十二凱撒

TWELVE CAESARS

Images of Power
from the
Ancient World to the Modern

從古代世界到現代的權力形象

MARY BEARD

瑪莉・畢爾德———著 陳綉媛、戴郁文———譯

目次

從皇帝到皇帝圖像：
後世眼中的羅馬皇帝體制與詮釋性再造

王健安

現為轉角國際 udn Global「瓦堡學院」專欄作者，
著有《世界劇場：16-18 世紀版畫中的羅馬城》、
《世界劇場的觀眾：16-18 世紀導覽指引中的羅馬城》等書

　　西元前 27 年，羅馬元老院授予屋大維「奧古斯都」此一頭銜，此時此刻起，開始了現代學者普遍認可的古羅馬「帝國時期」。就各方面來說，「奧古斯都」一詞當然不是「皇帝」的同義詞，甚至在古羅馬體制中，也未包括任何具體實權。何以這個稱號能如此具有指標性？

　　所謂的羅馬皇帝，沒有法理上的明確定義。單從帝國主義行為來看，羅馬最晚在西元前一世紀，就可說是一個帝國（以武力、經濟等手段，正式或非正式地控制大片土地），不過就政治體制而言，當時的羅馬仍採用共和體制：以元老院為議事核心，權力再分散給各種官職。但事實上，當羅馬邁向帝國之路時，手腕高明、富有領袖魅力的強人屢屢打破既有共和體制，為日後的皇帝體制定下基礎。其中最著名的，就屬歷史上那位知名的凱撒。因為運氣、能力，他成功擊敗所有競爭對手，成為羅馬共和中的唯一強人。當然，他不是單靠武力掌權，還牢牢掌握了大量既有的、本應分散在不同人身上的政治權力。當凱撒在西元前 44 年遇刺，除了因為是共和主義者的反對，或許也有人是因為不滿他獨占所有大權。

　　但凱撒之死並未終止羅馬強人政治，他的養子兼繼承人屋大維便是個

政治手段更加高明的人物。面對支持凱撒的羅馬普羅大眾，屋大維不斷強調他作為凱撒繼承者的身分，更採納了前人留下的「實務經驗」，一步步掌握政治、軍事上的官職（及其賦予的實權）。早在西元前 27 年之前，屋大維就是羅馬世界中，至高無上的統治者。「奧古斯都」之名，算是在形式上，承認了他創造出一個前無古人的特殊地位。奧古斯都之後，羅馬仍有共和形式，實際上其實是由奧古斯都主掌一切。斷定此時間點為共和的終結，以及新時期的到來，確實有幾分合理性。

但奧古斯都也知道，他的權力地位從來就不是體制內的存在；為此，他想盡一切辦法讓掌握的特權世襲化。此一過程便改變了某些詞彙的意涵，特別是「凱撒」。奧古斯都為了宣示他繼承凱撒的一切遺產及名望，在個人姓名中加入「凱撒」。從奧古斯都建立皇帝體制後，「凱撒」之名，也有著「正式繼承人」的意涵，不斷地傳承給歷任的未來皇帝，在有些時候，「凱撒」甚至可以是「皇帝」的同義詞。

無論如何，羅馬帝國作為是歐洲歷史上首個大一統帝國，再加上與基督宗教密切相關，繼而成為歐洲文化的重要模板與認同對象。例如神聖羅馬帝國，便是在日耳曼地區延續了上千年，僅有帝國之名的模仿者。而羅馬皇帝更是眾人難以忘懷的對象，方才提到的凱撒，最後成為德語的皇帝（Kaiser）和俄語的沙皇（Tsar）字源，但更多的詮釋，則源自於皇帝創造的豐功偉業，或是流入民間的八卦故事。簡言之，歐洲文明不單單只是模仿羅馬皇帝，在更多時候，還參雜許多再詮釋的成果，其具體內容，便是本書《十二凱撒》＊想探究的主題。

貫通本書的「十二帝王」一詞，就狹義來看，是史家蘇埃托尼亞斯提出的歷史概念，用最簡潔方式，綜整包括凱撒在內，羅馬帝國最初的十二

＊編註：本書書名《十二凱撒》係原文書名直譯，避免與《十二帝王傳》混淆，但文中談及羅馬帝國最初的十二位皇帝時，仍以意譯的「十二帝王」表示。

位皇帝（原文使用的是「凱撒」〔caesar〕，蘇埃托尼亞斯的用詞源於前述提及的特殊歷史背景，但考量到羅馬皇帝體制的特殊性，「皇帝」、「帝王」也是合理用詞）；廣義來看，便是歐洲文明如何詮釋、重造這十二位皇帝的總稱。在本書中，我們可以看到十二位皇帝的生平事蹟，一一成了後世創造者得以發揮的絕佳題材，其媒介材料更是多元，從最基本的繪畫、雕刻、版畫，到現今相對難以看到的掛毯、銀盤等。

作者在書中，針對某類皇帝圖像的發展脈絡提出一個相當有趣的概念──持續進行中的創作。而此概念，其實也可套用在本書中可見、從古至今的所有皇帝圖像；換句話說，即便是同一位皇帝，他的外貌、形象，甚至其所象徵的道德訓誡，常常不盡相同。一方面，這當然涉及到學術考證的問題（有可能誤將某個皇帝的事蹟與另一位皇帝混淆），但更重要的是，創作者、出資者或收藏者的不同身分、立場，會產生截然不同的認知或解讀方向。還是以那位凱撒為例，書中提到，即便他戰功彪炳，又建立了一時霸業，但最後遇刺的下場，使得以他為主題的皇帝圖像，對任何君王、統治者來說，絕對不是個好兆頭；但對共和主義者而言，卻是個可大肆彰顯的歷史事件。由此開始，難免會衍生出一個相當重要的議題：當初這些創造者（或收藏者）在面對或創造這些皇帝圖像時的心境為何？考慮到後世創造的皇帝圖像數量龐雜，這幾乎是不可能略而不談的議題。

《十二凱撒》的另一重要內容，便是試著剖析人們如何看待這些皇帝圖像的過程。比方說，十九世紀的某些歷史畫，就以所謂的「暴君」故事為主軸，蘊藏道德訓誡的功能。但有些作品，卻顯得沒那麼容易解釋，像是英國國王亨利八世必定知道凱撒的故事，但他依舊花費巨資買下凱撒主題的掛毯。他是由衷不在意凱撒遇刺，或是有其他考量？

雖然《十二凱撒》充滿諸多此類難以考據的細節，但都無礙於作者適切地點出另一概念：創造羅馬皇帝圖像的過程，是現代與過去的對話。面對這些皇帝，追求「真實性」從來就不是唯一重點，而是當代人想在這些

皇帝身上看到什麼？（就連古羅馬時代的人，都不見得真的知道羅馬皇帝的真實樣貌，他們的描繪，相當程度上也是為了滿足某種目的。）

換言之，羅馬帝國以及這些皇帝更像是個載體，人類藉此表現對這個世界的想像或期望。凡此種種，已是現代歷史研究關注的課題。而《十二凱撒》則透過歷史的諸多圖像，讓讀者見識到各種詮釋羅馬皇帝的文化或社會背景：有些是出於獵奇心態，有些則是想彰顯家族榮耀；因此，皇帝的部分面向會被放大檢視，無論是醜化或美化。簡言之，觀看人類如何詮釋羅馬皇帝，也是人類文明的縮影。本書雖未如此主張，仍無意間以諸多有趣故事，為讀者介紹人類文明的演進。

時序再回到西元前 27 年。當年，奧古斯都為了讓他的權力與家族能永遠延續下去，可說是用盡一切手段。後世用來嘲諷、咒罵個別皇帝（尤其是本書著重的十二帝王系列）的故事，或多或少其實都與奧古斯都的所作所為，以及他開創的皇的體制有關。但也是奧古斯都，開創一個在人類文明中，始終有強大生命力的創作題材，吸引後世不斷關注與再創造。《十二凱撒》的存在，既匯聚了歷史上的諸多案例，本身也成為此龐大清單中的其中一項。

前言

　　羅馬皇帝仍圍繞在我們周圍。雖然近兩千年羅馬古城不再是帝國首都，但至今在西方，幾乎每個人都熟悉尤利烏斯・凱撒（Julius Caesar）或尼祿（Nero）的名字，甚至能辨認他們的長相。他們的臉孔不僅出現在博物館展示櫃或藝廊牆上盯著我們瞧，也出現在電影、廣告和報紙漫畫中。創作者只需用桂冠、托加長袍、里爾琴和一些火焰背景，就能輕鬆地將某個現代政治人物諷刺為「彈琴坐觀羅馬焚落的尼祿」，而我們大部分的人都能了解箇中含意。過去將近五百年的時間，這些皇帝以及他們的妻子、母親、兒女，被無數次地重現於繪畫、壁毯、銀器、瓷器、大理石像和銅像。我想除了耶穌、聖母瑪莉亞和少數幾個聖徒外，在「機械複製的時代」（the age of mechanical reproduction）之前，西方藝術對羅馬皇帝的視覺描繪，數量遠遠超過其他人物。幾百年來，卡里古拉（Caligula）和克勞狄斯（Claudius）在世界各地引起的共鳴，是查理曼（Charlemagne）、查爾斯五世（Charles V）或亨利八世（Henry VIII）望塵莫及的。他們的影響力遠遠超越圖書館或講堂的範圍。

　　我比大多數人更親密地與這些古代統治者生活在一起，因為過去四十多年來，他們一直是我的工作重心。不論是法律判決或笑話，我都仔細斟酌關於他們的字句。我分析了他們權力的基礎、抽絲剝繭他們繼承的法則（或毫無章法），並經常對他們的統治感到遺憾。我總是詳細觀察刻有他們頭像的浮雕和硬幣。除此之外，我教導學生欣賞並細究羅馬作家對他們的描述。提比流斯（Tiberius）在卡布里島（Capri）泳池裡的驚人事蹟、尼祿渴望自己母親的不倫傳聞，以及圖密善（Domitian）用筆尖折磨蒼蠅

等等，這些故事在現代的想像中非常受歡迎，它們也確實傳達了古羅馬人的恐懼和幻想。但是，正如我一再向那些喜歡只看故事表面的人所強調，這些故事不一定如一般字面意義上所表達的那樣「真實」。我的職業一直是古典學家、歷史學家、教師、懷疑論者以及偶爾潑人冷水的人。

這本書將聚焦於現代對古代皇帝的形象詮釋，並提出一些最基本的問題，探討這些圖像被創作的方式和原因。自文藝復興時期以降，為什麼藝術家選擇描繪這些古代人物，而且數量不勝枚舉、種類琳瑯滿目？為什麼顧客會選擇買下那些華麗的雕塑、廉價的浮雕和版畫？這些早已逝去的獨裁者，許多都是惡名昭彰的暴君，並非英勇的君王，那麼對現代觀眾而言，他們的面孔又具有何種意義？

在接下來的章節中，這些古代皇帝將是極為重要的主題人物，尤其是現在為人所知的「十二帝王」──始自尤利烏斯・凱撒（西元前44年遭到暗殺），包括提比流斯、卡里古拉、尼祿等幾位，最終是虐蠅者圖密善（西元96年遭到暗殺）（本書第92頁圖表1）。我所討論的現代藝術品，幾乎都是在古羅馬人對其統治者的陳述，以及那些關於他們善惡作為的古老故事的交錯對話中產生，雖然某些故事可能有些牽強附會。儘管如此，在本書中，這些皇帝和現代藝術家們共享了舞台，包括幾個西方傳統中的熟面孔，如曼帖那（Mantegna）、提香（Titian）和阿爾瑪－塔德瑪（Alma-Tadema）；以及過去幾世代不為人知的織工匠、細木工匠、銀匠、印刷工和陶藝家，他們製作出許多最引人注目和影響最深的皇帝像。本書的舞台上也有文藝復興時期的人文主義者、古物學家、學者和現代考古學家，這些人傾注精力嘗試著鑑定和重建這些古代掌權者的面孔。除此之外，書中還提到其他更廣泛的觀眾反應，舉凡清潔工或朝臣對此留下感動、憤怒、無聊或困惑。換句話說，我的研究興趣不僅在於皇帝本身或是重現皇帝像的藝術家，還包括我們每一個**觀看**的人。

希望我能帶給讀者一些驚喜，以及介紹一些出人意料、**非比尋常**的藝

術史給各位認識。我們將從巧克力、十六世紀壁紙，到十八世紀俗麗的蠟像等意想不到的地方，和皇帝們見面。我們將會對一些雕像的製作年分感到困惑，這些雕像至今仍有爭議，我們無法確認它們究竟是古羅馬文物的現代模仿品、贗品、複製品，還是文藝復興對帝國傳統具有創意性的致敬。我們也會探討為什麼這些圖像數百年來有這麼多重製，或無止盡地混淆，例如某個皇帝被誤認為另一個皇帝、母親和女兒被混淆、羅馬歷史中的女性人物被（誤）解讀成男性，反之亦然。我們也會藉由現存的複製品和蛛絲馬跡，重建自十六世紀以來消失的一系列羅馬帝王面容，這些面孔現在幾乎被人遺忘。他們在過去是廣為人知的熟面孔，並且奠定歐洲人對皇帝的普遍想像。我的目標在呈現為什麼這些羅馬皇帝（儘管他們可能是獨裁者或暴君）仍在藝術和文化史上具有重要意義。

此書起源自 2011 年春季我在華盛頓特區美術學院講授的梅隆藝術講座（A. W. Mellon Lectures in the Fine Arts）。從那時起，我不斷發現新資料，建立了新的連結，並從不同方向更深入探討一些研究案例。本書的開端與結尾與那系列的講座一樣，講述一個奇特的物件，它曾經就在我當時發表演講的國家藝廊（National Gallery of Art）講堂不遠處，它並不是皇帝肖像，而是一個大型的古羅馬大理石靈柩或石棺，有人相信並大肆宣傳它曾經是一位皇帝最後的安息之所。

十二帝王

朱里亞－克勞狄王朝

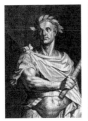 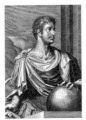 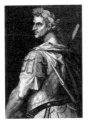 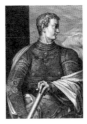 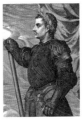

尤利烏斯・凱撒 （Julius Caesar）	奧古斯都 （Augustus）	提比流斯 （Tiberius）	卡里古拉 （Caligula）	克勞狄斯 （Claudius）	尼祿 （Nero）
「獨裁官」 西元前 48 年 至 44 年在位	統治者 西元前 31 年 至 西元 14 年在位	統治者 西元 14 年 至 西元 37 年在位	統治者 西元 37 年 至 41 年在位	統治者 西元 41 年 至 54 年在位	統治者 西元 54 年 至 68 年在位
遇刺身亡	傳聞遭到妻子 莉薇雅（Livia） 下毒身亡 （原名為屋大維 〔Octavian〕）	傳聞遭刺殺身亡	遇刺身亡 （正式名字為 蓋猶斯〔Gaius〕）	傳聞遭到妻子 阿格麗皮娜 （Agrippina） 下毒身亡	被迫自殺身亡

帝國內戰　　　　　　　　　　　弗拉維王朝
（名稱由來來自「弗拉維斯」這個家族姓氏）

	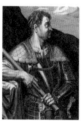	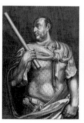	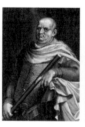	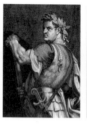	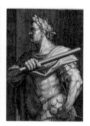
伽爾巴 （Galba）	**奧索** （Otho）	**維提留斯** （Vitellius）	**維斯巴西安** （Vespasian）	**提圖斯** （Titus）	**多米提安** （Domitian）
統治者 西元 68 年六月 至 西元 69 年一月在位	統治者 西元 69 年一月 至 西元 69 年四月在位	統治者 西元 69 年四月 至 西元 69 年十二月在位	統治者 西元 69 年十二月 至 西元 79 年在位	統治者 西元 79 年 至 西元 81 年在位	統治者 西元 81 年 至 西元 96 年在位
遇刺身亡	被迫自殺身亡	被處死	死在床上	傳聞遭到弟弟 圖密善（Domitian） 下毒身亡	遇刺身亡

第一章

導言：廣場上的皇帝

羅馬皇帝與美國總統

多年來，一座雄偉的大理石棺擺放在史密森尼學會藝術與產業大樓
（Smithsonian's Arts and Industries Building）外的草坪上，一直是華盛頓
特區國家廣場上的一個常態裝置和奇景（圖 1.1）。它是 1837 年在黎巴嫩
貝魯特郊區兩座一起被發現的石棺之一，幾年後由正在地中海執行巡邏任

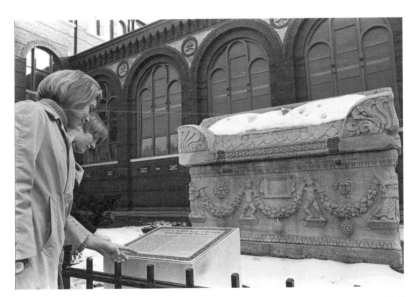

圖 1.1 1960 年代晚期，參觀者在美國華盛頓特區國家廣場的藝術與產業大樓外
的羅馬石棺前閱讀導覽板：「這是安德魯・傑克森拒絕下葬的墳墓。」

務的美國海軍司令官傑西・艾略特（Jesse D. Elliott）帶到美國。據說，這座石棺曾經存放著在西元 222 年至 235 年間統治羅馬的亞歷山大・賽維魯斯（Alexander Severus）皇帝的遺骸。[1]

儘管亞歷山大的生平曾被韓德爾（Handel）編入華麗的歌劇《亞歷山大・賽維魯斯》（*Alessandro Severo*）之中，並在早期現代歐洲一些地區被視為模範統治者、藝術贊助人與大慈善家（英國查爾斯一世〔Charles I〕特別喜歡與他比較），然而亞歷山大並未成為家喻戶曉的皇帝。他出身於敘利亞家族，是當時多元民族羅馬菁英圈的一員。在表哥埃拉伽巴路斯（Elagabalus）遇刺身亡後，他以十三歲的年紀繼位為羅馬皇帝。傳言埃拉伽巴路斯的放浪行為甚至超越了卡里古拉與尼祿，他在晚宴上用大量玫瑰花瓣悶死賓客的惡作劇場景，曾被擁有古羅馬再造者名號的十九世紀畫家阿爾瑪－塔德瑪（Lawrence Alma-Tadema）生動地描繪下來（圖 6.23）。亞歷山大是當時前所未有最年輕的羅馬皇帝，現存大約二十件關於他（或據信是他）的古代肖像作品中，多數將他描繪成相當夢幻、近乎脆弱的青少年（圖 1.2）。他是否真的如後世所想的那樣卓越，值得懷疑。然而，古代作家將他視為一個相對可靠的統治者，這在很大程度上歸功於他的母親尤利亞・瑪麥雅（Julia Mamaea）的影響，她是「皇位背後的實權者」，可想而知為什麼她在韓德爾歌劇中扮演一個陰險的角色了。這對母子最終在一起軍事行動中，同時遭到羅馬叛軍暗殺。士兵們憤怒的原因眾說紛紜，是不滿他過於保守（或者說太過嚴苛）的經濟政策、缺乏軍事領導能力，還是受到母親瑪麥雅影響所引起，取決於你相信哪份報告。[2]

這些故事全都發生在最初較為人熟知的「十二帝王」（Twelve Caesars）一百多年後。儘管有許多不堪的故事和指控（與母親過度親密的關係、士兵的威脅、荒唐的前任皇帝以及殘暴的暗殺事件），亞歷山大仍被視為一個很符合羅馬帝國風格的皇帝。事實上，現代歷史學家經常視他為羅馬統治者傳統世系中的最後一位，而這個世系始於尤利烏斯・凱撒。一位十六

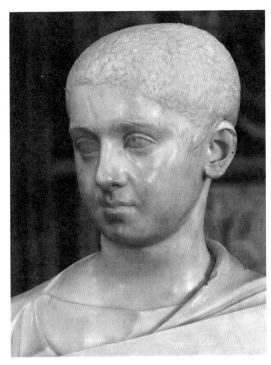

圖 1.2　義大利羅馬卡比托林博物館「皇帝廳」所藏皇帝群像中的亞歷山大・賽維魯斯胸像。要辨識個別皇帝的身分並不容易，但是這件雕像的瞳孔凹槽與平頭短髮，是三世紀早期的典型雕像風格，此外也與一些亞歷山大在硬幣上的頭像相似。

世紀的版畫家兼出版商，透過巧妙計算與策略性省略，成功將原本的「十二」位皇帝加倍，並且編撰成帝王世系表，順理成章地將亞歷山大列為第二十四位皇帝。[3] 亞歷山大遇刺後，羅馬帝國的情勢大不相同。接下來的數十年，羅馬帝國陸續由一群軍事冒險家統治，其中許多人只掌權幾年，有些人甚至未曾踏足羅馬城，卻成為「羅馬」皇帝。這徹底改變了羅馬帝國的統治性質，「色雷斯人」馬克西米努斯（Maximinus 'the Thracian'）是亞歷山大的繼任者，他很好地體現了這種改變。他在西元 235 至 238 年間統治羅馬帝國，據真假難辨的傳聞說，他是史上第一位不會閱讀寫字的羅馬皇帝。[4]

　　這個石棺故事在此對橫跨古今的廣泛羅馬皇帝圖像研究作了開場，生動地展示其中各種曲折變化、辯論、分歧以及尖銳政治爭議的可能性。其

實無論是亞歷山大的名字還是其他相關識別標誌，都沒有出現在這座被認為應該屬於他的石棺上；相反地，另一座石棺卻清楚地刻有他母親的名字「尤利亞・瑪麥雅」。這讓艾略特情不自禁地認為這兩座石棺之間有絕對的關聯。他的結論是，這位不幸的年輕皇帝及其母親一起被謀殺後，必定是按照帝王規格一起被埋葬在亞歷山大出生地附近，也就是現今的黎巴嫩。至少，艾略特是這樣說服自己的。

但是他錯了。質疑者很快就發現，這起暗殺事件應該發生在距離貝魯特市約兩千英里遠的德國，甚至英國（後者的地緣關係對查爾斯一世的宮廷具有吸引力，即使暗殺事件本身並未引起共鳴）。而且，有位古代作家聲稱皇帝的遺體被帶回羅馬安葬。[5] 如果這還不足以駁斥艾略特的說法，那麼，石棺上的「尤利亞・瑪麥雅」紀念銘文，已明確指出她去世時才三十歲，因此不可能是亞歷山大的母親。除非就像艾略特軍隊裡一名年輕軍官後來所提出的辛辣看法，她「在三歲時就生下兒子，那至少可以說是極不尋常的一件事」。綜合上述，這位曾經躺在石棺裡的尤利亞・瑪麥雅，可能只是羅馬帝國時期，許多同名同姓的普通女子之一。[6]

除此之外，似乎參與這場辯論的人都沒有意識到，這對母子的埋葬地點，至少還有另一個強而有力的可能；或者即使他們意識到了，只是選擇保持沉默。四千英里外的羅馬卡比托林博物館（Capitoline Museums）裡有一座精美的大理石棺，該石棺因皮拉尼西（Piranesi）一幅知名版畫而聞名於世，受到十八與十九世紀遊客的熱情追捧。據說這座石棺是亞歷山大與瑪麥雅共用的，他們在石棺蓋上斜倚著，一同展現帝王的輝煌（圖1.3）。這座石棺甚至與現在大英博物館（British Museum）的精品，著名的「波特蘭花瓶」（Portland Vase）有所關聯。這個藍色玻璃瓶以精緻的白色浮雕裝飾享負盛名，同時也因為曾在 1845 年遭到一名醉客攻擊而聲名大噪。如果傳言故事是真的（這是一個很大的假設），這個花瓶確實是十六世紀被人在那座石棺內發現的，那麼它就有可能是存放皇帝骨灰的原

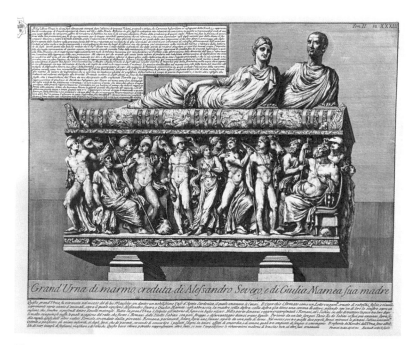

圖 1.3 另一個亞歷山大‧賽維魯斯可能的安息處，是位於羅馬卡比托林博物館的一座石棺。皮拉尼西於 1756 年的版畫中，描繪的石棺上逝者們斜倚在棺蓋上的雕像，以及刻有希臘英雄阿基里斯（Achilles）故事場景的底座。

始容器（儘管把小骨灰瓶放在顯然是設計用來容納完整未火化遺體的巨型石棺裡，看起來有點奇怪）。因此在這種情況下，位於羅馬城外的墓地還更符合一些歷史證據。總而言之，正如更謹慎的十九世紀旅遊指南裡承認的那樣，這個說法不過是一廂情願及痴心妄想。[7]

　　儘管與羅馬帝國之間的聯想毫無根據，艾略特的石棺仍持續被人津津樂道。其中最大的原因是，這些戰利品抵達美國後經歷了一段詭異且略顯恐怖的歷史。艾略特原本並不打算讓它們成為博物館的展示品，他計畫重新使用這座「尤利亞‧瑪麥雅」石棺，將它作為費城慈善家史蒂芬‧吉拉德（Stephen Girard）的最後安息處；然而，這位慈善家早已過世並埋葬在其他地點，因此石棺轉交由吉拉德學院（Girard College）收藏，並

在 1955 年外借給布林莫爾學院（Bryn Mawr College），至今仍放置在其迴廊裡。艾略特也嘗試將「亞歷山大」石棺重新用於安置詹姆士‧史密森（James Smithson）的遺體。史密森是英國貴族的私生子，同時也是科學家和史密森尼學會的創辦贊助人。由於這個計畫失敗，艾略特於 1845 年將這座石棺捐贈給國家研究院（National Institute），該單位是美國專利局（Patent Office）裡一個收藏重要遺產的機構。艾略特懷抱著「熱切期望」，希望石棺隨後可以用來安置「愛國者與英雄安德魯‧傑克森（Andrew Jackson）的遺體」。

儘管當時傑克森總統已經病得非常嚴重，仍在去世前幾個月，對艾略特信中的提議給予了非常堅定且廣為人知的回應：「我無法同意我這樣的凡人之軀被安置在專為皇帝或國王所設的容器中，我的共和信念和原則不允許這種做法，我們樸素的政府體制也反對這樣的行為。每一座為了緬懷我們的英雄與政治家所豎立的紀念碑，都應當展現我們共和體制的簡樸精神以及公民的質樸品格。……我不允許自己死後成為美國第一位被安置在皇帝或國王專用石棺中的人。」當時傑克森身陷在艱難的處境之中，許多人公開譴責他以一位「皇帝」（Caesar）之姿領導國家，採取獨裁民粹主義的風格，後來幾位繼任者也仿效他的做法。或許這也是他必須嚴正拒絕艾略特提議的原因。他當然不會冒險接受帝王式的葬禮。[8]

這個找不到實際用途的石棺，在 1850 年代從短暫存放的專利局移到史密森尼學會，一直展示在國家廣場外，直到 1980 年代被送進倉庫。即使這個石棺與亞歷山大在考古學上的關聯，已普遍遭到否定（這種石棺其實是羅馬帝國典型的東地中海產物，任何一個有錢人都可以擁有），但是，傑克森拒絕以這個「皇帝或國王專用」的石棺下葬，仍為它增添不少歷史傳說與神祕色彩。傑克森的那一席話，在 1960 年代被納入石棺旁新設置的導覽板中，標題為「安德魯‧傑克森**拒絕**下葬的陵墓」（圖1.1 中人們正仔細閱讀）。[9] 換句話說，這個石棺象徵著美國共和主義的

務實本質，以及對於君主制或獨裁制虛華擺設的鄙視。無論「凱撒主義」（Caesarism）是否為傑克森的政治生涯蒙上一層陰影，但他拒絕了艾略特為其石棺尋找名人入住的「熱切期望」，仍相當值得讚賞。

從棺樞到肖像

本書正是這些關於發現、誤認、希望、失望、爭議、詮釋與重新詮釋的故事。除了上述幾座大理石棺、一位過於熱切的收藏家和一位決不妥協的總統，本章將首次展示古羅馬世界中廣泛且令人驚訝的皇帝肖像，從糕點、繪畫、大理石雕到青銅器上皆可見到；另外還將介紹自文藝復興以來，一些對皇帝肖像再想像與再創造的藝術和藝術家。本章將挑戰人們對這些圖像的既有認知，探索古代與現代肖像之間非常模糊的界線（究竟是什麼區分了兩千年前和兩百年前製作的大理石胸像？），並且感受現代藝術品裡古代統治者所蘊含的政治和宗教**尖銳特質**。本書還介紹了蘇埃托尼亞斯（Gaius Suetonius Tranquillus，一般簡稱為 Suetonius），這位古代作家將「十二帝王」（Twelve Caesars）這個概念流傳給現代世界，他將在本書扮演關鍵角色。

話說回來，艾略特的戰利品故事已為本書主題做出重要的指引。首先，這個故事提醒我們釐清事實是多麼關鍵的一件事，即使這個道理淺顯易懂。自古以來，羅馬皇帝的圖像就在世界各地流傳，有時消失不見蹤影，有時再度浮現世人眼前，有時會彼此混淆。我們並不是第一個對卡里古拉和尼祿感到難以區分的世代。一些大理石胸像被重新雕刻或小心翼翼地改造，將某位統治者變成另一個人，而新的大理石胸像也持續不斷地被製作，這無止盡的過程充滿了似是而非的複製、改造與再創作。而且，比人們願意承認的更多情況是，從文藝復興時期以來的學者和收藏家，往往傾向於將身分未知但值得注意的人物肖像重新認定為羅馬皇帝，或是刻

意為普通的棺柩或尋常的羅馬別墅，製造出與皇帝的虛假關係。「亞歷山大」的石棺正是這類張冠李戴的最佳例子，說明將錯誤的名字附加到錯誤的物品上帶來錯綜複雜的虛假和幻想。

同樣地，這個故事也提醒我們不能輕易忽視錯誤的辨識，以及考古學純粹主義有時可能會走得太過極端。「亞歷山大」石棺故事核心中的誤認情節，本身就充滿重要的歷史意義（畢竟沒有這樣的錯誤在先，就沒有後來的事了）。這種被誤認身分的所謂「皇帝」並不罕見，幾世紀以來一直扮演著重要的角色，對我們呈現古羅馬強權的面貌，也協助現代世界理解古代王朝和統治者。雖然卡比托林石棺與那對帝國母子之間的關係，已經被證實純粹是個「錯誤」，仍然無法完全推翻皮拉尼西當年的大膽指認。我的猜測是，本書中一些重要且具影響力的圖像與其歷史主題之間的聯繫，可能不比現實中的亞歷山大皇帝與所謂「他的」石棺更為密切。但它們的重要性與影響力不相上下。基於這點，這本書將同時討論「皇帝」，以及那些「人們以為的皇帝」。

傑克森總統與石棺的故事最引人注意之處在於，對傑克森而言，那塊古老大理石的意義是如此明顯。它與羅馬皇帝間的意象連結，明顯代表著獨裁專制的精神，而這種統治方式與他聲稱擁護的共和主義價值背道而馳，是這位垂死之人大發雷霆的原因。這個故事至今仍提醒我們不該過於理所當然地接受羅馬皇帝的再現圖像。畢竟，在傑克森死後不到一百年，墨索里尼（Benito Mussolini）便把尤利烏斯·凱撒及其繼任者奧古斯都（Augustus）的面孔，納入他的法西斯計畫中，並且修復了位於羅馬市中心宏偉的奧古斯都陵墓，間接作為獻給自己的紀念碑。這絕不是單純作秀而已。

我們大部分的人（我承認自己偶爾也是如此）對於博物館陳列的一排排皇帝頭像，往往只是隨意瞥過，並不會特別投以太多興趣（圖4.12）。即使在公共雕像日益遭受質疑（有時甚至引起暴力）的今日，這些自十五

世紀開始裝飾無數歐洲菁英人士豪宅和庭園的十二帝王像（後來也成為美國菁英的收藏，除了傑克森），仍經常被視為只不過是方便的、隨手可得的身分地位象徵，一種與羅馬過去榮耀簡單建立聯繫的方法，就像貼在名流權貴家中的華美壁紙。有些時候，它們的用途確實只是壁紙而已。甚至早在十六世紀中期，人們就已經開始製作印有皇帝頭像的紙質印刷品，將其裁剪並貼到不起眼的家具和牆面上，給它們增添現成的階級與文化體面感（圖 1.4）；現在，你還是可以從高級室內設計商店裡購買到非常相似的捲裝壁紙。[10] 但不僅僅如此。

綜觀古代皇帝圖像的歷史，如同那些較近代的軍人和政治人物，它們還凸顯出更多令人難堪且沉重的問題。它們不只是地位象徵，也是引起激烈爭論的原因。不僅僅只是表面上與古典歷史連結，實際上還傳遞著政治

圖 1.4　日耳曼壁紙，約 1555 年。兩個圓環內裝飾著皇帝頭像，並被奇幻生物和茂密枝葉圍繞著。這片壁紙約三十公尺長，可以剪成長條狀貼在牆壁或家具上，增添一點氣派。

理念、獨裁專制、文化、道德，當然還牽扯上陰謀和刺殺等，種種令人感到不安的議題。傑克森總統的反應提醒我們要注意這些帝國人物背後所隱藏的顛覆性，因為它們常常偽裝在貌似熟悉的權力符號中（就在我寫作的此刻，傑克森的雕像正因其與奴隸制的關聯而面臨拆除威脅，並非是凱撒主義的關係）。

無所不在的皇帝

描繪羅馬皇帝為古代藝術家和工匠提供創作靈感和生計，毫無疑問，偶爾也會讓他們感到厭倦或反感。這樣的狀況持續了數百年，大規模生產出來的成千上萬圖像，在歐洲各地廣為流傳，數量遠遠超過「帝國肖像」通常指涉的大理石胸像或巨型青銅全身像。[11] 它們以各種形狀、尺寸、材料、造型和風格呈現。其中最有趣的考古發現，是橫跨整個羅馬帝國那些不起眼的糕點模具碎片。雖然這類模具的細節很難被一眼辨識，但是經過仔細觀察，可以看到上面刻有皇帝和皇家圖像。這些曾出現在羅馬人家中廚房與點心鋪的用具，一定曾經將皇帝臉孔印在餅乾與甜點上，直接送進羅馬人民的嘴中（好到值得入口的皇帝）。[12] 除此之外，還有許多工藝細緻的浮雕、廉價的蠟製或木造模型、掛在牆上的畫作、可隨身攜帶的平板畫（類似現代的肖像畫）；更不用說金幣、銀幣和銅幣上的那些迷你頭像了。

古代藝術家為不同市場與形形色色贊助者和消費者提供服務。他們為皇宮及陵寢妝點皇權面孔；為羅馬統治者提供皇帝及皇室圖像，送給沒有機會親眼目睹皇室成員的遠方臣民。他們也迎合各地區的需求，在神廟或城鎮廣場豎立帝王雕像，以示對羅馬的忠誠（同時也暴露了他們的諂媚）；他們還為一般民眾製作迷你版皇帝像，可以當作紀念品購買，或擺放在家中仿古的壁爐台和餐桌上。[13]

儘管這些圖像只有極少數得以保存下來，但由於古物學家和考古學家的努力，二十一世紀發掘的圖像數量已經遠比十五世紀所知多得多。它們原始數量相當龐大，應該超乎一般想像。然而，因為這種普遍性帶來的熟悉感，使我們往往誤認為可以理所當然地看待數千年前的統治者。亞歷山大那二十件左右的肖像（加上其他二十件尤利亞・瑪麥雅肖像），只是其中很小的一部分。以奧古斯都皇帝為例，他在西元前 31 年至西元 14 年統治了四十五年，撇開硬幣、寶石浮雕以及大量的**誤認**不談，相當確定他在當時或接近當時代的時期，從西班牙到賽普勒斯的整個羅馬帝國範圍內，留下了兩百多件大理石及青銅雕像，還有他（更長壽）的妻子莉薇雅（Livia）大約九十件肖像（圖 2.9；2.10；2.11；7.3）。如果按照一個合理的猜測，我們也只能猜測，若這個數目只占原始總數的百分之一或更少，那麼當時可能大約有兩萬五千至五萬件奧古斯都的肖像在各地流傳。[14]

　　無論這個估計數目正確與否，經過年久失修和破壞，我們現在可見的文物並不能作為代表當年的樣本。尤其金屬雕像最容易被重新鑄造。根據材料本身的特性，越是能輕易被改造的越難留下考古痕跡。奧古斯都在其《自傳》（Autobiography）中提到，光在羅馬城就有「大約八十座」他的銀製雕像，但今日，現存大理石頭像卻占據不成比例的數量。原因很簡單，幾乎所有金、銀或銅所製作的雕像，都或早或晚被重新利用，搖身一變成為新的藝術品、流通貨幣，而且銅還可重新鑄造成軍用機械和彈藥。[15]

　　其他媒材，例如繪畫，則無需經歷任何強烈的干預便能輕易消失。一般來說，肖像畫是古典藝術裡最常失傳的形式，只有在非常少見的情況下才得以倖存下來。譬如埃及乾燥沙漠保存了那些帶有強烈感染力、常常令人感到不安的「現代感」面孔，這些面孔裝飾著羅馬木乃伊的外殼，以紀念死者。[16] 另外，在埃及也發現了一幅引人注目的肖像畫，描繪了塞提米烏斯・賽維魯斯皇帝（Septimius Severus）與他的家人。這幅畫大約創作於西元 200 年左右。如果不是有幾段文字暗示著它曾經屬於一個更

廣大但幾乎完全消失的傳統，我們很容易將之誤認為一幅空前絕後的帝國畫作（圖 1.5）。舉例來說，有一份寫在殘破莎草紙上的古老清單，似乎列出了三世紀時在幾座埃及神廟所展示的皇帝「小畫」。奧理流斯皇帝（Marcus Aurelius）的導師就曾一度提到他在「錢莊、店舖、貨攤等地方……俯拾皆是，無所不在」看到他學生的畫像，這些作品是「糟糕的繪畫」和難以辨識的笑料之作。他不僅流露出對大眾藝術的傲慢輕視，同時也瞥見了皇帝肖像曾經的無所不在。**17**

　　然而，現今我們看到的這些統治者圖像，大部分都不是來自「羅馬」時期，而是在西羅馬帝國崩潰後幾個世紀才產生的。它們包括一些引人注目的中古世紀肖像，例如在普瓦捷大教堂（Poitiers Cathedral）的彩繪玻璃窗上，有著背藍色小魔鬼的尼祿皇帝，是十二世紀令人難忘的精緻圖像（圖 1.6）。我們也可以從另一個例子中，看見這類充滿創意、再創作的

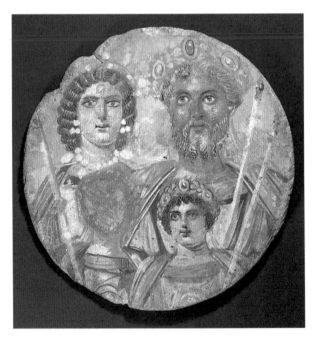

圖 **1.5** 塞提米烏斯·賽維魯斯的家族肖像，他是第一位出自非洲大陸的羅馬統治者（西元 193 年至 211 年在位）：畫面右後方是塞提米烏斯本人，左後方是他的妻子多姆娜（Julia Domna，亞歷山大·賽維魯斯的姨婆），右下方是他的長子卡拉卡拉（Caracalla），左下方是他的小兒子傑達（Geta）。這幅畫經歷了一段充滿波折的歷史。它是從一個較大的作品上切割下來的，現在的直徑只有約三十公分。傑達的臉被刻意抹去，他在西元 211 年被卡拉卡拉下令殺害。

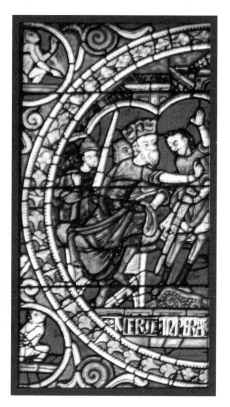

圖 1.6 法國普瓦捷大教堂十二世紀的東側玻璃花窗（高八點五公尺），其中一小塊有尼祿像。他裝扮成中世紀國王，下方標有「Nero Imperator」（尼祿皇帝）的字樣（顯然是原始字體的現代修復）。他看起來似乎未察覺到背上魔鬼的存在。他手指向窗戶中央，那裡描繪了聖彼得受他的命令被釘在十字架上的場景。

絕妙過程。大約西元 1000 年左右，「洛塔爾十字架」（Lothar Cross）的製作者將奧古斯都皇帝的寶石浮雕頭像鑲在十字架上，與下方的九世紀加洛林王朝統治者洛塔爾國王（Carolingian King Lothar，洛塔爾十字架名稱的由來）肖像相呼應，由此賦予了這件浮雕新的生命（圖 1.7）。[18] 而自十五世紀開始，皇帝圖像如雨後春筍般出現在歐洲各地，甚至向外擴張到其他地區。人們不斷重新創造、模仿和重新想像，其數量幾乎不亞於古代的生產規模，形式更是包羅萬象。

為數眾多的大理石胸像就是這種現象的其中一個類型。雕刻家與贊助人從一些最著名的羅馬皇帝存世肖像中汲取靈感，再用他們自己的皇帝石像裝飾宮殿、別墅、花園和莊園。例如裝飾在路易十四（Louis XIV）凡

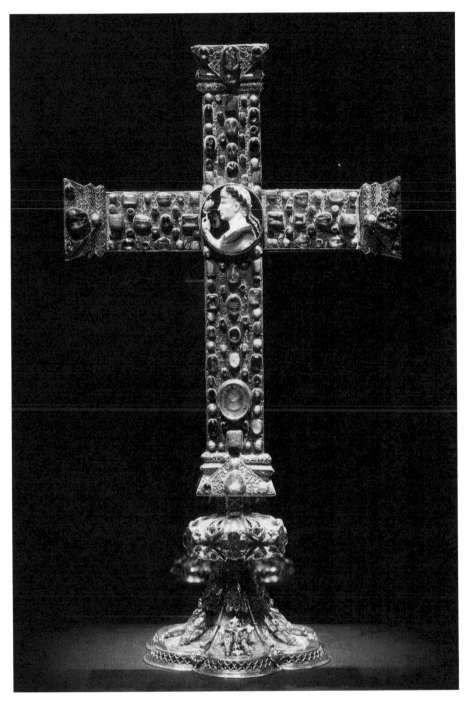

圖 1.7 這個高半公尺的珍貴十字架,至今仍在亞琛大教堂(Aachen Cathedral)的儀式中使用。它是一個複雜的組合。底座的年代可追溯到十四世紀,十字架本體約莫在西元1000 年製作,下方鑲有洛塔爾國王稍為早期的印記,十字架中心則是一世紀的奧古斯都皇帝浮雕頭像。

爾賽宮謁見廳裡誇張華麗的斑岩與鍍金雕像（圖 1.8）；或是威爾斯波伊斯城堡（Powis Castle）的長廊（Long Gallery）中，那裡展示的皇帝胸像似乎是以犧牲一些基本設施為代價而存在，例如像樣的地毯、舒適的床與葡萄酒（一位不悅的訪客就曾在 1793 年留下這段話：「我應該用那些皇帝雕像換取一些舒適的東西」）（圖 1.9）。另一個趣味十足的例子，是英格蘭北部博爾索弗城堡（Bolsover Castle）裡一座大型的十七世紀噴泉，周圍圍繞著八尊嚴肅的皇帝雕像，守護著（或偷瞄著）一尊裸體維納斯女神（Venus），以及四個撒尿的小天使。[19]

圖 **1.8** 凡爾賽宮有兩組十七世紀十二帝王系列胸像曾被認為是古代作品。左邊的奧古斯都胸像來自其中一組，原先是樞機主教馬薩林（Cardinal Mazarin）的藏品，後由國王路易十四向其收購；右邊披著金色綢緞的圖密善胸像更加浮誇，是屬於另一組雕像系列。

圖 1.9 自它們第一次組裝過了三百年後，波伊斯城堡的羅馬皇帝胸像，於二十一世紀初從它們的底座被拆卸下來進行保存修復。圖中這些高度超過一公尺的實心大理石胸像正在運送途中。從作為藝術品展示的皇帝，到彷彿是躺在「擔架」上前往醫院的病人模樣，兩者之間形成了強烈對比。

　　在同一時期，畫家們也在富人住宅的牆面和天花板，以濕壁畫和畫布為媒介，繪製皇帝的肖像。其中最具影響力的是提香在 1530 年代為曼托瓦的費德里柯・貢薩格（Federico Gonzaga of Mantua）所繪製的十一幅〈皇帝〉（*Caesars*），我們將在第五章中詳細瞭解。它們重新演繹了皇帝統治歷史中的關鍵時刻，這些故事並非取材自任何古代既有的視覺作品。現存的羅馬藝術品中，皇帝很少出現在標準化的場景之外，主要呈現的是獻祭、凱旋、施恩行善、遊行或狩獵這類共同的主題，圖拉真圓柱和奧理流斯圓柱上關於皇帝軍事活動的細節描述則是少數的例外。而現代藝術家為古代文學作品中的皇帝故事賦予了視覺形式，其中一些經典包括：〈奧古斯都聆聽維吉爾朗誦〈埃涅阿斯紀〉〉（*Augustus Listening to Virgil recite*

the 'Aeneid')、〈卡里古拉遇刺〉（*The Assassination of Caligula*）或可怕的〈尼祿凝視母親的屍體〉（*Nero Gazing at the Body of his Mother*），他曾經下令殺死她（圖 6.24；7.12-13；7.18-19）。

　　至少延續至十九世紀，這些羅馬皇帝一直在畫家的必備工具中扮演重要角色，以至於藝術技術理論會給予如何最好地描繪它們的指引（連同聖經人物、聖人、異教神祇及各種後來的君主一起），學生們也會透過臨摹著名皇帝胸像的石膏模型來精進他們的繪畫技巧（圖 1.10）。皇帝生平的各類主題經常被用於藝術考試與競賽之中。[20] 舉例來說，1847 年新晉藝術家們在巴黎爭奪頂級獎學金「羅馬大獎」（Prix de Rome）時，就被要求以〈維提留斯皇帝之死〉（*The Death of the Emperor Vitellius*）為主題，展現他們的繪畫才華，詮釋維提留斯遭到折磨並被鉤子拖進台伯河的故事。

圖 1.10 米歇爾·斯威茨（Michael Sweerts）在 1661 年左右繪製了〈在羅馬皇帝胸像前畫畫的男孩〉（*Boy Drawing before the Bust of a Roman Emperor*），高度將近五十公分。這幅畫中的羅馬皇帝維提留斯（見圖 1.24），他因貪食、道德敗壞和虐待狂的惡名而聲名狼藉。斯威茨是否希望我們對這個天真無邪的孩子被指派練習畫這樣一個怪物感到不安呢？

這位聲名狼藉且帝祚短暫的皇位繼承人，在西元 68 年尼祿垮臺後的內戰中慘遭私刑，這個主題的選擇可能與 1840 年代歐洲的政治革命風潮相應，卻也引起爭議，被一些競賽評審視為對年輕畫家的心智和才能都不好的題材（圖 6.20）。

　　然而這不僅僅是關於繪畫與雕塑的問題。皇帝幾乎出現在每一種媒介，從銀器到蠟製品無所不在。他們被製成墨池和燭檯（圖 1.11）、掛毯、文藝復興節慶的暫時性裝飾，甚至出現在一組著名的十六世紀餐椅椅背上（究竟由哪位客人坐在卡里古拉或尼祿的椅子上，這鐵定為**座位的安排**增添了樂趣）（圖 1.12）。[21] 1588 年，一位西班牙軍官脖子上戴著一套精美的十二帝王寶石浮雕，隨著西班牙無敵艦隊（Spanish Armada）的「吉羅那號」（Girona）一同沉沒（圖 1.13），這套項鍊與十九世紀任何

圖 1.11　十六世紀青銅墨水池，複製了數百年來矗立在羅馬卡比托林廣場上的奧理流斯（西元 161 年至 80 年在位）騎馬像，該雕像現在為卡比托林博物館館藏。這件青銅只有二十三多公分高，墨水盛裝位置在馬腳下的小型貝殼狀容器。

一家著名義大利名家陶瓷廠燒製的巨型彩陶皇帝胸像，形成了鮮明對比
（圖 1.14）。[22] 我相信，世界史上再也找不到對統治者更誇張俗麗的呈現
了。

圖 1.12 這是一套為薩克森選侯製作的皇帝椅，製作於約 1580 年。每張椅子
上都刻有不同皇帝的肖像，共組成了「十二帝王」。圖中這張椅子上，卡里古
拉的肖像被置於金箔及半寶石的豪華背景裝飾之中。

不只是菁英贊助者和其貴重收藏品的問題。羅馬皇帝的身影也經由量產的印刷品和普通的裝飾板，妝點中產階級的住所以及超級菁英的宅第。它們可以有諷刺和逗趣的一面，而不僅僅是令人印象深刻的嚴肅感。賀加斯（William Hogarth）在他的版畫〈浪子的歷程〉（*The Rake's Progress*）中，就是以羅馬皇帝肖像來裝飾酒館的牆面（只有尼祿的臉完整呈現，與其描繪的墮落感相符）（圖 1.15）。另外還有某位機智或心懷不滿的十四世紀藝術家，在維羅納（Verona）繪有一組皇帝肖像的牆面灰泥下，留下了一幅絕妙的帝王諷刺漫畫，這是現代世界保存下來最早的作品之一（圖1.16）。[23]

圖 1.13 1588 年西班牙的「吉羅那號」於愛爾蘭外海沉沒，造成千餘人死亡。水下考古學家找到屬於有錢罹難者的一件華麗頸鏈，它由十二枚青金石帝王肖像組成，圖為其中一枚；每一枚高度超過四公分，皆鑲在黃金與珍珠組成的底座上。

圖 **1.14** 五彩繽紛的皇帝。十九世紀晚期義大利波隆那明格提陶瓷廠（Minghetti）總共製作至少十四座羅馬統治者的高釉陶製胸像，圖中的提比流斯（依底座所示命名）是其中一座。這些超大的陳列品高達一公尺，現在分散到從英國到澳大利亞的世界各地。

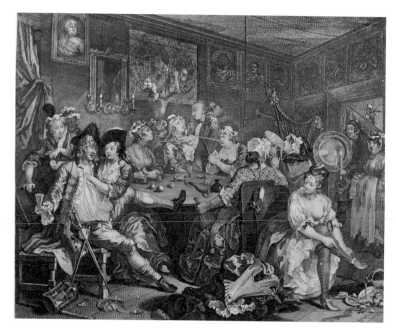

圖 1.15 1730 年代賀加斯的版畫〈酒館一景〉（*Tavern Scene*），或稱〈狂歡〉（*Orgy*），是其系列版畫〈浪子的歷程〉中的一幅。該系列描繪男子湯瑪斯・雷克威爾（Thomas Rakewell）的墮落（他懶散地斜依在最左方的椅子上）。牆上高掛著幾幅羅馬皇帝的肖像，唯獨後牆右二的墮落皇帝尼祿臉部清晰可見（位於奧古斯都和提比流斯之間），象徵著牆下正在發生的一切。

圖 1.16 這幅有著「羅馬式」獨特鼻子的皇帝小型素描，是在維羅納的斯卡利傑里宮（Palazzo degli Scaligeri）的壁畫下方灰泥中被發現的，這些壁畫出自 1360 年代，繪有許多羅馬皇帝與妻子們的肖像（見圖 3.7g）。無論這幅素描是由首席藝術家阿爾第奇艾羅（Altichiero）還是他團隊裡的其他成員所繪，與其說它是一幅草圖，不如說是對這一系列嚴肅裝飾的諷刺。

皇帝圖像在文化、意識形態和宗教辯論上，扮演了比我們想像中更廣泛的角色。尼祿之所以會出現在普瓦捷大教堂的彩繪玻璃上，主要原因是他被視為處死聖彼得（Saint Peter）和聖保羅（Saint Paul）的罪魁禍首。他也以這樣的形象，在羅馬聖彼得大教堂（St Peter's Basilica）的巨型銅門上扮演重要角色，這是由雕刻家、建築家兼理論家菲拉雷特（Filarete）在十五世紀時特別為舊聖彼得大教堂製作的，是少數被融入新教堂的其中一個元素。[24] 即使尼祿皇帝被視為反基督形象，他每天仍在這個基督教世界最神聖的地方迎接訪客，也有建設性地嘗試將耶穌的故事與皇帝的故事調和在一起。早期現代繪畫中，最受歡迎的主題之一是奧古斯都皇帝看到嬰孩耶穌的異象。這個故事的畫作幾乎在西方的主要藝廊都有，但被人們忽視。這個不可思議的信仰故事講述了耶穌誕生之日，奧古斯都詢問一位異教女先知，想知道在這個世界上是否會誕生比他更強大的人，以及他是否應該允許自己像神一樣受到崇拜。而在羅馬上空，聖母與聖嬰奇蹟般的景象給了他答案（圖 1.17）。[25]

至今，羅馬皇帝仍然不斷被重新創造和注入活力。雖然目前我所提及的大部分例子都出現在二十世紀以前，但皇帝仍舊是現代文化中一種可辨識的語彙。一套套華麗的皇帝胸像持續被製造，也仍保有其特殊意義（在費里尼〔Federico Fellini〕的電影《甜蜜生活》〔La dolce vita〕中，古代與現代的皇帝頭像被反覆使用，將當代羅馬的頹廢及其頹廢的過去聯繫在一起[26]）。皇帝在大眾文化發揮的作用持續到今日。現代政治漫畫常常可以看到某個不幸被鎖定的人物，頭戴桂冠、手拿里爾琴（lyre），背景是一座燃燒的城市，而這只是其中的一種。皇帝也仍然在酒吧招牌或啤酒瓶標籤中發揮商業力量，其中有許多融入了有趣的自我諷刺，例如以「尼祿」為商品標誌的火柴盒或男性四角褲。與此同時，紀念品製造商也繼續生產印有皇帝頭像的巧克力金幣，就像古代羅馬糕餅師傅製作的皇帝餅乾一樣，皇帝仍好到值得繼續送進人們嘴裡（圖 1.18g）。

圖 1.17 十六世紀中期博爾多內（Paris Bordone）的大型畫作〈女先知對奧古斯都顯靈〉（*Apparition of the Sibyl to Caesar Augustus*），寬逾兩公尺。在宏偉的建築中央可以看到屈膝跪地的奧古斯都，女先知希貝爾（the Sibyl）站在他身邊。天空中出現聖母瑪莉亞與嬰孩耶穌的異象。這幅畫曾在歐洲菁英圈流傳：曾為樞機主教馬薩林所擁有，之後又成為羅伯特‧沃波爾爵士（Sir Robert Walpole）位於英國霍頓莊園（Houghton Hall）（見第三章第 127 頁）的收藏品，最後被出售給俄羅斯的凱撒琳大帝（Catherine the Great）。

圖 1.18

(a) 提圖斯皇帝（Titus）出現在 1960 年費里尼的《甜蜜生活》。

(b) 里德爾（Chris Riddell）將前英國首相布朗（Gordon Brown）塑造成尼祿的 2009 年諷刺漫畫。

(c) 根據雕塑家庫斯圖（Nicholas Coustou）作品設計的一個劍橋酒吧招牌，該雕像製作於 1696 年。

(d) 來自劍橋米爾頓釀酒廠（Milton Brewery）的奧古斯都啤酒。

(e) 1951 年以尼祿為商品標誌的男性四角內褲廣告。

(f) 卡比托林博物館的紀念品：「尼祿的火柴」（Nerone's matches）。

(g) 巧克力金幣上的皇帝奧古斯都頭像。

(h) 威廉斯（Kenneth Williams）在 1964 年電影《豔後嬉春》中扮演尤利烏斯‧凱撒。

(i) 《阿斯泰利克斯歷險記》系列中的凱撒，由戈西尼（R. Goscinny）和烏德佐（Albert Uderzo）共同創作。

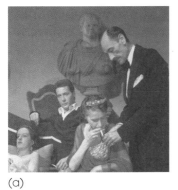

(a)

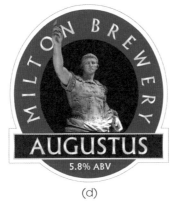

(b)

(c)

(d)

(e)

(f)

(g)

(h)

(i)

古今交錯

本書無可避免地具備雙重焦點。我特別關注過去六百年來關於羅馬皇帝的現代再現，但古代的圖像也難以被忽略，因為現代版本的尤利烏斯·凱撒、奧古斯都或尼祿永遠無法完全脫離他們古老前身。這是出於幾個原因。

首先，古代和現代之間存在著不可分割的雙向影響。現代的皇帝圖像一直都在仿傚（或響應）古代的設計原型，這或許是不足為奇的說法。當然，這對於藝術中的許多古典主題來說都是如此。每一個現代版本的朱庇特（Jupiter）或維納斯，每一個天真無邪的水精靈（Naiad）或淫穢的半人半獸森林之神（satyr），都是與古代藝術進行某種對話的產物。但是對於這些帝國統治者來說，這種對話尤其緊密。許多皇帝「外貌」的現代慣例，從奧古斯都沉著古典的臉型到哈德良（Hadrian）蓬鬆的鬍鬚，往往源於對現存羅馬藝術與文學作品的詳細研究。與此同時，這些現代皇帝的再現形象也影響了我們看待和認識古代皇帝的方式。即使是當今學識最淵博的考古學家和藝術史學家，在看過任何一件尤利烏斯·凱撒的古代肖像之前，通常早就已經在漫畫《阿斯泰利克斯歷險記》（Astérix）或一些通俗喜劇電影中（《豔後嬉春》〔Carry on Cleo〕是我本人的入門）看過他的臉孔了（圖 1.18h，1.18i）。三百年前提香的幾幅古羅馬皇帝畫作（或其他以此為藍本的版畫），或許已經為大眾心理奠定了固定的想像典範（見第五章）。不論是好是壞，大部分的現代觀眾在親眼見到任何一座羅馬雕像、浮雕或硬幣以前，那些最著名的帝王人物在他們的心中早已存在既定的範本。我們透過現代的眼光看見古代。[27]

然而，古代和現代之間的聯繫甚至比這更加深刻，並且在這整個主題上留下了獨特的印記。特別是要鑑定某個大理石雕塑是古羅馬時期製造，或是其後的兩千年中製造，談何容易。在兩百五十年前，知識淵博的溫克

爾曼（J. J. Winckelmann）（他是第一個為古代藝術建立相對合理的年代學方法的人）就曾抱怨，很難區分「古代和現代、真品和修復品」，尤其是在鑑定「頭像」的情況下更是難上加難。從那以後，再怎麼進步的技術和科學方法，都無法使這件事變得更容易。[28] 這就是為什麼奧古斯都的肖像中，除了數百件被公認為古代真跡的作品外，至少還有四十件無法確定創作年代。這些遊走於「古代」與「現代」之間的作品，屬於我深具魅力的「古今交錯」類型的一部分。

　　蓋蒂博物館（Getty Museum）內一件惡名昭彰的雕像是一個顯著的例子，即使在 2006 年已為它舉辦一場特展和專家會議來討論這個問題，還是無法確定其製造年分。這是一件康莫達斯皇帝（Commodus）胸像（他是一位狂熱的業餘角鬥士，於西元 192 年遭到暗殺身亡，近期在雷利·史考特〔Ridley Scott〕的電影《神鬼戰士》〔Gladiator〕中成為反英雄的角色），這個肖像被英國貴族收藏了大約兩百年後，於 1992 年被蓋蒂博物館買下，當時被認為是十六世紀義大利模仿古代肖像的產物。此後，它不斷地被重新歸類，既被視為十八世紀的作品，也被大膽地視為二世紀的原始肖像，或者在這三者之間某個不確定的年代，懸而未決（圖 1.19）。[29]

　　幾乎沒有任何標準可以毫無疑問地確定這件作品的製作年代。從二世紀到十八世紀，雕刻家的工具與技巧基本上沒有太大的改變，而且他們製作的作品經常大同小異（特別是這種相對小型的雕像，比起全身像更難找到暴露年代的特徵）。從材質方面來看，大抵也得不到太多進展，因為自西元前一世紀末以來，多數時期都有開採這種義大利大理石。而且，這座胸像是如何、何時、從哪裡被運到英國等問題，至今仍找不到相關記載。現在的論點都是基於主觀的猜想和微觀的證據。根據殘留在胸像裂縫中的礦物質（顯示它可能曾經被埋葬），以及可能有過「表面重新處理」的跡象（作品年代久遠的話可能性會更高），現在認為它可能是古羅馬時期的作品。但這只是「可能」。雖然目前的共識傾向將它歸類為古代作品（在

圖 **1.19** 「蓋蒂的〈康莫達斯〉」。不論康莫達斯有怎樣的可怕故事，在這裡他以幾乎真人大小的樣貌展現一位典型的二世紀皇帝形象，他身穿軍服，留著許多二世紀統治者特有的鬍鬚（有別於他們剃光鬍子的前任）。但這座雕像究竟是古代的、現代的，還是兩者混合的作品，仍未有定論。

我寫本書的時候，它正驕傲地在蓋蒂博物館的羅馬廳〔Roman Gallery〕展示），但自從蓋蒂收購以來，這座康莫達斯胸像總是不斷在館內移動，有時隨著其他古代物品一起展覽，有時則出現在現代作品展上，取決於當下

策展人對其年代的看法；有時則隱身在昏暗的庫房裡完全被忽略。

假冒和偽造，也就是刻意地試圖讓全新作品看起來像是古董的詐欺行為，為這樣的謎題帶來了額外的面向。從這層意思上來看，這件大多數人稱呼「蓋蒂的〈康莫達斯〉」（Getty Commodus）的作品，並不是一件贗品。就算它是在十六世紀受到古羅馬先例啟發而創作的，也沒有任何跡象顯示當時有人試圖將它冒充成一件古代作品（如果有的話，那也是非常失敗的嘗試，因為據我們所知，它是二世紀作品的可能性直到最近才被提出）。在古老性遭受質疑的四十幾件奧古斯都肖像中，有些很可能是在裝模作樣下販售，實則是「現代」的作品。一般認為，它們大多是由義大利精明的業者在十六世紀到十八世紀間生產，目標鎖定富有的收藏家和易受騙的貴族（尤其是英國人，但不僅限於此），他們為了家族宅邸或私人博物館追逐古代肖像。這些人被形容為「以耳代眼之人」，因為他們往往只聽從推銷員的花言巧語。一位著名的十八世紀修復師、雕刻家兼藝術品經銷商就曾在向潛在買家提供建議時，使用過這個比喻。[30]

但是，事情沒有這麼簡單。偽造並非如一般所認為的那樣單純，是一個非常難以界定的類別，正如一系列著名的小型皇帝頭像所生動呈現的那樣。這些是十六世紀由卡維諾（Giovanni da Cavino）在帕多瓦（Padua）製作，出現在古羅馬硬幣和紀念章仿製品上的頭像（圖1.20）。它們之中有許多曾經被認為是真正的古物，但與許多大理石胸像不同，我們可以確定它們不是真正的古物：這些有時被稱成為「帕多瓦幣」（Paduans）的硬幣，不論重量或合金材質都與古代的原型有所不同，而且作工更加精細。如果還有疑問的話，一些當時製幣使用的壓模與衝模仍然存世。儘管如此，人們對這些硬幣的製作動機仍無法取得共識。卡維諾是個有欺詐意圖的偽造者嗎？或者他只是製作精緻的仿製品，沒有任何虛假的說詞，也許是為了吸引無法取得原件的收藏家？總而言之，一切端看仿製品被呈現或出售的條件，不同場合可能會有不同情況。無論是雕塑、硬幣、貝殼浮

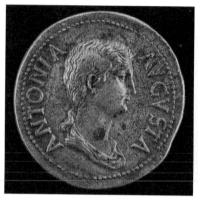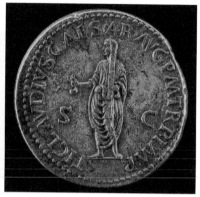

圖1.20 十六世紀卡維諾所製作的其中一枚「帕多瓦銅幣」，直徑略超過三公分。其中一面是克勞狄斯皇帝的母親安東妮雅的肖像，另一面則是她的皇帝兒子，身穿宗教儀式服飾，周圍有他的名字「提比流斯·克勞狄斯·凱撒」（Ti(berius) Claudius Caesar）以及他的皇帝頭銜。「S C」是拉丁文「元老院」（senatus consulto）的縮寫，代表這是由元老院授權鑄造的羅馬硬幣。

雕還是紀念章，只有當人們蓄意欺瞞作品的真偽，一個誠實的「仿製品」才會變成一個不誠實的「贗品」。一個人的劣質贗品或許會是另一個人珍藏的複製品。[31]

　　在其他情況下，古代與現代之間的區別更加模糊，原因各不相同。許多在十九世紀末之前重見天日的大理石雕像，儘管被博物館樂觀地貼上古代作品的標籤，但實際上多半是混合體或「不斷進行中的作品」。更確切地說，這些雕像的確源自古羅馬，但是在原作問世後，長時間經歷徹底的清理、修改、調整，和富有想像力的修復。無疑地，經過十九世紀初期一本藝術家手冊中建議的「清理」古代大理石程序（包括使用酸浴、鑽鑿和浮石），很少原始表面可以保存下來。[32] 很少大理石皇帝雕像未曾經歷這樣的「清理」，即使是近期的考古發現也沒有完全倖免。在這其中，「蓋蒂的〈康莫達斯〉」可能只是情節較輕的一例：這件二世紀的作品，在一千五百年後被**重新**修復表面和**重新**拋光，以嶄新的外觀出現在世人面前。

這當然增加了確認年代的難度。

從其他例子上，我們也可以看到許多原先設計樸實的羅馬皇帝頭像，在十六世紀以後被插入到新穎華麗的支架中，並披掛著華麗布料，讓人留下更加炫目的印象（基本上，一座古羅馬胸像頭部以下的裝扮要是越華麗、色彩越是鮮豔，就越不可能是完全的古代作品）。但有時也會進行更具想像力的調整。大英博物館有一件具有爭議的年輕女性大理石胸像，經常被認為是克勞狄斯皇帝的母親安東妮雅（Antonia）（她也在圖 1.20 中出現）。其一直存在的問題是：它究竟是古代還是現代的作品？答案可能兩者皆是。因為這件一世紀的原始雕像很可能在十八世紀進行了翻新和改造，以呈現更加暴露和領口低下的服飾，從而「性感化」了原本樸素的雕像（羅馬人通常不會如此描繪皇家女性，但這種新造型對現代買家很有吸引力）。[33]

自十六世紀起，評論家與修復者便一直在辯論，在修補古代雕像時，修復工作本身所扮演的角色。什麼程度的現代添加和改進算是合理的？什麼情況之下修復者能以藝術家自居？[34] 然而，對於一些肖像來說，混合體本身就是一種目的。羅馬的卡比托林博物館保守宮（Palazzo dei Conservatori）一樓大廳內，幾個世紀以來一直佇立著一件大理石全身像。它身穿羅馬皇帝盔甲，手臂向前伸出，彷彿在對他的軍團發表談話；然而，雕像的頭部卻是十六世紀統治者的風格，似乎來自另一個時代（圖1.21）。確實如此。這是指揮官法爾內塞（Alessandro Farnese，人稱「大統帥」〔Il Gran Capitano〕，甚至是「大老闆」）的雕像，是他過世後第二年，也就是 1593 年所建立的。當時認為其身體部分出自於古羅馬時期的尤利烏斯・凱撒雕像，頭部則完全被換成這位「大統帥」的面容。

或許這樣做有實際的理由。對現在的我們來說，這種混合物看起來很奇怪（現今很少有遊客會駐足欣賞）。這種做法意味著這是一個非常快速和廉價的委託，從支付給雕塑家的紀錄可以獲得印證。更重要的是，這也

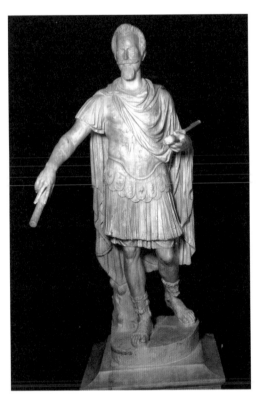

圖 1.21 這是一件古代和現代的結合。雕塑家布齊（Ippolito Buzzi，1634 年逝世）製作的法爾內塞頭像，被插入到另一件古代真人大小的身體雕像上，一般認為是尤利烏斯・凱撒的身體。似乎是為了彰顯這位十六世紀指揮官與古羅馬之間的聯繫，這件雕像一直放置在一幅描繪早期羅馬神話中著名軍事勝利故事的畫作前。

是一種強而有力的視覺方式，展示現代英雄與古老過往之間的聯繫。在法爾內塞的葬禮悼文中，就將他與尤利烏斯・凱撒做了比較，而這種比較被這件大理石像永久銘記。[35]

　　這種做法在古羅馬時期已有先例。尤利烏斯・凱撒很難抱怨十六世紀利用（實質上）「毀容」和「變臉」其肖像來紀念他的追隨者，因為好幾世紀以前，他的擁護者也做過類似的事。在一世紀末，一件著名的亞歷山大大帝（Alexander the Great）雕像佇立在羅馬市中心，它的頭部被尤利烏斯・凱撒取代，彷彿是將這位羅馬征服者牢牢地置於其希臘前輩的傳統中：如果不能與亞歷山大相比（in Alexander's shoes），那至少可以掌握亞歷山大的能力（on his neck）。[36] 在尤利烏斯・凱撒與「大統帥」這兩

個例子中，都刻意讓觀眾同時看到舊的和新的東西——這是「古今**交錯**」的藝術。

帝國連結：從拿破崙及其母親，到〈最後的晚餐〉

然而，將古羅馬皇帝臉孔引入現代肖像及更廣泛的現代藝術中，是更複雜、更微妙而且更加棘手的傳統。有時候會對藝術家或肖像主角造成反效果。但如果現代觀眾無法察覺的話，可能會錯失很多豐富的意涵。其中一個特別尖銳（且惡名昭彰）的例子，是卡諾瓦（Antonio Canova）於1804年接受拿破崙母親蕾蒂西雅・波拿巴（Letizia Bonaparte，常被稱為「母親夫人」〔Madame Mère〕）的委託製作的一件肖像雕塑。

卡諾瓦並不是直接在一件古代作品上開鑿，不過他的做法與「變臉」尤利烏斯・凱撒成為「大統帥」的雕塑家有異曲同工之妙。他的成品非常接近一座古代雕像，這座雕像放置在羅馬卡比托林博物館新宮（Palazzo Nuovo）「皇帝廳」（Room of the Emperors）內長達兩百年。當時，這座古代雕像被認定為阿格麗皮娜（Agrippina），她是一世紀時身居皇家核心的一名女子（圖1.22）。[37] 當時一些評論家未能領悟到這座雕像的重要意義。他們認為在這種情況下，創意模仿與直接複製之間界線太過微妙，讓人難以接受，因而指控卡諾瓦有剽竊的嫌疑。另外有些人則看到更深刻的問題：那座古代雕像描述的阿格麗皮娜究竟是何人？母親夫人又與誰有關聯？究竟想傳達什麼訊息？

部分謎團可追溯到一世紀皇室裡兩位顯赫的阿格麗皮娜，她們各自擁有截然不同的刻板形象。一位是「大阿格麗皮娜」，有德行，有時也非常固執。她是奧古斯都皇帝的孫女，也是受人愛戴的皇位繼承人日爾曼尼庫斯（Germanicus）的妻子，在丈夫遭到可怕的謀殺後（據稱是由善妒的提比流斯皇帝一手策劃）為其辯護，後來被流放、受到酷刑，最後在西元

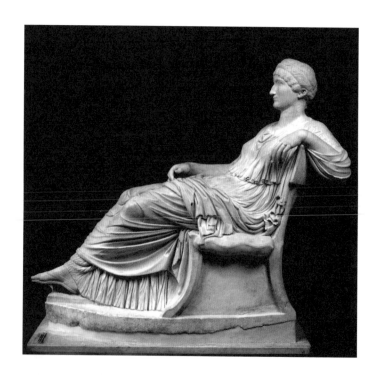

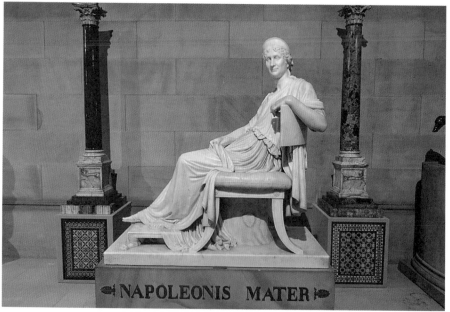

NAPOLEONIS MATER

圖 **1.22**　卡諾瓦冒險地將「母親夫人」雕像設計得非常貼近現存於卡比托林博物館內近真人大小的「阿格麗皮娜」，這樣做對於肖像主角或其兒子來說，意味著什麼呢？這是「善良的阿格麗皮娜」或是同名的「惡毒的阿格麗皮娜」？諷刺的是，現代藝術史學家確信這件羅馬時期的雕像，不可能是其中任何一個阿格麗皮娜；光就風格與技巧來看，其創作年代必定要再晚幾個世紀（見第四章第 164 頁）。但這個誤認的身分至今仍然存在，部分歸功於卡諾瓦。

33 年絕食而死，也可能是被餓死。另一位是她惡毒的女兒「小阿格麗皮娜」，據說她在西元 54 年以一盤毒蘑菇對丈夫克勞狄斯皇帝下毒手。她也是尼祿皇帝的母親和亂倫情人，最終慘遭其謀殺。（更多這兩個人的故事請見第七章。）

關於這個古代雕像主角究竟是母親夫人的正面楷模還是邪惡典範，評論家們意見嚴重分歧，通常取決於他們的政治傾向。但無論是哪一派說法，對拿破崙來說都是非常不利的影響。因為不管是心狠手辣的阿格麗皮娜，或是擁有美德的阿格麗皮娜，她們都生下可怕的後代：小阿格麗皮娜生下尼祿皇帝，大阿格麗皮娜則生下卡里古拉皇帝。因此，不少評論家都暗示，卡諾瓦針對的其實是拿破崙本人。這是古代與現代密不可分的經典例子（重點不在於抄襲，而是將母親夫人與一個古羅馬模型**並列**）。這也是另一種因為並列而招來爭議與不良政治影響的例子，是「傑克森難題」的放大版。[38]

在拿破崙垮台之後的 1818 年，德文郡（Devonshire）第六代公爵在巴黎買下這座母親夫人雕像。他熱衷於收藏當代雕塑，尤其特別崇拜卡諾瓦，也擁有足夠的財力來滿足自己的喜好。雕像主角對這筆交易感到十分不悅（「（她）有點抱怨我擁有她的雕像」，公爵如此說道，或者說炫耀）。但是，儘管產生不滿，這座雕像仍成為公爵收藏的亮點之一，放置其位於北英格蘭的查茲沃斯城堡（Chatsworth Castle）中。他曾在自己的財產指南裡寫道，他會在「燈火下」夜訪這座雕像。[39]

自此這座雕像便一直收藏在查茲沃斯城堡內，被譽為卡諾瓦的傑作，也因為與拿破崙的關係而聲名大噪（雕像底座有大寫的拉丁文字母拼寫著「拿破崙之母」〔Napoleonis Mater〕）。但不論公爵本人如何看待這座雕像主角的古代範本，對於大部分參觀者而言，它與阿格麗皮娜的聯繫早已被遺忘，而且隨著這層聯繫的消失，這座雕像大部分的趣味、獨特性及**意義**也煙消雲散了。這件備受爭議的藝術品曾經引發一連串關於帝國人物、

王朝與權力的尷尬問題，現在已轉化成完美肖像與拿破崙紀念品的結合，角色變得平淡無奇。

　　無論是查茲沃斯城堡那件雕像還是其他作品，透過重新**尋回**它們與古典的聯繫，我們可以從中獲得豐富的收穫。一般中肯的看法是，大部分早於十九世紀晚期的西方藝術品（我無意將這種偏見強加於其他地區），對那些不夠熟悉聖經和奧維德（Ovid）的《變形記》（*Metamorphoses*，一部包含數卷的羅馬詩集，幾世紀以來在藝術工作室中一直有著近乎聖經的地位）所描述的古典神話的人來說，必定晦澀難懂。[40] 同樣道理也適用於對最著名羅馬皇帝及其相關知識的了解，包括他們的罪惡與美德、權力政治和曾經廣為人知的軼事，這些都是過去藝術家、贊助者與觀眾的文化背景中不可或缺的一部分。

　　當然，我們也不應該過度誇大這一點。事實上，一直以來有許多人不認識或不關心古老的古典世界，也可能沒有足夠的時間、興趣、資源或文化資本去涉足這些古代統治者及其故事，就像奧維德的奇聞趣事一樣。但即使古典學並非完全像人們經常所說那樣，一直是富裕的白人男性的特權（例如，英國工人階級就有豐富的古典學傳統[41]），古典遺產也從未是唯一的關鍵。然而，事實仍然存在，如果我們**確實**可以與這些遺產多點接觸，包含羅馬皇帝在內的許多歐洲藝術，將會以更有趣、更複雜與更驚人的方式與我們對話。

　　這其中一些情況歸結於認定和解釋的細節問題，就像亞歷山大・賽維魯斯的石棺。正如我們接下來將發現的，有一些非常奇怪的錯認案例需要被揭示，還有曾經引以為傲的帝國人物**系列**（就像我提到的那些花俏的陶器），現在分散在世界各地而沒被認出來，需要被找回來並重新聚集。有些壁毯和版畫上的拉丁文，長期以來被斷章取義、誤解或未被解讀，這種情況令人感到尷尬。我們還會發現，羅馬皇帝故事可以用意想不到的方式為藝術品增添意義，甚至包括一些乍看之下與羅馬帝國史毫不相關的作

品，如母親夫人的肖像。

委羅內塞（Paolo Veronese）的〈最後的晚餐〉（*Last Supper*）是另一個引人注目的案例。這幅畫是於 1573 年為威尼斯一個宗教團體所繪製的，由於畫中一些元素，例如弄臣、醉漢和日耳曼人等，對於天主教**最後的晚餐**場景來說極不正統，而遭到宗教法庭反對，因此被巧妙地改名為〈利未家的宴會〉（*The Feast in the House of Levi*）（圖 1.23）。在畫面前景中，委羅內塞特別凸顯了一名肥胖的服務員，或者如畫家自己宣稱的「一名切肉師」（*un Scalco*）。這名男子身穿鮮豔條紋短袍，凝視著耶穌，仿佛被他吸引而呆住了。[42] 這名切肉師的臉部特徵，與當時在威尼斯展出的一件古羅馬肖像極為相似，當時普遍認為那是維提留斯皇帝的雕像。而該皇帝的暗殺事件，也在兩百五十年後成為年輕法國藝術家角逐羅馬大獎的題材。這樣的巧合幾乎不可能是偶然的。

這件肖像被稱為「格里馬尼的〈維提留斯〉」（Grimani *Vitellius*），以擁有者樞機主教格里馬尼（Domenico Grimani）的名字命名，格里馬尼於 1523 年逝世時將它捐贈給威尼斯。這件作品非常受到藝術家與素描者的歡迎，被複製過數百次（圖 1.24）。它就是圖 1.10 中男童細心描繪的那座石膏模型，也似乎是委羅內塞〈最後的晚餐〉背景中一個小人物的形象基礎。[43] 對於那些了解維提留斯只是帝國史上一個過場角色的人來說，它除了是個合適的藝術模型，也充滿意味深長的諷刺。畫中這名對耶穌景象入迷、貌似維提留斯的男子，據說是羅馬統治者中最殘暴無道的統治者之一，儘管只在位短短幾個月。更重要的是，這位據說可以與羅馬史上任何一位著名暴食者匹敵的皇帝（直到最近，「Vitellian」這個詞仍是「豐盛美食」的代名詞），在畫中變成了一名切肉師或服務員。換句話說，畫面中的食客變成了侍者，具有著一種反轉的意味。

對維提留斯家族有更多認識的人，甚至可以看出與基督教故事之間有進一步的共鳴。其正是維提留斯的父親，祿修斯・維提留斯（Lucius

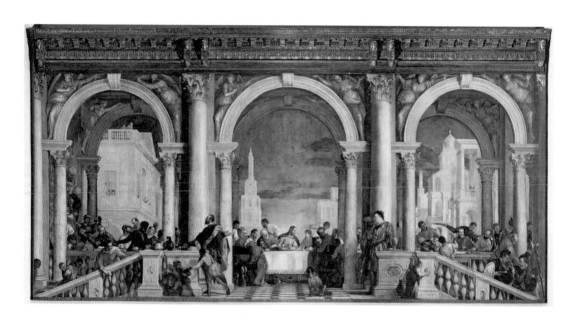

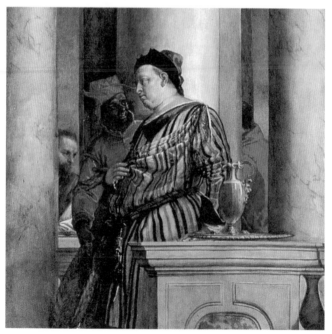

圖 1.23 這幅超過十三公尺寬的巨型畫作是為威尼斯一間修道院的食堂所創作的。雖然耶穌位居餐桌中央，但前景中最引人注目的是委羅內塞畫中的「切肉師」，他的相貌和維提留斯皇帝非常相似，同樣的容貌也出現在左側樓梯上方靠柱子坐著的綠衣人臉上。

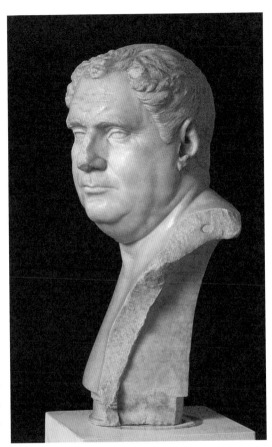

圖 1.24 儘管近來名氣相對較低，但這件有著明顯雙下巴、高達半公尺的面容，於重新被發現後被認為是維提留斯皇帝的真實面容，並成為十六世紀至十九世紀最常被複製的古代影像之一。現在，他已被降級為（另一位）「羅馬無名氏」，但在西方幾乎所有主要的藝廊裡，都可以發現他偽裝潛伏在繪畫、素描與雕塑之中（見第六章第 251-259 頁）。

Vitellius），當時身為羅馬敘利亞行省總督，成為彼拉特（Pontius Pilate）的宿敵，在西元 36 年解除彼拉特猶太行省總督的職務，就是在這幅畫中描繪事件的幾年後。[44] 這個時代錯置的皇帝像（實際上，當最後的晚餐發生時，這位皇帝還只是個青少年）彷彿被融入到聖經場景中，成為委羅內塞對自己作品諷刺性的反思，更為角色與故事增添更深層含義。錯過這些細節是很可惜的。

蘇埃托尼亞斯與他的十二帝王

委羅內塞和與他同時代的人，大多是透過二世紀蘇埃托尼亞斯撰寫的《維提留斯傳》，直接或間接地來認識這位皇帝。在這部傳記中，他們會看到許多關於他暴食和品德不端的荒誕故事（例如嗜食火鶴舌頭和雉雞腦，以及癡迷於觀看處決）。蘇埃托尼亞斯曾擔任哈德良皇帝的圖書館員及總書記，深知帝國宮廷內情，後來據說因涉及哈德良妻子薩賓娜（Sabina）的醜聞而失寵。《維提留斯傳》只是《羅馬十二帝王傳》系列傳記之一，該系列傳記講述了羅馬帝國在首個一百五十年間的強人統治：西元前44年尤利烏斯・凱撒的「獨裁專政」與暗殺事件開始，然後是第一帝國王朝的五位皇帝傳記（奧古斯都、提比流斯、卡里古拉、克勞狄斯和尼祿），接著是西元69年帝國內戰時期三位短命的皇位競爭者（伽爾巴〔Galba〕、奧索〔Otho〕和維提留斯），最後是第二帝國王朝的三位皇帝（維斯巴西安〔Vespasian〕與他的兩個兒子提圖斯〔Titus〕和圖密善）。[45]

《羅馬十二帝王傳》是歐洲文藝復興時期最受歡迎的歷史書籍之一。早期的人文主義者大多擁有多份手抄本（佩脫拉克〔Petrarch〕至少擁有三份）。最早的拉丁文印刷本出現在1470年，到了1500年已有另外十三種版本，方言版本更是不斷湧現。根據粗略估算，在1470年至1700年間，歐洲大陸上共出版了大約十五萬份拉丁文本或譯本，對藝術與文化造成極大的影響。[46] 事實上，正因為這系列皇帝傳記的流行，使十二帝王在後世歷史中獲得了經典地位，並開啟了現代胸像與繪畫再現經典皇帝陣容的風潮。古羅馬雕塑家通常都會以**群組**方式製作肖像，例如統治者會與繼承人或祖先一起展示，或是把幾位知名的哲學家設為一系列，但就我們所知，他們從未按照時間順序製作一套包含一到十二皇帝的肖像。[47] 這是文藝復興時代對蘇埃托尼亞斯的致敬。《羅馬十二帝王傳》有各個皇帝詳細

的具體描述和軼聞，為幾世紀以來的藝術家提供了靈感：克勞狄斯在卡里古拉遇害後蜷縮在窗簾後面；尼祿「彈琴坐觀羅馬焚落」（fiddling while Rome burned）；奧索英勇自殺的行為等等。持懷疑論的現代歷史學家可能會把這類故事視為宮廷八卦，甚至是完全虛構的故事。然而，多虧蘇埃托尼亞斯和他的讀者們，這些故事已經深深地影響了我們對於羅馬皇帝的看法，無法分割。

　　一些後來的皇帝及其家族故事，也激發了大眾文化和藝術的想像。哲學家皇帝奧理流斯（其可能寫於西元170年代的《沉思錄》〔Thoughts〕，內容充滿陳腔濫調，卻意外在二十一世紀成為一本勵志暢銷書[48]）、他的妻子傅斯蒂娜（Faustina）[49] 和他那個業餘角鬥士的兒子康莫達斯，或與維提留斯同樣有著怪異貪吃惡習的埃拉伽巴路斯皇帝，這些都是創作的題材。甚至亞歷山大‧賽維魯斯與尤利亞‧瑪麥雅偶爾也會獲得一點注意。[50] 除了蘇埃托尼亞斯的《羅馬十二帝王傳》，羅馬異教和基督教的文學傳統中還有許多其他素材，偶爾也會為現代藝術家提供靈感。其中包括一套極富創意、風格詼諧的後期皇帝傳記，現在被稱為《羅馬帝王紀》（Augustan History），內容記載著各種奇聞軼事。埃拉伽巴路斯的致命玫瑰花瓣只是個開始，如果我們相信《羅馬帝王紀》所載，這位皇帝還喜歡裝模作樣地要求餐點顏色（全藍、全黑或其他任何顏色，取決於他的心情），他還發明了放屁墊，偷偷地在晚宴上使用，讓那些華麗、做作且顯然很不安的客人們感到尷尬。[51]

　　在本書中，我們將會時不時地提及其中一兩位人物。但可以放心的是，讀者無須牢記從尤利烏斯‧凱撒到亞歷山大‧賽維魯斯之間大約二十六位羅馬皇帝（不是二十四位），更不用說接下來到三世紀末以前，不到七十年內共有大約四十位皇帝。我們對當中許多位皇帝所知不多，甚至確切人數也取決於你如何計算篡位者和共治者。而蘇埃托尼亞斯及其十二帝王便是本書的核心，他們同時也是現代視覺和文化中的羅馬皇帝模板。

皇帝的不同視角

以古典眼光來看現代藝術，會開啟許多不同的視角。就像任何一個焦點一樣，都有可能造成朦朧與明亮兩種截然不同的效果。像我這樣將不同藝術家、媒介、時代和地點的羅馬皇帝圖像匯集在一起，並對其進行思考，都無法避免忽略一些重點。特定的時代發展、不同的繪畫或雕塑技巧、重要的地方性和趨勢性脈絡，或是皇帝圖像在某個藝術家作品中慣常扮演的角色，這些因素的重要性可能會被忽略或淡化。畢竟，提香的〈皇帝〉系列畫作，除了和他其餘繪畫中的聖經場景及畫作〈酒神祭〉（Bacchanals）之間存在關聯外，也和其他古今藝術家創造的皇帝形象相呼應。但是，只要勇於採納這種特別的古典觀點，並著眼於特定的皇帝，絕對會有收穫。

首先，這種視角能夠修正我們看待歐洲文藝復興時期以後出現的古代藝術品時，常出現的失衡偏見。當然，對於我即將要探索的眾多古代皇帝圖像，已經有許多優秀的專業研究；但重點幾乎總是放在那些現代被認為相對獨特的名作，例如〈拉奧孔〉（Laocoon）和〈觀景殿的阿波羅〉（Apollo Belvedere），而不是這些皇帝面孔的各種複製品。儘管這些皇帝的臉孔占據了人們很大一部分的視野，並激發了數百年來藝術家的想像力和學者的思維，但是在博物館和藝廊裡，疲憊的參觀者經常會忽視這些皇帝頭像，一些最具影響力的現代古典藝術重現與再造研究，也幾乎沒有賦予它們足夠的關注。[52] 舉例來說，人們很容易忘記十八世紀時，反映藝術家與歷史關係最著名的視覺案例，即一組手腳雕塑，實際上是來自羅馬皇帝雕像的殘餘，該雕像保存在卡比托林博物館內，是四世紀君士坦丁大帝（Constantine）巨型雕像（圖 1.25）。[53] 我的目標是再次為這些皇帝，不論是臉孔還是其他碎片，賦予其在歷史故事中應有的地位。

這是一個國際性、高度流動性的議題，因此不宜只從地理範圍或狹隘

圖 **1.25**　在喚起現代藝術家與古典過去之間關係的圖像中，最為強烈又令人困惑的一幅，是夫塞里（Johann Heinrich Fuseli）近半公尺高的小型粉筆畫〈藝術家在宏偉的古代遺跡前絕望〉（*The Artist's Despair before the Grandeur of Ancient Ruins, 1778-1780*）。藝術家是因為無法達到這件古代藝術的境界而感到絕望？或是因為這件古代藝術非常破敗而感到絕望？藝術家坐靠著的手和腳來自一座古代巨型君士坦丁大帝雕塑（西元 306 至 337 年在位）。

的政治觀點來探索。政治可以是重要的，正如同我們所見。但是，那些以共和主義者自居的人並不都像傑克森一樣，對象徵帝國權力的實質紀念物抱持原則性與不妥協的敵意；現代歐洲的獨裁者已刻意利用了羅馬皇帝的

面容，而且他們不是唯一這樣做的人。古代和現代的皇帝肖像在共和國家、君主國家或小諸侯國等各種政權中高度流動，經過戰爭、掠奪和外交談判下，不停地買賣、盜竊、以物易物和贈送，在歐洲大陸和世界各地不停轉移。一塊來自希臘的大理石可能會在羅馬被塑造成皇帝頭像，經過一千五百年的時間後，被別緻地**重新**塑造成為外交或賄絡的贈禮，最終出現在現代西班牙王宮中。又或是一套十二件十六世紀精美的銀製皇帝雕像（我們將在第四章再次見到），最初可能是在低地國製造，然後出售給義大利的阿爾多布蘭迪尼家族（Aldobrandini family），但不知怎麼地又回到北方的英國與法國，然後在十九世紀前被打散，最終遍布半個地球，範圍從里斯本到洛杉磯。

毫無疑問的，隨著這些藝術品的移動，人們會給予不同的看法和評價（這也是我關注的其中一個議題），但它們絕對不**屬於**任何一個固定地點。同樣的，多數雕像也不屬於某個特定時代。修復、仿製、交錯混合，以及現代與古代之間那條不確定的界線，都會削弱任何一個直接以時間軸順序進行研究或處理的方法。它們的其中一個迷人之處在於，作為「不斷進行中的作品」，它們無法被固定在單一的日期上。用一個研究文藝復興時期的現代歷史學家喜愛的術語來說，它們是**時代錯置的**（anachronic）：它們抵抗並超越線性的時間順序。[54]

這些作品數量繁多，涵蓋了兩千多年的歷史，從不知名藝術家製作的尤利烏斯·凱撒古代大理石像，到近半世紀達利（Salvador Dalí）、基弗（Anselm Kiefer）和威爾汀（Alison Wilding）等人的作品，因此在這本書中能討論的範圍相對有限。即使我自己最喜愛的一些藝術品和藝術家，也無法避免成為本書的配角，例如魯本斯（Rubens）所受的關注可能小於提香，以及威治伍德（Josiah Wedgwood）必須讓位給法蘭德斯的掛毯製造商。而歌劇、話劇、電視和電影裡的圖像，也都必須屈居於背景之中。值得一提的是，早期的電影在很大程度上是由古羅馬世界的場景建構而成，

包括那些具有鮮明特色的統治者，不過這又是另外一回事了。[55] 本書主要討論的是靜態圖像，特別是十五世紀以來製作或再製的那些最發人省思也最令人驚奇的皇帝（與那些所謂的「皇帝」）圖像。目的在展示重新發現羅馬統治者的視覺語言可以帶來多麼驚人的啟示，並且跟隨它們穿越不同國家和大陸，雖然有時會受困於誤解、誤認和誤譯的迷霧，但也會帶來許多有趣的體驗。同時，透過尋找散落的痕跡，重現那些已經失落的、最具影響力的現代羅馬皇帝圖像，是多麼奇妙的一件事。即使是展廳中那些看起來最普通的皇帝胸像，有時也會有令人驚嘆的生命史。

在我心底存在著一些關於現代政治權力、王朝和君主制呈現方式的重要問題，這些問題常常被擱置，然而古典視角可以加深對這些問題的理解。近幾十年來，已有一些重要且巧妙的研究探討了如何建構君主形象、如何進行菁英的「自我形塑」，以及如何利用儀式和發明傳統來創造君主或鞏固君主制。[56] 然而，將現代政權塑造成羅馬帝國權力的形象，或者認為羅馬皇帝為數百年後的歐洲貴族提供了合適的背景，這樣的想法往往被認為是不證自明的，幾乎不值得深入探究或梳理。

我將展示，這絕非不證自明的，並且針對這些皇帝的現代圖像的**用途**直接提出疑問。對於那些委託、購買或觀看它們的人來說，這些圖像意味著什麼？為什麼西方有這麼多人選擇重新製作這一系列皇帝，而且其中大多數皇帝都因道德敗壞、殘忍、放縱和荒政而聲名狼藉（即使有些來源不可靠）？畢竟在蘇埃托尼亞斯的十二帝王中，只有維斯巴西安沒有死於暗殺的傳言。那麼，為什麼這些皇帝像還會被懸掛在現代王朝宮殿的牆上？為什麼偶爾會被用來裝飾共和國的議會大廳？換句話說，撇開傑克森個人對「凱撒主義」的特殊顧慮不談，為何會有人**想要**長眠在一口據說曾經安放某位死於暗殺的羅馬皇帝二手棺柩中呢？

但首先，讓我們回到兩千年前的古代世界，看看那些為後世無數複製、版本、仿造和改造奠下基礎的皇帝圖像。我們無法徹底理解那些現代

再現，除非我們進一步反思羅馬皇帝在古代是如何被描繪，以及其所帶來的謎團、爭議和挑戰。同時，也有一些常常被忽略的基本問題，如果從現代視角來看，也許會對古代圖像的理解更加清晰。在現存數千件羅馬肖像作品中，我們如何能辨識出皇帝，甚至確定皇帝的名號？假如一個文藝復興時期的藝術家想用一個古代範本來重新創作一位古代統治者，他會去哪裡尋找呢？除了硬幣上的小頭像，現存的古代皇帝肖像幾乎沒有一個附帶可靠的名字，那麼後世的雕塑家和畫家又如何得知誰是誰呢？

在所有的羅馬帝王肖像中，沒有任何一個像尤利烏斯・凱撒的肖像那樣最具有爭議性或啟發性的，也沒有其他一位皇帝的肖像，能像它們一樣清楚地揭示皇帝面容與姓名之間令人困惑的差距。它們是羅馬皇帝肖像傳統的開端，也是現代對羅馬十二帝王接觸的核心。因此，我們就從這裡開始。

第二章

十二帝王名人錄

「是凱撒！」

2007 年十月，一群法國考古學家在阿爾樂（Arles）隆河（Rhône）河床打撈到一個大理石頭像（圖 2.1）。當領隊一見到這件濕漉漉的頭像時，忍不住大喊「媽的，是凱撒！」（這比其他委婉的翻譯更能表達他的驚

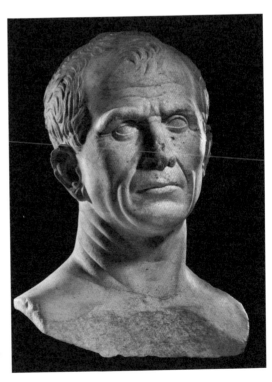

圖 2.1　這座被稱為「阿爾樂的〈凱撒〉」（Arles Caesar）的胸像，在 2007 年從隆河裡大張旗鼓地被打撈上岸。這是否真的是尤利烏斯·凱撒本人的模樣仍存有爭議，但支持者指出，頸部上顯眼的線條是凱撒的特徵之一。

喜）。從那個時候開始，這件頭像成為數十篇報章文章和至少兩部電視紀錄片的主題，也一直是阿爾樂和羅浮宮展覽的明星，甚至在 2014 年登上法國郵票。[1]

其中一部分的關注是由一個非常特殊的主張所引起：這個頭像不僅僅是尤利烏斯·凱撒的肖像，更是研究羅馬肖像夢寐以求的聖杯——一位曾經與凱撒面對面交流過的藝術家，在凱撒**在世時**所雕刻的頭像。如果真是如此，這將是碩果僅存的例子（雖然多年來也有提出其他可能的候選者）。據推測，這座胸像最早是設置在古羅馬的阿爾樂城一個顯眼位置，該城市在西元前 46 年由凱撒重建，作為退役軍人的定居地。西元前 44 年凱撒遇刺後，當地居民害怕與凱撒的這層關係可能會造成（最起碼的）不便，於是決定將這個燙手山芋丟入河中，從此銷聲匿跡長達兩千年之久。

現代考古學家與藝術史學家對於這個新發現的身分與意義仍然意見分歧。懷疑者強調，隆河頭像的整體外觀與當代硬幣上的凱撒像相差甚遠，也不同於其他一般認定是（可惜都是）凱撒的死後肖像。相反的，支持者特別指出這個頭像與硬幣肖像某些具體特徵的相似之處，特別是脖子上的線條和明顯的喉結（圖 2.2）。有些人甚至聲稱，它與其他的凱撒整體而言看起來不像，可能得以確認它是一個原始且獨特的生前雕像，而不是普通的複製品。這是一種巧妙的「兩全其美」論述風格（無論看起來像不像，反正這就是凱撒），並無法增加其可信度。[2]

儘管存在著懷疑論（我自己也是懷疑者之一），這個頭像似乎注定成為二十一世紀尤利烏斯·凱撒的代表面孔。它從一系列備受青睞的凱撒肖像中脫穎而出，成為當前最受歡迎的新寵，取代了那些曾經滿足大眾與學者的凱撒形象。不過，無論這件作品的真實身分為何，它都引出了一些重大問題，這些問題將會是本章的主要脈絡。在古羅馬世界裡，肖像的目的與政治意義是什麼？在凱撒和其繼任者統治期間，它的角色又有什麼改變？在幾乎沒有一個肖像有附上名字或其他識別標記的情況下，如何辨識

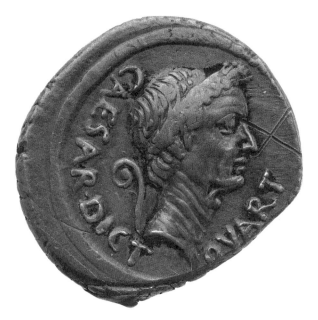

圖 2.2 這枚銀幣（*denarius*）是西元前 44 年凱撒遇刺前所鑄造，一般認為這提供有關凱撒長相的關鍵特徵：突出的喉結、滿是皺摺的脖子，以及可能是用來遮掩禿頂而精心配置的桂冠。凱撒的名字與頭銜圍繞在硬幣邊緣：「第四次獨裁官任期」（Caesar Dict(ator) Quart(o)），頭部後方是他其中一個祭司職務的象徵符號。

這些統治者的古代肖像（以及可靠性如何）？在我們開始探索這些帝王的現代再造之前，我們必須先思考如何確定這些原始版本的古羅馬肖像，從隆河的凱撒像，到像神一般寧靜的皇帝奧古斯都像，再到一些奇怪的異數，例如著名格里馬尼的〈維提留斯〉（圖 1.24），我們將在本章末尾發現，該雕像不但是現代藝術家喜愛的模型，而且從十六世紀在科學辯論中發揮了重要作用，該辯論探討了頭骨形狀與人類性格之間的關係。

事實證明，我們在辨識古代統治者肖像上的表現，不比幾百年前的人更加高明。確實，一些通常可以追溯到中世紀的古老錯誤已經被推翻，幾個虛假的皇帝也已被罷黜，也有一些偽裝成不同身分的人物，最後被證實

是古羅馬時代的統治者。舉例來說，羅馬卡比托林山坡上著名的奧理流斯銅製騎馬像，曾經長久以來被認為代表一位不起眼的地方豪強，據說他拯救了羅馬城不被一位入侵的國王征服，這樣的觀點早已被視為混亂的中世紀民間傳說，或者更寬容地說，這是對古代過去巧妙再利用的一種體現（圖1.11）。[3] 另一個例子發生在1620年左右，魯本斯的一位博學朋友推翻了一件特別精美的古羅馬寶石浮雕的傳統解讀。該浮雕過去被認為是描述聖經中約瑟夫（Joseph）在法老王宮廷獲得勝利的場面，但其實是提比流斯皇帝的家族群組畫面，包括從天堂向下俯瞰的奧古斯都皇帝，以及下方一群未開化的野蠻人（圖2.3）。過去的解讀是基督徒在最不可能的地方尋找宗教訊息卓越才能的讚歌，或許這也可以解釋這件浮雕何以被保存下來。然而，這種解讀明顯是錯誤的。[4]

不過這樣的例子並不多見。二十一世紀的歷史學家仍然像十五或十六世紀的學者一樣，透過同樣的方法來辨識皇帝，我們仍在爭論許多相同事物的利弊得失，有時我們甚至比過去那些精明的學者更容易上當。十八世紀時溫克爾曼報導稱，著名的收藏家兼鑑賞家樞機主教阿爾巴尼（Cardinal Albani）懷疑是否存在任何真正的尤利烏斯·凱撒頭像存世。不論他所謂的「真正的」定義是什麼，我相信阿爾巴尼對於那件隆河的頭像也會持有懷疑態度。[5]

凱撒與他的雕像

在古羅馬歷史中，尤利烏斯·凱撒站在自由的共和政體（從美國開國元勳到法國大革命者等反君主制者皆愛戴的一個權力分享制度）與皇帝的獨裁專制之間。他標誌著一種政治體制的終結與另一種的開始。儘管至今人們對他的功過仍爭議不休，但他的故事簡單明瞭。凱撒先經歷相對傳統的職業生涯，贏得了一系列政治、軍事與祭司職位的選舉，在西元前一世

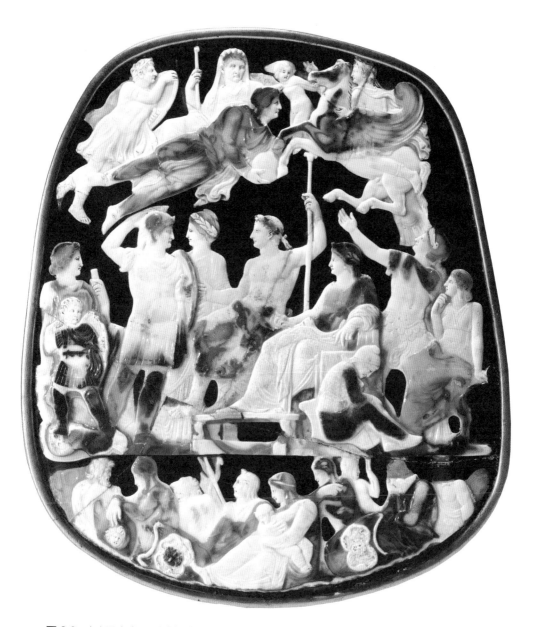

圖 2.3 〈法國大寶石浮雕〉（*The Great [i.e., 'big'] Cameo of France*），大約三十乘二十五公分大，呈現古羅馬階級制度一景：頂層上方是死後從天堂向下俯視的奧古斯都皇帝；中層是管理政務的提比流斯皇帝及其身旁的母親莉薇雅；底層是擠成一團的蠻族俘虜。這件作品製造於西元 50 年左右，自中世紀以來一直在法國展出（由此得名）。它確實不是那個曾被誤認的聖經場景，但其他次要皇室成員的真實身分仍是個謎。

紀中期前，從大多數的政治同儕中脫穎而出。即便以古羅馬標準來看，他也是一個極其成功的征服者（行為極其殘暴，以至於他的一些人民偶爾會私下抱怨其戰爭罪行）。凱撒深獲羅馬普通百姓的大力支持，歸功於他發起並支持一些高調的民生措施，如土地分配與免費糧食配給。到了西元前49 年，他不再願意屈從於傳統政治慣例，在一場與傳統派（或「不妥協的反動派」，取決於你的觀點）進行的內戰中，他一路奮鬥成為名副其實的獨裁者。幾年內他成為「終身獨裁官」（dictator for life），將羅馬的一個古老的緊急權力職位**獨裁官**，轉變成現代意義上的獨裁專政。最後，在舊共和政體的「自由」口號下遭到刺殺。然而這些刺客並未如願扭轉這個獨裁轉向。在凱撒死後不到十五年內，羅馬再次經歷一場內戰，他的外甥孫屋大維（Octavian）（後來改稱為「奧古斯都」）登上了皇位，創造出一套持續到古羅馬末期的獨裁政體形式。[6]

蘇埃托尼亞斯以尤利烏斯‧凱撒作為帝王系列傳記的開端，將他變成羅馬的第一位皇帝。不過，現今的歷史學家已不太會遵循這種觀點。儘管凱撒是充滿雙重意義的角色，但我們現在更傾向於將他視為羅馬共和政體的最後一個篇章，將其視為一個政治體系的致命一擊，這個體系已經搖搖欲墜數十年，無法容納新一代領導者的野心、財富與權力（凱撒並非唯一朝此方向發展的人）。**獨裁官**與皇帝之間的差距很大（或者可以是說與最接近於皇帝這個詞的拉丁詞**第一公民**〔*princeps*〕之間的差距很大）。但蘇埃托尼亞斯的觀點提醒我們，凱撒在隨後的獨裁統治體系中留下了自己的印記。[7]最明顯的是，此後的每一位羅馬皇帝都繼承了「凱撒」之稱，成為他們官方頭銜的一部分。在此之前，這只不過是個普通的姓氏。這種情況一直持續到十九世紀時的神聖羅馬帝國統治者（無論是拼寫成「Caesar」或「Kaiser」），或其他類似的統治者，如「沙皇」（Czars）。總而言之，當我們談到十二帝王（譯按：即十二凱撒，Twelve *Caesars*）時，正是這種情況。

尤利烏斯・凱撒也為後人建立了全新的肖像使用模式。他是第一位在羅馬硬幣上系統地展示自己肖像的人。雖然在希臘世界中，亞歷山大大帝之後的君王和女王們也有一些類似的前例，但在羅馬則只有長逝英雄的虛構肖像曾出現在硬幣設計中。凱撒樹立了這個傳統，一直持續至今，許多地方民眾的錢包裡仍然放有統治者的頭像。[8] 他還是第一個使用各種雕像向羅馬和更遠的地方展示個人形象的人。

當然在凱撒之前，羅馬就已經有肖像藝術的傳統存在，現在普遍將這種傳統視為一種羅馬的獨特藝術類型，深植於羅馬貴族和公眾生活中的儀式和習俗：菁英的喪禮上會展示出祖先的肖像，同時也被當作家中的一種家具；整個羅馬世界的公共廣場、神殿或市場，數百年來一直豎立著卓越人物、權貴和贊助人的雕像。[9] 至少在西方傳統中，如今普遍採用大理石頭像代表整個身體的慣例，似乎是羅馬人的新發明。正如布羅斯基（Joseph Brodsky）在描述提比流斯皇帝胸像時所寫的怪誕詩句一樣：「被雕塑家活生生割下的頭顱」。在古希臘，肖像通常是以全身像的形式呈現，而在羅馬也存在著許多這樣的肖像。但是，的確是羅馬人讓切割至脖子或肩膀的肖像，也（幾乎）能自然地用來代表一個人，在他們眼中，這並不是在呈現一個謀殺案的受害者。在各種層面上，我們對於「頭像」的想法可追溯到羅馬時期。[10]

凱撒是第一位超越這種傳統，並為自己廣泛複製超過數百件肖像的人。無論在數量或策略布局上，肖像如此有意識地被用來推廣一個人的能見度、無所不在的存在感與權力，都是前所未見的。一位羅馬歷史學家報導（固然是寫於兩百年後），凱撒在世時曾經頒布法令，要求羅馬每座神廟以及羅馬世界每一座城市都必須豎立凱撒的雕像。另外，蘇埃托尼亞斯也提到，在某些特定場合，凱撒肖像會跟眾神肖像並列在遊行隊伍中。而將凱撒的頭像放在亞歷山大雕像的肩膀上，只是眾多具有象徵意義的肖像用途之一。[11]

這些肖像的製造方式與製造者身分，如今仍是未解之謎。我非常懷疑凱撒會有耐心為成群的雕塑家擺姿勢；也許從最嚴格的意義來講，這些肖像沒有一個是根據真人製成的。有關這些肖像的龐大數量可能只是一廂情願或危言聳聽，也許反映的是在他掌權期間從未實施的計畫。儘管如此，似乎可以確定的是，那些肖像普遍被認為代表「尤利烏斯‧凱撒」，並在整個羅馬版圖傳播，在此之前沒有任何個人肖像可及於此。在今天的希臘和土耳其至少發現了十八個雕像底座，上面的銘文顯示這些雕像是在凱撒在世時所豎立的；義大利也發現三個底座，另外在阿爾樂與高盧（Gaul）的其他城鎮應該也有不少凱撒的肖像。[12] 這個傳統在他死後延續了好幾個世紀。在整個羅馬帝國，不斷有人試圖（有時是在更久以後）通過「肖像」來紀念這位將自己名字傳給後來一連串羅馬統治者的人。這些凱撒肖像作為征服英雄和帝國政權引以為傲的祖先，或許有助於緩和凱撒被暗殺的慘痛先例所帶來的陰影，並對之後的統治者產生了影響。

這些肖像中，有些至今仍然存世，這一點並不奇怪。其中可能包括凱撒生前製作的肖像（即所謂的「聖杯」），或是在他死後基於這些肖像所創作的更多複製品和變體。比較棘手的問題在於，我們如何辨認出這樣的倖存品並確認它是凱撒的肖像，而非其他人物。所有相關討論都建立在這個基礎上。

這些肖像明顯的判斷線索，如今大多已遺失，或者從未存在。首先，雕像上不會有任何有用的標籤。至今發掘的雕像中，從未有一個與刻有名字的底座相連，甚至相鄰（如果一個胸像的底座上刻有「尤利烏斯‧凱撒」，那強烈表示該胸像或銘文是現代的產物）。羅馬統治者的肖像也從未與象徵其身分的符號有所聯繫，這一點與基督教聖人像不同。它們並沒有聖彼得之鑰或聖凱薩琳之輪之類的標誌。皇帝的身材也無法提供任何提示。無論皇帝是高矮胖瘦，都無法從全身像看到任何線索，這些雕像的身型都大同小異，身穿托加、盔甲，或裸體呈現英武之姿。不存在胖胖的亨

利八世或駝背的理查三世這等形象。在羅馬統治者肖像中，臉就是唯一的關鍵。

自五百多年前古物學家和藝術家開始系統地鑑定羅馬肖像，到大理石頭像被拖出隆河那一刻，現代世界確認凱撒面孔的所有嘗試，幾乎都依賴兩個關鍵證據。其一是蘇埃托尼亞斯對這位獨裁官長相生動而仔細的描述，包括凱撒掩飾禿髮的伎倆和對除毛的熱衷：

> 據說他身材高大、皮膚白皙、四肢纖細、臉頰相當豐滿、眼睛深邃明亮……他特別注重自己的形象，不僅仔細刮鬍修容，根據某些評論家的說法，他還會為身體除毛。他認為自己的禿髮是可怕的外貌缺陷，讓他招致攻擊者的嘲笑，所以習慣把頭頂稀疏的頭髮往前梳。在元老院和人民授予的所有榮譽中，他最喜愛和最常使用的就是任何時候都能佩戴桂冠的權利。[13]

第二個關鍵證據是西元前 44 年初期發行的一系列銀幣，上面展示了他頸部的皺褶與明顯的喉結、刻意佩戴桂冠、邊緣拼寫著他的名字（圖2.2）。但實際上，還有其他硬幣帶有的頭像不是凱撒，而是羅馬神話和歷史人物，它們也顯示類似的頸部與喉結特徵。更不用說，還有一些硬幣描繪的凱撒形象截然不同。[14] 如果忽略這些變體不談（這些變體通常被略過而沒有再被仔細檢視），這個令人印象深刻的圖像一直比其他任何證據都更有權威性，成為識別凱撒真實面孔的基準。

但持平而論，這些資料讓我們在辨認凱撒及其繼任者的面孔時，比起辨認其他羅馬人物更有優勢。西塞羅（Cicero）、西庇歐家族（the Scipios）、維吉爾（Virgil）或賀拉斯（Horace）等羅馬人物的面孔，已永久消失，而皇帝們的面孔則並非完全如此。沒有羅馬詩人會像英國作家一樣偶爾爭議地登上鈔票版面。[15] 即使如此，目前為止沒有任何尖端科技可

以精準查明凱撒的樣貌。如果想主張某個頭像是凱撒，你只能按照一直以來的辦法，嘗試將其與公認代表凱撒形象的硬幣肖像，以及蘇埃托尼亞斯強調的身體細節進行比對。這是一個主觀的「比較與對照」過程，相當依賴具有說服力的修辭（你是否能讓自己和其他人都相信，你是對的？），同時也依賴於客觀標準。實際過程比任何簡短總結所描述的要更加困難。

就算我們假設在凱撒去世一百五十年後，寫下傳記的蘇埃托尼亞斯確實知道其真實面貌，仍幾乎無法將現存的任何肖像與蘇埃托尼亞斯的描述相匹配。部分原因在於他強調的一些細節，如顏色、紋理，甚至頭髮稀疏的程度，不容易透過大理石展現。（雖然讓人欣慰的是，男人利用「梳髮遮禿」來掩飾禿頭已有兩千年的歷史，但你又怎麼會期望雕塑家來展現這種技巧呢？）另一個原因則是蘇埃托尼亞斯的拉丁文在某些地方存在歧義。譬如「一張相當豐滿的臉」（*ore paulo pleniore*）同時也可以翻譯成「一張不成比例的大嘴巴」。這樣的句子使我們必須尋找兩種截然不同的人物特徵。[16] 事實上，無論哪種翻譯都無法和硬幣上的凱撒像完全吻合，硬幣上的他看起來相當削瘦，嘴巴大小也很普通。這些硬幣本身也存在一些問題。早在兩百多年前，古物學家就已經發現要將一個不到一公分高的小型平面頭像，和一個真人尺寸的立體雕塑作比較，是相當棘手的事情。就在阿爾巴尼樞機主教發表他對凱撒像的真實性抱持普遍懷疑的態度之前，溫克爾曼承認自己找不到任何與硬幣肖像非常相似的雕塑作品。不過至少當時有一位鑑賞家更進一步暗示，這問題不僅僅是找到一個令人滿意的相似處，更根本的是要決定這兩種截然不同的媒介間，甚麼樣的相似才算數。[17]

那麼該如何實踐呢？這些方法的困境雖然耐人尋味，但卻很難讓我們預備好應對有關「凱撒」雕像競爭者的激烈辯論、對它們有利的誇張說法，或專業考古學家、藝術家和收藏家世界之外的討論所產生的影響。墨索里尼只是這些爭議中其中一位聲名狼藉的「名人」，這些爭議還與拿破

崙主義（Bonapartist）有意想不到的關聯。從十九世紀中期到二十世紀中期，有兩件作品特別被視為最有可能代表凱撒的真面貌，它們見證了令學術風潮驚訝的曲折，以及來自不同立場、博學或不切實際的各種論點。它們幫助我們進一步思考過去幾個世紀以來，現代觀眾是如何學會**觀看**凱撒的。

正負擂台

　　除了硬幣之外，有超過一百五十件肖像曾一度被認真聲稱是古羅馬時期的尤利烏斯・凱撒（具體數字取決於你多嚴格看待「認真」一詞）。它們大多是大理石材質，不過也有一些寶石和陶瓷品。[18] 現在凱撒像分布在西方世界各地，從希臘的斯巴達到加州柏克萊都有，有些甚至出現在意想不到的地方。隆河頭像並不是唯一一個在河裡發現的頭像。另一個頭像現在收藏在斯德哥爾摩城外的博物館中，是 1925 年在紐約 23 街旁的哈德遜河（Hudson）河床三公尺深的泥漿中所獲：這絕對是從一艘載有歐洲貨物的船上「遺落」到水裡的（引號表示我對這個情況感到疑惑），而非羅馬人的勢力真的遠達美洲的驚人證據（圖 2.4a）。[19] 這一百五十多件肖像中幾乎沒有一件身分或真偽未受到質疑。其中一件是 2003 年在西西里與北非之間的潘泰萊里亞島（Pantelleria）上出土的大理石頭像，與其他可辨識的皇帝肖像一起被發現，看起來屬於某個較後期的王朝，其中包括一個追溯性「肖像」，將凱撒描繪成帝國奠基者（因此對其身分的確定性較高）；但隨著時間的推移，這也可能遭到挑戰（圖 2.4b）。[20] 其他每一件肖像幾乎都會週期性地受到抨擊：要麼它可能是古物，但絕對不是凱撒，要麼它毫無疑問是凱撒，但肯定不是來自古代，而是現代的複製品、現代版本或根本就是個贗品。[21]

　　各種說法之間的矛盾的可能令人感到困惑。以來自哈德遜河的頭像為

例，它曾被視為奧古斯都或是他的得力助手阿格瑞帕（Agrippa），也被視為蘇拉（Sulla，西元前一世紀初期殘暴的獨裁者），或現在更常見的「羅馬無名氏」。另外，收藏於柏林的「綠色凱撒」（Green Caesar）更是特別難以確定的頭像。它曾經是普魯士國王腓特烈二世（Frederick II）的珍貴財產，以埃及特有的綠色石材製成而得名。沒有證據可以證明它確切的出處，不過它與埃及之間的強烈關聯，倒是難以否認。它是否為近來一位作家在幾乎沒有證據的情況下所希望的，是克麗奧佩特拉（Cleopatra）在凱撒死後為其在亞歷山卓（Alexandria）設立的紀念雕像？也可能它只不過是模仿凱撒風格的「尼羅河地區某個凱撒仰慕者」的肖像？還是實際上它是一件一直冒充凱撒的十八世紀贗品？誰知道呢？[22]（圖 2.4c）

在所有這些凱撒像中，有幾個不同時期的肖像名氣特別響亮。其中一個早期十分受歡迎的凱撒「真實肖像」，收藏於十六世紀羅馬凱薩萊（Casale）家族**宮殿**中。來自波隆那的奧德羅萬提（Ulisse Aldrovandi）曾在被宗教法庭拘留於羅馬時，寫下一本傑出的當代參訪指南。根據他的描述，這個胸像平時是被鎖起來的，不過有時也會「親切地」展示給訪客觀賞。（**如果**這和凱薩萊家族後代所收藏的胸像同屬一座，那麼現在普遍認為這個珍貴的收藏品根本不是古物，在當時算起來，大約只有一世紀左右的歷史。）[23]（圖 2.4d）

圖 2.4

(a) 哈德遜河的「凱撒」。

(b) 潘泰萊里亞島的〈尤利烏斯‧凱撒〉（一世紀中期）。

(c) 據推測可能出自埃及的〈綠色凱撒〉。

(d) 羅馬凱薩萊收藏（Casali Collection）的〈尤利烏斯‧凱撒〉。

(e) 1806 年卡穆奇尼（Vincenzo Camuccini）〈凱撒之死〉（*Death of Caesar*）中的凱撒頭像。

(f) 塞第尼亞諾（Desiderio da Settignano）1460 年左右製作的頭像通常被認為是凱撒。

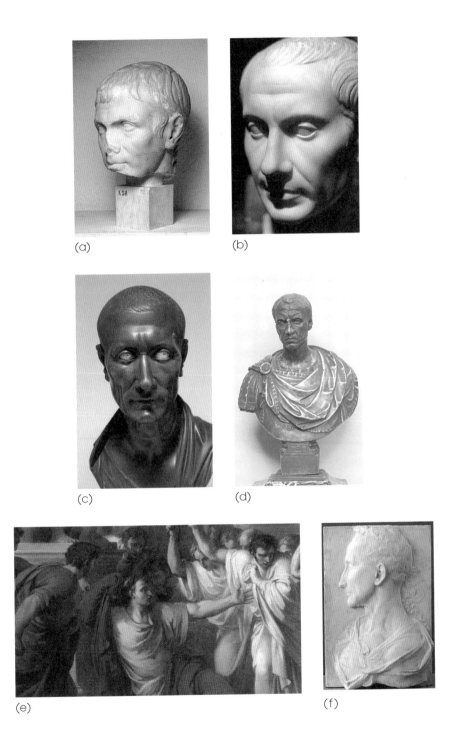

(a)

(b)

(c)

(d)

(e)

(f)

在 1930 年代，墨索里尼使一座凱撒全身像備受矚目，該像曾矗立在羅馬卡比托林山坡上的保守宮（Palazzo dei Conservatori）庭院裡。它曾深受眾多羅馬遊客的喜愛，也是十八世紀晚期另一位腦筋清晰的評論家眼中，僅有的兩座毫無疑問的「凱撒像」之一。然而後來，它被普遍質疑為十七世紀的現代模仿品而逐漸失寵。不過，在這個案例中，這些質疑是毫無必要的（確實，這座雕像的手臂和腿曾經被「動了許多手腳」，但一幅 1550 年的草圖證明了它不是十七世紀的創作）。無論如何，這些疑慮沒有阻止墨索里尼把它拿來當作自己的凱撒形象標誌，並且象徵他追隨這個羅馬獨裁者的野心。[24]「元首」（Il Duce）墨索里尼將這座雕像，從保守宮庭院移到隔壁元老宮（Palazzo Senatorio）裡的羅馬市議會大廳，至今仍在討論規劃條例與停車罰款的會議上占據核心位置。墨索里尼的另一個計畫讓人不由得回想到兩千年前凱撒的做法，他在義大利北部的里米尼（Rimini）設立許多凱撒像的複製品，這裡是當年凱撒最後一次發動奪權之戰的地方。墨索里尼也在羅馬市中心新建造的大道旁放置凱撒像，並將這條街命名為「帝國大道」（via dell'Impero），後來根據相鄰的考古遺跡而更名為「帝國廣場大道」（via dei Fori Imperiali）（圖 2.5）。[25]

現代世界對於凱撒像的追尋（有時是創造），以及博物館陳列的沉默雕像背後所可能存在的奇聞軼事，最清晰的洞見來自於兩件大理石頭像，它們先後成為凱撒的代表形象。一件收藏在倫敦大英博物館，另一件則在義大利杜林考古博物館（Archaeological Museum in Turin）。幾乎所有現存的「凱撒」雕像都有相對低調的類似故事（包括一連串的驗明正身、取消認證、讚譽與輕視），但這兩件頭像較其他作品更能展現「眾凱撒像」所挑起的爭論。

第一件是大英博物館於 1818 年從英國的收藏家兼義大利古董經銷商密林根（James Millingen）購得一批古物的其中一件（圖 2.6）。[26] 這座頭像的發現地與取得方法並沒有明文記載，最初僅謹慎地被視為「無名氏

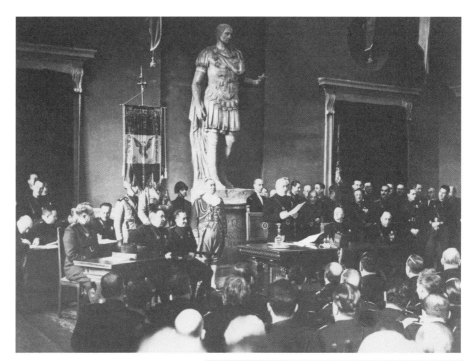

圖 **2.5**　1936 年三月，墨索里尼宣布廢除義大利眾議院。當時他就站在尤利烏斯·凱撒的雕像前發表演說，而這座雕像正是他下令移至市政廳裡：一個獨裁者站在另一個獨裁者面前。

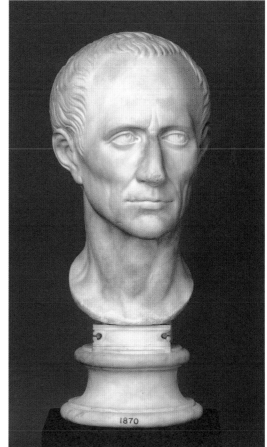

圖 **2.6**　這座真人大小的胸像在 1818 年由大英博物館所購入，當時被認定是個「羅馬無名氏」。從十九世紀中至二十世紀初，它成為最著名，也是最常被複製的凱撒像。現在普遍認為這是十八世紀的贗品或模仿品。

頭像」而未被特別注意。但根據博物館的目錄手稿記載，到了 1846 年左右，這個頭像的身分被重新認定為是尤利烏斯・凱撒。[27] 誰經手這件事，又是基於甚麼原因，至今仍是個謎（可能基於它和硬幣肖像圖之間的相似度）。幾十年來，人們對凱撒的想像受到這個形象相當大的影響，它被用來裝飾凱撒的傳記，出現在許多書籍封面上，並促使了一些事後看來極為浮誇的散文。

1892 年，英國暢銷作家巴林古爾德（Sabine Baring-Gould）寫下了一篇尤為感性的讚詞。他是英國聖公會的牧師，現在人們較常記住他聖歌作家的身分（最著名的作品是〈信徒如同精兵〉〔Onward Christian Soldiers〕），而不是羅馬史學家。他承認這位藝術家可能忽略了凱撒的禿頭，而且這件雕像可能不是按照真實樣貌雕刻（這種失落潛藏在許多相關討論的背後）。但這件頭像肯定是「由一位深深了解尤利烏斯・凱撒的人所做。這個人多次與凱撒見面，並對他的個性印象深刻，因此為他製作出一件比寫實人像更完美的肖像……他（譯按：藝術家）抓住了凱撒在靜止時的獨特表情，笑容柔和、憂愁又鎮定，嘴脣緊抿，表現出威望，目光遙望天空，彷彿在探索未知，並相信統治帝國的天意」。[28] 不久之後，另一個熱情的凱撒追隨者霍姆斯（Thomas Rice Holmes）在其關於凱撒征服高盧的歷史書開頭，也採取了類似的論調：「我敢說，這座胸像表現了有史以來最強烈的個性……從側面角度來看，幾乎找不到任何瑕疵……他充分利用了每一天，雖然逐漸感到疲倦，但每種才能仍保持最活力充沛……此人看起來毫無道德原則；或者說，他看起來彷彿沒有任何事情可以動搖他追求自己的目標」。[29] 布肯（John Buchan）也是這樣，他是一位古典學家、外交官，同時也是《三十九級階梯》（The Thirty-Nine Steps）的作者。他在 1930 年代寫道，即使他的感受不同於其他人，他仍然稱這件雕像是「我所知道最高貴的人類面孔」，並讚賞其「精緻的脣形與下巴，近乎女性化的造型」。他堅持「凱撒是唯一一個除了尼爾森（Nelson）之外

的偉大行動家，在他的臉上帶著一絲女性的細緻。」[30]

　　諸如此類的敘述如今很難被認真看待。這種特殊的辯護（如「雖然不是寫實的，但它比寫實的還要好」）令人不舒服，而且誇張的程度與肖像本身似乎不成正比，尤其對我們這些對凱撒的絕對「偉大」存有疑慮的人來說，更是如此。但是，我們可以清楚看到背後的原因。這些作家的首要任務，是聲稱與大理石主角面對面地接觸過──即使實際上，他們不過是在尋找一張適合的臉孔，以投射他們對「凱撒這個人」的各種假定，從充滿遠見的氣勢，到暗示他缺乏道德原則的傾向，再到神祕的女性特質。最後就連萊斯‧霍姆斯也幾乎承認，這樣的熱情或多或少是在彌補識別這件凱撒頭像真實身分時論據上的缺失。這確實成為了問題所在。如果這件大英博物館的胸像並不是凱撒呢？或甚至根本不是古羅馬的呢？

　　這座雕像在 1846 年被冠上凱撒之名後，立即出現各種質疑聲浪。1861年發行的一本博物館手冊特別反駁這個說法，認為雕像並非凱撒，而是一個同時代的其他人物：「一直以來都有評論家極力主張這實際上是西塞羅（原引文錯別字）的肖像。但是我們無法默許這樣的觀點」。[31] 但更糟的還在後頭。1899 年，德國藝術史學家富特文格勒（Adolf Furtwängler）宣稱這個頭像根本不是古代作品（「一個帶有人工仿造腐蝕的現代作品」），儘管這只是一個簡短的批評，但此後這些疑慮還是必須被那些熱衷於否認它們的人承認（例如「雖然大英博物館這件頭像的古老性已遭到質疑，但是……」這類的說法）。[32] 到了 1930 年代中期，約莫與布肯撰寫讚頌辭的同時，這個「最高貴的人類面孔」從羅馬展覽廳最重要的位置，移到博物館圖書館入口處，位置仍然顯眼，但不具特別時代順序。展示牌上明確標示：「尤利烏斯‧凱撒。十八世紀的理想肖像。羅馬，1818 年購入。」一位博物館常客對於這種降級感到十分惋惜，難過地想起西元前 62 年凱撒與第二任妻子離婚時說的那句名言，同時他也將矛頭指向那些在義大利購買假貨容易上當受騙的人。這件著名的頭像給人一個可怕的警告：「這

個當年堅持他的妻子不容置疑的人，現在只能警告那些毫無警覺性的英國人別在國外亂買假古董」。[33]

這件凱撒像從未再重新回到古代作品之列。它後來曾經轉移到博物館「英國及中世紀部」的管理下，然後又轉回到「古希臘羅馬部」，似乎沒人能確定這件尷尬的冒牌貨應該歸屬哪個部門（有一點倒是可以確定：它既不是英國的，也不是中世紀的）。話雖如此，直到 1961 年才對此進行仔細的技術分析。1939 至 1956 年間擔任大英博物館「希臘羅馬古物部」管理者的艾希摩爾（Bernard Ashmole），將調查重點放在雕像上不尋常的棕色，是否有人透過塗抹菸草汁來假冒「古代的」氧化層陳年痕跡？但真正的破綻在於皮膚凹凸不平的紋理。雖然富特文格勒早就提出這是經過「人工仿造腐蝕」的作品，但支持者卻認為這是因為該（古代）頭像曾接受過酸洗（十八世紀「修復」技法之一）。艾希摩爾提出更精確的看法，認為這種物理性損壞的專業術語是「做舊」（distressing），是為了刻意欺騙，使它看起來更古老。他指出在靠近髮際線處，可以看見一些光滑的大理石紋理未經過做舊處理，是相當決定性的證據。從此這件雕像不再展出，但偶爾會成為知名贗品展覽中的明星。[34]

不過幾乎在同一個時間點，有另一件肖像正等待機會來取代這個凱撒的位置。在十九世紀初，考古學家兼收藏家，有時是革命家，也是拿破崙親弟（雖然有些疏遠）──盧西安‧波拿巴（Lucien Bonaparte），在其位於羅馬南方住家附近的杜斯庫魯（Tusculum）古城遺址，發掘出一件大理石頭像。在同一批出土的古物中，它並沒有特別引人注目，如同大英博物館的那件頭像，一開始並沒有被認定為凱撒，而是一個普通的「老翁」或「老哲學家」。在波拿巴於政治和經濟都陷入困境後，它落入新主人之手，在杜林城外郊外的阿里列（Aglié）鎮一座城堡裡匿名地保存了一百多年。[35] 直到 1940 年（在墨索里尼的熱情之下，這是義大利發現凱撒像的幸運時刻），義大利考古學家波爾達（Maurizio Borda）才提出這是一

座名副其實的凱撒像的說法（圖 2.7）。

　　這個鑑定結果主要是根據這件頭像與西元前 44 年的硬幣肖像之間的相似度，但波爾達更進一步指出，不但可以因為高度相似而斷定是凱撒生前的作品，還認為可以使用雕像來診斷出凱撒頭顱上的兩種畸形。這個略顯奇怪的頭型並非藝術家能力不足或個人偏好所造成的，而是準確地反映了兩種先天性顱骨病變，也就是 *clinocefalia*（頭頂輕微凹陷）與 *plagiocefalia*（頭骨一側扁平）。這件頭像與大英博物館的凱撒頭像一樣引起了誇張的反響。一位藝術史學家最近稱讚這座頭像是「心理寫實主

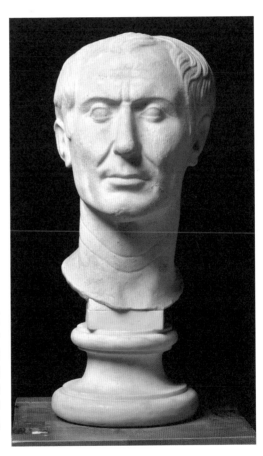

圖 2.7　二十世紀中期最受歡迎的尤利烏斯・凱撒頭像。它在十九世紀初期於義大利杜斯庫魯考古遺跡出土，最初被視為無名的「老翁」，但在 1940 年被重新認定為凱撒的等比例真人面孔。除了脖子的紋路，根據頭骨形狀，可以解讀為有顱骨畸形的情況，但無法判斷凱撒是否真的患有此疾。

義」的最佳代表，他寫道：「以幾乎難以察覺動作微微抬起頭部，額頭與嘴巴呈現收縮瞬間，表現一種警惕與優越的存在感。」「從他那稍微收斂的眼神中，給人一種貴族特有的矜持或譏諷的感覺。」[36] 相較於大英博物館的凱撒頭像，杜斯庫魯的凱撒頭像更被認為逼真程度足以支持病理診斷。這不只是看見凱撒，更是看見他的病情。

這個觀點後來也開始有所改變。杜斯庫魯頭像仍有其支持者，它在2018 年被用來進行全尺寸、「科學性」的重建，在當時引起許多國際媒體的注意。[37] 不過即便是在支持者當中，現在也有許多人不再堅持這是一個逼真的肖像（更不會說是唯一保存下來的肖像）；也不可能成為羅馬肖像研究的另一個聖杯了，更不是基於凱撒死亡面具所製作出來的形象。[38] 他們承認杜斯庫魯頭像比較有可能是一件失落的早期青銅像的複製品或版本，並將其與其他四件古老但稍晚的「凱撒」（包括近期在潘泰萊里亞島出土的雕像）放在一起進行比較，發現它們的頭顱似乎都有類似的怪異痕跡，彷彿全都根據同一座青銅像原型製作的。[39] 相較於波爾達高度讚賞這件頭像的藝術品質，現今也有人評價它是相當粗糙，甚至腐蝕手法非常拙劣的作品（「一個平庸的複製品」）。或許它被退回到「無名老翁」狀態，只是時間早晚的問題。隆河凱撒像已經出現，並獲得了相同的好評，所以它回歸無名者的狀態也肯定會變得更加容易或快速。一些初次見到這件雕像的博物館訪客（就像十八世紀旅行者使用遊記一樣使用他們的社交媒體）分享了他們「被它散發出來的純粹所震撼」，無法抽離自己的目光。這個觀點與布肯和其他同好相比並沒有太大的不同。[40]

然而，這樣的確定性總是不斷在變化，還有更多的驚喜等著人們發現。甚至有一天，大英博物館的凱撒像也可能重新被認定為真正的古代作品（即使不一定是凱撒，也不一定是真人寫實的作品）。因為在雕像兩側耳朵後方，有一排幾乎難以察覺的鑽孔，其中一側的鑽孔比另一側更為明顯（圖 2.8）。這些都是作品未完工的跡象。按照其他真正古代雕像上可

圖 2.8 這件大英博物館凱撒像的耳朵後方有一排鑽孔，是未完工的證據。這些孔洞是在將耳朵與頭部分開的過程中製造，並不打算留在最終完成品中。

見到的模式，雕刻家已經開始將耳朵從頭部分離的精細步驟（因為很容易破壞耳朵）。他利用鑽孔加速這個過程，但還沒有用鑿子完成最後工作以獲得乾淨的間隙。這要怎麼解釋？或許這是一件未完成的贗品（十八世紀晚期的雕刻家可能一直在使用與古代前輩相同的技術，而且也不是只有正品會處於未完工的狀態）。這也可能是某個現代工匠的雙重詭計，希望透過細微瑕疵為作品增添真實性。但是，販售贗品的人通常不會進行有瑕疵的交易。不論其他現代性的跡象如何，這些小孔可能終究還是會重啟問題，究竟這件雕像在古代與現代之間處在哪一個時間點上，它是否能停止在地下室的流放，誰知道呢？[41]

凱撒的「形象」

關於尋找古代凱撒真實面貌的故事，似乎是一連串令人氣餒的轉折、

死胡同、證實身分與重新辨識。在過去幾十年來，某件肖像先被奉為最準確、最真實的形象；然後，隨著時間推移，會出現某些薄弱的原因，使它們被貶為贗品而被擱置一邊，不論是被指出並非凱撒，或只是一個失傳傑作的二流劣質複製品。似乎在過去幾百年裡（當然這種模式肯定可以追溯到更早之前），每個世代都會特別鍾愛某一件凱撒像，它會在一段時間內占據主導地位，提供現代人一個直接與凱撒面對面的珍貴機會，並透過大理石像看見這位人物性格，甚至病理分析。在某個時間點，它們終究會被另一個新發現（或重新發現）推翻，逐漸退回到相對默默無聞的狀態。而擔任配角的其他肖像，如「綠色凱撒」或墨索里尼版的凱撒像，則會時不時地浮現出來。那些被打入冷宮的肖像，現在被人們留意到的唯一特點（有點像傑西·艾略特錯誤認定的石棺），就是它們**曾經被認為是**凱撒。

　　儘管有看似無盡的辯論和分歧，但不可否認的是，尤利烏斯·凱撒是現代藝術中，從繪畫、雕塑、瓷器、動漫、電影到贗品和偽造品，辨識度最高古羅馬統治者。在任何文藝復興時期的十二帝王胸像收藏中，他通常以略微削瘦的身形及明顯的鷹勾鼻而獨樹一格，但倒不一定會出現皺摺的脖子或喉結。他幾乎在每一幅繪畫或素描中的描繪都是如此，包括曼帖那畫中凱旋馬車上稍帶陰險氣息的形象（圖6.7）、卡穆奇尼（Camuccini）筆下垂死的獨裁官（圖2.4e），以及卡通版《阿斯泰利克斯歷險記》的桂冠及那令人不安的凝視眼神（圖1.18i）。正是這些特徵讓人不禁想像十五世紀工藝的高峰之一，德希德里歐（Desiderio）的精巧大理石雕像是否旨在作為凱撒像，它就像所有古代前輩一樣，完全沒有附上名字（圖2.4f）。[42] 總而言之，要辨識凱撒的「look」（「形象」，我用詞謹慎）並不是一件難事。

　　當然，所謂的「形象」是一個複雜、多層次且自我增強的刻板印象，是我在第一章討論古代與現代交纏的最佳範例之一。這個刻板印象一部分肯定來自西元前44年令人印象深刻的硬幣，一部分則來自公認代表凱撒

的古代全身雕像（其中有一些幾乎可以確定不是），還有另一部分則是根據蘇埃托尼亞斯的描述。但現代藝術家也會參考其前輩與同儕的作品，這些人在繪畫、雕塑甚至舞台上等各種重新塑造凱撒像的過程中，有助於確立建立基準，可以作為其日後凱撒像的依據。[43]

我們無法知道這張合成臉孔與凱撒真身相似度有多高。我想，大部分的人會認為兩者之間有些許相似之處；但無論重疊程度有多少，這組特徵都成功向我們發出「凱撒」的訊號。我猜想，這些特徵對於羅馬觀眾來說也大致意味著「凱撒」；對於他們中的許多人來說，應該能夠很輕易地辨識出曼帖那凱旋馬車上的身影，或者在漫畫愛惹麻煩的高盧人。

傳承大計

尤利烏斯・凱撒的任何繼任者肖像都沒有吸引到如此浮誇的讚美和狂熱的言論，或是受到如此激烈地辯論。不過最近奧古斯都、卡里古拉、尼祿與維斯巴西安都有了屬於自己的展覽，而且在過去幾百多年來，隨著一些令人驚豔的晚期羅馬皇帝像浮現出來（或者據稱是皇帝像），也引起了如同「是凱撒！」一般的驚呼。其中最新也最令人難以置信的例子，是2011 年由義大利警方從「盜墓者」手上查獲的一件無頭、身體殘缺的大理石坐像。這座雕像幾乎馬上被炒作成卡里古拉皇帝，並賦予許多有關他瘋狂、放蕩與淫亂等誘人的暗示。[44] 除非能在雕像附近找到那個被損毀、多少有些特徵的頭，否則只能依據雕像腳上的精緻涼鞋進行身分確認。一般認為那是皇帝幼時所穿的羅馬軍靴（caligae），這也是他現在廣為人知的綽號「卡里古拉」（Caligula，意即「小軍靴」）的由來。很少有人會問，為什麼這座曾經相當雄偉的雕像上，會有一個和他童年綽號有關的視覺線索。卡里古拉的正式名稱為蓋猶斯（Gaius），據說他非常厭惡這個童年綽號。這就是我們對重新發掘那些著名與惡名昭彰羅馬皇帝的渴望。

整體來說，追蹤這些晚期統治者的身分與尋找凱撒的方法大同小異。大多數的身分確認都是透過主觀的比較與對照，例如參考蘇埃托尼亞斯的描述與小型硬幣肖像。這種程序長久以來被視為理所當然，在十八世紀，導遊們（ciceroni）甚至使用一種小技巧，隨身攜帶一些古代硬幣，以協助他們的客戶在觀賞雕像時確認身分。[45] 區分凱撒像是古代原創還是現代作品的爭論，同樣也發生在他的繼任者身上。在這些案例中，充滿個人妄想、身分轉換與備受爭議的案例不勝枚舉。例如，位於龐貝城（Pompeii）廣場附近一棟建築中發現的一對雕像，就讓考古學家忙了數十年，試圖在沒有確鑿證據的情況下判定它們是否描繪了某對地位崇高的皇室夫妻，或是兩位想要想模仿皇室風格的地方顯要。[46]

話雖如此，凱撒與後期統治者的肖像存在一些顯著差異，判斷他們的身分並不是總是「那麼」困難。實際上，有一些雕像被發現時是附有名字的，而另一些則是在特定文脈下發現，例如潘泰萊里亞島的王朝群像，這大幅縮小了判斷範圍；[47] 此外，現存保留下來的硬幣肖像數量更多，種類更為豐富，提供了前所未有的比較基礎。總的來說，可以使用更多的例子進行比較和研究。凱撒繼任者的肖像傳播規模遠遠超過他本人。最初猜測，大約有兩萬五千件到五萬件左右的奧古斯都像散布在整個古羅馬世界，這個數字可能太過樂觀，但雕像底座的銘文提供了可靠的數量指標。今日大約只有二十幾座凱撒像底座存留下來，但在現存兩百多座奧古斯都像底座中，至少有一百五十件雕像是他生前豎立的（他確實很長壽，但不影響基本論點）。[48]

在凱撒之後，有明顯的跡象顯示「推廣皇帝像」成為了一種高度集中的工作。這些現存的雕像即使在相隔數百或數千英里遠處被發掘，它們彼此也有高相似度，甚至到（尤其是）頭髮如何排列這樣的微小細節（圖2.9，圖2.10b）。對於這樣廣泛傳播及其相似度極高的雕像，現代大部分藝術史學家唯一解釋的方式是，想像羅馬行政部門將陶土、蠟或石膏製成

圖 2.9 奧古斯都的「麥羅埃頭像」（Meroe head），因其在庫施（Kushite）古城麥羅埃被發現而得名，位於現今蘇丹地區。頭像保存了其原始鑲嵌的眼睛，幾乎可以確定它曾屬於一座真人尺寸的奧古斯都青銅像，該像原先由羅馬人在埃及豎立，後來遭到庫施人襲擊並當作戰利品帶回麥羅埃。在二十世紀初，這個頭像被英國考古學家發掘並將它帶回英國。雖然這件肖像有著沉穩古典特徵，但是卻無法抹滅其背後錯綜複雜的帝國歷史與暴政。

的皇帝臉孔模型，分送至帝國各地，供當地藝術家和工匠模仿，使用當地石材製作。某些經過授權的原型確保了不論羅馬人民身處何地，當他們在自己的偏遠家鄉觀看雕像時，都會看到同一個皇帝形象。

　　實際上，沒有任何證據證明這些原型的存在，羅馬文獻中也找不到任何可能的設計、製作或配送它們的人，也沒有線索可以揭示使用它們製作

(a)

(b)

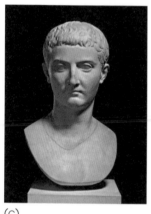

(c)

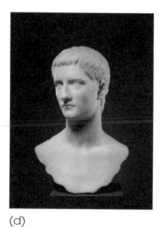

(d)

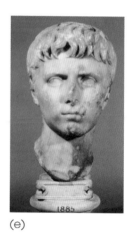

(e)

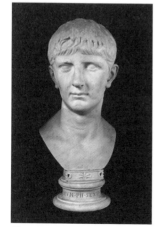

(f)

圖 2.10

(a) 出自羅馬附近位於普利馬波塔（Prima Porta）莉薇
雅別墅的奧古斯都頭像。

(b) 普利馬波塔頭像（圖 2.10a）的頭髮排列示意圖。

(c) 這個頭像通常被認為是奧古斯都的繼任者提比流斯。

(d) 卡里古拉的肖像與其前任提比流斯非常相似。

(e) 這個頭像被認為可能是奧古斯都、卡里古拉以及兩位
奧古斯都所選擇的繼承人蓋猶斯與祿修斯・凱撒，這
兩位都英年早逝。

(f) 擁有多重身分認定的頭像，包括奧古斯都、卡里古
拉、蓋猶斯・凱撒（Gaius Caesar）與尼祿（有可
能是重新雕割，藉此賦予另一個不同的身分）。

雕像的藝術家身分。而且，它們也無法解釋整個帝國範圍內，所有試圖呈現皇帝形象的所有肖像。因為並非所有事情都是由「由上而下」或「由中央向外」推動的。皇帝餅乾的模具、化身為埃及法老王的華麗皇帝雕刻，以及弗朗托（Fronto）所描述的那些粗糙繪畫，肯定都不是直接基於羅馬派送的任何模板製成的（圖 2.11）。然而，對於某些雕塑相似處的背後原因，一些受規範的複製過程幾乎是無可避免的，這對於識別皇帝的面孔有明顯的影響。

過去一百年左右的時間裡，這並未提供新方法來識別皇帝肖像，但卻是傳統比較工具中的一件新法寶。許多肖像已經根據微小的特徵細節，被鑑定為源自同一中央製作的模型。在最極端的情況下，有些鑑定方式

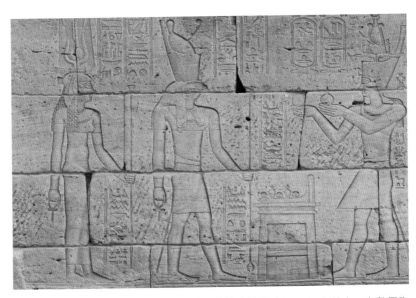

圖 2.11 　在建於西元前 15 年左右的埃及丹鐸古神廟（Dendur）牆上，有數個偽裝成法老王的奧古斯都肖像。在這個曾經色彩鮮豔的圖像右方，奧古斯都向兩位埃及神祇敬獻葡萄酒。根據他頭部旁邊的象形繭（橢圓形框）內的象形符號，可知他被稱為「皇帝」（Autokrator）與「凱撒」（Caesar），因此這比其他任何一個希臘羅馬風格的奧古斯都像更能確定身分。

甚至比依賴凱撒脖子和喉結特徵引起的爭議更加荒謬：比如說，只根據雕像右眼上方的捲髮特徵來決定一切，而幾乎不考慮整體外觀。但這意味著，即使幾乎沒有一件凱撒頭像沒有受到質疑，結合「極度確定」與「相當可能」的鑑定標準下，現在倖存的奧古斯都肖像就超過兩百件（數量最多），就連年輕的亞歷山大·賽維魯斯也有二十件。[49]

這並不代表著凱撒之後的所有羅馬統治者在古代或現代藝術上都具有同樣醒目的「形象」，實際上恰恰相反。在蘇埃托尼亞斯的十二帝王中，尼祿的特徵是雙下巴，有時還留著鬍渣，其肖像經常能在其他大理石胸像中脫穎而出，幾乎和尤利烏斯·凱撒擁有同樣的辨識度。同樣地，要錯過近乎完美的年輕奧古斯都，或個性務實的中年維斯巴西安，幾乎是不可能的事（圖 2.12）。但讓現代觀眾感到氣餒的，是文學作品中那些令人印象

圖 **2.12** 這件維斯巴西安頭像呈現接地氣的風格與明顯的中年外貌，顯然有意與先前的朱里亞－克勞狄王朝的年輕完美形象形成強烈對比。

深刻的皇帝，其大理石像看起來卻是大相徑庭的平淡，卡里古拉就是一個例子。如果不特別注意那些髮型細節的話，凱撒隨後的幾個接班人（特別是把那些不確定的繼承者與王子算在內的話）的形象確實難以區分。想了解這一點的話，我們必須關注這個時期的其他創新與其背後的政治因素：奧古斯都引領了嶄新的肖像風格，以及肖像在帝國王朝功能的全新概念。精心建構的相似性（與偶爾的差異）可能正是整個過程的關鍵所在。

奧古斯都與王朝的藝術

　　凱撒對未來無論有什麼計畫，都隨著他被刺殺而戛然而止。最終，是奧古斯都確立了羅馬帝國永久的一人獨裁統治制度，雖然這個制度的延續有時不太穩定。在凱撒遇刺引發的十五年內戰中，這位名「屋大維」的年輕人，以殘忍與背信忘義而聞名。但於一場驚人的政治變革中，他在戰勝競爭對手後，將自己重新塑造成一位負責任的政治家，創造了一個受人尊敬的新名字（「奧古斯都」的意思與「備受尊敬的人」差不多），並繼續統治了四十多年。他將軍隊收歸國有並擔任最高指揮，投入大量資金重建羅馬城和支持人民，並巧妙地收編社會菁英、鏟除異己，成功地鞏固了自己的實質地位。此後，每一位皇帝的正式頭銜不只是「凱撒」，而是「凱撒‧奧古斯都」。一手建立羅馬一人統治並遭到暗殺的凱撒，便由此與策劃了長期計畫的精明奧古斯都（多年後一位繼任者呼他是「狡猾的老爬蟲」）永遠聯繫在一起。**50**

　　不過，這位狡猾的老爬蟲從未完全解決王位繼承制這個大問題。奧古斯都明顯打算讓自己的權力世襲下去，但是他和他長壽的妻子莉薇雅並沒有共同子女，而一系列選定的繼承人也都英年早逝。最後，奧古斯都只能被迫將權力交給養子提比流斯，他是莉薇雅與第一任丈夫所生的兒子。提比流斯在西元 14 年成為皇帝（因此這個第一個羅馬王朝被稱為朱里亞—

克勞狄王朝〔Julio-Claudian〕，反映了奧古斯都的「朱里亞」家族與提比流斯生父的「克勞狄斯」家族兩方的混合血統）。即使解決了這些實際問題，繼承原則仍然含糊不清。羅馬法沒有固定的長子繼承規則，儘管作為皇帝的長子肯定有優勢，但也不能保證繼承王位。在帝國初期的一百年內，沒有任何親生兒子繼承王位的案例，直到西元 79 年才有提圖斯繼承了他的父親維斯巴西安。維斯巴西安是前十二帝王之中唯一被認定是自然死亡的皇帝，這當然不是巧合。其他皇帝的暗殺、強迫自殺或毒殺的謠言（儘管可能沒有證據），都在表現當下繼承權的不確定性、焦慮與危機。

這種嶄新的皇帝肖像「形象」與全新的政治結構關係密不可分，與奧古斯都的個人特質反倒沒有多大的關係。蘇埃托尼亞斯所描述的特徵，如齒列不整、鷹勾鼻和蹙眉等，在奧古斯都肖像中幾乎找不到。更有說服力的是，這些肖像稍顯冷酷的完美，源自五世紀的古典時代希臘雕像。而且，在他長達四十五年的統治期間，可以看出所有肖像幾乎一模一樣，不論是從羅馬埃及行省掠奪而來的戰利品、今日從蘇丹出土的青銅頭像（圖 2.9），還是在羅馬城外莉薇雅別墅遺址發現的雕像（圖 2.10a）。這幾乎是王爾德（Oscar Wilde）小說《道林・格雷的畫像》（Dorian Gray）的相反版本：小說中的肖像會隨時間老去，但現實中的畫像主角卻始終保持年輕；而奧古斯都直到西元 14 年屆古稀之年的他，仍被描繪成年輕人的樣子。對我們而言，這種理想化的形象可能相當平淡無奇，我們也無法從中發現肖像創作者與主角人物之間充滿互動的親密關係。這樣的關係有時可能會被過度浪漫化，被視為現代肖像的重要標準（在奧古斯都案例中，雕塑家可能從未見過皇帝）。不過，在羅馬人的自我展示史上，展露瑕疵和皺紋是相當普遍的做法，因此年輕化和古典化的肖像具有驚人的創新性。這種風格在羅馬藝術史上是獨一無二的，旨在體現前所未見的皇帝新政，也代表了他與羅馬過去的斷裂。奧古斯都肖像是有史以來最成功且出色的原創之一，遠非官方例行性的無聊作品。這個形象被設計成他的「代

表」，讓大多數看不到皇帝本人的羅馬帝國人民，也能透過肖像看到他的形象。自此以後，這個形象就「一直代表」著奧古斯都。[51]

這也為接下來幾世紀的繼任者肖像樹立了標準。儘管我們能從克勞狄斯的小眼睛、尼祿的肥厚雙下巴，或之後圖拉真的整齊瀏海、哈德良的濃密鬍鬚等肖像特徵中，多少捕捉到皇帝的個性，但皇帝的公共肖像主要傳達的是一種政治身分，而非個人特質。它們還涉及將這些人物主角納入權力系譜，鞏固他們在王位繼承中的合法地位。它們提供了一個時而連續、時而斷裂的**統治權**圖表。在朱里亞－克勞狄王朝曲折複雜的家族關係中（之後在二世紀的王朝也遵循同樣模式，許多成員有留著鬍子的相似面孔），被選定的繼任者會被雕刻成與在位皇帝相似的模樣，以凸顯其作為繼承人的身分。更因為他們與奧古斯都像的相似性，將他們的皇位繼承權得以追溯到奧古斯都。

這不是一系列完全一樣的肖像：提比流斯的臉孔顯得比奧古斯都更為稜角分明（圖 2.10c），卡里古拉則稍微柔和一些（圖 2.10d）。主要的原則是讓肖像看起來符合皇帝形象，而對於第一個帝國王朝而言，就意味著要看起來像奧古斯都。實際上，有關這些帝王的身分鑑定，學術界最大的爭論與分歧不在於這些肖像是否屬於皇室成員（就像龐貝古城那對爭議的肖像一樣），而是它們究竟是哪位朱里亞－克勞狄家族的王子、小王子或短暫的繼承人的肖像。即使是精確排列的捲髮也無法總是產生一致的答案。舉例來說，大英博物館的一件精緻的大理石頭像，被視為可能是奧古斯都本人，也可能是他的兩個早逝的繼承人之一，或者是卡里古拉（圖 2.10e）。而在梵蒂岡的另一件雕像更是令人費解，曾被認為是奧古斯都、卡里古拉、尼祿或是另一位可能的繼承人（更別提它還可能是被重新刻成尼祿的奧古斯都，甚至是再重新被刻成奧古斯都的尼祿）（圖 2.10f）。[52]我們很難不做出這樣的結論：學者們有時投注過多的精力在區分那些原本就設計得極度相似的頭像。

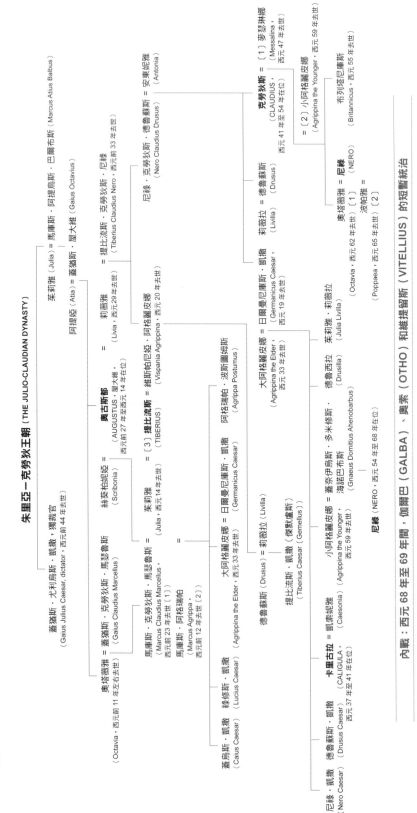

圖表 1 王朝往往利用家族的複雜性來運作;他們頻繁地收養和再婚,幾乎無法用一頁清楚呈現。這張圖表是簡化版的十二帝王家譜,主要呈現本書涉及的人物。

朱里亞—克勞狄王朝 (THE JULIO-CLAUDIAN DYNASTY)

弗拉維王朝 (THE FLAVIAN DYNASTY)

內戰:西元 68 年至 69 年間,伽爾巴 (GALBA)、奧索 (OTHO) 和維提留斯 (VITELLIUS) 的短暫統治

這種對相似性的追求，不可避免地交替伴隨著對差異性的關注。在尼祿垮台與西元 68 至 69 年的內戰後，一個新王朝出現，以創建者維斯巴西亞努斯（Flavius Vespasianus）之名命名為弗拉維王朝（the Flavians）。此時，肖像也隨政治輪替而改變。維斯巴西亞努斯現在通常被稱為維斯巴西安（Vespasian），他採用了一種「毫不掩飾缺陷」的風格，與朱里亞－克勞狄理想化的完美「形象」形成鮮明對比。整體來說，這位新皇帝強調他接地氣的統治方式、來自義大利落後地區的平凡家世背景，以及曾經身為軍人的艱辛歷程。例如，根據蘇埃托尼亞斯的描述，他甚至徵收小便稅，因為尿液是羅馬洗衣業中必不可少的成分（因此巴黎舊街道上的小便斗被稱為「維斯巴西安小便斗」）；傳說中他還聰明地表示過「錢不會有臭味」。他的肖像也明顯旨在迎合下層現實主義的形象（圖 2.12）。但是，沒有理由認為他的肖像比奧古斯都的肖像具有更少政治性建構。為了利用老派的羅馬傳統，他謹慎地標誌了自己與其前任尼祿的放縱風格以及和奧古斯都及其繼承人共享的虛假古典主義之間的視覺差距。這也是他在藝術想像中存活、再現和美化了兩千年的原因。[53]

從柏拉圖至艾未未，「像」的內涵一直是藝術史與藝術理論關注的重要議題。對於肖像究竟是（或應該是）呈現什麼，是人物的特徵、個性、世界地位、「本質」還是其他方面，總是存在著爭論。[54] 然而，在二十世紀之前，現代藝術家、歷史學家和古物學家並未意識到，從奧古斯都以來的帝王肖像大多關注的是政治身分而非個人特徵。雖然他們有意識到這些肖像中一些令人困惑的年輕化與理想化面貌（有時可以解釋為帝王的「虛榮與傲慢」[55]），但他們通常認為，這些古老的頭像背後，潛藏著真實的統治者、真實的人物和真實的個性存在。

它們看起來是如此逼真，以致於從十六世紀晚期開始，皇帝肖像經常被當作研究歷史人物的精確科學樣本，這種用途遠遠超出了在杜斯庫魯頭像上發現凱撒頭骨畸形的範疇。這個故事還有一些意料之外的轉折。

維提留斯的頭骨

本章尚未對伽爾巴、奧索和維提留斯這三位皇帝著墨太多。這三位現在幾乎被遺忘的皇帝，在西元 68 至 69 年將弗拉維王朝從朱里亞－克勞狄王朝分隔開來的內戰期間，分別統治了短短幾個月，最後不是遭到暗殺就是被迫自殺。蘇埃托尼亞斯對他們的描述既生動又個性鮮明，但相當平面化：伽爾巴是年邁的守財奴、奧索是忠於尼祿的浪蕩者、維提留斯酷愛暴食和虐待。他們的古代肖像並未像凱撒或奧古斯都肖像那樣引起近年來藝術史學家的關注。實際上，儘管一些文獻顯示在戰爭中有幾個角逐權力者的肖像被毀滅和取代的情況，但在內戰時，他們的短暫統治很可能沒有時間或資源製作大理石或青銅全身像；而且他們也不太可能成為死後被紀念的對象。不過，早期的學者和藝術家（甚至是近年來的一些人）希望完整列出十二帝王的名單，因此一直在尋找可能的頭像填補尼祿和維斯巴西安之間的空缺。[56]

在這方面，硬幣上的頭像與蘇埃托尼亞斯的描述再次起了關鍵作用。無論他們的政權時間多短，每位羅馬皇帝都會發行貨幣，因為他們需要用「自己的」現金來支付「自己的」士兵。蘇埃托尼亞斯在書中也提到幾個有用的細節，如奧索用來遮掩自己禿頭的假髮（可回溯到尤利烏斯·凱撒的特點），或老邁的伽爾巴的鷹勾鼻。這些細節足以再現一個看似有說服力的「形象」，甚至可以指向一兩件古代胸像，使其更符合形象需求（即使不一定符合實情）（圖 2.13）。[57] 維提留斯則是個特殊例子，因為他擁有一個獨特的肖像，即格里馬尼〈維提留斯〉頭像（圖 1.24）。據說這個頭像是十六世紀早期在羅馬出土，與維提留斯在硬幣上的肖像十分相似，被認為是根據真實容貌製作的肖像。

格里馬尼〈維提留斯〉頭像可能是所有羅馬皇帝肖像中最具辨識度且最常被複製的，其名聲甚至遠遠超過委羅內塞的〈最後的晚餐〉和素

圖 2.13 現在收藏於卡比托林博物館「皇帝廳」中的一件胸像被視為奧索，主要是根據頭上看起來是假髮的物品（蘇埃托尼亞斯提到他戴假髮）。奧索在西元 69 年內戰中短暫統治過帝國，他是尼祿的朋友和支持者，如果這個身分確定無誤，那麼這件雕像可能反映出尼祿的風格，與圖 2.12 形成對比。

描繪上常見的圖像。在第六章中，我們將會見到這個維提留斯形象在庫莒爾（Thomas Couture）的畫作〈羅馬人的墮落〉（*The Romans of the Decadence*）（圖 6.18）中扮演配角，這幅畫是對羅馬帝國的墮落以及當代法國的腐敗毫無掩飾的寓言性圖像。在傑洛姆（Jean-Léon Gérôme）重現壯觀圓形競技場的畫作〈凱撒萬歲！〉（*Ave Caesar!*）中，觀看角鬥士的笨重的皇帝也是以格里馬尼〈維提留斯〉頭像為藍本呈現。現今，熱那亞（Genoa）仍有一件格里馬尼〈維提留斯〉複製品的再複製品展出，它是十九世紀非凡的仿作品之一，被「雕塑之神」擁抱著，似乎被視為雕塑藝術的最高成就（圖 2.14）。[58]

圖 2.14 現今在熱那亞王宮（Palazzo Reale）展出的是一件十九世紀早期的雕塑作品，由特拉維索（Nicolò Traverso）致敬「雕塑之神」的創作。這個纖細而年輕的「神靈」擁抱著現代版的格里馬尼〈維提留斯〉，後者原本是大理石胸像，但為了在別處展示而被移走，取而代之的是現今展出的石膏模型。換句話說，現在「神靈」擁抱的實際上是一件格里馬尼的〈維提留斯〉複製品的再複製品。

　　但是，對許多現代觀察者而言，這件肖像不僅僅是「藝術」，還經常被視為一個關鍵範例，被廣泛應用於一些早期科學學科中，用於從人的外表解讀其個性。例如可以追溯至古代的面相學（physiognomics），這門學科聲稱可以根據臉部特徵推斷人的內在性格，並經常將人類與動物進行比較。另外是十九世紀初特別流行的顱相學（phrenology），這門學科主張透過顱骨形狀（以及顱骨內的大腦形狀）可以解讀一個人的性格。[59]

現代最著名且詳盡的面相學教科書之一，是由拿坡里學者波爾塔（Giambattista della Porta）撰寫的，在十六世紀晚期首次出版。該書有許多歷史人物插圖，包含一些羅馬皇帝肖像，例如其中一幅類似格里馬尼的〈維提留斯〉像，頭像特徵與尺寸被拿來與貓頭鷹比較，以展示其**粗魯**（*ruditas*）的特質（圖 2.15）。[60] 顱相學通常更引人注目，在英國維多利亞時期流行的公開演講中占有一席之地。1840 年代的一次名人演講中，身兼畫家、藝術理論家、破產者與顱骨解讀狂熱分子的海登（Benjamin Haydon），就比較了蘇格拉底的頭顱（根據古代雕像重新想像）與尼祿的頭顱，可想而知，結果將不利於後者。[61] 在大約同一時期，高意德（David George Goyder）將這門學科發揮得更加淋漓盡致。他是顱相學倡導者，也對其他一些已被淘汰的事業充滿熱情（他是斯韋登博格教會〔Swedenborgian Church〕的牧師、裴斯塔洛齊教育〔Pestalozzian

圖 2.15 在十六世紀波爾塔所撰寫的面相學著作中，維提留斯的頭被比作貓頭鷹的頭，以凸顯出他的粗魯（這幅圖強化了兩者間的相似性）。本書還出現的其他皇帝，包括伽爾巴（以他的鷹勾鼻與老鷹的喙相比）和卡里古拉（強調其獨特的凹陷前額）。

education〕的忠實擁護者）。根據一則有關他在曼徹斯特某場演講的報紙報導，他攻擊那些反對他新科學的教會既得利益者，他搬出蘇格拉底和伽利略（Galileo）等人的例子來支持自己的論點。他還解釋了大腦不同部位主掌不同才能和性格的基本系統。當時他的**精采表演**包括顱相學方法的演示，結合視覺上的輔助，我猜還伴隨他能做到的所有炫目效果。其中包括「維提留斯的頭」，高意德解釋其頭顱「又圓又窄，而且不高」，代表「易怒、好鬥和暴力的性情」。[62] 他還在講台上展示一個格里馬尼〈維提留斯〉的複製品。

儘管格里馬尼的〈維提留斯〉與維提留斯在硬幣上的頭像（偶然地）相似，但現在看來，實際上與這位皇帝毫無關聯也顯得不足為奇。在經過近代數十年的爭論後（甚至懷疑它是否屬於古代），現代的標準觀點將其降級為「未知的羅馬人」，並且根據雕刻技術上的幾個微小細節將其定為二世紀中期的作品，比維提留斯遭暗殺時晚了將近一百年。[63] 這是一個結合諷刺與荒謬的故事。這個在現代藝術中可能是最常被複製的皇帝頭像竟然只是「所謂的皇帝」，這種情況確實頗令人苦笑和感到諷刺。而一名十九世紀的幻想家（或用不同視角來說，是名瘋子），在偽皇帝頭顱的幫助下試圖證明偽科學的真實性，這一幕實在相當荒謬。但這種荒謬本身就證明，這些肖像似乎提供了古羅馬統治者與人面對面接觸時帶來的非凡力量。

更讓人驚訝的是，儘管硬幣尺寸如此之小，它們也提供了與皇帝面對面的機會。特別是在十四到十六世紀之間，這些微型頭像遠不只是作為識別大型肖像身分的輔助工具，它們的重要性一直存在。下一章將探討現代世界與古羅馬皇帝像最早的相遇，當時人們將古硬幣視為近乎活生生的縮影，可以收集、展示、隨身攜帶、複製到紙上，並在牆上重新呈現。

第三章

古與今：硬幣與肖像

畫中的硬幣

　　一枚印有尼祿皇帝頭像的羅馬硬幣，在十五世紀日耳曼藝術家梅姆林（Hans Memling）所繪的最著名肖像畫中成為矚目的焦點。畫像主角驕傲地向觀眾展示這枚銅幣，即使它如此之小，仍然可以清楚地辨識出皇帝的面孔及環繞其邊緣的拉丁文密集縮寫名稱與正式頭銜「尼祿‧克勞狄斯‧凱撒‧奧古斯都‧日爾曼尼庫斯……」（Nero Claudius Caesar Augustus Germanicus...）。這枚硬幣與西元 64 年高盧鑄造的真品幾乎一模一樣，近期的 X 光分析顯示，它原先並非畫像的一部分，而是梅姆林在作畫過程中進行了多次修改和添加的結果。然而，這枚硬幣卻成為畫中最獨特也最令人困惑的元素。為什麼這位畫家決定讓主角手持這位最惡名昭彰的惡棍皇帝的頭像呢？為什麼選擇硬幣呢？（圖 3.1）

　　假使我們能夠確定畫中主角的身分，或許就可以更輕易地解答以上問題。近期的觀點傾向認為主角是十五世紀晚期的威尼斯學者、收藏家兼政治家本博（Bernardo Bembo）。在 1470 年代，他曾在法蘭德斯地區（Flanders）逗留，而梅姆林也正在那裡工作。本博的個人徽章包括一棵棕櫚樹和月桂葉，這些獨特元素在畫面的背景和下緣都可以見到。如果真是這樣，那麼這枚硬幣可能是對本博私人收藏品品質的一種恭維。對一些文藝復興時期的古幣專家來說，無論尼祿皇帝的性格如何卑劣，他的硬幣

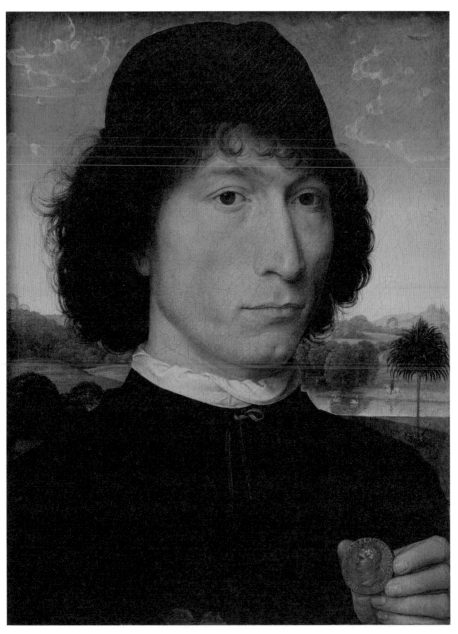

圖 3.1 梅姆林的〈手拿羅馬硬幣的男子肖像〉（*Portrait of a Man with a Roman Coin*）（1471-1474 年）。儘管整幅畫只有約三十公分高，但右下角的硬幣引起了觀眾的注意。這位畫像（不知名的）主角為什麼向我們展示這枚硬幣？這枚尼祿皇帝的硬幣具有什麼意義？

都是特別精緻的藝術品。除此之外，還有其他許多關於畫中主角身分和詮釋的看法。其中一種說法是，這枚硬幣用視覺上的雙關語暗示畫中這個人物的名字，可能是「尼祿歐內」（Nerione），這是當時一個頗為普遍的義大利名字。或者也許這是在表達更微妙的道德觀點。正如一位藝術史學家近期所說，這可能是在提醒人們「世俗名聲與視覺紀念並不總是與美德聯繫在一起」。[1]

　　不論正確答案是什麼，在硬幣、現代面孔和肖像畫理念之間，都存在著一種強而有力的三角關係，稍後我會再加以說明。這種三角關係顯然也吸引了波提切利（Sandro Botticelli）的注意。短短幾年內，他就超越了梅姆林的作品，甚至還稍微惡搞了它，創作了〈手拿老科西莫紀念章的男子肖像〉（*Portrait of a man with a medal of Cosimo the Elder*），畫中主角是另一位身分不詳的男子。波提切利將尼祿的古硬幣換為佛羅倫斯君主科西莫（Cosimo de'Medici）的紀念章，並且不是只將它畫上去，而是以鍍金石膏製成立體模型，嵌入畫中（圖 3.2）。[2]

圖 3.2 波提切利的〈手拿老科西莫紀念章的男子肖像〉（約 1475 年）超越了梅姆林的畫作，不但尺寸是後者的兩倍（長 57 公分，寬 44 公分），鍍金石膏製成的紀念章視覺效果也更強烈。

約莫在一百年後，提香為史特拉達（Jacopo Strada）所作的肖像畫中，同樣凸顯了硬幣在定義其主角以及羅馬古代形象方面的重要性。史特拉達是一位著名的商人、古物學家兼收藏家，也是博學的文藝復興人，似乎各個領域都有他的身影（圖 3.3）。他出生於曼托瓦，在維也納度過大部分人生，作為教宗以及許多北歐商人和貴族的代理人與顧問，從奧格斯堡（Augsburg）的富格（Fugger）家族銀行家到哈布斯堡（Habsburg）家族的皇帝，是當時最具影響力及財富的人物之一。在 1560 年代，史特拉達經常在威尼斯為巴伐利亞公爵阿爾布雷希特五世（Albrecht V of Bavaria）尋找藝術品和古董，為他的慕尼黑宮殿（Residenz）規劃和收集適當的收藏品。就在其中一次造訪時，他委託提香為自己繪製肖像畫，作為酬勞，他提供一件昂貴的斗篷毛皮襯裡，就像畫中所示的那一件。他還

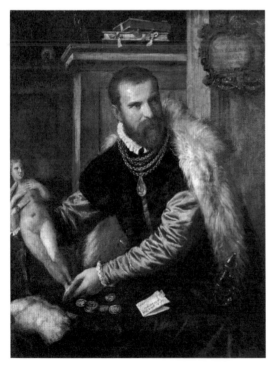

圖 3.3　史特拉達是十六世紀古物研究和古物交易領域最舉足輕重的歐洲人物之一。此為 1560 年代提香為他繪製的大型肖像畫，畫中從散落桌上的古硬幣乃至掛在他脖子上的樣本，強調了硬幣在當時文化和學術界的重要性。右上方的標題確認了史特拉達的身分，是後來加上去的。

為提香提供了不太道德的幫助，讓他更容易尋找其他富有買家的「上位」機會。或許就如某個嫉妒的競爭對手所說的那樣，當涉及商業上的貪婪時，畫家和畫像主角之間沒有什麼區別：「同一道菜的兩個貪食者」。

史特拉達無節制的貪婪經常被視為這幅肖像畫的亮點。畫中他以主人之姿撫弄一尊古代維納斯雕塑，同時向觀眾展示，彷彿是在向潛在的買家展示這件藝術品。桌子上散落著一堆羅馬硬幣，暗示了他在古董藝術市場上的營利業務。不僅如此，提香在這幅畫所強調的，還包括史特拉達在羅馬硬幣歷史上（尤其是皇帝硬幣）的主導地位。除了他面前的硬幣（這些當然是收藏品而不是法定貨幣），他還佩戴一枚掛在華麗金鏈子上的硬幣，上面印有像是皇帝頭像，彷彿是他個人的徽章或護身符。此外，櫃子上的兩本書也延續同樣的主題，暗示了史特拉達的學術著作。他最為人所知的《古物百科》（*Epitome thesauri antiquitatum*），首次出版於 1553 年，簡要介紹了從尤利烏斯·凱撒至神聖羅馬帝國皇帝查爾斯五世（1500-1558）的「羅馬」統治者的傳記，並以許多硬幣頭像作為插圖，其中有些是出自他自己的收藏。[3]

另一個威尼斯畫家丁托列多，更加誇張地呈現了類似的想法。他為史特拉達十幾歲兒子歐特維歐（Ottavio）創作肖像畫，史特拉達是同時委託繪製自己與兒子的肖像畫（這兩幅畫尺寸幾乎相同，可能旨在成為一對）（圖 3.4）。實在很難想像丁托列多沒有留意到提香在同一時間、同一座城市創作的肖像畫。畫中年輕的歐特維歐毫無疑問刻意與史特拉達的肖像相形成對比，他轉身背對一個裸體維納斯雕像，迎向另一個看似不太真實的飛翔人物「豐饒女神」（Fortune），後者將一個充滿古幣的豐饒角（*cornucopia*）傾倒在他的手上。這無疑是戲劇性地呈現這位年輕人面臨的道德選擇，並且也可以解讀為未來財富的預兆。但這也凸顯出作為進入古代世界的媒介，相對匱乏的古代大理石雕像，與古代硬幣驚人的豐富形成鮮明對比。正如一位十六世紀的學者所說，現代羅馬的古幣「源源不斷

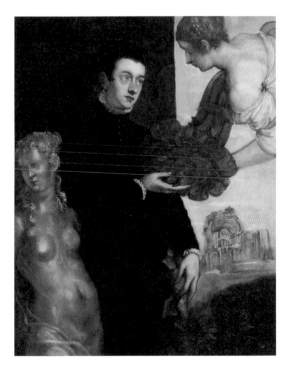

圖 **3.4** 丁托列多這幅史特拉達之子歐特維歐的肖像畫,與史特拉達的肖像畫形成一對,它們在同一時間進行,大小也相同(約長 125 公分,寬 100 公分)。兩幅畫都特別強調硬幣與維納斯女神(不過父親深情地觸摸他的維納斯,兒子則轉身背對)。

地湧出」。[4]

　　這兩幅肖像畫都強調一個事實,即羅馬皇帝硬幣除了有助於辨識全尺寸的大理石或青銅像外,還有更多的功能。數百年來,硬幣和上面的頭像對人們想像皇帝的影響,遠遠大於任何針對雕像頸紋和喉結的精確分析或不精確暗示。[5] 對於南歐以外的人來說,古代真實肖像只有硬幣是較為容易取得的來源。羅馬人曾經的所到之處都有成百上千硬幣出土,而且只占當時數百萬硬幣中的一小部分,這些硬幣出自世界上第一個真正的大規模製造工業(大膽粗估,光是羅馬的中央鑄幣廠,平均每年就製作大約兩千兩百萬枚銀幣,這還不包括銅幣和金幣,或其他鑄幣廠的產量)。即使在英國,莎士比亞也可以預期他的觀眾知道《愛的徒勞》(*Love's Labours*)劇作中「一枚古羅馬硬幣的面孔」所代表的意義。[6]

但是，這並不單純是熟悉度的問題。這些迷你的金屬片經常被視為羅馬歷史以及統治者經驗教訓的具體呈現。舉例來說，十四世紀中期，佩脫拉克就曾在查爾斯四世加冕為神聖羅馬帝國皇帝之前，刻意贈送他一些羅馬硬幣。他認為比起查爾斯四世向他索要其個人的著作《名人傳》（De viris illustribus），這些硬幣更能教導皇帝的行為。另一位學者西里亞克（Cyriac of Ancona）在十五世紀初也效仿此舉，向新的神聖羅馬皇帝贈送了一枚圖拉真硬幣。這位古羅馬皇帝在二世紀近東地區的短暫勝利，為東征奧圖曼土耳其人的十字軍提供一個好榜樣。[7] 除此之外，硬幣也為紙上、畫作中、石頭上重現的皇帝肖像以及更廣泛的現代肖像，提供相當重要的範本。本章的最後一部分將會揭示一些連結，這些連結從西元前44年尤利烏斯·凱撒硬幣上最初的形象，到後來幾乎一直延續到今天的西方世俗肖像畫傳統。

硬幣肖像

佩脫拉克送給查爾斯四世的禮物並沒有帶來他所期望的效果。佩脫拉克特別挑選了奧古斯都的頭像硬幣（他聲稱這個頭像逼真到看起來「幾乎在呼吸」[8]），希望它能夠成為新皇帝的榜樣，鼓勵查爾斯像奧古斯都一樣積極採取行動，恢復義大利與羅馬城的興旺。但是查爾斯並沒有這樣做；相反，在羅馬加冕之後，他馬上回到他在波希米亞（Bohemia，現在的捷克共和國）偏好的住所。他還回贈佩脫拉克一枚尤利烏斯·凱撒的硬幣。如果真是這樣，他可能沒有理解佩脫拉克的用意。因為查爾斯似乎將這些帝王頭像看作藝術商品和互惠友誼的象徵，而不像佩脫拉克那樣是道德與政治教訓的具體體現。[9]

然而，無論佩脫拉克和查爾斯四世在這個事件上是否有所誤解或不同考量，他們共享了關於羅馬硬幣皇帝圖像之價值和重要性的普遍認知。這

樣的價值一直到十九世紀才消失（當時被稱為「錢幣學」的研究，逐漸因其新的學術地位而同時變得邊緣化和專業化）。特別是從十四世紀中期至十六世紀晚期，在大量全尺寸的大理石雕像重現之前，人們普遍認為硬幣呈現羅馬世界統治者最生動、真實和可用的形象。的確，關於這些被稱為「獎章」（medaglie，義大利文的稱法）的硬幣是否同現代用語中所指的「硬幣」，或者它們根本不是古代的零錢，而是為了紀念那些被描繪在上面的人而鑄造的紀念章？這是文藝復興時期最大的學術爭議之一，直到十八世紀末才平息下來。但不管最初功能為何，人們一度普遍認為，它們比任何東西都讓人能更接近那些真實存在的皇帝。[10]

我們早已無法像早期觀察者那樣，感性地回應和評價古代硬幣，即使只是作為巧妙的修辭手法。然而，佩脫拉克並非是唯一將硬幣上的頭像描述為「幾乎在呼吸」的人。聖彼得大教堂大銅門的創作者菲拉雷特，也曾形容硬幣上的頭像彷彿「完全活著」。他寫道，正是透過硬幣的藝術，「我們才能夠認出……凱撒、屋大維、維斯巴西安、提比流斯、哈德良、圖拉真、圖密善、尼祿、庇烏斯以及其他所有人。這是多麼高貴的事情啊，通過硬幣，我們認識了那些早在一千、兩千甚至更久遠年代就逝去的人。」[11] 佩脫拉克也不是唯一關注硬幣道德層面的人。在十六世紀中葉，來自帕爾馬（Parma）的古物學家維科（Enea Vico）撰寫了第一本有關古代硬幣研究的基本指南，並深信古代硬幣具有教化力量。他一生致力於學術研究，直到在搬運一件珍貴古物給某位費拉拉（Ferrara）公爵時突然去世。他曾寫道：「我看過一些人，他們沉浸在觀賞硬幣的喜悅中，從而改掉了原有的惡習……開始追求體面和高尚的生活。」[12]

許多人認為，硬幣提供了一種直接接觸古典世界和古代人物的途徑，這賦予了它們比古典文本更高的歷史可信度，因為硬幣是未經中介的直接證據。維科曾說過，它們相當於「一部保持沉默並展現真相的歷史，而文字……則說出任何想說的話」。近兩百年後，英國政治家、劇作家兼散文

作家艾迪生（Joseph Addison）更明確地表達了同樣的觀點。在他的半諷刺性作品《對話錄》（*Dialogues*）中，有一個角色堅持認為，一枚硬幣作為證據要比蘇埃托尼亞斯來得「更可靠」，因為它的權威性直接來自皇帝本人，沒有經過心存偏見的傳記作家的扭曲中介。[13]

因此，從文藝復興至十九世紀，皇帝硬幣一直是歐洲最受歡迎的收藏品，就不意外了。它們不僅受到超級菁英的喜愛，也由於攜帶方便、相對豐富及相對實惠而使普通人也能負擔得起。（儘管有時會假裝「稀缺」，但據估計，十五世紀中葉時，一枚鑄有皇帝頭像的銀幣可能僅比本身金屬價值貴上兩倍左右。[14]）證明這種收藏規模的最佳證據，可見於布魯日（Bruges）作家、畫家兼版畫家戈爾齊烏斯（Hubert Goltzius）1563年著作結尾的〈致謝辭〉裡，這本書的內容是關於尤利烏斯・凱撒生平及其死後內戰中幾個主要人物。[15]

在開頭，戈爾齊烏斯花了大約五十頁的篇幅，介紹他的主題人物的硬幣（本書以長達五頁幾乎完全相同的小型凱撒像展開，它們取自稍微不同的樣本，都有著脖子皺摺和喉結）。彷彿為了強調他的觀點，書的最後一頁有一幅插圖，描繪豐饒女神從豐饒角傾瀉硬幣的場景，比丁托列多為少年史特拉達所繪肖像畫中那個飛翔女神更加沉靜。在正文之外的十八頁〈致謝辭〉中，他點名並感謝了學者和收藏家，他在研究皇帝及其他羅馬歷史議題時使用了他們的收藏品，共978枚硬幣。它們分別來自義大利、法國、日耳曼和低地國，按照戈爾齊烏斯在1556年，以及1558年至1560年間在歐洲旅行時查閱它們的時間順序排列。

當然，不論在當時還是現在，書的致謝辭都是一種複雜的修辭手法，不僅僅用於表達感謝，也是一種展示。然而，在一些鋪張及精心安排的用意背後，這些名字反映了收藏家的社會、文化與國際多樣性。他們包含歐洲統治階級中的少數頂尖人物，從教宗、法國國王至佛羅倫斯梅迪奇家族，以及幾個藝術家名人，其中尤以瓦薩里（Vasari）和米開朗

基羅（Michelangelo）最著名。此外，還涵蓋了天主教徒、加爾文教徒和猶太人（他們的名字特別用希伯來文仔細書寫），同時也包括當地人和外國人士，其中有四位定居國外的「英國人」，還有一位名為「約安內斯・托馬斯」（Ioannes Thomas）的人（看起來很像約翰・托馬斯〔John Thomas〕，但也有可能是日耳曼人），甚至還有更多的「西班牙人」。其他絕大多數是來自普通歐洲城鎮的地方議員、牧師、律師和醫生。[16] 在當時，收藏家的收集目標可能會因財力而有所不同。只有極富有的人才能像梅迪奇家族一樣，在十五世紀末擁有數千枚硬幣收藏，雖然其中並不全是古羅馬時期的。又例如一位十八世紀初期的日耳曼公主，吹噓擁有一套羅馬硬幣的珍貴收藏，涵蓋的範圍從古羅馬皇帝至七世紀拜占庭時期的統治者（她寫道：「現在我擁有……從尤利烏斯・凱撒到赫拉克流烏斯〔Heraclius〕的完整皇帝套裝，沒有遺漏」，這樣算來約有一百位）。[17] 但這些收藏家必然在不同層次上分享著獲得、分類、排序、重新排序和交換的樂趣，這些都是收藏行為的重要部分——從追逐的刺激到完成一套收藏品後的平靜滿足。

然而，如果認為硬幣都是被鎖在收藏櫃、盒子或錢包裡，只為了收藏家的私人娛樂，那就錯了。在文藝復興文化中，硬幣是最能刻印皇帝面容的物品。你會看到像史特拉達這樣的人佩戴硬幣項鍊（西班牙無敵艦隊罹難者所戴的浮雕帝王像項鍊〔圖 1.13〕，是同類型流行配件中更華麗、昂貴的版本）。硬幣也被嵌入各種物品中，成為**精緻藝術**的一部分，出現在各種場合，從圖書館到教堂等等。

皮革裝訂的精緻書皮上，綴有凱撒、奧古斯都以及他們繼任者的硬幣壓紋或「飾板」（plaquettes）。十六世紀哈布斯堡王朝旁支在因斯布魯克（Innsbruck）附近的安布拉斯宮（Schloss Ambras），收藏了許多奢華的藝術品和小裝飾品。其中一個珍貴的匣盒鑲嵌著十二枚鍍金的羅馬硬幣模型，展示了蘇埃托尼亞斯筆下從尤利烏斯・凱撒到圖密善一系列皇帝

的陣容（圖 3.5）。即使是如此豪華的物品，和大約同時代來自特蘭斯維尼亞地區（Transylvania）的一個聖餐杯相比，也失色許多。此聖餐杯上面裝飾著十七枚皇帝及其妻子的硬幣真品，從尼祿到拜占庭的查士丁尼（Justinian），再加上一枚可能是當地西元前一世紀的硬幣，總共十八枚（圖 3.6）。[18]

這些收藏品傳達著各種不同的訊息。裝訂上的壓印可能並非用來引起人們對本書內容的注意力（例如問題不在於尤利烏斯·凱撒的頭像被印在其傳記封面上），而是對其製作過程的關注，以及古代鑄幣法和現代印刷術間的相似之處。[19] 安布拉斯宮匣盒上的硬幣無疑也在暗示盒內物品的價

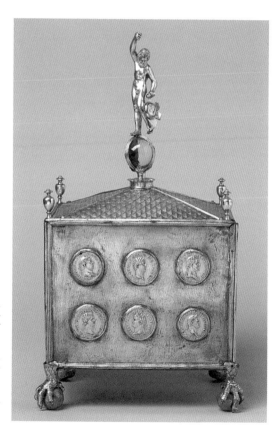

圖 3.5 十六世紀日耳曼的一個小匣盒，長度僅超過二十公分，前後兩面飾有十二帝王的鍍金硬幣複製品。圖中展示的這一面為第二組的六枚硬幣，從右上角的伽爾巴到左下角的圖密善。匣盒兩端則飾以幾個早期古羅馬歷史和神話的人物。

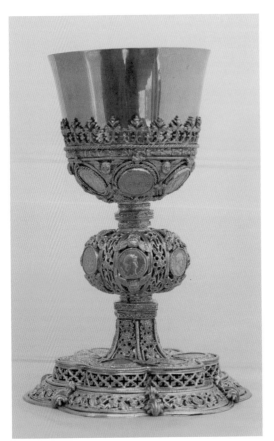

圖 3.6 這是一個出自現代斯洛伐克尼特拉（Nitra）的十六世紀早期聖餐杯，上面鑲著十八枚硬幣，其中只有一枚不是羅馬硬幣。細節包括其中幾個尼祿硬幣（上圖），與他的繼任者伽爾巴硬幣（下圖）。

值，以及十二帝王陣容帶來的秩序感。假使有人認為這「只是裝飾」，是來自遠古時代無意義的小飾品，或是現代炫耀財富的手段，他們應該反思一下喝聖餐酒的經驗。這樣的聖餐杯讓信徒近距離觀看到教會歷史上，一些最重要的迫害者和最虔誠的統治者。這些圖像往往是在表達一個重要訊息，它們是文藝復興時期文化的重要組成部分。

在這個時期，可以毫不誇張地說，富有且受過教育的歐洲人，都能辨識主要硬幣的類型（根據莎士比亞某個不經意提及的片段，一些戲院底層觀眾可能也認得出來），就像後人能夠辨認古代名人雕像一樣。在過去大約三百年的時間裡，大理石雕像才逐漸成為古典文化的代表。在這之前，尤利烏斯‧凱撒的硬幣肖像，以及梅姆林畫中的尼祿，名聲可能都相當於後來出現的〈觀景殿的阿波羅〉、〈垂死的高盧人〉（Dying Gaul）或〈拉奧孔〉等名作。[20]

想像皇帝

當藝術家想要為羅馬歷史或皇帝傳記繪製全新的皇帝肖像時，首先參考的是硬幣上的圖像，而不是雕像。[21] 這有時需要巧妙的改編。1350 年左右威尼斯製作的一份蘇埃托尼亞斯《羅馬十二帝王傳》手抄本中，有些巧妙的混合圖像，將硬幣肖像獨特的頭部和臉孔特徵，結合更通用的皇帝身體（圖 3.7a 和 b）。[22] 大多數情況下，硬幣仍然呈現**硬幣的樣子**，就像史特拉達的《古物百科》中呈現的那樣。這類型最早的例子非常簡單，是十四世紀早期威羅納學者喬萬尼‧德‧馬托西斯（Giovanni de Matociis）所創作，由於他在大教堂擔任聖器管理員，所以更常被稱為「教堂司事」（il Mansionario）。

這位教堂司事因為幾個原因而聲名大噪。即使在今天，古典學家仍然欽佩他是自古以來第一位意識到「老普利尼」（Pliny the Elder）和「小普利尼」（Pliny the Younger）其實是兩位不同的拉丁文作家，有別於當時普遍認為這兩者是同一人的看法。他的皇帝傳記彙編從尤利烏斯‧凱撒到查理曼（西元 800 年加冕為神聖羅馬帝國皇帝），同樣具有創新性。因為他用硬幣的概念為每篇傳記繪製簡略的圖解：兩個簡單的圓圈環繞著一個側面頭像，圓圈間有皇帝頭銜銘文。在其中的一些圖案中，肖像和題字明顯

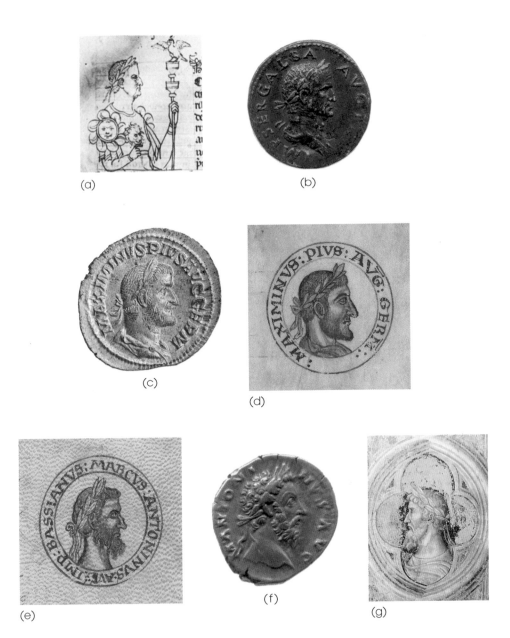

圖 3.7

(a) 蘇埃托尼亞斯《羅馬十二帝王傳》十四世紀手抄本中的伽爾巴像。

(b) 伽爾巴硬幣（西元 68 年所鑄造的青銅塞斯特提斯幣〔sestertius〕）。

(c) 馬克西米努斯・色雷克斯（Maximinus Thrax）（鑄造於西元 236 至 238 年間的狄那里〔denarius〕銀幣）。

(d) 馬克西米努斯・色雷克斯（西元 235 至 238 年在位），出自教堂司事的皇帝傳記彙編。

(e) 出自「教堂司事」所著皇帝列傳的卡拉卡拉像（西元 198 至 217 年在位）。

(f) 西元 176 至 177 年間狄那里銀幣上的奧理流斯像（西元 161 至 180 年在位）。

(g) 阿爾第奇艾羅的「卡拉卡拉」，現收藏於維羅納的斯卡利傑里宮。

(h)

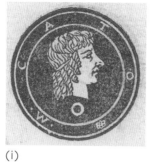

(i)

(j)

(k)

(l)

(m)

(n)

(h) 十六世紀初，弗爾維奧《名人肖像》的尼祿像。

(i) 十六世紀初，弗爾維奧《名人肖像》的小加圖像。

(j) 十六世紀中，路伊耶《硬幣手冊》的夏娃像。

(k) 十五世紀末，帕維亞切多薩修道院的尼祿圓形裝飾。

(l) 十五世紀末，帕維亞切多薩修道院的匈奴人阿提拉圓形裝飾。

(m) 英國格洛斯特郡（Gloucestershire）荷頓莊園的尤利烏斯・凱撒像，直徑約八十公分。

(n) 十六世紀初，萊孟迪華麗的十二帝王系列版畫（每幅約長十七公分，寬十五公分）的維斯巴西安像；也可參考圖 4.8。

是根據真品繪製的，作者（也可能是藝術家）親眼見過或甚至擁有這些硬幣樣本。（這一點在「色雷斯人」馬克西米努斯的圖像清楚可見，圖3.7c和d）。從其他篇傳記來看，可以推斷需要肖像但沒有硬幣，因此遵循相同的模式改編或乾脆編出一個新的肖像。[23] 這是一個藝術趨勢的開始，這種趨勢將持續超過兩百年。

在此基本模式之後，出現了更加詳細、精製和華麗的版本。1470年代由本博（梅姆林肖像畫最有可能的主角）委託製作的一份蘇埃托尼亞斯《羅馬十二帝王傳》手抄本中，幾乎每篇皇帝傳記都以一頁「硬幣狂想」插圖作為開頭：插圖頁的一側是由皇帝硬幣反面（或稱「尾部」）構成的「直欄」，頁面底部則是一個皇帝頭像硬幣，不論是肖像或銘文都精確地複製了硬幣上的設計，以至於今日我們仍然可以從中認出所使用的硬幣類型。在此插圖頁的尼祿硬幣，與梅姆林畫中展示的那枚硬幣非常相似（雖然並非完全相同）。假設我們可以正確掌握畫中主角身分，便容易推測手抄本、梅姆林畫作與本博私人收藏珍貴樣本之間可能存在的三角關係（圖3.8）。[24]

但不論個案，重點在於在十四世紀到十六世紀間，硬幣不僅是了解羅馬皇帝外觀的最佳證據，更提供了一種透過現代藝術，不斷重新想像和再創造這些統治者的鏡頭。「想到皇帝」，通常意味著「想到**硬幣**」而不是「大理石胸像」。這點在幾乎所有的媒介中都是如此，從相對便宜的到極其奢華的，從大量生產的到單一製作的。古物學者弗爾維奧（Andrea Fulvio）是拉斐爾（Raphael）的朋友，他在十六世紀初期編纂了他非常成功的（第四章會再詳細說明）插圖式偉人傳記《名人肖像》（*Illustrium imagines*）；在每部小傳的開頭，他將皇帝和皇后描繪成像硬幣肖像一樣的插圖（圖3.7h）。[25] 大約在同一時間，萊孟迪（Marcantonio Raimondi）製作一套奢華的十二帝王頭像版畫，與硬幣肖像極為相似（圖3.7n）；許多佛羅倫斯文藝復興早期的皇帝大理石浮雕也是如此呈現。[26] 更宏偉的例

圖 3.8 這是本博（可能是梅姆林的肖像畫的主角，見圖 3.1）於 1470 年代委託的一份蘇埃托尼亞斯《羅馬十二帝王傳》手抄本中尼祿傳的開頭頁面。裝飾主要取材於硬幣：頁面底部中央是尼祿的頭像和名銜；右側是皇帝硬幣背面的不同設計（從上至下分別為「羅馬女神」、軍事演練、凱旋門、慶祝糧食供應、羅馬奧斯提亞港〔Ostia〕）。首字母「E」的周圍是尼祿「彈琴坐觀羅馬焚落」的場景。

子是，如果你仰望曼帖那（Andrea Mantegna）在曼托瓦公爵宮（Mantua Ducal Palace）的「彩繪房間」（Camara picta，又稱「新婚房」Camera degli Sposi）繪製的天花板壁畫，就會發現八個圓形裝飾內的皇帝正凝視著你。誠然，他們並非以側面頭像的方式呈現，而幾乎是正面的，不過他們的頭銜環繞著圓環的邊緣，就像硬幣設計一樣（圖3.9）。[27]

在歐洲成千上萬的著名建築，和一些不那麼宏偉的建築中，都可以看見這類獨特的硬幣形式皇帝側面肖像融入外牆。通常在門或拱門的兩側只會放置一兩個精心挑選的羅馬統治者肖像，但在義大利北部帕維亞

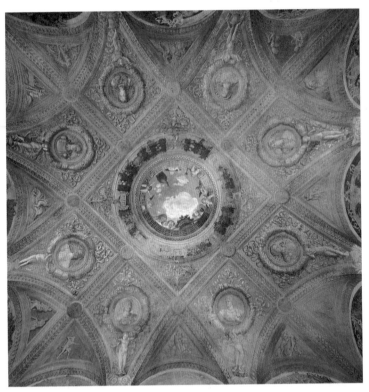

圖 3.9 曼托瓦公爵宮「彩繪房間」，由曼帖那於 1470 年左右繪製的天花板壁畫。中央是看似通往外面藍天的錯視法畫，周圍是八位皇帝的畫像（從尤利烏斯·凱撒到奧索），向下俯瞰。

（Pavia）附近大型加爾都西會（Carthusian）修道院切多薩（La Certosa）的修士（以及他們的贊助人），將這個設計發揮的更為淋漓盡致。他們教堂的外牆上到處都是雕塑，以及當訪客走進建築或沿著其正面行走時，映入眼簾的是最底層由連續六十一個肖像圓形裝飾組成的裝飾帶。這些肖像裝飾製作於十五世紀晚期，每件直徑將近半公尺，其中大部分都具有獨特的硬幣形狀，描繪了大量羅馬皇帝以及幾個不同背景的人物（包括一些早期的羅馬國王、幾個近東人物、唯一的希臘人亞歷山大大帝、匈奴人阿提拉〔Attila the Hun〕、幾個神話人物，以及少數幾個象徵「和諧」和「迅速的協助」的抽象概念）（圖 3.7k 和 l）。不論其設計概念是什麼（至今仍困惑著評論家），這些圓形裝飾在千里之外的英格蘭鄉村荷頓莊園（Horton Court）得到了一個引人注目的、雖然有點粗糙的迴響。1520 年代，一位曾代表亨利八世前往羅馬的業主，在自己的莊園擴建了一個花園後牆，委婉地稱為「涼廊」（loggia），裝飾著四個石灰石浮雕紀念章裝飾，其中尤利烏斯・凱撒、尼祿、匈奴人阿提拉等三件浮雕，是切多薩修道院系列的一部分，以放大的皇帝硬幣風格出現在英格蘭（圖 3.7m）。[28]

　　許多皇帝硬幣肖像在文藝復興繪畫中占有一席之地，但現在這些肖像大半沒有受到足夠的關注；即使藝術家們在強調羅馬統治者的形象時，仍常常採用硬幣肖像的風格。舉例來說，當十五世紀的弗帕（Vincenzo Foppa）想利用奧古斯都和提比流斯的頭像，展現並定義耶穌在人世間的起始和終點（生於前者時期，死於後者時期），他選擇了兩件以硬幣風格製作的肖像來裝飾拱門，拱門下方描繪的是耶穌受難場景，特別令人毛骨悚然（圖 3.10）。[29] 在提香的〈基督與淫婦〉（*Christ and the Adulteress*）畫作中，如果想要看清楚潛伏在耶穌上方圓形裝飾中逐漸褪色的奧古斯都頭像，則需要多費心思觀察了，過去的圖像應該更加清晰（圖 3.11）。這幅畫存在著各種耐人尋味的詮釋可能。畫中的皇帝側面肖像明顯將場景定位於羅馬時期，但也可能是對奧古斯都與女先知希貝爾故事的影射：我們

圖 3.10 弗帕的〈耶穌受難〉（*Crucifixion*）（1456 年），長約七十公分，寬約四十公分，場景設置在一個古典式的拱門中。畫面上方未具名的皇帝身分一直存在爭議，但是他們看起來和奧古斯都（左）和提比流斯（右）最為相像，彷彿將耶穌的生平嵌入了羅馬的歷史敘事中。

圖 **3.11** 提香的〈基督與淫婦〉（約 1510 年）描繪了聖經中的一個故事，耶穌（畫面中央左側）拒絕容許一名被指控通姦的女人（畫面最右側）被石頭砸死，儘管根據摩西律法，這是應該受到的懲罰。這是一幅近兩公尺寬的大型畫作，來歷複雜，它曾經是一幅更大型畫作的一部分，右側女人背後可以看到一個穿著藍白香間衣物的人物膝蓋，但完整人物已被刪除。現在很少有人注意到耶穌背後牆上的奧古斯都頭像。

看到的不是耶穌出現在皇帝面前的異象，而是皇帝的形象在耶穌事跡背景中閃現。將耶穌面對因通姦罪被捕而帶到他面前接受懲罰的女人時的著名反應（「誰沒有罪，就可以扔第一塊石頭」），與奧古斯都的反應進行比較或許不會太牽強。奧古斯都立法規範了對通姦罪的處罰（取消死刑的威脅），並因為同樣的罪行將親生女兒茱莉雅流放。如同聖經故事中，摩西律法與耶穌律法相悖，畫中的羅馬皇帝促使我們更廣泛地反思不同的道德觀念、不同的法律制度及其背後的權威。這些所有議題都建立在一個以硬

幣風格繪製的皇帝側臉肖像上。[30]

　　如果認為所有文藝復興時期藝術家桌旁都堆滿了古硬幣，那就太天真了（不過如果戈爾齊烏斯所言不假，而不只是夸夸其談的話，那麼瓦薩里和米開朗基羅或許真的有這樣做）。同樣地，用現代標準來衡量，也不是所有文藝復興時期藝術家都注重考古學的精確性。像在梅姆林的畫作或在「教堂司事」著作的幾幅肖像中，能辨認其使用的硬幣原型。但是很多時候，藝術家模仿其他繪畫和版畫的次數，與他們描繪硬幣原件的次數不相上下。他們不僅忠於原作，還會重新創造和改編硬幣肖像。切多薩修道院硬幣式的圖像，正是硬幣的「變奏」，而不是精確的複製品。藝術家與古物學家本身對這樣的做法都非常坦率。1550 年代，一位雄心勃勃的法國傳記編纂者承認，與他合作的藝術家有時候會「從幻想中」（*phantastiquement*）創作。不過他同時也強調，這些幻想是「在我們學識最淵博的朋友的建議與諮詢下想像出來的」── 這是結合博學知識和純粹創造的一個很好嘗試。[31]

　　確實有不少藝術家的作品中出現了所謂的「笑話」。例如，「教堂司事」那幅怪異的卡拉卡拉皇帝像，幾乎可以確定是模仿奧理流斯皇帝的一枚硬幣所繪製的肖像。不過，他誤解了硬幣上複雜的拉丁文名稱與皇帝頭銜，導致誤判了這枚硬幣所描繪的皇帝身分（圖 3.7e 和 f）。這樣的錯誤很容易發生。另一個例子是萊孟迪精美的維斯巴西安頭像，這幅版畫顯然也是基於硬幣肖像繪製的。同樣地，他使用了錯誤的硬幣和錯誤的皇帝。萊孟迪誤讀了硬幣邊緣上的名字和頭銜，事實上他描繪的是維斯巴西安的兒子提圖斯（圖 3.7n）。[32]

　　對這樣的錯誤，許多現代學者感到嗤之以鼻（儘管我們解讀拉丁文或辨識皇帝時，並沒有比文藝復興時期的前輩表現得更好[33]）。近期的一項研究批評：「切多薩修道院雕刻家們極度無知之程度令人驚嘆……他們無法將其隱瞞」，除了對環繞肖像周圍拼寫錯誤的銘文提出異議外，這項研

究還對其他事項提出批評。[34] 大量認真的學術工作也致力於解開這些圖像的確切來源，並嘗試找出藝術家使用的硬幣原型、誰從誰那裡複製了什麼。這些努力揭露了一些重要的關聯。例如，從非常相似的細節可以推斷出，「教堂司事」手抄本必定在幾十年後，被用作維羅納一座宮殿天花板上一系列硬幣式皇帝肖像的主要來源，其中包括所有的錯誤。這座宮殿就是某位藝術家在皇帝肖像的底層塗料上隨意畫了一幅不敬漫畫的地方（圖1.16）。如同那個不符常規的「卡拉卡拉」所展示，不論是手抄本或是繪畫複製，都可以看見硬幣留下的明顯痕跡。[35]

這種偵探式的工作固然巧妙且令人滿意，但有時也容易忽略了更為重要的一點。不論這些肖像是精確的複製、自由的改編、全新的原創、錯誤的呈現或是複製品的再複製，硬幣形式所呈現的風格都是至關重要的。羅馬帝國的硬幣提供了最真實的羅馬名人臉孔的形象。更重要的是，硬幣所形成的模板和尤利烏斯・凱撒在羅馬所建立的硬幣肖像語彙，賦予任何以此為基準的肖像一種權威的印記。雖然皇帝是核心，但這種風格也可以為過去的任何男性或女性人物增添權威性。

這樣的現象也清楚展現在文藝復興時期相當流行的「肖像書」上，這些作品結合歷史人物的簡短傳記與相應肖像。第一本肖像書是弗爾維奧於1517年出版，主要聚焦在羅馬帝國歷史人物，不過內容從開篇的神祇亞努斯（Janus）和亞歷山大大帝，一直延伸到結尾的十世紀神聖羅馬帝國皇帝康拉德（Conrad）等人。即使是其他次要肖像也遵循同樣的硬幣模板，有些是根據真實的硬幣樣本，有些則是出於想像力（或錯誤的）改編。其中一個最有趣的錯誤是一枚硬幣的酒神巴庫斯（Bacchus）肖像，被誤認成羅馬共和政治家、尤利烏斯・凱撒的敵手小加圖（Cato the Younger）的肖像（圖3.7i）。[36]

1550年代，在弗爾維奧的一位法國接班人路伊耶（Guillaume Rouillé）出版的《硬幣手冊》（*Promptuaire des medalles*）中，雄心勃勃地收錄了

數百位人物的傳記與肖像，從亞當與夏娃、希臘人與羅馬人、凡人與神祇，一直到法國國王亨利二世（Henry II）。與弗爾維奧那些略顯粗糙且千篇一律的側面像相比，路伊耶的肖像更具特色，但在現代眼光來看仍然有些荒謬，因為每個主題都被壓縮進硬幣式的框架中。例如，第一頁上的夏娃被描繪成一位羅馬女帝，頭上的銘文模仿了羅馬硬幣的寫法：「夏娃，亞當之妻」（*Heva ux(or) Adam*）（圖 3.7j）。路伊耶自信地展示了他融合幻想與博學的結果，原因不言而喻。[37]

在切多薩修道院中，也可以見到類似的融合作品。不論雕刻家或設計者的拉丁文程度有多不足，他們把和皇帝地位相當的人物，從羅穆路斯（Romulus）和雷穆斯（Remus），到尼布甲尼撒（Nebuchadnezzar），幾乎都描繪成羅馬皇帝的形象，儘管略帶著異國情調。誰知道他們是否注意到由此產生的諷刺呢？現在很難不被震撼，因為在切多薩修道院和荷頓莊園中，羅馬的敵人、惡名昭彰匈奴人阿提拉都是按照最初用來展現羅馬獨裁政權的硬幣風格所描繪出來的（圖 3.71）。[38]

在文藝復興的視覺圖像中，羅馬皇帝的硬幣肖像扮演了非常核心的角色，用來重現歷史人物的形象。這一點在一本曾經非常流行的耶穌傳記《基督的仁慈》（*La humanità di Christo*）中鮮明地體現出來。該傳記最初於 1535 年由亞雷提諾（Pietro Aretino）出版，他是一位諷刺作家、神學家、情色作家，也是提香的友人。《基督的仁慈》其敘事經常涉及視覺圖像，但在描述耶穌受審和受難的情節時，以一種非常意外的方式提到了硬幣的形象。當他試圖捕捉某些人物的相貌時，亞雷提諾將他們與羅馬皇帝相比（光這點便可看出皇帝視覺形式的普及性），他明確地將他們比作硬幣上的皇帝形象。參與審判的兩位猶太祭司中，亞那（Annas）被比作「伽爾巴的頭像，就像你在獎章上看到的那樣」，而該亞法（Caiaphas）則被比作「帶有卡里古拉那種威脅表情的尼祿硬幣肖像」。儘管這樣的比較會引發一些尷尬的神學問題，但它們清楚地代表著羅馬皇帝硬幣肖像如

何影響文藝復興時期的「觀看方式」，以及如何提供想像過去面孔的標準。[39]

不僅是過去的面孔，還有現在的面孔。早期文藝復興藝術中最具影響力且最激進的創新之一，就是以羅馬皇帝形象來描繪在世人物的臉孔，對象包括國王、地方權貴、政治家、軍人，甚至是作家或科學家。這種慣例一直延續到十九世紀，成千上萬這樣的雕像、胸像、繪畫和紀念章，無論是身穿托加、胸甲或頭戴桂冠的，至今仍在博物館、豪邸、公園和公共廣場展示。然而，這些作品在一般肖像史概論中很少被拿來討論，部分原因當然是它們的古典風格容易被誤解成一種反動的藝術形式、陳腐的古物學或僅僅是利用古羅馬的威望來獲利的一種老把戲。現代學術研究常用「仿古風格」（*all'antica*）來描述這類作品，雖然嚴格來說是正確的，但常常也被當成一種禮貌上的敷衍。[40] 這些形象的熟悉性常常掩蓋了它們背後的矛盾、政治敏感性以及有關表現方式的本質與肖像功能的辯論。

從這一點重新檢視十七至十九世紀這個傳統的豐富性、複雜性和危險性是值得的，然後再回到十四、十五世紀的紀念章和雕刻作品，探究文藝復興時期這項傳統的起源。可以毫不誇張地說，西方世俗肖像的描繪是在與古羅馬統治者的風格、容貌和衣著對話中誕生的。當然，這些風格和形象不只出現在硬幣，也呈現在大理石雕像上。梅姆林那幅著名的男人手拿尼祿硬幣的畫作，傳達的主要訊息之一就是提醒觀眾，古代皇帝肖像，尤其是硬幣肖像，是詮釋現代人物容貌的一個關鍵元素。接下來我們將會見識到這個元素的重要性。

羅馬人與我們

多年來，英國劍橋大學圖書館的入口處擺放兩座巨型大理石雕像，分別是國王喬治一世（George I）與國王喬治二世（George II）。這兩座

雕像由當時頂尖雕刻家雷斯布萊克（John Michael Rysbrack）與威爾頓（Joseph Wilton）製作，直到 2012 年才被移至附近的博物館。喬治父子檔於 1714 至 1760 年間統治英國，同時也是圖書館的主要贊助人。兩位國王身穿充滿儀式感的羅馬皇帝戰鬥裝束，由裝飾性的胸甲、覆蓋大腿的皮裙（也被稱為「羽毛」或「皮條裙」〔pteruges〕）、貼身靴子和桂冠構成。他們的臉孔呈現出典型的十八世紀風格，帶著一抹漢諾威式的冷笑（很難不做此想像）。此外，喬治二世環抱著一顆地球，象徵著帝國統治的權力。然而，許多經常路過此處的學生和教職員都沒有注意到兩位國王的裝束，有些人認為這是十八世紀無傷大雅的怪異藝術風格，或略顯愚蠢的華麗服裝，或者是兩位從未征服過世界的平庸君主自比為羅馬皇帝的巨大妄想（或絕望）。一名圖書館使用者對於它們被移走表示樂見：「謝天謝地，這些傲慢自大的皇室成員終於被移走了。」（圖 3.12）[41]

　　喬治父子雕像只是早期現代歐洲、大英帝國以及後來的美國眾多肖像雕塑中的幾個，這些作品讓人物裝扮成羅馬皇帝的樣子，並以當代與古代風格的不同組合，讓作品呈現微妙的差異。[42] 在某些情況下，現代的飄逸假髮與羅馬皇帝的盔甲形成格格不入的組合。有些胸像只是在頸部掛上托加，就足以展現出羅馬特徵。其他的則是具有濃厚的「古風」。距離劍橋大學圖書館不遠的彭布羅克學院（Pembroke College）花園（原先坐落於倫敦市中心），有一座十九世紀初期英國首相小威廉・彼特（William Pitt the Younger）的青銅像，由韋斯馬科特（Richard Westmacott）製作。他身穿一件完整的托加長袍，手握捲軸，坐在一個看起來很像王座的椅子上。[43]

　　這些雕塑絕大多數都是通用的形象。喬治父子雕像以「羅馬皇帝」的標準語彙呈現，沒有任何直接參照古代統治者或雕像的痕跡。在大理石像或青銅像中，只有偶爾才能看到將現代人物與某個古代帝王人物直接做對比。卡諾瓦將「母親夫人」描繪成阿格麗皮娜就是最明顯的例子。不過雷斯布萊克也曾將他一個地位略低的貴族客戶臉孔，與尤利烏斯・凱撒「融

圖 3.12　曾經佇立在劍橋大學圖書館入口處的喬治父子檔。左圖為雷斯布萊克 1739 年雕刻的喬治一世，右圖為威爾頓 1766 年所雕刻的喬治二世，這兩座真人大小的國王雕像皆身穿羅馬皇帝的軍服，頭戴桂冠。

合」在一起。[44] 在繪畫中，更常見到明顯的交叉指涉。有時是為了好玩。十八世紀的畫家納普頓（George Knapton）為倫敦「業餘愛好者協會」（Society of Dilettanti）幾位成員繪製了他們穿著羅馬皇帝服飾的畫作，這並不奇怪，因為他們對義大利古文物興致盎然。不過，當他直接以提香皇帝系列中的尤利烏斯‧凱撒作為年輕薩克維爾（Charles Sackville）的肖

像模板時，是向這位博學但有時令人討厭的業餘愛好者開了一個雙面刃般的玩笑。薩克維爾是一個出名的「浪子」、板球愛好者和歌劇迷，他曾在1730年代佛羅倫斯一次典型的狂歡節上打扮成古羅馬人，這個場景也寫在畫作中他肩膀旁邊的文字裡。將這個享樂主義者或浪子與威嚴的羅馬獨裁者形象相提並論，不僅凸顯不合理之處，同時也隱喻了凱撒本身較不光彩的面向。凱撒雖然是一位意志堅定的征服者，但他的性生活和薩克維爾實屬同一類型（圖3.13和圖5.2a）。[45]

　　1630年代，在查爾斯一世被處死的大約十年前，范戴克（Anthony van Dyck）為其繪製的肖像畫，就不再是一個玩笑，反而更加引人入勝。畫中的國王留著長髮及招牌鬍子、身穿現代盔甲，皇冠和軍帽則放在他身

圖3.13　十八世紀中期納普頓創作的薩克維爾肖像畫，將近一公尺高，與提香的尤利烏斯·凱撒肖像畫關係密切（圖5.2a）。他肩膀旁的拉丁文提到，薩克維爾在1738年佛羅倫斯狂歡節遊行（或羅馬的「農神節」）上扮演羅馬執政官。

後——乍看之下，並沒有任何與羅馬統治者相關聯的元素。但是，國王的站姿、手握權杖的姿態，以及胸甲明亮而棱角分明的外觀，明顯受到提香系列畫中的另一位皇帝的影響，是查爾斯此前從曼托瓦大批購得的作品（見第五章第 200-209 頁）。范戴克這件作品的主角是奧索，他是個揮霍無度、陰柔的浪蕩子（如同羅馬人對他的刻板印象），他唯一可以稱得上的美德，是以勇敢和有尊嚴的自殺面對不可避免的戰敗。很難想像這幅畫最初是有意暗示國王進行批評。范戴克是查爾斯王室肖像畫的主要創作者，也是提香系列皇帝肖像畫抵達英國宮廷時的修復者，他不太可能成為顛覆行為的支持者。而查爾斯本人似乎特別鍾情這幅奧索原件，他特別選出這幅畫，並委託製作了一幅版畫。然而，任何看到這個出處的觀眾（當時這幅畫是最著名的皇帝肖像之一），都會意識到奧索與這位英國國王令人不安的相似之處，尤其是在查爾斯一世遭到處決後，他的尊嚴與生平的許多其他方面形成強烈對比。正如後來的「母親夫人」所示，過於類似特定羅馬皇室成員的形象往往會面臨額外的聲譽風險（圖 3.14 和圖 5.2h）。[46]

然而，即使是那些「讓人物裝扮成皇帝」的普遍形象，也存在一些棘手的政治問題。將君主或統治者化身皇帝沒什麼不妥，但在諾福克郡（Norfolk）的霍頓莊園（Houghton Hall），喬治父子王朝時代的首相羅伯特·沃波爾爵士擁有自己的胸像，身著大理石托加，四周圍繞著羅馬皇帝胸像，彷彿自己也是皇帝之一。這怎麼可能不是「安德魯·傑克森問題」的另一種版本呢？一個現代的共和主義者、反君主主義者、激進分子，甚至像沃爾波爾這樣支持只有憲法、議會形式一人統治的菁英輝格黨員（Whig），如何能夠自如地接受與獨裁統治如此強烈共鳴的形象，或者暗示與帝國掌權者有如此明顯的相似之處？[47]

對於那些回憶並希望模仿羅馬光榮歲月的人來說，這一直都是個難題。在凱撒獨裁統治之前，古羅馬是一個自由民主的共和政體，擁有所有關於自由、勇敢和自我犧牲的英勇故事。這些日子可能是光輝的，也可能

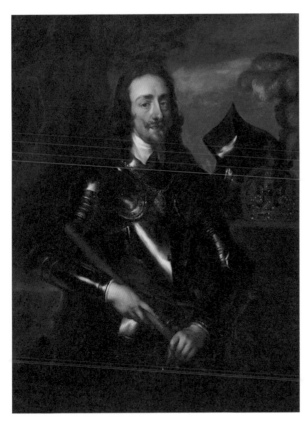

圖 **3.14** 這是一幅十八世紀的複製品,是范戴克為查爾斯一世繪製的肖像畫(高近一點五公尺)。這幅肖像畫的姿勢是以提香繪製的奧索皇帝(圖5.2h)為基礎。奧索以他放蕩的生活方式和高貴的死亡而聞名。畫中的「非羅馬式」皇冠被安置在背景中。

不是;但你的肖像畫如何能清楚地表達你作為一個羅馬的民主派,而不是羅馬皇帝呢?因為儘管大量的當代文學以喜劇、核心哲學和私人信件等各種文類保存下來,但幾乎沒有留下羅馬共和國的建築或雕塑物質遺跡。這令人沮喪的矛盾在於,幾乎所有古羅馬的實質遺留,都來自帝國的「衰落」時期,從奧古斯都宣稱以「大理石之城」取代古共和國「磚造之城」開始。[48]

　　如果你想重新想像共和主義英雄及其美德的世界或風格,那麼或多或少都得自行發明它或它們。從辛辛納提斯(Cincinnatus),這位西元前五世紀拯救羅馬並毫不自私地放下權力返回農場的共和主義愛國者,到西塞

羅，他們的面孔與特徵已完全失傳。雖然肖像畫深植於羅馬傳統，但是在尤利烏斯·凱撒以前存世的少數幾個例子中，幾乎沒有一幅能夠可靠地命名，除非加上引號，而且還需要更大量一廂情願的臆測，就像辨認皇帝肖像一樣。直到凱撒大帝時期，也沒有可以進行配對和比較的當代硬幣頭像。羅馬享有聲譽的肖像藝術（這裡指的不是墓碑上的普通圖像）幾乎全部是皇帝肖像。雖然並不全都描繪皇帝本人，但幾乎都採用或改編皇帝的風格。這使得在現代世界中，以羅馬人之姿呈現時，幾乎無可避免地帶有獨裁統治的氣息。這是一個無法迴避的事實。

有些藝術家，就像十七世紀日耳曼銀匠製作一個大型鍍銀盤子，現在為英國皇家收藏品，似乎欣然接受（或忽視）這樣的難題。在銀盤的中央，他重新演繹了共和主義美德的一個光榮故事（西元前六世紀晚期，斯卡沃拉〔Mucius Scaevola〕為了向敵人證明自己的勇氣，將右手深入燃燒的火焰中）；而在銀盤邊緣圍繞著的，是一系列看起來頗不合宜的獨裁皇帝迷你圓形裝飾，他們彷彿是故事的目擊者——從尤利烏斯·凱撒和奧古斯都，到包含伽爾巴在內的後來統治者，他們大部分都是帝國內戰的犧牲者。[49] 其他人也試圖逃避這個問題，雖然並不總是成功。在美國，格里諾（Horatio Greenough）的巨大華盛頓（George Washington）雕像，呼應了共和主義的辛辛納提斯形象，描繪他正在歸還權力之劍，將權力歸還給人民。然而，該雕像的尺寸過大、過於沉重，無法適應周圍環境（1841 年安裝在國會大廈圓形大廳時，差點弄壞地板）。此外，誇張的效果將這位美國的共和主義英雄塑造成一位古希臘神祇（圖 3.15）。[50]

在大西洋兩岸，激進派和現代共和主義者的肖像，更常選擇一種特別簡樸的羅馬風格，例如少了寬大蓬鬆的托加或高度裝飾的盔甲。與其說他們是在遵循人們常說的羅馬共和模式（因為幾乎沒有可以效仿的共和國模式），不如說他們透過去除皇帝肖像中任何奢華與浪費的痕跡，建立一個全新的共和主義語彙。[51] 即使是這樣也未必足夠。威爾頓在為十八世紀一

圖3.15 1840 年格里諾創作的華盛頓巨型雕像，結合了一個想像中的羅馬英雄與希臘宙斯神的奇特元素，靈感來自奧林匹亞宙斯神廟曾經的巨型雕像。在十九世紀的數十年間，這座雕像被設置在國會大廈附近的戶外，似乎是較安全的做法。這張照片拍攝於 1900 年左右，一群非裔美國學童正在欣賞（？）這座雕像。該像現在收藏於美國國家歷史博物館（National Museum of American History）。

位富有且人脈廣泛的英國激進分子霍利斯（Thomas Hollis，他通過捐款給哈佛大學來實踐反君主制原則）製作胸像時，不僅簡化為裸體，還在底座刻上兩把匕首和一頂「自由之帽」（羅馬奴隸被主人釋放時戴的小帽子）。這個設計引用自尤利烏斯·凱撒遇刺後發行的一枚硬幣，該幣慶祝了通過暴力贏得的國家自由；這也清楚表明了霍利斯的政治立場。但對我們來說，這座雕像也傳遞一個明確的訊息，即君主權力的思想在這種羅馬典型風格中根深蒂固，唯有透過激烈的手段，才能成功加以反抗（圖3.16）。[52]

一百年後，維多利亞女王（Queen Victoria）與亞伯特親王（Prince

圖 3.16 在 1760 年代,雕塑家威爾頓,也就是喬治一世雕像(圖 3.12)的創作者,試圖在一個典型的羅馬風格中展現霍利斯的反君主主義特色,霍利斯是一位英國激進分子,也是美國革命運動的支持者。威爾頓在雕像底座刻了匕首與「自由之帽」符號,這是根據一枚著名的硬幣設計,該硬幣紀念尤利烏斯‧凱撒暗殺事件。

Albert)也面臨類似的問題,可以從一尊真人大小大理石像的故事看出。這是亞伯特親王親自委託要贈送給新婚妻子的生日禮物,展現了典型的皇家威儀或自我重視。將亞伯特以帝王形象呈現會有一些困難,因為他並不是現代的皇帝,而只是掌政女王的配偶。雕塑家沃爾夫(Emil Wolff)與亞伯特親王商討後,找到了解決辦法,即透過古代雅典戰士的形象,使帝國風格得以民主化:亞伯特穿著的盔甲和喬治父子檔的大同小異,但在他腳邊放有一頂可辨識的希臘頭盔,同時他手上也握著一個相配的希臘盾牌。然而,這並不是一個成功的嘗試。當第一個版本抵達時,維多利亞女王禮貌地說它「非常漂亮」,但不妙的是,她在日記中寫道「我

們還不知道該把它放在哪個地方」。這個雕像最後被放置在他們位於懷特島（Isle of Wight）的宮殿一個偏僻走廊，遠離視線。女王對此提出解釋，「亞伯特〔認為〕希臘盔甲和裸露的腿腳，看起來太赤裸，不適合放在房間裡」。同一時間，第二個版本被委託製作，這次不但穿上涼鞋，也用較長的「裙子」來遮蓋更大範圍腿部，該版本於 1849 年於白金漢宮（Buckingham Palace）展出。這個故事不僅揭示了君王們也會像任何人一樣尷尬地送錯禮物，而且這個典型的羅馬風格是多麼輕易崩壞。這套古裝非但沒有為親王創造出傑出的形象，反倒將他塑造成一個身穿略顯不合時宜華服的人，如同後來一些劍橋大學圖書館使用者眼中的喬治父子雕像一樣（圖 3.17）。[53]

圖 3.17 十九世紀一份皇家生日禮物的兩個版本，由德國藝術家沃爾夫製作。兩座真人大小的亞伯特親王雕像，身穿古代服裝，右邊是 1849 年第二個版本，加長了「裙子」的長度，企圖塑造出一個更莊重和嚴肅的形象。

這對皇家夫婦的不安也呈現出其他更大的問題，比如這種古代風格的本質、這類現代的皇帝形象作品究竟代表了什麼，以及觀賞這些圖像約定俗成的基礎。五十多年前，也就是在 1770 年代初期，韋斯特（Benjamin West）的畫作〈少將沃爾夫之死〉（*The Death of General Wolfe*，描繪一名英國指揮官在 1759 年對抗法國的魁北克之役中陣亡，圖 3.18），戲劇性地讓問題徹底浮出檯面。韋斯特是一位美國人，他曾前往義大利學習古典藝術（當時他曾敏銳地，或說是惡劣地，將著名的〈觀景殿的阿波羅〉比作「年輕的莫霍克〔Mohawk〕戰士」[54]）。但是，他大部分的時間都在英國工作，擔任皇家藝術學院的第二任院長，繼承了約書亞・雷諾茲爵士（Sir Joshua Reynolds）的職位。他對沃爾夫的描繪引起了激烈的辯論，因

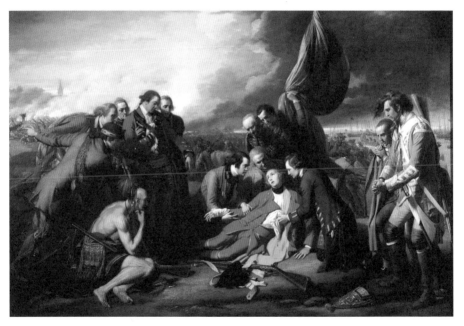

圖 3.18　1759 年的加拿大魁北克之役是法國和英國之間的對決，最後以英國獲勝告終，但英國指揮官沃爾夫（James Wolfe）卻陣亡。韋斯特並非以古羅馬服飾，而是以十八世紀服飾描述沃爾夫人生的最後一刻，雖然他並不是第一個採用現代風格詮釋這個故事的人，但他的決定引起相當多的討論。這幅超過兩公尺寬大型油畫還有其他引人注目的地方，包括沃爾夫臨終時像耶穌垂死的姿勢，以及加拿大原住民在畫中扮演的重要角色。

為他選擇為沃爾夫和其同袍穿上十八世紀當代的服飾，而非羅馬風格的托加或盔甲。

　　這幅畫常被過度神話化為一個革命性的轉捩點。事實上，它並不是第一幅以現代服飾描繪的肖像（羅姆尼〔George Romney〕和培尼〔Edward Penny〕幾年前已經以同樣的當代風格描繪沃爾夫之死[55]），而且許多後來的繪畫和雕塑仍採用古代風格。在 1770 年代討論這幅畫的遊客和評論家中，並不是所有人都提及了服裝，或許這是相對狹窄藝術圈中的理論家和贊助人所關注的問題。舉例來說，跟兒子一樣都曾擔任過首相的大威廉・彼特（William Pitt the Elder），他更在意的，是抱怨沃爾夫以及同袍表情「過於沮喪」。至少對一個現代觀眾而言，他完全錯過了這幅畫的重點，或許他和當時大部分的人有著同樣的眼光，更關注故事的情感，而不是人物的服飾。[56]

　　儘管如此，服裝選擇的爭論之所以重要，不僅因為畫中人物身分備受矚目（這為爭議的知名度起到了一定作用），同時在闡明重大議題的詮釋上也至關緊要。韋斯特本人的立場不令人意外。他在為自己的選擇辯護時堅持認為，沃爾夫逝世於加拿大，是一個「希臘人和羅馬人不認識的地區」，因此若為人物穿上古代服裝，將會顯得十分荒謬。他接著解釋，「我認為自己將這個偉大事件帶到世人眼前，假如我沒有傳達事實，卻選擇以虛構的古代故事呈現這起事件，那麼後人將如何能理解我！」反對他的人所關心的其中一個議題，正是「後人」。雷諾茲不但批評當代服裝缺乏尊嚴，還主張唯有古典服飾可以為如此英勇的歷史時刻賦予永恆；如果沒有古典服飾加持，那麼幾年後，這些事件只會顯得過時。

　　大部分的這些資料，包含直接的引言，都出自極具偏見的來源：對韋斯特歌功頌德的傳記。這是韋斯特為了最終能夠戰勝批評者預先做的準備，據說雷諾茲最終承認了他的錯誤：「我收回我的反對意見……我能夠預見這幅畫不但會成為最受歡迎的畫作之一，也將會引發一場藝術革

命。」除此之外，雷諾茲最初曾力勸喬治三世不要收購此畫，國王應該後悔未能取得這幅傑作。但不論這些報導是否有偏見，這些分歧生動地捕捉到了潛藏在不同表現風格背後，一些更深層次的問題：關於表現現在的不同方式、關於如何透過化今為古來擾亂圖像的時間性，以及關於藝術如何定義並挑戰過去和現在之間的界線等問題。[57]

這場特別辯論非常符合十八世紀倫敦菁英的風格，有著競爭畫家之間優雅的辯論，還有國王的參與，甚至在某個時刻連坎特伯里大主教（Archbishop of Canterbury）也加入，他毫無意外的是支持雷諾茲這一方。很難想像這種情況還能夠出現在其他時代背景。即便如此，這些令人難忘的交流及其基本邏輯，有助於釐清幾世紀以前就出現的議題，現在我們將更仔細地探討義大利文藝復興早期，描繪當時代人物與已故皇帝的傳統。

文藝復興與羅馬人

人們通常認為，且不論潛在的政治錯誤配對和無可避免的獨裁暗示，以羅馬風格裝扮現代人物的想法背後，是古典美德和當代美德之間的強烈結合。某種程度上來說，這是正確的。十八世紀英國的菁英階層，與其他地方相比，投注在拉丁文學及其中道德與哲學辯論的語言，更為清楚明確，無疑鼓勵了以羅馬肖像當作紳士的借鏡或範本的想法。伏爾泰（Voltaire）在 1730 年代表示，「英國國會議員樂於將自己比作古羅馬人」，他指的是許多現代學者所說的「自我形塑」：古代羅馬人提供這些人（我指的是男人）一個重要的榜樣，他們從中學會如何行事和看待自己。但還有更多的意義。將在世人物描繪成古羅馬人，更確切來說是帝國時期的羅馬人，可以追溯到更早以前，西方現代肖像畫傳統的起源。[58]

在義大利文藝復興時期的許多文化轉變和顛覆中，有兩場關於觀看與

表達方式的革命，我們在某種程度上仍是這些革命的繼承者。第一場鉅變發生在十四至十六世紀之間不同的媒介、背景和地區，改變了藝術呈現羅馬皇帝和其他古典人物的方式。正如我目前為止所提示，在中世紀，古代統治者總是以當代形式出現。普瓦捷大教堂的彩色玻璃中，尼祿皇帝頭戴一頂中世紀皇冠，身穿十二世紀的國王長袍（即使他背上有小惡魔，旁邊還有釘在十字架上的聖彼得，如果他的名字「尼祿」沒有寫在下面的話，我們將很難識別他）（圖 1.6）。在 1433 年一本有華麗插圖的蘇埃托尼亞斯《羅馬十二帝王傳》手抄本中，每位皇帝都身穿十五世紀的國王裝束，只有偶爾出現的桂冠展示他們的羅馬身分：例如提比流斯穿著精美的紅金兩色長袍，並搭配長襪，而奧古斯都在與女先知希貝爾相遇的故事中，看起來非常像一位十五世紀的主教，這當然不是出自蘇埃托尼亞斯書中，但卻用來當作皇帝的辨識圖像（圖 3.19）。[59]

此與本章先前探討過其他手抄本中詮釋的古羅馬風格產生明顯對比。這兩種風格有很長的重疊時期（身穿神職人員服飾的奧古斯都，比起根據古代硬幣詳細繪製的另一版《羅馬十二帝王傳》插圖還要晚出現）。然而，隨著時間的流逝，文藝復興時期越來越多的藝術家沒有採用當代風格，轉而以羅馬風格描繪皇帝形象。這也是文藝復興時期的觀眾所期待的。直到十六世紀晚期，幾乎沒有藝術家會以現代服飾展示他們的古代人物。這種變化常常被歸因於在文學和圖像上，對古典時代真跡不斷增長的知識和理解。然而，雖然古物學家的專業知識很重要，但這並不能解釋一切。以古代風格創作的藝術家絕對知道羅馬皇帝的服飾是托加袍，而不是緊身上衣和緊身褲。如同莎士比亞知道羅馬人不會像其《尤利烏斯・凱撒》劇中演員那樣穿馬褲，雷諾茲也知道沃爾夫將軍並沒有身穿羅馬胸甲和軍裙在魁北克戰役中陣亡。

在文藝復興時期的重大藝術轉變之下，隱藏著一些問題，這些問題在幾百年後雷諾茲與韋斯特的辯論中變得很明顯。這場辯論涉及到如何想像

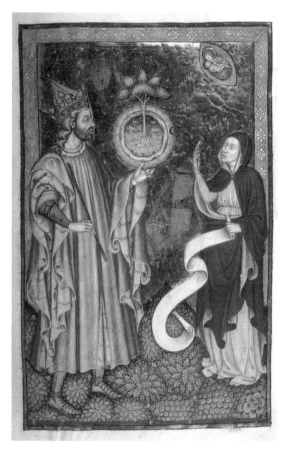

圖 3.19 這一幅整頁的插圖，描繪了奧古斯都與女先知希貝爾，出自 1433 年在米蘭製作的蘇埃托尼亞斯《羅馬十二帝王傳》手抄本。此圖主題與圖 1.17 相同，卻有鮮明的中世紀風格與服飾。右方的女先知手指天上的聖母與聖嬰。皇帝顯然在長袍下穿著盔甲外，右手持著權杖，左手拿著宇宙的象徵物。

現在與過去，以及如何表現古代與現代世界之間的相似處和差異性。在「正確」描繪羅馬皇帝的同時，在世人物肖像也正經歷了類似的革命，首次以古代羅馬人的形象出現，這幾乎不可能是巧合。簡單地說（因為正如我們將看到，總有例外和其他表現方式），在歐洲文藝復興時期，尤其首先是在義大利，羅馬皇帝不再被描繪成現代統治者，現代統治者開始被描繪成羅馬皇帝。[60]

　　造成這些轉變背後的確切原因如今已難以釐清，其中當然牽涉許多不同的因素和傳統，這是當時整個藝術革命大架構之下的一部分。羅馬皇帝

頭像不管是微型金屬像或偶爾出現的全尺寸大理石像，無疑是這個時期獨特的肖像傳統背後的一個推動力。但我並不打算暗示它們是唯一的推動因素。早期一些特定的傳統也發揮影響力，包括特製的圖章石、放置聖人遺物的胸像（俗稱的「聖物胸像」），以及常常融入在宗教畫中的捐款者和贊助者小型逼真人像。肖像作為一種藝術類型，其發展無疑地與整體文化和思想風潮有著密不可分的關聯（如同常見的過度概括說法，文藝復興時期的「發現個體」）。[61] 在整個歐洲和不同媒介中也存在許多微小的差異，但幾乎所有地方的整體模式都是相似的。

的確，皇帝肖像對現代肖像的視覺語言發展產生了巨大影響，尤其是在男性肖像方面，雖然不僅限於男性。過去風格的肖像藝術不斷被借用來描繪當代主題，將歷史風格轉化為現代表現的概念。雷諾茲用「永恆性」來總結這種將過去與現在結合的特性。

從現代西方世界現存最早的一座在世人物獨立胸像來看，這幾乎不可能是巧合，因為它以羅馬帝王風格鑄造。這是 1455 年米諾（Mino da Fiesole）製作的喬萬尼（Giovanni）大理石像，他是佛羅倫斯科西莫的兒子，這件作品時間僅次於最早期的胸像。最早的胸像是 1453 至 1454 年間，米諾為科西莫另一個婚生的兒子皮耶羅（Piero）所製作。喬萬尼的肖像和他兄長的不同之處，在於他身穿精緻的古代盔甲，與劍橋的喬治父子雕像情況相同。我們無法確切知道是什麼促使雕塑家特別採用這個風格（喬萬尼對古物有著濃厚的興趣，但皮耶羅也是如此）。不管原因為何，這是一個強烈跡象，顯示現代肖像主角和古代皇帝的結合無論後來發生怎樣的強烈變化，都根植於這一藝術傳統的最早階段（圖 3.20）。[62]

然而，硬幣和紀念章是最清楚、甚至更早地定義了這種混合表達方式。我指的不僅僅是由卡維諾等人製作的精巧的古硬幣複製品或偽造品，或者切多薩修道院那些描繪過去面孔的「硬幣風」圖像。在世者的肖像也與此息息相關。我們發現自 1390 年代以來一個豐富而輝煌的傳統，紀念

圖 **3.20** 兩個兒子，兩種風格：左圖是米諾於 1453 至 1454 年間所製作的科西莫之子皮耶羅的雕像；右圖則是在幾年後以古典風格呈現的他的弟弟喬萬尼的雕像。兩座雕像皆近乎真人大小。

章上的現代人物青銅像（即我們概念中的獎章〔*medaglie*〕或獎牌），它們的尺寸比「真正的」硬幣大上許多，直徑可達好幾公分。這些人像經常模仿羅馬皇帝頭像（如果主角是女性，模仿對象則是皇后或公主的頭像），並且周圍通常有表明身分的銘文。這些紀念章還有各種不同的反面（或稱「尾部」）設計，通常用來歌頌主角的美德，有時與古硬幣上的圖案非常相似。在這些例子裡，現代肖像幾乎完全與古羅馬肖像融合在一起（圖 3.21）。

　　如今，這些紀念章在博物館往往被忽視，就像陳列的古硬幣一樣。我們現代更關注於肖像畫或真人大小的大理石像，往往使人們忽視了這類型小青銅銘牌上的肖像。但在文藝復興時期，無論在北歐還是義大利，它們

圖 3.21 古典與文藝復興的融合。這枚由皮薩內洛（Pisanello）製作的青銅紀念章，直徑約十公分，紀念費拉拉侯爵里奧內羅・德斯特。紀念章的邊緣以非常簡短的拉丁文寫著他的頭銜「GE R AR」，表示他是亞拉岡（Aragon）國王（REGIS）的女婿（GENER）。在紀念章的反面，皮薩內洛的簽名下方描繪了侯爵的婚姻場景，邱比特正在教一隻小獅子（Leonello，即「里奧內羅」）唱歌。

都具有重大的政治和社會意義，被廣泛流通以傳播其主角人物的形象（即所謂的「名譽貨幣」，雖然在貨幣系統上沒有實質意義）。這些作品許多都出自知名或實驗性藝術家之手，並非大規模生產的劣質品，儘管可複製性也是它們吸引人的一部分。[63]

它們的部分重點在於展示古代皇帝與在世人物的形象之間的聯繫，以及過去與現在之間的聯繫。費拉拉侯爵（Marquis of Ferrara）里奧內羅・德埃斯特（Leonello d'Este）曾經委託製作成千上萬個這類紀念章，一位與他通信的博學朋友曾寫信恭賀他出現在紀念章上「按照古羅馬皇帝的風格，其中一面有你的頭像和緊靠在側的名字」。其他評論者提出了羅馬硬幣與現代獎章之間更微妙微的連結。菲拉雷特本人也製作過一些出色的現代帝國紀念章，他提過將它們埋在新建築物地基的傳統（據信埋硬幣是羅馬習俗）。此外，他還對矛盾的時間性表現提出有趣的想法，推斷將來有

一天考古學家挖掘古羅馬遺址時會發現它們，就像他自己的同時代人在挖掘古羅馬遺跡時發現這些東西一樣。不論在文藝復興肖像藝術的理論或實踐上，羅馬皇帝總是近在咫尺。[64]

這正是本章一開始提到的梅姆林肖像畫所強調的重點之一。當然，一如既往，現代人物與特定皇帝之間的結合會引發令人不安的問題，不論你如何堅持這只不過是個巧妙的雙關語、道德信息或單純對尼祿硬幣藝術品質的讚揚，問題都不會消失。就像查爾斯一世和奧索、「母親夫人」和阿格麗皮娜，或這個不知是否為本博的匿名人物和尼祿，如果你認識這些皇帝或皇后的相關故事，終究會產生懷疑。但是，如此顯眼地將硬幣展示在主角手上，成為這幅肖像獨特的標誌，梅姆林以此表達自己藝術創作理念以及更普遍的象徵手法。羅馬皇帝肖像是現代肖像藝術理念的基礎。硬幣上的羅馬皇帝面孔起到了確認的作用，不但有助於認證在世人物的肖像，也能夠確認過去人物。肖像藝術不僅僅可以被視為藝術家與人物主角之間的二元關係，更是藝術家、人物主角與硬幣皇帝肖像所構成的三角關係。

在文藝復興時期，詮釋羅馬皇帝這一概念還有其他的方式。其中之一是我們目前唯一提到的組合，特別是以十二帝王為一組呈現。然而，下一章我們將會看到，這個組合的意義遠比我們想像的更加具有爭議性。

第四章

十二帝王，差不多是這個數字……

皇帝銀像

　　藝術史上最大的謎團之一是一套十二個裝飾華麗精美的銀盤（義大利文稱 *tazze*），每一個銀盤中央都有個小型的羅馬皇帝像（圖 4.1）。這一套銀盤原為義大利阿爾多布蘭迪尼家族所擁有，故又被稱為〈阿爾多布蘭迪尼銀盤〉，從底座到皇帝頭頂約半公尺高，被認為是文藝復興時期最令人印象深刻的銀器之一。但我們卻對它們的來歷所知甚少。我們不知道確切製作年分（大約是十六世紀晚期，最早史料記載於 1599 年，但實際早於該年分多少仍有爭議）。對於製作地點或製作者我們也沒有定論（設計中有一些明顯的北歐特色，但在沒有任何鑑定標記的情況下，推論範圍涵蓋了奧格斯堡到安特衛普〔Antwerp〕等各種說法）。我們也不知道誰是委託者。它們的銀合計重量超過三十七公斤，可以確定最初的主人是當時的超級富豪，但並非樞機主教阿爾多布蘭迪尼（Pietro Aldobrandini），因為根據當代文獻顯示，他直到十七世紀初才獲得整套銀盤，雖然現在是以他的名字命名。我們甚至無法確定它們的製造目的，以及使用和展示方式。它們被設計用來裝飾奢華宴會桌的說法非常合理，但僅僅是一個猜測而已。[1]

　　雖然我們無法確定這套銀盤的製作年分，但**可以確定**的是，這是目前發現最早系統性視覺化呈現蘇埃托尼亞斯《羅馬十二帝王傳》的嘗試。這與更早期各種精美的手抄本插圖不同。每個銀盤的表面分別刻著每位皇

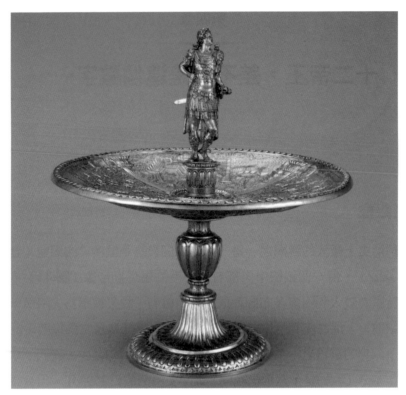

圖 4.1 十六世紀晚期〈阿爾多布蘭迪尼銀盤〉系列中的「克勞狄斯」,從頂部到底座高近半公尺。這個身穿羅馬軍服的皇帝可以旋轉裝卸,腳下刻著他的名字。盤面細緻地展示了他的生平事蹟。這個底座和盤架都是原件(而該系列中另外六個銀盤則在十九世紀被更精緻的支架所替換)。

帝生平中的四個場景,並按照書中順序精心安排(唯一例外是,如果描繪了慶祝軍事勝利的凱旋遊行,則一貫出現在最後,即使這破壞了時間順序[2])。尤利烏斯‧凱撒到圖密善的銀製皇帝們固定在圓盤中央,每個皇帝的名字都刻在它們的腳下,各自俯視著展示他們生平故事的場景。

這些皇帝雕像看起來頗為傳統,甚至有點無趣(但如果從側面看他們的臉便立刻就能看出這是根據硬幣上的肖像製作)。不過銀盤上的故事描述非常獨特,細膩精巧且充滿細節。其中包含至今廣受現代觀眾喜愛的故

事，幾乎成為了各個皇帝的象徵。舉例來說，尼祿被描繪「彈琴坐觀羅馬焚落」一幕：當四處深陷火海，人民帶著家當逃竄時，尼祿在一座俯瞰羅馬城的高塔上彈奏里爾琴（圖 4.2a）。但還有其他場景揭示了蘇埃托尼亞斯的某些故事，是文藝復興時期藝術家和觀眾關注，但現代讀者往往忽略的部分。其中一些是有關未來皇帝權力的奇異預兆，在此扮演著重要的角色，儘管現在很少有人會對這些預兆認真對待。伽爾巴銀盤的第一幕，就是描繪其祖父主持祭祀時，一隻老鷹出現並叼走牲禮祭品的內臟，蘇埃托尼亞斯如此描述：「這代表著就算大器晚成，這個至高無上的權力早已被預示給了他的家族」（圖 4.2b）。[3] 總而言之，這些故事對帝國權位的描繪相當正面，可以說是戰無不勝的。軍事勝利尤其受到讚揚。有別於蘇埃托尼亞斯對著墨主角死亡的興致，這套銀盤至少有九個凱旋遊行的場景（圖 4.2c），卻只有一個死亡場景。那就是西元 69 年奧索勇敢的自殺，描繪他橫臥在一個優雅的沙發上，用刀刺向自己的胸膛（圖 4.2d）。

　　不論這些銀盤的製作者是誰（肯定有幾位藝術家參與其中），整體設計者肯定仔細閱讀過蘇埃托尼亞斯的作品，並捕捉其中各種微妙細節：包括據說在尼祿凱旋遊行時在他身旁盤旋的鳥群，以及尤利烏斯・凱撒行列中持抓火炬的大象。[4] 除此之外，還有其他資料來源。描述奧斯提亞港（這是克勞狄斯皇帝的計畫）和馬克西姆斯競技場（Circus Maximus，圖密善舉行盛大活動的場所）的兩個景象，複製自十六世紀古物學家利戈里奧（Pirro Ligorio）重現這兩座古代遺跡的版畫（圖 4.2e）。幾乎可以確定的是，古羅馬硬幣是利戈里奧重建這兩座遺跡的依據，或者更有可能的是，是根據一本硬幣設計彙編，或甚至是一本附有硬幣插圖的蘇埃托尼亞斯著作抄本。[5] 這些重建不是參考了硬幣的正面頭像，而是反面圖像，通常包括羅馬城的一些建築物、服裝和儀式。另一個引人注目的類似例子是尼祿銀盤上的場景，描繪他在舞台上獨奏音樂：尼祿的姿勢完全取自他一枚硬幣的反面，上面描繪的是阿波羅神（Apollo），或者如某些人所信，

圖 4.2 〈阿爾多布蘭迪尼銀盤〉上的場景:

(a) 尼祿「彈琴坐觀羅馬焚落」。

(b) 伽爾巴崛起的預兆。

(c) 尤利烏斯・凱撒的凱旋,展示蘇埃托尼亞斯書中提到的大象。

(d) 奧索的自殺。

(e) 克勞狄斯的奧斯提亞港。

(f) 尼祿在劇場演奏里爾琴。

是正彈奏里爾琴的尼祿本人（圖 4.2f）。[6] 那些迷你圖像再度成為重新想像古羅馬世界的範本。

〈阿爾多布蘭迪尼銀盤〉精緻富麗、意涵豐富、稍顯自負的陣容，成功捕捉到十二帝王的一個面向。我們已經見過一些個別出現的古今羅馬皇帝著名圖像，接下來還會見到更多。但是，皇帝不論是在大理石、金屬、繪畫還是報章上，現今都更常以成組或集合的形式呈現在我們面前。當我們發現一位皇帝肖像，另一位大概很可能緊隨其後：兄弟、父親、妻子、繼位者或整個王朝。這些珍貴的皇帝銀像根據其關係和時期進行了仔細的排列與辨識，總結了這種多樣性的一個視角，代表了兩個完整的王朝，以及內戰時期的競爭對手，形成了一個完整且固定明確的集合。

毫不奇怪地，我們發現這個模式上的蘇埃托尼亞斯十二帝王有時被視為分類原則的視覺象徵，代表著知識的系統排序。我們將仔細研究其中一些排序方式，找出以皇帝為基礎的嚴謹分類，就像圖書館目錄一樣。但本章的重點將放在羅馬統治者在現代收藏集合中的另一面，從傳統的十二帝王到意義稍微廣泛的版本，它們涉及的混亂、顛覆性變體、遺失、不完整、錯誤辨識、重新排列和挫折。我們應該將皇帝系列的收藏集合視為「持續進行的創作」，並把十二帝王當作一種範式，人們時而挑戰，時而謹慎遵循，是爭論與不確定性的焦點，也塑造出不可打破的藝術規範。即使是〈阿爾多布蘭迪尼銀盤〉中，這種情況也會以出乎意料的方式出現。

完美系列？

作為藝術品，十二帝王是文藝復興的發明。[7] 它們是對蘇埃托尼亞斯《羅馬十二帝王傳》的現代致敬，涵蓋了從尤利烏斯・凱撒到圖密善等皇帝，試圖以具體形式將文學文本中的英雄和反英雄視覺化。它們也代表了一種古典主義變體，類似於其他一些早期現代藝術中反覆重新想

像的歷史人物群體，例如十二使徒（Twelve Apostles）或九賢者（Nine Worthies，包括尤利烏斯・凱撒、亞歷山大大帝、傳說中的特洛伊英雄赫克特〔Hector〕，以及與之匹配的三個猶太人和三個基督徒）。十二帝王也為現代君王提供一個範本，讓他們將王朝繼承人壓縮成十二位，以呼應蘇埃托尼亞斯的十二帝王。這種呈現方式最為奢華的例子莫過於由魯本斯在1635年創作的〈皇帝的門廊〉（Portico of the Emperors），是為哈布斯堡家族費迪南親王（Prince Ferdinand）凱旋進入安特衛普而設計的舞台布景的一部分，它展示了哈布斯堡統治者從魯道夫一世（Rudolf I）至費迪南二世（Ferdinand II）十二座比真人還大的鍍金雕像，儼然是一組全新的十二帝王。[8]

經過十五世紀中期在雕塑上的嘗試後，到了十六世紀中期，以十二位羅馬皇帝成組的肖像，已成為歐洲各種規模的裝飾藝術中的一個獨特元素（後來這股風潮也傳到美洲），不論是最豪華還是相對樸素的風格，幾乎在各種媒介中都可以見到。[9] 有時，藝術家和贊助者喜歡將經過修復和重新加工的原始雕塑，納入他們的大理石胸像收藏陣容。[10] 但它們大多是徹頭徹尾的現代作品，直接或間接地以古代原型為藍本，直到二十世紀仍不斷被生產。它們無處不在。儘管偶爾會有學術上的盲點（其中一位最仔細的十二帝王編目者，最近甚至聲稱英國並沒有這類的組合作品，至少在石雕上是如此[11]），但放眼整個西方世界，它們無處不在，即使各國出現的先後順序不同。

它們肯定迎合了頂級富豪的品味。在文藝復興時期的羅馬，幾乎每一位貴族家中至少都收藏一套完整的皇帝胸像。波格塞別墅（Villa Borghese）目前有兩套正在展出（圖4.3）。其中一套是斑岩和雪花石膏所製造，並收藏在因其而得名的「皇帝廳」內。另一套則是十六世紀晚期波爾塔（Giovanni Battista Della Porta）製作的，當時許多羅馬的皇帝肖像都是由他的家族工坊負責（包括在法爾內塞宮〔Palazzo Farnese〕的另外兩

圖 4.3 十六世紀波爾塔製作的一套十二帝王胸像,現收藏於羅馬波格塞別墅,高掛在最宏偉的接待廳牆上,包括從尤利烏斯‧凱撒到圖密善的經典組合。

組十二帝王。其中一套在其專屬的「皇帝廳」內，伴隨著來自曼托瓦的提香皇帝系列畫仿作）。[12] 它們被視為珍貴的收藏品或奇珍異寶，擺放在政治家、樞機主教和國王的珍品櫃或寶庫中。在 1620 年代的布魯塞爾，一位重要的法蘭德斯政治家的一幅描繪私人藝廊的畫作中，可以看到一排整齊的十二個小飾板，上面有皇帝的頭像，掛在位於藝術品、鳥類標本、花卉、地球儀和各種寵物後方的牆上（圖 4.4）。[13] 在十六世紀與十七世紀交替之際，神聖羅馬帝國皇帝魯道夫二世（Rudolf II）在布拉格郊外的城堡中，擁有兩組銀製十二帝王像，可與〈阿爾多布蘭迪尼銀盤〉的贊助者一較高下。其中一組顯然是獨立胸像，另一組則是浮雕飾板。儘管這些作品在十七世紀初的清單中有詳細紀錄，但它們早已失傳，很可能被回收或熔化。[14] 十二帝王也出現在戶外，裝飾在景觀花園中精心設計的「自然」林蔭道和人行道上。在英國東部的安格爾西修道院（Anglesey Abbey），也有一個將財富投入帝王肖像的近期例子。在 1950 年代初，繼承美國產業遺產和在英國的馬匹養殖事業獲得成功的費爾海芬勳爵（Fairhaven），建立了一條「皇帝步道」，上面陳列著他購自古董市場的十八世紀十二帝王收藏品，與樹木形成鮮明的對比。[15]

然而，這類收藏品不僅是貴族或有成功人士的珍寶，它們也出現在非菁英家庭和不那麼頂級的媒介形式中。在十六世紀和十七世紀，為數眾多的十二帝王的蝕刻和雕刻版畫，包括皇帝的頭像、胸像、全身像或騎馬像，都紛紛出現在圖書館或普通住宅的牆上，通常會附上簡短的生平介紹，或描述重要事蹟的袖珍畫。在 1559 年出版的一組皇帝頭像版畫集的引言中，收錄了史特拉達撰寫的文字，討論這些圖像的功能，並解釋製作另一組十二帝王像的必要性。書中強調，它們可作為牆壁裝飾，特別是用來妝點「宴會廳」（拉丁文原文 *triclinia*），並解釋了這個版本尺寸特別大的原因：考量到弱視者，確保即使是老人家或視力不佳的人也可以欣賞到皇帝的面容。[16] 在其他媒材中也出現了皇帝。在十六世紀中期的法國，

圖 **4.4** 法蘭肯（Hieronymus Francken）和老揚・勃魯蓋爾（Jan Brueghel the Elder）製作，紀念 1620 年代南尼德蘭的哈布斯堡統治者，大公阿爾伯特和伊莎貝拉（Archdukes Albert and Isabella）參觀布魯塞爾的私人收藏。這幅寬超過一公尺的畫作，描繪這個「收藏室」內藏品的多樣性：雕像、繪畫、海貝、鳥類標本，以及掛在後方牆上的一組十二帝王的飾板。

一位稍微富裕的人擁有一個裝飾著琺瑯圓形裝飾的迷你匣盒，其中一些圖像借用了萊孟迪（Marcantonio Raimondi）獨特的皇帝肖像版畫系列（圖 3.7n；4.8），還有兩個抓著骷髏頭、豐滿到近乎荒謬的小天使，頭上寫著標語「請記得你終將死去，我說（Memento mori, dico）」。「這些皇帝已死去，現在只作為裝飾品存在」，必定也是其中欲傳達之意（圖 4.5）。[17]

圖 **4.5**　這個迷你金屬匣盒（只有十七公分長），約製作於 1545 年，鑲有琺瑯皇帝像，其中一些參考了萊孟迪的版畫（後來有一些替換）。在長邊共有八個獨立的圖像，加上短邊各有一對雙人組（一個花環內有兩個面對面的頭像），組成十二帝王像。

　　在十八、十九世紀，中產階級無疑是許多量產的金屬或陶瓷皇帝肖像小飾板的目標客群，有時以典型的十二帝王形式出現（圖 4.6）。威治伍德是十八世紀英國最成功的陶瓷製造商之一，他明確表示自己的目標是將高雅文化提供給「**中產階級**民眾」。他生產了一套套可收藏的小型圓形浮雕，有羅馬皇帝及其妻子的頭像，還有古希臘英雄、各種國王和皇后，以及（相對較不受歡迎的）教宗。威治伍德毫無疑問地實現了目標，也為其家族賺進大把財富。[18]

　　十二帝王帶給人們樂趣，也可以帶來利潤。但重要的是不要忘記，當我們看到這些皇帝臉孔陳列在博物館和藝廊的牆上時，很容易忽略其中的失望、不滿和失敗。例如十八世紀中期一個特別不幸的蠟像實驗（至少在

圖 4.6 一枚十九世紀量產的卡里古拉銅製紀念章，直徑十公分，其上有兩個孔，用來固定在牆上或家具上。這個作品原本很可能是一組十二帝王的一部分，透過分次購買或整組購買而來。

我們看來相當不吸引人），便是個奇怪的「錯誤」（圖 4.7）。[19] 但即使使用最常見的媒材，或作品背後有大量資源支持，也都可能會出錯。1670 年代有個值得同情的人委託了一組十二帝王，用來裝飾其英國鄉間別墅，卻發現從佛羅倫斯運來的第一批貨物，皇帝的身分與特徵牛頭不對馬嘴。他抱怨那些雕塑家時寫道：「我發現他們無知地把鬍子誤植在從未留過鬍子的下巴上。」他因此出借一些自己的硬幣，協助他們掌握正確的外觀。[20]

這些皇帝套組就像〈阿爾多布蘭迪尼銀盤〉一樣，都有一個特點，就是作品暗藏的**完整感**。其完整感是通過數字 I 到 XII 來表達，通常印刻在紙張或飾板上的皇帝臉孔旁邊，有時甚至出現在一些更著名的畫作和雕塑上。這些數字為那些沒有購買完整套裝的人，創造了將之補齊的強烈誘因（當然，威治伍德大部分的利潤正是來自於吸引買家「補齊空缺」或「上鉤」的策略）。這些數字也傳達一種**秩序感**。這在一定程度上有實際作用：幫助搞不清楚奧索（VIII）與維提留斯（IX）先後的人，「正確地」排列出皇帝們的順序；而且，第一章提到的那些帝王椅（圖 1.12），不論

圖 4.7 四幅小型的皇帝蠟製浮雕（含畫框只有十四公分高），這四位是尤利烏斯・凱撒、奧古斯都、提比流斯和疑似的克勞狄斯。它們現在是十幅帝王系列的一部分。提圖斯可能在近期丟失；卡里古拉很可能從未被製作（或早期就遺失了）。

誰被安排坐上「卡里古拉」或「尼祿」的椅子，這組數字都提供了就座指引。此外，還有更重要的一點，誠如一位藝術史學家最近所總結，十二帝王的編碼「似乎象徵收藏家的博學多聞」；它們反映了「完整且有條理的歷史知識」。[21]

法蘭德斯收藏家的那幅藝廊畫作（圖4.4），蘊藏著一個訊息：後牆整齊的皇帝隊伍隱約透露出一種系統感和秩序感，讓我們免於陷入雜亂無章的錯覺。英國收藏家、古物學家兼政治家科頓爵士（Sir Robert Bruce Cotton）的圖書館，將這種系統感推向了極致。他自十六世紀末開始建立這個圖書館，擁有英國最重要且最有價值的書籍和手抄本收藏，同時也收藏了硬幣和奇珍異品。在這裡，十二帝王銅製胸像被擺放在壁櫃（或「書櫃」）的頂部，為下方收藏品的分類系統提供指引。即使在今日的大英圖書館（在十八世紀以科頓圖書館為核心建立起來的，並保存了在1731年火災中倖存下來的大部分內容），想要查閱唯一僅存的《貝奧武夫》（Beowulf）手抄本，必須以「Vitellius A xv」來檢索（原意是維提留斯櫃，頂層的第十五個物品）；而《林迪斯芳福音書》（Lindisfarne Gospels）的索書號，則是「Nero D iv」。上方的皇帝與下方的書籍文本間，並沒有明顯的主題關係，但是皇帝及其肖像始終代表著整個分類系統。[22] 這種情況在世界上其他圖書館也可以看到，並超越了常見的做法。使用古代胸像裝飾書香環境的做法源自古代（至今高級展售會的目錄上，仍以「圖書館胸像」作為宣傳手法）。在科頓建立其收藏的大約同一時期，羅馬的梅迪奇別墅（Villa Medici）圖書館落成，也將皇帝胸像安裝在書櫃頂部。[23] 紐約公共圖書館（New York Public Library）的某些區域現今陳列著一些大理石胸像，或許有此一傳統的微弱迴響——知識與圖書館仍在皇帝的名義下運作。[24]

然而，科頓的分類系統也顯示了其自身的不完美之處。其分類主軸確實由蘇埃托尼亞斯始自尤利烏斯・凱撒終至圖密善的一系列皇帝來界定，

但也包含了兩位與皇帝有關聯的女性：埃及女王克麗奧佩特拉，曾經是尤利烏斯·凱撒的伴侶，後來被奧古斯都擊敗；以及西元二世紀的傅斯蒂娜，是庇烏斯皇帝公認的賢妻（但和一世紀的阿格麗皮娜一樣，也有一個品行不端的同名女兒，也就是奧理流斯的妻子，母女很難與區分開來）。這兩位女性通常被視為是主軸以外的附加部分。因此，科頓圖書館的最新重建布局中（該圖書館早已毀壞），將克麗奧佩特拉和傅斯蒂娜置於主要書櫃之外的一個附屬凹室中，位於奧古斯都和提比流斯之間。[25] 附加部分可能來自後來的所有者或館長的設計，而不是科頓自己。不論是誰的安排，它都強調了經典的十二帝王是多麼可**彈性添加**的、多麼容易破壞標準順序。此處我們看到的是後來才出現較不協調的人物，一位是皇帝的賢德妻子（如果我們所指的傅斯蒂娜是正確的），另一位則是皇帝的情婦與受害者。正是這種不斷重複出現的彈性，使得十二帝王成為一個比原先看起來更有活力、更有趣味的類別。我們所謂的「十二帝王」，其意涵經常遠遠超越這個名字本身。

創新、不規則的輪廓與持續進行的創作

打從現代藝術家開始製作十二帝王圖像的那一刻起，他們就已經在重新定義、改編並從中獲得樂趣。最早嘗試以石雕詮釋蘇埃托尼亞斯筆下皇帝的確切時間與地點，現今已不可考，但根據義大利的賬目和清單，早在十五世紀中期已有明確提到了雕刻家製作「十二個頭像」、「十二個大理石皇帝頭像」，甚至有「根據十二個皇帝紀念章製作的十二個大理石頭像」，並從中獲取報酬。一些符合描述的圖像仍然保存下來，大部分是大理石浮雕，尺寸和風格多少與硬幣式的皇帝側面像相符。關於這些作品至今仍有許多未解謎題，很難將最早的雕像委託人（如第一幅現代帝王風格肖像的主角喬萬尼·德·梅迪奇〔Giovanni de' Medici〕〔圖 3.20〕

一直是可能的人選）與當時代藝術家及作品本身連結起來。當時的十二帝王系列沒有一套被完整保存下來。然而，絕對清楚的是，這些創新的「十二位皇帝」陣容並不總是與經典的十二帝王完全相同。在十五世紀中期的菁英文化中，所謂的「十二帝王」無疑指的是蘇埃托尼亞斯的文本和「他筆下的」皇帝。但是雕刻家（或他們的贊助者）製作出屬於自己的「替代品」。否則，很難解釋為什麼在現存的浮雕板中，除了尤利烏斯·凱撒、奧古斯都、尼祿、伽爾巴等人之外，還有阿格瑞帕（奧古斯都的女婿，同時也是他的左右手）、哈德良、庇烏斯，而卡里古拉、維提留斯或提圖斯等人似乎被排除在外。[26]

約莫半個世紀後的第一批十二帝王紀念版畫，使我們更準確地理解這些持續演化的替代品。這裡指的是萊孟迪在 1520 年製作的那套令人印象深刻、具有影響力且多次被複製的作品（圖 3.7n）。正如我們之前所提到，萊孟迪不小心混淆了維斯巴西安和其兒子提圖斯的頭銜和硬幣肖像。這絕對是一組十二帝王的系列，但即使考慮到上述的錯誤，也與蘇埃托尼亞斯的版本不盡相同。最後一位編號「十二」的卡里古拉，被圖拉真皇帝取代（西元 98 至 117 年），其名字、頭銜和標準肖像風格都來自硬幣頭像，就像系列中的其他人物（在這個例子是正確的）。這或許是萊孟迪的刻意嘗試。不過，諷刺的是，一些現代的大型博物館讓我們誤以為，這系列肖像實際上是結束於西元 96 至 98 年間短暫統治的皇帝涅爾瓦（Nerva），他是圖密善缺乏魅力的年邁繼承人，也是圖拉真的養父。這是因為博物館的編目員和萊孟迪識別最後一位皇帝時都犯了類似的錯誤，前者錯認了最後一位皇帝的身分，後者混淆了維斯巴西安和提圖斯。大同小異的皇帝名字確實很容易混淆，他們錯把版畫上的「涅爾瓦·圖拉揚努斯」（Nerva Traianus，即一般所稱的「圖拉真〔Trajan〕」），當成那位僅被稱為「涅爾瓦」的前任皇帝。幾乎整個五百年以來，這些錯認一再出現，即使是一些頂尖專家也會犯錯。這些錯誤辨識可以視為這個類別變化

多端的另一個因素。它們也提醒我們切莫過分嘲笑前幾代人的錯誤：幾個世紀以來，帝王們的完整稱號，以及它們之間的相似之處，一直讓謹慎的人和粗心的人都陷入困境（圖 4.8）。[27]

圖 4.8 萊孟迪十六世紀初期的圖拉真版畫（西元 98 至 117 年在位），而不是普遍誤認為他的前任皇帝兼養父涅爾瓦（Nerva）（西元 96 至 98 年在位）。這個錯誤是可以理解的。如圖所示，圖拉真的頭銜是「皇帝‧凱撒‧涅爾瓦‧圖拉揚努斯‧奧古斯都‧日爾曼尼庫斯」（Imp(erator) Caes(ar) Nerva Traianus Aug(ustus) Ger(manicus)）等等。但是「涅爾瓦」是指圖拉真的父親，並非涅爾瓦皇帝本人（他的頭銜應該是「皇帝‧凱撒‧涅爾瓦‧奧古斯都」〔Imp (erator) Caes (ar) Nerva Aug (ustus)〕等等。）

對於這些替換的原因，我們只能猜測。一般的解釋是，這其中存在著一種道德目的，旨在將一位「好」皇帝插入十二帝王的陣容中，取代一位「壞」皇帝，使這個系列成為更具說服力的榜樣；因此，有時被稱為「最佳皇帝」（optimus princeps）的圖拉真，會取代聲名狼藉的怪物卡里古拉。這種解釋在某種程度上是有道理的，即使它並不能完全解釋早期大理石肖像中明顯缺少提圖斯的情況（儘管他在傳統傳記中被視為「金童」，但他可能沒有獲得足夠的大眾認可），也無法解釋為什麼萊孟迪淘汰了壞皇帝卡里古拉，卻能欣然接受同樣駭人的圖密善和尼祿。

更重要的是，經典的十二帝王之所以能夠蓬勃發展，既在於差異，也在於標準化。直到上個世紀左右，在日益嚴格的學術規範束縛下，更換帝王陣容的習慣才停止。提香於 1530 年代在曼托瓦創作的皇帝群像，忽略了圖密善，結束於提圖斯。提香並非唯一這麼做的人。根據一份早期收藏品清單判斷，那個不幸的蠟像實驗（圖 4.7），原本就是一組刪掉卡里古拉的系列。[28] 這個題材的變化可能更加誇張。在 1594 年，安特衛普的富格家族搭建了一個「臨時柱廊」（porticus temporaria），以迎接一位年輕的哈布斯堡家族成員（魯道夫二世的弟弟）。這個臨時柱廊展示了十二位帝王的主題，雖然比不上魯本斯後來的〈皇帝的門廊〉浮誇，人物組合卻更加多樣。設計中包括了四位「最好的」羅馬皇帝，他們的肖像高達五公尺：奧古斯都、提圖斯（因被視為耶路撒冷的征服者而特別加入），以及圖拉真與庇烏斯。但緊接在他們之後的是四位拜占庭皇帝，並別有用心地加入四位哈布斯堡家族成員，湊成十二位。[29]

簡而言之，「十二帝王」就像許多其他看似嚴格統一的類別，是根據經典數字的象徵來進行改編、重建、再造和現代化的類別。它既是與蘇埃托尼亞斯筆下十二帝王的**對話**，也是意圖明確的**複製**。觀察仔細的人除了會發現更多相似例子，還會不斷提出關於這個類別本身的新問題。特定的替代品（以「好」皇帝取代「壞」皇帝）或刪減（只有十一個而非十二

個），總是為這個組合帶來新意，甚至新的挑戰。

　　這種靈活性，有時甚至是混亂，受到收藏行為本身的影響而更加強烈。在宮殿和花園的十二帝王大理石像組合，可能是分次委託，或一次性購買而來的。事實上，當我們在博物館展覽櫃和藝廊展示架上看到這些肖像組合時，它們往往彷彿一開始就已呈現此刻的狀態，從未有變化。但是，不論是皇帝像或任何收藏，通常都是持續不斷的過程。會逐個收集皇帝的，不是只有像威治伍德的那些財力有限的客戶。「追逐的樂趣」通常是重要驅動力。就連許多最富有的收藏家，也享受著逐漸建構收藏並逐漸填補空缺（同時也創造新的空缺，如果追逐看起來可能提前結束的話）所帶來的漸進式樂趣。

　　這在弗爾維奧《名人肖像》（圖 3.7h 和 i）中以一種有趣方式體現，有時會以空白的圓形裝飾取代肖像。某種程度上來說，這確保了真實性（「在缺乏此人可靠肖像的情況下，我只會留下空白」）；但這些留白區域也提醒人們，總是有更多物件可以加入收藏中（即使是版畫），你的收藏品永遠少一個。[30] 還有其他別出心裁的方式創造更多元的藏品。十七世紀初一位尼德蘭親王委託了一組十二帝王畫像，但每位皇帝都出自不同藝術家。這組皇帝系列畫像在 1618 至 1625 年間陸續送達，取決於畫家的速度。畫作風格各異，包括魯本斯那冷酷嚴肅的尤利烏斯・凱撒，以及其他普通畫家所繪，近乎半裸的荒謬維提留斯（圖 4.9）和天真無邪的奧索。[31]

　　顯然，有些收藏家一開始只是想收集一組十二帝王，但他們的目標往往不斷擴展。那位自豪於古硬幣收藏的日耳曼公主，想必不是一開始就想完整收集從尤利烏斯・凱撒到赫拉克流烏斯之間的每位統治者；她的目標隨著收藏品的增加不減反增。其他人的野心則可能被迫中途放棄。根據十八世紀初的文獻記載，薩克森選帝侯（elector of Saxony）暨波蘭國王，人稱「強人」（the Strong）的奧古斯都，逐步取得一組相當俗麗的半寶石迷你皇帝肖像：他購入的第一件是迷你的圖密善，隔年買了一件相配的提

圖 4.9 亨德里克·戈爾齊烏斯（Hendrick Goltzius）的〈維提留斯〉（高約七十公分，寬約五十公分），可能是十七世紀初期由奧蘭治親王摩里茲（Maurits, Prince of Orange）委託的系列品中的一幅。戈爾齊烏斯死於1617年初，因此這位「露出肩膀半裸」的皇帝，不可能是該系列的第一幅畫。但該系列其他作品的年分、佣金，甚至是藝術家身分，都沒有詳細記載。

圖斯（圖4.10），再於1731年初買了一件維斯巴西安（逆向收藏弗拉維王朝的皇帝），幾個月之後又添購一件尤利烏斯·凱撒，這組收藏便在此中止。背後可能涉及各種因素，包括選帝侯反覆無常的想法或藝術家的改變。可以說，如果「強人」奧古斯都在1733年初後又多活幾年，我們現在可能會看到完整的十二帝王，而不只有四件。[32] 其他例子的收藏品，也會隨著時間因意外遺失、遭竊、損壞和重新排列而改頭換面。那組不幸的蠟像實驗品之所以缺少卡里古拉，或許就是這個原因：在早期進行清點前便下落不明，或被移除。就連在羅馬波格塞別墅最宏偉的接客廳中那組奢華的十二帝王像也不例外：同樣的皇帝人物被打散、重新排列，不再遵循蘇埃托尼亞斯的「正確」年代時序。[33]

在漢諾威海倫豪森城堡（Herrenhausen Castle）藝廊中一個重要收

圖 **4.10** 這件十八世紀由寶石、半寶石、黃金和琺瑯製成的迷你人物雕像（含底座約二十六公分高），描繪的是提圖斯皇帝。不同的部位（如手臂、臉等）是分別雕刻的，再用強力黏膠組合在一起！

藏的歷史，很好地體現了這種不斷發展的概念，及其不規則的輪廓和偶然性。這個收藏包括十一位皇帝的青銅像（是蘇埃托尼亞斯的十二位皇帝，但不包括尤利烏斯·凱撒和圖密善，而納入了塞提米烏斯·賽維魯斯），還有一位共和時期的「西庇歐」（Scipio）和一位埃及國王托勒密（Ptolemy）。這些作品於 1715 年，由喬治一世（漢諾威選帝侯，同時也是大不列顛和愛爾蘭國王）從路易十四死後的財產中購得，它們原本並不是同一套組的收藏。根據稍微不同的尺寸和細微特徵，可以判斷它們是分屬於三組不同的早期現代收藏組合，只是冒充為台伯河打撈上岸的原始羅

馬作品（溫克爾曼等人很快就駁斥這項說法）。在 1715 年，這個收藏共有二十六件作品，但這些作品在 1803 年被拿破崙帶回法國，僅有十四件被歸還，其餘的至今下落不明。接著在 1982 年，圖密善被竊，總數再度減少（奧索在數年前也曾經被竊，幸而在附近花園樹叢中尋獲，並重新安置）。另外在 1984 年的清潔計畫後，伽爾巴和維斯巴西安的頭像被錯放到彼此有名字標示的底座上，增添了明顯的錯誤「身分」。乍看之下，這組作品與經典的十二帝王相差不遠，但仔細觀察就會發現實際上差距很大（圖 4.11）。[34]

圖 4.11　由范・薩斯（Joost van Sasse）描繪的十八世紀漢諾威海倫豪森城堡內的藝廊景色。畫中穿著時髦的人物和狗，對牆邊排列的胸像都不怎麼在意。

皇帝的新衣，從羅馬到牛津

一個更具野心、更加複雜的皇帝頭像收藏，至今仍常駐在羅馬卡比托林博物館新宮的「皇帝廳」，總共收藏有六十七件胸像，包括自尤利烏斯・凱撒至歐諾留斯（Honorius，西元 393 年至 423 年在位），加上一些人的妻子，使之成為當今世上規模最大的羅馬皇帝大理石雕像系統性收藏（圖 4.12）。這些胸像分成兩排，按照年代排列在房間的架子上，另外還有幾件獨立擺放在基座上的人物，以及中央的坐像，即人稱的「阿格麗皮娜」。這座雕像曾被視為卡諾瓦「母親夫人」的原型，但近來她的身分有不同說法。這座雕像獨特的後期風格使人們認為她不可能是一世紀有著相同名字的「阿格麗皮娜」皇室母女中任何一人。也有人認為她是君士坦丁大帝的母親海倫娜（Helena），但仍有爭議（圖 1.22）。

收藏於此的皇帝肖像幾乎呈現各種類型。這裡有古代真品（無論是否被正確視為某位皇帝）、經過巧妙「修復」成皇帝或皇室女性的頭像、各種類型的混合體（包括一些真正的古代臉孔，被移花接木到華麗的現代胸像上），以及許多現代的「版本」、「複製品」和「贗品」。[35] 不難想像，這是一個混合又典型的羅馬皇帝收藏。然而，當它們首次展示時，人們相信（或希望）所有這些頭像都是真正的古代作品。

1730 年代，「新宮」正在重新設計，成為當時歐洲第一間真正意義上的公共博物館。卡比托林山坡上的宮殿（包括舊建築「保守宮」在內），此前長久以來確實收藏許多著名的古物和藝術品，還有其他許多屬於教宗或私人的收藏品，只允許少數有特權的人進入參觀。當時羅馬城內主要的推動者之一卡波尼（Alessandro Gregorio Capponi），將新建的側翼（「新宮」）改建成新的公共博物館，提供「外國人與業餘愛好者滿足好奇心的機會，並為學習人文藝術的年輕學子提供更大的便利」。這涉及將當地的農業部門、公會與機構遷移他處，並從教宗那裡籌集資金，用於購買樞機

圖 4.12 1890 年代卡比托林博物館「皇帝廳」的陳列布局，中央是一般所稱的「阿格麗皮娜」雕像。大量的雕像掩蓋了尺寸上的差異：例如，門左側的上層架子上可以看到大型的提圖斯，旁邊則是較小的女性頭像（一般認為是提圖斯的女兒茱莉雅）。

主教阿爾巴尼的大量古代雕像作為新博物館的核心，並將這棟建築物打造成一系列的展廳。[36]

新的博物館設計中，一樓共有七間展廳，其中兩間為主要展區，特別用於展示古代男女的面貌。與皇帝廳相鄰的是（至今仍是）「哲學家廳」：這個廳裡收藏了近百座大理石像，代表了廣義上的哲學家，荷馬（Homer）、西塞羅、畢達哥拉斯（Pythagoras）和柏拉圖（Plato）等等。在這些展廳裡，卡波尼的收藏遠遠超越了附近貴族住宅中常見的十二帝王收藏，也超越了任何圖書館裡文學人物折衷陣容的胸像，不論是在雕像的微小差異上，還是在收藏的規模上。對於皇帝們的收藏，他的目標是以系

統性、全面性的方式展示他們的面貌，這在硬幣收藏中並不罕見，但以這樣的規模展示大理石像卻是前所未有的。

在大約兩百年的時間裡，皇帝廳一直被視為博物館的亮點。早期的目錄和指南（不像一些較保守的現代版本）逐一介紹每件雕像，有時還長篇大論。其中一本手冊耗費三百多頁的篇幅專門介紹這間展廳的內容，每件雕像都有插圖，並結合溫克爾曼的考古細節和各種觀察，對每個人物的歷史背景長篇介紹。[37] 參觀者對於皇帝廳的反應各有不同，有的人喜歡追溯肖像藝術的風格發展，或與現代統治者作比較（根據一位美國觀察家的說法，圖拉真與「我們自己的華盛頓」同樣具有高辨識度），有的人一針見血地指出雕像與歷史人物之間的模糊界線（你是在反思藝術史還是皇權史？）。並非所有人對羅馬統治者及其家族譜系都像他們假裝的那樣了解。不只一人的回憶錄裡，自信滿滿地將展廳中央的「阿格麗皮娜」誤認為日爾曼尼庫斯的**母親**，然而只要稍微認識古代歷史，就會知道她要麼是他的妻子大阿格麗皮娜，或是他的女兒小阿格麗皮娜，絕對不可能是他的母親。[38]

不論他們的反應或專業背景如何，顯然當時的參觀者通常不會錯過皇帝廳，這與今日走馬看花或直接跳過的參觀者截然不同。對於那些對大理石胸像稍有反感的人來說，這裡肯定是噩夢成真的地方，尤其與隔壁的哲學家廳加起來，總共近兩百座的頭像，一個接一個排列在展架上。皇帝廳在現代的聲譽更多地來自於它在博物館陳列史上的地位：一個十八世紀早期的展示方式被凝固在時間中，幾乎成為自身的展品。近來一位古典考古史學家指出，位在卡比托林博物館中心的皇帝廳代表著博物館學的「時間膠囊」，彷彿幾個世紀以來都不曾改變過。[39]

但它絕非未曾改變過。無論我們對這些從 1730 年代直接傳承下來的皇帝面孔收藏抱持著什麼樣的錯覺，實際上，皇帝廳從博物館成立以來一直在變化中，其收藏內容被爭論、捨棄和重新安排。在初期，人們對於其

收藏的範圍以及確保收藏品完整性的問題存在分歧。卡波尼的日記裡提到，尤利烏斯・凱撒的頭號對手「偉大的」龐培（Pompey the Great，西元前 48 年在埃及被殺），是第一批被安置的雕像之一，但基於專家建議以及顯而易見的理由，很快被移走。無論龐培有何雄心抱負，也比尤利烏斯・凱撒更稱不上是一位「皇帝」。與此同時，樞機主教阿爾巴尼並不如卡波尼所期望的，總是願意配合提供雕像。這個以蘇埃托尼亞斯十二帝王陣容為核心的展廳，其完整性一開始就備受威脅。因為直到卡波尼提高價碼，阿爾巴尼才願意將「克勞狄斯」釋出。**40**

　　這個收藏的整體輪廓，從來就沒有真正確定下來過。根據舊目錄和指南，近二百年來，肖像的數目一直在變動，也不斷調整人物的選擇。目前當雕像全數在場的情況下，總共有六十七件（其中某些經常外借給其他的臨時展覽），規模比過去要小上許多，展覽空間也變得沒那麼擁擠。1736 年時有八十四件展出，到了 1750 年，減少至七十七件（淘汰四件重複的哈德良像的其中一件、三件卡拉卡拉像的其中一件和兩件祿修斯・維魯斯像，還有一些其他的「清理」）。1843 年展出七十六件，在十年後增至八十三件，1904 年增至八十四件，到了 1912 年再度回到八十三件。數字上的些微差異，或許可歸咎於粗心編纂者的錯漏，但有些顯著跡象顯示，持續調整的標準也起到了作用，包括每位人物只有一件雕像的參展原則、人物該安置的位置，或這個系列該由誰做結尾。舉例來說，西元 361 至 363 年間在位的朱理安（第六章會再次提到），許多年來一直是展出的最後一位皇帝，不過某些時候會用一個非常可疑替身，取代朱理安本尊參展。在十九世紀初期，一件頭像被人樂觀地判定為鮮為人知的德森提烏斯（Magnus Decentius，西元 350 年代早期的統治者），取代了朱理安，成為系列中的最後一個皇帝，儘管他是在朱理安之前的統治者。今日德森提烏斯仍在皇帝廳內（不過現在被認為是歐諾留斯，或者時間更早的瓦倫斯〔Valens〕），朱理安則被移駕到隔壁的哲學家廳，可能是基於他倖存的

著作，其中包括一些矯揉造作的神學。其他肖像則成為現代懷疑論的犧牲者，下場要不是完全被移除，就是成為不知真身的無名氏。至於原來那座「尤利烏斯‧凱撒」仍在原地，不過現已降級為「羅馬無名氏」或「男性胸像」，讓整個皇帝系列的開頭，顯得平淡無奇。[41]

然而，隨著時間推移，變化最劇烈的是一件獨立雕像，通常放置在廳內的中央位置，它彷彿是這群皇帝與皇族的凝視對象。這個名為「阿格麗皮娜」的雕像成為陳列的中央裝飾已超過兩百年。不過，第一個視覺焦點的放置時間實際上早於皇帝像，它是一件巨大的幼年赫丘力斯（Hercules）雕像，由閃亮的深綠色玄武岩製成，該雕像在羅馬一處西元三世紀的浴場遺址上發現（這件巨大雕像的幽默之處，可能在於它以巨大比例描繪了半神英雄的幼兒時期，身高超過兩公尺）。[42] 這個位置在 1744 年被第沃利（Tivoli）哈德良別墅中發現的雕像所取代，當時人們相信這件雕像是哈德良的情人安提諾烏斯，並放在中央位置。[43] 不久後，著名的〈卡比托林的維納斯〉（Capitoline Venus）取而代之，它在 1752 年交給卡比托林博物館後，就占據展廳最重要的位置。1797 年這座珍貴的維納斯被拿破崙帶到巴黎（直到 1816 年才歸還羅馬）之後，「阿格麗皮娜」才被移至皇帝廳內（圖 4.13）。[44]

雕像或進或出，卻很少人會注意到這些經常變化的安排，背後的用意也從未被清楚解釋。皇帝與皇后們環繞並注視著端莊的「阿格麗皮娜」和巨大的幼年赫丘力斯，是一回事。讓所有的目光都投射在哈德良那近乎半裸的年輕情人安提諾烏斯身上，或是當時歐洲最著名裸體雕像之一〈卡比托林的維納斯〉，那又是另一回事了。這提醒我們，皇帝陣容並不總是如我們想像的那樣被動。只需稍加安排，這些雕像就能活躍起來，使它們看起來似乎能主動地與周圍環境產生互動。

這些皇帝像甚至可以被想像成，是環繞它們人間事物的榜樣，有時則以嘲諷、機智的方式與現實世界互動。舉例來說，在義大利小鎮薩比歐內

(a)　　　　　　　　　　(b)　　　　　　　　　　(c)

圖 4.13　皇帝廳的中央焦點，在周圍統治者的凝視下，隨著幾世紀的變遷而改變。在「阿格麗皮娜」（圖 1.22）之前，依次是：(a) 遠超過真人尺寸的幼年赫丘力斯像（高兩公尺）；(b) 曾被認定為是哈德良的情人安提諾烏斯像（將近兩公尺高）；(c) 俗稱的〈卡比托林的維納斯〉（同樣將近兩公尺高）。

塔（Sabbioneta）的十六世紀劇院裡，奧古斯都和圖拉真的胸像被嵌入上層廊的牆上，與其他異教神祇和亞歷山大大帝的雕像，共同展示了這個全新古典風格劇院設計的古代前身。（著名的文藝復興口號「羅馬的偉大盡顯於廢墟之中（Roma quanta fuit ipsa ruina docet）」，至今仍在建築物的外牆上，向那些不明白的人傳達這個意義。）而那些凝視舞台的皇帝，也充當觀眾的榜樣，永遠沉浸於欣賞演出。[45]

　　另一個比較輕鬆的例子，是位於英格蘭北部博爾索弗城堡的一座十七世紀噴泉，周圍環繞著八座皇帝雕像。噴泉中央是裸體維納斯雕像，這些雕像不僅作為它的背景，也像是偷窺者。這比起羅馬〈卡比托林的維納斯〉相似的設計，早一個世紀出現。還有另一系列所謂的「羅馬皇帝」雕像，更為活靈活現，幾乎像是二十世紀初最有趣的喜劇角色一樣。這些雕像至今仍聳立在英國牛津謝爾登劇院（Sheldonian Theatre）外，深受旅遊

手冊的青睞。儘管它們並非典型風格，卻是英國最著名的戶外皇帝像陣容（圖 4.14）。

　　謝爾登劇院是由雷恩（Christopher Wren）在 1660 年代設計的，是大學舉辦儀式的主要中心，而非一個「戲劇」場所。在主立面周圍，雷恩放置了十四件皇帝石像，然而其中一件在幾十年後因附近的建築工程而被移除，其他雕像則因受到侵蝕而兩度被更換，分別於 1868 年和 1970 年代早期（不過至今仍可在牛津的一些花園中找到幾組作為裝飾的十七世紀雕像系列）。[46] 畢爾邦（Max Beerbohm）於 1911 年首次出版的小說《祖蕾卡・多布森》（*Zuleika Dobson*），為這些相對粗糙的皇帝像增添不少名氣。該小說描寫一位年輕且名字有異國風情的女主角來到牛津的夢幻尖塔之間，與她的祖父一同居住，祖父是虛構（或半虛構）的猶大學院（Judas

圖 4.14　「他們從未戴上冠冕，只有雪做成的冠冕」，畢爾邦在二十世紀初期，如此描述這些皇帝雕像。謝爾登劇院外的牛津「皇帝」們，原型可以追溯至十七世紀，不論它們是否是真正的皇帝，有時真的會頭戴雪冠。

College）院長。祖蕾卡不僅初次墜入愛河，也讓所有的男大學生（當時的牛津大學幾乎全部是男性）都瘋狂愛上了她，以至於最終**每個人**都為她而自殺。小說結束時，那些不諳世事的教授們，似乎沒有注意到學生們已經全部死去（即使食堂出奇地空無一人）。而在小說最後一頁，祖蕾卡正在詢問前往劍橋大學的最佳方式（不難想像接下來的發展）。這是一部巧妙的諷刺作品，既諷刺了女性魅力的危險，也嘲笑了這個由男性主導的大學世界的瘋狂。[47]

畢爾邦重新想像這些皇帝像，位在城市中心的最佳位置，成為小說中悲喜事件的主要觀察者。打從一開始，它們比任何有血有肉人的角色，都更加意識到即將發生的麻煩。儘管祖蕾卡與祖父一同走進猶大學院的路上幾乎沒瞧它們一眼（「這些死氣沈沈的東西對她沒什麼吸引力」），但如同一位老教授注意到的，當皇帝們看著她時「一顆顆斗大的汗珠在它們的額頭上閃爍」。畢爾邦繼續寫道：「至少它們預見了籠罩在牛津大學的危險，並盡全力提出警告。應當銘記它們的功勞。讓我們因此更加善待它們。」這引發了他對這些帝國獨裁者的品德和命運，有更全面的思考。他接著寫道：「我們知道它們其中幾位有不名譽的人生。」但在牛津它們受到了懲罰：「永遠暴露在逃不掉的酷熱與嚴寒之中，受盡四方狂風的鞭打和雨水的侵蝕，它們以肖像的形式贖罪，為自己的驕傲、殘忍與貪婪付出代價。曾經的好色之徒，如今軀體殘缺；曾經頭戴皇冠的暴君，如今頭上只剩雪冠；曾經自比為神的，如今被美國遊客誤認為十二使徒……對這些無人哀悼的皇帝來說，時間不會給予任何寬恕。當然，在這個明亮的午後，它們沒有對即將降臨其懺悔之城的邪惡感到欣喜，顯示它們些許的仁慈。」[48]

但可笑的是，沒有證據顯示雷恩或他的雕刻家伯德（William Byrd），想用這些雕像來代表皇帝，雖然現今對它們的看法（**幾乎**）都是如此（據報導，1970 年代負責製作新版本的雕刻家曾說，「它們沒有那麼了不

起……它們只是展示了不同類型的鬍鬚」）。[49] 但據我所知，畢爾邦是第一個在出版品中將它們稱為「羅馬皇帝」的人，即使這種說法口頭流傳已久。從它們受古典藝術一些遙遠影響的外觀來看，原本更可能是用來展示一群「重要人物」或人像界碑（「頭像方碑」）。換句話說，不論是不是以十二陣容現身，它們在這個類別的皇帝像中是最極端的案例，展現其多樣性和可滲透性：在這裡，就像偶爾在其他地方一樣，後來的作家和觀眾的機智、風趣和妄想成功地將一系列不相關、無特別涵意的雕像，轉換成一群帶有文化包袱的羅馬統治者。畢爾邦的雙關語是（即使是使徒，通常也不會以十三或十四人為一組的形式出現），對於雕刻家的初衷，小說的作者並不比那些「無知」美國遊客的揣測更加準確。

重新配置的皇帝銀像

《阿爾多布蘭迪尼銀盤》上的皇帝像並沒有太大的身分問題。每位皇帝的腳邊原本都有各自名字的銘文，也展示了各自根據蘇埃托尼亞斯《羅馬十二帝王傳》中描述的豐功偉績。但即便是如此經典的套組，在重新辨識的過程中，也遭遇到比想像中更多次的混亂與重建。長久以來，〈阿爾多布蘭迪尼銀盤〉不再被視為完美的皇帝像系列。在某些方面，它們與牛津的「皇帝」一樣，是這類雕像不穩定性的顯著案例。

首先，這個十二帝王系列早已不再是以一整組的陣容出現，而是以一兩件為單位分散在世界各地的博物館和私人收藏中，從倫敦到里斯本再到洛杉磯。這些作品是如何被拆散的仍然是個謎，儘管故事的輪廓已經相當清晰。[50] 它們的起源看起來就像是另一個持續進行的創作（它們最早的文獻是 1599 年六人一組的出售紀錄）。不過在兩個半世紀的時間裡，它們組成了一套完整的蘇埃托尼亞斯的十二帝王，輾轉於不同擁有者之手，從義大利來到英格蘭。根據 1603 年的紀錄，它們是樞機主教彼得

羅‧阿爾多布蘭迪尼的私人收藏，直到 1861 年全部在倫敦的拍賣會上一起售出。但不久後四散各地，其中一件於 1882 年在漢堡售出，另外巴黎的羅斯柴爾德（Rothschild）家族在 1882 年與 1912 年間，從一開始擁有的七件，減少至六件，最後只剩兩件。另外，原先由古董商兼收藏家斯皮策（Frederic Spitzer）擁有的六件銀盤，在 1893 年拍賣會上分批售出。這樣的分散情形持續進行下去，期間某幾件還發生相當戲劇性的插曲。像是斯皮策可能為了增加自己那六件銀盤的價值和賣相，為它們重新安裝更精緻的底座。但他還不算是最誇張的例子。切利尼（Benvenuto Cellini）將提圖斯銀盤上的肖像和基座拆開（這些雕像可以輕易地「旋入」和「旋出」），並將其重新設計為「玫瑰香水盤」，在 1914 年拍賣會上售出。

這種修改只是銀盤帝王像多變性的一部分，這一點我在 2010 年首次發現，當時我近距離觀察了收藏在維多利亞與亞伯特博物館（Victoria and Albert Museum）的其中一個銀盤（透過斯皮策的拍賣獲得）。這銀盤應該是描繪圖密善肖像及其生平故事：皇帝的妻子前往日耳曼與他會面、他與日耳曼人的戰役、慶祝他征服他們的凱旋遊行，以及最後正式受降的情景。[51] 銀盤上的雕像與銘文中的名字完全相符。但很快就清楚地看出，銀盤上的場景出現嚴重問題。最明顯的警示出現在凱旋遊行的描繪上。因為不尋常的是，將領乘坐的戰車空無一人，他顯然已經下車，跪在遊行隊伍旁另一位坐著的人物面前。這一情景與蘇埃托尼亞斯對圖密善的凱旋式描述完全不符，反而完全吻合他描寫皇帝奧古斯都在位時，提比流斯征服日耳曼後的凱旋遊行：「在他轉往卡比托林山坡前，他從戰車上下來，跪在主持儀式的父親 [奧古斯都] 面前」。[52] 古羅馬的讀者會認為這是提比流斯表示敬意的舉止，對我來說，卻是指出銀盤被錯誤辨識，並與錯誤皇帝匹配的明確線索（圖 4.15a）。

因此，真相就是如此。不可能是描繪圖密善的妻子騎馬前往日耳曼會合的場景。這在蘇埃托尼亞斯的作品中並未出現，而且，為什麼那個女子

似乎著火了呢？這應該是提比流斯嬰兒時期大難不死的故事。在尤利烏斯・凱撒遭到暗殺後的內戰中，他與母親莉薇雅一起逃難，一場森林大火幾乎將他們的整個隊伍吞沒（圖 4.15b）。同樣地，所謂的日耳曼人對圖密善投降的場景（不合常理地伴隨著建築物倒塌的場景），更符合蘇埃托尼亞斯對提比流斯的描述，他在帝國東部地區遭遇大地震後，對一些城市提供慷慨協助。而銀盤上的其他場景，描述羅馬人與一些穿著獨特的十六世紀長槍兵之間的戰鬥，也符合提比流斯帶兵前往日耳曼平定叛亂的描述，而不是圖密善的場景。仔細觀察銀盤和蘇埃托尼亞斯的文字，就會發現錯誤的皇帝出現在錯誤的銀盤上。[53]

其他問題也隨之而來。假如圖密善銀盤的場景確實出自《提比流斯傳》（*Life of Tiberius*），那麼位於里斯本的所謂「提比流斯」銀盤又該如何解釋？長期以來，它被誤認為伽爾巴像。實際上這是卡里古拉的銀盤（歸功於一些一廂情願的想像，例如卡里古拉騎馬穿越浮橋的場景，被解釋成是提比流斯隱退到卡布里島的故事）（圖 4.15c）。為了解決這個難題，明尼亞波利斯（Minneapolis）的所謂「卡里古拉」銀盤，後來被證實為難以辨認的「圖密善」銀盤，它也是過度樂觀下作出錯誤判斷的犧牲品（西元 68 至 69 年內戰期間羅馬卡比托林大火場景的明顯火勢，被牽強地解讀成卡里古拉的父親日耳曼尼庫斯去逝後引發的民亂）。[54] 還有更多問題：近期對這套銀盤的研究顯示，人們對其中的場景有許多誤讀，而且儘管有明確標示，眾皇帝像仍不斷在銀盤間之間轉移。明尼亞波利斯的圖密善銀盤實際上裝飾著奧古斯都像，而奧古斯都的銀盤則結合了尼祿像，成為洛杉磯一位私人收藏家喜愛的桌上擺飾。類似的情況還有很多，只有尤利烏斯・凱撒和克勞狄斯這兩件銀盤似乎保存了原始狀態。

過去幾個世紀以來，這樣的重組戲碼一直不斷上演。只有在同時擁有不只一個銀盤的情況下，才有可能發生這些錯誤，這使得錯誤的發生時間可以回溯到十九世紀甚至更早。部分原因是這些銀盤的組件很容易拆卸。

(a)

(b)

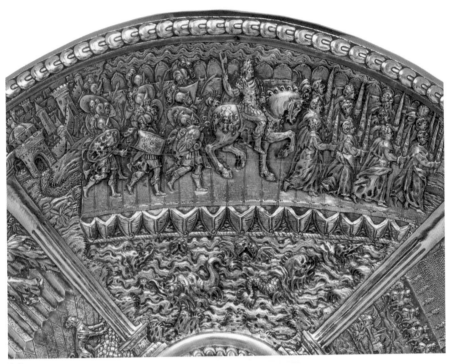

(c)

圖 4.15

(a) 〔前頁〕提比流斯銀盤（之前被認定為圖密善）：提比流斯走下凱旋戰車，向奧古斯都致敬。

(b) 〔前頁〕提比流斯銀盤（之前被認定為圖密善）：莉薇雅與襁褓中的提比流斯逃離內戰中的一場大火。

(c) 卡里古拉銀盤（之前被認定為提比流斯）：卡里古拉在浮橋上橫越巴以耶海灣（Bay of Baiae）。

假如將所有的十二件雕像都拆下來清潔，至少需要相當的能力才能確保它們都回到正確的銀盤上（畢竟，就連漢諾威的專業修復人員，也將伽爾巴和維斯巴西安的大理石胸像放到錯誤的底座上）。部分原因也在於，人們對蘇埃托尼亞斯的文本可能越來越不熟悉。不難理解假如清潔人員都沒有

發現到銀盤上的場景與皇帝不相符，那麼那些富有的主人和收藏家也不會注意到。但總的來說，不論具體原因為何，這些組合的多變性是一個很好的例子，展示了十二帝王的傳統設定，並不總是像看起來那樣固定不變，幾乎總是處於不斷分散與重組的變化過程。而那些大理石胸像陣容的背後，有許多出人意料的歷史故事，就像這些例子一樣。

但是，我在維多利亞與亞伯特博物館觀看到的皇帝雕像和銀盤故事中，還有一層更深的諷刺與挫敗的意味。當它於 1927 年首次以圖密善銀盤之名進入博物館時，佇立在盤上的雕像實際上卻是維提留斯。目前的組合則是 1950 年代嘗試將一些皇帝放回正確銀盤上的結果。維多利亞與亞伯特博物館、大都會藝術博物館（Metropolitan Museum of Art）和皇家安大略博物館（The Royal Ontario Museum）各自擁有一件銀盤，三間博物館商定交換雕像。維提留斯像被送到大都會藝術博物館回到自己的銀盤上，原本在維提留斯銀盤上的奧索像則被大都會藝術博物館移交給皇家安大略博物館與「他的」銀盤團聚，而皇家安大略博物館的圖密善像則來到倫敦。這是一個立意良善的國際合作範例，大都會藝術博物館和皇家安大略博物館都成功地將它們的銀盤正確地組合在一起。唯一的問題是，由於倫敦的銀盤根本不屬於圖密善，因此維多利亞與亞伯特博物館的銀盤仍像以前一樣是個混種品。[55] 沒有比這更能象徵幾百年來錯誤識別的危險，以及對這些十二帝王系列排序和系統化的渴望，經常被超越或受阻的情況。我非常懷疑圖密善很快就會離開提比流斯銀盤。但誰知道呢？

在下一章，我們將探討錯誤認定所帶來的危險，並仔細探討另一組十六世紀的重要藝術作品：提香的十一幅〈皇帝〉。這可能是現代皇帝肖像中最重要且最具影響力的一套作品。它們曾流傳於歐洲各地，卻在十八世紀西班牙的一場大火中全部毀滅。這是一個關於重建的迷人故事，其中充滿了深入研究這一套唯一的皇帝畫像細節的樂趣。我們如何重新還原這些失落畫作的樣貌以及它們的獨特之處？我們能否重建其不斷變化的背景與

意義？它們如何從現代早期歐洲開始，成為幾個世紀以來皇帝的代表形象？

它從一個出人意料的倖存故事開始。

第五章

最著名的皇帝像

如獲至寶？

據說，1857 年，亞伯拉罕・達比四世（Abraham Darby IV）將提香親自繪製的六幅皇帝肖像借給曼徹斯特藝術珍品展（Art Treasures Exhibition）。這場展覽至今仍被譽為大英帝國有史以來最盛大的藝術展覽。達比靠著鋼鐵事業致富，他有位充滿創新精神的叔叔亞伯拉罕・達比三世（Abraham Darby III），因建造世界上第一座鐵橋（跨越塞文河〔Severn〕，在英格蘭中部他的工廠附近）而聞名。年輕的達比企圖在藝術界與鋼鐵業中獲得聲望，因此他投入大部分財產建立龐大的繪畫收藏。他從另一位企業家布雷特（John Watkins Brett）手中購入這些獨特的傑作；布雷特是電報工程師、藝術品經銷商和能言善道的投機者。在 1830 年代，他差點成功說服美國政府將他的收藏作為第一座美國國家美術館的基礎。布雷特是一位精明的推銷員，他似乎為尤利烏斯、提比流斯、卡里古拉、克勞狄斯、伽爾巴與奧索等六位皇帝的畫像，賦予了迷人的關聯性和一流的藝術血統（圖 5.1）。威靈頓公爵（Duke of Wellington）顯然有注意到提香畫的提比流斯與拿破崙一模一樣；而其他人也發現威靈頓本人與伽爾巴有明顯的相似處。[1]

它們當然不是提香的〈皇帝〉系列原始畫作。這組畫作總共有十一幅，從尤利烏斯・凱撒到提圖斯，是 1530 年代義大利北部曼托瓦公爵費

圖 5.1 這幅畫作的十九世紀擁有者亞伯拉罕·達比四世認為,這是提香描繪皇帝提比流斯的原畫(左上角仍隱約可見「TIBERIO」)。它在 1857 年曼徹斯特藝術珍品展上展出(與達比的其他五位皇帝一起)。當時一些評論家對於許多參展作品的真實性表示懷疑(其中有些人相當勢利眼,拒絕相信一個北方工業城市有本事能主辦一流的藝術展)。不過他們是正確的,這是一幅後期的複製品。

德里柯·貢薩格委託繪製的(貢薩格家族在歐洲貴族中地位相對低,但擁非凡藝術收藏)。當 1620 年代貢薩格家族陷入困境時,英格蘭的查爾斯一世收購了這些畫作。1649 年查爾斯被處決後,這些畫作被西班牙特使買下,最後成為馬德里阿爾卡薩宮(Alcázar Palace)的皇家收藏品。現

在，我們只能透過許多品質不一的複製品來了解些畫作（圖5.2）。由於這些畫作高掛在牆上，所以在1734年十二月的宮殿大火中難以搶救，連同其他數百幅畫作一同被全數燒毀。而維拉斯奎茲（Velázquez）的〈侍女〉（*Las Meninas*）則是幸運的一幅，因為它被從畫框上撕下來扔出窗外而倖存。[2]

　　曼徹斯特藝術珍品展那些博學多聞的評論家，清楚知道提香的〈皇帝〉系列早在一個多世紀前就已在西班牙被毀（儘管有荒誕不經的說法稱這六幅畫在查爾斯一世遭處決後被帶到了美洲[3]）。1857年一起展出的其他畫作，其擁有者通常是容易上當受騙的人，這些人與達比的珍藏被評論為「二流仿製品」，不足以「與提香的作品平起平坐」。[4]當達比（在組建自己的收藏時過度擴張）在1867年再度將這些畫作交付佳士得（Christie）拍賣會時，仍然以提香「真品」之名被售出。最後售出的價錢（每幅畫都低於五英鎊）顯示出競標者對這些畫作有更清楚的判斷。[5]

　　布雷特與達比並不是唯一從提香〈皇帝〉原作中獲利或受到迷惑的人。幾十年前的1829年，英國媒體報導了一個「非凡好運的例子」。文章開頭有些高深莫測地提到，「在馬里波恩（Marylebone）一個不起眼地方經營一家小型經紀商店的人」以五英鎊十二先令在當地拍賣會上買到十幅古老畫作。後來經過「藝術珍品愛好者」的檢驗，它們被判定為十幅提香的〈皇帝〉，價值兩千英鎊。一位作家宣稱，那位經銷商很快將他的幸運發現賣給「一個富有的英國貴族，賣出八千英鎊的天價，不幸的我忘了他的名字」。[6]這個故事明顯有都市傳說的味道（請注意對買家名字的選擇性遺忘）。但無論真實與否，它都是這組皇帝肖像非凡魅力的一部分。即使在這些畫作遭遇烈火毀滅一百多年後，仍為大眾報紙提供了引人入勝的故事。數個世紀以來，這些知名畫作代表了古代皇帝的現代形象。現在，除了那些最博學的「藝術珍品愛好者」，大多數人已無法辨認出它們真正的價值。[7]

(a) (b) (c) (d)

(e) (f) (g) (h)

(i) (j) (k)

圖 5.2 提香「十一位皇帝」最有影響力的複製品，是薩德勒（Aegidius Sadeler）在1620年代初期製作的縮小版畫（約三十五公分高，原作約三倍大）。從左上方開始，依序是：(a) 尤利烏斯・凱撒；(b) 奧古斯都；(c) 提比流斯；(d) 卡里古拉；(e) 克勞狄斯；(f) 尼祿；(g) 伽爾巴；(h) 奧索；(i) 維提留斯；(j) 維斯巴西安；(k) 提圖斯。

到目前為止，從以提香的〈奧索〉為範本繪製的查爾斯一世肖像（圖 3.14），到假扮成提香〈尤利烏斯·凱撒〉那個聲名狼藉的查爾斯·薩克維爾具有諷刺意味的肖像（圖 3.13），本書無法完全忽略提香的幾位皇帝像。但是，這些畫作及其遍布在歐洲各地成千上萬的複製品，還有一個重要的故事要講。其中有些靈感直接取材自原作，有些則與原作關係更為疏遠。它們以各種不同的媒介呈現，包括繪畫、版畫，以及立體雕像、廉價飾板和精美的書籍裝幀。當然，自十六世紀開始，以其他藝術家作品為基礎的不同版本皇帝肖像，也在大眾想像中占有一席之地，[8] 但從未像提香創作的臉孔那樣產生如此大的影響，也沒有出現過如此巧妙（或不可思議）的改編作品。甚至還有一只精美的法國瓷杯，據說十九世紀英國王室成員可能使用過，上面裝飾著提香奧古斯都頭像的複製品，而這個複製品又是基於另一個複製品的複製（圖 5.3）。[9]

　　這些皇帝畫作以一種新的形式，提出了我們已經探討過的一些問題。這裡藏著許多奇怪的錯誤辨識，以及更多有趣的曲折故事，其中涉及到自

圖 **5.3** 　適合國王或皇后的一杯茶。高約九公分的法國瓷杯，上面裝飾著提香〈奧古斯都〉的複製品，取材自薩德勒的版畫（圖 5.2b），在 1800 年被未來的國王喬治四世購得。

豪的藏家、狡詐的中間人和買賣這些畫作的掮客，以及它們在整個過程中經歷近乎災難的事件；在大火燒毀之前，范戴克就曾接受委託，修復從曼托瓦到倫敦航程中至少一幅因船上汞外洩而嚴重受損的皇帝像。除此之外，這些畫再次介紹之前已經出過場的幾個人物，包括藝術品經銷商和古物專家史特拉達，他在 1560 年代委託繪製的草稿，不但幫助我們最精確認識曼托瓦公爵宮展出的原件，也引發了一些重大的詮釋問題。這些皇帝像的從義大利到英格蘭再到西班牙的旅程中，以及歐洲幾乎無處不在的複製品中，我們可以找到對這些皇帝肖像在不同場景中的各種不同詮釋；有時，它們是貴族虛張聲勢和王權正統性的重要配件。有時，它們是反思獨裁政權危險、腐敗和不道德的催化劑，正如早期最受歡迎的系列版畫上，附上堅定言辭的拉丁文詩文所表明的那樣。

　　亞伯拉罕・達比的故事給我們上了一堂課，那就是 1536 年末到 1539 年末間提香在威尼斯所繪製的原件，永遠無法與十六世紀中期以來成千上萬的複製品完全切割。不僅僅是因為有時很難分辨原件的真偽（或者有時候可能不太願意努力去區分）。更重要的是，在 1734 年的大火之後，我們主要通過這些複製品來接觸原件，這無法避免地引發學術上的爭論，關於哪些複製品才是研究提香原件「最好的」指標，或是原件可能如何比這些複製品「更好」等等。這也就是說，本章首先聚焦於我們能夠重建的提香〈皇帝〉，以及它們總是不斷變化的背景，享受這個曾經是現代世界中最具影響力的皇帝畫作故事，追求其中隱晦的細節、奇怪的謎題以及不一致之處。接著我們將探討複製品的製作者、製作原因，以及它們廣泛的傳播和影響。

「皇帝廳」

　　在宏偉的貢薩格宮內，原本陳列著皇帝畫像的房間，如今已不復見

當年的壯觀場面（圖 5.4）。這間位於一樓的「皇帝廳」（Camerino dei Cesari）[10]（將近七乘五平方公尺），由於被後來增建的建築物擋住唯一窗戶而略顯昏暗，也擋住了曾經壯麗的景色。多虧 1920 年代的一場大規模整修（部分天花板壁畫被移走，並購入一組提香畫作的複製品掛在相應的位置），否則這裡只能看到幾個裝飾著一些常見古典場景的空蕩蕩灰泥壁龕。[11] 很難想像，這原本是第一代曼托瓦公爵費德里柯·貢薩格為慶祝自己的成功而贊助的一系列華麗陳列室之一，過去被稱為「特洛伊室」（Appartamento di Troia，根據另一個陳列室裡描繪特洛伊戰爭場景的畫作命名）：他成功地與神聖羅馬帝國皇帝查爾斯五世保持良好關係，因此在 1530 年，他的頭銜從侯爵升格為公爵，而他與一位貴族女繼承人的

圖 5.4　今日貢薩格宮的「皇帝廳」，即使將提香畫作的複製品放在原件原本陳列的位置上（左起是伽爾巴、奧索、維提留斯、維斯巴西安和提圖斯），也只是十六世紀過往輝煌的殘影。畫與畫之間的裝飾（壁龕上的小雕像已遺失），以及天花板上的神話壁畫（包括眾神、女神和風神）仍是原始物件。

策略聯姻，為曼托瓦帶來了新的領土與財富。**12** 費德里柯精心安排他的提香畫作收藏時，也意圖用他的皇帝廳呼應、甚至超越宮殿內其他早期的皇帝肖像：不只是日益擴增的古羅馬雕像收藏，還有曼帖那畫在「彩繪房間」（Camera picta）天花板上的八個皇帝頭像圓形裝飾，更著名的還有從十五世紀末開始，曼帖那繪製的九幅〈凱撒的勝利〉系列畫作（*The Triumphs of Caesar*）（圖 3.9；6.6-7）。**13**

　　作為皇帝肖像，提香的畫作風格激進且令人不安，總是能馬上吸引訪客的目光。根據一位當代人的說法，這些畫作「更像真正的皇帝，而不是畫作」。**14** 現在很難理解作為一位藝術家，提香為羅馬統治者創作這樣的作品需要多大的勇氣（他的家鄉威尼斯沒有自己的古典歷史，不是這類委託的首選地）。即使從複製品中，我們也能感受到他如何賦予這些真人大小、四分之三身形人像生命力，以不同的姿態表現出尊敬、敵意、友情與對立，讓這組人物顯得生動有趣，而不再是以往相對呆板的形象。這些畫的原始布局恰如其分，提比流斯忠誠地望向奧古斯都，而伽爾巴則堅定地背對他的篡位者奧索。提香還呈現了古代和現代統治者之間新的結合與交融。皇帝的特徵明顯受到硬幣和羅馬雕像的影響，整體服飾也展現出羅馬風格，但畫中也包含著引人注目的當代元素。例如，仔細觀察克勞狄斯皇帝的畫像，就會發現他穿的是十六世紀的盔甲，這件盔甲是 1529 年為費德里柯的侄子、貢薩格家族的另一位義大利親王圭多巴爾多·達拉·羅維雷（Guidobaldo della Rovere）製作（這件盔甲現藏於佛羅倫斯的巴傑羅美術館〔Bargello Museum〕）。**15**

　　然而，儘管這些皇帝畫像集創新與名氣一身（「無與倫比」，正如十六世紀繪畫世家的卡拉齊〔Carracci〕兄弟其中一人在其收藏的瓦薩里《提香傳》〔*Life of Titian*〕抄本頁邊空白處所寫 **16**），但它們僅僅是整個空間設計的一個元素，該空間遠遠超越了僅作為名人肖像背景的範疇。在1540 年代走進這個皇帝廳，從地板到天花板，你將完全沉浸在羅馬皇帝

肖像畫中。[17]

　　整體空間設計幕後的策劃人是羅馬諾（Giulio Romano），他是拉斐爾的學生，也是費德里柯的私人畫家和建築師。他以貢薩格遊憩宮殿德宮（Palazzo Te）的宏偉概念而聞名，也是唯一一位在莎士比亞戲劇中被提及的文藝復興藝術家。[18] 根據 1530 年代晚期的信件，我們可以追溯到當時公爵希望（最終成功地）盡快從提香手中取得完成的皇帝肖像畫，他使用了威脅、利誘、量身定做的養老金計畫和精心培養的親密關係（「**提香先生，我最親愛的朋友……**」）等各種手段。[19] 與此同時，羅馬諾和他的助手們正忙著建造一個自古以來最複雜的皇家空間。當提香的十一幅〈皇帝〉送到時，將會被掛在牆壁的上部；而它們之間的灰泥壁龕上則擺放著古代或現代的「古典」雕像。拱形天花板上描繪了古老的天界，有諸神、女神和風神。牆壁的下部則裝飾著更多皇帝、他們的家人和他們的故事場景：每位皇帝都伴隨著取自蘇埃托尼亞斯書中的象徵性「故事」的繪畫；紀念皇帝的父母、妻子和其他親屬的硬幣式圓形裝飾；以及一系列騎在馬背上的羅馬人物，他們被十六、十七世紀的觀察家普遍認為也是羅馬皇帝（雖然他們可能是士兵或守衛[20]）。這個空間在 1540 年快速完工，數十年來一直是歐洲最著名的展廳之一，知名度遠超過宮廷社交圈的範圍。最終在 1627 年前遭到拆除。

　　在這些裝飾中，我們對其中一些部分有相對確定的了解。除了提香畫的肖像畫的眾多複製品，牆壁下方由羅馬諾及其工作室創作的一些裝飾，也得以保存下來。這些作品（或其中一部分）也曾經來到倫敦，在查爾斯國王遭處決後賣給不同買家。曾經在曼托瓦同一空間的裝飾如今相隔數百里，遍布在英國和更遙遠的地方。其中至少有兩個具有象徵意義的故事，最終重新進入王家收藏，現在收藏於漢普敦宮（Hampton Court Palace），其一是一隻老鷹降落在未來皇帝克勞狄斯的肩膀上，預示他即將登上權力寶座，其二是在火焰中彈琴的尼祿（圖 5.5）。除此之外，維斯巴西安與

圖 5.5　皇帝廳內兩幅位於皇帝肖像畫下方由羅馬諾描繪的「故事」，每幅約高於一百二十多公分。左圖：降落在未來皇帝克勞狄斯肩上的老鷹，和克勞狄斯本人，很難分辨誰受到的驚嚇最多。但幾乎可以確定，老鷹出現在貢薩格家族的家徽中絕非巧合。右圖（隔頁）：尼祿在羅馬大火的經典場景，與米開朗基羅數十年前在西斯汀禮拜堂（Sistine Chapel）的畫作相呼應，部分引用了那幅畫——逃離大火的人物是以米開朗基羅的〈大洪水〉（*Flood*）為基礎。

提圖斯的凱旋遊行（一幅較大型畫作，似乎是用來描述這兩位皇帝的「故事」）被當地一個交易商收購並轉賣至法國，現在收藏在羅浮宮。[21] 其他幾幅馬背上的人畫作也相當幸運：其中兩幅收藏在漢普敦宮、一幅在牛津大學基督堂學院（Christ Church）（圖 5.6）、三幅在馬賽、一幅在倫敦的私人藝廊，還有一幅在諾福克郡的納爾福特廳（Narford Hall）（該廳還收藏一幅類似的畫作，描繪了騎著馬的勝利女神，應該也是該系列的一部分）。[22]

然而，要將所有這些組合在一起，並填補空缺以捕捉原始設計的整體效果，已被證明是一個棘手的拼圖遊戲。一些當時代的清單（例如 1627 年貢薩格家族藝術品的拍賣紀錄，以及 1649 至 1650 年間查爾斯一世被處

圖 5.6 皇帝廳牆壁下部的騎馬人物像，近一公尺高，擺放在皇帝的「故事」之間。這幅現在收藏在牛津，原本是擺放在「羅馬大火」與「伽爾巴之夢」之間。但是它們的身分究竟是皇帝還是騎兵，誰也說不準。

理掉的財產清單）可以提供幫助。[23] 但我們理解這個空間最重要的線索，最終可以追溯到史特拉達。他在 1560 年代為巴伐利亞公爵阿爾布雷希特五世工作時（當時提香正在為他繪製肖像畫），參與規劃他在慕尼黑的「珍奇室」（Kunstkammer），這是一個陳列藝術品、古物和珍貴收藏品的展示廳。史特拉達似乎決定在這巨大寶庫的部分區域，透過複製畫重現皇帝廳的空間設計，不僅是皇帝像，也包括相關的故事場景。一份 1598 年阿爾布雷希特藝廊的德文清單，系統性地記載了他曼托瓦收藏的複製品，從這份間接且意外的資料中，我們獲得了一些關於羅馬諾畫作中每位皇帝「故事」的內容、解讀，以及偶爾的誤讀等詳細訊息。[24]

但更重要的是，史特拉達為了準備在慕尼黑重建「迷你曼托瓦」時收集的一些文件。他委託當地藝術家安德烈亞西（Ippolito Andreasi）繪製皇帝廳及貢薩格家族莊園的其他部分（安德烈亞西是個不幸的人，在 1608 年被妻子的情人謀殺，此後幾乎被世人遺忘）。[25] 其中幾幅作品現在收藏在杜塞道夫（Düsseldorf）的美術館，包括提香各個皇帝像的複製品（是現存最早的版本），還有皇帝廳牆壁裝飾的整體概觀，因此可以從中相對完整地重建三面牆的裝飾景象（圖 5.7）。

在慕尼黑的收藏清單和安德烈亞西複製畫的協助下，有助於我們追查其中一些遺失的畫作原件，並確定它們的主題。例如，一幅收藏於羅浮宮的奇怪畫作，描繪了一個男人向後倒在其他三個男人的懷裡，與清單中的描述和安德烈亞西描繪的場景吻合：這是搭配提比流斯皇帝肖像的「故事」（根據蘇埃托尼亞斯的描述，提比流斯曾經謙虛地快速避開一個試圖擁抱他膝蓋的人而跌倒）（圖 5.8）。[26] 即使僅憑安德烈亞西的繪圖，也能窺見原作複雜的設計與壓倒性的強烈氛圍，以及不同構圖要素之間的重要關係。這些圖像還揭示了一些被大多數現代評論家幾乎忽視或誤讀的重要特徵。

我綜合了重現西牆畫作（圖 5.7）的資訊，可以清楚地看出包括尼

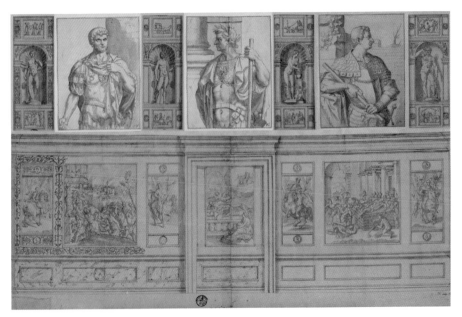

圖 5.7　利用安德烈亞西十六世紀中期的草圖,重建「皇帝廳」的西牆。上層是尼祿、伽爾巴與奧索的肖像,由鑲上小雕像的壁龕區隔開來。下層是與每位皇帝相關的故事(羅馬大火〔圖 5.5〕,伽爾巴的夢境以及奧索的自殺),由騎馬人物像分隔(圖 5.6);上下都有描繪皇室成員的紀念章裝飾。該空間中央的門,是房間的主要出入口,隱身在伽爾巴夢境故事的畫作中。

圖 5.8　羅馬諾為提比流斯肖像下方「故事」所繪製的複製素描(高約五十多公分)。這令人費解的場景(甚至在十六世紀就讓評論家們感到困惑)在蘇埃托尼亞斯的著作中有一段相關描述,解釋了這位皇帝的謙遜:左邊的人想要抱住皇帝的膝蓋(這是古代一種表達謙卑的姿態),以表達歉意,但謙遜的提比流斯迅速後退以避免這種事發生,以至於差點跌倒。

祿、伽爾巴與奧索的肖像及其相關圖像。[27] 幾乎沒有一塊牆是空白的。牆壁上層，提香皇帝肖像的兩側壁龕內有各種小型站姿雕像。在最右邊可以輕易辨認出帶著木棍的海克力斯；而從左起第二個人物（根據這幅草圖）則追蹤到現藏於維也納的文藝復興時期青銅像，可能是「運動員」。[28] 在牆壁下層，每位皇帝下方都有一個相關「故事」：尼祿下方是羅馬諾繪製的〈羅馬大火〉（Fire of Rome）；伽爾巴的部分，出現了蘇埃托尼亞斯書中的場景，描述豐饒女神出現在皇帝的夢境中；奧索下方是他英勇自殺的事蹟。每個場景之間都是羅馬諾繪製的騎馬人物像，其中一幅如今收藏在牛津（圖 5.6），原本位置是左邊數來第二幅。[29]

但在這個設計中，還有另一個元素經常被忽略而不加評論。在安德烈亞西的畫中，可以清楚看到每個騎馬人物的上下方，原先可能都有用灰泥製成的紀念章裝飾，是傳統風格的側面肖像，周圍刻有人物的名字和頭銜，就像硬幣設計一樣。安德烈亞西在複製這些紀念章裝飾時有時候畫得粗略，有時候甚至完全省略了頭部。但他留下的部分足以顯示這些裝飾是根據弗爾維奧的《名人肖像》，或是取材自後來重複使用的相同圖像的插圖傳記。[30]

藉由弗爾維奧，我們可以找出大部分人物的身分，以及圍繞在他們周圍的確切文字內容。這是一個細膩且博學的人物陣容。在〈羅馬大火〉兩側分別是尼祿的兩位父親：左邊是養父克勞狄斯皇帝，右邊則是生父多米修斯·海諾巴布斯，也就是他母親小阿格麗皮娜的第一任丈夫（「多米修斯，尼祿皇帝之父」）。位於下方相應的紀念章裝飾，其中一個畫得過於簡略而無法辨認，而另一個則被安德烈亞西刻意留白（雖然阿格麗皮娜是很可能的人選）。在牆壁的右側，與描繪奧索葬禮火堆的畫並排的，上部是奧索與維提留斯的父親，下層則是他們的母親。[31]

總的來說，加上其他牆面上類似的肖像紀念章，這些元素構成了一個龐大的皇帝與皇室成員的家族畫廊，雖然其中有一些看似古怪的選擇。在

東牆上，安德烈亞西在提香的奧古斯都肖像下方展示了四個紀念章裝飾：前三個人物是他的妻子莉薇雅和女兒茱莉雅，以及莉薇雅的第一任丈夫「提比流斯·尼祿」（Tiberius Nero，這個人物既不是尼祿皇帝，也不是奧古斯都的繼位者提比流斯），這些是可以預料的選擇。但是，莉薇拉才是構成整組系列完整性的要件。如標題所說的，「提比流斯〔皇帝〕之子德魯蘇斯之妻」，莉薇拉確實是德魯蘇斯的妻子；據說她是個弒夫兇手，也是塞揚努斯（Sejanus）的情婦，塞揚努斯是臭名昭著禁衛軍長官，企圖推翻提比流斯。據說，莉薇拉最後被自己的母親囚禁並餓死（圖 5.9）。[32]這會是藝術家匆忙挑選卻不知道故事的情況嗎？或者是否隱含更陰暗的一面，展示更加悲觀的王朝政治？

圖 5.9　在提香的奧古斯都肖像下方，安德烈亞西展示了蘇埃托尼亞斯描述的故事：奧古斯都還是個嬰孩時，曾經從搖籃中消失，被發現在附近建築物的頂樓凝視太陽，預示了他偉大的未來。圍繞這個故事的紀念章裝飾包括：上層是他的妻子莉薇雅與她的第一任丈夫提比流斯·尼祿（提比流斯皇帝的父親）；下層是他的女兒茱莉雅與莉薇拉（提比流斯之子德魯蘇斯的妻子，也是殺死他的兇手）。

不論答案為何（之後我將回到這個問題），這些人物讓我們想起這個過於沉重的帝國氛圍。算上提香畫的肖像畫、羅馬諾繪製的「故事」，以及四十多枚紀念章，如果再加上把騎馬人物像視作皇帝，皇帝廳裡就不僅有十一幅提香的作品，還有超過七十件皇帝及其直系親屬的肖像。

未解之謎、詮釋、皇帝的繼承

這個空間可說是一場「皇帝盛會」的重大嘗試。但是仍然存在著許多未解之謎，使得難以捉摸它確切的設計和目的。幾世紀以來，關於這間皇帝廳的研究一直受到許多謎題、分歧、樂觀推論和以假亂真的現代謬誤所困擾，這些問題本身已成為這些皇帝肖像故事的一部分。

這裡的問題之一是拼圖上的碎片實在太多，而且似乎有很多「證據」顯示還有更多的畫作，而這些畫作實際上根本無法容納在這個空間。合理的推測是，最初繪製了四面牆和所有十一幅皇帝肖像。但如果是如此，他的北牆圖稿（上面有維提留斯、維斯巴西安和提圖斯的肖像）已經遺失，因此現在無法重現當時的布局。在不到五公尺寬的牆面上（包括可能掛有畫作的門），無法容納我們認為應該出現在這裡的所有作品：根據1568年史特拉達對這個房間做的一些簡短筆記，列出十二個人物，包括三幅羅馬諾工作坊繪製的「故事」，其中一幅是倖存的〈維斯巴西安和提圖斯的勝利〉（*Triumph of Vespasian and Titus*，接近兩公尺高），再加上兩個騎馬人物。然而，如果少了安德烈亞西的關鍵資訊，我們不知道該刪去什麼或者該放在什麼位置。[33]

另一個問題出現在當代的收藏清單，它們有時不但無濟於事，有時甚至完全錯誤。它們勤奮的或心不在焉的編撰者，與那些拆裝、研究或擁有〈阿爾多布蘭迪尼銀盤〉的人一樣，容易犯錯。例如，直接取材自蘇埃托尼亞斯，老鷹降落在克勞狄斯肩上的畫作（圖5.5），在某份清單中被寫

成尤利烏斯・凱撒，而在慕尼黑清單中更奇怪，被寫成一個不是特別有名的羅馬貴族，在西元前 25 年被提名為羅馬的「市長」。[34] 而且它們在確切數量上可能存在明顯的差異（或者草率）。如果我們想調和 1568 年史特拉達記錄裡，位在牆壁下方的十二騎馬人物像（他稱這些人物為「皇帝」），和 1627 年清單中記錄的十個人物，或者與被帶到英格蘭並列在查爾斯一世的財產出售清單中的十一個人物，我們只能憑藉巧思來解決問題。[35]

很明顯的，數字十二的迷人力量經常發揮作用，好像在不需要仔細計算的情況下，人們就能假定皇帝總是以十二陣仗出現。這或許有助於解釋史特拉達提到的十二個騎馬像。這確實扭曲了文藝復興時期和後來人們對提香肖像畫的描述，它們更常被稱為「十二」，而非實際上的「十一」帝王。早在 1550 年，瓦薩里在他的《藝苑名人傳》（*Lives of the Most Excellent Painters*）中一直稱提香的畫作為「十二位皇帝的十二幅肖像」。[36] 四百年之後，藝術史學家哈特（Frederick Hartt）為了找到第十二位皇帝，編造了一個精心設計的虛構故事，聲稱圖密善曾經出現在（遺失的）天花板裝飾中央。[37] 然而，沒有任何證據可以支持他的幻想。自從提香完成十一幅皇帝肖像畫之後，人們就一直格外關注這位神祕的「失蹤」皇帝。

事實上，有許多號稱「第十二位皇帝」的肖像存在。1561 年在曼托瓦複製這些皇帝肖像的畫家坎皮（Bernardino Campi），確實畫了「第十二位」完成了十二帝王的組合（見本書第 209-211 頁）。但還有許多其他圖密善畫像等著填補這個空缺。包括出現在 1627 年曼托瓦清單上羅馬諾的作品（在多數的現代藝術史學家眼中，認為出自羅馬諾之手是不可靠的猜測或錯誤的民間記憶）。另外是十七世紀初受僱於曼托瓦的畫家費第（Domenico Fetti）兩個倖存的作品，它們遵循提香的整體風格。[38] 即使皇帝廳沒有多餘空間可擺設圖密善肖像，但提香的系列畫作「不完整」似乎

已成為其魅力的一部分，後代的畫家無不勞心費力想要完成大師作品，這樣的挑戰令人無法抗拒。這是皇帝系列肖像另一個還在進行中的版本（圖5.10）。

所以，為什麼提香**當時**只畫了十一位皇帝？除了一些猜測與推斷，並沒有確定的證據可以提供可信的答案。人們難以相信房間太小無法容納十二位皇帝的現代解釋，尤其是考慮到房間東側有一個窗戶。如果提香或羅馬諾真心想要完整呈現十二位皇帝，他們一定可以找到辦法（稍微縮小畫作應該不會難倒這兩位聰明人）。部分原因可能如同文藝復興時期其他變化多端的羅馬人像系列，想排除可怕的圖密善（但如果真是如此，為什麼卡里古拉、尼祿和維提留斯可以被納進來，同樣令人費解）。這更可能是在對王朝提出一個觀點。

如同〈阿爾多布蘭迪尼銀盤〉，王朝的繼承是這個空間裝飾的重要主題。羅馬諾的三個「故事」聚焦於未來政權的預兆。安德烈亞西除了描繪克勞狄斯肩膀上的老鷹，還包括幾個場景。其中一幅描繪了尤利烏斯·凱撒因凝視亞歷山大大帝雕像而被激勵，追求個人統治權。另一幅場景描繪了嬰兒奧古斯都的奇蹟，預示著他神授的統治權（根據蘇埃托尼亞斯的描述，嬰兒從搖籃中消失，被發現在附近建築的頂樓凝視升起的太陽）（圖5.9）。[39] 此外，描繪皇帝父母和子女肖像的紀念章傳達了政權的連續性，代代相傳。圖密善的缺席（作為最後一位統治者而非怪物），代表這系列統治者將繼續存在。這是皇權傳承永無止境的意象。[40]

換句話說，這是對貢薩格家族未來的慶祝，也是對他們的家族世系象徵性和實際意義上的讚揚。儘管我在其中一些圖像中可能會發現更具顛覆性的解讀，但新晉公爵費德里柯在某種程度上試圖透過將他們與羅馬皇帝聯繫在一起，確立自己和整個家族的地位，這在當時是被廣泛採用的策略。我們已經注意到一些哈布斯堡貴族被比作古羅馬人物，甚至被比作完整的蘇埃托尼亞斯十二帝王（見本書第 148 頁）。在更大的尺度上，現代

圖 5.10 提香「失踪的」〈圖密善〉成為藝術家各展身手的機會。

(a) 十六世紀坎皮為佩斯卡拉侯爵創作的版本。

(b) 和 (c) 費第創作的兩個不同版本（1589 至 1623 年）。

(d) 原先為曼托瓦私人收藏的圖密善，不過被錯誤標示為「提圖斯」。

(e) 來自慕尼黑宮的版本，被剪下來作為「門上」的裝飾。

(f) 約 1620 年薩德勒的銅版畫。

(g) 1920 年代由位於曼托瓦公爵宮所取得的版本，其中十一幅現在掛在皇帝廳中。

神聖羅馬帝國皇帝的整個世系（無論是來自當時的哈布斯堡王朝，還是其他王朝），在概念上都可以追溯到古代世界。他們最有力的口號之一是「皇帝權力的轉移」（translatio imperii），這喚起了權力直接從古羅馬人傳承給法蘭克人，再傳承給後來的日耳曼統治者的概念。[41]

　　這個口號以各種形式出現。在十六世紀皇帝馬克西米利安一世（Maximilian I）位於因斯布魯克的壯觀陵墓上，這個概念欲以華麗的青銅像呈現，雖然最終未能完工。原本計畫是要在這裡放置三十四座羅馬皇帝胸像，從尤利烏斯・凱撒，一直延伸到哈布斯堡祖先和相關的基督教聖人，最終將焦點集中於馬克西米利安一世。[42] 它也導致了許多有目的性的文學和歷史工作的興起。其中最雄心勃勃的例子之一就出自史特拉達之手。在 1557 年，他根據一本手抄本的早期草稿，「盜用」了由博學的修士潘維尼歐（Onofrio Panvinio）編寫的第一版大型歷史彙編，列出了羅馬的官員、執政官、勝利的將軍和皇帝的完整名單；這份名單貫穿兩千多年的時間，從羅馬城的創始神話人物羅穆路斯到 1556 年退位的神聖羅馬帝國皇帝查爾斯五世。這是一個在現今看來顯然不合理的帝國意識形態中，以學術上的勤奮和獨創性取得的非凡成就。[43]

　　費德里柯的皇帝廳是這個傳統的一部分。近期有人提出，提香根據費德里柯本人的面貌來繪製奧古斯都肖像，從而傳達貢薩格家族與皇帝家族之間的同等性，這是值得懷疑的。提香的奧古斯都似乎與典型的文藝復興版本有顯著的不同，或許與公爵的某幾幅肖像有幾分雷同；但它與硬幣上蓄著鬍子的年輕羅馬皇帝肖像更加相似，而且提香肯定有機會可以接觸到這些硬幣。[44] 然而，觀察敏銳的訪客應該可以注意到這十一幅皇帝和隔壁「頭像廳」（Sala delle Teste）的十一件頭像（包括查爾斯五世的親信、支持者、親屬或祖先，費德里柯因為他們而得到公爵的頭銜）之間的「相應性」。這是古代和現代之間對等性的暗示。[45]

　　訪客的身分則是最後一個不確定的問題。這也引出一個與任何一組出

現在畫布、紙張、大理石或蠟像上皇帝，都有關的問題。誰在看著這些皇帝，他們的目光關注於誰？整個「特洛伊室」（Trojan Suite）給人的印象是一系列顯赫的展示間，旨在展示費德里柯及其王朝，設計得讓人印象深刻。但這與 1540 年特洛伊室完工後，製作的貢薩格財產清單中的陳設不完全相符。如同其他相鄰房間，皇帝廳也擺放著幾張床和床墊，以及一架小鍵琴。[46] 這並不意味著它**不是**為了給人留下深刻印象而設計的。十九世紀以前歐洲的廳室與現在相比，並沒有固定的功能，一間文藝復興時期的「陳列室」可能有多種用途，從奢華的慶祝活動到睡覺、音樂表演等等。但這也代表受眾族群更多是內部的家庭成員，而不是我們一開始想像的外部訪客，這對這些圖像的運作方式有更廣泛的影響。換句話說，呈現貢薩格家族作為羅馬皇帝威望和權力的繼承者，可能更多是針對貢薩格家族成員自己，而不是外部訪客。我們可能很容易忘記，那些需要相信現代貴族或獨裁者是繼承延續古代帝國權力傳統的人，不僅包括他的臣民、朝臣和競爭對手，還包括作為貴族或獨裁者的平凡人。

從曼托瓦到倫敦和馬德里

　　委託打造這間皇帝廳的人，卻沒有太多機會享受或從中學習。一封保存至今的 1540 年一月上旬信函證明了提香最後幾幅肖像畫貨箱，從威尼斯運往曼托瓦的付款事宜；[47] 然而，同年六月底，公爵費德里柯一世去世。此後皇帝廳的榮光沒有維持太久。不到九十年的時間裡，經歷了一位攝政王和七位公爵的更迭，在 1628 年，其中大部分的畫作連同其他貢薩格家族的珍品被運往英格蘭，被查爾斯一世國王收購。由於進一步的「改裝」宮殿導致超支，再加上為應對軍事威脅而籌措資金的需求（費德里柯在 1530 年代奪取的爭議領土，最終證明了其價值不足以彌補維持領土的困難），這或多或少迫使貢薩格家族出售大部分的藝術收藏，包括提香和

羅馬諾的作品。這次出售，即使在將近五百年後的現代學者眼中，也經常被視為「悲劇」，但實際上，這筆交易起到的保存作用可能大於其造成的損失。因為在 1630 年一場被簡稱為「曼托瓦繼承戰」（The War of Mantuan Succession）的戰爭中，支援其中一位公國領土競爭者的奧地利軍隊洗劫了曼托瓦城，四處掠奪、偷竊和破壞。[48]

用「悲劇」來形容皇帝廳繪畫的下場太言過其實的原因還有一個。因為按照羅馬諾設計的皇帝廳，早在幾年前就已拆除。1627 年的清單（在出售藏品時製作）清楚顯示，其主要的收藏品，提香的「十一」幅皇帝系列、羅馬諾額外的皇帝肖像畫、「故事」場景和騎馬人物像，都已不在原來的位置，而是在所謂的「封閉的涼廊」（Logion Serato）俯瞰著花園。這是一個新展示廳，在十七世紀初期由費德里柯的孫子開始建造，經過十八世紀裝飾後，現在稱為「鏡廊」（Galleria degli Specchi）。更重要的是，清單還顯示，〈羅馬大火〉和〈克勞狄斯肩膀上的老鷹〉（Eagle on the Shoulder of Claudius）這兩幅「故事」，已重新被用作宮殿其他地方的門上裝飾（如何將「封閉的涼廊」記錄的「十二」故事與這兩幅異類調和在一起，則是另一個數字問題）。[49] 為何以這種方式分散皇帝廳作品，以及確切時間，仍然是未解之謎。也許只是費德里柯的繼任者，在新的裝飾想法和興趣下做出的決定。諷刺的是，這個在所有皇帝廳中最著名的一個，儘管對後世對於皇帝的想像影響深遠，生命卻非常短暫──也許在查爾斯一世購得其主要收藏的幾十年前，它就已經分崩離析了。

說查爾斯一世「收購」這些畫作，只是委婉的說法，實際上是一系列骯髒的談判、勾心鬥角、拖欠付款和純粹的無能，最終導致近四百幅畫作和雕像從曼托瓦被送往倫敦。大多數情況下，國王並不知道他會收到哪些作品（這是代理人選擇的結果，而不是出自國王本人列出的購物清單）。這項交易的主要協調者是位名叫丹尼爾・尼斯（Daniel Nys）的法蘭德斯中間商，他經常被指責是一個自私、不誠實、近乎背信棄義的人；不管關

於他的描述是否公允，由於國王的代理人不願支付現金，使得尼斯最終破產。而且由於不當運輸安排和草率安置，導致存放在畫作旁邊的汞因途中的風暴溢出，使一些作品變黑，面目全非。[50]

在這個複雜的故事中，皇帝廳收藏品的命運有一些重要的細節仍然不清楚，包括哪些作品確切地運到了英格蘭，以及它們的狀況如何。但有一些流傳已久的軼事。十八世紀初期，一位日耳曼遊客在曼托瓦看到的展出作品中，發現一幅他認為是提香原作的皇帝肖像畫（只有「其中十一幅消失不見了」），放置在一些地球儀和一隻海象標本的小型收藏品旁邊；它很可能是一幅複製品，或者是其中一幅備用的圖密善肖像畫。一個世紀之後，在瓦薩里的《朱利歐・羅馬諾傳》（*Life of Giulio Romano*）的註釋版中，有一個奇怪註腳，聲稱皇帝廳的畫作在 1630 年曼托瓦城遭洗劫時全被摧毀，儘管其他資料中都一致提到它們被帶到了英格蘭。[51]

總的來說，關於汞影響和畫作補救方法的討論是保守的（據稱是透過牛奶、唾液和酒精巧妙製作的混合物修復許多損壞）。但是，無法隱藏汞對提香的〈維提留斯〉（或者可能是根據早期誤認的〈奧索〉）帶來的影響。根據 1630 年代後期製作一份附上註釋說明的王家收藏清單，這件作品曾被送到布魯塞爾進行修復，但顯然回來時狀態不佳，被放置在儲藏物品的走廊。[52] 原作可能已經被國王的畫家范戴克的新版本取代，他在 1632年獲得一筆相當可觀的二十英磅的酬勞（一幅半身肖像畫的行情），用於繪製「維提留斯皇帝」，同時也因「修復加爾布斯皇帝（Galbus）肖像畫」而獲得五英磅。[53] 如果事實是這樣，後續文件卻沒有明確記載。因此「搜尋複製品（們）」或「指認藝術家」成了圍繞這些皇帝像中的猜謎遊戲。1639 年，一位拜訪倫敦宮廷的法國訪客，是查爾斯國王收藏難得的目擊者，他提到了提香的十一幅作品，以及由「夏瓦利耶・范海奇先生」（Monsieur le Chavallier Vandheich）畫得如此出色的第十二幅，彷彿「讓提香起死回生」。是否指的就是〈維提留斯〉呢？如果是，提香從來就沒

畫過圖密善的這件事，想必已被輕易遺忘。[54]

可以確定的是，皇帝廳的畫作在它們的新家，首先是倫敦，之後是馬德里，具有不同的意義。完整而複雜的皇帝肖像系列的概念已不復存在（因為在曼托瓦就已經逐漸消失）。畫作抵達英格蘭後，不僅被分散在不同的房間，還分散在不同的王家地產之間，無論是像〈維提留斯〉一樣隱藏在白廳（Whitehall）的儲藏通道，還是像奧索之死的「故事」那樣，展示在格林威治（Greenwich）。[55] 唯一能反映原始布置的是提香的七幅皇帝（從尤利烏斯·凱撒到奧索，省略了卡里古拉），它們與曼托瓦七幅被視為皇帝的騎馬人物像並排在一起，正如 1640 至 1641 年的一份清單所述：「一幅提香的尤利烏斯·凱撒半身像。一幅朱利歐·羅馬諾較小的尤利烏斯·凱撒騎馬像」。[56] 這些作品被掛在聖詹姆士宮（St James's Palace）的所謂「藝廊」內，該藝廊在 1809 年遭到大火燒毀（整個故事都充滿火災和毀壞），這使得我們很難確切知道這些遺失的畫作在藝廊中的具體陳列位置。

根據它們在清單中的排列順序，最有可能的情況是，這七對皇帝肖像被分成三幅和四幅兩組，掛在這間長廊的兩側牆上。當時，這個長廊總共有五十五幅畫。它們似乎與雷尼（Guido Reni）描繪海克力斯躺在火葬柴堆上的巨大作品相對，這幅畫也來自曼托瓦，被單獨掛在狹窄的牆壁末端。儘管清單中的描述很簡單（「海克力斯躺在木堆上」），事實上這是古代神話中最著名的場景之一：凡人英雄即將被火焰轉化成不朽的神祇。它被掛在藝廊中最顯眼的位置，平衡了范戴克那幅更大、高三點五公尺的全新畫作，畫中描繪穿越凱旋門的國王騎馬像。這幅畫是長廊的結尾，或者更確切地說，通過畫中不可思議的巨大建築**打開**了整個空間，我們可以瞥見更遠處的景色（圖 5.11）。[57]

查爾斯的宮廷中，不論是提香或其他畫家的版本，羅馬皇帝是用來表達對現代君主制的觀點。在幾個案例中，國王的肖像是以羅馬原型為基

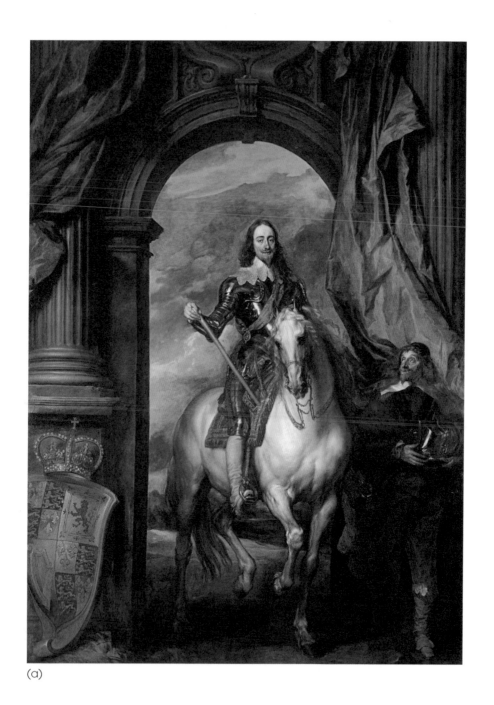

(a)

圖 5.11　聖詹姆士宮的藝廊中，掛著幾幅提香重要的皇帝畫像和一些騎馬像，藝廊兩端分別掛的是：(a) 1633 年范戴克的巨幅畫作，描繪查爾斯一世國王騎馬像，呼應了羅馬的奧理流斯騎馬像（圖 1.11）；(b) 1617 年雷尼極具想像力的畫作，描繪海克力斯站在火葬柴堆上成為神的故事（二點五公尺高，稍微小一點）。

(b)

礎。例如,范戴克的凱旋圖至少間接地可以追溯到羅馬卡比托林山上著名的奧理流斯古代騎馬像;[58] 而我們已經見到,無論可能存在著什麼尷尬的聯繫,提香的〈奧索〉畫作影響了范戴克繪製身穿盔甲的國王肖像。但是,藝廊內的七對皇帝畫作以一種特別有分量的方式,參與了與現任君主圖像的對話。

這個藝廊的主軸傳達了一個重要且明顯的宗教觀點。長廊的一端,是曾經以宣稱人類統治者擁有「神授君權」而聞名的現代君主。另一端,則是最著名的古代凡人英雄完全成神的那一刻。羅馬皇帝有助於凸顯兩者之間的等同性。它們並非只是某些評論家所想的那樣,充當某種儀仗隊的

「成排『肖像』」，引向范戴克的查爾斯一世畫像（它們分別位在藝廊的兩端）。[59] 相反，它們聚集在海克力斯周圍，幾乎被比作這位神話角色。正如海克力斯跨越了人與神之間的界線，羅馬皇帝也被認為在「現實生活裡」跨越了同樣的界線。藝廊裡的尤利烏斯·凱撒、奧古斯都和克勞狄斯三位皇帝，他們在死後都被正式被封為「神」，至少可以說，他們每一位在皇權和神權之間都存在著模糊的界線。

只有經過嚴格挑選的訪客才能進入這個宮殿藝廊（就像在曼托瓦一樣），這是一個半私人空間，在這裡國王學會用古羅馬的觀念看待自己，同時也將這種形象灌輸給其他人。然而，任何熟悉羅馬歷史的人都很可能明白這一點：在古代神話中的成神故事，和支撐查爾斯某些專制理論中的「人的神性」這一複雜概念之間，羅馬皇帝協助解釋了君主權力與神性之間的關係。換句話說，這些畫作不僅是一系列獨裁者的化身，更是一個透鏡，讓人們反思君權和地位的力量，同時揭示了海克力斯和國王之間、神性和人類統治者之間的連結。[60]

查爾斯一世一邊欣賞他的羅馬皇帝，一邊從他們的經驗中汲取教訓，時間比費德里柯更久。不過也不到十年。1642 年英國內戰爆發後，他幾乎再沒看過倫敦宮殿中的藝術藏品。1649 年被處決後，他大部分的「國王之物」，即他的藝術品、珠寶、皇家徽章和家居用品，都被出售或轉讓給債主，債主通常會通過出售這些物品來收回他們的錢。這是以共和主義破壞皇室象徵和標誌為名的行動，實際上是為了資金短缺的新國會政權籌款。[61] 如今皇帝廳內不同收藏品之間的原始關聯，已消失殆盡，大部分畫作各奔東西，經歷各種曲折。舉例來說，那十一幅騎馬像（或騎馬皇帝像）在 1651 年轉交給了曾擔任王家室內裝潢師並領導其中一個債權人聯盟的格林德（Ralph Grynder）。他將它們分開出售，其中一位買家是法國國王路易十四的中間商（因此現在有三幅作品在馬賽）。在經歷短暫的「國會」統治之後，查爾斯二世在 1660 年重新登上他父親的寶座，當時

只有兩幅原作被歸還到王家收藏品的行列。究竟是出自新國王官僚的強硬威脅手段，還是由於它們的新主人出於政治考量的慷慨行為，我們不得而知。[62]

提香的〈皇帝〉系列是唯一沒有被拆散的作品。事實上，它們是從王家地產的各個地點，從後門樓梯到宮殿畫廊，重新組合成為現在完整的「十二」系列，連同其他許多收藏一起被西班牙國王菲利浦四世（Philip IV）取得。這一切的商業交易幾乎與二十幾年前，查爾斯一世購買所謂的「曼托瓦藝術品」時的情況一樣不光彩，用盡各種手段降低售價。包括刻意隱瞞菲利浦的名字和任何有關王室資金的暗示，並對其中一些作品的品質表現出（對或錯的）挑剔態度。[63]

儘管不是首屈一指的選項，這十二幅〈皇帝〉畫作顯然是非常令人垂涎的收藏品。菲利浦的主要代理人卡德納斯（Alonso de Cárdenas）起初對它們持謹慎態度，他在給一位國王大臣的備忘錄中寫道，其中有六幅畫嚴重受損，而〈維提留斯〉則是范戴克的作品。然而，到了 1651 年十一月，出於種種原因，他給予這些畫作的狀態更有利的評價（可能是希望透過這筆交易超越競爭對手，這些競爭對手也在試圖通過送上查爾斯一世的一些藝術珍品來討好菲利浦）。卡德納斯寫信給他在西班牙宮廷的聯絡人，聲稱他被告知，考慮到「畫作的年代」，有九幅〈皇帝〉狀態良好；而剩下的三幅中，只有〈尼祿〉的損壞程度無法修復。儘管如此，他承認其中一幅是范戴克的複製畫，而且整個系列「並沒有受到所有人的高度賞識」。經過一番長時間的協商，以及假意對這些畫作缺乏興趣，他最後以六百英鎊的價格從查爾斯的債權人組織買下全部十二幅畫作；這價格是官方估值的一半。這些畫作被運往西班牙，它們帶有一些與名畫家提香相關的吸引力，但同時也被承認需要進行修復，並且被視為一個混雜的群體（如果〈維提留斯〉的替代品和額外的〈圖密善〉與提香沒有直接關聯，也許這些畫作並非像所宣稱的那麼混雜）。[64]

我們不知道這些畫作在 1652 年抵達馬德里後，受到什麼樣的修復處理。但可以確定的是，它們隨即加入了王家收藏行列，而該收藏已有豐富的羅馬皇帝肖像。在馬德里郊外的布恩雷蒂羅宮（Buen Retiro，意為「美好的隱居所」，可說是第二個住所），菲利浦展示一系列以古羅馬為主題的畫作，包括皇帝們扮演的重要角色：從對軍隊發表談話、接受宗教崇拜、凱旋遊行，到皇帝葬禮（圖 5.12）。[65] 菲利浦新獲得的十二幅〈皇帝〉被掛在位於市中心的阿爾卡薩宮（Real Alcázar）的畫廊裡，營造出與帝國相關的氛圍和環境。這個名為「南方畫廊」（Galería del mediodía）的畫廊位於一樓，是國王住所的一部分，既是私人空間，也是公共空間。這些畫作與一系列傑出的哈布斯堡家族和其他人物的肖像一同展示。它們在一個世紀前已從曼托瓦複雜的王室群像中解放出來，變成今日獨立的**肖像畫**展示。

圖 5.12 馬德里的西班牙王室在布恩雷蒂羅宮中，展示了許多羅馬皇權的圖像。此圖是 1635 年斯特凡諾（Giovanni di Stefano）畫的〈為羅馬皇帝獻祭〉（*Sacrifice for a Roman Emperor*），畫中身穿金袍的皇帝看著一位年老的祭司進行祭祀，以確保自己的安全和成功，而不幸成為祭品的公羊被帶上場。這幅畫的寬度超過三點五公尺，凸顯了古代統治者和異教神祇之間的聯繫。

然而，凡是從畫廊窗戶向外望去的人（這個畫廊又被稱為「肖像畫廊」〔Galería de los retratos〕），會看到其他有意義的聯繫。這個畫廊可以眺望整座「帝王花園」（Jardín de los emperadores），直到 1674 年花園在宮殿翻修過程中被毀壞。根據更多的清單顯示，這裡收藏著兩組現代版的十二帝王胸像，從尤利烏斯・凱撒到圖密善，緊鄰著菲利浦的祖父查爾斯五世的全身雕像（他是哈布斯堡家族西班牙旁支中最後一位神聖羅馬帝國皇帝）。在此，皇帝們真正地成為現代統治者的儀仗隊了。只要從花園胸像的位置上向上看，即使只是匆匆一瞥，也能透過相鄰畫廊的大窗戶看到一系列史上最著名描繪皇帝的現代肖像畫：帝王們與帝王們對話著。**66**

　　儘管這些提香畫作在過去的名聲響亮，但如今很難不懷疑它們已不再輝煌。或許就是這樣，它們被高掛在兩層樓高接近天花板的展示空間。這也解釋了為什麼在 1734 年的宮殿大火中，人們難以搶救的原因。雖然後來出現了一些虛假的目擊報導，但它們終究還是完全被摧毀了。

複製的藝術

　　在大火發生時，提香的原始作品（不論是透過修復、替換或重畫而完成的十二帝王畫作）只是整個故事的一部分。它們首次在曼托瓦展示後不久，以及之後被燒毀的很長一段時間內，數以千計的複製品相繼出現，成為整個歐洲大陸上最熟悉的一些圖像，不僅出現在城堡和宮殿中，還出現在更為普通的場所，並以各種媒介呈現，包括畫布、紙張、琺瑯和青銅等。然而，使用「複製品」這個字眼往往低估了它們的重要性。因為在這種近乎工業化的複製過程中，提香的肖像畫（雖然對我們來說不再是家喻戶曉的圖像）成為幾個世代人們心中羅馬皇帝臉孔的代表，至少延續到十九世紀晚期。而**臉孔**有時候就是它們所代表的全部。因為儘管原本皇帝廳的意義在於其複雜的裝飾設計，包括敘事交織、皇帝「故事」和皇帝樣貌

的騎士，卻少有人嘗試再現原始整體氛圍。唯一的例子是史特拉達為阿爾布雷希特五世在慕尼黑珍奇室展示的「迷你曼托瓦」。複製品幾乎普遍地忽略原始的圖像脈絡和背景，僅展示了一系列肖像畫，如同在阿爾卡薩宮畫廊裡那樣，準備融入全新的背景。[67]

這個複製歷程始於這些畫作安置在皇帝廳二十年後，藝術家坎皮在1561 年來到曼托瓦參加一場婚禮，他的贊助人是佩斯卡拉侯爵（Marquis of Pescara）。在他逗留期間，他複製了提香的作品，並添加自己的圖密善像。據稱他的畫作與原作風格如出一轍，沒人能夠分辨出差異。之後，便有一個流行的現代神話（基於對一份十六世紀這位畫家傳記的錯誤解讀）流傳開來，據說坎皮大方地將圖密善留在那裡，作為禮物送給主人，填補了皇帝廳旁邊房間的空缺。依照該畫家傳記的說法，坎皮實際上是將他**所有的**畫作送給侯爵帶回家。[68] 但坎皮很可能是從中看到有利可圖的機會。最近在一份義大利檔案中，發現坎皮精心繪製的提香皇帝像墨水畫稿，日期為 1561 年七月，附有簡短的生平描述、不同服飾和用色的註解，這些畫稿可能是為了進一步複製畫作而準備的基礎。[69] 果然，我們可以找到至少六套坎皮繪製的複製品：一套屬於神聖羅馬帝國皇帝奧地利的費迪南一世（Ferdinand I），另外三套是西班牙宮廷引以為傲的重要收藏。稍後在1580 年代，根據我的推測，為了遵循每座貢薩格宮殿都有其帝王肖像收藏的原則，在薩比歐內塔和瓜斯塔拉（Guastalla）的兩個貢薩格次要旁支也各自擁有一套。[70]

不過坎皮並未壟斷這些複製畫。本地藝術家也忙於為曼托瓦的貴族家庭製作複製品，在 1570 年代初期，其中一位藝術家受命為另一位西班牙朝臣佩雷斯（Antonio Pérez）繪製一套作品，作為當時公爵給予的禮物。[71]在更遠的地方，有證據顯示皇帝馬克西米利安二世（Maximilian II）曾要求從維也納派遣一位畫家為自己繪製複製畫；而在十七世紀初，法爾內塞家族在羅馬的宮殿內（擺放在十二帝王胸像的後方）展示了另一套。根據

後來的收藏品清單（不論正確與否），是卡拉齊兄弟的一位或兩位的作品。[72] 還有一套是為曼托瓦的貢薩格家族製作，當時這些作品正在威尼斯等待運往英格蘭。似乎他們很快因出售一些他們最喜愛的藏品感到後悔（幾乎可以確定這些皇帝肖像也包括在內），並購買了一些相似複製品作為紀念品。[73] 相當諷刺地是，其中一套複製畫最後成了多餘。當原作於1652 年抵達阿爾卡薩宮時，它們打敗了一套幾乎可以確定已經存在於西班牙皇家收藏中複製畫。在一封 1585 年的信中，至少透露出安佩雷斯藝術收藏的出售情況。信中指出，國王菲利浦二世（Philip II，菲利浦四世的祖父）並未競逐購買佩雷斯的皇帝複製品，因為他已經「從羅馬」取得了自己的複製版本。[74]

　　雖然有這麼多資料攤在面前，但我們發現要配對信件、清單和傳記中的複製品與實際保存下來的眾多複製品是如此困難。除了坎皮簽名的畫稿外，唯一能夠確認身分的複製品只有一套。那就是坎皮為佩斯卡拉侯爵製作的第一套彩繪複製畫，很可能就是現在收藏在拿坡里國家美術館（National Gallery at Naples）的達瓦洛斯（D'Avalos，是佩斯卡拉侯爵的家族姓氏）藏品。有時可以重建其他複製品的歷史來源。例如，一套鮮為人知的複製品在英國的私人收藏中，來自與貢薩格家族有密切淵源的一個古老曼托瓦家族，因此很可能是當地菁英製作的早期複製品（圖 5.13）。[75]

　　其他複製品的歷史錯綜複雜，充滿謎題與曲折，缺乏明確的交代和具有說服力的定論，因此追溯這些橫跨數個世代、來自歐洲不同地區貴族的複製品的歷史，幾乎是不可能的任務。以慕尼黑現存的複製品為例，它們曾是阿爾布雷希特五世珍奇室中「迷你曼托瓦」的核心，後來被裁下，用作慕尼黑宮裡一些宏偉房間的門上裝飾。這些複製品有可能是坎皮為費迪南一世製作，後來傳承給他的女婿阿爾布雷希特嗎？可能吧。若如此，為什麼這套複製品中的圖密善，與坎皮為佩斯卡拉侯爵繪製的圖密善完全不同（圖 5.10e 和 a）？可以想像，儘管坎皮已經畫了一個模板，但他可能

圖 5.13 複製提香的帝王畫對畫家而言是大生意,但今日很難辨認現存複製畫是在何時、由誰以及為誰製作的。左圖是其中一幅最可以確定身分的作品:1561 年坎皮為佩斯卡拉侯爵繪製的〈奧古斯都〉。右圖是出自於曼托瓦本地的一套收藏中的〈奧古斯都〉。

利用缺席的圖密善為他帶來更多的創作自由,但更有可能的是,慕尼黑的這套複製品根本不是坎皮繪製。[76] 另外,魯道夫二世收藏在布拉格、後來失傳的複製品情況如何呢?它們是否先是為了佩雷斯繪製的,然後被出售了?或者它們是魯道夫二世繼承自父親馬克西米利安二世在 1572 年委託的作品,並將其從維也納移至他的新「帝國」首都?[77]

誰知道呢?但不管魯道夫的皇帝畫作從何而來,它們深刻影響了往後數個世紀的歐洲藝術,遠非魯道夫本人所能想像。因為幾乎可以確定,它們成為了十七世紀一系列版畫的基礎,這些版畫讓「提香的」帝王們風靡整個歐洲,遠遠超出了貴族的宮殿住所。在 1620 年代初期皇帝費迪南二世(魯道夫的繼任者)統治期間,來自法蘭德斯版畫世家的埃吉迪烏斯

（或吉爾斯）‧薩德勒（Aegidius [or Gilles] Sadeler），成為布拉格宮廷的版畫師，製作一系列的皇帝版畫（圖 5.2 和 5.10f）。與安德烈亞西和坎皮的畫稿相比（在細節上非常相似），這些版畫在某些方面不如原作準確。也許在布拉格複製的版本本來就較為粗略；也許薩德勒賦予這些「提香的」作品更現代和更北歐的特色。不管準確與否，這些版畫成為薩德勒工坊的主要產品，成千上百地湧進歐洲各地的圖書館和中產階級家庭的起居室。[78] 在此之後記載的一些複製品，**可能**仍然是以原作為範本（這並非完全不可能，例如，1720 年代在肯特郡彭斯赫斯特莊園〔Penshurst Place〕可以見到萊斯特勳爵〔Lord Leicester〕所擁有的「根據提香製作的」〈十二帝王〉，可能是原作還在倫敦時複製[79]）。但從它們的設計細節可以清楚地看出，從十七世紀中葉開始，大部分現存複製品都是以這些版畫為模型。羅馬皇帝的臉孔現在成了**薩德勒複製品上的臉**，而這些複製品又是提香肖像畫複製品的複製品。

　　實際上，大部分以薩德勒為範本的彩繪複製品，與任何可能被誤認是提香的複製畫相去甚遠，令人有些尷尬。幾乎可以確定是這些「第二代」版本之一的亞伯拉罕‧達比六幅收藏（圖 5.1），和曾經懸掛在博爾索弗城堡更粗糙的系列畫，都是皇帝像圍繞著噴泉，不懷好意看著裸體維納斯。[80] 除非是被樂觀所蒙蔽，否則很難從這些作品中發現大師之手。更重要的議題在於，這些與眾不同的皇帝像如何在截然不同的背景和媒介中嶄露頭角。事實上，那個皇家茶杯上的**薩德勒**奧古斯都圖像（圖 5.3），只不過是他眾多皇帝肖像複製品之一，它們不僅出現在藝廊牆上，還出現在各種更「居家」的用品上，從極為珍貴到非常普通的物品都有。當然其中也不乏一些鑑賞家喜愛的物品，有些規模雖小，卻設計精美，旨在給人留下深刻印象（或者也可能正因為尺寸小而令人印象深刻）。例如，十八世紀晚期一位藏書家為他珍藏的 1470 年版的蘇埃托尼亞斯《羅馬十二帝王傳》委託製作新封皮，在裝飾中重新利用一組大約一個世紀前在奧格斯堡

以薩德勒為範本製作的小型琺瑯（類似的琺瑯還出現在慕尼黑的王家寶庫中的一對陳列的「盾牌」上）（圖5.14）。[81] 但與此同時，上一章附圖提到的量產廉價飾板，設計用來釘在平凡百姓家中牆上或家具上，正是薩德勒的〈卡里古拉〉（圖4.6）。類似的版本肯定還有成千上萬。

　　薩德勒的版畫甚至還被轉化為雕塑品。這些現代的雕像，不論是用大理石或金屬製成，依然展示在宮殿畫廊和花園步道上，如果仔細觀察，就會發現它們以薩德勒著名的版畫為基礎。例如在柏林夏洛特堡

圖5.14　薩德勒的皇帝無所不在，而且以一些出乎意料的方式出現。這是1800年左右重新裝訂的十五世紀晚期蘇埃托尼亞斯《羅馬十二帝王傳》，加入了大約在1690年以薩德勒版畫為範本製作的小型琺瑯裝飾（高不到四公分）。

（Charlottenburg）王家住所的花園內，有一排十七世紀晚期的皇帝胸像，是雕塑家埃格斯（Bartholomeus Eggers）的作品（在這些雕像中，正如馮塔內〔Theodor Fontane〕的小說《艾菲·布里斯特》〔*Effi Briest*〕中，布里斯特常常在下午散步時經過，思索著如何分辨尼祿和提圖斯 [82]）。乍看之下，這些雕像似乎與薩德勒版畫不太相似。部分原因在於將版畫的平面臉孔（通常是側面輪廓）轉換成立體圖像時，埃格斯失去了一些原作的特色。但是觀察它們的服飾和盔甲，尤其是〈奧索〉胸前的鏈子和明顯的頸部皺摺，它們與薩德勒的版畫非常相似。最近，一位藝術史學家稱這些胸像「富有想像力的幻想」。也許如此，但若真是這樣，那麼這些幻想是透過薩德勒傳達提香的豐富想像力（圖 5.15）。[83]

現在幾乎無法想像，透過薩德勒的傳播，提香重新詮釋的羅馬皇帝形象在十七至十九世紀期間傳遍歐洲各地，成為描繪這些古代統治者的**標準**；在當時，如果閉上眼想像奧索，幾乎肯定會看到**這個**版本的皇帝。它們的影響力至今並未完全消失。在格林納威（Peter Greenaway）1991 年的電影《魔法師的寶典》（*Prospero's Books*）中，可以瞥見薩德勒版畫的身影。就在幾年前，《每日郵報》（*Daily mail*）報導了一座疑似卡里古拉的羅馬雕像（見第二章第 83 頁），正是以薩德勒的彩色〈卡里古拉〉作為插圖。除此之外，我們現在仍可以買到印有薩德勒皇帝像的手提袋、T恤、手機殼和被套。[84] 不過自十九世紀末以來，這種直覺性的熟悉感已不復存在。現在幾乎沒人以這種形象看待羅馬皇帝了。

它們為何黯然失色？我想部分原因是對「原作」日益增長的崇拜（正如本章開頭提及那些激動人心的「發現」），使得失傳的提香原作更加令人難以忘懷。但更重要的是，在追尋真實的皇帝面孔時，提香將文藝復興略顯華麗的現代性與考古學的精確性激進地結合，顯得怪異更勝於創新。1870 年代出版的一本提香傳記，已經捕捉到了這股轉變氣息。作者承認原作或許比複製品更加優秀，但作者對於這些皇帝的「刻意而不自然的姿

圖 5.15 阿姆斯特丹的景觀花園和鉛製皇帝雕像，呈現強烈對比。這件
雕像與十七世紀晚期埃格斯在柏林創作的〈奧索〉有同樣尺寸（高不到
一公尺），其服飾也洩露與提香〈奧索〉的關聯。

態」、「怪誕的」戲劇風格以及「裝模作樣的浮誇」少有興趣。[85] 這與其
中一位卡拉齊兄弟形容的「無與倫比」大相逕庭。

畫中有話

現代藝術史學家往往忽略了薩德勒版畫的一個重要元素。在每幅皇帝像的下方，都有幾行拉丁文詩句，總結了該皇帝的功就和性格。人們普遍會關注這些「兩欄拉丁文銘文」。這些詩句的作者是個謎，有些詩句的語言拙劣到幾乎無法合理翻譯（因此，即使現代學者偶爾重印這些拉丁詩句，也可能缺乏翻譯）。然而，如本書附錄中所示的完整版本清楚顯示，這些詩句大部分是猛烈抨擊皇帝們的生平事蹟和道德品行。這該如何解讀呢？

即使在歐洲貴族的思想概念中，皇帝肖像也扮演著不同角色。我們已經看到它們作為現代王朝正統祖先的形象。它們還可以作為塑造現代統治者行為的「榜樣」，有時是值得效仿的正面典範。一位十七世紀的西班牙理論家提議在宮殿內謹慎限制這些圖像的展示：他認為「不應該允許任何雕像或畫作存在」，正如早期英文翻譯所述，「只有那些可以在統治者心中引發光榮競爭的作品才能被允許。」[86] 但更常見的是，這類範例不論是以文字或視覺圖像呈現，除了提供值得效仿的光榮榜樣，還警示了應該避免的行為。或者，按照一位十六世紀硬幣學者稍微古怪的強調：你可以從觀察鱷魚、河馬、犀牛和其他怪物般的**動物**中學習。同樣地，你也可以從觀察怪物般的**皇帝們**中學到東西。[87]

或許這也是羅馬諾為皇帝廳設計的皇帝「故事」的一部分目的。它們混合了正面和負面行為的例子（奧索的高貴自殺對比尼祿的「彈琴坐觀羅馬焚落」），期望觀眾作出對比並從中汲取隱含的教訓。[88] 但薩德勒版畫上的詩句有更深遠的涵意。

在十二帝王中，只有維斯巴西安受到明確的讚揚（「現在來看看一位好皇帝的肖像」）。其他十一位都或多或少受到嚴厲批評，其中幾位更是明顯成為攻擊目標：提比流斯以「野蠻的儀式和無比憎恨的情感」建立自

己的統治地位、尼祿「製造了一堆邪惡」和「試圖用火焰摧毀故土，用刀劍殺害母親」、圖密善「玷汙了凱撒的名譽，弄髒了凱撒的神壇」。但即使是那些本應引起更好反應的人也受到部分譴責。尤利烏斯·凱撒肖像的詩句指責他與母親發生亂倫關係（「也因為在夜晚犯下了侵犯母親的罪行」）。儘管承認奧古斯都為結束帝國內戰做出了貢獻，但他的生涯早期至少被形容為「未獲得值得榮耀的成就」。在品德方面僅次於維斯巴西安的提圖斯，也被暗中指責「足夠聰明地祕密享樂」。

這些詆毀、怪異的詩句幾乎嘲弄了所有皇帝，是我們對提香皇帝肖像內容，而非風格所能找到的唯一詳細回應，但我們很難確切知道該如何理解它們。這整套由薩德勒獻給費迪南二世的版畫，皇帝看到這些拉丁詩句時的反應是驚訝、震驚還是一笑置之呢？薩德勒（或他那拙劣的作詩者）想表達什麼觀點？這些經典圖像的所有主人、欣賞者或複製者對這項訊息作何反應？或是它們像現在一樣鮮少有人閱讀？

我們無法得知。但這些詩句促使我們深入思考這些皇帝圖像陰暗、更具顛覆性或爭議性的一面。從另一座皇宮（英國漢普敦宮）開始，再到另一組珍貴的失傳原作，還有更多被誤認的身分案例，它是現代世界中最誇張且最不受喜愛的羅馬皇帝描述之一。

第六章

諷刺、顛覆與刺殺

階梯上的皇帝群像

那些對「極致巴洛克風格」不太感興趣的人，可能難以接受倫敦市郊漢普敦宮的「國王的階梯」（King's Staircase）的裝飾（說它「花俏」還太客氣）。[1] 1668 年威廉國王與瑪麗王后從瑪麗父親手中奪取王位後，便著手大肆改造王宮，其中包括這些十八世紀初期完工的畫作。這些畫由義大利藝術家維里歐（Antonio Verrio）完成，他是一位精明的商人，在查爾斯二世（Charles II）至安妮女王（Queen Anne）之間的英格蘭統治者中贏得重要委託，跨越了王朝、政治和宗教的革命。在此他的任務是以適當的宏偉風格，裝飾這座雷恩設計的儀式性階梯，通往一樓國王寓所的謁見廳，因此被稱為「國王的階梯」（圖 6.1）。[2]

今日當你走上階梯時，除了明顯的誇張，很難理解裝飾主題是什麼。一開始，你會注意到天花板布滿形形色色古代神祇，海克力斯用他的棍棒奇蹟般地穩坐在雲朵上，還有一群嬌柔且裝扮暴露的謬思女神也在雲朵上，而上方則有自鳴得意的阿波羅，下方可見略顯困惑的尼祿皇帝，頭戴桂冠彈奏著吉他（圖 6.2b）。直到 1930 年代，漢普敦宮參觀指南經歷幾世代的混亂記載之後，一位藝術史學家終於發現背後的原始故事。維里歐在這裡呈現了一幅描繪羅馬皇帝的有趣諷刺畫，靈感來自其中一位皇帝的著作：四世紀朱理安皇帝寫的《眾皇帝》（*The Caesars*）。朱理安以在基

圖 6.1 十八世紀初期維里歐在漢普敦宮「國王的階梯」繪製的巴洛克式奇景，畫面主題係依據四世紀中期朱理安皇帝所寫的《眾皇帝》（*The Caesars*），內容諷刺他的前輩們。如果你了解背後的故事，將更容易理解。主牆上，亞歷山大大帝從左方加入一群站在地上的羅馬皇帝，他們都希望參加一場天堂盛宴；宴會桌已準備就緒，出現在他們頭頂的雲朵上，同時也可看見天花板上的眾神。另外，海克力斯、羅穆路斯（宴會主人）和他的狼，分別出現在半空中左右兩側的雲朵上。左手邊的牆壁頂端，阿波羅斜靠在謬思女神身上彈奏里爾琴。

(a) (b) (c)

圖 6.2 「國王的階梯」上的四位羅馬統治者：(a) 相當傲慢的尤利烏斯・凱撒轉過身背對奧古斯都，而奧古斯都則被哲學家芝諾糾纏；(b) 尼祿彈奏著吉他；(c) 在相鄰的牆上，四世紀的朱理安皇帝正伏案書寫，赫米斯或墨丘利在身後盤旋，給他啟發。

督教崛起時試圖復興異教信仰而聞名（他因此被稱作「叛教者」），他的存世作品皆以希臘文寫成，包括神祕的異教神學著作，和書名淘氣的《討厭鬍子的人》（*Misopogon*）。這本書以諷刺方式辯護了朱理安自己的長相（包括鬍子），同時還抨擊一些不知感激的臣民。[3]

《眾皇帝》中有一個簡單的笑話驅動著故事。故事發生在一場羅馬宴會上，羅馬建城者羅穆路斯（已成為神明），決定邀請過去的皇帝們參加一場真正的神之饗宴。上層的宴會桌是以奧林匹亞諸神的階層嚴格排列，從宙斯和他的父親克洛諾斯（Kronos）一直到地位較低的神。下層的宴會桌則是為皇帝所設，他們一個個排列，從尤利烏斯·凱撒到朱理安的前任統治者，橫跨四百年。然而，眾神不喜歡這些客人。宙斯被警告，小心凱撒，他想奪取你的王國。尼祿則是阿波羅的失敗模仿者。哈德良除了尋找失散的男友什麼都做不了。以及其他林林總總。大多數被邀請的嘉賓立即被取消參加派對的邀請，然後諸神開始一個更正式且偶爾引人發笑的審查程序，以判斷留下的人的相對價值：尤利烏斯·凱撒、奧古斯都、圖拉真、奧理流斯、君士坦丁，以及最後一刻被海克力斯塞進競爭行列的亞歷山大大帝。最終，在祕密投票後，宣布奧理流斯為獲勝者，儘管並不清楚是否有任何皇帝實際上能與諸神共進晚餐。[4]

這是整幅畫的關鍵。朱理安出現在靠近階梯頂部的側牆上，赫米斯（Hermes）或墨丘利（Mercury）（他表示自己的諷刺作品受其啟發）從他的肩膀上方看著他（圖 6.2c）。[5] 畫作上方，蓬鬆的雲朵間是典型的奧林匹亞諸神，在他們下方是一張空的宴會桌，顯然在等待皇帝們入座。但是，在羅穆路斯和他的狼正下方，一群雀屏中選的皇帝暫時在人間等待，同一時間亞歷山大大帝正從左方加入，後面緊跟著一位「帶翼的勝利女神」（Winged Victory）。並非每位皇帝都是可辨識的。不過除了拿著吉他的尼祿，位居皇帝隊伍中央、穿紅衣的人物非常像是尤利烏斯·凱撒，而在他右邊的則是奧古斯都（一旁身穿白袍的人物，絕對是哲學家芝諾

〔Zeno〕，在朱理安的諷刺作品中，他被眾神指派傳授奧古斯都一些智慧）（圖6.2a）。

文本和圖像之間存在著密切關聯。但最大的問題是：這到底是什麼意思？為什麼維里歐要視覺化一個提到每位皇帝、從罪人到笨蛋皆有的諷刺作品，來裝飾（或塗鴉）王宮的牆面？已有人嘗試解讀隱藏其中的宗教和政治訊息。一些現代解釋認為，亞歷山大大帝代表威廉國王，象徵他足以與羅馬諸帝相比。或者更具體地說，他們認為這是表現威廉國王堅定的新教立場，決心對抗前任國王詹姆士二世（James II）的天主教信仰，這些羅馬統治者在這裡代表著天主教（這裡稍顯陰險的芝諾形象是否暗中攻擊了神職人員？）。另一種觀點更微妙地認為，我們應該把這幅畫視為呈現威廉國王統治品質的「互動式論述」（interactive essay），將他扮演成完全不同的角色，不僅是勝利的亞歷山大，也是朱理安本人（他對異教的寬容比作新教），甚至是雲朵上，看起來榮耀卻謙虛的阿波羅神，重現一個文化的時代。[6]

這些解讀確實是有可能的。在 1700 年前後，朱理安比起過去更為人所知，他的作品也受到更多人閱讀（儘管如此，他的知名度還是只侷限在文化菁英的小圈子裡）。但要解讀這些隱含意義，存在著嚴重的困難。不論是否讚賞威廉國王的寬容，將勸人改信異教的朱理安公開塑造成新教信仰的象徵，這一點可能顯得牽強。更不用說亞歷山大並不是諸神選出的最佳皇帝，獲勝者是奧理流斯。

更重要的是，解開隱藏信息的努力，導致忽略了明顯呈現在表面上的內容。令人驚訝的，不是我們從中會發現什麼祕密，而是在王宮中這個最具儀式性的地方，一系列彷如可笑失敗者的羅馬皇帝（奧理流斯除外），出現在我們面前。這樣的皇帝陣容，跟我們長久以來認為強大的皇權象徵形象相去甚遠。為什麼會這樣呢？

我們很難揭示維里歐或威廉三世的意圖，甚至無法了解那些從僕人到

大使等所有人，在長久歲月中往返於這座階梯的反應。但這些令人不安的畫作，促使我們更加好奇地觀察這座宮殿內的其他皇帝像，並將視野轉向接下來一百多年，進一步探討十九世紀的展覽、沙龍、藝廊、競賽以及公共辯論等全然不同的世界。在這個時代，一些皇帝像的複雜性和**新穎性**往往遭到忽視（容易被過於簡單地視為「穿著托加的維多利亞時代人物」，或古典主義的陳腐機械性表現）。

但首先來看看漢普敦宮的其他皇帝，特別是尤利烏斯·凱撒本尊。

曼帖那的凱撒

尤利烏斯·凱撒一直是古羅馬皇帝中最引起激烈爭論的人物。幾百年來，作家、活動家和普羅大眾一直在辯論他們應該站在凱撒還是其刺殺者一方？莎士比亞的《尤利烏斯·凱撒》只是其中一部極具才華且充滿矛盾思考的例子，對這個問題提出了思辨。在十四世紀初，但丁（Dante）將刺客布魯圖斯（Brutus）和卡西烏斯（Cassius）想像成被困在地獄最深處，他們的腳被塞進撒旦（Satan）的嘴巴裡，下場只比頭朝下被嚼食的加略人猶大（Judas Iscariot）稍微好一點。大約一個世紀後，兩位有學識的義大利人文主義者，在小冊子上展開一場關於凱撒與西庇歐的辯論。西庇歐是羅馬共和時期的英雄，通過戰勝漢尼拔拯救了羅馬。其中一位學者布拉喬利尼（Poggio Bracciolini）認為，凱撒是摧毀自由的暴君；另一位郭里諾·委羅內塞（Guarino Veronese）則主張，凱撒實際上從墮落中拯救了自由。[7] 在十九世紀初，當安德魯·傑克森被指控為「凱撒主義者」時，他可能知道（也可能不知道）這個詞曾被用來指責其他許多西方領導人。正如最近一位作家恰如其分地說，凱撒的生平一千多年來一直「為政治思想的抽象概念提供了具體的例證」。[8]

其中某些分歧在現代政治有明顯的根源（布拉喬利尼與佛羅倫斯共和

國的關係是他厭惡凱撒的基礎）。但是，這絕非單純的君主和君主主義者站在獨裁者一方，共和派站在另一方的分裂。不論站在哪個陣營，凱撒的確有許多令人欽佩的地方，包括他的寫作風格被無數學童模仿（不論他們是否心甘情願），以及他大膽、冒險但取得驚人成功的軍事「天賦」。在中世紀的「九賢者」中，他與亞歷山大大帝和特洛伊英雄赫克特兩位戰士並列。後來在拿破崙委託製作的一組最昂貴的黃銅家具「偉大指揮官之桌」上，他再度與亞歷山大大帝同台（其華麗的瓷質表面上，裝飾著勝利、屠殺的場景，以及古典世界十二位「最偉大的」將軍頭像）（圖6.3）。[9]直到最近，才有少數人像古羅馬時代凱撒的敵人一樣，質疑他的軍事成就是否更像種族滅絕而非天賦，而且很少有藝術家分享十八世紀雕塑家迪爾（John Deare）的另類觀點。他描繪的畫面乍看之下是凱撒英勇戰鬥對抗不列顛人，但在附帶的銘文中，他卻提醒觀者這最終將成為凱撒軍事上的失敗（圖6.4）。[10]

　　然而，除了著書和戰績，凱撒還擁有其他足以表率的美德，為歐洲數個世紀以來的畫家與設計家提供豐富的創作題材，即使它們背後的故事多數已被我們遺忘。凱撒的「仁慈」（clementia）一直是受歡迎的主題，這點在他內戰勝利、開啟一人專政時最為明顯。在那場衝突中，敵方陣營領袖「偉大的」龐培（拉丁文為 Gnaeus Pompeius Magnus），曾是一名壯志滿懷、自我膨脹的征服者，後來轉變為一個保守的傳統主義者。西元前49年凱撒在希臘北部的法撒盧斯（Pharsalus）平原擊敗了他，隨後在逃往埃及尋求庇護的途中，遭到背叛斬首，下場極為淒慘。凱撒在龐培死後的作為，為古代和現代各種政治立場的領袖，帶來了啟發。

　　在費德里柯・貢薩格的德宮中一間房間天花板上，描繪了凱撒收到已故龐培的「文件櫃」，但他下令燒毀其中的內容：這展示了他的寬宏大量，保證不會根據其中披露的訊息進行任何政治迫害（圖6.5）。[11]此外，許多藝術家試圖捕捉凱撒在兇手獻上龐培頭顱時所展現的痛苦與憎惡（這

圖 6.3 「偉大指揮官之桌」的瓷器檯面（直徑約一公尺），以亞歷山大大帝為中心。除了尤利烏斯・凱撒之外，還展示一系列羅馬皇帝，排列在桌面下半圈：從右至左是奧古斯都、塞提米烏斯・賽維魯斯（留著鬍子）、四世紀的君士坦丁（鑲著珠寶的髮帶）、圖拉真，接著是凱撒（見局部圖）。在凱撒下方的場景中，他轉身遠離向他展示的龐培頭顱。這張桌子於 1806 年由拿破崙委託製作，後來贈送給英王喬治四世（George IV），現藏於白金漢宮。

圖 6.4　迪爾在 1796 年製作的浮雕，描述凱撒在船上戰鬥。右側有一位不列顛人正領軍進攻羅馬人。作品下方的原始銘文，指出羅馬人不會獲得勝利：「凱撒只差這個就能達成傳統概念上的成功」（HOC (V)NVM AD PRISTI(N)AM FORTVNAM CAESARI DE(F)VIT，引用自凱撒本人對入侵不列顛的描述）。或許更應該注意的是，迪爾是美國獨立運動的支持者，這件一點五公尺寬的雕塑作品是用來放在約翰・潘（John Penn）英國住所的壁爐上方，潘是賓州開拓者威廉・潘（William Penn）的孫子。

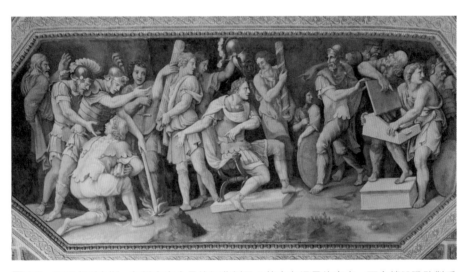

圖 6.5　展現尤利烏斯・凱撒寬宏大量的經典例子：他坐在場景的中央，下令銷毀戰敗對手龐培的信件，以免其中的訊息被用來對付其他人。這是位於曼托瓦近郊貢薩格的德宮「皇帝廳」天花板主要壁畫，由羅馬諾在 1520 年設計。

一場景在「偉大指揮官之桌」上作為凱撒的象徵圖像，與他的肖像一起出現）（圖6.3）。必須再次強調，這被認為是凱撒人性和正直的標誌，即使一些更為存疑的評論家認為只是鱷魚的眼淚，而不是真實的情感。**12**

　　儘管凱撒擁有諸多美德，他的刺殺事件總是最具存在感，導致他無法成為現代獨裁者或君主的直接典範。這個人物（按照布拉喬利尼的觀點）終結了共和體制，也為自己帶來毀滅，成為對君主構成危險甚至死刑判決的象徵。看著任何凱撒圖像，無論表面上看起來多麼歡慶，我們都無法忽視在心中浮現「接下來將發生的事」。

　　這種不祥的預感體現在曼帖那的九幅系列畫中。畫中描繪了凱撒在西元前46年的盛大凱旋遊行，慶祝他在羅馬疆域各地的軍事勝利。這些畫作原本是在十五世紀晚期為貢薩格家族繪製（可能由費德里柯公爵的父親委託），後來在1620年代，由查爾斯一世連同其他藝術品一起取得。**13**此後幾乎一直陳列在漢普敦宮。後來人們對曼帖那風格的喜好有所轉變，也對畫作的破損情況和胡亂修改感到不滿。其中情況最糟莫過於二十世紀初藝術家弗萊（Roger Fry）開始的修復工作，眾所周知他相當惡劣地移除遊行隊伍中唯一黑人士兵的臉孔，以配合其他白人臉孔（圖6.6）。**14**但總體而言，曼帖那〈凱撒的勝利〉一直受到極高的讚賞，而維里歐的〈眾皇帝〉卻備受輕視。部分原因在於，人們對這種精彩生動地再現羅馬盛事的讚譽，掩蓋了畫作中存在的矛盾和困惑。

　　這一系列畫作聚焦於參加遊行隊伍的人物，包括擁擠的士兵、俘虜、好奇的圍觀民眾，以及運載穿越羅馬街頭的戰利品和珍貴藝術品。但如果說這些畫作看起來在展現王朝自信滿滿的軍事勝利，那麼最後一幅畫卻改變了調性。在這幅畫中，坐在戰車上的凱撒顯得憔悴憂鬱，似乎對接下來兩年內的命運有所察覺（圖6.7）。**15**他身後的一個顯眼人物更是加劇了這不安情緒。「帶翼的勝利女神」取代了現實遊行中的奴隸，這個奴隸的工作是要不斷在指揮官耳邊低聲說「請記住你（只不過）是個凡人」。以

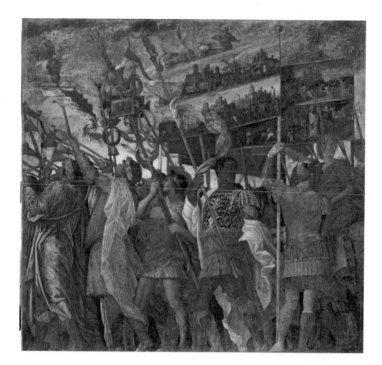

圖 6.6 十五世紀晚期,曼帖那繪製的〈凱撒的勝利〉系列畫的前兩個
場景。這些巨型畫作高度將近三公尺,它們借用古代對於華麗炫目的
羅馬凱旋遊行的描述:包括戰利品、描繪戰役的畫作和標語牌。此圖
已修復被弗萊塗掉的唯一黑人參與者。

防成功使他忘記自己只是一介凡人，就像人們口中的凱撒一樣。[16] 仔細觀察還會發現畫中更深層的焦慮。第二幅畫中一名士兵攜帶的標語牌（圖 6.6），列出了凱撒因征服高盧而獲得的榮譽，但最後卻出現三個不詳的字眼：「invidia spreta superataq(ue)」（直譯為「妒忌被傲視和克服」）。[17] 當然，事實恰恰相反。任何熟悉凱撒生涯概況的人都知道，他遭刺的原因之一正是他**沒有**克服某些同胞的妒忌。

圖 6.7 曼帖那〈凱撒的勝利〉系列中的最後一幕，描繪凱撒在凱旋戰車上的場景，這引來一些難題（就像羅馬人自己也常常對這樣的典禮感到疑問）。這一切的榮耀是否過分了？這是否為驕傲導致失敗的例子？這位勝利的將軍是否有注意到不斷對他耳語的訊息，提醒他「只是個凡人」？以凱撒的情況，他在十八個月後遇刺。

這裡存在一種矛盾，至少與貢薩格家族、英國君主制政權或一人統治的虛假主張不相容。克倫威爾（Oliver Cromwell），這位短命的國會，或說是共和政府的領袖，或許正因為理解這一點（而非因為他喜歡曼帖那的筆觸），他在查爾斯一世被處決後，從「國王之物」的拍賣中撤回了〈凱撒的勝利〉，並將這系列作品保留給國家。（對於任何想成為君主的人來說，還有什麼更好的警惕？）然而，另一組在漢普敦宮占有一席之地，以尤利烏斯・凱撒為主題的藝術品，後來也被克倫威爾保留，更加明確地凸顯了這些矛盾：由這座宮殿最著名的主人亨利八世國王委託製作的一組珍貴掛毯。原作早已毀壞、遺失並幾乎完全被遺忘，（如同提香的〈皇帝〉）唯有透過巧妙探尋，才能從各種後代版本和改編中重建它們。它們是都鐸時期英格蘭最重要且最昂貴的傑作。不過，數百年來，人們一直誤解其確切的古典主題和複雜訊息。如果我們願意深入挖掘（這確實很麻煩），就會發現一個耐人尋味的故事。

漢普敦宮的凱撒掛毯

1540 年代中期，亨利八世取得這十幅主題為尤利烏斯・凱撒生平的大型法蘭德斯掛毯。這些掛毯使用羊毛、絲線和金線織成，每一件約四點五公尺高，並排的總寬度將近八十公尺。當王家收藏品在一百年後估價時，這組掛毯價值為 5,022 英鎊，是所有「國王之物」中價值第二高的物件。其價值超過提香十一幅〈皇帝〉的四倍（也是這些畫作實際售價的八倍多），僅次於另一組很可能同樣由亨利八世委託製作的掛毯——這組掛毯有十幅更大的場景，描述亞伯拉罕的聖經故事，估計價值 8,260 英鎊。[18]

今日很難理解掛毯在文藝復興裝飾中的重要性，不論在價值、聲望還是數量上都是如此。根據收藏清單，亨利八世的各個住所共有超過 2,500 幅掛毯，儘管其中一些可能只是普通的床罩而非陳列品，這個數字仍然相

當驚人。如今我們所見的掛毯通常呈現沉悶的棕綠色調，懸掛在宏偉的宅邸和藝廊的走廊，難以體現它們原本的狀態和風華。它們的鮮豔色彩因長時間暴露在光線下而褪色，金屬線也因嚴重氧化而失去光澤。許多這些早期傑出的掛毯，曾經比繪畫更常被歐洲最有錢的貴族追捧，主題包括羅馬帝國的勝利、海克力斯神話，或是伊甸園及諸聖嬰孩殉道慶日（Massacre of the Innocents）。然而到了十九世紀，由於它們看來平淡無奇而被直接拋棄。[19]

亨利八世的凱撒掛毯很可能也經歷了相同命運。在十六世紀末，這組掛毯深受漢普敦宮訪客的注意與讚賞（其中一位訪客就曾讚賞這些圖像是「織進掛毯裡的生命」）。在查爾斯國王被處決後，雖然可能帶來巨額利潤，這些掛毯被撤出了「國王之物」拍賣行列，最終回到了王家收藏中。直到 1720 年代，有紀錄顯示它們進行了修補、更換襯布，並輾轉於不同宮殿間。最後一次紀錄是在 1819 年（樂觀的說法是，肯辛頓宮〔Kensington Palace〕的水彩畫〈卡洛琳皇后的繪畫廳〉〔*Queen Caroline's Drawing Room*〕中可以看到一幅掛毯，作為壁紙掛在畫作背後）。[20] 之後，除非這些掛毯仍然潛藏在某個宮殿的閣樓中被遺忘和忽視，否則很可能在十九世紀被拋棄，就像垃圾一樣。

然而，要重建亨利八世掛毯系列的整體外觀，仍是有可能的。比起繪畫，掛毯更是一個可複製的媒介。原始的編織設計圖，或者它們的複本，甚至是複本的複本，經常被重複利用或出售。有時在一世紀甚至更長時間後，可以藉此製作出大致相同場景的新版本。這個重要系列的後代 —— 重新編織或稍做修改的版本 —— 會出現在文藝復興時期超級富豪的收藏中，是**意料中**的事。因此，如果你足夠努力地尋找，確實能夠找到這些後代作品。

亨利八世的原件掛毯並沒有完整傳世。[21] 一些聰明的調查工作，已將四散的文獻建立了令人信服的聯繫，這些文獻似乎涉及到這組凱撒系列的

新版本，和公開展出的某些個別掛毯，或在歐洲和美國的拍賣會上短暫浮現的掛毯（這些物件在藝術市場上仍屬於收藏物品，不過實際價格遠遠低於過去）。這些論點在許多地方仍需要進一步釐清。但大致上而言，我們之所以能夠清楚認識亨利八世的掛毯收藏，主要歸功於幾幅晚期版本，它們曾經出現在教宗尤利烏斯三世（Julius III）、法爾內塞家族兩位成員和瑞典女王克莉絲汀娜（Queen Christina of Sweden）的牆上。因為幸運地發現其中一個場景的小型草稿，有助於確定這個系列的設計者是十六世紀初期的尼德蘭藝術家范‧阿爾斯特（Pieter Coecke van Aelst）。[22]

關於亨利八世的掛毯收藏，一些目擊者的描述，只提及原件系列中兩個確切的場景主題：西元前 44 年尤利烏斯‧凱撒被刺殺的場景，以及四年前他的對手龐培遇害的場景。[23] 幾乎可以確定凱撒之死的場景，出現在梵蒂岡的一幅掛毯中。根據文件記載，梵蒂岡掛毯為十件系列作品之一，製作於 1549 年的布魯塞爾，教宗尤利烏斯三世在 1550 年代初期取得，略晚於亨利八世的委託。相較之下，這個系列相對簡樸，沒有使用金屬線（正如一份收藏品清單清楚記載「無黃金」）（圖 6.8）。[24]

這幅掛毯繪了一場可怕的混戰，凱撒死於共謀者的匕首。同時左方背景的小場景中，哲學家亞特米多魯斯（Artemidorus）遞給凱撒一張紙條，試圖警告他即將發生的事，但是徒勞無功（許多古代作家都有提到這件事，後來經過莎士比亞劇作重新演繹後，更為人所知）。[25] 掛毯頂端織有一段冗長的標題，藝術史學家稱為場景的「道德化」解讀（最後一句是「曾經用百姓鮮血填滿世界的人，最終以自己的鮮血填滿元老院」）。這可能是道德教化的詮釋，但這也是一段引文，來自西元二世紀的羅馬歷史學家弗羅魯斯（Florus）對凱撒之死的描述，普遍不為人所知，經過略為刪節作為描述掛毯故事的關鍵。[26] 這只是這些掛毯中許多被遺忘、誤讀或翻譯錯誤的古典典故之一。

〈暗殺〉（Assassination）是我們最接近亨利八世原始收藏的作品：製

圖 6.8 描述凱撒遭刺殺的巨大掛毯（寬七公尺），現藏於梵蒂岡，製作於 1549 年，幾乎可以確定與亨利八世的掛毯系列出自相同工作坊。凱撒淹沒在一群行刺者之中；我們可以在背景左側看到，亞特米多魯斯曾經提醒凱撒這個陰謀，但是他不以為意。

作時間差不到十年，幾乎可確定是採用相同設計並由相同編織者製作。[27] 然而，多虧一條引人入勝且曲折的線索，我們能夠找到其他一些曾經裝飾漢普敦宮牆壁、花費不菲的古羅馬場景掛毯下落。透過追蹤其中一部分的線索，我們可以感受到這條複雜而曲折蹤跡的迷人之處。讓我們從一幅十六世紀的掛毯開始，它曾在 1935 年拍賣會上亮相，之後又再度消聲匿跡（圖 6.9）。

這幅掛毯描述一群身穿羅馬服飾的人，明顯想用撞擊器、腳和蠻力破門而入。畫面本身也許不太引人注意，但織入的標題文字，使之地成為尤利烏斯・凱撒故事的一部分：「Abripit absconsos thesauros Caesar et auro / vi potitur quamvis magne Metelle negas（凱撒以武力奪取隱藏的財寶，並

圖 6.9 這是亨利八世凱撒掛毯的一個晚期版本。1930 年代出現在藝術品市場，目前下落不明。然而，這個場景可以清楚辨認。凱撒在對抗龐培的內戰中返回羅馬，為了籌措更多資金，強行闖入國庫。

取得黃金的所有權，儘管您阻止他這麼做，偉大的梅特盧斯）」。對於了解史實的觀眾而言，它描繪了凱撒在對抗龐培的初期，進入羅馬強行奪取鎖在羅馬國庫的現金，無視龐培的忠實支持者梅特盧斯（Metellus）的反對。[28] 更重要的是，一連串證據顯示，這幅掛毯也是亨利八世原作的晚期版本。

第一個線索來自一份掛毯清單，記錄了克莉絲汀娜女王於 1654 年退位時，攜帶到羅馬的掛毯收藏。這套掛毯包括〈凱撒之死〉（*Murder of Caesar*）和〈龐培之死〉（*Murder of Pompey*），與漢普敦宮的兩個紀錄相符，極可能與亨利八世的掛毯收藏有關連。值得注意的是，其中還包含

一幅掛毯〈凱撒強闖國庫〉（*Caesar Breaking into the Treasury*）。另一份清單進一步加強了這種關聯，該清單列出了 1570 年，帕爾馬公爵亞歷山德羅・法爾內塞（Alexander Farnese）擁有類似的十幅凱撒主題掛毯（可能是亨利八世的另一套「相關作品」）。每幅掛毯都用編織標題的第一個詞簡稱，其中一幅是 Abripit（奪取），正好對應 Abripit absconsos...（奪取隱藏的……）開頭第一個字。[29] 此外還有視覺上的連結。在 1714 年，為了慶祝法爾內塞公主與西班牙國王菲利浦五世（Philip V）的婚禮，帕爾馬大教堂的整個正面掛上了兩套家族收藏的凱撒主題掛毯（亞歷山德羅的母親早在 1550 年就擁有一套）。在一幅細緻的當代版畫上，展示了為這場盛會布置的大教堂，你可以在一樓看到這個設計，它醒目地懸掛在主門右側（雖然被鏡向反轉）（圖 6.10）。[30]

多虧文獻研究與幸運保存下來的物件，藝術史學家經過努力調查，逐漸拼湊出漢普敦宮原件系列的風貌。精美的掛毯〈凱撒橫渡盧比孔河〉（*Ceasar Crossing the River Rubicon*）是最後出現的其中一幅（標誌著凱撒入侵義大利，也是內戰的開始）。這幅掛毯於 2000 年出現在紐約市的拍賣會上，[31] 在我書寫的當下，正在地毯展示間裡等待買家（圖 6.11）。它的主題和標題「Iacta alea est...」（骰子已擲）都符合克莉絲汀娜女王和亞歷山德羅・法爾內塞的藏品清單，類似設計也曾出現在大教堂的正面右上角。[32] 同樣情況也發生在義大利和葡萄牙，有著較為恐怖場景的三幅掛毯上。一群男子正在諮詢一位先知或巫師，周圍有各種蛇和蝙蝠，後面還有女巫的大釜。每幅掛毯的標題皆不同，其中一幅寫著「Spurinna haruspex Cesaris necem predicit」（占卜師斯普林那〔Spurinna〕預言凱撒之死）——這可怕的預言告訴他（用莎士比亞的話來說）「小心三月十五日」（圖 6.12）。[33]

在這些重建過程中，可預見會有各種尚待解決的問題。如果我們把所有掛毯集結起來，會超過十個場景主題，數量比亨利八世和其他主要系列

圖 6.10 呈現 1714 年義大利帕爾馬大教堂的當代版畫,展示許多「凱撒掛毯」,用於慶祝法爾內塞家族的婚禮。例如,大門右側展示凱撒闖入國庫的掛毯(圖 6.9);右上方是凱撒越過盧比孔河的掛毯(圖 6.11);中央右側則展示凱撒的對手龐培被斬首的掛毯(根據現存於波伊斯城堡的一幅掛毯所知)。

還多。是否有一些場景是後來新增的,還是進行了替換呢?對於後期掛毯的日期和順序也存在不確定性,其中一些可能最晚製作於十七世紀後半期。這主要根據邊框的風格(雖然有些曾遭移除或替換)和不同型式的標題(粗略來說,越晚期的越簡短)。至於其他出現在拍賣會上的一些個別物件,是否曾經屬於克莉絲汀娜女王或法爾內塞家族也尚無定論。[34] 但整體而言,能夠重建亨利八世最奢華的其中一組收藏,也算是學術調查的一

圖6.11 當凱撒抵達盧比孔河時，一位女性人物（「羅馬」的擬人化）出現在面前。這幅將近五公尺寬的掛毯標題說明了故事場景。「Iacta alea est」開頭，意思是「骰子已擲」，意味著現在一切都不確定。標題接著寫道「……他橫渡盧比孔河，順應著天象指示，（然後）奮勇地攻占里米尼（城）」。

大成就。

不過還是有不明之處。現代藝術史學家（甚至包括十六和十七世紀重新利用原始設計的人）沒有人能正確辨識出范‧阿爾斯特的古代靈感來源。[35] 結果就是，他們嚴重誤解了故事場景，並且完全忽略這些羅馬皇帝圖像中的隱晦涵意。

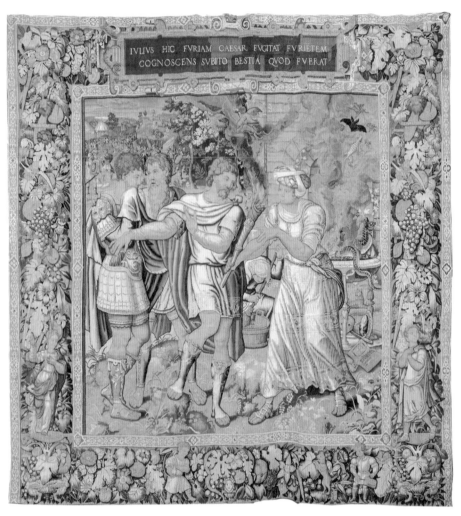

圖 6.12 這幅十六世紀掛毯（約四平方公尺）上的場景，一般認為是尤利烏斯·凱撒諮詢占卜師斯普林那；標題寫著「尤利烏斯·凱撒在此逃避熊熊怒火」。但是，大釜、詭異的蝙蝠以及「占卜師」的性別，暗示了不同的解讀（見第 239-240 頁）。

掛毯上的盧坎

　　一般認為，亨利八世的掛毯不僅只是描述凱撒生平中的幾個重要時刻。而且，它們並不是根據蘇埃托尼亞斯的《羅馬十二帝王傳》或任何其他古代史書為基礎。相反，我們有直接證據顯示，幾乎系列中的每個場景都明顯受到西元一世紀詩人馬庫斯・安納烏斯・盧坎努斯（Marcus Annaeus Lucanus）的啟發，現在通常稱他為「盧坎」（Lucan）。盧坎是尼祿皇帝的受害者，在捲入一場失敗的政變後，於西元65年被迫自殺。他唯一倖存的史詩《法撒利亞》（Pharsalia），描述凱撒與龐培之間的內戰（標題指的是法撒盧斯的最後一戰）。這部史詩毫不保留地剖析內戰衝突，幾乎是反史詩（anti-epic）的實驗之作，沒有任何人是真正的英雄。這部史詩對一人專政有多大程度的批判，長期以來一直存在爭議，但盧坎筆下的凱撒（龐培也是）確實存在嚴重的缺陷，他的軍事才能、動機和野心，最後都導向可怕的毀滅性結局。[36]

　　亨利八世的掛毯與凱撒的生涯重要時刻無關，而是透過一位古代異議詩人的眼睛，以圖像方式呈現內戰，而這位詩人本身也是帝國統治下的受害者。[37]

　　我之所以最先注意到盧坎是這些掛毯的靈感來源，是因為占卜師斯普林那預言凱撒將死的故事。這確實是凱撒生平中眾所周知的事件，在其中一幅現存版本的掛毯上，標題清楚地點明了這一點；其他版本的標題則較為混亂。[38] 然而，這個場景不可能被設計成這樣，因為斯普林那是一位**男性**，[39] 且是一位令人尊敬的占卜師或神諭者（拉丁文為 *haruspex*）。而這裡的主要人物毫無疑問是女性，並且伴隨著蛇、蝙蝠和大釜，看起來像極了一位女巫。她絕對是盧坎《法撒利亞》史詩中最著名且最駭人的角色之一：艾莉克托（Erictho），來自希臘北部塞薩利島（Thessaly）的可怕亡靈術士（在掛毯中，她甚至戴著一頂典型的塞薩利島風格帽子），她以屍

體為食並召喚冥界的力量。[40] 這裡描繪的是史詩中的一幕，龐培的兒子前來請教關於父親對抗凱撒的戰爭結果，她借助一具暫時復活的屍體，預言了龐培即將面臨的失敗。

現代學者將這個人物稱為「斯普林那」，是因為他們不熟悉盧坎的《法撒利亞》，並在其中一幅掛毯錯誤標示了該人物。掛毯製作中的一個重大謎團是誰負責這些標題，他們工作的程度和學識水平如何？這些文字在不同世代的織造過程中如何傳遞或改編？發生錯誤的原因尚不清楚（可能是因為不熟悉原始資料，或是有意地重新詮釋該場景）。但有一件事**可以確定**：最初設計這個場景的范・阿爾斯特肯定考慮到了盧坎的艾莉克托。

在此基礎上，許多問題迎刃而解。在《法撒利亞》中，另一幕同樣經典但現在同樣被忽略的場景，反映在三幅晚期版本掛毯（其中一幅位於威爾斯的波伊斯城堡，仍懸掛在距離一排皇帝胸像不遠處；其他兩幅則出現在拍賣會上）（圖 6.13）。其中兩幅掛毯的標題都提到這個戰鬥場景，分別是凱撒「殺死一個巨人」和凱撒「領導一場攻擊」。[41] 問題在於，在凱撒的各種事蹟中，無論是歷史或傳說都沒有提到他與巨人的戰鬥，儘管他可能偶爾領導進攻（正如雕塑家迪爾所想像的）。但這個問題有簡單的解釋。在這裡，現代藝術史學家似乎沒有注意到的是，一位身形較小的戰士站在一堆屍體上（「凱撒」對抗「巨人」）。如果你熟悉《法撒利亞》，這就是范・阿爾斯特想表達的主題：凱撒的士兵卡西烏斯・斯卡瓦（Cassius Scaeva）在法撒盧斯戰役前，圍攻龐培的迪拉西姆（Dyrrachium，位於現今阿爾巴尼亞杜拉斯〔Durres〕附近）營地時表現出的英勇行為。為了阻止龐培的軍隊突圍，斯卡瓦把戰死同袍的屍體，從圍城工事的牆上往下丟，並站在這堆可怕的屍體堆上與敵人作戰（盧坎陰沉地評論道：「他不知道在內戰中英勇行為是多麼大的罪行」）。最後，他被龐培陣營一名精銳弓箭手射中眼睛（在這裡被描繪為「巨人」），但

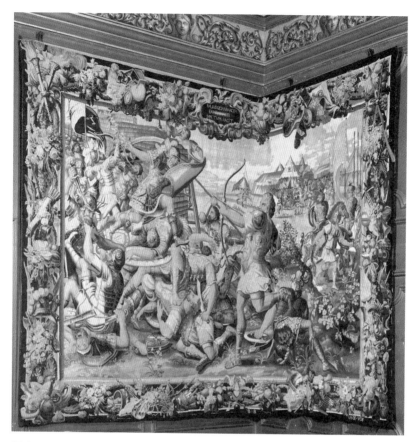

圖 6.13 亨利八世掛毯系列的一幅後期十七世紀版本（寬超過四公尺），現藏於波伊斯城堡，描述「凱撒發動進攻」的場景。但圖像本身的細節，如一個士兵在一堆屍體上奮戰，同時一名射手正瞄準他，清楚顯示原始設計者有意呈現盧坎《法撒利亞》中一個著名故事。這幅掛毯描繪凱撒的士兵卡西烏斯·斯卡瓦在可怕的屍堆上對抗敵人，並被龐培軍隊的一名士兵射中眼睛。

他拔出箭並繼續戰鬥。這裡描繪的是令人不安的「英雄主義」場景，與巨人無關，也與一般的「凱撒領導攻擊」完全無關。[42]

　　凱撒遇刺是這個系列掛毯中，唯一一幅跟《法撒利亞》無關的主題（這部史詩在此中斷，即使故事曾打算延續下去）。其他可辨識的場景，

即使有時也被其他古代作家提及，都可以直接追溯到盧坎的敘述。〈凱撒強闖國庫〉是其中一個著名的場景，同樣，〈凱撒橫渡盧比孔河〉（*Crossing of the Rubicon*），河邊的女性人物是盧坎最獨特的細節，在其他作品中找不到。此外，還有描繪龐培抵達埃及時慘遭背叛斬首的〈龐培之死〉，其可怕版本也在波伊斯城堡被保存下來，這些都享有盛名。[43]

雖然很常混亂錯置，但有些時候，掛毯標題仍保留了與《法撒利亞》的聯繫。例如，其中一套掛毯系列描繪了龐培投身對抗凱撒的戰鬥前，與妻子悲傷道別的場景，是這部殘酷詩作中少有的溫柔時刻。大多數現代評論家和早期現代的標題作者，都將其錯誤解讀為凱撒與妻子道別，不過有一個標題正確指出：「偉大的龐培前往他的營地；科妮莉亞（Cornelia）悲傷地搭船前往萊斯博斯島（Lesbos）⋯⋯。」（在另一個版本中，標題將主要人物誤認為凱撒，但在圖像本身，龐培陣營的標誌「SPQR」（羅馬元老院暨羅馬公民），清楚顯示在他身後的軍旗上。[44] 另一個直接引用盧坎文句的例子也同樣遭到忽略。在一個描繪法撒盧斯戰役的掛毯場景上方，標題開頭為「**比內戰更糟糕的戰爭**」（'Proelia ... *plusqua\<m\> civilia*）。這是直接引自《法撒利亞》著名的第一行詩，描述戰爭最不道德的一面。撰寫標題的人指出了掛毯系列的靈感來源。[45]

我們無從得知是什麼樣的無知、誤解和刻意地重新詮釋，使得盧坎《法撒利亞》故事的掛毯轉變成「凱撒生涯中的重要事件」。正如掛毯上的標題和藏品清冊上的記載清楚顯示的那樣，這是一個相當長久的過程，至少可以追溯到十六世紀後期，遠遠超出了現代藝術史學家的研究範疇。但毫無疑問，當亨利八世的下屬打開從布魯塞爾運來、裝著國王收購過最昂貴的藝術品的箱子時，映入他們眼簾的，是一系列描繪史詩級的黑暗衝突場景，預示了羅馬一人統治時代的來臨，為獨裁專政鋪平了道路，最終以凱撒遇刺告終。這裡頭是否有什麼啟示？

帶來反思

如果認為亨利八世掛毯上的場景是對君主政體的直接攻擊，這樣的想法就太過簡化了。雖然這麼想很有趣，但我絕對不是在說，國王的下屬不知如何去向他解釋新藏品的意外訊息。我們對於委託的過程，或是國王本人的想法一無所知。但也沒有理由認為國王或他的顧問沒有得到他們預想中的，甚至是指定的東西。

在中世紀和文藝復興時期，盧坎的詩作至少在歐洲菁英圈中頗受歡迎（儘管不及奧維德或維吉爾），我們可以找到幾種不同的，有些是我們不熟悉的解讀方式；直至十七世紀下半葉，現在流行的政治觀點才開始成為主流。十三世紀的尚·杜圖安（Jean du Thuin）將這部史詩改編成法語方言文學作品《尤利烏斯·凱撒的故事》（*Hystore de Jules César*），將凱撒塑造成一位騎士般的英雄，他和克麗奧佩特拉之間的關係（《法撒利亞》最後一篇未完成的主題）變成一段宮廷浪漫故事。這可能間接為後來許多歌劇奠定基礎（最著名的是韓德爾的《尤利烏斯·凱撒在埃及》〔*Giulio Cesare in Egitto*〕），透過大幅修改盧坎的作品，構建出幾乎全新的故事。在都鐸時期的英格蘭，許多讀者將這部史詩視為內戰危險的警惕，而非對暴政的警示，這一涵意相當受歡迎，毫不令人意外。[46]

即使有許多不同的詮釋，但面對畫面中令人不安的一人統治，並不容易找到為之辯護的方式。不論有何依據，很難如某些人所認為的去想像，這是用來指引亨利八世年幼的兒子愛德華（Edward），或是亨利八世自己再一次的權力宣言（比如將自己解散修道院取得龐大利益的行為，類比為凱撒闖入國庫）。[47]與幾十年後取材自蘇埃托尼亞斯製作的〈阿爾多布蘭迪尼銀盤〉對比之下，更凸顯了這一點。這一系列掛毯展現的，並非帝國權力得以成功傳承的預兆，而是女巫利用屍體看到失敗的預言。如果說奧索的英勇自殺，是〈阿爾多布蘭迪尼銀盤〉對皇帝之死的唯一呈現，那麼

范‧阿爾斯特在此強調的是雙方支持者的血腥殺戮。不論你站在哪一邊，結局都是凄慘的。

　　這些負面圖像的結合和重複，更加深人們眼中這種不安感。想像一下，十八世紀早期在漢普敦宮裡漫遊的人，無論是居住者、訪客、臣民或國王，理論上（當然取決於誰被允許進入哪裡）應該都可以親眼目睹其中某些掛毯。而在不遠處的「國王的階梯」上，有扮演失敗晚宴客人的皇帝們，及曼帖那的微妙警告。無論他們從中得出什麼結論，這再次警示我們，不要將現代對羅馬皇帝，視為統一且是當權者安心的正面形象。如我們所見，很多形象確實如此。然而，在漢普敦宮這個最能代表君主制的現代環境中，牆上的圖像具有更複雜的意涵：它們在負面或矛盾的形象中展示了羅馬帝國的權力，以及現代君主的權力；它們引發了在多大程度上可以在古代看到現代君主制的問題；它們甚至可能提供了一個透視鏡，讓現代君主能夠正視君主制度所引起的不滿。

帝國的墮落與帝國的歷史

　　對廣大觀眾而言，那些出現在宮殿內外的羅馬皇帝圖像，總是伴隨著他們個人的惡習，同時也暗示這些惡習，是帝國制度系統性腐敗的象徵。這個觀念深植於基督宗教的歷史中，例如尼祿和其他異教統治者對基督徒的迫害，描繪在十二世紀普瓦捷大教堂的彩繪玻璃（圖 1.6）、近幾十年的宗教繪畫和諛眾取寵的電影中。這個觀點也超越了宗教範疇，體現在其他領域。

　　薩德勒並不是唯一一位藉由圖像下方的詩句，對皇帝美德表達另類觀點的商業版畫家。另外一位法蘭德斯藝術家，揚‧范德史特拉特（Jan van der Straet，通常被稱為史特拉丹努斯〔Stradanus〕）設計的皇帝肖像，以及十六世紀晚期至十七世紀初期，由多位版畫家大量翻刻，亦以敵意視角

看待羅馬皇帝（圖 6.14）。在這些版畫中，附帶的拉丁文詩句幾乎都展現了每位皇帝最糟糕的一面，不僅限於那些通常被視為壞人的皇帝。尼祿被形容為應該遠離政治，只需專注彈奏里爾琴的統治者（詩中挪揄他揮舞的是**撥片**而不是**權杖**）。奧古斯都也因為逾越人神之間的界線而受到譴責，這個錯誤在遭妻子莉薇雅謀殺時（如同一個情節精彩但不太可能是真的故事版本所述）被揭露：「當你〈奧古斯都〉大膽地將自己自比作神時，據說莉薇雅透過混合毒藥提醒你你的凡人命運」。只有維斯巴西安和提圖斯逃脫了批評，這點令我們相當不安，因為他們摧毀了耶路撒冷的聖殿。**48**

(a)

(b)

圖 6.14　兩幅揚·范德史特拉特設計的皇帝肖像，由十六世紀晚期阿德里安·科勒特（Adriaen Collaert）製成版畫：(a) 奧古斯都；背景中展示了他著名的盛宴，他裝扮成阿波羅神；雕像底座刻有亞克辛海戰（在此戰役中他擊敗了安東尼與克麗奧佩特拉的勢力），以及莉薇雅餵他一顆有毒的無花果。(b) 圖密善；背景右方描繪了他的刺殺；底座正面是他串起的蒼蠅；詩文譴責他是「家族中最醜惡的汙點」和「濫殺無辜」。

敵意並不只出現在詩句中，也在畫面背景中。每張版畫中都描繪了該皇帝的生活場景；在某些版本中，騎馬的皇帝被描繪得宛如騎馬雕像，基座刻畫了更多的故事場景。極大部分場景中都強調死亡、毀滅、皇帝的病態和放縱行為。以奧古斯都像為例，背景呼應著詩文內容，描述了惡名昭彰的「十二神之宴」（Banquet of the Twelve Gods），據稱他在這場宴會中身穿被敵人視為近乎褻瀆的奇裝異服，假扮成阿波羅神；在底座的正面則描繪莉薇雅向丈夫獻上致命的有毒無花果。在圖密善的底座正面，可以清晰看到這位年輕皇帝用筆串起蒼蠅的場景。[49]

在十七世紀早期，魯本斯創作了一些古怪的素描，捕捉到這種不成熟的殘酷形象。魯本斯以他對古文物的興趣，和他創作的皇帝肖像聞名，包括與「多位藝術家」共同創作的十二帝王系列中貢獻了〈尤利烏斯·凱撒〉（Julius Caesar），可能還包括創作了其他兩組皇帝像系列，部分原作被保存了下來，部分則依複製品而重建。[50] 這些肖像作品從嚴肅的凱撒像，到其他更豐滿、更人性化且稍顯不敬的肖像。然而，沒有任何一幅作品，能比現藏於柏林的一張紙正反兩面上的皇帝素描更加不敬。[51]

這些素描可能是某幾幅大型畫作的非正式工作草圖。例如，尤利烏斯·凱撒因為「我來，我見，我征服」（veni, vidi, vici）的標語而得以辨識，但魯本斯另外在旁邊寫下「無雷電」（sine fulmine），似乎還在思考該為凱撒增添哪些特質。不過，其中某幾個人物像，似乎也具有獨特的幽默諷刺畫形象，宛如有了自己的生命。在紙的另一面（圖6.15），是流露殺氣的維斯巴西安，可以由他過去出自蘇埃托尼亞斯的綽號「趕騾人」（mulio）辨識身分，而年輕的圖密善正在戳蒼蠅（魯本斯寫道「連蒼蠅都無法」〔ne musca〕，沿用了蘇埃托尼亞斯筆下的俏皮話「連一隻蒼蠅都不與他為伴」）。[52] 無論這些素描最終的目的是什麼，它們提醒我們，即便是最嚴肅莊重的皇帝肖像創作者，頭腦中可能同時擁有更另類、寫實或滑稽的想像，就像維羅納那幅在灰泥下方的十四世紀諷刺畫（圖1.16）。

圖6.15 魯本斯畫在紙上的皇帝諷刺畫（約20乘40公分），大約繪製於1598至1600年。維斯巴西安在畫面左側出現兩次，較上方的和他興建的建築一起出現，較下方的則標註著「綽號為趕騾人的執政官」。提圖斯面對著他，提到了他戰勝猶太人，以及明顯是畫家寫給自己的筆記：「確認圖拉真柱上的皇帝是否攜帶軍杖」。右側有兩個不同版本的圖密善，其中一個正在瞄準一隻蒼蠅，標註著「*ne musca*」，意思是「連一隻蒼蠅都無法（與他為伴）」。

　　一直要到數百年後，藝術家才開始更系統的、更細微的、更質疑的以及更尖銳的方式，探索羅馬皇帝及其象徵的政治社會制度的缺陷。正是從此時期，我們有更多管道去理解對皇權圖像較不敬的反應，無論這些圖像本意為何。這發生在藝術環境及其機構相當不同以往的背景下。繪畫作品的數量和風格多樣性遠勝以往，而且流傳至今（到了1850年代，每年有數千幅新作品在巴黎展出，因此任何概括性的評論都難與現實相符）；這也是畫廊、公共展覽、學術機構、新教學形式、更多元的贊助人和買家、意識形態喧囂爭論，以及藝術批評、評論和新聞報導的嶄新世界，開啟前所未有的一系列當代討論。

　　乍看之下，十八世紀晚期和十九世紀的繪畫作品似乎僅次於那成排的

大理石胸像，成為「現代世界中的羅馬人」的流行形象。它們重現了羅馬歷史和神話場景（與古希臘神話故事、現代民族主義神話和現在鮮為人知的冷門聖經故事並列），往往尺寸巨大，據說是為了教化作用。「令人欽佩的行為模範」（*Exemplum virtutis*）是當時這些被稱為「歷史畫」的作品經常引發的口號之一。這種藝術類型對於現代美術館觀眾來說可能讓人麻木，但當時在歐洲的藝術學術機構中，享有數十年的崇高地位（遠勝風景畫或其他較為「次要的」流派，或其他主題的小型繪畫作品）。[53] 不過歷史畫在當時引起的反應，要比想像中的複雜許多。

在缺乏其他證據的情況下，以為數世紀以來的權力圖像是按照計畫進行的，這種假設總是具有危險性（那些大量的古埃及法老的圖像，可能也受到同樣的蔑視和崇拜）。例如，我們已經從版畫上的諷刺詩句中，瞥見了羅馬皇帝作為「令人欽佩的行為模範」形象的兩面性。但自十八世紀中葉開始，一篇篇報章雜誌的評論提供豐富生動的證據，顯示對羅馬皇帝和羅馬文明的看法存在極大分歧。

英國諷刺作家薩克萊（William Makepeace Thackeray）絕對不是唯一對亞克－路易·大衛（Jacques-Louis David）畫中再現的光榮羅馬英雄模範表示懷疑的人。例如，第一個留名的布魯圖斯（尤利烏斯·凱撒行刺者的傳奇祖先），他處死了兩個政變的兒子，這真的是現代家庭生活的良好榜樣嗎？嚴厲和殘忍之間的界線何在？[54] 戈蒂耶（Théophile Gautier）並不是唯一一個在面對傑洛姆的〈奧古斯都的時代〉（*Age of Augustus*）這幅華麗畫作感到欽佩和一些疑慮的人。這幅畫由拿破崙三世委託，於 1855 年巴黎世界博覽會展出（圖 6.16）。畫中的皇帝屹立於中央高臺，擊敗了他的敵人（安東尼和克麗奧佩特拉死在台階上），為臣服的蠻族帶來和平；然而，在這個巧妙結合基督降生與奧古斯都時代的新版中世紀故事中，一個經典的聖誕場景顯眼地出現在皇帝的高台下。戈蒂耶關心的並非（如其他人擔心的）古典風格與哥德風格的奇怪結合，而是向皇帝致敬的那些民

圖 6.16 傑洛姆的〈奧古斯都的時代，基督的誕生〉（*The Age of Augustus, The Birth of Christ*）（1852-1854 年），是一幅寬十公尺的大型畫作，融合許多精確的歷史元素，並將基督誕生與奧古斯都的統治結合在一起。皇帝寶座的右側站著藝術家和作家。安東尼與克麗奧佩特拉的遺體躺在階梯上，其右方可見尤利烏斯·凱撒的遺體，但幾乎被身穿白色托加的行刺者布魯圖斯和卡西烏斯遮住。羅馬統治下的不同民族聚集在畫面兩側，包括左方一個被拽著頭髮拖進來的裸體俘虜，以及右方帕提亞人（Parthians），歸還曾經從羅馬軍隊奪取的軍旗。

族最終將推翻帝國。這幅畫作是預示羅馬的崩潰，還是讚揚奧古斯都的偉大？[55]

　　以不同角度來看，有時藝術家被認為根本無法勝任捕捉皇帝美德的任務。在 1760 年代，三位藝術家為法王路易十五的一座鄉村莊園創作三幅畫作，描繪了國王古代前輩的高貴行為：奧古斯都關閉亞努斯神廟，象徵羅馬世界的和平（圖 6.17）；圖拉真不厭其煩地聆聽向他求助的可憐女人；奧理流斯在飢荒時分發麵包。哲學家兼評論家狄德羅（Denis Diderot）雖然欽佩這些皇帝，卻對畫作品質不以為然。他想像自己對畫

圖6.17 1765年范盧（Carle van Loo）的畫作，長寬各三公尺，描繪奧古斯都關閉羅馬亞努斯神廟的大門。傳統上，這代表整個羅馬境內（罕見的）和平時刻。這幅畫後來在1802年拿破崙和英國簽訂和平條約時，成為相當合適的背景裝飾。

家說：「你的奧古斯都真是可憐」。他繼續說道：「難道在你的畫室，找不到一位學徒敢明白告訴你，他看起來木訥、平凡且矮小……**那**是個皇帝啊！」至於圖拉真的故事，他開玩笑說：「馬是唯一值得注意的角色」。但國王本人似乎有其他反對意見。他不在意作畫品質，但還是立刻將這些畫作從一座相當宏偉的狩獵小屋中扔了出去，因為他想要的不是君主美德的典範，而是衣不蔽體的仙女。諷刺的是，三幅畫中的其中兩幅（〈奧古斯都〉和〈奧理流斯〉）最後被妥善地再利用。1802年，拿破崙即將以「第一執政官」身分（他的官方頭銜）與英國在亞眠（Amiens）簽訂和平條約。他的下屬在尋找房間的合適裝飾時，偶然發現這些畫作。從那時起，它們便一直收藏在那座城鎮。**56**

接下來，我要討論的不是展示羅馬皇帝品德缺陷的圖像，而是藝術家直面帝國統治者的逾矩、帝國的腐敗，以及王位繼承脆弱和暴力的圖像。首先是一組同一年在巴黎製作或展出的畫作，描繪十二帝王中最惡名昭彰

的惡棍；其次是一組更加多變的圖像，描繪帝國統治者從尤利烏斯·凱撒到尼祿被謀殺的場景，這些作品引起關於帝國制度本質重要且令人不安的反思。

維提留斯的 1847 年

自西元 69 年內戰期間，維提留斯皇帝短暫而不受歡迎的統治以來，1847 年是他在藝術界中最輝煌的一年。長期以來，他一直是羅馬統治者中最為人熟知的皇帝之一，這都歸功於格里馬尼在威尼斯收藏中那座「他的」胸像（實際上不是他，很可能只是某個不知名的二世紀羅馬人）（圖 1.24）。他的肖像在流行的面相學示範中扮演了重要角色，也以隱諱的方式出現在多幅名畫中。但在 1847 年，至少在巴黎，就在推翻國王路易·菲利普（Louis Philippe）及其「七月王朝」的革命爆發前一年，隨著騷亂和抗議活動迅速擴散，維提留斯的形象在藝術界無處不在。

他最著名的亮相是在一年一度巴黎「沙龍」展覽上，於兩千多件嶄新的藝術品中，以客串形式出現：庫莒爾的巨幅畫作〈羅馬人的墮落〉（或簡稱為〈狂歡〉〔*The Orgy*〕，圖 6.18）。在公開展示前的幾年，這幅畫在熱烈的廣告宣傳中被大肆吹捧，而最終成品的確不負眾望。六十多年後，一本美國藝術雜誌刊登了一篇文章，呼籲將此畫的複製品展示在美國每所學校；因為它是「有史以來最偉大的繪畫布道」。（不禁讓人想，美國學童們真是幸運逃過了這一劫。）[57]

這種布道以極端的不道德畫面作為啟發，而不是透過榜樣般的示範來激勵人們；混合著震撼力和十二帝王的煽動性。畫面上充滿了各色衣衫不整的與會者，他們正在結束一場通宵的派對（太陽似乎剛升起）。他們周圍是羅馬過往輝煌時代的人物雕像，而畫面邊緣有幾位嚴肅的旁觀者，顯然不想參與其中的「樂趣」。在這個展示羅馬道德敗壞的場面中，有一些難以

圖 6.18　庫莒爾的《羅馬人的墮落》以大尺寸展現了羅馬的墮落之惡，畫面寬度將近八公尺。旭日初升時，這場羅馬狂歡仍在熱鬧進行。人群左側其中一位與會者已打起瞌睡，他的長相在 1847 年首次展出時，被評論家普遍認為是根據格里馬尼的〈維提留斯〉（圖 1.24）的樣子繪製而成。

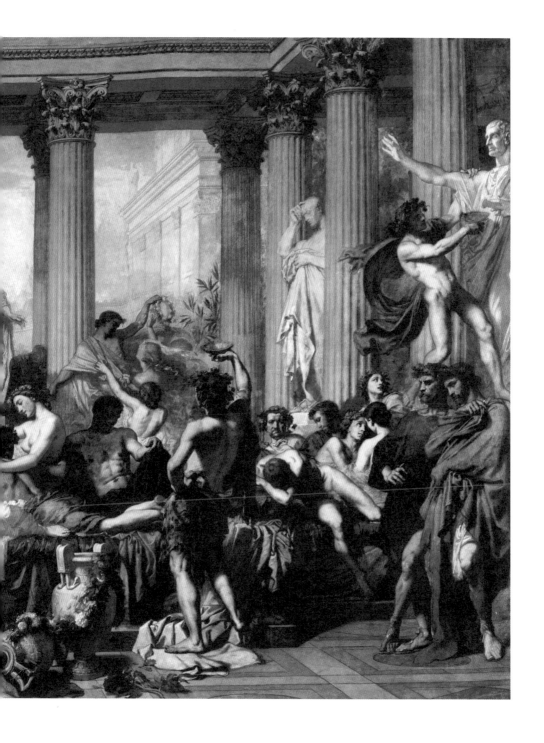

解釋清楚的問題。特別是，我們如何詮釋畫面中占據主導位置的裸體大理石英雄人物像，它是根據羅浮宮中的一座雕像而來，傳統上被認為是「日爾曼尼庫斯」。這座裸體英雄像為何會用來與下方的半裸賓客比較，是為了提醒我們，裸體也有光榮和不光榮的分別嗎？日爾曼尼庫斯是大阿格麗皮娜的丈夫，是羅馬偉大的傳統中一位受歡迎且成功的王子，被視為皇位的潛在繼承者。但是，他也是暴君卡里古拉的父親，同時也傳聞他在西元19年被叔叔提比流斯皇帝下令毒殺。無論畫中描繪的「墮落」時代為何，日爾曼尼庫斯在此暗示著，早在帝國統治初期，便存在著腐敗的跡象。[58]

這幅畫也涉及到一個更廣泛的當代議題。儘管在當時的政治氛圍下，評論家並未將這幅畫狹隘解讀為對君主制的攻擊；相反，它普遍被視為對財富分配不均，以及當代法國菁英分子和中產階級道德低落的批評。[59] 一系列刊登在諷刺雜誌《黃蜂》（Les Guêpes）的巧妙漫畫，描繪了沙龍展中不同觀眾的反應，尖銳地表達了這一點。其中一幅漫畫中，一名小偷譴責中產階級吃光了所有食物。另一幅漫畫則反轉社會的不平等情況：一個被標記為「功利主義者」的人指出，庫莒爾的畫布本身，就足夠向貧窮家庭提供製作衣服的充足原料。[60]

但是，在成堆與會者的左側，那個具有維提留斯明顯特徵的沉睡人物，他昏昏沉沉以至於甚至沒注意到距離他鼻子僅幾英寸的赤裸女奴，為整幅畫增添了額外的意味。儘管現在他經常被忽視，但在 1847 年普遍受到評論家的注意，並含糊地提到了「維提留斯式」的放縱行為。有位詩人以諷刺的口吻對這幅畫大喊「榮耀全歸維提留斯·凱撒」。[61] 不過，他究竟在這個場景中做什麼呢？

從某些角度來看，他或許是確認「墮落」年分的另一個線索。維提留斯皇帝該被理解為這場狂歡派對的主人嗎？若是，那羅馬的道德敗壞在西元 69 年之前就已開始了嗎？再從從另一個角度來看，也許維提留斯是用來向委羅內塞致敬，庫莒爾常常聲稱受到他的啟發。[62] 在委羅內塞的

〈最後的晚餐〉中，那位胖侍者就長的像格里馬尼的〈維提留斯〉（圖 1.23）；在這裡，庫莒爾藉由運用同樣面孔描繪自己的人物，向委羅內塞的作品致敬。不過還有另一層涵意。熟悉維提留斯故事及其淒慘下場的話（當新的弗拉維王朝上臺，他被拖行在羅馬街頭，受到折磨拷打致死，屍體被鉤子刺穿並丟進台伯河），會從這個人物身上看到，明顯暗示這種放蕩的場景及其引發的現代生活方式注定會走向毀滅。從這個觀點來看，維提留斯皇帝的臉孔是一個「無法逃避苦果」的視覺符號。就像委羅內塞的畫中，這位羅馬皇帝的臉孔是對該場景的自我註解，也是我們如何解讀它的關鍵。

　　然而，這並不是唯一一個出現在 1847 年巴黎沙龍展上的維提留斯。當時展出的作品有各式各樣經典主題，從古代神話到基督教早期的聖人與殉道者，其中一位藝術家讓羅馬皇帝成為注目焦點。這位藝術家是現在鮮少人認識的胡傑（Georges Rouget），如果還有人知道他的話，主要是他作為亞克 - 路易‧大衛最喜愛的助手的身分。他展出了兩幅尺寸一樣，意圖形成對比的畫作：其中一幅描繪未來皇帝提圖斯相對溫馨的圖像，正向父親維斯巴西安學習治國之道；另一幅則有著驚人的標題：〈羅馬皇帝維提留斯，以及被丟給野獸的基督徒〉（*Vitellius, Roman Emperor, and Christians Released to the Wild Beasts*）（圖 6.19）。這位皇帝的形貌以格里馬尼的版本為靈感（但稍為纖瘦），他坐在那裡凝視前方，似乎沉浸在自己的思緒中，他身後的競技場隱約可以看到與獅子對峙的受害者。在他的肩膀上方，一位被上銬的殉道者握著十字架，下方則有一位年輕女子抬頭專注地看著皇帝。[63]

　　一些評論家開玩笑地指出，相較於庫莒爾的一大群墮落狂的歡客，胡傑只用三個人物就成功地呈現了羅馬的墮落。不過在此場景中，這三個人物的關係並不明確。我們看到的是一個面對苦苦哀求，仍麻木不仁的皇帝嗎？也許更有可能的是，畫家是在呈現皇帝心煩意亂的內心（年輕女子或

圖 **6.19** 胡傑的〈羅馬皇帝維提留斯，以及被丟給野獸的基督徒〉，約高於一公尺，首次於 1847 年展出。這幅作品細膩地描繪墮落（或內疚感），但實際上維提留斯與迫害基督徒無關，而且背景中的大競技場是在他統治結束後才興建。然而，對比於胡傑另一幅描繪「賢君」提圖斯的畫作，這幅作品呈現出令人不安的殘酷皇帝形象。

許是他不安的良心）？如若這樣，這也預示了一些其他圖像，其（下一章將會討論）聚焦於強者握有權力時，即使是最殘暴的暴君，也必須面對人性的抉擇和焦慮。[64] 然而，這與維提留斯在 1847 年藝術界所扮演的另一個爭議角色相去甚遠。

　　1847 年的夏天，法國最有抱負的十位年輕藝術家，費時數月畫下了維提留斯遇害的血腥場面。這幾位才華出眾（而且幸運）的畫家，成功晉級羅馬大獎的最後一輪比賽，獲勝者不但會名氣大增，還可以獲得長駐羅馬的慷慨獎金。雖然賽程常伴隨著爭議，但它非常簡單。每年，入圍的候選人被要求根據法蘭西藝術院（Académie des Beaux-Arts）委員會設定的主

題創作一幅畫作，再由委員會進行評選。[65] 1847 年五月，委員會公布了他們希望參賽者呈現的場景：維提留斯從羅馬的藏身處被拖出來，雙手被綁在背後，頭部被刀尖迫使抬起，如此，行刺者「能更輕易地羞辱他」。同年九月底公布冠亞軍名單：第一名是勒內弗（Jules-Eugène Lenepveu），第二名是鮑德里（Paul-Jacques-Aimé Baudry）（圖 6.20）。兩幅作品都相當恐怖，皇帝的臉幾乎被憤怒的人群扯下來。[66]

　　評論家們剖析了評審的評判。有人認為勒內弗在詮釋情感上稍嫌過頭；根據畫家轉行為評論家的德勒克魯茲（Etienne-Jean Delécluze）的看法，鮑德里的版本過於「狂野」，彷彿是出自維提留斯時代的高盧人之手；其他人則批評了作品中的色彩和透視方面的問題，或是建議應該頒獎給其他候選人。除此之外，也有人對這個主題感到不安。過去已經大量出現過神話人物的死亡故事和一些血腥主題（例如聖經中茱蒂絲〔Judith〕斬首赫羅弗尼斯〔Holophernes〕，或共和主義理論家兼尤利烏斯·凱撒的敵人加圖切腹自殺的故事）。但這是該獎項史上首次，也是唯一一次以殺害皇帝為題目。德勒克魯茲認為，這個主題並不適合以細膩的方式來呈現。「無論做得多好，看到這個宛如邪惡怪物的維提留斯皇帝被士兵和羅馬公民慢慢割喉而死，他們用私刑取得正義，人們究竟能從這一幅畫中得到什麼樣的滿足？」[67]

　　維提留斯成為當時眾所矚目的皇帝，再加上他的放蕩、內疚和遇害，我們該如何解釋呢？同樣地，我們不能天真地想像，這些維提留斯相關主題，與當時對路易·菲利普和七月王朝之間的不滿有**直接**關聯。絕大多數出現在報章雜誌上的評論，聚焦於技法上的細節，或頂多集中在廣泛的社會現象上，而絕不是用羅馬皇帝影射國王。此外，為了公平，羅馬大獎的最終主題是從三個候選名單中通過抽籤決定的（在 1847 年，還有其他兩個更加無趣的主題入圍）。[68] 但否認兩者間有任何間接關聯，也是過於天真。德勒克魯茲關於人們「用私刑取得正義」的評論，無疑反映了潛在的

(a)

(b)

圖 6.20 維提留斯遇刺是 1847 年「羅馬大獎」繪畫競賽的主題：(a) 第一名得主是勒內弗，他的作品略高於三十公分，尺寸不大卻相當血腥，背景呈現一個與歷史不符的羅馬城全景（圖拉真柱是在維提留斯死後五十多年才豎立）；(b) 第二名是鮑德里，他的作品同樣殘酷，尺寸稍為大一點，將近一點五公尺寬。

當代政治情況，特別是因為它出現在一份堅定支持君主制的期刊上。我們很難去想，這十位藝術家鎖在工作室的那個夏天，畫著羅馬皇帝被私刑處死的當下，是否沒有聯想到外面正在醞釀的革命起義。從一個例子可以確實有所察覺。第二年，鮑德里在一封信中抱怨，1848 年的競賽主題「聖彼得蒞臨聖母瑪莉亞家中」（Saint Peter in the house of Mary）過於平淡，該比賽是國王於二月倒台後不久進行。他質問，為什麼能在君主政體下以「一個暴君的苦難」為主題，但在新共和時期卻沒有提出類似的主題？[69]至少他已經有所察覺了。

刺殺

　　刺殺這個題材一直都吸引著藝術家的注意，尤利烏斯‧凱撒的謀殺就是中世紀以來一個相當受歡迎的主題，並有不同政治詮釋。但刺殺不僅僅是血腥暴力、暗中下毒、宮廷鬥爭或人民起義。綜觀十二帝王的歷史，只有維斯巴西安的死因沒有牽扯上任何惡劣的暴行指控，謀害行為是皇位繼承甚至整個帝國體制的重要組成部分。許多文藝復興時期的畫作卻對此視而不見，偏好正面看待王朝繼承，著重描繪對未來有利的預兆（更傾向描繪一隻停留在克勞狄斯皇帝肩膀上的老鷹象徵他的偉大，而不是像蘇埃托尼亞斯等人嘲弄地描述，描繪他在前任皇帝遇害後可恥地躲在簾子後面）。另一方面，十九世紀藝術家，不論是否受當代政治的影響，經常以想像再現刺殺場景來質疑皇權體系，反思統治者的脆弱性以及權力的真正所在。皇帝死去的方式成為評斷整個政權的重要指標。

　　其中一幅最具影響力的畫作，是傑洛姆於 1859 繪製的〈凱撒之死〉（*Death of Caesar*，圖 6.21），被大量複製成版畫，甚至還成為莎士比亞《尤利烏斯‧凱撒》的舞台布景的基礎。這幅畫給人的印象與傑洛姆的另一幅畫〈奧古斯都的時代〉截然不同（圖 6.16）。獨裁者凱撒倒在元老

圖 6.21 1859 年傑洛姆的作品〈凱撒之死〉，是一幅描繪權力轉移時的恐怖圖像。凱撒的屍體倒在對手龐培的雕像前，在這幅寬一點五公尺的畫面中只占了一小部分。該畫的重點在於接下來即將發生的事，以及行刺者們（擠在中央的那一群人）將會採取什麼行動。

院，諷刺的是，正好是在一座龐培雕像的腳下。這已經是行刺之後的時刻，在**沒有**凱撒的新世界，下一步動作早已展開，新的政治局勢已然開始：一些元老院議員正在逃竄；一位魁梧的男子正在等候時機；高舉匕首的行刺者們現在掌控了局勢（即使實際上只有很短的時間）。與其他先前同樣以刺殺這一具有強烈象徵意義為主題的作品相比，這幅畫相當與眾不同。在大部分作品中（如梵蒂岡的掛毯，圖 6.8），凱撒身亡的那一刻是人們關注的焦點；即便奄奄一息，他仍是場景中的主角。傑洛姆在這裡提醒我們，獨裁的權力是多麼短暫。凱撒最後也只是一具沾滿鮮血的屍體，在左下方幾乎難以察覺。[70]

其他畫家則選擇謀殺事件的其他時刻來表達觀點。例如，以反對君主制的腐敗而聞名的畫家尚 - 保羅・勞倫斯（Jean-Paul Laurens），描繪出西

元 37 年提比流斯的死亡場景。根據古代傳聞，這位老人被他的繼任者卡里古拉，或他的黨羽馬克羅（Macro）殺害（即使在床上平靜地死去，也無法消除人們對皇帝實際上是被悶死的懷疑）（圖 6.22）。畫中幾乎可以確定是馬克羅的壯碩刺客，只需用膝蓋施壓，並用手觸碰喉嚨，就能除掉虛弱的提比流斯。這個場景象徵皇權的家務性質（羅馬世界的命運**在臥室裡**決定），並且顛覆了一個讓人安心的繼承敘事：這裡的提比流斯不是將皇位**傳給**卡里古拉，而是卡里古拉從提比流斯手中**竊取**了皇位。[71]

四年後發生的另一皇位繼承事件，在後世詮釋中也受到挑戰。卡里古拉及其妻女一起被心懷不滿的羅馬禁衛軍（'Praetorian' guard）的陰謀殺害，他們出於個人怨恨而行動。在沒有更合適人選接替卡里古拉的情況下，據說這些行刺者把邁入中年、有些衰弱、看似不太可能的克勞狄斯從

圖 6.22　尚 - 保羅．勞倫斯 1864 年的〈提比流斯之死〉（*Death of Tiberius*），將提比流斯皇帝在床上死亡的場景放大成一幅近二點五公尺寬的大型「歷史畫」。對於一位皇帝而言，死在床上並不意味著不是遭到謀殺。

他的藏身之處拉出來，並歡呼他為**皇帝**。[72] 這一幕被長期定居倫敦的荷蘭畫家阿爾瑪－塔德瑪在 1867 至 1880 年間繪製了三次。

阿爾瑪－塔德瑪在十九世紀藝術史上有著爭議性的地位。他以優雅且常顯慵懶的方式重新詮釋羅馬家庭生活，這是他最著名的特色。他的作品在細節觀察上，盡可能貼近當時的考古資料（從浴場中的女性，到陽光明媚的大理石陽台上的約會，再到古代藝術家陳列室的顧客）。對某些現代評論家來說，他的作品在歷史畫中注入一種新的歷史元素，更關注普通人的「歷史」生活。然而，對其他人來說，他只是在推銷陳舊的古典主義，這種風格在激進的現代主義面前顯得越來越過時（儘管事實上，他是當時最暢銷的畫家之一）。還有人認為，他的作品將古典主題庸俗地商業化，專為**暴發戶**設計。在阿爾瑪－塔德瑪去世後不久，弗萊糟糕地修復曼帖那在漢普敦宮的〈凱撒的勝利〉時，曾尖刻而傲慢地批評阿爾瑪－塔德瑪對「缺乏素養的下層中產階級」的吸引力：他的畫作讓人誤以為，他認為羅馬帝國是靠「香氣四溢的肥皂」建構而成。[73]

阿爾瑪－塔德瑪並沒有創作很多以羅馬皇帝為主題的畫作，但它們遠比弗萊愚蠢且籠統的說法要複雜得多，所需知識量遠超過「缺乏素養」的程度。[74] 以這幅壯觀的〈埃拉伽巴路斯的玫瑰〉（*Roses of Heliogabalus*）為例，不僅紀念了一個皇帝意外讓賓客窒息的惡作劇，同時也指出羅馬帝國文化核心的一個悖論：（至少在古代的想像中）皇帝的仁慈和慷慨也可能是致命的（圖 6.23）。而阿爾瑪－塔德瑪對克勞狄斯登基的詮釋方式引發了更多複雜問題。

1871 年首次展出的〈一位羅馬皇帝，西元 41 年〉（*A Roman Emperor, AD 41*），是阿爾瑪－塔德瑪為該主題繪製的三個版本中的第二幅作品，也是最難以清晰解讀其意義的作品（儘管藝術家本人似乎對這幅作品不太滿意，或者說他很滿意，在幾年後他又以較小尺寸重新繪製了相同主題的版本）（圖 6.24）。該畫有明確時間點，畫面中央是已遇害的卡里古拉

圖 6.23 在 1888 年的〈埃拉伽巴路斯的玫瑰〉中，阿爾瑪－塔德瑪捕捉到了皇權悖論。這幅超過兩公尺寬的大型畫作，聚焦於埃拉伽巴路斯（西元 218-222 年在位）的「慷慨」，他將玫瑰花瓣傾瀉在賓客身上。但根據故事，這些花瓣使他們窒息而死。

圖 6.24 阿爾瑪－塔德瑪的〈一位羅馬皇帝，西元 41 年〉，描述卡里古拉之死和克勞狄斯的登基，在 1871 年首次展出。這幅將近兩公尺寬的畫作中，中央是卡里古拉的遺體，而克勞狄斯（無意間成為皇位繼任者）則被發現躲在布簾後面。背景中的奧古斯都雕像引發了對整個帝國體制的質疑。這是否背離了奧古斯都的計畫？或者這種謀殺在帝國歷史中早已根深蒂固？

和他的家人，左側擠進幾名羅馬禁衛軍（還有一些被當時評論家視為「妓女」的婦女），右側有一名禁衛軍對著剛被宣告為皇帝的克勞狄斯鞠躬，克勞狄斯躲在布簾後方，幾乎看不清他的臉。這幅畫充滿生動細節。新皇帝穿著漂亮且精緻的紅鞋（據蘇埃托尼亞斯的說法，正是他的鞋子暴露了藏身處）。但他沒有能力接此大任。軍人們決定了一切；這個新皇帝只能聽命行事。掌權者另有其人。[75]

所以，〈一位羅馬皇帝，西元 41 年〉是在暗示西元 41 年是帝國歷史的轉捩點，暴力戰勝了法制嗎？或許吧。若是這樣，畫面中獨特的奧古斯都大理石雕像，就像傑洛姆的刺殺場景中的龐培雕像，沾有受害者的血手印，代表皇帝體制曾經的崇高歷史（在奧古斯都去世前約二十五年，即西元 14 年）。但還有更多跡象顯示，畫中隱含的訊息其實要複雜許多。這裡的奧古斯都雕像意味著暴力和違法亂紀，一直存在於皇帝體制的核心。房間後方的畫作是明確線索，其外框下緣標示「亞克辛」（Actium）。正是這場戰役使奧古斯都在西元前 31 年獨掌權力。但這也是一場內戰，對手是同為羅馬人的馬克・安東尼（Mark Antony）。此處的訊息相當明確，如庫莒爾〈羅馬人的墮落〉的那座日爾曼尼庫斯雕像，象徵羅馬帝國體制從一開始就建立在暴力和混亂之上。更直接地說，（羅馬的）君主制就是建立在非法之上。

十九世紀後期最著名的藝術大師約翰・羅斯金（John Ruskin）與弗萊的看法有所不同，他雖然不喜歡，仍認可阿爾瑪－塔德瑪作品中的政治訊息。[76] 或許一些潛在買家也是如此。這幅畫在十年期間都未能售出，直到美國收藏家沃爾特斯（William T. Walters）買下，現藏於巴爾的摩的沃爾特斯美術館（Walters Art Museum）。

尼祿的末日

如果有一幅畫作能比其他作品，更巧妙而簡潔地代表十九世紀藝術家，批判性探索帝國體制的本質和基礎，那它必定來自莫斯科和聖彼得堡，而不是巴黎、倫敦或荷蘭。藝術家斯米爾諾夫（Vasily Smirnov）在1880年代遊遍歐洲各地，並在巴黎沙龍展出作品，然後於1890年去世，享年僅三十二歲。他最著名的作品是描繪尼祿的大型畫作，內容不是維里歐壁畫中無能的尼祿，也不是「彈琴坐觀羅馬焚落」的尼祿，而是〈尼祿之死〉（*The Death of Nero*）（圖6.25）。[77]

蘇埃托尼亞斯生動地描述了西元68年尼祿皇帝生命最後的幾個小時，當時軍隊和市民群起反抗。[78] 斯米爾諾夫以這段描述為靈感，仔細描繪這個情景。尼祿被遺棄在宮殿裡，曾經忠心耿耿的僕人如今充耳不聞他的呼喚。最後他來到鄉間別墅，在一名奴隸的協助下（他自己無法下手）不光彩地自殺，屍體由幾位忠心的婦女帶走埋葬。該畫正是描繪了這個場景：將屍體送到家族墓地。

畫面角落有一座著名雕像，是空間內唯一的藝術品，可輕易認出是我們現在稱為〈男孩與鵝〉（*The Boy and the Goose*）的雕像，在古希臘羅馬世界，到處可以看到不同版本的複製品。這是一個備受爭議的物件（圖6.26）。它是純粹的媚俗之作還是高雅之作？是虛構還是真實故事？最重要的是，這個小男孩的意圖，是天真無邪的樂趣還是真想弄死這隻鵝？它無疑在這幅畫中，某種程度上代表皇帝所剩無幾的財產中，僅存的裝飾（根據博學家普利尼的說法，在尼祿最豪華的宮殿「黃金屋」中，也有一個類似的雕像[79]）。但它的意涵絕對不僅止於此。它將雕塑的詮釋難題轉移到皇帝角色本身。尼祿有多大的罪責？**他的**放縱行為究竟是無害的娛樂還是幼稚的殘暴？最關鍵的問題是：所有暴君都是孩子（還是所有的孩子都是暴君）嗎？這座雕像統合了這幅畫作及皇權的困境。

圖 6.25　當權力消失時，會發生什麼事情？ 1887 年斯米爾諾夫的巨幅畫作，寬達四公尺，聚焦在已故皇帝尼祿被遺棄的情景，現在只有三名婦女在照看他，他的統治力和所有隨從都已消失。

　　　　　十二凱撒：從古代世界到現代的權力形象

圖 6.26 斯米爾諾夫畫作（圖 6.25）角落的雕像，是一座著名卻令人費解的古代雕像，展示一位小男孩和一隻鵝。尼祿本人也擁有一座這樣的雕像，但這個和鵝玩耍（或是勒死、虐待鵝）的大理石男童是否為尼祿的象徵，仍是個謎。

　　此外還有一個轉折。誰買下了這幅畫？與阿爾瑪－塔德瑪的〈一位羅馬皇帝，西元 41 年〉不同，這幅畫並沒有經歷十年的待售期。俄皇亞歷山大三世（Alexander III）幾乎立即購買了它。[80] 乍看之下，這對一位君主來說可能是個奇怪的選擇。但也許他像亨利八世一樣，樂於藉此反思一人獨裁政權的複雜性和困難。

第七章

———

凱撒之妻……不容懷疑？

阿格麗皮娜與骨灰

在 1886 年，也就是阿爾瑪－塔德瑪繪製他第一幅克勞狄斯皇帝登基時尷尬場景的畫作前一年，他詮釋了古羅馬帝國史的另一個場景，同樣揭示了羅馬獨裁統治的殘酷與腐敗（圖 7.1）。初看之下，你可能會認為這

圖 7.1 阿格麗皮娜探望家族墓穴，抱著從身旁壁龕取下死去丈夫日爾曼尼庫斯的骨灰盒。這幅阿爾瑪－塔德瑪（Alma-Tadema）1886 年的畫作，以不到四十乘二十五公分的小尺寸，捕捉陰鬱的居家場景。

是他略帶夢幻地描繪古羅馬家庭生活的作品。畫中沒有士兵，甚至沒有男性，只有一位孤獨的夫人斜倚在沙發上，凝視著可能是她的珠寶盒的東西，神情若有所思。

仔細查看會發現完全不是這麼一回事。這位夫人躺臥的地方其實是個大型墓穴：牆上鑲著墓碑；她身後清楚可見的縮寫「DM」，代表「獻給逝者的靈魂」（Dis Manibus），這是羅馬墓碑的常見用語；左側階梯暗示場景設定在地下室；她手中可能是珠寶盒的東西，更可能是她從壁龕裡取下的小型骨灰盒。這幅畫的標題精確表達了畫中情景：〈阿格麗皮娜探望日爾曼尼庫斯的骨灰〉（*Agrippina Visiting the Ashes of Germanicus*）。換言之，阿爾瑪－塔德瑪想像了羅馬皇家悲劇女英雄大阿格麗皮娜（現在這樣稱呼她，以區別於她的女兒「小阿格麗皮娜」）的一幕。[1]

在古羅馬時代，她對已故丈夫日爾曼尼庫斯的忠誠故事非常受歡迎。如同日爾曼尼庫斯的雕像在庫苔爾的畫作中審視著「墮落」，這個故事成為人們喜愛的題材。[2] 作家詳述了西元 19 年這位風度翩翩的年輕人慘死在敘利亞的事件，普遍認為是他忌妒的叔叔，即提比流斯皇帝所下令；作家們也寫下阿格麗皮娜對丈夫至死不渝的忠貞，她是奧古斯都皇帝非常少數的直系血親後裔，比丈夫擁有更好的皇室血統。據說她曾帶著丈夫的骨灰橫跨近兩千英里，回到羅馬，受到民眾的熱烈歡迎（人們對日爾曼尼庫斯之死的悲痛，曾被拿來與現代大眾對黛安娜王妃去世時的強烈情感相比擬[3]）。在這幅阿爾瑪－塔德瑪的畫作中，阿格麗皮娜稍後獨自一人探訪家族墓穴；她再一次捧著骨灰盒，這已成為她的標誌和護身符。牆上的牌匾只能看出「日爾曼尼庫斯」的名字。

然而，更糟的事在後頭。至少在常規故事中（真相另當別論），阿格麗皮娜並沒有選擇明智而低調的退隱生活。相反，她勇敢地面對比流斯和他的黨羽，表現出一連串令人欽佩的原則、家族忠誠和無意義的頑固堅持（看你怎麼想）。最後她在西元 31 年被流放到義大利沿海的一座小島，絕

食身亡（或被迫餓死）。直到她的兒子卡里古拉（他是那些對母親忠心的羅馬暴君之一）統治時期，她的骨灰才被帶回羅馬。當時立下的大型紀念石碑仍保存至今，但歷經了曲折過程。在中世紀，它被發現後用作穀物測量工具，直到十七世紀才作為古代紀念碑修復，收藏在羅馬的卡比托林博物館，直到今天。（1635 年，羅馬市民忍不住在其新底座上刻下一個無趣的笑話：他們認為，一個為絕食〔refusing frumentum〕死亡的女性所設的紀念碑，被用來測量穀物／食物〔frumentum〕，實在是一種諷刺。）**4**

阿格麗皮娜的故事和阿爾瑪－塔德瑪試圖重新詮釋在墓室裡的悲傷寡婦（姑且不提十七世紀羅馬人過於直接的「幽默」），引發了一些關於皇家女性角色及其在古代和現代形象的重要議題。本書直到目前為止，關於羅馬皇帝的妻子、母親、女兒和姐妹的形象只占一小部分。確實，一直以來，她們的人數比皇帝或他們的兄弟、兒子要少得多。但其中有些人物卻享有盛名。例如，二世紀皇帝庇烏斯的妻子傅斯蒂娜，她的一件古羅馬胸像在十六世紀初成為曼帖那與伊莎貝拉・德斯特之間著名的爭奪之物，最終伊莎貝拉以低價從這位經濟拮据的畫家手中購得（如果這件就是現存於曼托瓦公爵宮中平凡無奇的傅斯蒂娜胸像，實在很難理解這麼大的興趣是為了什麼〔圖 7.2〕）。**5**〈阿格麗皮娜探望日爾曼尼庫斯的骨灰〉只是現代藝術家透過女性角色揭露羅馬宮廷腐敗的眾多畫作之一。

本章將探討女性作為統治家族複雜家譜的一分子，在帝國等級制度中的歷史。這些女性有些名字響亮，有些則默默無名，包括奧古斯都的妻子莉薇雅（因演員莎恩・菲利普斯〔Siân Phillips〕在 1970 年代的 BBC 和 HBO 影集《我，克勞狄斯》（I, Claudius）中飾演她，使她的邪惡行為再次聞名）、麥瑟琳娜（克勞狄斯的第三任妻子，古羅馬時代曾謠傳她在妓院打工），以及奧塔薇雅（尼祿賢淑的第一任妻子，她命運多舛，目睹最親近的人死在她面前）。但她們究竟有何作為？她們有多重要？她們在古代和現代的視覺圖像中如何被描繪？我們已經看到，一人專政的起始伴隨

圖 7.2 這個接近等身大的古羅馬胸像，可能代表（也可能不是）庇烏斯皇帝（138至161年在位）的妻子傅斯蒂娜。在十六世紀初，它成為伊莎貝拉·德斯特與曼帖那的爭奪之物。無論是否能確定它的身分，其髮型是二世紀中期的典型風格。

著對新的政治領袖（皇帝、王子和男性繼承人）形象的革命性變化：對皇家女性也是如此嗎？以女性為焦點，我們可以獲得什麼？最後我們來仔細看看大阿格麗皮娜和小阿格麗皮娜，前者是意志堅定的烈士，後者是克勞狄斯的妻子和尼祿的母親，她最終成了被剖開的駭人屍體。我們也會討論魯本斯一幅非常著名卻充滿爭議的畫作，畫中揭示了另一個阿格麗皮娜，這是我談到的最後一個被誤認身分的案例。

女性與權力

在古羅馬世界中，並不存在「羅馬皇后」這樣的稱號。雖然在接下來

的內容中，我也無法完全避免使用這個詞（我承認，會有不少「皇后」出現在接下來幾頁）。而一些賦予皇室女性最重要的榮譽頭銜，例如與「奧古斯都」同義的陰性詞彙「奧古斯塔」（Augusta），代表她們在公眾中具有一定的顯赫地位。莉薇雅是第一位獲此頭銜的人：在丈夫逝世後，她的正式頭銜為「茱莉雅・奧古斯塔」（Julia Augusta）（我相信，當時可能和現在一樣都令人感到困惑）。而在此之前，一首「荒謬且誇張」的詩將她吹捧為「羅馬第一女公民」（Romana princeps）（這個頭銜與「女王」相去不遠）。[6] 然而，撇開詩意的誇大不說，皇帝的配偶並沒有正式官銜，更不可能有女性登上皇位。當我們談到皇室女性時，指的是一群流動性的人物，包括皇帝身邊的妻子、母親、女兒、姐妹、堂表姊妹、情人，她們具有不同程度的影響力和重要性，但是在帝國階級制度中沒有正式地位。

古羅馬作家描寫這些皇室女性時，相比於共和早期的貴族菁英女性，賦予她們更大的實質權力。但這一點的真實性很難確定。我強烈懷疑莉薇雅或其他女性成員，若得知古代和現代作家賦予她們的影響力，以及據稱肅清麻煩對手的描述，一定會感到驚訝（當然，謠言在無法區分致命性腹膜炎和致命性中毒的世界裡特別盛行）。不論事實真偽，對女性權力的這**種認知**直接源於一人專政的結構。

首先，在任何像羅馬帝國一樣的宮廷文化中，人們認為影響力存在於那些接近最高權力者的人身上。這是因為他們能夠接近皇帝，不論是在晚餐時閒聊、替他修剪鬍子，或更好的情況是與他同床共枕。當然，在一定程度上，接近權力者確實具有影響力，這也導致有關女性是「皇位背後的實權者」的陳腔濫調說法。不僅如此，女性也是一個非常方便的解釋工具，被用來解釋皇帝決策中的謎團、不一致性和不可捉摸；因此，會過度誇大她們的影響力。獨裁制度的出現，意味著權力從共和時期的廣場或元老院的公開討論，轉移到皇宮內的隱祕走廊和祕密集團。出了皇宮圍

牆，無人能知曉決策的過程或人員。[7] 怪罪給妻子、母親、女兒或情人的影響力，是個方便的萬用解釋（「他這麼做是為了討好莉薇雅」，或可套用在麥瑟琳娜、尤利亞・瑪麥雅以及其他人）。現今媒體有時也採用相同手法試圖解釋白宮、唐寧街十號或英國王室的內部運作（想想伊凡卡・川普〔Ivanka Trump〕、雪麗・布萊爾〔Cherie Blair〕或梅根〔Meghan Markle〕）。

但在古羅馬，這也與女性在王朝繼承策略中的核心地位有關。簡單來說，她們在生育合法繼承人方面扮演關鍵角色，形成了在古代文學和想像中，兩種截然不同的女性類型。一種是在皇室內部謹守分寸、盡心生養孩子、促成權力傳承的女性。另一種則是在現代想像中更為突出的類型，像是麥瑟琳娜或莉薇雅這種擁有毒殺技巧的女性（這是傳統的女性犯罪模式：一種祕密、潛伏、家庭化、致命變態的烹飪形式）。她們的行為威脅繼承的秩序，不論是透過通姦或亂倫，還是在繼承模式中對自己的後代表現出危險的偏愛，以及全力剷除可能的競爭對手。

這意味著對皇室女性經常提出的嚴重道德指控，**可能**反映出她們的行為，但未必代表全部情況（對於麥瑟琳娜的性生活，當時的人並未比我們擁有更多可靠資訊）。就像許多類似的父權體制一樣，這**的確**反映了羅馬帝國的一個意識形態壓力點：如何規範那些以生育合法繼承人為任務的女性的性生活，以及皇帝焦慮**他的**孩子可能不是**他的**孩子（在那個時代，你永遠無法確定）。而且在古羅馬帝國統治的一百多年中，沒有一位親生兒子得以**成功**繼承父位，更加凸顯了這個壓力點。維斯巴西安不僅是公認第一位自然死亡的皇帝，在西元 79 年去世；他也是第一位由親生兒子繼位的皇帝。[8]

這些焦慮是「凱撒之妻，不容懷疑」這句名言的基礎，現在幾乎成為一句諺語，我將之作為本章的標題。[9] 這句話的起源可以追溯到尤利烏斯・凱撒早年的一個事件，當時他還只是一位野心勃勃的年輕政治家，距離成

圖表 2

朱里亞—克勞狄王朝：主要女性人物
(THE JULIO-CLAUDIAN DYNASTY: THE MAIN FEMALE CHARACTERS)

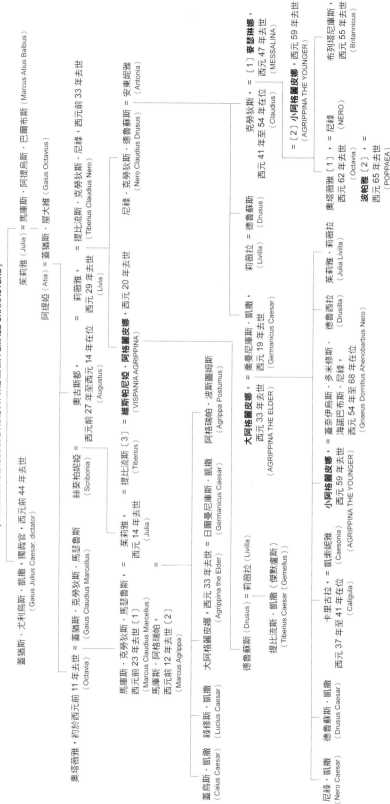

為羅馬的**獨裁官**還有幾十年的時間。他當時的妻子彭培雅（Pompeia）正在舉行一場僅限女性參加的特殊宗教儀式，卻據報有一名男性潛入集會。當時謠傳事件中的男子與彭培雅有染，是情人之間的惡作劇。凱撒宣稱自己並不懷疑彭培雅，但還是和她離婚了，因為凱撒的妻子必須「**不容懷疑**」。[10] 同樣的焦慮也以一種更加矛盾的方式呈現在奧古斯都死因的不同說法上。其中一個駭人的版本是我們先前提到，莉薇雅將毒藥塗在奧古斯都皇帝最喜愛的無花果樹上的果實，以結束他的生命（「順便說一下，別碰那些無花果」，這是電視劇中莉薇雅警告兒子提比流斯的經典台詞）。另一個蘇埃托尼亞斯的版本，或許有些過分，甚至近乎諷刺地強調這對皇室夫妻對彼此的忠誠：他在死前親吻妻子，並試著說「銘記我們的婚姻，莉薇雅，永別了……」。[11]

我們已無從得知奧古斯都臨終前的實際情況（而且沒有特別理由可以相信這些生動的故事）。但羅馬作家筆下互相抵觸的描述，直接指出了皇帝之死、皇位繼承和女性對在權力結構中可能產生破壞性作用的困境。在某種程度上，羅馬官方藝術中對「皇后」的描繪與這些焦慮是對話的關係。

大大小小的雕像

在我們的羅馬人物雕像館中，有許多皇室女性雕像，也有大量關於已遺失雕像的證據（例如，有關現存底座上遺失雕像的紀錄）。跟她們的丈夫、兄弟和兒子相比，要確定她們的身分更加困難。這些肖像的創新程度不亞於她們的男性家族成員，甚至可能更加突出。帝國新的政治氛圍極大影響了位居權力高位的男性肖像**風格**。獨裁和王朝制度前所未聞地將女性納入公共雕像的範疇中展示，最初作為皇權圖像的一部分，後來擴展到更廣泛的用途。在獨裁統治初期之前，羅馬並沒有為現實中的女性建立公共

雕像的傳統（與女神像以及受羅馬影響的其他地區有所不同）。[12] 然而，要確定她們的身分極其困難。

根本的困難在於，只有少數雕像上附上完整名字，如同男性雕像；而且沒有科學方法可以確定她們的身分。而這只是開端。儘管女性雕像在傳播統治家族的形象方面也很重要，但數量始終少於男性。因此，只有少數被保存下來：例如莉薇雅的雕像粗略估計大約只有九十件，而奧古斯都的大約有兩百件。換句話說，可以用來比對的資料更加稀少。

此外，可以提供判斷外觀的標準甚至更少。在識別男性雕像時，對照硬幣上的頭像，或蘇埃托尼亞斯對皇帝外貌的描述，已被證明不太可靠（微型圖像很難與全尺寸的雕像相比對，蘇埃托尼亞斯對顏色的描述也很難與大理石像比對）。但這至少還算是個依據，然而對於女性案例，我們甚至連作這種嘗試都很困難。皇室女性的頭像確實曾出現在硬幣上，但頻率遠遠低於皇帝。[13] 而且蘇埃托尼亞斯從未如對男性掌權者那樣，系統性地描述妻子和女兒的外貌。脈絡和發現地點可以提供幫助，尤其是整組皇家群像的情況下。例如，在羅馬著名的「和平祭壇」（Altar of Peace）的雕刻壁飾上，莉薇雅位在奧古斯都身後，這一解讀幾乎沒有任何疑慮。[14] 但即使在一些這樣的群像中，女性幾乎制式化的平淡古典特徵，仍然會引發無止境的身分爭論。義大利北部城鎮維雷亞（Velleia）公開展示的三件女性雕像，完美說明了這點。我們可以相當肯定（部分是基於在同一地點發現的底座銘文），這些肖像代表的是莉薇雅、大阿格麗皮娜和小阿格麗皮娜。但對一般觀眾來說（我不確定專家是否能更好地區分），她們可能是長相相同的三胞胎（圖 7.3）。[15]

在大多數情況下，女性髮型可提供最可靠的指南，至少能判斷雕像的年代，進而推測可能的人選。但相較於男性雕像，女性雕像的髮髻設計往往不甚精準，有時甚至是虛構的。[16] 這涉及到隨著時間變化的髮型風格，西元一世紀初期是較平整簡單的髮型，七十多年後弗拉維王朝以及之後是

(a) (b) (c)

圖 7.3 這是北義大利羅馬小鎮維雷亞一座公共建築中,現存一組十三件皇室成員雕像群中的三位女性,尺寸略大於真人。根據現存刻在底座上的銘文,可以指認她們身分,但是更重要的是她們何其相似:(a) 莉薇雅;(b) 大阿格麗皮娜;(c) 小阿格麗皮娜。

較精緻的髮型(圖 7.2)。然而,這也引發了另一個問題。事實上,除非有相關皇室文獻提供明確指引,否則很難確定一個雕像究竟是皇帝的女性親屬、有著同樣時尚髮型的貴婦,還是刻意模仿「皇后」外觀的女性。[17]

 相似性是「皇后們」的特徵。對於皇室男性來說,他們的形象經常需要在相似與差異性之間取得平衡。看起來相似的朱里亞-克勞狄王朝的王子們,正是為了盡可能讓這些繼承奧古斯都名號的人看起來相似。然而,

掌權的皇帝也需要個人辨識度，或是在某些情況下（如維斯巴西安），必須與前任者有強烈差異。因此，儘管有時候「面貌」不太引人注意，人們對尤利烏斯‧凱撒、奧古斯都或尼祿的長相，始終存在一些標準的期待。但對皇室女性卻並非如此。不論古代文字作品如何精心描述不同人物生動又相互衝突的刻板形象，在羅馬帝國的官方藝術中（任何其他有關這些女性的**非官方**版本皆已遺失），似乎堅守著皇室女性無趣的同質性，甚至可以相互替代，除了髮型以外。

這並不表示古代雕塑或雕塑家**無法**區分不同女性。藝術家完成這些作品時，很可能從未親眼見過這些女性（就像他們從未親眼見過皇帝和王子一樣），而是根據從羅馬送來的某種模型進行創作。我們對於掌控整個製作過程的人（如果有人控制的話）仍然一無所知。考慮到我們所了解的對皇宮內部運作，很難相信皇帝會和他的顧問們會坐下來明確決定從那時起將所有皇室女性的形象呈現得相似無異（或是，有時女性的長相必須配合她們的丈夫，這樣的情形在帝國晚期特別明顯[18]）。然而，不論這些作品如何完成，它們的相似性始終是重點。它在一定程度上抑制了個別女性在政治層面上可能產生的需求、渴望和不忠行為等具有破壞性的影響。這種相似性創造了一種統一形象，使得女性成為帝國美德和王朝延續的象徵，以平衡和緩和羅馬文學中對個別女性的想像。這一點在她們肖像的其他方面也得到證實。

其中一個面向體現在一件羅馬寶石浮雕的迷你圖像。它曾經屬於魯本斯的私人收藏，並為它作畫，該浮雕最後（連同一個新的十七世紀外框）成為法國國王的收藏品（圖 7.4）。這種珍稀昂貴的浮雕與古代皇室宮廷間，有非常密切的聯繫，不論它們是宮殿裝飾還是外交贈禮（典型的**王室珍品**）。然而，這類肖像的精緻造型，和涉及高難度的複雜製作過程（透過切割寶石，在很小範圍內表現不同的色彩），可能掩蓋某些奇特和複雜的涵義。

圖 7.4 一件古代寶石浮雕上的迷你女性肖像，將近七公分高（外框是十七世紀添加的）。它很有可能描繪的是統治家族的某個成員，但關於她和兩個孩童的身分仍有爭議。麥瑟琳娜和其子布列塔尼庫斯、其女奧塔薇雅是很有可能的人選。

　　首先，我們面臨藝術家、藝術家使用的人像範例（大部分未知）以及主角人物（大部分有爭議）身分的老問題。在這個例子中，這位女性曾被賦予各種不同身分，例如麥瑟琳娜、小阿格麗皮娜、凱索妮雅（Caesonia，卡里古拉的妻子）和德魯西拉（卡里古拉的妹妹）。不論原始人物是誰，最重要的是背後設計邏輯。這位女性人物身後有個裝滿水果的豐饒角（古代藝術中富庶與豐饒的常見象徵），而且從頂部還稍微不協

調地，露出一個年幼的孩子。可能是個男童，雖然後來的加工切割使之無法確定，即使魯本斯的圖像也不一定準確。另一個貼近女子另一邊肩上的孩童，傳統上被認為是個女孩。[19]

假設豐饒角裡的孩子是男童，此處的「豐饒」就不僅是指田地裡的果實，而是生育皇位繼承人的意思。將「皇后」譽為母親似乎並不奇怪，在古羅馬還有其他各式各樣的例子在讚頌這樣的身分。不過在這個例子中，很可能還有更多涵義。如果這位女性是麥瑟琳娜（這仍然是一種常見的觀點，雖然這個母親身分在一定程度上取決於兩位孩子的性別，或是下方那位究竟是不是孩子），那麼這個圖像不僅與「身兼妓女的皇后」的諷刺相距甚遠，而且幾乎是預防性地排除了任何這種想法的嘗試，強調皇后作為男性繼承人守護者的概念，僅此而已。

我們的後見之明知道，這個既定的繼承並未實現。因為，如果麥瑟琳娜是這個母親，那麼這個從豐饒角冒出來作為王朝希望的小男童，必定就是克勞狄斯皇帝的兒子布列塔尼庫斯。布列塔尼庫斯剛好在少年時的一次晚餐時猝死，他同父異母的弟弟尼祿因此沒有了爭奪皇位的威脅。羅馬歷史學家塔西佗（Tacitus）曾經指出，你可能會以為這是自然死亡事件，但奇怪的是，葬禮的柴堆卻早已準備就緒。[20]

將「皇后」以女神之姿呈現，是另一種以視覺方式，防範女性權力、代政和僭越行為帶來的潛在危險。在羅馬人的想像中，神權和皇權有各種結合形式。而且在古代宗教中，有個最令現代觀眾費解的元素（查爾斯一世展示廳裡的畫作顯示了這一點，並在漢普頓宮的階梯上模仿）：某些皇帝及其女性親屬死後被官方**神格化**，擁有自己的神殿、祭司和祭祀。[21] 但在他們的有生之年，男性成員較常被賦予具有象徵意義的凡人角色（如將軍、演說家等）。「皇后」則較常被塑造成女神的樣子，更精確地說，她們的雕像經常以皇室女性的面容，搭配女神的服飾、特徵和姿態。

舉例來說，一件常被判定是（不管正確與否）麥瑟琳娜的真人大小雕

像，再度與嬰兒布列塔尼庫斯一同出現（圖 7.5）。這實際上是模仿一件西元前四世紀（譯按：原文誤植為西元後）著名希臘雕像，和平女神厄瑞涅（Eirene）抱著她的孩子財富之神普路托斯（Ploutos）的姿勢。一定程度上利用與寶石浮雕中相同的設計概念，以孩子的形象代替金錢或農作物等物質財富來呈現人類的繁榮。[22] 更引人注目的是，二十世紀出土最重要的羅馬雕像群中，一片大理石雕刻板。這些大理石雕刻板總共有數十片，發現於距離羅馬數百英里遠、現今土耳其境內的小鎮阿芙羅迪西亞。它們由西元一世紀一群地方仕紳製作，用來裝飾建築物，向羅馬皇帝以及其政權致敬。它們讚頌了朱里亞－克勞狄家族歷史的諸項功績和重要時

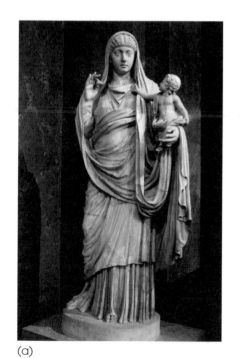
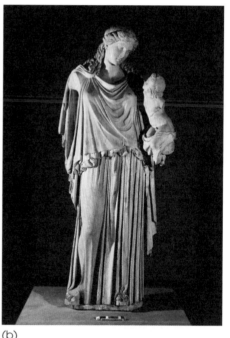

(a) (b)

圖 7.5 女神的形象與皇室女性形象之間的界線十分模糊。(a) 一件（可能是）麥瑟琳娜抱著孩童的真人大小雕像，借鑑了 (b) 一件著名的「和平女神」抱著兒子「財富之神」的古典希臘雕像（可見於後來的一個羅馬版本上）。

刻。其中一片雕刻板普遍被認為是描繪小阿格麗皮娜為她的兒子尼祿加冕（圖 7.6）。[23] 她的面容和髮型都與其他所謂的阿格麗皮娜相吻合。但她的姿態、服飾和豐饒角，再次清楚地融合了穀物女神克瑞斯（Ceres）的形象，她是保護作物、豐收和生產的象徵。

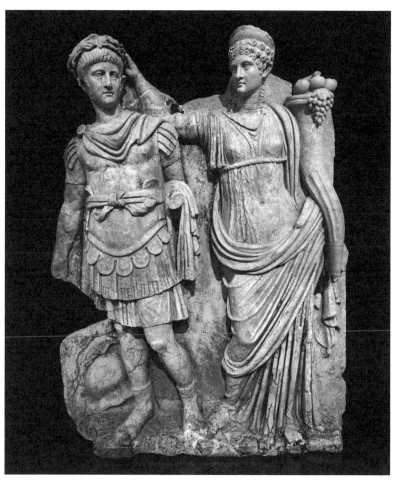

圖 7.6　位於現今土耳其境內阿芙羅迪西亞古城，西元一世紀讚頌古羅馬皇室的紀念建築上，其中一片大理石雕刻板（高超過一點五公尺，但由於位置太高，從地面不容易看到細節）描述小阿格麗皮娜（或是穀物女神克瑞斯？）為尼祿皇帝加冕的情景。

許多現代觀察者對於將凡人女子與不朽女神融合的做法常常視為理所當然，缺乏深入思考。博物館的標籤和照片標題往往簡單地寫著「**扮演**克瑞斯的阿格麗皮娜」或「**裝成**維斯塔（Vesta）的莉薇雅」等等，卻沒有深入探討「扮演」或「裝成」的真正意義。這樣的描述是否意味著這些皇后被打扮成女神模樣，僅僅是為了方便使用藝術模板來公開展示女性？或者，她們被想像成超越凡人的存在，可能是以微妙隱喻來暗示女性權力，還是堅定而明確地宣示皇后的神性？抑或，可能正好相反？觀眾是否被刻意引導以「**扮演**克瑞斯的阿格麗皮娜」和「**裝成**爐灶女神維斯塔的莉薇雅」的方式來理解這些雕像？**24** 這些問題涉及雕塑身分的新轉變：不再是問「這是大阿格麗皮娜還是小阿格麗皮娜」，而是問「這是阿格麗皮娜還是穀物女神克瑞斯」？

這個問題沒有絕對正確的答案。某人眼中精妙的視覺隱喻，在他人眼中可能是皇后和女神的不當類比。但這種慣例是為了淡化皇室女性個人特質的做法，而且能減少她們過於出名所帶來的風險。這個加冕尼祿的雕塑場景便是實例。不論你是否相信阿格麗皮娜暗中幫助尼祿登上皇位的可怕謠言（包括她用毒蘑菇除掉當時的丈夫克勞狄斯），從古羅馬傳統的思維來看，根本不可能僅因確保兒子順利繼位，便公開讚揚這位凡人女性。與克瑞斯結合後的阿格麗皮娜，相當有效地掩飾皇位繼承中任何人為行為的跡象，將其轉移到神性層面（儘管一些懷疑論者可能仍不認同）。整體來說，結合皇后和女神形象，除了可以榮耀皇室女性，同時也是淡化個人特質和世俗權力的手段。

母親、女統治者、受害者和淫婦

這兩種截然不同的皇室女性形象，深刻影響關於她們的現代詮釋，一種是官方視覺藝術中，缺乏個人特質的精心設計；另一種是有著生動描

繪，有時甚至是反主流的文學傳統。[25] 事實證明，幾乎不可能創造出可以和十二帝王匹配的十二「皇后」。確實，在羅馬卡比托林博物館的皇帝廳內，有幾個女性親屬在皇帝身邊，另外在曼托瓦的皇帝廳整體設計中，一些王朝血統延續的空缺，便放上皇帝的妻子或母親的小型圓形裝飾。但是蘇埃托尼亞斯並沒有特別界定出一組經典的皇室女性陣容；即使將焦點限縮在皇后，其人數也遠超過皇帝（幾乎每位皇帝都多次婚姻）；而且，除了那些不斷變化的時尚髮型，沒有特定的古代「造型」可以區分她們。現代熟知的十二帝王陣容，無論其中存在何種模糊的邊界、置換和誤認，往往都是「只有皇帝」。

偶爾某個大膽創新的現代藝術家，確實曾經嘗試製作一系列與男性相對應的皇后，不論是為了追求對稱性或完整性，還是希望為原本樸素的帝國景象注入一絲情趣。但這並不像看上去那麼容易。如果我們去看十七世紀初版畫家薩德勒現存最著名且最具影響力的系列作品，就能看清問題何在。薩德勒除了製作十二帝王像，以及對他們既挖苦又俏皮的詩文，還製作了十二位相應的皇室女性，完成一套兩兩成對、共二十四位角色的完整系列（圖 7.7）。

薩德勒的靈感來源長期以來一直是個謎。這一系列的女性版畫中，並未提到原創藝術家（男性系列有明確提到提香是「創作者」，包括不正確的圖密善）。薩德勒是為了呈現兩性而這樣設計嗎？或是，如果他是從某處複製而來，那麼原作在哪裡？對此，有各式說法。根據曼托瓦和其他地方的文獻資料，現在幾乎可以確定這些人物像最終追溯到一套由當地藝術家吉西（Theodore Ghisi）於 1580 年代繪製的皇后像（imperatrici），用來補充提香的〈皇帝〉系列，並被放置在宮殿某處的專屬空間「皇后廳」（Camera delle Imperatrici）中。[26] 關於這個房間的布局，甚至確切位置以及這些畫作（或可能是薩德勒的參考來源畫作）的去向，基本上都只能猜測。可以確定的是，在將其他「曼托瓦珍品」帶到英格蘭的談判中，並沒

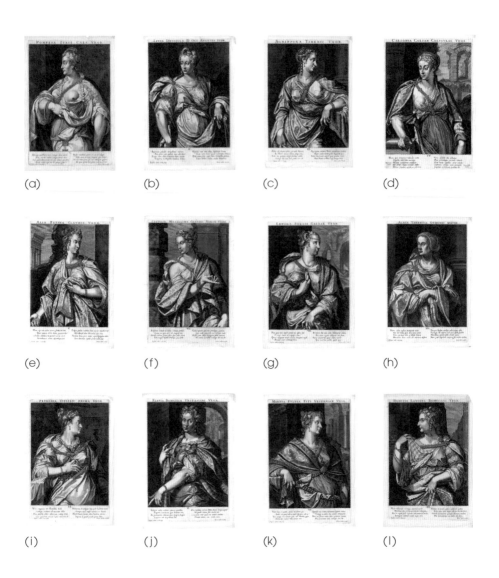

圖 7.7 十七世紀初，薩德勒製作一組與皇帝像搭配的十二「皇后」版畫。這些皇后的名字並不像皇帝那樣廣為人知，按照她們與十二位皇帝的配偶關係排序：(a) 彭培雅；(b) 莉薇雅；(c) 維普莎妮雅・阿格麗皮娜；(d) 凱索妮雅；(e) 艾莉雅・佩蒂娜（Aelia Paetina）；(f) 麥瑟琳娜；(g) 蕾琵塔（Lepida）；(h) 阿爾琵雅・特倫夏（Albia Terentia）；(i) 佩特羅妮雅；(j) 多米蒂拉；(k) 瑪蒂雅；(l) 圖密西亞・隆吉娜。

有跡象顯示這些畫作曾經是其中一部分。我們對這些畫作的現有認識完全來自於版畫。

　　某種程度上來說，這些皇后像和皇帝像非常相配。她們同樣以四分之三肖像呈現，在薩德勒的版畫下方也有詩句，不過整體上和皇帝像相比，詩句內容友善許多（輕描淡寫一些最著名的皇室「壞女人」，使之更像悲劇性的母親而不是妓女）。[27] 這些版畫在歐洲各地被複製，其中包括一些不出眾的油畫系列，也出現在其他更吸引人的媒材中。她們的臉孔出現在精裝版的蘇埃托尼亞斯《羅馬十二帝王傳》的琺瑯裝飾（圖 5.14）；薩德勒的奧古斯都像也出現在王家茶杯上，與茶托中央的莉薇雅像相配（擺上茶杯後，則能適當隱藏，或是說直接消除）（圖 7.8）。然而，這些肖像之間仍存在些許明顯差異。

圖 **7.8**　和薩德勒的奧古斯都像相配的王家茶杯的茶托（圖 5.3），上面有奧古斯都之妻莉薇雅的肖像（然而，當茶杯放在茶托上時，你是看不到她的，或許是在諷刺女性的隱形地位）。

在蓬鬆的衣裙中，除了其中一位，其他女性看起來大同小異，無論是面容還是服裝，都難以區分，與相應的皇帝像相比缺乏獨特性。例如，**佩特羅尼雅**（Petronia，維提留斯之妻）和**瑪蒂雅・弗維亞**（Martia Fulvia，提圖斯之妻），就很難僅憑外貌區分。搭配的詩句有時更增加困惑。在其中一例中，作者混淆人物身分，錯誤地想像尤利烏斯・凱撒那位「不容懷疑」的第二任妻子彭培雅，是對手龐培的女兒。[28] 事實上，每位皇帝通常都有多位妻子和複雜的婚姻關係（委婉地說），這增加了問題的複雜性。這些複雜情節使這組人物出現一個獨特存在。由於奧索只有在早年有過一位妻子波帕雅，她後來改嫁給尼祿。大概是為了避免可能引起的問題，薩德勒省略了波帕雅，轉而描繪尼祿後來的妻子（也有親戚關係的麥瑟琳娜）。至於奧索的部分，則用**母親**取代妻子的位子，因比她比其他人年長許多而特別顯眼。

這似乎意味著打造一組十二「皇后」的計畫，無法達到與皇帝系列一樣的效果。因為皇室女性有千遍一律的相似性，很容易混淆個別身分，也缺乏可供後代藝術家探索、遵循或改編的獨特古代「造型」。薩德勒的版畫（或它們的範本畫作）並不是唯一有此情況的例子。同樣的難題，在一個多世紀以前弗爾維奧的《名人肖像》更為嚴重。書中收錄一系列硬幣風格的羅馬人物肖像，男女皆有，並搭配簡短的傳記。在關於庫蘇蒂雅（Cossutia，尤利烏斯・凱撒年輕時可能與她結過婚，如此一來彭培雅便成為第三任妻子）的條目中，她的生平只有一句話，並沒有肖像。另外兩個條目，一個是「博拉蒂雅」（Plaudilla），可能是三世紀卡拉卡拉皇帝的妻子；另一個則是「安東妮雅」，可能是奧古斯都的姪女，有肖像但沒有傳記。不論弗爾維奧的做法是出於學術誠信的考慮，不填補沒有足夠證據支持的空白，或嘲弄完成收藏的可能性（見前文第 160 頁），所有的空缺都與女性有關，這絕非巧合。事實上，弗爾維奧著作稍後的盜版版本中，一幅「庫蘇蒂雅」的肖像填補原先的空白，但完全不是庫蘇蒂雅，它

實際上只是有意無意地借用克勞狄斯皇帝肖像的女性化版本。這是一個以男人取代女人的例子。[29]

　　對這些現代藝術家而言，不可能重新製作一套有系統且真實的女性版十二帝王。姑且不論這些空缺、不確定性和複製品（或許也從中獲得解放），最早在中世紀時，西方藝術家非常享受重新想像這些女性的權力和無能為力的精彩故事。如同阿爾瑪－塔德瑪在描繪阿格麗皮娜和骨灰盒的畫中，不但利用並裝飾了關於她們的古代的軼聞、諷刺和流言蜚語，藉此揭露帝國的腐敗，以及無辜受害者的悲劇。他們相當出色地，卻也相當駭人地，透過女性的觀點，再現羅馬獨裁專制的權力變動，當然也少不了無法遮掩的厭女情結。他們的皇后以不同的形象出現，有的是性侵犯，有的是無可挑剔的女英雄。

　　比爾茲利（Aubrey Beardsley）對麥瑟琳娜作為妓女的再想像，是十九世紀末重新詮釋帝國墮落的一幅令人印象深刻之作。在其中一幅畫中，皇后走進黑夜，身上的黑色斗篷與黑夜融為一體，焦點集中在她充滿挑逗性的羽毛帽、放蕩的粉紅裙子和裸露的雙乳（呼應一位羅馬諷刺作家描繪的「鍍金乳頭」〔圖 7.9〕）。[30] 這是一幅令人感到不適且些許困惑的圖像。麥瑟琳娜是要去妓院過夜嗎？那陰森的表情（那看來陰險的女伴也是如此）是否暗指她打算整晚縱慾？又或是她正在返回皇宮，回到被戴綠帽的克勞狄斯身邊，因為仍未盡興而感到不滿？不論是哪種情況，這都是一幅描繪皇室中危險縱慾者的圖像，嘲弄這個慾求不滿的可悲女人，以及暗示無能又可悲的丈夫。[31]

　　在這個新藝術風格中，比爾茲利玩弄長久以來猖狂的麥瑟琳娜，帶來其獨特的「頹廢」色彩。這個主題深受十八世紀英國諷刺漫畫家吉爾雷（James Gillray）等人喜愛，對他們來說，她象徵著無節制的畸形女性情慾。坦白說，可能需要仔細留意才能找到她的存在。在吉爾雷一幅下流的諷刺漫畫中，嘲笑斯特拉斯莫爾夫人（Lady Strathmore）與僕人通姦、酗

圖7.9 比爾茲利於1895年繪製麥瑟琳娜和她的女伴（或女僕或奴隸）在夜間出沒。
這幅不到三十公分高的畫面中，女伴隱身在夜色中，所有的焦點都集中在皇后的裙子
以及胸部。

酒、忽視孩子和遺棄丈夫（不用說，故事還有另一面），麥瑟琳娜的畫像被釘在背景的牆上。[32] 麥瑟琳娜在另一幅嘲諷漫畫中扮演著更重要的客串角色。這幅漫畫嘲笑著另一位名氣更響亮的通姦者艾瑪・漢密爾頓夫人（Lady Emma Hamilton），她被描繪成身穿睡袍，「滑稽地」肥胖，在臥室窗戶前絕望地觀望尼爾森勳爵（Lord Nelson）的艦隊駛往法國，而她年邁的丈夫卻毫不知情地在她身後的床上呼呼大睡（圖 7.10）。[33] 地上擺放的是威廉・漢密爾頓爵士（Sir William Hamilton）珍貴古物收藏中精心挑選的一部分，包括一件可能是麥瑟琳娜頭像，放在一個斷裂的陽具（配有腳和尾巴）和一個裸體維納斯像之間，看起來想偷窺維納斯的胯下。誰才是被嘲笑的棘手問題再度出現（誰才是最大的傻瓜：艾瑪・漢密爾頓、她

圖 7.10　在吉爾雷於 1801 年的漫畫中，諷刺艾瑪・漢密爾頓夫人（尼爾森勳爵的情人），她被描繪成目送尼爾森的艦隊離去。她丈夫的古物收藏中，麥瑟琳娜頭像被放在地上，位於陽具和維納斯像之間。此畫標題更是增加（尷尬的）笑點：「絕望的蒂朵！」（Dido, in Despair!），令人聯想到古羅馬建成神話中迦太基女王蒂朵的故事，蒂朵在被「英雄」埃涅阿斯（Aeneas）拋棄後自殺了。而埃涅阿斯航向他的命運。

的丈夫，還是她的情人尼爾森？）。對熟悉麥瑟琳娜故事的人來說，她的形象（就像庫莒爾〈墮落的羅馬人〉中的維提留斯）讓人們確信，她所代表的放蕩混亂將會結束。就像我們目睹一位專門描繪古代名人死亡的藝術家，將這一場景殘酷而清晰地描繪出來：她很快被丈夫的手下了結性命，地點就在他的遊憩園內，如同一位古代作家所形容的，像一塊「花園殘渣」（圖 7.11）。[34]

　　「對熟悉這個故事的人而言」絕對十分重要。現今大部分的人或許無法認出這些圖畫背後的故事，就像舊約聖經中更晦澀難懂的內容（而且它們可能從來都不是人們日常生活的一部分）。但只需要稍微解碼，就可以理解藝術家如何運用並巧妙改編這些故事，尖銳地呈現出權力結構中的女性角色，揭示皇室家族內腐敗本質。仔細比較不同版本可發現，背景、焦

圖 7.11　羅什格羅斯在 1916 年這幅寬將近兩公尺的大型畫布上展示了〈麥瑟琳娜之死〉（*Death of Messalina*）。麥瑟琳娜身穿猩紅色裙子，被士兵抓住，她的母親位於畫面左邊，掩面不忍觀看（她曾勸麥瑟琳娜有尊嚴地自盡）。

點或人物上的微小變化將引發截然不同的思考。

　　其中一則最具影響力的故事,將羅馬詩人維吉爾與奧古斯都及其姊姊奧塔薇雅集結一起。這段故事來自一本相對乏味的維吉爾傳記,在維吉爾去世後的第四世紀才被寫成,在不可靠的根據下,描述維吉爾前往皇宮,朗讀史詩《埃涅阿斯紀》(Aeneid)的片段,讓皇帝先睹為快。但是,朗誦突然被打斷。當時他讀到奧塔薇雅剛死去兒子馬瑟魯斯的相關內容,這位母親深受打擊而昏倒,久久難以復原。[35] 這個故事在十八和十九世紀深受畫家喜愛,部分原因是它依賴藝術創意的力量深深觸動觀眾:將詩歌的衝擊力以繪畫方式呈現出來的挑戰。這正是安潔莉卡・考夫曼(Angelica Kauffman,少數一位我可以提及的女性畫家)於 1788 年所繪的〈維吉爾為奧古斯都和奧塔薇雅朗誦〈埃涅阿斯紀〉〉(Virgil Reading the 'Aeneid' to Augustus and Octavia)(圖 7.12),以相當適切的樸實風格描述這個故事。畫中奧塔薇雅已失去意識,維吉爾對自己所造成的影響感到不安,奧古斯都似乎感到震驚但不確定該怎麼做,而兩位能幹的女僕,其中一位對著詩人投以「看你做得好事」的責怪眼神,照顧著奧塔薇雅。[36]

　　然而,其他藝術家給予這個故事更陰險的詮釋,尤其是安格爾(Jean-Auguste-Dominique Ingres),他花了五十多年,為該場景繪製了上百幅草圖及三幅畫作。而且還添加另一位重要角色。[37] 根據羅馬傳言,莉薇雅與馬瑟魯斯的死有關,她擔心自己兒子提比流斯會因為這位年輕人的競爭,無法成為奧古斯都的繼承人。安格爾 1810 年代早期開始的每幅畫中(圖 7.13),沒有考夫曼畫中善解人意的女僕,而是添加了優雅、成熟且異常冷峻的莉薇雅,古代對該事件的描述並沒有提到這個角色。她的態度洩露她的罪行。面對奧塔薇雅的痛苦,她只敷衍地做了個手勢。在其中兩個版本中,她將眼神投向遠方,彷彿毫不在意這件事,或者至少在她心中有更重要的事。安格爾於 1864 年完成最後一幅,是將一幅較早的版畫上色而成,馬瑟魯斯的雕像主宰整個畫面,兩位年長的朝臣(早期的版本也有出

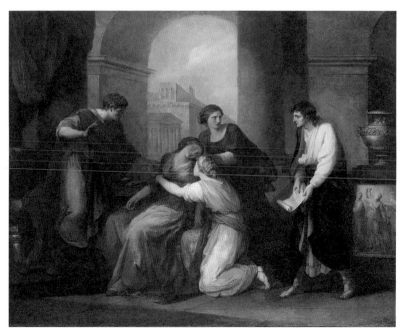

圖 7.12　在安潔莉卡‧考夫曼的〈維吉爾為奧古斯都和奧塔薇雅朗誦〈埃涅阿斯紀〉〉中，畫中的女性人物成為焦點。這幅畫繪於 1788 年，寬一點五公尺。女性人物位於畫面中心位置；兩位女僕扶持著奧塔薇雅（她因提及已故兒子而感到極度悲傷而昏倒）；而奧古斯都皇帝和詩人則被安置在畫面兩側。

現）在角落爭相互竊竊私語，而在另一側畫面邊緣，一位只露出半邊身影的女僕驚恐地舉起雙手，就像任何看懂情節的無辜目擊者會有的反應。

　　安格爾巧妙演繹了皇室女性不同版本的刻板形象：無辜的受害者與皇位背後的致命權力。然而，他的作品傳達的意涵不僅於此。他指出專制腐敗的另一種形式，遠超越庫莒爾〈羅馬人的墮落〉中粗俗放蕩的描繪，更深入探索人性腐敗。乍看之下，安格爾的作品似乎呈現普通家庭場景（與「穿著托加的維多利亞時代人」相差無幾），實際上卻蘊含極度令人不安的邪惡。這是一個羅馬帝國宮廷，已不再適用人性常規：兇手冷酷地抱著她受害者的遺孀，似乎只有那位女僕感到不安。

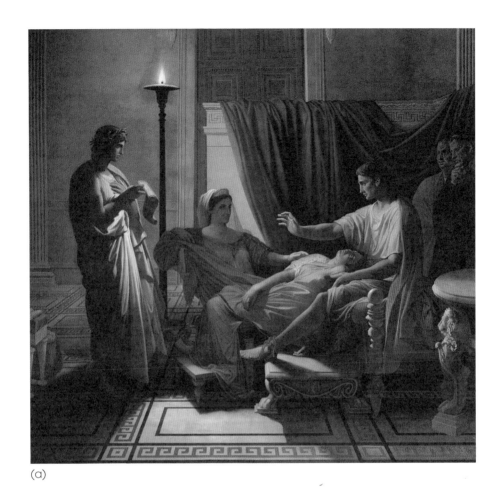

(a)

圖 **7.13**　從十九世紀初到 1864 年這段期間，安格爾多次以維吉爾為皇室朗讀詩作的故事為題，創作不同形式和尺寸、格式的作品。莉薇雅的出現為故事添了陰險的色彩，據說她與奧塔薇雅之子馬瑟魯斯的死亡有關。這三幅畫作分別是：(a) 尺寸最大的版本，約 1812 年完成，長寬各約三公尺，描述奧古斯都抱著他的姊姊，而莉薇雅注視著他們；(b) 1819 年的後期版本，從一幅更大的畫作中裁剪下來長寬一點五公尺的正方形，只專注在三位人物上；(c) 更小的版本，大約 60 乘 50 公分，於 1864 年依據稍早的版畫繪製而成，將馬瑟魯斯的雕像置於中央，最左邊的女僕因眼前場景嚇得退縮。

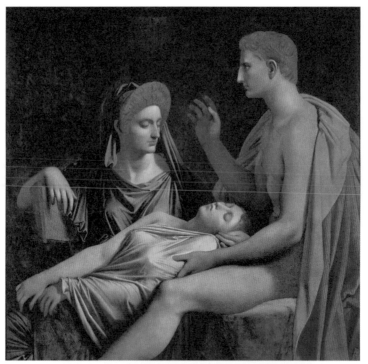

(b)

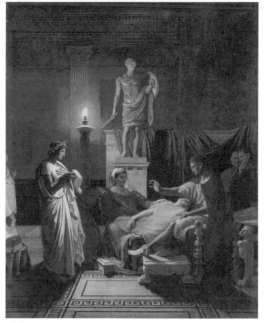

(c)

_____ 十二凱撒：從古代世界到現代的權力形象

阿格麗皮娜們

在阿格麗皮娜母女的再現形象中，我們可以找到關於羅馬宮廷和皇室家族最引人入勝和令人不安的反思。她們是帝國權力傳承中的關鍵人物，從第一個王朝的開始到結束都扮演重要角色。大阿格麗皮娜是奧古斯都與第二任妻子絲葵柏妮婭的親生孫女，也是唯一在西元 14 年奧古斯都死時，未遭到殺害或流放的孫輩。她的女兒小阿格麗皮娜，是克勞狄斯的最後一任妻子，也是朱里亞－克勞狄王朝末代皇帝尼祿的母親。正如「母親夫人」雕像，對現代觀眾來說非常容易混淆（我猜測古代觀眾也是如此）。兩個阿格麗皮娜如此相似。日爾曼尼庫斯那長期飽受苦難的遺孀，經常會被錯當成她那個工於心計、兇殘的女兒。[38]

阿爾瑪－塔德瑪只是無數藝術家中將大阿格麗皮娜永垂不朽的其中一位。從十八世紀開始，她忠誠地將丈夫骨灰從敘利亞帶回家的旅程，一直是藝術家的主要題材。這意味著在歐洲各地的公園和展廳裡，裝飾著她戴著面紗、手捧骨灰盒的雕像（然而，正如十八世紀已有人意識到的，當時傾向於在「每個」描繪羅馬女性的雕像中看到一位阿格麗皮娜[39]）；也意味著有各種不同細微差別的敘事畫作。以韋斯特為例，他在 1760 年代的作品（在他完成〈少將沃爾夫之死〉的前幾年），聚焦在她登陸義大利的情景，將其變成高度禮儀化的英雄時刻，焦點幾乎都投注在這位高貴女性身上，她將骨灰盒抱在胸口，彷彿是自己的孩子（圖 7.14）。[40] 半個世紀後，透納（J. M. W. Turner）重新呈現同樣場景，不過他將阿格麗皮娜和她的孩子描繪得非常小，幾乎在台伯河岸邊看不見，籠罩於古羅馬巨大建築的陰影中。這幅畫原先計畫與另一幅描繪該城市現代遺跡的作品成對出現，直白表示阿格麗皮娜的悲劇，正是羅馬衰敗的開端。[41]

她的其他故事也被人捕捉下來。在十七世紀，普桑（Nicholas Poussin）就曾描繪她在日爾曼尼庫斯臨終的床前哀悼，年幼的卡里古拉在她身邊，

圖 7.14 韋斯特寬二點五公尺的大型作品〈阿格麗皮娜帶著日爾曼尼庫斯的骨灰登陸布林迪西姆〉（*Agrippina Landing at Brundisium with the Ashes of Germanicus*）（1768年）。阿格麗皮娜帶著日爾曼尼庫斯的骨灰，以及她的孩子和隨從，剛抵達義大利的布林迪西姆港。這行人雖然蒼白卻明亮，是眾人的焦點，民眾蜂擁前來觀看、讚揚並與他們一同哀悼。

既是未來的希望，也是一種威脅。[42] 這個主題後來被用於 1762 年羅馬大獎的雕塑項目，年輕法國藝術家將其雕刻成大理石作品。[43] 甚至還有一系列中世紀圖像，以令人不安的直接方式呈現（與在她墓碑基座刻上銘文的十七世紀羅馬人一樣「幽默」）這位不幸的女性，在流亡中被提比流斯的手下強迫餵食，以防她絕食殉難（圖 7.15）。

整體而言，不論如何指控她的固執，過去三百多年來，大阿格麗皮娜成為不同政治立場方便利用的對象。對於道德家和反君主主義的激進分子來說，他們通常重視妻子的忠貞，就像他們厭惡暴政，所以大阿格麗皮娜成為完美的結合。同時，她在王室中也發揮一定作用。韋斯特描繪阿格麗

圖 7.15 這幅木刻版畫取自十五世紀末的薄伽丘（Boccaccio）〈論名女人〉（*On Famous Women*）的日耳曼印刷版，以中世紀風格描繪了阿格麗皮娜的懲罰和折磨。提比流斯皇帝在畫面右側指揮著行動，而左側驚恐的阿格麗皮娜則被他兩名手下強迫餵食。

皮娜登陸布林迪西姆的畫作，奠定了他在英格蘭的聲譽。部分原因在於，這幅畫有助於支持喬治三世（George III）的寡母奧古斯塔（Augusta）。值得注意的是，奧古斯塔幾乎預示了「母親夫人」後來面臨的困境，因為她被諷刺為像小阿格麗皮娜一樣操控她的兒子。[44] 韋斯特的畫作在將太后奧古斯塔塑的形象重塑成大阿格麗皮娜的忠誠寡婦形象時，發揮重要作用。

在標準的羅馬歷史敘事中（不論準確與否），小阿格麗皮娜的一個爭議，正是她被認為擁有比兒子尼祿更多的權力。這不僅是因為她與克勞狄斯結婚後，在西元 54 年將年僅十六歲的尼祿快速推上皇位，跳過克勞狄斯和麥瑟琳娜親生的不幸兒子布列塔尼庫斯。故事中描述，在尼祿統治初期，她確實是宮廷中主要的政治勢力，這種力量建立在她色誘尼祿進入亂倫關係的基礎上（圖 7.16 以相對端莊的方式呈現了這一場景，該圖來自

圖 **7.16** 十八世紀末最臭名昭著的情色書籍之一是由「唐卡維爾男爵」（Baron d'Hancarville，他喜歡以此自稱）所作的《十二帝王私生活的證據》（*Monumens de la vie privée des XII Césars*），該書聚焦在十二帝王及其妻子的性生活。在這本書中，相較於其他情節，尼祿與阿格麗皮娜的描繪相對謹慎端莊。

一本十八世紀色情插畫集，將十二帝王的性愛事蹟改編成隱晦的色情作品）。但不久之後，尼祿厭倦了她，故事提到在西元 50 年代末期，尼祿決心唯一能擺脫阿格麗皮娜的方式就是謀殺她。於是，這個反派角色變成了受害者。

尼祿的第一次嘗試幾乎是荒謬可笑的失敗。他建造了一艘會解體的船，計畫在阿格麗皮娜出海時讓船自毀，但陰謀失敗，因為他的母親會游泳。因此他改採傳統手段，派出一組刺客。羅馬作家詳細描述了這起謀殺事件一些最荒謬、私密和極可能是虛構的細節。其中一位作家聲稱，阿格麗皮娜在嚥下最後一口氣前，要刺客攻擊她的子宮。蘇埃托尼亞斯則說，尼祿（手中拿著酒）在母親死後，檢查她赤裸的遺體，並一邊讚美和批評某些部位。[45]

現代的小阿格麗皮娜形象一直以她被謀殺的故事為主，不論是尼祿暫停一場盛大晚宴，下令刺殺她的那一刻，或是瓦特豪斯（John William Waterhouse）對犯罪後果的反思（試圖深入瞭解這位年輕虐待狂的病態心理，同時參考了蘇埃托尼亞斯對於尼祿事後深感內疚的說法）（圖

7.17）。[46] 不過最受歡迎的主題，莫過於皇帝與母親裸屍的關係。從十七世紀末，一系列令人不適的偷窺圖像，重現了尼祿檢查屍體的場景：有時他看起來彷彿正在臨床評估她的遺體；有時這個皇帝幾乎無法直視自己所做的事；有時他在靠近這個既是他的母親又是情人的女人時，顯得極度不自在。不論是畫著躺在豹皮地毯四肢攤開的阿格麗皮娜遺體，還是其他許多畫作中那幾乎像是海報女郎的豐滿胸部和慵懶姿態，都無法忽視其中與暴力結合的情慾（圖 7.18）。

但是，阿格麗皮娜遺體的「魅力」可以追溯到數百年前，在中世紀手抄本插圖和木刻版畫中反覆出現。這些作品不僅描繪尼祿檢查遺體，還有他親自監督（或至少在某個案例中親自執行）解剖的情景。在各種令人毛骨悚然的場景中，彩色版本尤其駭人，可以看到女性的腹部被剖開，內臟外露。由於無法確定受害者是否已經死亡，也引起了是驗屍或活體解剖的疑問（圖 7.19）。

圖 7.17　在這幅 1878 年寬逾一點五公尺的畫作中，瓦特豪斯專注於描繪〈尼祿謀殺母親後的悔恨〉（*The Remorse of Nero after the Murder of His Mother*）。這位年輕皇帝的形象，與情緒多變的現代青少年驚人地相似。

圖7.18 1887年伊卡爾沃（Arturo Montero y Calvo）寬五公尺的大型畫作，呈現〈在母親屍體前的尼祿〉（*Nero before the Corpse of His Mother*）。畫面左邊的皇帝凝視著阿格麗皮娜半裸的遺體，同時握著她的手。右邊的謀士們以（對我們來說）令人不適的好奇心細觀察著她。

圖 7.19 十五世紀晚期手抄本《玫瑰傳奇》的一幅小型圖像中，描繪身穿紅色中世紀服飾的尼祿看著他的母親被解剖（她的腳踝被綑綁），以及露出的子宮：這幾乎就是一場屠宰秀。

　　儘管這些圖像中的某些元素，可能受到古代關於謀殺後續情節的影響（例如，在某些圖像中出現蘇埃托尼亞斯提到的一杯紅酒），但解剖行為及其細節，並非真實發生在羅馬時期。所有這些圖像呈現的是中世紀相當流行的敘述，講述尼祿剖開自己的母親以找到她的子宮。這個故事出現在十三世紀的《玫瑰傳奇》（*Roman de la Rose*），也出現在大約一世紀後喬叟（Chaucer）《坎特伯里故事集》（*Canterbury Tales*）中的〈修道士的故事〉（'Monk's Tale'）（「他切開她的子宮，觀看／孕育他的地方」），以及十五世紀初賣座的神祕劇《耶穌基督的復仇》（*Revenge of Jesus Christ*，全稱為 *Le mistère de la vengeance de la mort et passion Jesuchrist*）。這部作品以各種歐洲語言的手抄本和印刷版本廣為流傳，戲劇性地描述猶太人因為讓耶穌被釘死在十字架上而受懲罰，最終導致維斯巴西安和提圖斯摧毀耶路撒冷的神廟。主線故事外還有一些次要劇情，包括解剖阿格麗皮娜。尚無法確定這部劇是否有在舞台上實際演出，或僅僅是敘述性的呈現。但有一個法文印刷版本暗示有實際演出，並提供舞台指示；阿格麗皮娜似乎

仍活著，所以她「被綁在長凳上，腹部朝上」。幸好，下面接著寫道，「需要一個道具（Fainte）才能將她開腸剖肚」。這只是一場精彩的戲劇效果，而不是現場直播解剖秀。[47]

這個故事有時被視為中世紀熱衷於暴力和極端場面的顯著例子。當時的作家、藝術家和戲劇經理抓住機會，為這個本來已經非常血腥的故事，增添更多鮮血和內臟元素。較晚期出現的場面，也與科學解剖的現代辯論有關（它是否具有違法道德或正當性的特質？它是如何在藝術作品被呈現？）。但更重要的，這個故事涉及到女性在帝國繼承和權力轉移中扮演的角色。事實上，故事核心保留了與古代記載的聯繫，解釋了阿格麗皮娜如何露出自己的腹部，要求兇手攻擊她的子宮。正如喬叟所強調（這也是重複出現在其他版本的細節），尼祿想要找出他母親的生殖器官。毫無疑問，這暗示了兩人之間的亂倫關係。但更重要的是，這個故事從字面上和寓意上，清楚「剖析」了女性在創造和孕育皇帝時扮演的角色。

在一些版本的故事支持了這種解釋，包括十三世紀的聖人傳記《黃金傳說》（Golden Legend）。在〈聖彼得傳〉（'Life of Saint Peter'）中，尼祿堅持要解剖他母親的醫生讓**他**懷孕。醫生知道這是不可能的事，於是給他一種藥水，裡面藏著一隻小青蛙，讓青蛙在他肚子中長大，最終引起劇痛，不得不透過嘔吐將其生出來。當他發現自己生出一隻髒兮兮、血淋淋的青蛙時失望不已。醫生責怪他（畢竟他沒有等待完整的九個月），而這隻青蛙被安全地鎖起來，直到皇帝倒台時，這可憐的生物才被活活燒死。[48]

這個故事的起源不明。它可能與尼祿的古老故事有間接關係，一個故事是尼祿在劇場扮演分娩的女人，另一個故事說他會化身成一隻青蛙。[49] 無論如何，它的信息很明確：男性無法在沒有女性的情況下孕育孩子，單靠皇帝自己也無法傳承他們所掌握的權力。這部看似聳人聽聞的中世紀奇幻作品，其中包含解剖場景、假性懷孕和青蛙等元素，實際上，直接指向

了羅馬帝國和王朝繼承中，女性角色的重要議題。在母親被殺後展開的殘酷局面中，再次呈現了根植於古代和現代「皇后」形象中，蘊含的一些重要爭論和焦慮。

第三位阿格麗皮娜

那些阿格麗皮娜被開腸剖肚的中世紀圖像，和十七世紀初期魯本斯一幅優雅且備受推崇的畫作，有著天壤之別。這幅畫的時間只比最後一批解剖圖像晚了一世紀，現藏於華盛頓特區國家藝廊，標題為〈日爾曼尼庫斯與阿格麗皮娜〉（*Germanicus and Agrippina*）的雙人肖像畫，帶領我們回到開啟本章的大阿格麗皮娜。該畫描繪一對堅毅且忠貞年輕夫婦的並肩側面像，阿格麗皮娜在前方，稍微遮掩住她的丈夫。同位藝術家的另一幅版本，現藏在北卡羅來納大學教堂山分校的阿克蘭美術館（Ackland Art Museum in Chapel Hill），基本布局相同，但兩人位置互換，男性在女性前方（圖 7.20）。藝術史學家爭論這兩幅作品孰高孰低（有些人偏好華盛頓版本，有些人則傾心於教堂山版本），討論畫中凸顯男女性的不同成因，以及畫作的微觀歷史。有一種說法是，根據木背板的結構，華盛頓版的「日爾曼尼庫斯」其實是後來添加，原本只是「阿格麗皮娜」的單人肖像畫。不論這些問題是如何解決的，依然有身分辨識的難題，大大影響我們對這個場景的詮釋，並為「阿格麗皮娜難題」引入另一個意想不到的層面。[50]

這種雙人側面肖像畫形式是魯本斯借用古代範例的一個經典例子；眾所周知，他經常參考古代的寶石和硬幣，它們通常以這種方式排列頭像。人們稱作「貢薩格寶石浮雕」（Gonzaga Cameo）的古代寶石（圖 7.21），是魯本斯獨特的靈感來源，儘管並非直接模仿。在 1600 至 1608 年期間，正在曼托瓦工作的魯本斯，便對其讚賞不已。在現代歷史中，這

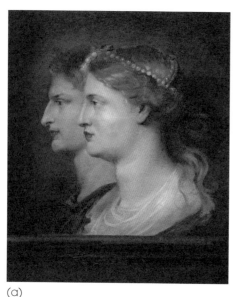
(a)

(b)

圖 7.20 兩幅十七世紀初魯本斯繪製的皇室雙人像，皆超過半公尺高，現在普遍被認為是日爾曼尼庫斯與其妻子大阿格麗皮娜：(a) 現藏於華盛頓特區的國家藝廊的版本；(b) 一幅類似的版本，但人物位置互換，現藏於北卡羅來納大學教堂山分校阿克蘭美術館。不過，早期將這兩個人物認定是提比流斯皇帝與他的第一任妻子，另一個阿格麗皮娜，並不一定是錯的。

圖 7.21 所謂的「貢薩格寶石浮雕」，將近高十六公分，可能可以追溯至西元前三世紀（但這取決於對這些人物代表的解讀，也可能是幾世紀後的作品）。兩個相鄰側面像的布局，可在其他古代寶石浮雕上看到，也影響了魯本斯在圖 7.20 的設計。

塊寶石上的人物身分有各種說法，如奧古斯都與莉薇雅、亞歷山大大帝與他的母親歐琳琵亞絲（Olympias）、日爾曼尼庫斯與大阿格麗皮娜、尼祿與小阿格麗皮娜、埃及的托勒密二世（Ptolemy II of Egypt）與他的妻子艾希諾（Arsinoe），以及所有想像得到的著名古代夫妻。[51] 甚至還有許多更大膽、卻沒有結論的推測，試圖將魯本斯的「日爾曼尼庫斯」的特定特徵，與當時被認定為古代硬幣和寶石上的王子形象相匹配。[52] 雖然這兩幅畫的整體設計，顯然採用了典型的古代形式，但仍不確定魯本斯是否打算讓他的角色成為日爾曼尼庫斯與大阿格麗皮娜。

這兩幅畫的人物在不同時期被賦予了不同名稱，某種程度上讓人想到許多羅馬人物像不斷改變的身分。根據一份 1791 年在巴黎編撰的拍賣目錄，據信教堂山的版本當時被認為是八世紀拜占庭帝國的皇帝君士坦丁六世（Constantine VI）及其母親和共同攝政者伊琳（Irene）的肖像；自 1959 年起，它在教堂山的大部分時間一直被相當謹慎地稱為〈羅馬帝國夫婦〉（*Roman Imperial Couple*）。[53] 華盛頓版本則是在 1960 年代初期，收購自維也納的一個收藏，從 1710 年起一直被稱為〈提比流斯與阿格麗皮娜〉（*Tiberius and Agrippina*）。[54] 但該畫到了華盛頓後立刻引來質疑，在 1990 年代末，它被正式更名為〈日爾曼尼庫斯與阿格麗皮娜〉；最近，阿克蘭美術館依循前述名稱，將他們的〈羅馬帝國夫婦〉，更名為〈日爾曼尼庫斯與阿格麗皮娜〉。為什麼會有這樣的改變？

姑且不論僅憑男性面孔，就想和其他被稱為日爾曼尼庫斯的人像進行配對的不可靠嘗試（此處「阿格麗皮娜」從來就不是主要考量），只要稍微回顧一下他們的故事，就可以發現在改變身分認定的背後，有一個重要因素，令**提比流斯與阿格麗皮娜**是極不可能配對在一起的組合。我們不禁去思考，魯本斯為何執意要將堅定的阿格麗皮娜與她最惡毒的敵人提比流斯配成一對？不管怎麼說，提比流斯要不是殺害她的兇手，就是迫使她自殺的始作俑者。這不合常理。

說到這裡，我必須再介紹一位新人物。原來不只有兩位阿格麗皮娜，還有第三位。根據家譜所示（圖表3），大阿格麗皮娜是奧古斯都的女兒茱莉雅和第二任丈夫馬庫斯・維普沙尼烏斯・阿格瑞帕（Marcus Vipsanius Agrippa）所生，她的全名是維普莎妮雅・阿格麗皮娜。但阿格瑞帕此前已有段婚姻，並生下一個女兒也叫維普莎妮雅・阿格麗皮娜。為了避免太多「阿格麗皮娜」造成混淆，現在「這個」維普莎妮雅・阿格麗皮娜被簡稱為維普莎妮雅。不過從古代開始，一直到至少十八世紀，她跟另外兩人一樣，通常也被稱為阿格麗皮娜。所以，一直都存在三個阿格麗皮娜。

　　第三位阿格麗皮娜是未來皇帝提比流斯的第一任妻子。她在薩德勒的皇后陣容中，以阿格麗皮娜之名出現（圖7.7c）。維也納的收藏目錄明確記載她是提比流斯的妻子，華盛頓特區的專家鑑定人員在確定新身分時，也很清楚提比流斯曾與一位「阿格麗皮娜」結婚。然而，就現代羅馬史觀來看，很難將他們視為合理的皇室夫婦（更不用說在這些畫中，對「提比流斯」的理想化描繪）。[55] 這種明顯的不協調意味著提比流斯與其第一任妻子維普莎妮雅・阿格麗皮娜被排除在外，並為他們找到了新身分。我們永遠不可能確知魯本斯的想法，但也沒有充分理由斷定傳統的身分認定有

圖表3

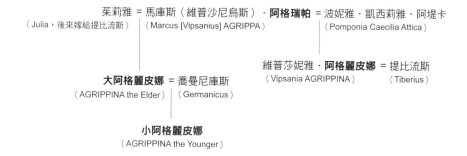

阿格麗皮娜
（ THE 'AGRIPPINAS' ）

茱莉雅 ＝ 馬庫斯（維普沙尼烏斯）・**阿格瑞帕** ＝ 波妮雅・凱西莉雅・阿堤卡
（Julia，後來嫁給提比流斯）（Marcus [Vipsanius] AGRIPPA）（Pomponia Caecilia Attica）

維普莎妮雅・**阿格麗皮娜** ＝ 提比流斯
（Vipsania AGRIPPINA）（Tiberius）

大阿格麗皮娜 ＝ 喬曼尼庫斯
（AGRIPPINA the Elder）（Germanicus）

小阿格麗皮娜
（AGRIPPINA the Younger）

誤，甚至有一些理由認為它是正確的。

舊有標題確實為這幅畫帶來特別豐富的解讀。不論在古代或現代文學作品中，提比流斯可說是惡名昭彰（即使只是作為陰鬱的偽君子，提比流斯的形象也常常被描繪為奧古斯都皇位繼承者的最後一個人選，儘管他是莉薇雅的親生兒子），但根據蘇埃托尼亞斯記載，他確實有一位真心深愛的女子，就是維普莎妮雅·阿格麗皮娜。然而，在繼父奧古斯都的強迫下，為了家族利益，他被迫離婚，與奧古斯都的親生女兒茱莉雅結婚（這讓婚姻關係更加複雜，因為茱莉雅曾經是馬庫斯·維普沙尼烏斯·阿格瑞帕的妻子，而阿格瑞帕正是維普莎妮雅·阿格麗皮娜的父親）。提比流斯非常反對這個規劃（在這個常見故事中，伴隨著可預見的女性厭惡情節，茱莉雅最終成了個大麻煩），但是他別無選擇，而且永遠無法釋懷。根據蘇埃托尼亞斯描述，離婚之後，提比流斯陷在失去愛妻的悲傷中，一次偶然在羅馬街頭認出維普莎妮雅·阿格麗皮娜，在她身後落淚。從那以後，他的隨扈非常小心，確保他不會再見到她。[56]

肖像中兩個人的目光直視前方，沒有相互注視，卻身處同一畫面中。確實，很難想像還有比這更好的方式表現提比流斯與**他的**阿格麗皮娜之間的關係。魯本斯透過將這些人物放大到接近真實尺寸，並賦予視覺形式新故事和新意義，為這種近乎老套的古代寶石浮雕設計注入新生命。

我們再次見識到名字帶來的差異，在以上例子中，即使是相同名字也有不同涵意。

第八章

後記

回顧

　　1802 年十二月，一位來自愛爾蘭的年輕女子威爾莫特（Catherine Wilmot）正在歐洲進行漫長的旅行，期間她停留在佛羅倫斯，參觀烏菲茲美術館（Uffizi）後，寫信跟弟弟分享其中最精彩的部分。事實上，當時的美術館並不是如今的藝術傑作寶庫。許多珍貴的作品被轉移到南方的帕勒莫（Palermo），以防它們被拿破崙奪走（但結果並不完全成功），因為他想把它們用於自己的新羅浮宮博物館。[1] 儘管如此，令人驚訝的是（但我希望現在不再令人驚訝），威爾莫特的首選名單，是一系列延伸至西元三世紀的羅馬皇帝胸像，其中包括古代原作、現代版本、仿製品和混合體。她寫道：「最讓人喜歡的是從尤利烏斯・凱撒至加里恩努斯（Gallienus）的一系列羅馬皇帝。」不過，她對於皇帝伴侶的胸像只感到厭惡，輕蔑地評論著那些「在對面假笑的可怕皇后們」。[2]

　　誠如我們所見，自從歐洲文藝復興以來，數百年裡羅馬皇帝的肖像，在博物館展示櫃及其他地方引起廣泛的關注。它們以大理石、青像、顏料和紙張的形式再現，並轉化為蠟像、銀器、掛毯、椅背設計、瓷杯或彩繪玻璃等多種媒介。皇帝**備受重視**。在過去與現代的對話中，皇帝的面孔與他們的生平故事交替地，甚至可說是同時地，成為現代王朝政權的合法化象徵，但同時也受到人們對其模範角色的質疑，或被譴責為腐敗的象徵。

就像我們現代「雕塑戰爭」中爭議不斷的圖像一樣，皇帝肖像成為了權力及其不滿的辯論焦點（同時也提醒我們，紀念性肖像的功用不只在於慶祝）。更重要的，他們成為再現國王、貴族或任何富有到可以成為繪畫或雕像主題之人的範本。事實上，整個歐洲肖像藝術的類型，都源於硬幣上小小的羅馬皇帝頭像，以及他們的胸像或真人大小的雕像。至少在十九世紀之前，如此多的貴族、政治家、哲學家、軍人、作家的雕像，都以托加或羅馬戰袍裝飾，這並非只是一種時尚怪癖。

現代的羅馬皇帝像，縱使外觀平淡保守，總是隱藏了前衛創新的元素。其中一個值得放在最後分享我最喜愛的例子，是非裔美國雕塑家路易斯（Edmonia Lewis）的胸像〈少年屋大維〉（*Young Octavian*）（未來的奧古斯都皇帝），它與梵蒂岡收藏中同一主題的雕塑高度相似（圖 8.1）。

圖 8.1 1873 年路易斯略小於真人尺寸的〈少年屋大維〉(a)，高度僅四十多公分，以梵蒂岡的一個古羅馬肖像 (b) 為基礎，後者是十九世紀最受歡迎且被廣泛複製的皇帝像之一。

路易斯的創作生涯非常特殊，在家鄉遭受到種族主義阻撓，最終在羅馬成為一名專業藝術家，並在 1907 年去世前遷居倫敦，取得了一定的成功。然而，這件作品無論在技術上如何，表面看來確實平淡、毫無挑戰性，幾乎帶有感傷色彩。但如果我們意識到她在製作〈少年屋大維〉的同時，也正在創造她現在更加著名的雕像〈克麗奧佩特拉之死〉（*The Death of Cleopatra*，首次展出於 1876 年費城的百年紀念博覽會〔Centennial Exhibition〕），可能會改變看法（圖 8.2）。人們對這件克麗奧佩特拉雕像的詮釋一直有激烈的辯論。這是在讚頌一位非洲女王嗎？還是路易斯有意將她的克麗奧佩特拉形象與非裔美國女性區隔開來？她是否在暗示了非裔美國歌曲和布道中奴隸主「老法老」的形象？不論答案如何，這是全新的克麗奧佩特拉形象。此前許多藝術家都將焦點放在西元前 30 年她臨死前的一刻，她決定自殺而不願淪為殘暴羅馬征服者凱旋示眾的戰利品。幾乎未曾有人像路易斯那樣描繪克麗奧佩特拉的死亡之痛，初次觀看這件雕像者都會為之震撼。但誰是那個殘暴羅馬征服者？正是史實中的「少年屋大維」。這兩件雕像肯定是在她的工作室中同時形成的，這絕對顛覆了皇帝胸像表面上的平淡無味；削弱了它表面上那種令人膩歪的純真。[3]

但是，這個故事有個轉折，涉及本書的另一個重要主題。當路易斯在 1870 年代創作這件皇帝雕像時，沒有人質疑梵蒂岡的胸像是否為年輕的奧古斯都皇帝，持續以屋大維之名（他使用至西元前 27 年的名字）示人。據說，這件胸像是在十九世紀初從古羅馬港口奧斯提亞的挖掘中發現的。現在它之所以被稱為〈少年屋大維〉只是出於舊時的習慣。因為沒人再相信這是他的雕像，轉而從他的繼承人和繼位者中尋找可能的名字。可預料的是，人們也提出了一系列說法，聲稱這不是一件古代作品，而是一個現代版本或偽造品，與奧斯提亞的關聯性只是一廂情願或純屬捏造。其中一個最有趣的重建觀點認為，它實際上是出自卡諾瓦的工作坊，因此與拿破崙皇帝的神似絕非巧合。雖然最新研究傾向於支持它是古代作品（最近

圖 8.2　這件路易斯製作的超過真人尺寸的克麗奧佩特拉像（即使是坐在寶座上，這位女王也超過一點五公尺高），讓初見的觀眾震驚，因為它展示了女王垂死的身體（而不是她臨死前的時刻）。這件雕像本身有一段奇異且悲傷的歷史。它在 1876 年初次在費城展出後，便「失踪」了一個世紀，直到 1980 年代才在一處廢物場被重新發現（期間曾用來標記一匹馬的墳墓）。

的文獻研究也支持出土地點是在奧斯提亞），但想像路易斯的〈少年屋大維〉是以十九世紀早期的胸像為基礎時，同樣受到拿破崙形象的影響，這種時代錯置的諷刺非常奇妙。[4]

不論正確答案為何，這些古代還是現代的**少年屋大維**，都凸顯了皇帝像是多麼流動且變化多端，不論是十二位還是其他數目。基於羅馬王朝的既定事實，皇帝像有時會呈現為一個僵化的固定類別，甚至是明確分類知識的象徵，就如同科頓爵士圖書館的分類系統。但這樣的固定性鮮少如外表所見那樣。自古代開始，帝王像的歷史就是不斷改變身分構築的過程，以及無意或有意的錯認歷史：把卡里古拉重新雕刻成克勞迪斯、混淆維斯巴西安與他的兒子提圖斯、維提留斯的臉孔以肥胖的「切肉師」現身於最後的晚餐，或在〈阿爾多布蘭迪尼銀盤〉鎖在錯誤位置上的圖密善雕像，俯瞰提比流斯的生平場景。這個類別很容易彈性添加，就連科頓圖書館裡，傅斯蒂娜和克麗奧佩特拉也也可以被插入到「正統」皇帝陣容中，提香則在他的作品中刻意在第十一位終止了系列，位於牛津謝爾登劇院外面的那十三或十四座無名石像，可能也成了英國最著名的「羅馬皇帝」系列。當然，在許多時候正確辨識皇帝身分相當重要。（希望我已經清楚說明，假如我們忽略在成堆墮落羅馬狂歡者場景中沉睡的「維提留斯」，可能會錯失整幅畫的重點。）不過值得欣慰的是，我們大部分人在配對皇帝名字與面孔配對時的表現，應該都是半斤八兩。事實上，皇帝像的趣味性以及它們在視覺史上長久不衰的部分原因，就在於它們很難確定。它們可不是一種肖像化石。

現在的皇帝像

如今，人們進入烏菲茲美術館或其他博物館時，已經沒有人會直奔羅馬皇帝胸像而去。而且，儘管我們繼續爭論如何呈現歷史人物（好比說莎

士比亞的《尤利烏斯‧凱撒》以托加、緊身短上衣或緊身褲演出，或穿著某些現代獨裁政權的時裝，會有什麼樣的不同效果？），但是將一個現代肖像穿上古羅馬服飾，是超乎想像地荒謬。[5] 古羅馬服飾已不再像約書亞‧雷諾茲所認為的那樣，是永恆的標誌，而更像是化妝舞會的標準服裝；它不再屬於紀念雕像的世界，而是托加派對的世界（圖 8.3）。

羅馬皇帝像確實仍無處不在，出現在廣告、報章和漫畫中。但有人認為，這些形象已被簡化成了陳腔濫調，僅使用一些熟悉的符號來代表。尼祿與他的「琴」是最常見且最容易辨認的例子；然而，現在它幾乎已不再是用來反思權力的一種思考，而更像是一種隨手可得的象徵，用來批評那些沒有專注於當下真正問題的政治人物（圖 1.18b）。這些陳詞濫調與新

圖 8.3　1934 年一月，羅斯福（Franklin D. Roosevelt）總統在白宮舉辦了一場托加派對，慶祝他的五十二歲生日。不論他是否像安德魯‧傑克森那樣感到不安（見本書第 20 頁），人們常認為，這個羅馬主題是他的幕僚和朋友對羅斯福被指控日漸成為一個獨裁者所開的諷刺玩笑。

聞記者的閒聊遊戲相差不遠，他們填充無內容的報紙欄位，揣測哪位羅馬皇帝與哪位美國總統或英國首相最相似。當有人向我提出這樣的問題時，我的回答通常是「埃拉伽巴路斯」，只是為了讓提問者聽到一個他們從未聽過的皇帝名字讓對方不知所措，而且額外的收穫是可以引導他們認識阿爾瑪 - 塔德瑪的偉大畫作（圖 6.23）。

　　然而，情況比起羅馬皇帝像變成視覺老梗還要複雜許多。我不會聲稱現今西方藝術中的羅馬皇帝像比兩三個世紀前更為重要。事實並非如此。但如果我們仔細觀察，會發現當代的繪畫和雕塑與古代統治者之間的關聯比我們所想像的要深入。達利可能是一個極端案例，他反覆描繪了同為西班牙人的皇帝圖拉真，還聲稱他是圖拉真的後裔，同時幻想圖拉真柱中預示了現代基因結構的雙螺旋。[6] 其他藝術家也屢屢回望皇帝頭像，彷彿它們是西方肖像的起源，不論是亞歷山大・賽維魯斯的母親尤利亞・瑪麥雅（本書從她開始），或是土耳其當代藝術家古蘭（Genco Gülan）以巧克力製作令人不寒而慄的獨眼奧古斯都（後來以大理石和壓克力保存）（圖 8.4a、b 和 c）。格里曼尼的〈維提留斯〉在這方面仍然深深影響著人們，尤其是在十九和二十世紀之交，羅索（Medardo Rosso）以鍍金青銅創作極度誇張的巨大胸像，將皇帝描繪成一塊大肥肉（或者用博物館目錄上更文雅的語言來形容，是「臉部特徵充分表現出他流暢的塑模技巧」[7]）。相較之下，數百年後吉姆・戴恩（Jim Dine）創作的版本將大理石雕像轉化成看起來更真實的血肉之軀（圖 8.4d 和 e）。安迪・沃荷（Andy Warhol）很可能也對這件〈維提留斯〉有所興趣。據我了解，他在自己的作品中並未使用過這個獨特的臉孔，但它很可能對他具有吸引力。2011 年，我在華盛頓特區準備日後將成為本書基礎的講座時，有天我走進喬治城的一間古董店，意外看到一件充滿活力，或許有些粗俗的大型紅木版本的格里曼尼〈維提留斯〉，看起來可能是十八世紀的作品。我檢視它的樣子一定顯露出潛在買家才有的專注神情，一位店員前來告訴我，這曾是沃荷的所有

(a)

(b)

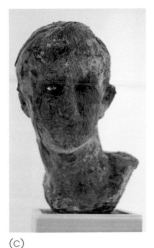

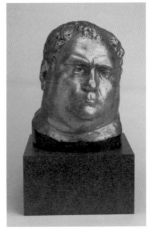

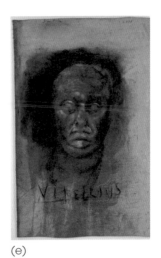

(c)

(d)

(e)

圖 8.4　直至二十一世紀的現代羅馬皇帝頭像：

(a) 2018 年詹姆士・維林（James Welling）的〈尤利亞・瑪麥雅〉，版畫，約 35×30 公分。

(b) 2012 年芭芭拉・弗里曼（Barbara Friedman）的〈尤利亞・瑪麥雅〉，油畫，約 75×55 公分。

(c) 2014 年古蘭的〈巧克力皇帝〉（奧古斯都），使用素材為巧克力、石膏、大理石和壓克力，高約 60 公分。

(d) 1895 年羅索的〈維提留斯皇帝〉，鍍金銅像，略小於真人尺寸（34 公分）。

(e) 1996 年戴恩的〈維提留斯頭像〉，使用素材為炭筆、水彩和壓克力，高約一公尺。

物。假設這是真的（而非狡猾的銷售伎倆），我們不禁想知道藝術家是否有意識到自十六世紀以來，這張格里曼尼〈維提留斯〉的臉孔在視覺**複製**文化中何其重要，而複製恰恰是沃荷的獨特標誌。

但是，在涉及獨裁和腐敗的更大辯論中，或在面對有關再現本質的更基本問題時，我們該如何看待這些皇帝和他們統治故事的圖像？藝術家在這方面仍持續發揮重要的作用。舉例來說，英國雕塑家威爾汀在一幅看似戲謔的拼貼作品中，將「羅穆路斯‧奧古斯都」（Romulus Augustus，據說這位少年是西元五世紀晚期統治西羅馬帝國的最後一位皇帝）的名字與「皇帝蛾」（Saturnia Pavonia）這個幾乎具有諷刺意味的名稱並置（圖 8.5）。

圖 8.5 2017 年威爾汀的拼貼作品，長寬大約為 37 公分，不只玩弄「皇帝蛾」的概念，也回顧了文藝復興硬幣圖像傳統：這幅拼貼作品有部分是由切成細條的羅穆路斯‧奧古斯都（475 至 476 年在位）硬幣版畫組成。

關鍵是，她使用切碎的蛾和羅穆路斯·奧古斯都**硬幣**的版畫，創作出一幅幾何圖像。換句話說，如果說文藝復興時期是羅馬帝國權力再現的開始，透過硬幣來重建形象，那麼這裡的威爾汀以同樣的形式捕捉到其最終的毀滅。四十年前，基弗基弗在〈尼祿作畫〉（*Nero Paints*）中以完全不同的方式表達了毀滅，他利用尼祿既是皇帝也是藝術家的概念，反思納粹對東歐的破壞。在 1970 年代與 1980 年代，基弗時常探討德國面對其納粹歷史的能力（與無能）。在這幅作品中，一個調色盤懸浮在一片被毀壞的大地上，畫筆噴出火焰，彷彿它們就是導致毀滅的媒介（圖 8.6）。這幅畫作不但讓人省思藝術與獨裁專制之間的關係（尼祿的遺言是「世界正在失去了一位多麼出色的藝術家」），以及藝術家作為暴行的始作俑者與作者所扮演的角色（所有藝術家在羅馬燒毀時都在彈琴嗎？），還涉及到我們有

圖 8.6 1974 年基弗的大型畫作，大約 2×3 公尺，呈現一個畫家的調色盤，襯托一片荒蕪且燃燒的大地；作品名為〈尼祿作畫〉，透過對這位藝術家皇帝的指涉，探討關於藝術、權力和毀滅之間的關係。

義務理解藝術家／獨裁者，儘管可能令人不安。正如基弗的名言：「我不認同尼祿或希特勒，但我必須稍微重現他們的所作所為，以便理解那種瘋狂。」[8]

而在過去一個多世紀以來的影像媒體中，我們找到了關於古羅馬獨裁專制以及其與我們自身倫理和政治之間，最強烈和最受關注的辯論。本書的主要故事在電影成為藝術和辯論的主要媒介時已接近尾聲。本書如果有續集的話，重點一定會聚焦在電影，畢竟電影在其起步時期，就受到古羅馬圖像的影響，包括放縱、道德衝突以及政治與宗教爭議等方面。[9] 正是在這裡，我們現在能夠廣泛參與對古代統治者、暴君或仁慈的統治者的討論，這一點我已經通過最高級的藝術作品、大量生產的飾板或廣泛傳播的版畫上的皇帝像加以追蹤。

普瓦捷玻璃花窗上，描繪尼祿主持處刑基督徒的場景，其直系後代正是那些二十世紀中期的電影，例如《聖袍千秋》（*The Robe*）或《暴君焚城錄》（*Quo Vadis*），這些作品呈現了羅馬獨裁者的世俗權力與基督教道德的精神力量的對立關係。英國廣播公司（BBC）在 1970 年代根據格雷夫斯小說《我，克勞狄斯》改編的電視劇，則強調家族的腐敗（與墮落），這些觀念在庫莒爾和阿爾瑪－塔德瑪畫作中，或在比爾茲利的版畫中就已經得到探索。2000 年雷利・史考特的票房巨作《神鬼戰士》，呈現一人統治的政治難題，亨利八世的掛毯設計者，或在薩德勒的提香皇帝版畫下創作出那些粗糙且諷刺詩句的人來說，想必也會感到熟悉。在這種情況下，也存在直接的藝術影響。史考特重建的帝國大競技場場景，仔細參考了傑洛姆描繪皇帝從私人包廂中主持角鬥表演的偉大畫作（圖8.7）。我不禁認為，傑洛姆一定也會對動態影像感到興奮。[10]

不過，這是另一本書的另一個主題。

<p align="center">＊　　＊　　＊</p>

(a)

(b)

圖 8.7 傑洛姆這幅描繪競技場中羅馬皇帝的畫作,捕捉了皇權的奇觀。這幅 1872 年完成的〈拇指朝下〉(Pollice Verso,字面意思為「轉動的拇指」或「拇指向下」)(a),寬一點五公尺。畫中的皇帝冷漠地坐在冷漠包廂內,而右側的觀眾明確表示戰勝的角鬥士應該殺死手下敗將。史考特電影中的競技場 (b) 直接受到這幅畫作的啟發(史考特的說法:「那個畫面向我講述了羅馬帝國的一切榮耀與邪惡」)。

我只剩下最後一個未解之謎要解開了。那就是：本書開頭提到，當年由海軍司令官傑西·艾略特從貝魯特帶到美國，所謂的亞歷山大·賽維魯斯石棺，後來怎麼樣了？讀者們請放寬心，它的搭擋「尤利亞·瑪麥雅」石棺至今仍安然無恙的安置在布林莫爾學院的迴廊。但亞歷山大·賽維魯斯石棺的故事就沒這麼簡單了。雖然它也安好並受到良好看顧，但它現在身處在一個格格不入的地方。約在 1980 年代中期，從國家廣場移出後（它在那裡顯得越來越不適當），被安置在馬里蘭州蘇特蘭（Suitland）的史密森尼學會的倉庫。這就是它目前的安身之處，通常被包裹在塑膠布中，存放在運輸部（至於原因，我還沒完全弄清楚）。它仍然附著當年紀念安德魯·傑克森拒絕下葬於此的導覽板，不過它現在被古董馬車、老舊交通號誌和過時賽車等物件環繞（圖 8.8）。我發現自己某部分，對這種

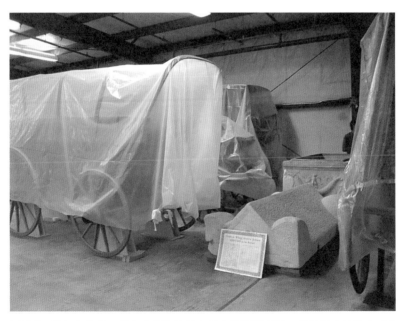

圖 8.8 當年安德魯·傑克森拒絕被葬在其中的那個石棺，最終以奇特的方式安置。它現在位於馬里蘭州史密森尼學會一處倉庫裡運輸部，暫時未以塑膠布包裹。

古代石棺和現代科技和商業殘留物的後現代並置感到吸引，當初的主人，不論是否為皇帝，想必始料未及。同時我對此感到也有點感傷。儘管我一再強調羅馬帝國遺產的持續重要性，但你很難找到一個比這個更好的例子來展示它從輝煌走向平凡或被遺忘。

艾略特對這個石棺及其搭擋石棺的荒謬野心終將無法實現。沒有任何一位美國總統會被安葬其中。然而，艾略特也有一些比較普通的目標。根據他的說法，他對於「向我們介紹這些古代遺跡感到興趣，並有信心這些遺物將受到我們國家的古物學者與知識分子的賞識」。[11] 我私心希望他的信心能獲得證明，並且有一天這個石棺可以擺脫塑膠布，在國家廣場上再次占據幾平方公尺的空間。從某些方面來說，它其實只是一個非常普通的羅馬石棺。但它的故事涉及自豪、競爭、爭議、政治，當然還有榮耀（或可恥）的誤認，涵蓋了我《十二凱撒》一書中的許多主題。

謝辭

　　斷斷續續，歷時十年，終於完成本書。在這段時間裡，我獲得許多朋友、同事及機構慷慨的協助與支持。我的想法是 2011 年在華盛頓特區的視覺藝術高等研究中心成形，該中心在我 2011 年進行梅隆藝術講座期間接待我（並提供一個超棒的辦公室）。我要特別感謝那裡的每個人，特別是 Elizabeth Cropper、Peter Lukehart、Therese O'Malley、Sarah Betzer 以及 Laura Weigert（他們向我介紹了壁毯的魅力）。同時在華盛頓特區，我從 Howard Adams、Charles Dempsey、Judy Hallett、Carol Mattusch 與 Alex Nagel（當時任職於史密森尼學會）身上學到許多，與他們的相處更是充滿樂趣。

　　我在羅馬美國學院（American Academy in Rome）開始這個研究，恰好十年後完成了這本書。該學院多番給我珍貴的幫助，讓我在最佳的地點、收藏豐富的圖書館、美味食物和專業同仁的陪伴下，能夠順利進行工作。作為本書的致謝辭，我由衷感謝羅馬美國學院裡每一位成員，尤其是我最近一次訪問期間 Lynne Lancaster、John Ochsendorf 和 Kathleen Christian（感謝她與我分享關於凱撒的知識）。我也要感謝耶魯大學的朋友與同事。2016 年我在此主持羅斯托夫采夫講座（Rostovtzeff Lecture），講述有關本書的幾個主題，之後與 Stephen Campbell、Michael Koortbojian、Noel Lenski、Patricia Rubin 和 Paula Findlen（遠距）共同參與的一個研討會讓我獲益良多。後來我在耶魯古典學系以及耶魯英國藝術研究中心擔任客座學者，度過了成果豐碩的一個月。我特別感激 Emily Greenwood 和 Matthew Hargraves，以及整個計畫期間歡迎一個古典學家闖入的每位藝術

史和文藝復興學者。

如果不是有兩年的研究休假，這本書可能需要更長時間才能完成，這得益於利華休基金會（Leverhulme Trust）提供的高級研究獎學金。我對這個勇於追求知識的機構感激不盡。

還有許多其他人以不同方式給予協助。我尤其感謝 Malcolm Baker、Frances Coulter、Frank Dabell、Philip Hardie、Simon Jervis、Thorsten Opper、Richard Ovenden、Michael Reeve、Giovanni Sartori（提供有關薩比歐內塔的協助）、Tim Schroder、Julia Siemon、Alexandra Streikova（提供在斯洛伐克的協助）、Luke Syson、Carrie Vout、Jay Weissberg、Alison Wilding、David Wille 和 Bill Zachs。我感謝 Andrew Brown、Debs Cardwell、Amanda Craven 和 Eleanor Payne 在疫情期間協助追查一個巧克力羅馬硬幣圖像的下落。感謝 Peter Stothard 像以前一樣閱讀並修改整份原稿。感謝 Debbie Whittaker 以銳利雙眼發現許多錯誤，並找到了一些我曾覺得無法追溯的資訊。感謝 Robin Cormack 和他的家人多次與我一同參與搜尋皇帝的行動，並分享了他們的攝影和其他專業知識。（我不是第一次意識到和專業藝術史學家結婚的快樂和好處！）

最後，我由衷感謝那些悉心將本書順利介紹給世界各地讀者的人：Michelle Komie、Kenny Guay、Terri O'Prey、Jodi Price、Kathryn Stevens、Susannah Stone（她找到了一些非常難找的圖像）、Francis Eave、David Luljak 以及原稿的匿名審稿人。

少了你們其中任何一位，我都無法完成這本書。

薩德勒的皇帝與皇后版畫系列下方詩句

　　這些詩句的拉丁文（我保留了原始的拼寫）通常很粗糙，有時甚至更糟，幾乎難以翻譯。我並未加以修飾，使用相當直譯的方式，只修正一些我認為是文法或標點符號的錯誤。我也註記了一些與蘇埃托尼亞斯（以及其他地方）直接呼應的段落。（譯按：中譯文參照本書作者的英譯。）

C(aius) Julius Caesar

> Omine discincti metuendus Caesar amictus,
> Et mediū zona non religante latus:
> Feralis scelere et vitiatae in nocte parentis,
> Maternum visus commaculasse torum.
> Tantorum impleuit praesagia dira malorum
> Et certam somnum iussit habere fidem.
> Legibus hic Vrbem dedit, ordinibusque solutam
> Iunctus et infandis cui fuit ille modis.

蓋烏斯・尤利烏斯・凱撒

　　凱撒，因為他脫落的披風和未固定在腰間的腰帶而令人畏懼：也因他在夜晚犯下了侵犯母親的罪行，夢到自己玷汙了母親的床榻。他實現了這些可怕災難的預言，也證明了夢境的可信。他給這個破敗的城市帶來法律與秩序，與這座城市有難以言喻的聯繫。

　　（服裝：*Julius Caesar* 45；亂倫：*Julius Caesar* 7）

D(ivus) Oct(avianus) Augustus

Dum rata mactati nitor remanere, tuorque
Acta Patris, dignum tum gero laude nihil;
Nilque quod emineat, supra ac nos euehat istam,
Quae mihi bellorum laus socianda venit.
Ad famam imperiumque sibi iam Julius armis
Strauit iter: Trita currere vile via est.
Ista noua, ac maior fuerit mihi gloria, Janum
Extinctis bellis sub domuisse sera.

神聖的屋大維・奧古斯都

雖然我努力使被謀殺的父親的法令得到認可並加以保護，但我並未取得任何值得讚揚的成就，與我相關的戰功也未使我們更顯榮耀。尤利烏斯曾以武力為自己鋪平一條通往名聲和權力之路。走在已被踏過的道路上是毫無價值的。對我而言，真正嶄新與偉大的榮耀是在戰爭結束後關閉亞努斯。

（關上亞努斯神廟的大門：*Augustus* 22）

Tiberius Caesar

Iste feros ritus, et plus quam immitia corda
Firmamenta sui qui ratus imperij est
Dedidicit quas vitali cum sanguine leges
Vel Natura dedit, vel sibi fecit Amor.
Matrem, atque Vxorem, natosq, nurinq, nepotesq
Omnes fax habuit pabula saeuitiae.
Odisse hic sese populum, ac sua facta probare
Nam voluit, laetum reddidit interitu.

提比流斯・凱撒

他認為野蠻的儀式和無比憎恨的情感是他權力的基石，他放棄了以生命之血和愛為根基的自然法則，他的烈焰（煽動）使他的母親、妻子、兒女、媳婦和孫子成為他殘酷行為的犧牲品。他希望人民憎恨他，卻同時敬畏他的作為，因此他的死讓人們感到快慰。

（親屬關係：*Tiberius* 51-54；「讓他們憎恨我」：*Tiberius* 59）

C(aius) Caesar Caligula

Laetitiam picto poteris cognoscere vultu
Vrbi olim quanta hoc regnum ineunte fuit.
Venit ad imperium multo fumantibus aris
Sanguine, et innumerâ per fora caede boûm.
Principio haud melior quisquam, quo denique peior
Nemo fuit, cecidit cum sibi gentis amor.
Vnam Romani te, qui truncare cupisti
Ceruicem populi, factio caedit ouans.

蓋烏斯・凱撒・卡里古拉

你可以從那張畫的臉上看到喜悅，就像當他登基時整座城市充滿了喜悅。他登上皇位時，祭壇上充滿鮮血，廣場上無數牛隻被屠殺。起初沒有人比他更優秀，但後來沒有人比他更糟糕，人民對他的愛慕蕩然無存。你曾想要砍斷羅馬人的唯一脖子，而現在一個令人欣喜若狂的陰謀將你屠殺。

（登基時的獻祭：*Caligula* 14；羅馬人「只有一個脖子」：*Caligula* 30）

D(ivus) Claudius Caesar

Qui miséra tristís nescit imperi mala,
Et quanta regno insit dolorum copia,
Angustiarum quantaque hinc vis effluat:
Me videat, ac dominatui dicat vale.
Me sors tulit praecelsum ad hoc fastigiū
Existimantem poenam ad insontem rapi
Mortis metu trementem, et inde desijt
Discordiarum nunquam, et insidiarum agens
Me factiosus tum pauor ciuilium:
Ac scelus ad extremum abstulit venefici.

神聖的克勞狄斯・凱撒

如果有人不知道可悲權力帶來的巨大災難、統治中存在的大量弊病，以及由此而生的各種巨大滯礙，就讓他看看我，並就此告別統治的權力。機緣把我帶到權力的頂峰，儘管我認為自己是無辜的，仍遭受懲罰，戰戰兢兢地害怕死亡，從那時起，從未消失的派系紛爭之恐懼和內訌陰謀追逐著我。最後，毒殺的罪行結束了我的生命。

（認為自己無辜受到懲罰：*Claudius* 10；他對陰謀的恐懼：*Claudius* 36）

Nero Claudius Caesar

Caesareā Nero progeniem stirps vltima claudens
Nequitiæ cumulum fecit, et ille modum.
Igne solum patrium, ferroque abolere parentem,
Et genus omne suum, se quoque nixus erat.
Segnitie euicta potuit se perdere tandem,
Et matrem, quibus et vita adimenda fuit:
At patriam haud potuit, matremque ex ignibus eius
Hic nouus Æneas sustulit ante suam.

尼祿・克勞狄斯・凱撒

尼祿，凱撒世系的末裔，製造了一堆邪惡，然後將之終結。他試圖用火焰摧毀故土，用刀劍殺害母親以及整個家族，包括他自己。當他克服了懶散，最終得以毀滅自己和母親，這兩條勢必要結束的性命。然而他無法毀滅故土，這位新的埃涅阿斯在他的母親面前，從熊熊烈火中拯救了它。

（與埃涅阿斯的比較：*Nero* 39；他的懶散：*Nero* 49）

Sergius Galba

Hunc capiti nostro vidit splendere nitorem
Septima Luna, eadem hoc vidit abisse decus.
Stantem ope nam Fortuna suâ indignata columnā
Proruit: exitij sed mea caussa fuit.
Nam Capitolina inuidit Venus ipsa monile
Parui Fortunae Tusculi ab vrbe Deae.
Inde queri visa est noctis mihi moesta p(er) umbrā
Ereptura datum munere cassa dato.

塞爾吉烏斯・伽爾巴

在七月我們看見這光輝照耀在我們的頭上，同一個月裡也見證這份榮耀的消失。因為被冒犯的豐饒女神用自己的力量推倒了豎立的柱子；但崩塌的原因卻是我的過錯。因為卡比托林的維納斯為了她的項鍊嫉妒來自小小杜斯庫魯鎮的豐饒女神。可悲的是，豐饒女神在夜幕的陰影中向我抱怨，準備奪取那份禮物，剝奪所給予的獎賞。

（第七個月：*Galba* 23；豐饒女神和項鍊，*Galba* 18 —— 這也是曼杜瓦皇帝廳裡伴隨伽爾巴肖像的「故事」主題：見第五章第 193 頁）

M(arcus) Sylvius Otho

Ad regnum ingressus fuit hic vt apertus Othoni
Per miseram facta proditione necem:
Hic idem fuit extremus regni exitus. Auli
Vi sibi cum gladijs adueniente super.
Suspector magni et quoniam fuit iste Neronis,
Nomine quem voluit saepe referre Nero,
Rettulit atque fuga: ac manibus tum denique mortem
Persimilem sibi et hic coscijt ipse suis.

馬庫斯・撒爾維烏斯・奧索

奧索在叛變之後以可怕的謀殺進入皇權舞台。當奧魯斯的部隊持劍占據上風時，他的統治也走向終結。作為偉大尼祿的崇拜者，他總想複製尼祿的名號，並在逃亡中重演尼祿的命運。最終，他和他的追隨者都遭遇了相同的暴力死亡。

（使用尼祿的名號：*Otho* 7；他和追隨者的自殺：*Otho* 11-12）

Aullus Vitellius

Si te tam miserum factura haec sarcina tandē,
Aule, fuit regni; quid tibi pulsus Otho est?
Mens hominum euentus, sortisque ignara latentis
Exitiosa boni tincta colore petit.
Quid tam suspecti hoc habuit tum culmē honoris?
Quid non at potius turbinis, atque mali?
Te carcer tulit infelix, laqueusque reuinxit,
Factusque es cribrum, et carnificina miser.

奧魯斯・維提留斯

如果這個統治的重擔到頭來讓你如此悲慘，奧魯斯，為什麼你要驅逐奧索？人類的心智無法預知結果和隱藏的命運，追求光明中暗藏的災禍。這個可疑的榮耀有何意義呢？或者更確切地說，除了紛亂和災禍，還有什麼它沒有的？不幸的囚牢禁錮著你，繩索束縛著你，你成了屠刀下的碎片和可憐犧牲者。

（謀殺：*Vitellius* 17）

D(ivus) Vespasianus Augustus

Effigiem iam cerne boni nunc Principis: est quam
Laetior obscuro sol vt ab imbre nitet.
In medium tres, qui inter te, et venere Neronem,
E medio miseris hi periere modis:
Te fatū quoniam iam tunc poscebat, erasque
Principis exemplum sancte future boni.
Augebis laudes, augebis inique triumphos
Ante voles ò qui vertere cumque pium.

神聖的維斯巴西安・奧古斯都

現在來看看一位好皇帝的肖像。他像陰雨後閃耀的陽光一樣受人歡迎。在你和尼祿之間的三位皇帝都以可怕方式喪命。由於命運的安排，你確實成為優秀皇帝的典範，未來的神明。哦，任何不公正的人，若你嘗試超越這位虔誠的統治者，你只會為他增添聲望，增加他的戰功。

D(ivus) Titus Vespasian(us)

Laudatae soboles stirpis laudatior ipse,
O Tite, virtutum clara propago Patris.

Delitiae, quo tum viuebas, atq amor, aeui

Vne voluntates surripuisse sagax.

Vsurpet sine laude qius <*sic*> o tam nobile nomen?

Tempora iam quod ad haec obsolet ista minus.

Perdidit, heu, subito quod non te numen amicum.

Si Tibi res fuerat perdere acerba diem.

神聖的提圖斯・維斯巴西安

　　你啊，提圖斯，來自傑出家族中更受讚譽的子嗣，你是父親美德的著名傳人。你生活的時代充滿喜悅與歡愉，唯有你足夠聰明地祕密享樂。誰能接續如此高貴的名號而不負光榮？因為直到現在它仍然燦爛。哀哉，一個不友好的念頭突然襲擊了你，對你來說，虛度一天是一件可怕的事情。

　　（提圖斯認為如果沒有幫助他人，那一天就被視為「虛度」：*Titus* 8）

Flavius Domitianus

Debueras regimen non tu fecisse bienni

O fortuna Titi; ast esse perenne magis

Flauius hunc si post facturus stemma pudendū

Caesareum vitijs criminibusque fuit.

Caesaris hic quantum nituit fraterq, paterque

Nomen inobscurat, commaculatque tholum.

Admisit sors hoc, quod conspiratio mendum

Insectans odijs firma abolere parat.

弗拉維斯・圖密善

　　哦，提圖斯的命運啊，你不該只統治兩年。如果後來弗拉維斯以他的邪惡和罪行使皇帝世系蒙羞，那麼最好你的統治能永恆延續。儘管他的兄弟和父親如此耀眼，他卻玷汙了凱撒的名號，弄髒了凱撒的神壇。在命運容許下，一個強大的陰謀即將抹除這個汙點，仇恨緊隨其後。

Pompeia Iulii Caes(aris) Vxor

Illa ego sum Patris, sum Coniugis obses amoris

Nata, marita eadem sumque furoris obex.

Sed quid nostra virum seu iam retinere parentem

Vincla valent, regni ius ubi quisque petit?

Qualis amicitiam patris te Caesar adegit

Velle amor et nexu sanguinis esse ratam?

Vt non omne ferus fas non abrumpere posses;

Et quae prima loco, prima malisque forem.

彭培雅，尤利烏斯‧凱撒之妻

我生來就象徵我父親與丈夫的愛，我也以妻子的身分抑止瘋狂。然而，當他們都在謀求統治權時，我的束縛需要多麼牢固，才能抑制住丈夫或父親呢？凱撒啊，是什麼樣的愛驅使你想與我父親建立友誼，並以血緣關係加以鞏固？這樣，即使殘忍如你也無法背棄信約；我雖身處最高地位，卻也是最痛苦的人。

（作者似乎混淆了凱撒的妻子彭培雅與龐培的女兒，或凱撒的女兒茱莉雅。茱莉雅也是龐培的妻子。）

Livia Drusilla D(ivi) Oct(aviani) Augusti Vxor

Imperium placidis aurigabatur habenis

Pax, fera cum quaeuis natio colla daret.

Livia cum charo transmisi laeta marito

Tempora, et Augustis inuidiosa dehinc.

O felix vna ante alias, duplicique beata

Sorte viri: bona quod secla tulere bonum.

Post vitam finis capit hunc tranquilla quietam.

Inter nostra cadens oscula demoritur.

莉薇雅‧德魯希拉，神聖的屋大維‧奧古斯都之妻

和平以溫和的韁繩引領著帝國，每個兇猛的部族都屈膝順服。我，莉薇雅，與我親愛的丈夫，留下了幸福時光，成為後來眾多皇帝羨慕的對象。哦，唯有我，比其他女子更幸運，享受著丈夫的雙重福分：那些美好年代所帶來的福祉。在寧靜生活後，他平靜離世。他在我們的吻別中死去。

（皇帝去世時的吻：*Augustus* 99；「哦，唯有我，比其他女子更幸運」引自 Virgil, *Aeneid* 3, 321，描述被帶到阿基里斯墳上獻祭的特洛伊王國公主波莉塞娜〔Polyxena〕）

Agrippina Tiberii Vxor

Altius ad viuum nostri persedit Amoris
In Tiberi charos intima plaga sinus.
Iulia nec quamuis tetigit furtiua cubile
Coniugis illa méi, tota potita viro est.
Agrippina animum Tibéri, mentemque tenebat
Atque oculos tenuit post aliquando suos.
Iulia non tenuit, rapuit quae gaudia nobis:
Nam Patris exilium lege, virique tulit.

阿格麗皮娜，提比流斯之妻

提比流斯的胸膛裡深埋著對我既深且苦的愛意。儘管茱莉雅爬上我丈夫的床榻，但那個偷偷摸摸的女人並未完全占有他。阿格麗皮娜繼續占據著提比流斯的思想和心靈，久久以來她還不時占據他的雙眼。茱莉雅奪走了我們的喜悅，卻無法長久擁有，因為她被父親與丈夫的命令所驅逐。

（雙眼：*Tiberius* 7，以及見第七章第 309 頁）

Caesonia Caesar(is) Caligulae Vxor

Haec quae Caesareo videnda coetu
Augustas nitet inter, aureoque
Ornatu muliebriter renidens
Nil distat reliquis; recondit audax
Vultum foemina casside, ac sub armis
Vires abdidit illa delicatas.
Haec protectaque parmula rotunda
Ibat iuxta equitans comes marito;
Castrensis caligae vnde nuncupato
Imprimis ea Caesari probata est.

凱索妮雅，凱撒・卡里古拉之妻

她作為皇帝的妻子，在諸皇后中綻放光彩。她穿戴金飾，與其他女子無異；她也大膽地以頭盔覆面，將她細膩的力量隱藏在武器之下。在小圓盾的保護之下，她經常陪伴丈夫一同騎馬出行；因此，那位被稱為「軍靴」的皇帝特別喜愛她。

（軍裝和陪同騎馬：*Caligula* 25）

Aelia P(a)etina Claudii Vxor

Hanc ego cur sedem vxores sortita tot inter
Quae numeror de bis Aelia quarta tribus?
Claudius immodice tot quando vxorius arsit
Nonadamans omnis, dissimilisque fuit.
Culpa quidem nostrum leuis, ac non improba nexū
Abscidit: ast alias dat scelus esse reas.
Tandem hunc, quae natum cupit Agrippina videre
Iam dominum, insidijs perdere dicta suis.

艾莉雅‧佩蒂娜，克勞狄斯之妻

我，艾莉雅，只是六位妻子中的第四位，何德何能獲得這個地位？克勞狄斯對歷任妻子一心一意地燃燒無盡的愛火，他並非完全冷酷無情，與石頭不同。僅僅是一個微不足道的錯誤，而非邪惡，打破了我們的關係，但其他女人確實有罪。最終，據說渴望看到她的兒子成為皇帝的阿格麗皮娜，用她的陰謀摧毀了他。

（六任妻子，其中包括兩個未婚妻：*Claudius* 26）

Statilia Messallina Claudii Neron(is) Vxor

Amplexus Claudi ad dulces Octavia primum
Spreta, ac iussa mori mi patefecit iter.
Deinde Sabina, grauis pulsu quae calcis obiuit
Tam magni nuptam Principis esse dedit.
Cuius quanta fuit non formidasse furorem
Laus mihi, materiam nec tribuisse malo:
Pellice tam doleo Agrippina facta noverca;
Mi socrus, ac mater Coniugis illa mei est.

斯塔蒂麗雅‧麥瑟琳娜，克勞狄斯‧尼祿之妻

首先，克勞狄斯的女兒歐塔薇雅，受到蔑視並被處死，為我打開通往他溫柔懷抱的道路。接著是薩賓娜，因為被人粗暴地一腳踩死，讓我得以成為偉大帝王的新娘。我因不畏懼他的憤怒而受到讚揚，也沒有成為邪惡的藉口。然而，我同時也對成為繼母感到後悔，而阿格麗皮娜則是他的情婦。她是我的婆婆，是我丈夫的母親。

（薩賓娜「被腳踩死」：*Nero* 35。詩句結尾對家庭關係的描述令人難以理解；作者可能混淆尼祿的妻子麥瑟琳娜與同名的克勞狄斯之妻麥瑟琳娜；並且可能弄錯拉丁文中「*noverca*」〔繼母〕和「*nurus*」〔媳婦〕的意思。）

Lepida Sergii Galbae Vxor

Heu, quae tam rigidi potuit vis effera fati

E Sergi charo me rapuisse sinu?

Quem nunquam vinclo excussa Agrippina iugali

Peruicit cineri destituisse fidem:

Et tamen illa suas artes tentauerat omnes,

Nec minus et vim collegerat iste suam.

Inieci desiderium quod amata marito

Ipsa mei, vita caelibe gessit agens.

蕾琵塔，塞爾吉烏斯・伽爾巴之妻

唉，是何等殘酷無情的命運之力，將我從塞爾吉烏斯充滿愛意的懷抱中奪走？他就是那個即使阿格麗皮娜已脫離婚姻束縛，也無法使他放棄對已故者忠誠的人：儘管她施展了所有的詭計，他同樣堅定不移。因為我的丈夫深愛著我，始終維持獨身者的生活。

（早逝的蕾琵塔以及伽爾巴對阿格麗皮娜的拒絕：*Galba* 5）

Albia Terentia Othonis Mater

Vxoris sedem impleui moestissima mater

Tam nato tristis, quam dulci laeta marito.

Huius spectaui testes probitatis honores

Mansurum decus erecti sibi marmoris; atq hunc

Prosper laudatis tandem tulit exitus actis.

Coniugis ille expers (sed spem dilecta fouebat

Messallina) parum felici claruit ausu

Dum petit imperium caussam sibi mortis acerbae.

阿爾琵雅·特倫西亞，奧索之母

身為可憐的母親，我為兒子悲傷，身為一名妻子，我為親愛的丈夫高興。我目睹了證明他正直的榮譽，為他豎立的永恆雕像；最終，他以體面的方式死去，他的行為受到讚揚。在沒有妻子的情況下（但是迷人的麥瑟琳娜不斷給他希望），他因為一次尋求帝位的不幸嘗試而聲名大噪，但這也成為了他悲劇性死亡的原因。

（奧索對麥瑟琳娜的希望：*Otho* 10）

Petronia Vitellii Prima Vxor

Vxor sanguinei non illaetabilis Auli
Coniugis exitium nil miserata doles.
Nec deiecta doles aduersam coniuge sortem;
Sors quia nam misero laeta carere viro est.
Vulnerum, et indignae tum post ludibria mortis
Cumque viro amissi nominis, ac decoris:
Fundo hausit faecem istius Fundana doloris.
Imperij, ac gaudi pocula prima bibis.

佩特羅妮雅，維提留斯的第一任妻子

嗜血奧魯斯的快樂妻子啊，雖然你對丈夫的死感到遺憾，卻沒有悲傷。失去丈夫，你也不為命運的逆境哀嘆。因為沒有可怕的丈夫是一種福氣。在經歷傷痛、不名譽的死亡，以及隨丈夫一同失去名聲和尊嚴之後，是芙丹娜從最深處品嚐那份悲傷。而你則能初嘗權力和喜悅的滋味。

Flavia Domicilla Vespasiani Vxor

Vidissem nostri meliora reducere quondam
Tempora Caesareum quae diadema viri;

Et praematuro celerem quae tempore frugem
Cepissem nati de probitate Titi:
Heu rapidum morior. Mihi ducere longa negatū
In gaudis tecum fila marite tuis.
Caesareas inter quam tu mirare maritas
Priuato viuens sum sociata viro.

弗拉維亞・多米蒂拉，維斯巴西安之妻

我渴望有一天看到丈夫戴上皇冠，帶來更美好的時光；也希望能夠親眼見證兒子提圖斯因其優良品性提前收穫的豐碩成果。唉，我逝去得太早。我的丈夫啊，我無法與你長相廝守。儘管我是你們所欣賞的一位皇帝之妻，但在我還活著的時候，我只是一位平民男子的伴侶。

Martia Fulvia Titi Vespesian(i) Vxor

Tam bone si cunctis coniux mi diceris esse
Inuide cur quæso mihi es; quid rogo parce mihi es?
Ipsa quoque heu demens quae sum diuortia passa
Debueram nodum velle manere tori
Quando vsus natam tuleramus pignora nostri;
Coniugij ac dulce hoc munus vtrique fuit.
Non me fronte vides dulci gratante marito;
Nec peramata vides coniugis ora Tito.

瑪蒂雅・弗維亞，提圖斯・維斯巴西安之妻

如果你對所有人都那麼好，我的丈夫，為何你對我充滿敵意？告訴我，你為何對我如此刻薄？唉，我自己也曾悲傷地經歷離婚，當我們生下一個女兒作為我們結合的象徵，我衷心盼望能與你永結同心；這個婚姻的果實曾讓我們雙方都感到喜悅。現在你看不到我那甜蜜的表情和快樂的丈

夫；也看不到被提圖斯深愛的妻子的面容。

（女兒的誕生和離婚：*Titus* 4）

Domitia Longina Domitiani Vxor

Vxor inhumani saevique auuersa mariti
Moribus, esse proba, ac non nisi iusta potes.
Non te rupta fides spretae aut commercia taedae
Participem damnent caedis inesse viri.
Tantam si mundo posses subducere pestem
Laus, quae nunc aliqua est, tunc tua tota foret
Grande tyrannorum quisquis de morte meretur.
Vita tyrannorum non habet illa fidem.

圖密西亞・隆吉娜，圖密善之妻

這位妻子啊，你與那殘忍無情的丈夫有著截然不同的性格，你可以是
方正不阿的。破碎的信任或被拋棄的婚姻使你不會因參與殺害丈夫而受到
譴責。如果你能將這巨大禍害從世界中鏟除，榮耀 —— 現在你已擁有一些
—— 將全歸於你，不論誰都能從暴君之死獲得巨大的回報。暴君不配享有
忠誠。

（離婚與再婚：*Domitian* 3；她參與對抗圖密善的陰謀：*Domitian* 14）

註釋

第一章

1　許多取得石棺的細節，包括確切日期、方式以及從誰手上獲得，至今仍模糊不清：
Stevenson, 'An Ancient Sarcophagus'; Warren, 'More Odd Byways', 255-61; Washburn, 'A
Roman Sarcophagus'。艾略特曾在其著作 *Address* 中為自己備受爭議的職業生涯辯護，並
在 'Appendix', 58-59 提供一些石棺細節。現代的考古學分析：Ward-Perkins, 'Four Roman
Garland Sarcophagi'。

2　現代關於那段統治時期的記載：Ando, *Imperial Rome*, 68-75; Kulikowski, *Triumph of Empire*,
108-11; Rowan, *Under Divine Auspices*, 219-41（特別著重於硬幣）。查爾斯一世：Peacock,
'Image of Charles I' esp. 62-69。他的肖像概述：Wood, *Roman Portrait Sculpture*, 56-58, 124-
25。不同的暗殺動機：Herodian, *Roman History* 6, 9; *Augustan History, Alexander Severus* 59-
68; Zonaras, 12, 15。

3　Lafrery, *Effigies viginti quatuor*; 有關 Lafrery（或 Lafreri）出版商的身分，請參見 Parshall,
'Antonio Lafreri's *Speculum'*, esp. 3-8。亞歷山大很難擺脫二十四這個數字，譬如他在
Tytler 十九世紀出版的 *Elements of General History*, 612 中就是排名第二十四。

4　馬克西米努斯的暴行：Herodian, *Roman History* 6, 8 and 7-,1; *Augustan History, The Two
Maximini* 1-26; Aurelius Victor, *On the Emperors* (*De Caesaribus*) 25 (illiteracy)。Kulikowski,
Triumph of Empire 111-12 簡明地洞察古代對這些統治者的一些刻意炒作。

5　*Augustan History, Alexander Severus* 63.

6　Harwood, 'Some Account of the Sarcophagus,' 385；作者回顧三十年前在艾略特麾下服役生
涯的初期，這位當時已是海軍少將的作者系統地駁斥了石棺與這對帝國母子間關聯（儘
管他無法理解「尤利亞‧瑪麥雅」石棺銘文中的拉丁文）。

7　這個故事的各方面都引起了爭議：位於羅馬城外的墓葬群是否與亞歷山大有關、卡比托
林石棺是否屬於這對母子，以及波特蘭花瓶是否真的在石棺內被發現。持懷疑態度的討
論，請參見 Stuart Jones, 'British School at Rome' 以及 de Grummond (ed.), *Encyclopaedia*,
919-22。爭議較少的相關完整紀錄，請參見 Painter and Whitehouse, 'Discovery'。在 1840
年代中期以前，一些值得信賴的旅遊指南已經警告讀者不要將這座石棺與亞歷山大母
子連結起來。Murray 在 *Handbook for Travellers* (1843) 堅定地表示：「現代權威人士已
經反駁這個論點。」有關波特蘭花瓶的複雜歷史，請參見 https://www.britishmuseum.org/
research/collection_online/collection_object_details.aspx?objectId=466190&partId=1。

8　傑克森的信：Stevenson, 'An Ancient Sarcophagus'; Warren, 'More Odd Byways', 255-61。對
傑克森和其他人士「凱撒主義」的指控：Malamud, *Ancient Rome*, 18-29, Cole, 'Republicanism,

Caesarism'; Wyke, *Caesar in the USA*, 167-202。

9　關於 1960 年代這個新設置的導覽板，見 Washburn, 'A Roman Sarcophagus'。

10　Stewart, 'Woodcuts as Wallpaper', 76-77（討論一張十六世紀晚期用這種帝國風格壁紙裝飾的床）。室內設計公司 Timney Fowler 有供應現代版本：http://www.timneyfowler.com/wallpapers/roman-heads。

11　本節標題取自 Keith Hopkins, *A World Full of Gods: Pagans, Jews and Christians in the Roman World* (London, 1999)。

12　Alföldi, 'Tonmodel und Reliefmedaillons'; Boon, 'A Roman Pastrycook's Mould'. Gualandi and Pinelli, 'Un trionfo' 質疑這些模具的真正用途，但並沒有提出更可信的說法。

13　這些肖像的範圍和功能：Fejfer, *Roman Portraits*, 372-429; Stewart, *Social History*, 77-142。帝王們的私人肖像比想像中還要普遍；有關可能的宗教意涵，請參見 Fishwick, *Imperial Cult*, 532-40。

14　完整清單：Boschung, *Bildnisse des Augustus*, 107-94; Bartman, *Portraits of Livia*, 146-87。估計總數（主要基於每年可能生產的數量）：Pfanner, 'Über das Herstellen von Porträts', 178-79。亞歷山大和瑪麥雅現存肖像的完整清單：Wegner, 'Macrinus bis Balbinus', 177-99, 200-217。更多內容請參閱本書第 83-93 頁。

15　Augustus, *Autobiography (Res Gestae)* 24：「在城市中有大約八十尊描繪我步行、騎馬和在戰車上的銀製雕像。這些最後全被我自己拆掉。」羅馬人有時認為使用貴金屬製作雕像是一種危險的奢侈行為，但奧古斯都卻主張拆下榮耀自己的雕像，將其轉化成對神的尊崇。這種行為展現了奧古斯都對樸素節儉的推崇，也是他自我宣傳的典型。

16　Walker and Bierbrier, *Ancient Faces* 是很好的介紹。

17　塞提米烏斯·賽維魯斯皇帝及其家人的畫像：Mathews and Muller, *Dawn of Christian Art*, 74-83。清單的內容與討論已發表在 POxy. 12, 1449，其中一些關鍵的詞句已在 Rowlandson, *Women and Society*, no. 44 中有準確的翻譯；*Dawn of Christian Art*, 80-83 中也有討論，作者認為這幅存世的塞提米烏斯、卡拉卡拉與多姆娜的圖像是清單上其中一項（雖然這份莎草紙提到四千幅卡拉卡拉皇帝平板畫，是基於想像力與不準確的翻譯）。奧理流斯導師的評論：Fronto, *Correspondence (Ad Marcum Caesarem)* 4, 12, 4。有關拉丁文文字的細節存在一些不確定性，但大致輪廓是清楚的（有些人認為他是在「親吻」而非「取笑」那些肖像畫）。其他失傳的肖像畫：Bartman, *Portraits of Livia*, 12 with Epigraphic Catalogue 45, 52。在一個二世紀的墓誌銘上，描述一個被稱為「皇帝與所有尊貴人物的畫家」的人（*CIL* 11, 7126, 轉載於 Fejfer, *Roman Portraits*, 420），這可能表明這位畫家擅長描繪帝國和上層階級的題材，不過更有可能在表明他是**受聘於**皇室與「上等人士」的畫家。

18　普瓦捷大教堂彩繪玻璃：Granboulan, 'Longing for the Heavens', 41-42（有關尼祿，詳見註釋 24）。「洛塔爾十字架」及其再利用時所面臨的問題（這個頭像浮雕是否被當成皇帝來辨識？是否被重新詮釋並加入基督教元素？）：Wibiral, 'Augustus patrem figurat'; Kinney, 'Ancient Gems'（關於十字架請見 113-14）；其他相關論述請參閱 Settis, 'Collecting Ancient Sculpture'。另外一個稍晚的類似例子，是德國明登大教堂（Minden Cathedral）擁有的一個十六世紀十字架，鑲有一個古代的尼祿浮雕頭像，同樣引發類似的問題：究

竟是未被認出來，還是一種基督教勝利的姿態？（Fiedrowicz, 'Christenverfolgung', 250-51）。

19　凡爾賽宮的皇帝胸像：Maral, 'Vraies et fausses antiques', 104-7（關於另一對更加奢華的皇帝胸像，其頭部由青銅製成，並披著金色綢緞，參見 110-11）；Michel, *Mazarin*, 315-18（討論取得自樞機主教馬薩林的藏品）；Malgouyres (ed.), *Porphyre*, 130-35。波伊斯城堡的皇帝胸像系列：Knox, 'Long Gallery at Powis'（該文章中收錄了十八世紀的評論 Andrews, *Torrington Diaries*, 293）。博爾索弗城堡噴泉：Worsley, 'The "Artisan Mannerist"Style'。

20　其中一個具有影像力的藝術理論請見 Lomazzo, *Trattato dell'arte*, 629-31（描繪皇帝的方法指導，儘管不完全依賴於蘇埃托尼亞斯的帝王傳記和《羅馬帝王紀》(*Augustus History*)，但很大程度受到這些傳記中的皇帝形象影響）。

21　暫時性裝飾：見第四章第 147-150 頁，以及第 159 頁。關於這套十六世紀日耳曼餐椅：*Splendor of Dresden* no. 95（收錄尤利烏斯・凱撒椅子裝飾的圖片）；Marx, 'Wandering Objects', 206-7。掛毯：見第六章第 230 頁。

22　關於這位西班牙軍官的項鍊：Sténuit, *Treasures of the Armada*, 206-7, 256, 265（在討論這個發現時，將人物誤認為拜占庭人）；Flanagan, *Ireland's Armada Legacy*, 185, 198；阿爾斯特國家博物館（National Museum of Ulster）線上資料：(https://www.nmni.com/collections/history/world-cultures/armada-shipwrecks)。明格提作品請見：Barberini and Conti, *Ceramiche artistiche Minghetti*（1881 年他的四件作品在米蘭國際展覽會展出，見 *Guida del visitatore*, 157）。這套帝王胸像現在分散在世界各地，包括倫敦維多利亞與亞伯特博物館收藏的提比流斯、卡里古拉與圖密善胸像；都柏林愛爾蘭國家博物館的尤利烏斯・凱撒和尼祿胸像；以及我在日內瓦、里斯本、波隆納、私人收藏、商業畫廊和拍賣會上找到的其他九件胸像。除了已發現的這十四件以外，在都柏林與一間澳大利亞商業畫廊都各自收藏一座尤利烏斯・凱撒，另外還有一個提圖斯的複製品，這代表我們正在處理的不僅僅是由十二件胸像組成的系列。

23　Dessen, 'Eighteenth-Century Imitation' 提到與尼祿有關的當代隱喻或暗示，並將賀加斯的尼祿置於這個背景之中。關於這幅諷刺漫畫：Napione, 'Tornare a Julius von Schlosser', 185（有關維羅納系列畫的概述，見第三章第 121 頁以及第三章註釋 35）。

24　中古世紀關於尼祿、彼得與保羅的法國傳統（包括普瓦捷大教堂的彩繪玻璃）：Henderson, 'The Damnation of Nero and Related Themes'; Thomas, *The Acts of Peter*, 51-54; Cropp, 'Nero, Emperor and Tyrant', 30-33。聖彼得大教堂門上的尼祿圖像：Glass, 'Filarete's Renovation'，這個圖像還與神聖羅馬帝國皇帝在此大教堂進行加冕有關（更多細節請見 Nilgen, 'Der Streit über den Ort der Kreuzigung Petri'）。

25　故事起源至少可以回溯到六世紀初期，故事核心是德爾斐神諭（Delphic oracle），而非女先知希貝爾（John Malalas, *Chronicle* 10, 5），這個故事有許多不同版本（Cutler, 'Octavian and the Sibyl'; White, 'The Vision of Augustus'; Raybould, *The Sibyl Series* 37-38; Boeye and Pandey, 'Augustus as Visionary'）。其他試圖將羅馬皇帝與基督教歷史結合的鮮為人知故事：例如一則四世紀的神話，講述馬克森提烏斯皇帝（Maxentius）的妻子傅斯蒂娜到獄中探視亞歷山德里亞的聖凱特琳（Saint Catherine of Alexandria），這則故事被許多藝術家

描繪，包括丁托列多（Tintoretto）（作品位於威尼斯主教宮〔Patriarchal Palace〕），普雷提（Mattia Preti）（作品現藏於美國俄亥俄州的代頓美術館〔Dayton Art Institute〕）。

26　費里尼電影中的皇帝雕像（呈現古代與現代羅馬同樣有的社會惡習）：Costello, *Fellini's Road*, 61; De Santi, *La dolce vita*, 157-63; Leuschner, 'Roman Virtue', 18。關於一些出現在電影《甜蜜生活》（*La dolce vita*）中的皇帝胸像身分：Buccino, 'Le antichità', 55。

27　關於現代再現與我們對古代證據理解之間的反饋循環：Hekster, 'Emperors and Empire'。

28　Winckelmann, *Anmerkungen* 9 ('das neue vom alten, und das wahre von den Zusätzen zu unterschieden'); 參見 Gesche, 'Problem der Antikenergänzungen', 445-46。

29　被蓋蒂博物館收藏時鑑定為十六世紀的作品：'Acquisitions/1992', 147; Miner and Daehner, 'Emperor in the Arena'（進一步的討論指出，它可能屬於西元 180 年代的某個時期）。此展覽在 2008 至 2009 年展出，網路上有詳細紀錄（附有表面分析的細節）：http://www.getty.edu/art/exhibitions/commodus/index.html。

30　Cavaceppi, *Raccolta*, vol. 2, 129;「以耳代眼」（用耳朵觀察，chi le osserva con le orecchie）這句話引自 Baglione 所寫的 *Le vite*, 139，他以此描述競爭對手卡拉瓦喬（Caravaggio）的客戶。英國人自己也嚴厲批評英國人容易受騙上當的情形：E. D. Clarke 在 1792 年提到，在羅馬的古物交易市場「有價值的古物早已被淘空，以至於必須成立一個製假工廠來生產這些垃圾，滿足每年前來尋找的英國人」（Otter, *Life and Remains*, 100）。但這種批評始終取決於作者的觀點。基本上，作者自認為是博學多聞的行家，而其他人則是愚蠢的傻瓜。Bignamini and Hornsby, *Digging and Dealing* 對早期現代的羅馬藝術品交易市場有詳細的介紹。

31　贗品、複製品和原作三者之間模糊的界線：Sartwell, 'Aesthetics of the Spurious'（提出真偽之間共有二十一個階段！）; Elkins, 'From Original to Copy'; Wood, *Forgery, Replica, Fiction*; Mounier and Nativel, *Copier et contrefaire*。關於「帕多瓦幣」：Burnett, 'Coin Faking in the Renaissance'; Syson and Thornton, *Objects of Virtue*, 122-25。

32　Carradori, *Elementary Instructions*, 40。

33　相關改造史：Walker, in Jones (ed.), *Fake?*, 32-33, and 'Clytie: A False Woman?'（這件雕塑的另一個可能身分是海仙女克莉緹〔Clytie〕）。

34　Cavaceppi, *Raccolta*, vol. 2, 123-30，其中討論了 Cavaceppi 的藝術理論，此外在 Meyer and Piva (eds), *L'arte di ben restaurare*, 26-53 也有相關討論。

35　完整文獻紀錄請見：Bodart, 'Cérémonies et monuments'。為法爾內塞致上悼詞的人名為切薩里尼（Cesarini），為法爾內塞花園擺放凱撒雕像的人名字也是切薩里尼，這絕對不是巧合（關於收藏切薩里尼，見 Christian, *Empire without End*, 295-99）; 事實上，切薩里尼這個名字可能是將原始雕像（樂觀地）辨認為尤利烏斯・凱撒的原因。關於「大統帥」的職業生涯：Lattuada, *Alessandro Farnese*。有關他的紀念物概述（包含這座雕像）：Schraven, *Festive Funerals*, 226-28。其他這類型的混合雕像（包括至少與「大統帥」同處一室的另一件雕像）：Leuschner, 'Roman Virtue', 6-7。

36　Statius, *Occasional Verses (Silvae)* 1, 1, 84-87 是唯一的證據; 但還有其他許多類似的例子，比如有兩幅畫將奧古斯都的臉疊加在亞歷山大的臉上：Pliny, *Natural History* 35, 93-94。

37　Haskell and Penny, *Taste and the Antique*, 133-34.

38　根據 1806 年一封卡諾瓦寫給德昆西（Quatremère de Quincy）的信，他相信（或為了謹慎起見而這樣聲明）原始雕像主角是大阿格麗皮娜；見 Quatremère de Quincy, *Canova et ses ouvrages*, 143，從這裡也可以看出，他似乎太急於為自己辯護，甚至在作品完成之前就已駁斥抄襲的指控（值得注意的是，卡諾瓦的其他作品很少有這樣與古代作品如此相似的）。關於這件作品的爭議、母親夫人在選擇阿格麗皮娜作為範本時可能扮演的角色，以及卡諾瓦的政治意圖：Johns, 'Subversion through Historical Association', 與 *Antonio Canova and the Politics of Patronage*, 112-15; Draper in Draper and Scherf (eds), *Playing with Fire* 106-8（淡化了卡諾瓦的政治意圖）。

39　Cavendish, *Handbook of Chatsworth*, 34（夜間造訪）；95（母親夫人的埋怨）。查茲沃斯收藏的形成，包括這件作品：Yarrington, '"Under Italian Skies"'。公爵在晚期的一封信中描述母親夫人「大聲斥責說（法國當局）沒有權力出售這座雕像，而我也無權收購」：Devonshire, *Treasures*, 80（也重印了罕見的 *Handbook of Chatsworth* 中的一些段落）；Clifford et al., *Three Graces*, 93。

40　Barolsky, *Ovid and the Metamorphoses of Modern Art* 是近期強調此觀點的一項研究。

41　Hall and Stead, *People's History of Classics*.

42　Salomon, *Veronese*, 17-22; Fehl, 'Veronese and the Inquisition'（收錄委羅內塞在接受宗教法庭審訊時的說詞，他解釋這個人物是「我想像這個切肉師是為了找些樂子而來，看看餐桌的服務進展如何」）。

43　關於「格里馬尼的〈維提留斯〉」的歷史，及其在現代藝術中的其他版本，請見第二章第 94-97 頁、第六章第 251 頁。

44　Josephus, *Jewish Antiquities* 18, 89.

45　蘇埃托尼亞斯的生平與著作：Wallace-Hadrill, *Suetonius*; Power and Gibson, *Suetonius the Biographer*。

46　蘇埃托尼亞斯在文藝復興時期受歡迎的程度，包括與佩脫拉克的關係：Conte, *Latin Literature*, 550。關於中世紀手抄本：Reeve, 'Suetonius'。關於印刷本數量：'Survey of the popularity of Ancient Historians'。

47　帝國皇室雕像，Rose, *Dynastic Commemoration*。出現在不同媒材上的其他主題陣容：Hekster, *Emperors and Ancestors*（例如 pp. 221-24 提到，三世紀德西烏斯皇帝〔Decius〕在他發行的硬幣上展示了一系列「優秀的」前任者）；Mattusch, *The Villa dei Papyri*。

48　在 'Was He Quite Ordinary?' 一文中，我更加完整地解釋了我對這位皇帝的《沉思錄》（或稱《冥想錄》）所持的尖刻看法。

49　就像阿格麗皮娜一樣，皇室中也有許多名叫傅斯蒂娜的女性。這裡是指「小傅斯蒂娜」，藉此與庇烏斯（Antoninus Pius）皇帝的妻子「大傅斯蒂娜」作區分。另外，她和馬克森提烏斯皇帝的妻子傅斯蒂娜完全不同（見註釋 25）。

50　茱莉雅・瑪麥雅的現代圖像，見圖 8.4a 和 8.4b。

51　簡要回顧了《羅馬帝王紀》的一些問題（包括作者、寫作時間、寫作動機）：Conte, *Latin Literature*, 650-52。有關埃拉伽巴路斯的生平：Ando, *Imperial Rome*, 66-68; Kulikowski, *Triumph of Empire*, 104-8。

52　舉例來說，在 Haskell and Penny, *Taste and the Antique* 一份九十五件作品的目錄裡，只有

四件皇帝肖像（卡拉卡拉、康莫達斯和兩件奧理流斯）、一件皇室女性肖像（「阿格麗皮娜」）、一件王子肖像（日爾曼尼庫斯），以及據信是哈德良男友安提諾斯（Antinoos）的三件雕塑。在 Barkan, *Unearthing the Past* 書中的一百九十九個圖像中，只有六個和「皇帝」稍微有關的圖像（包括奧理流斯馬匹的腿部素描）。相比之下，奧德羅萬提（Aldrovandi）在 'Delle statue antiche' 中（見第二章第 72 頁），明確地列出他在十六世紀羅馬看到的數百件皇帝胸像。

53　關於此圖像中的「碎片化」，見 Nochlin, *Body in Pieces*, 7-8；此圖像中與古代藝術相關的部分在 Edwards, *Writing Rome*, 15 有所解釋。

54　舉例來說，「**時代錯置的**」是 Wood, *Forgery, Replica, Fiction* 書中所強調的主題。

55　見第八章第 321 頁。

56　許多有關建構王權、王朝或菁英權力的知名研究：Cannadine, 'Context, Performance and Meaning of Ritual'; Cannadine and Price, *Rituals of Royalty*（研究大多聚焦在傳統社會上）；Burke, *Fabrication*; Duindam, *Dynasties*（包括儀式及更狹義政治議題的討論）。「自我形塑」（Self-fashioning）這個詞是我從 Stephen Greenblatt 的著作 *Renaissance Self-Fashioning* 及其他作品中借用的術語。

第二章

1　出土與辨識：Long, 'Le regard de César'，收錄於展覽目錄 Long and Picard (eds), *César*。其中一則報導提到了領隊 Luc Long 看到這件頭像後的反應：http://www.ledauphine.com/vaucluse/2010/08/16/cesar-le-rhone-pour-memoire-20-ans-de-fouilles-dans-le-fleuve。一部紀錄片是 2009 年由 Eclectic Production 製作的《尤利烏斯‧凱撒的胸像》（*Le buste de Jules César*），另一部與展覽相關的紀錄片是 2010 年由法國 TV-Sud 所製作的《凱撒，記憶中的隆河》（*César, le Rhône pour mémoire*）。

2　評論者包括：例如 Paul Zanker（http://www.sueddeutsche.de/wissen/caesars-bueste-der-echte-war-energischer-distanzierter-ironischer-1.207937）；Koortbojian, *Divinization of Caesar*, 108-9（認為像這種放置在柱子或「頭像方碑」〔herms〕上的胸像，只涉及私人紀念碑，和公共紀念碑無關）。Johansen, 'Les portraits de César' 文中提出一個近乎「兩全其美的方法」，既強調這件頭像與其他凱撒肖像的相似之處，同時也堅持我們必須對新版本的凱撒像「敞開心胸」（p. 81）。

3　Kinney, 'The Horse, the King'; Stewart, 'Equestrian Statue of Marcus Aurelius'。

4　這件浮雕上皇室成員的身分辨識仍然存在爭議：Vollenweider and Avisseau-Broustet, *Camées et intailles*, 217-20; Giuliani and Schmidt, *Ein Geschenk für den Kaisar*；以及 Beard and Henderson, *Classical Art*, 195-97 有簡短說明。有關魯本斯對於這件浮雕以及其他寶石的論述：de Grummond, *Rubens and Antique Coins*；以及較近期、更為簡短的文章，請見 Pointon, 'The Importance of Gems'。

5　Winckelmann, *Geschichte*, Part 2, 383；由 Mallgrave 翻譯，載於 *History*, 329（「經驗最豐富的古物鑑賞家、威望極高的樞機主教阿爾巴尼（Alessandro Albani）懷疑是否有任何真正的凱撒頭像存世」）。

6　尤利烏斯‧凱撒的政治生涯：Beard, *SPQR*, 278-96; 更多細節，見 Griffin (ed.), *Companion*

to Julius Caesar。關於「戰爭罪行」：Pliny, *Natural History* 7, 92; Plutarch, *Cato the Younger* 51。有關「獨裁專政」（dictatorship）的歷史（以及西元前一世紀早期的先例蘇拉）：Lintott, *Constitution of the Roman Republic*, 109-13; Keaveney, *Sulla*。

7　關於誰才是「第一位皇帝」的問題：Hekster, *Emperors and Ancestors*, 162-77。**第一公民**這個頭銜的涵意，見 Wallace-Hadrill, 'Civilis princeps'。

8　希臘的前例：Thonemann, *Hellenistic World*, esp. 145-68（它們往往比一眼看上去更難確認：因為在世統治者的頭像很難與已故亞歷山大的形象區分，而亞歷山大的頭像也很難與神話故事中的海克力斯（Heracles）區分。在羅馬之外（這個**之外**是關鍵），早在西元前 50 年代，東地中海的幾個城市似乎已經把凱撒的競爭對手龐培（Pompey）的頭像鑄刻在硬幣上（Jenkins, 'Recent Acquisitions', 32; Crawford, 'Hamlet without the Prince', 216）。這是政治風向的一個指標。

9　肖像在羅馬社會的角色：Stewart, *Social History*, 77-107；喪禮和紀念儀式：Flower, *Ancestor Masks*。

10　布羅斯基的詩：*Collected Poems*, 282-85；英文翻譯首見於 *New York Review of Books* 25 June 1987（回憶詩人與一個皇帝胸像之間的邂逅，部分反映了古代和現代專制歷史，也反映了大理石頭像在過去與現在之間以含糊不清的方式所扮演的媒介。這些議題在布羅斯基關於卡比托林山的奧理流斯銅像的文章〈向馬庫斯・奧理流斯致敬〉〔'Homage to Marcus Aurelius'〕中得到了進一步的發展）。頭像作為獨特的羅馬藝術形式：Beard and Henderson, *Classical Art*, 207（對肖像更廣泛的反思，見 205-38）。一個有關大理石頭像作為「斬首」與謀殺預兆的羅馬典故：Pliny, *Natural History* 37, 15-16。

11　Dio, *Roman History* 44, 4; Suetonius, *Julius Caesar* 76。凱撒肖像的現代研究概述以及重要作品的分析：Zanker, 'Irritating Statues'; Koortbojian, *Divinization of Caesar*, 94-128。相關細節討論：Cadario, 'Le statue di Cesare'。

12　在希臘和土耳其發現的底座：Raubitschek, 'Epigraphical Notes'。在義大利的發現：Munk Højte, *Roman Imperial Statue Bases*, 97。

13　Suetonius, *Julius Caesar* 45.

14　西元前 56 年硬幣上羅馬神話中的國王安可斯（Ancus Marcius）一個虛構形象，具有「凱撒的」特徵：*RRC* 425/1。在東地中海鑄造的一枚硬幣上有風格相當不同的凱撒像：47/6: *RPC* 1, 2026。

15　古希臘羅馬時代絕大多數（可能甚至是**全部**）的古典文化人物「肖像」，都是制式化的「類型」圖像，與其「主角」的實際長相毫無關係；Sheila Dillon, *Ancient Greek Portrait Sculpture*, 2-12 對這一問題進行了有益的討論。

16　試圖將蘇埃托尼亞斯的描述與整體皇帝雕像進行比較時所涉及到更廣泛的問題：Trimble, 'Corpore enormi'。

17　Winckelmann, *Geschichte*, Part 2, 383; translated by Mallgrave, *History*, 329。E. Q. Visconti 在他撰寫的梵蒂岡部分館藏目錄（*Museo Pio-Clementino*, 178）中，對一個據說是尤利烏斯・凱撒的胸像發表評論：「青銅幣的工藝品質不佳以至於凱撒像輪廓不清晰，而銀幣和金幣的尺寸又太小，因此很難準確地辨認這些硬幣肖像的身分。這種不確定性給那些隨時準備好名字的人（名副其實的「洗禮者」〔battezzatori〕）大有可為，他們從眾多頭

像與胸像中認出了凱撒，但這些肖像除了一些一般性的特徵外，與他完全不像。」

18 寶石是出了名的難以鑑定年分，而且現在大部分的寶石凱撒像都被認為是現代的。其中一個比較可能是古代寶石凱撒像：Vollenweider, 'Gemmenbildnisse Cäsars', 81-82, plate 12: 1, 2 and 4; Johansen, 'Antichi ritratti', 12（兩者皆有提出其他例子）。在希臘提洛斯島（Delos）出土的一塊相當破碎的古代陶器碎片上，有一個被認為是凱撒的模製頭像：Siebert, 'Un portrait de Jules César'。

19 對此發現的相關報導：New York Times 13 January 1925。對此持較質疑觀點的討論：Andrén, 'Greek and Roman Marbles', 108, no. 31。

20 Schäfer, 'Drei Porträts', 20-23。這個發現所帶來的影響（僅次於隆河頭像的重要性）：Wyke, Caesar, 1。

21 學者對於現存凱撒肖像的數量，各持己見，取決於他們手上握有的資料、新發現以及認定標準的嚴謹性。一百五十這個數目是從各個媒介中統計出來最大方而且寬鬆的結果。1882 年，Bernoulli（在 Römische Ikonographie 中首次系統性地嘗試作出全面性的目錄）主張有六十件肖像頭像。在那之後，這個數字一直起起落落。1903 年，Frank Scott 在他充滿熱情且自稱業餘的 Portraitures 目錄中列出了八十四件（不過這包含他非常懷疑的肖像，和只從第二手資料了解的肖像）。最近一位嚴謹的目錄編者將數目下修至二十件：Johansen 的 'Antichi ritratti' 和 'Portraits in Marble'（後來在 'Portraits de César' 中謹慎地把阿爾樂的「凱撒」也列為真品凱撒像）。

22 關於哈德遜河凱撒像的不同見解：Andrén, 'Greek and Roman Marbles', 108, no. 31。「綠色凱撒」的考古研究：Spier, 'Julius Caesar'，還有進一步參考書目。關於它不同的認定方式：Kleiner, Cleopatra and Rome, 130-31（有關克麗奧佩特拉的雕像，參考延伸自 Fishwick 在 'The Temple of Caesar' 的觀點，不過 Kleiner 本人在 Roman Sculpture, 45 中更為謹慎）；Zanker, 'Irritating Statues', 307（「尼羅河地區某個凱撒仰慕者」）；Johansen, 'Antichi ritratti', 49-50（一件現代的作品）。

23 Aldrovandi, 'Delle statue antiche', 200，將其描述為凱薩萊（Marco Casale）的財產，是他父親遺產。奧德羅萬提的地名錄背景：Gallo, 'Ulisse Aldrovandi'。目前關於凱薩萊家族收藏的凱撒像有不同的觀點：Johansen, 'Antichi ritratti', 45（認為它是文藝復興時期的作品）；Santolini Giordani, Antichità Casali, 111-12（認為很大程度上是羅馬時期的作品）。我的直覺（只能是猜測）是，奧德羅萬提對於這座雕像的描述，可能是由於它特殊的名氣地位，以及對它被偷竊的實際擔憂所導致（正如 Furlotti 在 Antiquities in Motion, 190 中所提出的）。

24 這座雕像的歷史：Stuart Jones (ed.), Catalogue of the Ancient Sculptures ... Palazzo dei Conservatori, 1-2 and Albertoni, 'Le statue di Giulio Cesare'（他們都同意這座雕像的主體是古代的，可能是二世紀的作品）；Johansen, 'Portraits in Marble', 28（檢視這是十七世紀作品的說法）；Visconti, Museo Pio-Clementino, 179（認為這是他所知道僅有兩座的凱撒像真品之一）。十六世紀多西奧（Giovanni Antonio Dosio）的關鍵草圖：Hülsen, Skizzenbuch, 32（不過實際上多西奧為這幅草圖命名為「屋大維」（Octavian），即尤利烏斯・凱撒繼位者）。這座雕像似乎也符合十六世紀奧德羅萬提那本參訪指南中的描述（'Delle statue antiche', 180）。

25 凱撒作為墨索里尼的標誌：Laurence, 'Tourism, Town Planning and romanitas'（關於里米尼雕像，190-92）；Nelis, 'Constructing Fascist Identity'（有完整書目資料）；Dunnett, 'The Rhetoric of Romanità'。

26 Le Bars-Tosi, 'James Millingen'.

27 這件雕像的博物館歷史以及不斷變化的身分認定，可以從博物館的目錄手稿與後來的博物館指南中追蹤：*Synopsis of Contents* 1845, 92（「一個無名氏頭像，購買於1818年」）；*Synopsis of Contents 1845*, 92（「尤利烏斯‧凱撒的胸像，購買於1818年」）。Scott, *Portraitures*, 164-65 作者因為誤解資料而錯誤地指出，這個雕像曾經在羅馬的盧多維西（Ludovisi）收藏中。

28 Baring-Gould, *Tragedy of the Caesar*, vol. 1, 114-15.

29 Rice Holmes, *Caesar's Conquest*, xxvi。霍姆斯在前言 'The Busts of Julius Caesar'(xxii-xxvii) 文章一開始便承認辨識這些胸像的身分是相當冒險的，並溫和地批評了巴林古爾德將自己的凱撒「理想形象」強加到他最喜歡的胸像上，也檢視了其他現存最有可能是真實的凱撒像（現在多數幾乎被完全遺忘）。但最終，霍姆斯還是無法抗拒對大英博物館這件胸像。

30 Buchan, *Julius Caesar*, 11.

31 Combe et al, *Description of the Collection of Ancient Marbles*, 39-41（引述自頁39）；在 *Synopsis of Contents* 1855, 88 中「應該是代表尤利烏斯‧凱撒的頭像」這種稍微謹慎的措辭，可能反映當時對這個身分認定已有一些疑慮。

32 Furtwängler, *Neuere Fälschungen*, 14（「一件帶有人工仿造腐蝕現象的現代作品」，'eine modern Arbeit mit künstlich imitierter Korrosion'）。

33 Chambers, *Man's Unconquerable Mind*, 27（摘自1936年五月二十七日的演講）。Chambers 解釋，過去他在圖書館工作時，會利用休息時間，好好欣賞那一排排的古羅馬皇帝肖像雕像，「直到我來到尤利烏斯‧凱撒肖像前。我在那裡對自己說，這就是世界上最傑出的人物的面容……接著我便神清氣爽地返回工作崗位。」關於「凱撒之妻，不容懷疑」這句話，見第七章第274頁。

34 Ashmole, *Forgeries*, 4-8; Jones, *Fake?*, 144 紀念它在1990年一個「贗品」展覽上擔任主角；早在1961年，它就出現在大英博物館「偽造品與以假亂真的複製品」展覽上。Thorsten Opper 向我指出這件作品與法爾內塞收藏的尤利烏斯‧凱撒之間的相似處，後者在十八世紀晚期由雕塑家阿爾巴西尼（Carlo Albacini）修復。這表明阿爾巴西尼對法爾內塞「凱撒」（現在在拿坡里）相當熟悉，因此他有可能就是大英博物館這件肖像的創作者。如果是這樣，代表當初在大英博物館把這件雕像列為「無名氏頭像」的人，沒有發現兩件作品的相似處。

35 波拿巴的杜斯庫魯藏品的歷史：Liverani, 'La collezione di antichità'（包括中一部分轉手給阿里列城堡的主人薩沃伊王室〔Savoy〕）。杜斯庫魯考古發掘：Pasqualini, 'Gli scavi di Luciano Bonaparte'。Canina 在1840年左右撰寫 *Descrizione* 時，將這件頭像認定為一位無名老翁，見 p. 150。

36 Borda, 'Il ritratto tuscolano'。「心理寫實主義」及其他引文，見 Zanker, 'Irritating Statues', 303（是這篇嚴肅的文章中異常熱情的片段）。

37　考古學家 Tom Buijtendorp 與體質人類學家 Maja d'Hollosy 合作，主要根據杜斯庫魯頭像重建出一個略顯粗糙的凱撒臉部模型，曾在萊頓國家古物博物館（National Antiquities Museum in Leiden）展出：https://www.rmo.nl/en/news-press/news/a-new-look-at-julius-caesar/；相關報導：*Daily Mail* 25 June 2018（「新的 3D 重建模型顯示，尤利烏斯．凱撒在出生時頭部遭到擠壓，導致他頭上有一個『怪異的腫包』」）。其他針對杜斯庫魯頭像的「科學性」關注：Sparavigna, 'The Profiles'; Carotta, 'Il Cesare incognito'（他利用這個頭像來支持自己怪異的觀點，認為尤利烏斯．凱撒就是耶穌基督！）。

38　**唯一保留下來的凱撒生前肖像**：Simon, 'Cäsarporträt', 134; Kleiner, *Roman Sculpture*, 45; Pollini, *From Republic to Empire*, 52（稍微不敢下定論）。有關死亡面具的討論：Long, 'Le regard de César', 73。二世紀的一位歷史學家**記錄**了當時葬禮上用來激發群眾情緒的一個凱撒蠟像 (Appian, *Civil War* 2, 147)，但是我非常懷疑凱撒的遺體狀態是否能夠拿來製作嚴格意義上的死亡面具。

39　這是羅馬肖像研究一種常見策略，傾向通過將**確實**倖存的「凱撒」雕像按照「類型」進行分組，並根據想像中的來自真實生活的原型肖像對其進型分類。但是，這種原型往往**不存在**。這種方法是 Johansen, 'Antichi ritratti' 的研究基礎，Zanker, 'Irritating Statues' 也採用了類似的方法，但程度較輕。

40　「平庸的複製品」：Long, 'Le regard de César', 67。有關阿爾樂凱撒像在社交媒體上的狂熱反應，見 2010 年 3 月 13 日 *Télérama*：http://www.telerama.fr/art/ne-ratez-pas-le-buste,53355. php（已經移除）；Twitter 上的熱潮仍舊沒有消退（「撫摸凱撒的頭給人帶來難以形容的愉悅」，2020 年 4 月 24 日）。

41　Ashmole, *Forgeries*, 5 有談到這些鑽孔，但卻沒有很重視。耶魯大學英國藝術中心（Yale Center for British Art）的同事指出，這些鑽孔可能「原先」有用石膏被填補和隱藏（這點沒有錯，但是我認為對基本論點沒有太大的影響）。

42　這件「凱撒」像的身分認定：Caglioti, 'Desiderio da Settignano: Profiles', esp. 87-90; Vaccari, 'Desiderio´s Reliefs', 188-91。相關背景的簡要概述：Caglioti, 'Fifteenth-Century Reliefs', 70-71。見第四章第 156 頁。

43　在建立傳統凱撒形象時，那些現代「肖像」不再被視為古代的凱撒形象：Pieper, 'The Artist's Contribution'。

44　展覽目錄包括：Coarelli (ed.), *Divus Vespasianus*; Sapelli Ragni (ed), *Anzio e Nerone*, Tomei and Rea (eds), *Nerone*; La Rocca et al. (eds), *Augusto*; Coarelli and Ghini (eds), *Caligola*（有關新的「卡里古拉」見頁 343-46）；*Nero: Kaiser, Künstler und Tyrann*。關於「卡里古拉」熱情且不時煽情的報導：*The Guardian* 17 January 2011; *Daily Mail* 19 January 2011（「放蕩的暴君」），*The Daily Telegraph* 12 July 2011（「瘋狂與渴求權力的性慾狂魔」）。義大利的「官方」紀錄：Ghini et al. (eds), *Sulle tracce di Caligola*。

45　Addison, *Dialogues* 1, 22.

46　1822 年以來提出的不同身分：Stefani, 'Le statue del Macellum'（結論他們是提圖斯皇帝的女兒茉莉雅〔Julia〕和克勞狄斯皇帝的兒子布列塔尼庫斯〔Britannicus〕）；更簡短的說明，見 Döhl and Zanker, 'La scultura', 194（該建築的創建人）；Small, 'Shrine of the Imperial Family', 118-21; 126-30（小阿格麗皮娜與布列塔尼庫斯）。

47 在現代土耳其阿芙羅迪西亞（Aphrodisias）發現的一系列刻有名字（克勞狄斯和尼祿）的重要帝國肖像：Smith, 'Imperial Reliefs', esp. 115-20。即使沒有明顯的標示，也沒有人會質疑圖拉真圓柱上反覆出現的皇帝像是圖拉真（Trajan）本人。

48 Munk Højte, *Roman Imperial Statue Bases*, 229-63.

49 這些髮型的細節一直引發激烈爭論，而爭論的言語有時就像對凱撒像所引起的誇張反應一樣令人反感。對這個方法進行平衡但批判性的討論：Smith, 'Typology and Diversity'（回應 Boschung 的 *Bildnisse des Augustus*）。質疑這個方法論的成見：Vout, 'Antinous, Archaeology and History'（隨後有 Fittschen, 稍微暴躁的反應回應 'Portraits of Roman Emperors'）；Burnett, 'The Augustan Revolution', esp. 29-30。

50 Beard, *SPQR*, 337-85; Edmondson, *Augustus*。「狡猾的老爬蟲」是四世紀皇帝朱理安（Julian）所開的玩笑（*Caesars* 309）。

51 視覺形象對奧古斯都及其時代的重要性：Zanker, *Power of Images*（經典著作）；Beard and Henderson, *Classical Art*, 214-25; Hölscher, *Visual Power*, 176-83。皇帝肖像在「代表」皇帝時扮演更廣泛意義上的角色：Ando, *Imperial Ideology*, 206-73。

52 這些雕像不同的身分：Pollini, *Gaius and Lucius Caesar*, 100, 101；該書也提供了有關髮捲的細節以及鑑定準則，參見頁 8-17。「改造」皇帝頭像以改變身分的慣例：Varner, *Mutilation and Transformation*。

53 維斯巴西安的生平與政治形象：Levick, *Vespasian*（小便稅：Suetonius, *Vespasian* 23）。肖像及其背後的意識形態：Coarelli (ed.), *Divus Vespasianus*（特別是 Zanker 的 'Da Vespasiano a Domiziano'；其中頁 402-3 討論我書中的圖 2.12）。

54 這些議題的介紹：Brilliant, *Portraiture*, Woodall, *Portraiture*, West, *Portraiture*。

55 *Mementoes*, 34.

56 這場內戰中肖像扮演的角色：Tacitus, *Histories* 1, 36; 1, 55, 2, 55; 3, 7（不僅提到伽爾巴在戰事中的肖像，也提到「城鎮」裡的肖像）。伽爾巴像：Fabbricotti, *Galba*。關於所謂的「四帝之年」（year of the four emperors）：Morgan, *69 AD*。

57 Suetonius, *Otho*, 12; *Galba*, 21.

58 這件雕像在繪畫和雕塑上不可思議的延伸版本：Bailey, 'Metamorphoses of the Grimani "Vitellius"' 和 'Metamorphoses...: Addenda and Corrigenda'; Zadoks-Josephus Jitta, 'Creative Misunderstanding'; Fittschen, *Bildnisgalerie*, 186-234 以及 'Sul ruolo del ritratto', 404-5, 409; *D'après l'antique*, 298-311; Principi, 'Filippo Parodi's *Vitellius*'（特別是第 59-61 頁中，僅在熱那亞就記錄了許多現代雕塑版本）；Giannattasio, 'Una testa'（關於「雕塑之神」）；Gérôme, 126-29 和 Beeny, 'Blood Spectacle', 42-45（關於《凱撒萬歲！》）；更多相關例子見本書第 251 頁。格里馬尼收藏的歷史：Perry, 'Cardinal Domenico Grimani's Legacy'; Rossi, *Domus Grimani*。

59 面相學：Porter, *Windows of the Soul*（早期現代歷史）；Barton, *Power and Knowledge*, 95-131（在古典世界）。顱相學：Poskett, *Materials of the Mind*。

60 Della Porta, *De humana physiognomonia* II, 29。也影響魯本斯在描繪皇帝與其他人物時受到波爾塔著作的影響：McGrath, ' "Not Even a Fly"', 699; Meganck, 'Rubens on the Human Figure', 57-59; Jonckheere, *Portraits*, 35-37。

61 Haydon, *Lectures on Painting*, 64-65.

62 *Manchester Times and Gazette* 13 February 1841。高意德的自傳：*Battle for Life*, 296-334 提供他常規的演講內容，不過這裡卡拉卡拉取代了維提留斯。

63 對於格里馬尼《維提留斯》製作年分的不同看法：Bailey, 'Metamorphoses of the Grimani "Vitellius"', 105-7，D'Amico 的 *Sullo Pseudo-Vitellio* 有更多的討論。

第三章

1 畫中人物的身分與羅馬硬幣的解讀：Lobelle-Caluwé, 'Portrait d'un homme',（第一個提出本博身分的人）; Borchert (ed.), *Memling's Portraits* 160; Campbell et al., *Renaissance Faces* 102-5（有關「世俗名聲」的引文出自頁 105），Lane, *Hans Memling*, 205-7, 213-14, Christiansen and Weppelmann (eds), *Renaissance Portrait*, 330-32; Nalezyty, *Pietro Bembo*, 33-37。Vico, *Discorsi* 1, 53 寫道尼祿的硬幣（以及卡里古拉及克勞狄斯的硬幣）「在美感上出類拔萃」；另見 Cunnally, *Images of the Illustrious*, 160。

2 Lightbown, *Botticelli* 38; Pons, 'Portrait of a Man'。對梅姆林肖像畫的直接回應：Nuttall, 'Memling', 78-80。

3 Jansen 最近的研究 *Jacopo Strada* 是現在關於史特拉達生平的核心參考著作，包含完整的參考文獻（對提香肖像畫持正面的看法，參見第 1-8 和 868-73 頁）。早期有關提香和史特拉達的討論包括：Freedman, 'Titian's *Jacopo da Strada*'; Jaffé (ed.), *Titian*, 168-69; Vout, *Classical Art*, 107-8（指出收藏家與雕像之間的情色暗示）。「同一道菜的兩個貪食者」（doi giotti a un tagliero）詞語引自 Niccolò Stop<p>io 的信件，被 Jansen 在 *Jacopo Strada*, 605; 871-72 引用並加以討論（原始文件現存於慕尼黑 Hauptstaatsarchiv, *Libri Antiquitatum* 4852, fols 153-54）。

4 更多細節：*Jacopo Tintoretto*, 136-37; Bull et al.,'Les portraits'（比較兩幅肖像畫，有力地否定歐特維歐肖像畫出自丁托列多女兒之手的說法，並佐以 X 光證據證明兩幅畫在創作過程中的變化）。不斷湧出的硬幣（perenni vena scaturiunt）是 Gerolamo Bologni 的用語（見於 D'Alessi 的校注版 *Hieronymi Bononii*, 8）。關於硬幣的普及性更廣泛的討論：Cunnally, *Images of the Illustrious*, 3-11。但要注意的是，在里帕（Cesare Ripa）那被大量翻譯且時代相差不遠的象徵圖集中，一個類似的（蒙眼）豐饒女神，傾倒豐饒角中的硬幣，是女性「揮霍無度」的象徵（*Iconologia*, 163），可能是一個反向敘事的暗示。

5 Haskell, *History and Its Images*, 13-79（即使我們的重點不同，但是他的觀點很明顯的隱身在本章論述脈絡中）。在下文中，我之所以提及 Haskell，主要是要強調與本章主題特別相關的討論。

6 Shakespeare, *Love's Labours Lost*, Act 5, scene 2, line 607（以及像是 Raffaella Sero 向我指出的，在 *Henry IV*, Act 4, scene 2, line 40 中，描述尤利烏斯·凱撒是個「有鷹勾鼻的羅馬人」，也可能暗指某個硬幣圖像）。關於硬幣總產量估算概覽：Noreña, *Imperial Ideals*, 193。

7 佩脫拉克向查爾斯四世（Charles IV）的贈禮紀錄見：Petrarch, *Letters* 19, 3。西里亞克的紀錄見：Scalamonti, *Vita*, 66-67; Glass, 'Filarete and the Invention', 34-35。更多的例子可以參考 Brown, 'Portraiture at the Courts of Italy', 26。另一個稍晚的例子是 1522 年，伊拉斯

姆斯（Desiderio Erasmus）的通訊對象之一送給他的一個象徵羅馬皇帝和道德教訓之間存聯繫的禮物：「四個**道德高尚**（*bonorum*）的皇帝金幣」，出現在 *Correspondence of Erasmus* 中，no. 1272（粗體是我加的記號）；最早出現在伊拉斯姆斯的 *De puritate*, 97-98。

8　Petrarch, *Letters* 19, 3.

9　佩脫拉克與查爾斯四世之間複雜的互動和贈禮：Ascoli, *Local Habitation*, 132-34, 144-45; Gaylard, *Hollow Men*, 5-6。佩脫拉克在錢幣學中的重要性：Williams, *Pietro Bembo*, 279-80。查爾斯四世回贈的凱撒硬幣：Petrarch, *Letters* 19, 13（幾乎可以確定是一枚硬幣，但拉丁文「*effigiem*」意思有些模糊）。持平來說，查爾斯四世可能在向佩脫拉克回贈硬幣時，暗示佩脫拉克有時在他的著作中使用尤利烏斯・凱撒當作現代統治者的另一個模範（Wyke, *Caesar*, 132-33; Dandelet, *Renaissance of Empire*, 20-26）。

10　Sebastiano Erizzo 是「紀念章理論」最積極的支持者（見 *Discorso*, 1-112）。持正確觀點的另一派擁護者，包括著名的維科（Enea Vico）（見其 *Discorsi* 1, 28-34；令人困惑的，在第一版的頁 28, 29 和 32 被誤植為頁 36, 37 和 40）；Antonio Agustín（見其 *Dialogos* 1, 1-25）。現代討論：Fontana, 'La Controversia'（將辯論延伸至十八世紀）；較簡要的討論，見 Cunnally, *Images of the Illustrious*, 136-38。

11　Filarete, *Treatise* 1, 316（原始手稿：Lib. XXIV, *Magl*, fol. 185r）。

12　Vico, *Discorsi* 1, 52。有關維科之死：Bodon, *Enea Vico*, 45。

13　Vico, *Discorsi* 1, 48; Addison, *Dialogues* 1, 21.

14　宣稱「稀缺」：Weiss, *Renaissance Discovery*, 171。價格：Cunnally, *Images of the Illustrious*, 37-39。

15　Goltzius, *C. Iulius Caesar*。有關他的生平和著作：Haskell, *History and Its Images*, 16-19; Cunnally, *Images of the Illustrious*, 190-95。在戈爾齊烏斯早期著作 *Vivae...imagines* (fol. 3r) 的獻辭中，他附和了維科有關硬幣在歷史上比文字紀錄更為重要和可信的說法。

16　本文提到的致謝名單以及硬幣收藏的風潮：Cunnally, *Images of the Illustrious*, 41-46; Callatay, 'La Controverse', 269-72。兩者都對名字的準確性提出質疑（Dekesel, 'Hubert Goltzius' 詳細調查了一些可疑的異常情況）。Callatay 同時也指出，歷史真實性的意識形態並不總是與事實相符，因為某些樣品是「贗品」。以戈爾齊烏斯和其他人為例，一些圖像和敘述，至少經過「改良」。

17　公主的炫耀：Kroll, *Letters from Liselotte*, 133；原版德文見 Künzel, *Die Brief der Liselotte*, 291（她接著宣稱自己收藏共 410 枚硬幣）。雖然主要數據並不一致，但可以確定洛倫佐・德・梅迪奇（Lorenzo de' Medici, 1449-92）收藏超過了兩千枚（證據：Fusco and Corti, *Lorenzo de' Medici*, 83-92）。

18　飾板：Hobson, *Humanists and Bookbinders*, 140-42。匣盒：Haag (ed.), *All'Antica*, 238（隨後在第 239 頁有一個鑲有羅馬硬幣真品的鍍金碗）。聖餐杯：*Tesori gotici*, no. 29。（非常感謝 Frank Dabell 和 Jay Weissberg 將這個非凡的物件介紹給我認識）。

19　Viljoen, 'Paper Value', 211-13.

20　Cunnally, 'Of Mauss and (Renaissance) Men', esp. 30-32，他恰當地強調文藝復興時期對於古代藝術的觀點是「以硬幣為中心」（nummocentric），與我們現代「以大理石為中心」

（marmorcentric）的觀點形成對比。

21　有關文藝復興時期羅馬硬幣再現與改編的總體概述，以及其他例子：Fittschen, 'Sul ruolo del ritratto antico', 388-94; Haskell, *History and Its Images*, esp. 26-36; Bacci, '*Ritratti di imperatori*'。

22　Fermo, *Biblioteca comunale*, MS 81。含有更多參考資料的討論：Brown, *Venice and Antiquity*, 66-68; Schmitt, 'Zur Wiederbelebung'。

23　這個作品共有三份手抄本：一份是梵蒂岡宗座圖書館（Biblioteca Apostolica Vaticana）的 Chig. I VII 259 簽名版，但是遺缺開頭的皇帝（僅從亞歷山大‧賽維魯斯才開始）；一份是維羅納市立圖書館（Biblioteca comunale）的 Cod CCIV，此版本完整的插圖較少；還有一份在羅馬 Vallicelliana 圖書館的 Cod. D 13，此版本更為破碎。簡要的討論：Weiss, *Renaissance Discovery*, 22-24。另外還有詳細研究討論它與硬幣之間的關聯：Schmitt,' Zur Wiederbelebung'; Capoduro, 'Effigi di imperatori'; Bodon, *Veneranda Antiquitas*, 203-17（顯示這一系列始自尤利烏斯‧凱撒，並非一般所認的奧古斯都）。

24　Paris, BNF, MS lat. 5814。討論：Alexander (ed.), *Painted Page*, 157-8。幾乎所有的論據都支持本博是委託人：Nalezyty, *Pietro Bembo*, 53。

25　Fulvio, *Illustrium imagines*。簡短的介紹：Weiss, *Renaissance Discovery*, 178-79; Haskell, *History and Its Images*, 28-30；更多細節見第五章第 193 頁、第八章第 288 頁。

26　萊孟迪的版畫：Viljoen, 'Paper Value'（他的十二帝王不完全蘇埃托尼亞斯的版本，卡里古拉由圖拉真取代；見第四章第 157-159 頁）。佛羅倫斯的浮雕：Caglioti, 'Fifteenth-Century Reliefs'; Bacci, 'Ritratti di imperatori', 30-47。

27　有關彩繪房間整體設計中的皇帝：Christiansen, *Genius of Andrea Mantegna*, 27-38; Campell, *Andrea Mantegna*, 203-11，以及本書第五章第 166 頁及其註釋 40。

28　關於切多薩修道院肖像的不同觀點：Burnett and Schofield,'Medallions'; Morscheck, 'The Certosa Medallions'。荷頓莊園的圓形浮雕：https://heritagerecords.nationaltrust.org.uk/HBSMR/MonRecord.aspx?uid=MNA165052; Harcourt and Harcourt, 'Loggia Roundels'。這組浮雕的第四件是描繪漢尼拔（Hannibal）。凱撒、尼祿與阿提拉等三件浮雕的圖像象徵和名字都與切多薩修道院的圓形裝飾相連（Burnett and Schofield,'Medallions', nos 17, 33 和 18）；以阿提拉像為例，這兩個圓形裝飾的設計和拉丁銘文都可以追溯到早期的金屬圓形紀念章（Brown, Venice and Antiquity, 146; Bacci,'Catalogo', 180-83）。

29　Brown, 'Corroborative Detail', 91; Panazza, 'Profili all'antica', 224-25（儘管 Brown 認為這兩個未具名的皇帝是尤利烏斯‧凱撒和奧古斯都，而 Panazza 認為他們是克勞狄斯和提比流斯，但在我看來，他們更像是奧古斯都和提比流斯）。相較之下，提香的《荊棘之冠》（*The Crown of Thorns*）（現收藏於羅浮宮）畫中，有一件明確標註為「提比流斯」的胸像，即耶穌受難時的在位皇帝，主宰了整個畫面。

30　Brown, 'Corroborative Detail'.

31　Rouillé, *Promptuaire* 1, A4v。真實、虛假和幻想三者之間細微的界線：Perkinson, 'From an "Art de Memoire"', esp. 700-707。詳見第三章第 122 頁。

32　混淆卡拉卡拉和奧理流斯的情形：Capoduro, 'Effigi di imperatori', 292-95 以及 308-9。維斯巴西安與提圖斯這對皇家父子的全名幾乎完全相同，因此，萊孟迪所犯的錯誤是可以理

解的。

33　見下文第四章第 157 頁。

34　Burnett and Schofield, 'Medallions', 6.

35　「教堂司事」與這些畫作之間的關聯：Capoduro, 'Effigi di imperatori'; Napione, 'I sottarchi'。
　　整體設計：Richards, *Altichiero*, 35-75。

36　這個神祇的形象曾出現在小加圖發行的硬幣上（*RRC* 462/2），或者另一個更匹配的形象
　　出現在同名年長親戚發行的硬幣上（*RRC* 343/2 a 和 b）。弗爾維奧，或是他的製圖者，
　　肯定從這些硬幣上的肖像選一張，再加上「加圖」的字樣，作為這個人的肖像。

37　Cunnally, *Images of the Illustrious*, 96-102; Haskell, *History and Its Images*, 30-32.

38　此圖片的出處，請見註釋 28。

39　Aretino, *Humanità*, 466-67。本書對提香的影響：Waddington, 'Aretino, Titian'。（提香《荊
　　棘之冠》中的胸像儘管被清楚標示為提比流斯，實際上它看起來似乎與尼祿更相像，對
　　於這個事實，這裡也提供了一個巧妙的解釋：Casini, 'Cristo e i manigoldi', 113。）

40　「仿古風格」（*all'antica*）一詞最早出現在十七世紀初期的英語中（*Oxford English
　　Dictionary*）。關於這個用語的嚴謹討論：Ayres, *Classical Culture*, 63-75; Syson and
　　Thornton, *Objects of Virtue*, 78-134; Baker, *Marble Index*, esp. 34-35, 78-87, 92-105。

41　委託製作這兩座雕像，以感謝王室對大學的贊助：Willis, *Architectural History*, 55-57, 59-
　　60。而一篇關於此主題我寫的部落格文章引發了尖刻批評，請見留言區（2012 年 1 月 18
　　日）：www.the-tls.co.uk/king-georges-leave-the-university-library（已失效）。

42　以下內容中，我必須針對這個傳統做出必要的概述。特別是對大理石雕像進行細致的分
　　析時，需要敏銳的目光，以察覺微小但顯著的時代和功能變化：Craske, *Silent Rhetoric* 和
　　Baker, *Marble Index* 對此作了詳細探討（Baker 詼諧地指出，人們可以視威爾頓的喬治像
　　略為模仿了雷斯布萊克的喬治像，見頁 106）。

43　彼特的雕像原先是設置在國債償還局（National Debt Redemption Office）的一座首相紀念
　　碑：Darley, *John Soane*, 253-54。雕像歷史與其轉移到彭布羅克學院的情況：Ward-Jackson,
　　Public Sculpture, 60-61。

44　Baker, *Marble Index*, 79; '"A Sort of Corporate Company"', 26-28。「融合」是 Baker 選用的
　　詞，他還提到畫像主角芬奇（Daniel Finch）在其位於拉特蘭郡（Rutland）的白肋山莊
　　（Burley-on-the-Hill）裡有許多描繪凱撒生活場景的畫作。

45　參見 Redford, *Dilettanti*, 19-29，其中的 'Seria Ludo' 是早期相同的討論。這幅畫中的解釋
　　文字（在該系列中只出現在這幅畫上）明確指出，我們可以想像薩克維爾在佛羅倫斯的
　　狂歡節（農神節）上「扮演從軍隊歸來的羅馬執政官」（sub persona consulis Romani ab
　　exercitu redeuntis）。納普頓系列中的其他肖像也暗示了提香皇帝畫像的影響（尤其是丹
　　尼（William Denny）的肖像，可以回溯到提香的克勞狄斯肖像）。

46　見 Wood, 'Van Dyck's "Cabinet de Titien"', 680; Griffiths, *The Print in Stuart Britain*, 84-86; 該
　　畫作在 Wheelock et al., *Anthony van Dyck*, 294-95（未提及來源）中也有討論。查爾斯一世
　　的皇家形象的研究，可以參考 Peacock, 'Image of Charles I'。

47　原作的布局和收藏品：Angelicoussis, 'Walpole's Roman Legion'。在六件「皇帝」和兩
　　件皇室女性（其中幾幅確定被誤認）作品中，其中最著名的兩件古代胸像是康莫達

斯和塞維魯斯（Septimius Severus）：https://collection.beta.fitz.ms/id/object/209386 以及 https://collection.beta.fitz.ms/id/object/209387。目前的建築背景：Cholmondeley and Moore, *Houghton Hall*, 78-83。

48　Suetonius, *Augustus* 29.

49　RCIN 51661: https://www.rct.uk/collection/51661/dish。銀盤上描繪的皇帝是凱撒、奧古斯都、伽爾巴、菲利普斯（Philippus）、霍斯提利安（Hostilian）、普羅布斯（Probus）、馬克西米安（Maximian）和里基尼烏斯（Licinius）。斯卡沃拉最廣為人知的故事之古代版本：Livy, *History* 2, 12-13。銀盤中央場景的圖像和皇帝頭像的設計是藝術家耶格（Elias Jäger）取自 Gottfried, *Historische Chronica* 書中的插圖。

50　這座雕像是根據西元前五世紀在奧林匹亞神廟的宙斯神雕像所製作而成。儘管雕像上面的銘文強調的共和主義的「自由」，但無法消除華盛頓被塑造成神祇的尷尬之處。關於這個備受批評的雕像：Wills, 'Washington's Citizen Virtue' 和 *Cincinnatus*, 55-84; Clark, 'An Icon Preserved'; Savage, *Monument Wars*, 49-52。華盛頓本人對於「奴性依附於古代扮相」的質疑：Fitzpatrick, *Writings*, 504（寫給湯瑪斯・傑佛遜〔Thomas Jefferson〕的一封信）; McNairn, *Behold the Hero*, 135。

51　Baker, *Marble Index*, 92-95，雖然有注意到在現代大理石雕像上描繪共和主義形象所面臨的問題，但我認為他還是低估了這些問題。「英國統治菁英對羅馬共和政治理念的自我認同」（頁 92），無疑是受到西元前一世紀重要文學著作的影響，特別是西塞羅的作品。但是在現存的藝術品中類似的符合作品卻較少。Baker 在其他文章中（'Attending to the Veristic Sculptural Portrait'）仔細研究了古代肖像畫「毫不掩飾缺陷」的風格，這種風格現代學者傾向將之與共和時期做連結，而非帝國時期，並探討它在十八世紀肖像中的應用。但這種風格遠不如皇帝肖像風格常見，Baker 發現（頁 57），它通常用於那些對古物特別有興趣的人物（也就是說，它似乎具有文化意義，而非政治意義）。

52　霍利斯在其他作品中，也同樣透過自由之帽與匕首來宣告他對自由的承諾：Hanford, '"Ut spargam"', 171（討論激進派的書籍封面設計）; Ayres (ed.), *Harvard Divided*, 154-55。古代羅馬時期的硬幣的原件（*RRC* 508.3）被廣泛應用於許多現代反對暴政的運動中（見 Burns et al., *Valerio Belli Vicentino*, 369; Bresler, *Between Ancient and All'Antica*, 151）。

53　Marsden (ed.), *Victoria and Albert*, 70-71.

54　Quoted by Prown, 'Benjamin West', 31.

55　McNairn, *Behold the Hero*, 91-108; Paley, 'George Romney's *Death of General Wolfe*'。羅姆尼 1763 年的畫作已經遺失，培尼也在同年創作了一幅作品，現收藏在牛津的阿什莫林博物館（Ashmolean Museum），而佩特沃斯莊園（Petworth House）有另一個較小的版本（根據 Schama 的說法是「非常無力」，見 *Dead Certainties*, 28）。在十八世紀初期，雷斯布萊克為建築師吉布斯（James Gibbs）製作的不同大理石雕像上，已經展現了古羅馬服飾與現代服飾之間的衝突：Baker, *Marble Index*, 92-94。

56　韋斯特的畫作背景，以及不同的回應（從彼特到雷諾茲）：Schama, *Dead Certainties*, 1-39; McNairn, *Behold the Hero*, 125-43 (Pitt, p. 127); Miller, *Three Deaths*, 40-43 (Pitt, p. 42)。

57　Galt, *Life, Studies and Works*, 45-51.

58　Voltaire, *Letters*, 51; 這也是 Ayres, *Classical Culture* 書中的主題。

59 Princeton University, MS Kane 44。近一步討論：Ferguson, 'Iconography'; Stirnemann, 'Inquiries'。

60 這個主題有許多不同的變化。其中最引人注目的是人文主義者的「羅馬學院」，由彭雷托（Pomponio Leto）領導，他們對古代文化的欽佩和模仿達到了裝扮成羅馬人、慶祝羅馬異教節日的程度：Beer, 'The Roman Academy'。

61 對文藝復興時期肖像藝術發展的最新討論：Syson, 'Witnessing Faces'; Rubin, 'Understanding Renaissance Portraiture'。

62 喬萬尼和皮耶羅的肖像：Syson, 'Witnessing Faces' 13-15，以及同一展覽目錄的 166-68 頁（Christiansen and Weppelmann (eds), *Renaissance Portrait*）; Rubin, 'Understanding Renaissance Portraiture'。藝術家整體作品的背景和脈絡：Caglioti, 'Mino da Fiesole'。

63 文藝復興時期紀念章的介紹：Scher (ed.), *Currency of Fame*（配有精美的插圖）；更簡要且集中在義大利的有 Syson and Thornton, *Objects of Virtue*, 111-22。主要目錄包括：Attwood, *Italian Medals*; Pollard, *Renaissance Medals*。

64 1446 年人文主義者比昂多（Flavio Biondo）寫給德埃斯特的信（Nogara, *Scritti inediti*, 159-60）；對該信的簡短評論：Syson and Thornton, *Objects of Virtue*, 113-14。菲拉雷特的反思可見於：*Treatise* 1, 45（原稿：Lib. IV, *Magl.*, fol. 25v），關於這種做法更廣泛的討論可參考 Hub, 'Founding an Ideal City', 32-39。

第四章

1 有關這套銀盤的最佳討論（包含早期研究的參考資料）是這本論文集，Siemon (ed.), *Silver Caesars*。鍍金部分並不是原作，而是在十九世紀另外加上的（Alcorn and Schroder, 'The Nineteenth-and Twentieth-Century History', 154）。

2 凱旋式在羅馬政治力量和威望中具有重要意義，經常被文藝復興時期的統治者與藝術家模仿：Beard, *Roman Triumph*。凱旋場景一致被安排在最後一幕，清楚說明了銀盤的系統性設計（Beard, 'Suetonius, The Silver Caesars', 41-42）。

3 Suetonius, *Galba* 4.

4 Suetonius, *Nero* 25; *Julius Caesar* 37.

5 Siemon, 'Renaissance Intellectual Culture', 46-50。利戈里奧製作的版畫複製品中，其中最清晰的版本收錄在 de'Musi, *Speculum Romanae Magnificentiae*。

6 *BMCRE* 1, 245, no. 236.

7 近期有關十二帝王的討論，以及進一步的參考書目：Christian, 'Caesars, Twelve'。我所參考的重要早期研究包括：Ladendorf, *Antikenstudium; Stupperich*, 'Die zwölf Caesaren'; Wegner, 'Bildnisreihen'; Fittschen, *Bildnisgalerie*, 65-85。

8 Martin, *The Decorations*, 100-131。其中一個設計靈感來自格瓦提烏斯（Jan Casper Gevartius），他為哈布斯堡王朝製作現代版本的蘇埃托尼亞斯十二帝王（頁 107），還製作了一幅記錄當時情境的圖像。更近期的討論：Knaap and Putnam (eds), *Art, Music, and Spectacle*。

9 十五世紀最早的雕塑原型：見第五章第 157-159 頁。

10 樞機主教格里馬尼似乎一直從他認定的古物中收集一組皇帝像（但不是蘇埃托尼亞斯的十二帝王），著名的〈維提留斯像〉就是其中之一：Perry, 'Cardinal Domenico Grimani's Legacy', 234-38。

11 Fittschen, *Bildnisgalerie*, 64（「迄今為止，我不知道有任何英國的十二帝王系列」，他接著思考這種缺乏是否是英國憎恨專制政體的結果）。事實上，（曾經）有許多這樣的組合作品存在：例如十六世紀和十七世紀初期哈特福郡（Hertfordshire）的西奧巴爾茲宮（Theobalds）的裝飾，就有十二帝王的幾幅畫作和兩組大理石胸像（Groos (ed.), *Diary of Baron Waldstein*, 81-87; Hentzner, *Travels in England*, 38; Cole, 'Theobalds, Hertfordshire', esp. 102-3; Williams, 'Collecting and Religion', 171-72）；在肯特郡的古德尼斯通公園（Goodnestone Park），花園裡有「十二帝王的巨型胸雕像」（Neale, *Views of the Seats*, sv Goodnestone, Kent）；在劍橋安格爾西修道院也可看到（見第四章第 150 頁）。另一個在博爾索弗城堡的好例子（見第一章第 27-28 頁），但是只有八位皇帝；尤斯頓莊園（Euston Hall）也有一組（見第四章第 153 頁）。Catherine Daunt 在其博士論文裡挖掘出更多的十二帝王陣容，見 *Portrait Sets*, 40-41, 47-49。皇帝在英國文藝復興時期的重要性：Hopkins, *Cultural Uses*, 1-2。

12 收藏於波格塞別墅（Villa Borghese）的這組十七世紀作品，最初收藏在羅馬市中心的波格塞宮（Palazzo Borghese），1830 年代移至波格塞別墅：Moreno and Stefani, *Borghese Gallery*, 129。波爾塔的胸像於 1609 年由波格塞家族獲得：Ioele, *Prima di Bernini*, 16-23, 194-95（該資料也嘗試辨別波格塞工坊製作的不同皇帝系列）；Moreno and Stefani, *Borghese Gallery*, 59。在法爾內塞宮的皇帝胸像：Jestaz, *L'Inventaire*, vol. 3, 185; Riebesell, 'Guglielmo della Porta'; 卡拉齊（Carracci）的提香皇帝畫像複製品，以及與之成對的皇帝胸像：Jestaz, *L'Inventaire*, vol. 3, 132; Robertson, 'Artistic Patronage', 369-70。其他更多的義大利例子：Desmas and Freddolini, 'Sculptures in the Palace', 271-72。

13 https://art.thewalters.org/detail/14623/the-archdukes-albert-and-isabella-visiting-a-collectors-cabinet/。我要感謝 Julia Siemon 介紹這幅畫給我認識。

14 Bauer and Haupt, 'Das Kunstkammerinventar', nos 1745, 1763.

15 https://historicengland.org.uk/listing/the-list/list-entry/1127092.

16 Strada, *Imperatorum Romanorum*，由出版商格斯納（Andreas Gesner）引言（推薦給「因年紀或視力不佳而對小圖像卻步的人」）。這個版本（剽竊了史特拉達的文字）擴張了十二帝王，收錄共 118 位統治者，從尤利烏斯‧凱撒到查爾斯五世。

17 Wardropper, *Limoges Enamels*, 38-39。修復工作改變了匣盒上的排列陣容；比如說，現在有三個十九世紀複製維提魯斯像。

18 「中產階級」：1772 年 8 月 23 日寫給 Thomas Bentley 的信（Wedgwood Museum Archive, E 25-18392，線上資料：https://www.wedgwoodmuseum.org.uk/archives/search-the-archive-collections-online/archive/to-mr-bentley-mrs-wedgewood-worse-dr-darwin-sent-for-trabscript-page-1-of-5）。威治伍德的商業手段：McKendrick, 'Josiah Wedgwood', esp. 427-30; 'Josiah Wedgwood and the Commercialization of the Potteries'。這些飾板本身：Reilly and Savage, *Wedgwood: The Portrait Medallions*。

19 Lessmann and König-Lein, *Wachsarbeiten*, 76-88。關於這個蠟像藝術，我的看法或許過於負面，平衡觀點可見：Panzanelli (ed.), *Ephemeral Bodies*。

20 這是約翰‧芬奇爵士（Sir John Finch）為他的贊助者阿靈頓伯爵（Earl of Arlington）委託製作的案例：Jacobsen, *Luxury and Power*, 125，參考 National Archive 檔案，State

Papers 98/10, FO 40; 98/11, FO 173 (1669 and 1670)。Jacobsen 也引用日記作家伊夫林（John Evelyn）對這些胸像的負面評論，此評論根據現陳列於塞特福德古屋博物館（Ancient House Museum）的其中兩個倖存胸像，不無道理。（感謝塞特福德與金斯林博物館〔Thetford and King's Lynn Museum〕的 Oliver Bone，他提供有關它們生動詳細的在地歷史資訊，包括曾經展示在當地劇院外歡迎觀眾的一段時期）。

21　Christian, 'Caesars, Twelve', 155, 156.

22　Sharpe, *Sir Robert Cotton*, 48-83; Tite, *Manuscript Library;* Kuhns, *Cotton's Library.*

23　Paul, *The Borghese Collections*, 24.

24　這二十四件胸像是克萊里奇（Leone Clerici）在十九世紀的作品（十二位希臘雕人物、十二位羅馬人物，其中包括七位皇帝，善惡皆有）：*Handbook*, 16-17。（我要感謝紐約公共圖書館的 Deirdre E. Donohue 與 Vincenzo Rutigliano 為我找到這些資訊。）

25　Tite, *Manuscript Library*, 92, fig. 33.

26　Middeldorf, 'Die Zwölf Caesaren'; Caglioti, 'Fifteenth-Century Reliefs'（修正部分 Middeldorf 的結論，並引用相關的十五世紀文獻）；更簡潔的討論，Fittschen, *Bildnisgalerie*, 65。雖然不是以硬幣式的格式呈現，但人們常常認為德希德里歐的尤利烏斯・凱撒像（圖 2.4f）出自一套十二帝王，但是證據薄弱。

27　例如，紐約大都會博物館以和荷蘭阿姆斯特丹國家博物館的錯誤：http://www.metmuseum.org/art/collection/search/345691; https://www.rijksmuseum.nl/nl/collectie/RP-P-OB-76.860。

28　Lessman and König-Lein, *Wachsarbeiten*, 76.

29　Boch, *Descriptio publicae gratulationis*, 124-28，可線上閱覽 http://www.bl.uk/treasures/festivalbooks/BookDetails.aspx?strFest=0137; Mulryne et al. (eds), *Europa Triumphans*, 492-571, esp. 564-66。

30　弗爾維奧的「留白」：見第七章第 288 頁。

31　Oldenbourg, 'Die niederländischen Imperatorenbilder'; Jonckheere, *Portraits*, 115-18。《維提留斯》出自亨德里克・戈爾齊烏斯（Hendrick Goltzius）之手，與修伯特・戈爾齊烏斯（Hubert Goltzius）沒有關聯；《奧索》的繪者不詳（但范・洪索斯特（Gerard van Honthorst）和布洛馬爾特（Abraham Bloemaert）都是可能人選）。

32　Koeppe (ed.), *Art of the Royal Court*, 260-61.

33　這個重新排序的計畫可以回溯到十八世紀晚期：*I Borghese e l'antico*, 204-5。

34　Fittschen, *Bildnisgalerie*, esp. 17-39。正是基於這種「不斷發展」的原則，「利摩日匣盒」（Limoges Casket）的十二位帝王之中，有三個維提留斯像（見圖 4.5 和註釋 17）。

35　各別雕像的製作年分和真實性：Stuart Jones (ed.), *Catalogue of Ancient Sculptures ... Museo Capitolino*, 186-214; Fittschen and Zanker, *Katalog der römischen Porträts*（較近期的資料，但展示廳的雕像分散在整本目錄中，而非集中在單一章節）。

36　博物館的起源和初期歷史：Arata, 'La nascita'; Benedetti, *Il Palazzo Nuovo*; Parisi Presicce, 'Nascita e fortuna'; Minor, *Culture of Architecture*, 190-215; Paul, 'Capitoline Museum'; Collins, 'A Nation of Statues', 189-98; 卡波尼的行動記錄在他的日記中：Franceschini and Vernesi (eds), *Statue di Campidoglio*。博物館的宗旨寫在 1733 年購買雕像的合約中，引自 Paul,

'Capitoline Museum', 24。

37 Bottari and Foggini, *Museo Capitolino*（最早出版於 1748 年。我的描述根據 1820 年的版本）。

38 圖拉真與華盛頓之間的比較：Griffin (ed.), *Remains*, 353。藝術與政權間的模糊界線：*Mementoes*, 34。被錯誤辨識的「阿格麗皮娜」：Wilson, *Journal*, 33。

39 Marlowe, *Shaky Ground*, 15：「不同時代構建過去的時間膠囊」。

40 關於爭端：Franceschini and Vernesi (eds), *Statue di Campidoglio*, 40-41（克勞狄斯）；50（龐培）。

41 追蹤皇帝廳在二十世紀初期的變化可以參考以下資料來源：Gaddi, *Roma nobilitata*, 194-96; Locatelli, *Museo Capitolino*, 45-53; Murray's *Handbook for Travellers* (1843), 433; Murray's *Handbook for Travellers* (1853), 200; Murray's *Handbook of Rome*, 51; Stuart Jones (ed.), *Catalogue of Ancient Sculptures ... Museo Capitolino*, 186-214（包括約在 1910 年展出雕像的完整細節）。我自己在博物館的觀察證實了這個不斷變化的情況。2017 年，協助訪客辨識頭像身分的解說牌並不可靠的導覽。在幾個重要的地方，解說與現場設置明顯不符：舉例來說，原本應該是莉薇雅的位置卻放了奧古斯都的頭像。

42 在 1736 年，根據 Gaddi, *Roma nobilitata*, 194 描述，它的位置是「在門口可見的地方」（nell'prospetto dell'ingresso），因此可能是位於中央位置；在 1750 年，根據 Locatelli, *Museo Capitolino*, 46，它是安置在「兩扇窗戶之間」（fra le due finestre）；Stuart Jones, *Catalogue of Ancient Sculptures ... Museo Capitolino*, 276 記載，它一直留在皇帝廳直到 1817 年。

43 現在這件雕像的被認定為一位無名的運動員，或一位把腳放在岩石上的年輕男子：Stuart Jones, *Catalogue of Ancient Sculptures ... Museo Capitolino*, 288。Locatelli, *Museo Capitolino*, 47 中，形容這件雕像位在「展廳中央」（nel mezzo della stanza）。這些一直在改變的雕像身分，也造成許多的混淆。Minor, *Culture of Architecture*, 202, 206-8，錯把皇帝廳的安提諾烏斯當成目前更著名的《卡比托林的安提諾烏斯》（*Capitoline Antinoos*），同時也誤解了一幅相應的 1780 年的畫作（頁 206）。不過在卡波尼把這個〈卡比托林的安提諾烏斯〉移到「大廳」（Great Hall）以前，它曾經被短暫放置在皇帝廳內，因而更容易造成混淆（見 Gaddi, *Roma nobilitata*, 194; Franceschini and Vernesi (eds), *Statue di Campidoglio*, 124）。

44 關於這座維納斯：Haskell and Penny, *Taste and the Antique*, 318-20。「維納斯」取代「安提諾烏斯」後，又被「阿格麗皮娜」取代：Stuart Jones, *Catalogue of Ancient Sculptures ... Museo Capitolino*, 288, 215。

45 關於這個劇院：Borys, *Vincenzo Scamozzi*, 160-67。薩比歐內塔及其劇院的文化背景：Besutti, 'Musiche e scene'（見第五章第 210-211 頁）。

46 這些皇帝的故事，以及早期系列中現存雕像的位置，正由牛津大學的一組研究團隊調查中：https://www.geog.ox.ac.uk/research/landscape/projects/heritageheads/index.html。

47 Beerbohm, *Zuleika Dobson*；在 Roberts 的模仿作品 *Zuleika in Cambridge* 中，她發現劍橋比較能抵抗她的吸引力。

48 Beerbohm, *Zuleika Dobson*, 9-10.

49 *The Times* 19 February 2019（來自懷特〔Will Wyatt〕的信，引述雕刻家布雷克〔Michael

Black〕的話，他喜歡開玩笑）。

50　Siemon (ed.), *Silver Caesars*: esp. Siemon, 'Tracing the Origin'; Salomon, 'The Dodici Tazzoni'; Alcorn and Schroder, 'The Nineteenth-and Twentieth-Century History'。

51　有關錯誤辨識的進一步細節：Beard, 'Suetonius, the Silver Caesars'。至少自十九世紀晚期以來一直被認定為描繪圖密善的故事：Darcel (ed.), *Collection Spitzer*, 24（儘管底座上刻有「維斯巴西亞努斯」〔VESPASIANUS〕，顯示在某個時刻，其他人可能有其他看法）。

52　Suetonius, *Tiberius* 20.

53　Suetonius, *Tiberius* 6, 48 and 9.

54　Suetonius, *Caligula* 19; *Domitian* 1.

55　McFadden, 'An Aldobrandini Tazza'：「三間博物館的合作行動……已將這些雕像恢復到屬於正確的銀盤上」（頁 51）；http://collections.vam.ac.uk/item/O91721/the-aldobrandini-tazza-tazza-unknown/。

第五章

1　撰寫本章的期間，我非常感謝與 Frances Coulter 的交流與討論，她正準備對提香的皇帝畫像進行大型研究，並慷慨地與我分享她的專業知識。有關達比的收藏和布雷特：Cottrell, 'Art Treasures', pp. 633 and 640。Cottrell 在達比的私人收藏目錄中引用布雷特的筆記，這份目錄的副本存放在鐵橋谷博物館檔案館（Ironbridge Gorge Museum Archive）中（E 1980. 1202）。以「提香的皇帝」（Titian The Caesars）的名義，布雷特大肆宣傳這六幅畫的高品質（「這六幅偉大的畫作是……無與倫比的藝術作品」。）感謝鐵橋博物館的 Georgina Grant 為我提供一份私人目錄相關部分的複本。但是，我仍不清楚這些與布雷特本應賣給荷蘭已故國王的六幅皇帝畫像有何關係，這是根據 1864 年 4 月 2 日 *The Daily News* 的報導。對於這些畫作普遍存在著混淆和困惑：Wethey, *Paintings of Titian*, 239 根據 Crowe and Cavalcaselle, *Titian*, 423 的研究，主張這些畫的擁有者其實是亞伯拉罕·修莫（Abraham Hume），而非亞伯拉罕·達比。

2　近期有關這些畫的重要討論：Wethey, *Paintings of Titian*, 235-40; 更詳細的是 Zeitz, *Tizian*, 59-103。阿爾卡薩宮大火：Stewart, *Madrid*, 81-82（一個簡短卻令人毛骨悚然的描述：「只有幾個宮廷僕人死於這場大火」），Bottineau, 'L'Alcázar', 150（引述法國畫家尚·宏克〔Jean Ranc〕簡短的目擊描述，大火起源於他的宮廷畫室）。

3　*The Literary Gazette*, 20 March 1841, 187-88; 私人收藏目錄中的布雷特相關資料，見註 1。

4　*National Review*, 'The Manchester Exhibition', 5 (July 1857) 197-222，引自第 202 頁（由 George Richmond 匿名撰寫）。

5　1867 年 6 月 8 日佳士得拍賣會 127 至 132 號拍賣品，標題為「以下畫作於 1857 年在曼徹斯特展出」。其中一幅〈提比流斯〉在 1867 年，由卡內基（James Carnegie）以四幾尼購得，並於 2014 年再次以「仿提香·韋切利奧（Tiziano Vecellio）」名義出現在佳士得拍賣會上：https://www.christies.com/lotfinder/Lot/after-tiziano-vecellio-called-titian-portrait-of-5851119-details.aspx。

6　*Morning Post* 6 November 1829, 3; *North Wales Chronicle* 12 November 1829, 2; *Caledonian Mercury* 14 November 1829, 2 以及其他地方都有相關報導。八千英鎊的消息來自：

Northcote, *Titian*, 171。

7　還有其他一些關於這些畫作存世於英國以外地區的幻想。二十世紀初期有個一個錯誤觀點主張慕尼黑的版本（同樣是複製品）實際上是原作：Wielandt, 'Die verschollenen Imperatoren-Bilder' 提出這項說法，但被 Wethey, *Paintings of Titian*, 238 以及其他人駁斥。

8　另一個旗鼓相當的對手應該是 1596 年坦佩斯塔（Antonio Tempesta）的《馬背上的十二帝王》（*Twelve Caesars on Horseback*），它不僅作為版畫非常受歡迎，而且被複製到不同的媒介中（Peacock, *Stage Designs*, 281-82 指出它們對瓊斯〔Inigo Jones〕戲劇服裝的啟發；位於英格蘭東部安格爾西修道院的四幅複製畫：http://www.nationaltrustcollections.org. uk/object/515497—515500）。坦佩斯塔的生涯：Leuschner, *Antonio Tempesta*。

9　De Bellaigue, *French Porcelain*, no. 361.

10　它有許多不同的現代名稱，包括「皇帝室」（Gabinetto dei Cesari）和「皇帝大廳」（Sala dei Cesari）。

11　有關整修：Cottafavi, 'Cronaca', 622-23。有關複製品：L'Occaso, *Museo di Palazzo Ducale*, 231-33。

12　有關曼托瓦公爵宮的發展、「特洛伊室」以及費德里柯的贊助，以下是一些有用的介紹（參考大量的文獻資料）：Chambers and Martineau (eds), *Splendours*; Furlotti and Rebecchini, *Art of Mantua*。在接下來的註釋中，我選擇性地挑選了一些重要的討論和對特定曼托瓦主題有用的切入點。

13　貢薩格家族的古物收藏：Brown and Ventura, 'Le raccolte'; Rausa, '"Li disegni"'。一件名為「傅斯蒂娜」的古代雕像，曾是伊莎貝拉・德斯特（Isabella d'Este）與曼帖那之間爭奪的焦點，見第七章第 271 頁。

14　Dolce, *Dialogo*, 59：「更像真正的皇帝，而不是畫作（i veri Cesari e non pitture）」（也提到大量的人前往曼托瓦，只為一睹這些畫作）。

15　Zeitz, *Tizian*, 78-79.

16　「非常美，而且是一種無法超越或比擬的美（Molto belle, e belle in modo <or di sorte> che non si puo far più nè tanto）」；引自 Zeitz, *Tizian*, 101，並附上 Perini (ed.), *Gli scritti*, 162 中的上下文。有關這些批註的歷史以及哪位卡拉齊兄弟是作者的問題：Dempsey, 'Carracci Postille'; Loh, *Still Lives*, 28-29, 239 n. 64（得出不同的結論）。

17　空間布局：Koering, 'Le Prince et ses modèles'、*Le Prince*, 282-95 和 Zeitz, *Tizian*, 65-100。Frances Coulter 優秀的數位重建可在 https:// ucdarthistoryma.wordpress.com/2016/11/24/ journey-of-a-thesis-titians-roman-emperors-for-the-gabinetto-dei-cesari-mantua/ 找到，其中包括 Coulter, 'Supporting Titian's Emperors'（對整體設計的分析）；紙本版，包括實用的平面圖：Berzaghi, 'Nota per il gabinetto', esp. 255-58。仍然有用的英文概要：Shearman, *Early Italian Pictures*, 124-26。

18　羅馬諾的生涯：參考 Hartt, *Giulio Romano*，以及展覽目錄 *Giulio Romano* 內的論文。莎士比亞：*Winter's Tale*, Act 5, scene 2, line 96。

19　「提香先生，我最親愛的朋友（Messer Tiziano, mio amico carissimo）」，費德里柯於 1537 年 3 月 26 日寫給提香的信。這些信件被收集並在 Bodart, *Tiziano*, 149-56 進行討論，其中包含文件 nos. 253-304；Zeitz, *Tizian*, 61-65 也收錄了這些信件，文件 nos. 252-306。

20　將騎馬人物被認定為皇帝的最新論證：Berzaghi, 'Nota per il gabinetto', 246-47; Coulter, 'Supporting Titian's Emperors'。

21　漢普敦宮的畫作：Shearman, *Early Italian Pictures*, nos 117 and 118; Whitaker and Clayton, *Art of Italy*, no. 39（除了其他細節外，特別注意到倉促完成的跡象）。漢普敦宮的另一幅畫作描繪了山羊獻祭的場景（華盛頓特區國家美術館有相關的草圖，編號 1973.47.1），似乎與皇帝廳有關，但是（見第五章第 195 頁）和註 33 很難確定當初被放置的確切位置：Shearman, *Early Italian Pictures*, no. 119。羅浮宮的畫作：Hartt, *Giulio Romano,* 174-75。

22　漢普敦宮的兩幅畫作：Shearman, *Early Italian Pictures*, nos 120 and 121; Whitaker and Clayton, *Art of Italy*, no. 39。馬賽的三幅畫作：*Peintures Italiennes*, no. 73。Lapenta and Morselli (eds), *Collezioni Gonzaga*, 189-92，討論並說明了除了納爾福特廳的騎馬人物和勝利女神之外的所有作品，目前的擁有者已確認畫作的位置。我要感謝倫敦特拉法加藝廊（Trafalgar Gallery）的 Alfred Cohen 提供了該藝廊收藏的騎馬人物畫作的詳細資料。

23　關於貢薩格家族的清單：Luzio, *Galleria dei Gonzaga*, 89-136; Morselli (ed.), *Collezioni Gonzaga*, 237-508（包含插圖與進一步的評論，Lapenta and Morselli (eds), *Collezioni Gonzaga*）。查爾斯一世的財產清單：Millar (ed.), *Abraham van der Doort's Catalogue* and *Inventories and Valuations*。（兩份查爾斯一世財產清單，以及值得參考的評論：https://lostcollection.rct.uk/）

24　清單的是由費克勒（Johann-Baptist Fickler）編製，他是阿爾布雷希特某位繼承者勤奮的導師：Diemer (ed.), *Das Inventar*; Hartt, *Giulio Romano,* 170-76; Diemer et al. (eds), *Münchner Kunstkammer*, vol. 2, nos 2600, 2610, 2618, 2626, 2632, 2639, 2646, 2653, 2660, 2667, 2678, 2683。「迷你曼托瓦」概念：Diemer and Diemer, 'Mantua in Bayern?'; Jansen, *Jacopo Strada*, 611-13。關於「珍奇室」的角色：Pilaski Kaliardos, *Munich Kunstkammer*。

25　這些草圖的來源受到爭議：Verheyen, 'Jacopo Strada's Mantuan Drawings（認為它們是史特拉達本人的作品）; Busch, *Studien*, 204-5, 342 n. 90（第一個將它們認定為安德烈亞西的作品）。安德烈亞西的生涯：Harprath, 'Ippolito Andreasi'。Jansen, *Jacopo Strada*, esp. 701-8，明確表示史特拉達對貢薩格家族的藝術和建築的興趣不僅限於皇帝廳。

26　Suetonius, *Tiberius* 27。大英博物館收藏另一幅搭配卡利古拉「故事」的草圖（Inv. 1959,1214.1）：Koering, *Le Prince*, 287-88 and Berzaghi, 'Nota per il gabinetto', 245-46（對蘇埃托尼亞斯描述的那段描述提出了不同看法）。

27　這個空間引起了許多混淆，大部分的描述中方位都是錯誤的（實際上的西牆被稱為北牆等等）。本書根據 Koering 與 Coulter 的研究結果，使用了正確方向，而非常見的錯誤方向。

28　來自維也納的小雕像：*Giulio Romano*, 403。這裡我們很難辨識出一個明確的主題。不過在對面的東牆上，特洛伊英雄帕里斯（Paris）的小雕像與維納斯、密涅瓦（Minerva）與茱諾（Juno）的小雕像共同組成了一幅〈帕里斯的審判〉（*Judgement of Paris*）：Koering, *Le Prince*, 285-86。

29　其他騎馬人物中，最左邊的人物與倫敦特拉法加藝廊那幅畫相符；最右邊的人物則與漢普敦宮的其中一幅相符。

30　一般認為，弗爾維奧書中的插圖是藝術家卡爾皮（Ugo da Carpi）的作品，後來被廣泛複

製：Servolini, 'Ugo da Carpi'。

31　西牆上的完整陣容如下。上層從左至右：(1)「提比流斯・克勞狄斯・凱撒・奧古斯都・大祭司・國家之父（Ti [berius] Claudius Caesar Aug [ustus] P [ontifex] M [aximus] P [ater] P [atriae]）」，即克勞狄斯皇帝（那些提到這個紀念章的學者經常把「AUG PM」誤讀為無意義的「AUDEM」，而 Morselli (ed.), *Gonzaga...Le raccolte*, 173 裡的記載錯誤地假設這段文字是指騎馬人物，而非紀念章裝飾中的人物；(2)「多米修斯，尼祿皇帝之父（Domitius Neronis Imp [eratoris] Pater）」；(3)「祿修斯・西爾維烏斯・奧索・奧索皇帝之父（L [ucius] Silvius Otho Vthonis Imper [atoris] Pater）」，複製原始資料上的錯誤，正確應該是「O」，而非「V」；(4)「祿修斯・維提留斯，維提留斯皇帝之父（L [ucius] Vitellius Vitellii Imp [eratoris] Pater）」。下層從左至右：(1) 無法清楚辨識，不過可以辨識出「uxor」（妻子）；最有可能匹配的是克勞狄斯的未婚妻「莉薇雅・梅達琳娜」（Livia Medullina），但在婚禮當天去世；(2) 空白；(3)「阿爾琵雅・特倫西亞・奧索皇帝之母（Albia Terentia Othonis Imp [eratoris] Mater）」；(4)「塞克斯蒂莉雅・奧魯斯・維提留斯皇帝之母（Sextilia A [uli] Vitellii Imp [eratoris] Mater）」。

32　奧古斯都下方的完整陣容如下。上層由左至右：(1)「莉薇雅・德魯西拉・奧古斯都之妻（Livia Drusilla Augusti Uxor）」；(2)「提比流斯・尼祿・提比流斯之父（Tiberius Nero Tiberii Imper [atoris] Pater）」。下層由左至右：(1) 正確應為「茱莉雅・奧古斯都與絲葵柏妮婭之女・阿格瑞帕之妻（Iulia Augus [ti] ex Scribonia F [ilia] Agripp<a>e Ux [or]）」，但被 Zeitz, *Tizian*, 98 and Koering, *Le Prince* 286 誤讀成「……絲葵柏妮婭・F・阿格瑞帕之妻（... Scribonia F Agripp<a>e Ux [or]）」；(2)「莉薇拉・提比流斯的兒子德魯蘇斯之妻（Livilla Drusi Tiberii F [ilii] Uxor）」。德魯蘇斯之死：Tacitus, *Annals* 4, 3-8。莉薇拉悲慘的結局：Dio, *Roman History* 58, 11, 7。

33　《維斯巴西安和提圖斯的勝利》場景寬 1.7 公尺；每個騎馬人物像寬約半公尺；另外一幅山羊獻祭的「故事」（見註 21）寬 66 公分。假如我們加上（已遺失的）維提留斯的「故事」，以及每幅畫之間的邊框，所需的總寬度超過五公尺。這一點我們只能猜測。姑且不論史特拉達的筆記（見註 35）和慕尼黑清單的暗示，維提留斯的父母紀念章裝飾出現在相鄰牆上，顯示維提留斯肖像下方沒有騎馬人物像，或者沒有相應的「故事」陪襯。或者可能是現存在漢普敦宮的那幅山羊獻祭，一直被認為與圖密善的生平有關（Hartt, *Giulio Romano*, 175），根本不屬於這個空間（那裡沒有圖密善的肖像）。有關這些謎題以及各種解答的最新評論：Berzaghi, 'Nota per il gabinetto'。

34　將克勞狄斯誤認為凱撒：Millar (ed.), *Abraham van der Doort's Catalogue*, 43, and *Inventories and Valuations*, 328。關於這個「市長」的故事，引自 Tacitus, *Annals* 6, 11, 3。清單顯示至少到 1598 年，「錯誤的」「故事」已經與「錯誤的」皇帝配對。

35　史特拉達的筆記：Munich, Hauptstaatsarchiv, *Libri Antiquitatum*, 4852, fol. 167；發表在 Verheyen, 'Jacopo Strada's Mantuan Drawings', 64：「前述的十二位皇帝騎馬像（*Dodici imperadori, sopradetti, a cavallo*）」（斜體是我的註記），引自 Verheyen, *Libri Antiquitatum*, vol. 2。1627 年的清單：Luzio, *Galleria dei Gonzaga*, 92; Morselli (ed.), *Collezioni Gonzaga*, 269：「其他十幅畫作，每幅都描繪一位騎馬皇帝像（*Dieci altri quadri dipintovi un Imperator per quadro a cavallo*）」（斜體是我的註記）。查爾斯一世的財產清單中的十一幅：Millar

(ed.), *Inventories and Valuations*, 270。（在貢薩格清單的其他地方提到了一位「騎馬皇帝」，雖然並非出自羅馬諾（Luzio, *Galleria dei Gonzaga*, 97; Morselli (ed.), *Collezioni Gonzaga*, 278），但可能有助於在某種程度上解決矛盾。如何準確計算勝利形象的數量，則是另一個更複雜的問題。

36　Vasari, *Vite*, 834（「提香畫的十二幅皇帝肖像〔the twelve portraits of the emperors which Titian painted〕」）。史特拉達（見註 35）也提及了「十二」個皇帝。不同的清單之間存在差異：Millar (ed.), *Inventories and Valuations*, 270 記錄為「十二」（雖然其中一份手稿副本裡改為「十一」：British Library, Harley MS 4898, f 502）；1627 年的曼托瓦清單正確記載為「十一」（Luzio, *Galleria dei Gonzaga*, 89; Morselli (ed.), *Collezioni Gonzaga*, 268）；查爾斯一世代理商在拍賣的信件中，有「十二」與「十一加一」兩個不一致的數字（Luzio, *Galleria dei Gonzaga*, 139）。

37　Hartt, *Giulio Romano*, 170, 176-77.

38　「朱利歐・羅馬諾」的圖密善：Luzio, *Galleria dei Gonzaga*, 90; Morselli (ed.), *Collezioni Gonzaga*, 268（「另一幅出自朱利歐・羅馬諾之手，有皇帝形象的類似畫作（another similar painting with the figure of an emperor, by the hand of Giulio Romano）」。費第的圖密善：Morselli in Safarik (ed.), *Domenico Fetti*, 260, 264-65。不論是新創作或複製品的複製品，每一個複製系列都包含一幅圖密善；見圖 5.10。

39　尤利烏斯・凱撒（Suetonius, *Julius Caesar* 7): Diemer et al. (eds), *Münchner Kunstkammer*, vol. 2, no. 2632; Hartt, *Giulio Romano*, 170, 174（誤解這個故事場景）。奧古斯都（Suetonius, *Augustus* 94): Hartt, *Giulio Romano*, 171-72; Diemer et al. (eds), *Münchner Kunstkammer*, vol. 2, no. 2610; 初步草圖一半在溫莎皇家圖書館（Windsor Royal Library），另一半在維也納的阿爾貝蒂納博物館（Albertina）：Vienna: Chambers and Martineau (eds), *Splendour*, 191。

40　這點我參考了 Koering, *Le Prince*, 285。Arasse, *Décors*, 249-50 n. 163 指出，「彩繪房間」中曼帖那描繪的八位皇帝也存在相似的情況。

41　Pocock, *Barbarism*, 127-50.

42　Silver, *Marketing Maximilian*, esp. Chaps. 2 and 3; Wood, *Forgery, Replica, Fiction*, 306-22。

43　Panvinio, *Fasti*。關於「盜版」：McCuaig, *Carlo Sigonio*, 30-33；對史特拉達更有利的觀點（當時「剽竊」的概念比現在更為彈性；見第四章，註 16）：Bauer, *Invention of Papal History*, 52-53; Jansen, *Jacopo Strada*, 196-99。其他將古羅馬與現代歷史連結起來的嘗試包括 Fulvio, *Illustrium imagines*，該書從亞努斯開始，以神聖羅馬帝國皇帝康拉德（西元 918 年逝世）結束，另一本是佩廷格（Konrad Peutinger）出版從尤利烏斯・凱撒到馬克西米利安的皇帝匯編計畫（Silver, *Marketing Maximilian*, 77-78; Jecmen and Spira, *Imperial Augsburg*, 49-51）。

44　費德里柯作為奧古斯都的範本：Zeitz, *Tizian*, 94-100。但 *RRC* 494, 529 等硬幣上有鬍子的屋大維，也與提香的奧古斯都（複製畫）相匹配。

45　Koering, *Le Prince*, 273-82 提到了相應性；更簡要的討論，見 Hartt, *Giulio Romano*, 178-79。

46　Ferrari (ed.), *Collezioni Gonzaga*（皇帝廳：p. 189）。

47　Bodart, *Tiziano*, document 304; Zeitz, *Tizian*, document 306.

48　收購的情況和背景：Luzio, *Galleria dei Gonzaga*; Brotton, *Sale*, 107-44; Anderson, *Flemish*

Merchant。

49　「封閉的涼廊」的歷史：Furlotti and Rebecchini, *Art of Mantua*, 236-40（Shearman, *Early Italian Pictures*, 125 錯誤地認為這是皇帝廳的新名字）。公爵宮畫作的分散：Luzio, *Galleria dei Gonzaga*, 89-90, 92, 97, 115; Morselli (ed.), *Collezioni Gonzaga*, 268-69, 278, 295。

50　Anderson, *Flemish Merchant*，嘗試描繪出尼斯更多細緻的面貌。關於汞的損害：Wilson, *Nicholas Lanier*, 130-31。

51　十八世紀的「殘存」：Keysler, *Travels*, 116-17。有關畫作被毀的離奇說法：Richter (ed.), *Lives*, 47（「喬納森‧福斯特〔Jonathan Foster〕女士」負責註釋）。有可能其中幾幅羅馬諾的「故事」最後並未被送往英格蘭，因為不是所有畫作都可以在查爾斯一世的藏品清單中找到。

52　修復方法：R. Symonds, British Library, Egerton MS 1636, fol. 30，引自 Wilson, *Nicholas Lanier,* 131。損壞的畫作：Millar (ed.), *Abraham van der Doort's Catalogue*, 174（在一系列受損的曼托瓦畫作中，被列為「完全被汞毀壞」）。

53　原始文件（The National Archive, Kew, Surrey, LC 5/ 132 f. 306）：http://jordaensvandyck.org/archive/warrant-to-pay-van-dyck-280-for-royal-portraits-15-july-1632/。

54　Puget de la Serre, *Histoire*（沒有頁碼）；相關段落引自 Wilks, 'Paying Special Attention', 158-59。文件紀錄再次出現不相符之處。普傑‧德拉塞爾（Puget de la Serre）指出這些皇帝畫作都出現在同一地方，但這明顯和其他證據有所抵觸，包括近代的清單紀錄在內。

55　奧索：Millar (ed.), *Abraham van der Doort's Catalogue*, 194; *Inventories and Valuations*, 66.

56　Millar (ed.), *Abraham van der Doort's Catalogue*, 226-27（附錄裡有一份清單，但不是出自范德多特〔van der Doort〕本人之手）。

57　海克力斯和查爾斯：Millar (ed.), *Abraham van der Doort's Catalogue*, 226, 227。

58　這幅圖像的直接來源：Raatschen, '*Van Dyck's Charles I* '; Howarth, *Images of Rule*, 141-45。

59　精確重建這個藝廊涉及猜測。但是 Wilks, 'Paying Special Attention' 證實了藝廊的基本結構以及提香的皇帝畫的位置，這與 Howarth, *Images of Rule*, 141 的看法相反，他想像的是「成排的」畫作通往查爾斯的肖像畫。

60　在這個藝廊和其他地方，查爾斯主張的君權神授以及海克力斯角色的關聯：Hennen, 'Karl zu Pferde', 47, 83; Wilks, 'Paying Special Attention', 159-60。

61　「國王之物」的處理：Brotton, *Sale*, 210-312; Haskell, *King's Pictures*, 137-69。

62　騎馬像的出售和隨後的命運：Shearman, *Early Italian Pictures*, 123-24（關於羅馬諾的「故事」，其中幾幅回到了皇家收藏，不過〈奧索〉隨後再度遺失，見頁 125-26）。「復辟運動」概論：Brotton, *Sale*, 313-51; Haskell, *King's Pictures*, 171-93。

63　關於這些複雜的談判：Brown and Elliott (eds.), *Sale of the Century*，其中一些關鍵文件經過翻譯和討論，見 Brotton and McGrath, 'Spanish Acquisition'。

64　第一個比較負面的評論：Brown and Elliott (eds.), *Sale of the Century*, 285-86（1651 年八月八日在阿爾巴家族檔案館〔Archivo de la Casa de Alba〕備忘錄的重印版），Caja 182-195：「提香的十二幅皇帝……其中六幅狀態非常糟糕。維提留斯皇帝那幅則完全消失了……（The Twelve emperors by the hand of Titian ... six of which are in very bad condition. And the one of the emperor Vitellius entirely lost.）」對這些作品的改觀，反映在同個檔案館裡一封

1651 年十一月二十四日的信中 (Caja 182-176)，由 Brotton 和 McGrath 翻譯，見 'Spanish Acquisition', 13（西班牙文原文見 Brown and Elliott (eds.), *Sale of the Century*, 282）。

65　這間宮殿的歷史：Brown and Elliott, *Palace for a King*（包括對委託的畫作的討論，頁 105-40）; Barghahn, *Philip IV and the 'Golden House'*, 151-401（詳細重建畫作的陳列方式）。布恩雷蒂羅宮的遺址所剩無幾，部分殘存的房間現在是普拉多美術館（Prado Museum）建築群的一部分。

66　畫廊的布局：Bottineau, 'L'Alcázar' 收錄了 1686 年的清單（關於提香的作品，特別見於頁 150-51）; Orso, *Philip IV*, 144-53; Vázquez-Manassero, 'Twelve Caesars' Representations', esp. 656-58。

67　沒有完整或精確的複製品清單，但一份有用的登記，其中包含重要文件，見 Wethey, *Paintings of Titian*, 237-40; Zimmer, 'Aus den Sammlungen', 12-16; 26-27。關於「臉孔」一詞所表達的意思，可以參考奧地利安拉斯宮收藏的一組十六世紀晚期十二帝王複製畫，將提香的原始四分之三肖像縮減為「只有臉部」的版本：見 Haag (ed.), *All'Antica*, 214-17。

68　Lamo, *Discorso*, 77:「將*所有*十二幅肖像都獻給侯爵（ offerendo *tutti* i dodici ritratti al Marchese）」（斜體是我的註記），對其風格也有所討論。坎皮的作品和延伸作品：*I Campi*。

69　Coulter, 'Drawing Titian's "Caesars"'（早在一個半世紀以前就出現，並有部分發表在 Morbio, 'Notizie'）。這些畫稿明顯以某種方式相互關聯，雖然具體的關聯性尚不清楚，但它們與一套非常相似且明顯經過方格化（用於複製）的六幅提香畫稿相關。這些畫稿包括〈尤利烏斯·凱撒〉、〈克勞狄斯〉、〈尼祿〉、〈伽爾巴〉、〈奧索〉和〈維提留斯〉。這些畫稿在 2009 年五月十八日巴黎的 Gros & Delettrez 拍賣會上未能售出，拍品編號 29 A-C（出自羅馬諾的工坊）。

70　費迪南和西班牙收藏：Lamo, *Discorso*, 78。為貢薩格家族次要旁支繪製的（遺失）畫作：Sartori, 'La copia'。一些檔案收錄在 Ronchini, 'Bernardino Campi'，尤其是 頁 71-72，其中提出了一些常見問題（例如，如果坎皮真的繪製了這些畫作並已有自己的範本，那麼為何瓜斯塔拉的費蘭特二世〔Ferrante II〕會指示坎皮以薩比歐內塔的帝王為範本進行複製？）。坎皮及其工坊在薩比歐內塔的花園宮（Palazzo Giardino）繪製的一系列帝王頭像，確實反映了提香肖像系列中的人物臉部特徵，但是這些臉部附著在完全不同的身體上，有時將「錯誤的」臉與「錯誤的」帝王結合在一起（Sartori, 'La copia', 21-24）。

71　曼托瓦的幾份複製品：Rebecchini, *Private Collectors* 收錄了本地的收藏品清單和遺囑，其中列出了「十二帝王」的畫作，有時明確歸屬為提香（見 App. 4, I, 139; 4, II, 34; 6, II; 6, III, 11; 6, V, 1; 6, V, 210; 6, VI, 1）。有關古列爾莫公爵（Duke Guglielmo）委託佩雷斯製作一套複製品的證據：Luzio, *Galleria die Gonzaga*, 89。

72　馬克西米利安二世委託的那套作品：Zimmer, *Aus den Sammlungen*, 20, 43-47。法爾內塞家族的清單，見 Jestaz, *L'Inventaire*, vol. 3, 132。這些畫作可能的十六世紀來源：Robertson, 'Artistic Patronage', 370。

73　這件事在尼斯 1627 年十月二日的信中獲得證明（刊登在 Luzio, *Galleria dei Gonzaga*, 147），並參考了 Anderson, *Flemish Merchant*, 130-31。尼斯報導稱，公爵「想要派一位畫家去複製畫廊裡的畫作（voel mandare un pittore a posta per copiare li quadri della

galleria）」，但他堅持認為威尼斯有很多優秀的藝術家可以完成這項工作。

74　信的內容：Voltelini, 'Urkunden und Regesten', no. 9433：「因為他已經有了其他從羅馬運來的複製品（porque ya tiene otros duplicados, que le embiaron de Roma）」。有關這套收藏的更多背景：Delaforce, 'Collection of Antonio Pérez', esp. 752。

75　達瓦洛斯收藏品：*I Campi*, 160 以及 *I tesori*, 50-53。那些私人收藏歷史在曼托瓦的文獻中有記載，並且自 1970 年末以來一直在英國。1712 年曼托瓦公爵宮清單中記載由「那位帕多瓦的畫家」（il Padovanino）製作的那套複製品，與原作在威尼斯等待運送期間為貢薩加家族製作的複製品，二者之間的關係很難確定：Eidelberg and Rowlands, 'The Dispersal', 214, 267 n. 53。現在皇帝廳裡代替原作的複製品是在 1924 年另外購得的（見註 11）。

76　可想而知，慕尼黑的這套複製品的歷史很難釐清。據悉史特拉達在曼托瓦訂製了皇帝廳的主要複製品（以及安德烈亞西的草圖），但他一定有注意到慕尼黑已有另一套皇帝系列，因為他只有訂製一幅圖密善（有可能他誤以為慕尼黑的這套只有提香原作的十一位帝王，但顯然錯了，因為費克勒的清單上〔見註 24〕記錄著慕尼黑收藏中有**兩幅**圖密善）。相關的文獻記載和涉及的複雜推論：Verheyen, 'Jacopo Strada's Mantuan Drawings', 64（以及註 35）；Diemer et al. (eds), *Münchner Kunstkammer*, vol. 2, nos 2682, 3212；Zimmer, 'Aus den Sammlungen', 12-14。

77　這裡也存在著無解的難題。正如 Zimmer, 'Aus den Sammlungen', 19-20 中觀察到的那樣，相關的信件（註 74）有關顯示魯道夫並不真正有意收購佩雷斯的帝王畫作；但如果他在 1576 年父親去世時已經繼承了一套畫作，那麼為了什麼還會考慮購買呢？

78　薩德勒的生涯：Limouze, 'Aegidius Sadeler, Imperial Printmaker'；*Aegidius Sadeler (c. 1570-1629)*。這些版畫是目前最受歡迎的提香皇帝版畫版本，但還有許多其他版本：例如，十七世紀早中期蒙科內特（Bathasar Moncornet）的版本；十七世紀晚期沃爾夫岡（Georg Augustus Wolfgang）的版本；十八世紀貝克韋爾（Thomas Bakewell）和卡特蘭（Louis-Jacques Cathelin）的版本。其中有些是複製自薩德勒，有些則是取材自其他的提香複製畫。例如，薩德勒的〈圖密善〉就不是根據坎皮的範本繪製的（這是魯道夫二世並未擁有坎皮作品的另一個明確跡象；見圖 5.10）。沃爾夫岡確實以坎皮的〈圖密善〉為基礎繪製了其中一個角色，但他將其誤認為〈提比流斯〉（另一個身分誤認的例子）。（見大英博物館，Inv. 1950,0211.189.）

79　Vertue, *Vertue's Note Book*, 52。事實上，當時提香的系列作品在英國分開陳列，因此不太可能被整套複製。

80　Worsley , 'The "Artisan Mannerist" Style', 91-92 指出這些帝王肖像與這個義大利家族的興趣存在關聯。不過，直接依賴於薩德勒的複製畫，意味著他們對於原作或義大利一無所知（圖像：https://www.artuk.org/visit/venues/english-heritage-bolsover-castle-3510）。

81　有關此書的細節：https://www.sothebys.com/en/auctions/ecatalogue/2011/music-and-continental-books-manuscripts-l11402/lot.11.html。非常感謝 Bill Zachs 跟我分享這本書，並告訴我這本書的封皮是由松頓（Robert Thornton, 1759-1826）委託，風格類似佩恩（Roger Payne）和瓦爾特（Henry Walther）的作品。盾牌：*Schatzkammer*, 282。

82　Fontane, *Effi Briest*, 166.

83　Halsema-Kubes, 'Bartholomeus Eggers' keizers'。它們原先是為奧拉寧堡（Oranienburg）的

另一座皇宮設計的，同樣的模型再次被用於阿姆斯特丹國家博物館（Rijksmuseum）的四座鉛製胸像（圖 5.15）；「富有想像力的幻想」（phastasievollen ... Dekor）：Fittschen, *Bildnisgalerie*, 54-55。

84　《每日郵報》的引用可在第二章註 44 找到。相關的現代紀念品：https://fineartamerica. com。

85　Crowe and Cavalcaselle, *Titian*, 424.

86　引自：Saavedro Fajardo, *Idea de un príncipe*, 14 ('No a de aver ... Estatua, ni Pintura, que no cie en el pecho del Principe gloriosa emulacion')；該句譯自 *The Royal politician*, 15-16。這些理論與西班牙君主制中古代皇帝的圖像有關：Vázquez-Manassero, 'Twelve Caesars' Representations', 658。

87　Agustin, *Dialogos*, 18-19（特別關注尼祿的長相，他是彼得和保羅的迫害者）。

88　Koering, *Le Prince*, 155-60（指出羅馬諾在皇帝廳內的一幅「故事」，展示了尤利烏斯‧凱撒受到亞歷山大大帝雕像的啟發，從而演繹出整個「典範性」原則）；Bodart, *Tiziano*, 158; Maurer, *Gender, Space and Experience*, 93-97（有關曼托瓦、性別、文化歷史脈絡更廣泛的討論）。有關「榜樣」：Lyons, *Exemplum*。

第六章

1　十九世紀有關「花俏」的評論：*Visitor's Hand-Book*, 46。還有更糟的（「俗麗色彩、拙劣技法和愚蠢構圖」）：Dutton Cook, *Art in England*, 22，書中引用霍勒斯‧沃波爾（Horace Walpole）的一句名言，它看起來好像藝術家「刻意地破壞了它」。

2　對維里歐及其作品較為正面的描述：Brett, 'Antonio Verrio (c. 1636-1707)'；Johns, '"Those Wilder Sorts of Paintings"'。特別針對他在漢普敦宮的作品：Dolman, 'Antonio Verrio and the Royal Image'。

3　有突破性觀點的文章：Wind, 'Julian the Apostate'; Dolman, 'Antonio Verrio and the Royal Image', 22-24。關於皇帝本人：Bowersock, *Julian*。

4　Bowersock, 'Emperor Julian on his Predecessors'; Relihan, 'Late Arrivals', 114-16.

5　有關身分辨識：Wind, 'Julian the Apostate', 127-28。

6　詳細的宗教與政治詮釋：Wind, 'Julian the Apostate', 129-32。「互動式論述」：Dolman, 'Antonio Verrio and the Royal Image', 24。

7　布魯圖斯和卡西烏斯的懲罰：Dante, *Inferno* 34, 55-67。關於文藝復興時期對於凱撒的不同評價：McLaughlin, 'Empire, Eloquence'。布拉喬利尼與委羅內塞的辯論，以及相關文本：Canfora (ed.), *Controversia*; Poggio；布拉喬利尼論述的部分內容，以及委羅內塞的完整內容的英文翻譯，以及進一步討論：Mortimer, *Medieval and Early Modern Portrayals*, 318-75。

8　Wyke, *Caesar*, 155.

9　de Bellaigue, *French Porcelain*, no. 305。其他描繪的皇帝有奧古斯都、圖拉真、塞提米烏斯‧賽維魯斯、君士坦丁（再加上共和主義者西庇歐和龐培；希臘人特米斯托克利〔Themistocles〕、彌提亞德斯〔Miltiades〕、培里克里斯〔Pericles〕和亞歷山大；羅馬的敵人：漢尼拔和米特拉達伊斯〔Mithradates〕）。

10　古代對凱撒的批評：見第二章，註釋 6。迪爾的雕塑作品：Macsotay, 'Struggle'。

11 近期對這幅畫的簡要討論：Mauer, *Gender, Space and Experience*, 113-15。這個古老的軼事被多位作者提及，例如 Pliny, *Natural History* 7, 94; Dio, *Roman History* 41, 63, 5; 此類常見主題在古代文學中的表現：'Book-Burning', 221-22。

12 Plutarch, *Pompey* 80，提及凱撒看到頭顱時的震驚（雖然是龐培的圖章戒指令凱撒落淚）；更存疑的觀點：Lucan, *Pharsalia* 9, 1055-56。凱撒看到龐培頭顱（以及程度不一的憎惡）出現在許多繪畫、版畫和錫釉彩陶上，其中包括 Louis-Jean François Lagrenée、Antonio Pellegrini、Sebastiano Ricci 和 Giovanni Battista Tiepolo 的作品。

13 Martindale, 'Triumphs'（至今仍是經典作品）；Campbell, 'Mantegna's Triumph' and *Andrea Mantegna*, 254-72（對這些畫作陰暗面的感受，與我相同）；Tosetti Grandi, *Trionfi*; Furlotti and Rebecchini, '"Rare and Unique"'。

14 Martindale, 'Triumphs', 117-18.

15 凱撒的臉孔經過大幅修復，但是密切參照了維也納的一份複本：Martindale, 'Triumphs', 157。

16 有關這個奴隸傳統的謹慎分析：Beard, *Roman Triumph*, 85-92。

17 該畫家作品中的「妒忌」主題：Campbell, 'Mantegna's Triumph', 96（還有畫家曼帖個人印章設計：可能是凱撒頭像）。Vickers, 'Intended Setting' 理解了這個拉丁文短語的重點，但他的結論相當異想天開。

18 關於這些掛毯的重要研究：Campbell, 'New Light' 以及 Karafel, 'Story'。有關凱撒和亞伯拉罕兩組掛毯組的討論：Campbell, *Henry VIII*, 277-97。相關清單條目：Starkey (ed.), *Inventory*, no. 11967（附完整尺寸）；Millar (ed.), *Inventories and Valuations*, 158。

19 掛毯的歷史、重要性和命運變遷：Campbell (ed.), *Tapestry in the Renaissance*, 3-11; Belozerskaya, *Luxury Arts*, 89-133。

20 觀看史：Campbell, 'New Light', 2-3。「織進掛毯裡的生命」引自：Groos (ed.), *Diary of Baron Waldstein*, 149。由威德（Charles Wild）創作的水彩畫，藏於 Royal Collection (RCIN 922151)。

21 我稱之為「亨利八世的原件」，是基於一般的假設，因他是第一個委託製作這些掛毯的人；沒有任何跡象表明在他之前有過其他的版本。

22 Karafel in Cleland (ed.), *Grand Design*, nos 61 and 62（雖然誤認了場景的主題；見第六章第241-242頁）。

23 有關凱撒遇害：William (ed.), *Thomas Platter's Travels*, 202; 龐培遇害：Groos (ed.), *Diary of Baron Waldstein*, 149。

24 Campbell, 'New Light', 37（從 Archivio di Stato in Rome 引用相關文件）。近期有關這幅掛毯的圖像討論：Astington, *Stage and Picture*, 31-33。

25 Suetonius, *Julius Caesar* 81（未提及名字）；Plutarch, *Julius Caesar* 65（由莎士比亞改編：*Julius Caesar*, Act 2, scene 3; Act 3, scene 1）。

26 Campbell, 'New Light', 35 以及 Raes, *De Brusselse Julius Caesar wandtapijtreeksen*, 12 將其描述為「道德化」。掛毯上的完整標題如下：「一本小冊子呈給凱撒，內容包含了陰謀的細節。他沒有讀，但進入了元老院；當他坐在他專屬的位置時，議員群起攻之，二十三刀次的攻擊 [殺死] 他。因此，曾經用百姓鮮血填滿世界的人，最終以自己的鮮血填滿元

老院（Datus libellus Cesari conjurationem continens / Quo non lecto venit in curia ibi in curuli sedentem / Senatus invasit tribusq et viginti vulneribus / Conodit sic ille qu terrarum orbem civili sanguine / Inpleverat tandem ipse saguine <sic> suo curiam implevit）」。這個描述與 Florus, *Epitome* 2, 13, 94-95 非常相似：'libellus etiam Caesari datus. ... Venit in curiam. ... Ibi in curuli sedentem cum senatus invasit, tribusque et viginti volneribus. ... Sic ille, qui terrarium orbem civili sanguine impleverat, tandem ipse sanguine suo curiam implevit'.

27　對梵蒂岡系列與亨利八世收藏之間關聯的技術論證：Campbell, 'New Light', 5-6, 10-12。後來還有兩件採稍晚的作品採用相同設計：其中一件所在地不明，出現在 1988 年十二月二日巴黎德魯奧（Drouot）拍賣會（拍品編號 158）。另一件現收藏在法國國家文藝復興博物館（French Musée National de la Renaissance），藏品編號 inv D2014.1.1。

28　Plutarch, *Julius Caesar* 35; Lucan, *Phaesalia* 3, 154-56, 165-68.

29　我在此簡要說明一些插曲、複雜關係與相關晚期版本的訊息。當 1654 年克莉絲汀娜女王退位時，她將這些掛毯一同帶往羅馬（這些掛毯是她在叔公埃里克十四世〔Erik XIV〕1577 年去世後繼承的），在她過世後，由奧德斯卡爾奇（Don Livio Odescalchi）取得，並製作收藏清單（我參考了羅馬的赫茲圖書館〔Hertziana Library〕的清單副本）。亞歷山德羅·法爾內塞的藏品清單：Bertini, 'La Collection Farnèse', 134-35。若想要繼續追蹤其他掛毯版本：類似的場景（邊框和說明文字被移除，並被錯誤辨識為聖經故事）的掛毯，在 1994 年一月十一日紐約佳士得拍賣會上出售，拍品編號 216; 另一件則被記錄在一份十九世紀末編纂的羅馬掛毯清單（沒有確切的地點資訊）：Barbier de Montault, 'Inventaire', pp. 261-62。這個尚未出現的例子有較短的標題：「凱撒盤算著金子（Aurum putat Caesar）」；另可見 Raes, *De Brusselse Julius Caesar wandtapijtreeksen*, 86-87。

30　Forti Grazzini, 'Catalogo', 124-26; Karafel, 'Story', 256-58。亞歷山德羅的母親，帕爾馬的瑪格麗特（Margaret）擁有的掛毯系列：Bertini, 'La Collection Farnèse', 128。

31　2000 年十月十七日紐約蘇富比，拍品編號 117。

32　這幅掛毯曾出現在一篇廣為流傳的假新聞中，聲稱它可能是亨利八世原始系列中的一幅（*The Times* 26 December 2016）；毫無疑問，根據邊框的設計，可確定這是較晚期的織品。

33　Suetonius, *Julius Caesar* 81; Plutarch, *Life of Caesar* 63; Shakespeare, *Julius Caesar*, Act 1, scene 2。這幅標題為「斯普林那」的掛毯目前下落不明；它曾出現在一份拍賣清單上，Campbell, 'New Light', Fig. 18。

34　掛毯製作的技術細節：Campbell, 'New Light'。記錄在案的場景如下：凱撒橫渡盧比孔河；凱撒強闖國庫；凱撒進軍布林迪西姆（Brundisium）、馬背上的凱撒與囚犯、公牛獻祭、斯普林那預言未來（見第 239-240 頁）、龐培的妻子在開戰之初離去（見第 241-242 頁）、凱撒與巨人戰鬥（見第 240 頁）、法撒盧斯戰役、龐培與妻子登船、龐培遇害、凱撒遇害。

35　Helen Wyld 曾協助英國國民信託（National Trust）研究這些掛毯在波伊斯城堡的十七世紀晚期版本，最後結果顯示，一流的鑑定過程也會出錯。http://www.nationaltrustcollections.org.uk/object/1181080.1。

36　就我所知，另一組以盧坎為基礎的圖像系列，是十六世紀中期出現在昂西勒法朗城堡

（Chateau Ancy-le-Franc）的系列作品，但其全然聚焦在法撒盧斯戰役本身（Usher, *Epic Arts*, 60-73）。不過，史詩《法撒利亞》的個別場景和人物，特別是艾莉克托（見本書第239-240頁），在其他繪畫作品中也有出現。

37　當華德斯坦（Waldstein）將亨利八世的掛毯系列描述為「尤利烏斯・凱撒與龐培的故事」時，他或許已經意識到這點：Groos (ed.), *Diary of Baron Waldstein*, 149。

38　其中一則標題寫道：「有人向女巫詢問凱撒的事情。她警告要在戰爭中小心戰鬥（？）」（Queritur ex saga quidnam de Caesare fi / ad. Medium marti bella cavere monet）」；另一則寫道：「尤利烏斯・凱撒在此逃離熊熊怒火，突然意識到他曾經是一隻野獸（？）」（Julius hic furiam Caesar fugitat furientem / cognoscens subito bestia quod fuerat）」。

39　斯普林那（Spurinna）名字的最後一個字母「a」或許是造成現代對此混淆的原因之一，這字尾通常與女性性別有關，但**不必然**如此。

40　Lucan, *Pharsalia*, 6, 413-830。

41　這個設計明顯地出現在亞歷山德羅・法爾內塞的掛毯系列中：在兩個不同版本的標題前三個字「**凱撒在此**殺死一個大巨人」（*Julius hic Caesar* gigantem interficit amplum）被用來識別該作品（Bertini, 'La Collection Farnèse', 135）。在教宗尤利烏斯三世的掛毯藏品清單中一個標題為「日耳曼之戰」（*The War in Germany*）可能也指的是同樣的設計。

42　Lucan, *Pharsalia* 6, 140-262（引自第 148 行）；Suetonius, *Julius Caesar* 68 有提到這個故事，但**沒有**提及那個獨特而可怕的細節。

43　Lucan, *Pharsalia* 3, 114-68; 1, 183-227; 8, 536-691。

44　這件帶有「正確」標題的掛毯在 1993 年十月十八日巴黎的 Drouot Richelieu 拍賣，目前下落不明（在 Campbell, 'New Light', Fig. 9 有圖示）。Campbell 確信這幅掛毯描繪的是凱撒和他的妻子，並試圖將「Castra petit Magnus maerens Cornelia Lesbum...」這個標題強加於這幅掛毯上。他聲稱龐培和凱撒都有一位叫做科妮莉亞的妻子（儘管凱撒的科妮莉亞在內戰前已經去世），並且凱撒和龐培可能都被冠上「Great」或「Magnus」的稱號（儘管個稱號實際上是屬於龐培）。在波伊斯城堡的一個版本上可以看到「SPQR」標誌。Wyld 對此進行了討論（http://www.nationaltrustcollections.org.uk/object/1181080.4），大致上是正確的。

45　該掛毯現藏於里斯本大教堂（Lisbon Cathedral）（在 Campbell, 'New Light', Fig. 6 有圖示）。有關「斯普林那」場景的標題，提到了「女巫」（註 38），應該也可以正確指認出這是艾莉克托的場景。

46　中世紀的解讀：Spiegel, *Romancing the Past*, 152-202; Menegaldo, 'César'（清楚說明「中世紀的解讀」並不只對凱撒有利）。文藝復興時期和後來的政治性解讀：Hardie, 'Lucan in the English Renaissance'; Paleit, *War, Liberty, and Caesar*。

47　Campbell, *Henry VIII*, 278-80。

48　揚・范德史特拉特的事蹟：Baroni and Sellink (eds), *Stradanus*。這些拉丁文詩句比薩德勒的皇帝版畫好不了多少（關於奧古斯都的引言：「cum ... teque audes conferre Deo, te Livia sortis / dicitur humanae misto admonuisse veneno」）。

49　有關這場宴會：Suetonius, *Augustus* 70。有毒的無花果：Dio, *Roman History* 54, 30。圖密善玩弄蒼蠅的情節：Suetonius, *Domitian* 3。在這些版畫中的一些場景與〈阿爾多布蘭迪

尼銀盤〉部分場景有驚人的相似之處，說明後者的設計者可能參考了同樣的資料來源（Siemon, 'Renaissance Intellectual Culture ', 70-74）。如果是這樣，代表了相同的視覺元素可用來建構完全不同意識形態的圖像。

50 這些皇帝肖像系列：Jaffé, 'Rubens's Roman Emperors'; Jonckheere, *Portraits*, 84-115。

51 McGrath, 'Not Even a Fly'; Jonckheere, *Portraits*, 125-27。論及不敬程度，帕爾米賈尼諾（Parmigianino）的尼祿畫像緊追其後（尼祿裝扮成阿波羅神，取材自一枚羅馬錢幣），尼祿有巨大的陽具（Ekserdjian, *Parmigianino*, 20）。

52 Suetonius, *Vespasian* 4; *Domitian* 3.

53 這種正統的流派等級制度最早是由十七世紀晚期藝術理論家費利比恩（André Felibien）建立的。在此脈絡下，這個「令人欽佩的行為模範」（*Exemplum virtutis*）的概念，以及「歷史畫」複雜和爭議的歷史：Green and Seddon (eds), *History Painting Reassessed*; Bann, 'Questions of Genre'（以及註 73）。

54 Thackeray, *Paris Sketch Book*, 56-84 ('On the French School of Painting').

55 全名是〈奧古斯都時代：我主耶穌基督的誕生〉（*Siècle d'Auguste: Naissance de N.-S. Jésus-Christ*）。這幅畫與傑洛姆其他作品中的關聯性：House, 'History without Values'; *Gérôme* 70-73（討論目前收藏於蓋蒂博物館一幅尺寸較小的草圖）。戈蒂耶的疑慮：Gautier, *Beaux-arts*, 217-29。將奧古斯都的時代與基督的誕生相連，在藝術和文學上皆有相當長久的歷史。但傑洛姆對這個主題描繪，部分靈感來自一個更晚近的十七世紀神學家亞克 - 貝尼涅·博須埃（Jacques-Bénigne Bossuet）的作品：Miller, 'Gérôme', 109-11; 'Gérôme', 70, 72。

56 這些畫作的故事和反響：Seznec, 'Diderot' and Rickert, *Herrscherbild*, 129-32。狄德羅的評論：Diderot, *Oeuvres complètes*, 239 ('Cela, un empereur!') and 265。委託製作第四幅提圖斯皇帝的畫作，但從未完成。

57 即使不一定受到讚賞，但這幅畫至今仍廣受討論：Weir, *Decadence*, 35-37（相當有幫助的介紹）；Fried, 'Thomas Couture'；Boime, *Thomas Couture*, 131-88（完整記載該畫歷史）。將其比喻為一篇布道文並推薦給學校展示：Ruckstull, 'Great Ethical Work of Art', 534, 535。

58 有時這個人物（其「真實」或刻意打造的身分，一如往常不詳）被解讀為共和派不贊同的人物「布魯圖斯」，這個暗示便無法成立。例如，*Le Constitutionnel* 23 March 1847, 1。

59 庫莒爾的政治觀點，以及這幅畫具體想傳達的當代議題仍有爭議。例如以下兩個作者的不同看法：Boime, *Thomas Couture*, 183-87 and Fried, *Manet's Modernism*, 112-23。這幅畫作的影響超越了法國的範圍（見 *The Daily News* 6 April 1847, 3:「對當今物慾追求的強烈抗議」）。

60 *Les Guêpes* 22 (March 1847), 22-23; Mainardi, *Art and Politics*, 80 提到路易·拿破崙在 1855年批評這幅畫將法國人描繪成「墮落的羅馬人」。

61 關於這位詩人，George Olivier: *Journal des Artistes*, 1847, 201 ('Gloire au seul Vitellius César')。

62 在羅浮宮辦的沙龍展上，〈羅馬人的墮落〉曾恰如其分地暫時懸掛在委羅內塞的另一幅畫作〈迦拿的婚禮〉（*Wedding Feast at Cana*）的原本位置（Gautier, *Salon*, 9）。這幅畫與委羅內塞的連結在沙龍評論中被提及，Thoré, *Salons*, 415, by *Le Constitutionnel*, 23 March 1847, 1, by *L'Artiste*, Nov./Dec.1846-Jan./Feb. 1847, 240（「我們終於有了我們自己的保羅·

委羅內塞〔nous avons enfin notre Paul Véronèse〕」），以及其他刊物。

63　Pougetoux, *Georges Rouget*, 27-28, 123（在較廣泛的脈絡中討論該藝術家的作品）；*Rome, Romains*, 38-39。他的維提留斯也被《黃蜂》諷刺，將皇帝變成了一個快樂的漫畫人物：*Les Guêpes* 22 (March 1847), 26。

64　當代評論：'S. ', *Iconoclaste*, 6-7（「三顆頭，便搞定（Trois têtes, et c'est fait）」）；Jean-Pierre Thénot in *Écho de la littérature et des beaux-arts* 1848, 130。

65　羅馬大獎簡介：Boime, 'Prix de Rome' and Grunchec, *Grand Prix de Rome*, 23-28。更完整的說明：Grunchec, *Grand Prix de Peinture*, 55-121。

66　Grunchec, *Grand Prix de Peinture*, 254-56 提供當年競賽的相關文獻和參賽作品的圖像。

67　Delécluze, *Journal des débats* 23 September 1847, 3。其他評論家的分析：*Journal des Artistes* 1847, 105-7; *Le Constitutionnel* 29 September 1847, 3 (Théophile Thoré)。

68　「不幸落選」的主題是一則聖經故事和希臘劇作家索福克里斯（Sophocles）生平的一個事件（Grunchec, *Grand Prix de Peinture*, 255）。

69　Bonnet et al, *Devenir peintre*, 90。

70　Çakmak, 'Salon of 1859'（也關注傑洛姆另一幅遺失畫作，畫中描繪了裹著裹屍布的獨裁者屍體）；Lübbren, 'Crime, Time'; *Gérôme*, 122-25。舞台布景：Ripley, *Julius Caesar*, 123-25, 185。

71　*Rome, Romains*, 74-75; Jean-Paul Laurens, 78-79（從畫家廣泛更全面的事蹟切入）。關於這個古代傳聞的不同版本：Tacitus, *Annals* 6, 50; Suetonius, *Caligula* 12。

72　Josephus, *Jewish Antiquities* 19, 162-66; Suetonius, *Claudius* 10; Dio, *Roman History* 60, 1.

73　有關他生平的出色介紹：Prettejohn et al. (eds), *Sir Lawrence Alma-Tadema*; Barrow, *Lawrence Alma-Tadema*。弗萊的批評：*The Nation* 18 January 1913, 666-67 (reprinted in Reed (ed.), Roger Fry Reader, 147-49)。阿爾瑪 - 塔德瑪在「歷史畫」史上的複雜定位：Prettejohn, 'Recreating Rome'。

74　與弗萊看法相反，Zimmern, *Alma Tadema* 討論一個主題便是作品的**困難性**。

75　這個版本和其他版本：Prettejohn et al. (eds), *Sir Lawrence Alma-Tadema*, 27, 29, 164-66; Barrow, *Lawrence Alma-Tadema*, 37, 61-63。'Chronicle' in the *Journal of the Royal Institute of British Architects* 1906 比較了羅馬禁衛軍在這三幅畫中扮演的角色。另一個更恐怖的版本是西尼巴爾迪（Jean-Paul Rephaël Sinibaldi）的〈克勞迪斯被任命為皇帝〉（*Claudius Named Emperor*），相關討論見 *Rome, Romains*, 76-77。

76　例如羅斯金在 'Notes' 一文中，稱這位畫家為「現代共和主義者」，同時譴責作品的瑣碎主題。

77　Postnikova, 'Historismus'; Marcos, 'Vom Monster', 366.

78　Suetonius, *Nero* 47-50.

79　Pliny, *Natural History* 34, 84（感謝 Federica Rossi 提醒我這一點）。

80　Mamontova, 'Vasily Sergeevich Smirnov', 245.

第七章

1　Barrow, *Lawrence Alma-Tadema*, 34（雖然這幅畫在阿爾瑪－塔德瑪的研究中，並未受到重

視）。

2　Tacitus, *Annals* 2, 53-83; Suetonius, *Caligula* 1-7。阿格麗皮娜的生平：Shotter, 'Agrippina the Elder'。

3　Griffin and Griffin, 'Show us you care'.

4　導致阿格麗皮娜死亡的事件：Tacitus, *Annals* 4, 52-54; 6, 25-26; Suetonius, *Tiberius* 53。卡利古拉找回母親的骨灰：Suetonius, *Caligula* 15; CIL 6, 886（墓碑）。改為穀物測量工具：Esch, 'On the Reuse', 22-24。

5　關於該像身分辨識的不同看法：Lyttleton in Chambers and Martineau (eds), *Splendours*, 170; Brown in *Giulio Romano*, 314。爭奪戰：Christiansen, *Genius of Andrea Manttegna*, 6。

6　「羅馬第一女公民」（也就是「第一公民」的女性化同義詞）：*Consolatio ad Liviam* 356; 相關討論，Purcell, 'Livia'（「荒謬的誇飾」）。莉薇雅的生平：Barrett, *Livia*（關於她的稱號，pp. 307-8）。

7　有關這個觀點見 Dio, *Roman History* 53, 19。

8　關於這些議題更廣泛的討論：Duindam, *Dynasties*, 87-155。

9　Plutarch, *Julius Caesar* 10.

10　Tatum, *Patrician Tribune*, 62-86.

11　有毒的無花果：圖 6.14a（在《我，克勞狄斯》中關於無花果台詞是編劇的創作，與格雷夫斯〔Robert Graves〕原著無關）。親密的臨終場景：Suetonius, *Augustus* 99。

12　這個傳統的開端（以及其在共和時期的少數前例，尤其是著名的雕像〈科妮莉亞，格拉基兄弟之母〉〔*Cornelia, Mother of the Gracchi*〕）：Flory, 'Livia'。關於（帝國和菁英）女性肖像雕像的評論：Wood, *Imperial Women*; Fejfer, *Roman Portraits*, 331-69; Hekster, *Emperors and Ancestors*, 111-59。希臘東部的女性肖像：Dillon, *Female Portrait Statue*。

13　莉薇雅的硬幣圖像：Harvey, *Julia Augusta*，有帝國硬幣女性肖像的一些更廣泛討論。

14　Bartman, *Portraits of Livia*, 88-90（該書回顧目前所有她的已知或假定的肖像）。即使像「和平祭壇」這樣背景資料相當明確的紀念性建築上，幾位皇室女性的身分仍無法確定：Rose, *Dynastic Commemoration*, 103-4。

15　整組是十七件不同時期的皇室成員雕像：Rose, *Dynastic Commemoration*, 121-26。

16　系統地試著進行如此詳細的分析：Winkes, *Livia, Octavia, Iulia*。

17　Fejfer, *Roman Portraits*, 339-40; 351-57.

18　Wood, 'Subject and Artist'; Smith, 'Roman Portraits', 214-215.

19　這個寶石浮雕和不同身分認定：Wood, 'Messalina', 230-31; Ginsburg, *Representing Agrippina*, 136-38，這兩個研究一致認為這個中央人物是阿格麗皮娜，左邊的「孩童」（他原本不一定是在豐饒角裡）是「羅馬女神」（Roma）; Boschung, 'Bildnistypen', 72。與魯本斯的關聯：Meulen, *Rubens Copies*, 139, 191, 197 and 199; McGrath, 'Rubens Infant-Cornucopia', 317。

20　Tacitus, *Annals* 13, 16-17.

21　Beard, North and Price, *Religions of Rome*, 206-10; and 348-63;（見第 205-206 頁）。

22　Wood, 'Messalina', esp. 219-30（還檢視了其他可能的身分認定）; Smith, *Polis and Personification*, 110-12（關於希臘範本）。

23　關於這片雕刻大理石見 Smith, 'Imperial Reliefs', 127-32; *Marble Reliefs*, 74-78 將這片雕刻板的女神人物認定為「豐饒女神」，但意涵相似。穀物女神克瑞斯：Ginsburg, *Representing Agrippina*, 131-32。

24　儘管有重要論著討論這些雕像的性別概念和神力型態（例如 Davies, 'Portrait Statues'），但皇后和神性的等同性問題往往因為對類型學的關注而變得模糊不清（無論是對皇室或非皇室女性）：如「克瑞斯型」、「貞潔女神浦狄喀提亞（Pudicitia）型」等等。這種類型學的實際運用：Davies, 'Honorific vs Funerary'; Fejfer, 'Statues of Roman Women'。

25　本節標題借用並改編自 Sarah B. Pomeroy, *Goddesses, Whores, Wives and Slaves* (New York, 1975)。

26　Zimmer, 'Aus den Sammlungen', esp. 8-10 and 19（在沒有更進一步的證據顯示之下，作者認為曼托瓦的原作可能在 1630 年的曼托瓦劫掠中被摧毀，或在更早之前就被轉移至他處），21-22（討論薩德勒的版畫是取材自可能最終流落布拉格的原作，或是由魯道夫二世委託製作的複製品），29-30（關於皇后形象的來源和影響）。毫無疑問，過去認為是薩德勒全新創作的觀點是錯誤的。關於「皇后」的一些重要文獻記載：Venturini, *Le collezioni Gonzaga*, 46-50（收錄文獻，303, 306, 307, 310, 314）。

27　完整內容，見「附錄」。

28　這裡可能還有更多混淆的層面。當詩句開始時（以彭培雅的口吻），「我生來就象徵我父親與丈夫的愛」。作者心中的人物似乎是凱撒的女兒茱莉雅，她後來嫁給龐培，在她死前似乎是維繫兩人和平的關鍵因素。

29　空缺在弗爾維奧書中的功能：Kellen, 'Exemplary Metals', 285-87; Orgel, *Spectacular Performances*, 173-79（說明克勞狄斯肖像在該書 1524 年里昂版本中，作為庫蘇蒂雅的「填補物」的作用）。

30　Juvenal, *Satires* 6, 122-23 ('papillis ... auratis').

31　Warren, *Art Nouveau*, 133（猜想麥瑟琳娜是這個「性幽默」的唯一目標）。這幅畫有兩個標題，「麥瑟琳娜和她的同伴」（*Messalina and Her Comapnion*）和「麥瑟琳娜返家」（*Messalina Returning Home*），但不清楚比爾茲利真正的意圖。

32　這幅版畫的標題為「受傷的伯爵……S」（The Injured Count ... S）（約於 1786 年繪製）; Clark, *Scandal*, 68-69。

33　Redford, *Dilettanti*, 135-36.

34　「花園殘渣」一詞改編自 Tacitus, *Annals* 11, 32 ('purgamenta hortorum')。藝術家和「殘酷歷史場景狂熱者」羅什格羅斯（Georges-Antoine Rochegrosse, 1859-1938）還繪製了更血腥的場景，包括皇帝維提留斯、尤利烏斯‧凱撒、神話中的安德洛瑪珂（Andromache）和敘利亞國王薩達納帕盧斯（Sardanapalus）等人的死亡場景（近期討論，Sérié, 'Theatricality', 167-72）。

35　Aelius Donatus, *Life of Virgil* 32，可能是根據蘇埃托尼亞斯已失傳的維吉爾傳記。

36　Roworth, 'Angelica Kauffman's Palace'; Horejsi, *Novel Cleopatras*, 154-55（關於奧塔薇雅的虛構描繪）。考夫曼的丈夫朱基（Antonio Zucchi），也為這個故事繪製一幅畫，現收藏於英國約克夏郡的諾斯泰爾修道院（Nostell Priory）。

37　Condon et al. (eds), *Ingres*, 52-59, 160-66; Siegfried, *Ingres* 56-64（對「安格爾」的討論，

有部分修改，666-72）。最近期的版本，1864：Cohn, 'Introduction', 28-30; http://www.christies.com/features/Deconstructed-Ingres-Virgil-reading-from-the-Aeneid-9121-1.aspx。

38　大阿格麗皮娜的生平：見本章註 2。小阿格麗皮娜的生平：Barrett, *Agrippina*（一本「直白的」傳記）；Ginsburg, *Representing Agrippina*（聚焦於以偏頗、既定意識形態塑造出來的形象）。

39　「將每座無法確認身分和頭銜的羅馬女性雕像稱為阿格麗皮娜，是一個相當便利的習慣」：*Critical Review* 27 (1799), 558。

40　Prown, 'Benjamin West', 38-41; Smith, *Nation Made Real*, 143-45。另一個批判角度：Nemerov, 'Ashes of Germanicus'。這也是一場耶魯大學美術館（Yale University Art Gallery）精彩線上講座的主題，主講人為 John Walsh：https://www.youtube.com/watch?v=qAr5YJyawSA。韋斯特的一幅小型版本，現藏於費城：Staley, 'Landing of Agrippina'。

41　Liversidege, 'Representing Rome', 83-86; https://www.tate.org.uk/art/artworks/turner-ancient-rome-agrippina-landing-with-the-ashes-of-germanicus-n00523.

42　Harris, *Seventeenth-Century Art*, 274-5; Pierre Roseberg in *Nicolas Poussin*, 156-59; Dempsey, 'Nicolas Poussin'.

43　優勝者是柏叟（Louis-Simon Boizot）：Rosenblum, *Transformations*, 31-32（反思普桑版本帶來的影響）。

44　Hicks, 'Roman Matron', 45-47。

45　Tacitus, *Annals* 14, 1-12（關於攻擊她子宮的要求）；Suetonius, *Nero* 34; Dio, *Roman History* 61, 11-14。

46　Prettejohn, 'Recreating Rome', 60-61.

47　《玫瑰傳奇》第 6164-76 行，詳細分析見：Raimondi, 'Lectio Boethiana', 71-77;〈修道士的故事〉第 3669-84 行。《耶穌基督的復仇》有著複雜傳統，以及許多不同的文字和視覺形式：Weigert, *French Visual Culture*, 161-88（收錄舞台指示，頁 251, n. 30）。更廣泛地探討了尼祿在法國中世紀的角色：Cropp, 'Nero, Emperor and Tyrant'。

48　Jacobus de Voragine, *Golden Legend*, 347-48.

49　尼祿扮演的卡納斯（Canace）角色：Suetonius, *Nero* 21。關於他轉世的故事：Plutarch, *On God's Slowness to Punish* 567 E-F。相關討論：Frazer, 'Nero'; Champlin, *Nero*, 25-26, 277。

50　華盛頓版的技術細節（包括關於後來增添的「日爾曼尼庫斯」的論點）：Wheelock, *Flemish Painting*, 160。有關畫作質感的爭論：Wagenberg-Ter Hoeven, 'Matter of Mistaken Identity', 116。

51　更複雜的是，有人懷疑現在所謂的「貢薩格寶石浮雕」，是否真的是貢薩格家族所擁有並受到魯本斯的讚賞：de Grummond, 'Real Gonzaga Cameo'。提出的不同身分判定：Zwierlein-Diehl, *Antike Gemmen*, 62-65。

52　在「比較與對照」的傳統中，de Grummond 的論文（*Rubens and Antique Conis,* 205-26），嘗試將其他被認定為「日爾曼尼庫斯」的寶石浮雕刻與這個形象連結在一起，但這樣做存在著一些常見的風險。

53　1791 年「勒布倫收藏」（Lebrun Collection）拍賣目錄：de Grummond, *Rubens and Antique Coins*, 206。

54　Wheelock, *Flemish Paintings*, 160 and 165 n. 3.

55　Wheelock, *Flemish Paintings*, 162，就是個流露此類觀點的例子：魯本斯不會賦予提比流斯如此理想化的形象，而且也「不可能」會將提比流斯與他的第一任妻子配對。類似論點：Wagenberg-Ter Hoeven, 'Matter of Mistaken Identity'。

56　Suetonius, *Tiberius* 7.

第八章

1　Pasquinelli, *La galleria*.

2　Sadleir (ed.), *Irish Peer*, 126-27，完全根據威爾莫特特的家書內容。有關皇后和皇帝之間的關係，威爾莫特繼續寫道，「就像是雜誌上的面對面談話」，這裡指的是十八世紀晚期 *Town and Country Magazine* 的八卦（或毀謗）專欄，以一個男人和一個女人的虛構對話為特色（Mitchell, 'The Tête-à-Tête'）。

3　路易斯的生平：Bearden and Henderson, *African-American Artists*, 54-77; Buick, *Child of the Fire*（關於這件和其他的「克麗奧佩特拉」，pp 186-207）。〈克麗奧佩特拉之死〉：Woods, 'An African Queen'; Nelson, *Color of Stone*, 159-78; Gold, 'The Death of Cleopatra'.〈少年屋大維〉未引起太多評論；見 https://americanart.si.edu/artwork/young-octavian-14633。路易斯墳墓的再發現：https://hyperallergic.com/434881/edmonia-lewis-grave/。

4　關於身分和年代爭議的評論：Pollini, *Portraiture*, 45-53, 96; Lorenz, 'Die römische Porträtforschung'。認為此作品出自卡諾瓦的看法：Mingazzini, 'Datazione del ritratto'。有關奧斯提亞出土地點：Bignamini, 'I marmi Fagan', 369-70。

5　一個例子是 1994 年卡利爾・本迪布（Khalil Bendib）創作的被刺殺的巴勒斯坦裔美國人艾力克斯・奧德（Alex Odeh）雕像，位於加州聖塔安娜。第一眼無法確定奧德穿的是阿拉伯長袍或古羅馬托加，但在我與本迪布通信中，他將其描述為托加。

6　達利對圖拉真的癡迷：'Ten Recipes'; https://www.wnyc.org/story/salvador-dali-four-conversations/。

7　https://collections.vam.ac.uk/item/O92994/the-emperor-vitellius-sculpture-rosso-medardo/。後來的線上文本版本很奇怪地將原本的「流暢的」改為「清晰的」。

8　Rosenthal, *Anselm Kiefer*, 60 (quotation, p. 17, from an interview, June 1980, in *Art: Das Kunstmagazin)*; Saltzman, *Anselm Kiefer*, 63-64.

9　Wyke, *Projecting the Past*（至今仍是經典研究）; Joshel et al. (eds), *Imperial Projections*。

10　Landau (ed.), *Gladiator* (on Gèrôme, pp. 22-26, 49); Winkler (ed.), *Gladiator*.

11　Elliott, *Address*, Appendix 59.

參考資料

All the ancient texts referred to in this book are available in the original Greek and Latin, with English translations, in the Loeb Classical Library (Cambridge, MA), except Aurelius Victor, *On the Emperors* (*De Caesaribus*), which is available in Franz Pichlmayr and Roland Grundel, *Sexti Aurelii Victoris Liber de Caesaribus* (Leipzig, 1961), English translation by Harry W. Bird (Translated Texts for Historians 17, Liverpool, 1994). The Loeb text of Donatus, *Life of Virgil* is published with Suetonius, *Lives of the Poets*. Many of these works are available online in the original language and in translation. Two particularly useful websites are: www.perseus.tufts.edu and http://penelope.uchicago.edu/Thayer/E/Roman/home.html.

Of the early medieval texts: Chaucer, 'Monk's Tale' is cited from the edition of Walter W. Skeat (ed.), *The Complete Works of Geoffrey Chaucer* (second edition, Oxford, 1900), vol. 4; *Roman de la Rose*, from Felix Lecoy (ed.), *Le Roman de la Rose par Guillaume de Lorris et Jean de Meun*, 3 vols (Paris, 1965-70), English translation by Frances Horgan, *The Romance of the Rose* (Oxford, 1999); Dante, *Inferno* (*Hell*), from Georgio Petrocchi (ed.), *Dante Alighieri, La Commedia secondo l'antica vulgata* (Milan, 1966-67), English translation by Robin Kirkpatrick (London, 2006-7); John Malalas, *Chronicle*, from Johannes Thurn (ed.), *Ioannis Malalae Chronographia* (Berlin and New York, 2000), English translation by Elizabeth Jeffreys et al., *The Chronicle of John Malalas* (Melbourne, 1986). Important parts of Zonaras's *History*, written in the twelfth century but drawing heavily on earlier writers, are available in English translation by Thomas M. Banchich and Eugene N. Lane (Abingdon and New York, 2009).

Collections of ancient documents, inscriptions and coins cited:

BMCRE: Harold B. Mattingly and R.A.G. Carson (eds), *Coins of the Roman Empire in the British Museum* (London, 1923-62)

CIL: *Corpus Inscriptionum Latinarum* (Berlin, from 1863). Online: https://cil.bbaw.de/and https://arachne.uni-koeln.de/drupal/?q=en/node/291

POxy: *The Oxyrhynchus Papyri* (London, from 1898). Online: http://www.papyrology.ox.ac.uk/POxy/ees/ees.html

RPC: *Roman Provincial Coinage* (London and Paris, from 1992) Online:https://rpc.ashmus.ox.ac.uk/

RRC: Michael H. Crawford (ed.), *Roman Republican Coinage* (Cambridge, 1974). Online: http://numismatics.org/crro/

Digital versions of many of the newspapers and magazines cited are available at https://www.gale.com/primary-sources/historical-newspapers (subscription service) and https://gallica.bnf.fr (for French publications). *Oxford English Dictionary* is available online at https://www.oed.com/(subscription service).

'Acquisitions/1992', *J. Paul Getty Museum Journal* 21 (1993), 101-63

Addison, Joseph. *Dialogues upon the Usefulness of Ancient Medals* (London, 1726; reprinted New York, 1976)

Agustín, Antonio. *Dialogos de medallas, inscriciones y otras antiguedades* (Tarragona, 1587)

Albertoni, Margherita. 'Le statue di Giulio Cesare e del Navarca', *Bullettino della Commissione Archeologica Comunale di Roma* 95.1 (1993), 175-83

Alcorn, Ellenor and Timothy Schroder. 'The Nineteenth-and Twentieth-Century History of the Tazze', in Siemon (ed.), *Silver Caesars*, 148-57

Aldrovandi, Ulisse. 'Delle statue antiche, che per tutta Roma in diversi luoghi, e case si veggono', in Lucio Mauro, *Le antichità de la città di Roma* (Venice, 1556), 115-316

Alexander, Jonathan J. G. (ed.). *The Painted Page: Italian Renaissance Book Illumination, 1450-1550* (Exhib. Cat., London, 1994)

Alföldi, Andreas. 'Tonmodel und Reliefmedaillons aus den Donauländern', *Laureae Aquincenses memoriae Valentini Kuzsinszky dicatae I, Dissert. Pannon.* 10 (1938), 312-41

Allan, Scott and Mary Morton (eds), *Reconsidering Gérôme* (Los Angeles, 2010)

Anderson, Christina M. *The Flemish Merchant of Venice: Daniel Nijs and the Sale of the Gonzaga Art Collection* (New Haven and London, 2015)

Ando, Clifford. *Imperial Ideology and Provincial Loyalty in the Roman Empire* (Berkeley and Los Angeles, 2000)

Ando, Clifford. *Imperial Rome, AD 193-284* (Edinburgh, 2012)

Andrén, Arvid. 'Greek and Roman Marbles in the Carl Milles Collection', *Opuscula Romana* 23 (1965), 75-117

Andrews, C. Bruyn (ed.), *The Torrington Diaries: containing the Tours through England and Wales of the Hon. John Byng (later Fifth Viscount Torrington) between the years 1781 and 1794*, vol. 3 (London, 1936)

Angelicoussis, Elizabeth. 'Walpole's Roman Legion: Antique Sculpture at Houghton Hall', *Apollo*, February 2009, 24-31

Arasse, Daniel. *Décors italiens de la Renaissance* (Paris, 2009)

Arata, Francesco Paolo. 'La nascita del Museo Capitolino', in Maria Elisa Tittoni (ed.), *Il Palazzo dei Conservatori e il Palazzo Nuovo in Campidoglio: Momenti di storia urbana a Roma* (Pisa, 1996), 75-81

Aretino, Pietro. *La humanità di Christo* (Venice, 1535), 3 vols, cited from Giulio Ferroni (ed.), *Pietro Aretino* (Rome, 2002)

Ascoli, Albert R. *A Local Habitation and a Name: Imagining Histories in the Italian Renaissance* (New York, 2011)

Ashmole, Bernard. *Forgeries of Ancient Sculpture, Creation and Detection* (The First J. L. Myres Memorial Lecture) (Oxford, 1961)

Astington, John, H. *Stage and Picture in the English Renaissance: The Mirror up to Nature* (Cambridge, 2017)

Attwood, Philip. *Italian Medals c. 1530-1600*, 2 vols (London, 2003)

Ayres, Linda (ed.). *Harvard Divided* (Exhib. Cat., Cambridge, MA, 1976)

Ayres, Philip. *Classical Culture and the Idea of Rome in the Eighteenth Century* (Cambridge, 1997)

Bacci, Francesca Maria. 'Ritratti di imperatori nella scultura italiana del Quattrocento', in Nesi (ed.), *Ritratti di Imperatori*, 21-97

Bacci, Francesca Maria. 'Catalogo', in Nesi (ed.), *Ritratti di Imperatori*, 158-89

Baglione, Giovanni. *Le vite de' pittori, scultori et architetti* (Rome, 1642)

Bailey, Stephen. 'Metamorphoses of the Grimani "Vitellius" ', *The J. Paul Getty Museum Journal* 5 (1977), 105-22

Bailey, Stephen. 'Metamorphoses of the Grimani "Vitellius": Addenda and Corrigenda', *The J. Paul Getty Museum Journal* 8 (1980), 207-8

Baker, Malcolm. ' "A Sort of Corporate Company": Approaching the Portrait Bust in Its Setting', in Penelope Curtis et al., *Return to Life: A New Look at the Portrait Bust* (Exhib. Cat., Leeds, 2000), 20-35

Baker, Malcolm. *The Marble Index: Roubiliac and Sculptural Portaiture in Eighteenth-Century Britain* (New Haven and London, 2014)

Baker, Malcolm. 'Attending to the Veristic Sculptural Portrait in the Eighteenth Century', in Baker and Andrew Hemingway (eds), *Art as Worldmaking: Critical Essays on Realism and Naturalism* (Manchester, 2018), 53-69

Bann, Stephen. 'Questions of Genre in Early Nineteenth-Century French Painting', *New Literary History* 34 (2003), 501-11

Barberini, Nicoletta and Matilde Conti. *Ceramiche artistiche Minghetti: Bologna* (Bologna, 1994)

Barbier de Montault, Xavier. 'Inventaire descriptif des tapisseries de haute-lisse conservées à Rome', *Mémoires de l'Académie des Sciences, Lettres et Arts d'Arras*, second series, 10 (1878), 175-284

Barghahn, Barbara von. *Philip IV and the 'Golden House' of the Buen Retiro: In the Tradition of Caesar*, vol. 1 (New York and London, 1986)

Baring-Gould, S. *The Tragedy of the Caesars: A Study of the Character of the Caesars of the Julian and Claudian Houses*, 2 vols (London, 1892)

Barkan, Leonard. *Unearthing the Past: Archaeology and Aesthetics in the Making of Renaissance Culture* (New Haven and London, 1999)

Barolsky, Paul. *Ovid and the Metamorphoses of Modern Art from Botticelli to Picasso* (New Haven and London, 2014)

Baroni, Alessandra and Manfred Sellink. *Stradanus, 1523-1605: Court Artist of the Medici* (Turnhout, 2012)

Barrett, Anthony. *Agrippina: Sex, Power and Politics in the Early Empire* (New Haven and London, 1996)

Barrett, Anthony. *Livia: First Lady of Imperial Rome* (New Haven and London, 2002)

Barrow, Rosemary. *Lawrence Alma-Tadema* (London and New York, 2001)

Bartman, Elizabeth. *Portraits of Livia: Imaging the Imperial Woman in Augustan Rome* (Cambridge, 1998)

Barton, Tamsyn. *Power and Knowledge: Astrology, Physiognomics, and Medicine under the Roman Empire* (Ann Arbor, 1994)

Bauer, Rotraud and Herbert Haupt. 'Das Kunstkammerinventar Kaiser Rudolfs II. 1607-1611', *Jahrbuch der Kunsthistorischen Sammlungen in Wien* 72, (1976)

Bauer, Stefan. *The Invention of Papal History: Onofrio Panvinio between Renaissance and Catholic*

Reform (Oxford, 2019)

Beard, Mary. *The Roman Triumph* (Cambridge, MA, 2007)

Beard, Mary. 'Was He Quite Ordinary?', *London Review of Books*, 23 July 2009, 8-9

Beard, Mary. *SPQR: A History of Ancient Rome* (London, 2015)

Beard, Mary. 'Suetonius, the Silver Caesars, and Mistaken Identities', in Siemon (ed.), *Silver Caesars*, 32-45

Beard, Mary and John Henderson, *Classical Art: From Greece to Rome* (Oxford, 2001)

Beard, Mary, John North and Simon Price. *Religions of Rome*, vol. 1 (Cambridge, 1998)

Bearden, Romare and Harry Henderson. *A History of Afrrican-American Artists, from 1792 to the Present* (New York, 1993)

Beeny, Emily. 'Blood Spectacle: Gérôme in the Arena', in Allan and Morton (eds), *Reconsidering Gérôme*, 40-53

Beer, Susanna de. 'The Roman "Academy" of Pomponio Leto: From an Informal Humanist Network to the Institution of a Literary Society', in Arjaan van Dixhoorn and Susie Speakman Sutch, *The Reach of the Republic of Letters: Literary and Learned Societies in Late Medieval and Early Modern Europe* (Leiden and Boston, MA, 2008), 181-218

Beerbohm, Max. *Zuleika Dobson, or, An Oxford Love Story* (Oxford, 1911), cited from Penguin edition (Harmondsworth, 1952)

Belozerskaya, Marina. *Luxury Arts of the Renaissance* (Los Angeles, 2005)

Benedetti, Simona. *Il Palazzo Nuovo nella Piazza del Campidoglio dalla sua edificazione alla trasformazione in museo* (Rome, 2001)

Bernoulli, Johann J. *Römische Ikonographie*, vol. 1: *Die Bildnisse beruhmter Romer* (Stuttgart, 1882)

Bertini, Giuseppe. 'La Collection Farnèse d'après les archives", in *La Tapisserie au siècle et les collections européennes* (Actes du colloque international de Chambourd) (Paris 1999), 127-40

Berzaghi, Renato. 'Nota per il gabinetto dei Cesari', in Francesca Mattei (ed.), *Federico II Gonzaga e le arti* (Rome, 2016), 243-58

Besutti, Paola. 'Musiche e scene ducali ai tempi di Vespasiano Gonzaga: Le feste, Pallavicino, il teatro', in Giancarlo Malacarne et al. (eds), *Vespasiano Gonzaga: nonsolosabbioneta terza: Atti della giornata di studio 16 maggio 2016* (Sabbioneta, 2016), 137-51

Bignamini, Ilaria. 'I marmi Fagan in Vaticano: La vendita del 1804 e altre acquisizioni', *Bollettino dei monumenti, musei e gallerie pontificie* 16 (1996), 331-94

Bignamini, Ilaria and Clare Hornsby, *Digging and Dealing in Eighteenth-Century Rome*, 2 vols (New Haven and London, 2010)

Boch, Johann. *Descriptio publicae gratulationis, spectaculorum et ludorum, in aduentu sereniss. Principis Ernesti Archiducis Austriae, ... an. 1594* (Antwerp, 1595)

Bodart, Diane H. *Tiziano e Federico II Gonzaga: Storia di un rapporto di committenza* (Rome, 1998)

Bodart, Didier G. J. 'Cérémonies et monuments romains à la mémoire d'Alexandre Farnèse, duc de Parme et de Plaisance', *Bulletin de l'Institut historique belge de Rome* 37 (1966), 121-36

Bodon, Giulio. *Enea Vico fra memoria e miraggio della classicità* (Rome 1997)

Bodon, Giulio. *Veneranda Antiquitas: Studi sull'eredità dell'antico nella Rinascenza veneta* (Bern etc., 2005)

Boeye, Kerry and Nandini B. Pandey. 'Augustus as Visionary: The Legend of the Augustan Altar in

S. Maria in Aracoeli, Rome', in Penelope J. Goodman (ed.), *Afterlives of Augustus, AD 14-2014* (Cambridge, 2018), 152-77

Boime, Albert. *Thomas Couture and the Eclectic Vision* (New Haven and London, 1980)

Boime, Albert. 'The Prix de Rome: Images of Authority and Threshold of Official Success', *Art Journal* 44 (1984), 281-89

Bonnet, Alain et al. *Devenir peintre au XIXᵉ siècle: Baudry, Bouguereau, Lenepveu* (Exhib. Cat., Lyon, 2007)

Boon, George C. 'A Roman Pastrycook's Mould from Silchester', *The Antiquaries Journal,* 38 (1958), 237-40

Borchert, Till-Holger (ed.). *Memling's Portraits* (Exhib. Cat., Madrid, 2005)

Borda, Maurizio. 'Il ritratto Tuscolano di Giulio Cesare', *Atti della Pontificia accademia romana di archeologia. Rendiconti* 20 (1943-44), 347-82

Bormand, Marc et al. (eds). *Desiderio da Settignano: Sculptor of Renaissance Florence* (Exhib. Cat., Washington, DC, 2007)

Borys, Ann Marie. *Vincenzo Scamozzi and the Chorography of Early Modern Architecture* (Farnham, 2014)

Boschung, Dietrich. *Die Bildnisse des Augustus* (Das romische Herrscherbild, Part 1, vol. 2) (Berlin, 1993)

Boschung, Dietrich. 'Die Bildnistypen der iulisch-claudischen Kaiserfamilie: Ein kritischer Forschungsbericht', *Journal of Roman Archaeology* 6 (1993), 39-79

Bottari, Giovanni Gaetano and Nicolao Foggini, *Il Museo Capitolino*, vol. 2 (Milan, 1820; first edition 1748)

Bottineau, Yves. 'L'Alcazar de Madrid et l'inventaire de 1686: Aspects de la cour d'Espagne au XVIIᵉ siècle (suite, 3ᵉ article)', *Bulletin Hispanique* 60 (1958), 145-79

Bowersock, Glen W. *Julian the Apostate* (Cambridge, MA, 1978)

Bowersock, Glen W. 'The Emperor Julian on his Predecessors', *Yale Classical Studies* 27 (1982), 159-72

Bresler, Ross M. R. *Between Ancient and* All'Antica*: The Imitation of Roman Coins in the Renaissance* (PhD dissertation, Boston University, 2002)

Brett, Cécile. 'Antonio Verrio (c. 1636-1707): His Career and Surviving Work', *British Art Journal* 10 (2009/10), 4-17

Brilliant, Richard. *Portraiture* (London, 1991)

Brilliant Richard and Dale Kinney (eds), *Reuse Value:* Spolia *and Appropriation in Art and Architecture from Constantine to Sherrie Levine* (Farnham, 2011)

Brodsky, Joseph. 'Homage to Marcus Aurelius', in *On Grief and Reason: Essays* (New York, 1995)

Brodsky, Joseph *Collected Poems in English* (New York, 2000)

Brotton, Jerry. *The Sale of the Late King's Goods: Charles I and his Art Collection* (Basingstoke and Oxford, 2006)

Brotton, Jerry and David McGrath. 'The Spanish Acquisition of King Charles I's Art Collection: The Letters of Alonso de Cardenas, 1649-51', *Journal of the History of Collections* 20 (2008), 1-16

Brown, Beverly Louise, 'Corroborative Detail: Titian's "Christ and the Adulteress" ', *Artibus et Historiae* 28 (2007), 73-105

Brown, Beverly Louise, 'Portraiture at the Courts of Italy', in Christiansen and Weppelmann (eds), *Renaissance Portrait*, 26-47

Brown, Clifford M. and Leandro Ventura. 'Le raccolte di antichità dei duchi di Mantova e dei rami cadetti di Guastalla e Sabbioneta', in Morselli (ed.), *Gonzaga: ... L'esercizio del collezionismo*, 53-65

Brown, Jonathan and John H. Elliott. *A Palace for a King: The Buen Retiro and the Court of Philip IV* (New Haven and London, 1980)

Brown, Jonathan and John Elliott (eds). *The Sale of the Century: Artistic Relations between Spain and Great Britain, 1604-1655* (Exhib. Cat., New Haven and London, 2002)

Brown, Patricia Fortini. *Venice and Antiquity: The Venetian Sense of the Past* (New Haven and London, 1996)

Buccino, Laura. 'Le antichità del marchese Vincenzo Giustiniani nel Palazzo di Bassano Romano', *Bollettino d'arte* 96 (2006), 35-76

Buchan, John. *Julius Caesar* (London, 1932)

Buick, Kirsten Pai. *Child of the Fire: Mary Edmonia Lewis and the Problem of Art History's Black and Indian Subject* (Durham, NC and London, 2010)

Bull, Duncan et al. 'Les portraits de Jacopo et Ottavio Strada par Titien et Tintoret', in Vincent Delieuvin and Jean Habert (eds), *Titien, Tintoret, Véronèse: Rivalités à Venise* (Exhib. Cat., Paris, 2009), 200-213

Burke, Peter. 'A Survey of the Popularity of Ancient Historians, 1450-1700', *History and Theory* 5 (1966), 135-52

Burke, Peter. *The Fabrication of Louis XIV* (New Haven and London, 1994)

Burnett, Andrew. 'Coin Faking in the Renaissance', in Jones (ed.), *Why Fakes Matter*, 15-22

Burnett, Andrew. 'The Augustan Revolution Seen from the Mints of the Provinces', *Journal of Roman Studies* 101 (2011), 1-30

Burnett, Andrew and Richard Schofield. 'The Medallions of the *basamento* of the Certosa di Pavia: Sources and Influence', *Arte lombarda* 120 (1997), 5-28

Burns, Howard et al. *Valerio Belli Vicentino: 1468c.-1546* (Vicenza, 2000)

Busch, Renate von. *Studien zu deutschen Antikensammlungen des 16. Jahrhunderts* (Dissertation, Tubingen, 1973)

Cadario, Matteo. 'Le statue di Cesare a Roma tra il 46 e il 44 a.C', *Annali della Facoltà di lettere e filosofia dell'Università degli Studi di Milano* 59 (2006), 25-70

Caglioti, Francesco. 'Mino da Fiesole, Mino del Reame, Mino da Montemignaio: Un caso chiarito di sdoppiamento d'identità artistica', *Bollettino d'arte* 67 (1991), 19-86

Caglioti, 'Francesco. 'Desiderio da Settignano: Profiles of Heroes and Heroines of the Ancient World', in Bormand et al. (eds), *Desiderio da Settignano*, 87-101

Caglioti, Francesco. 'Fifteenth-Century Reliefs of Ancient Emperors and Empresses in Florence: Production and Collecting', in Penny and Schmidt (eds), *Collecting Sculpture*, 67-109

Cakmak, Gulru. 'The Salon of 1859 and Caesar: The Limits of Painting', in Allan and Morton (eds), *Reconsidering Gerome*, 65-80

Callatay, Francois de. 'La controverse "imitateurs/faussaires" ou les riches fantaisies monetaires de la Renaissance', in Mounier and Nativel (eds), *Copier et contrefaire*, 269-92

Campbell, Lorne et al. *Renaissance Faces: Van Eyck to Titian* (Exhib. Cat., London, 2008)

Campbell, Stephen J. 'Mantegna's Triumph: The Cultural Politics of Imitation "all'antica" at the Court of Mantua, 1490-1530', in Campbell (ed.), *Artists at Court: Image-Making and Identity, 1300-1550* (Boston, MA, 2004), 91-105

Campbell, Stephen J. *Andrea Mantegna: Humanist Aesthetics, Faith, and the Force of Images* (London and Turnhout, 2020)

Campbell, Thomas [P.]. 'New Light on a Set of *History of Julius Caesar* Tapestries in Henry VIII's Collection', *Studies in the Decorative Arts* 5 (1998), 2-39

Campbell, Thomas P. (ed.), *Tapestry in the Renaissance: Art and Magnificence* (Exhib. Cat., New York, 2002)

Campbell, Thomas P. *Henry VIII and the Art of Majesty: Tapestries at the Tudor Court* (New Haven and London, 2007)

Canfora, Davide (ed.) *La controversia di Poggio Bracciolini e Guarino Veronese su Cesare e Scipione* (Florence, 2001)

Canina, Luigi. *Descrizione dell'antico Tusculo* (Rome, 1841)

Cannadine, David. 'The Context, Performance and Meaning of Ritual: The British Monarchy and the "Invention of Tradition" c. 1820-1977', in Eric Hobsbawm and Terence Ranger (eds), *The Invention of Tradition* (Cambridge, 1983), 101-64

Cannadine, David and Simon Price. *Rituals of Royalty: Power and Ceremonial in Traditional Societies* (Cambridge, 1993)

Capoduro, Luisa. 'Effigi di imperatori romani nel manoscritto Chig. J VII 259 della Biblioteca Vaticana: Origini e diffusione di un'iconografia', *Storia dell'arte* 79 (1993), 286-325

Carotta, Francesco. 'Il Cesare incognito: Sulla postura del ritratto tusculano di Giulio Cesare', *Numismatica e antichita classiche* 45 (2016), 129-79

Carradori, Francesco. *Elementary Instructions for Students of Sculpture*, trans. Matti Kalevi Auvinen (Los Angeles, 2002); original Italian edition: *Istruzione elementare per gli studiosi della scultura* (Florence, 1802)

Casini, Tommaso. 'Cristo e i manigoldi nell'*Incoronazione di spine* di Tiziano', *Venezia Cinquecento* 3 (1993), 97-118

Cavaceppi, Bartolomeo. *Raccolta d'antiche statue*, 3 vols (Rome, 1768-72), cited from the edition of Meyer and Piva (eds), *L'arte di ben restaurare*

Cavendish, William G. S. (Sixth Duke of Devonshire). *Handbook of Chatsworth and Hardwick* (London, 1845)

Chambers, David and Jane Martineau (eds). *Splendours of the Gonzaga* (Exhib. Cat., London, 1981)

Chambers, R. W. *Man's Unconquerable Mind: Studies of English Writers, from Bede to A. E. Housman and W. P. Ker* (reprinted London, 1964; first edition 1939)

Champlin, Edward. *Nero* (Cambridge, MA, 2003)

Charles I: King and Collector (Exhib. Cat., London, 2018)

Cholmondeley, David and Andrew Moore. *Houghton Hall: Portrait of an English Country House* (New York, 2014)

Christian, Kathleen Wren. 'Caesars, Twelve', in Anthony Grafton et al. (eds), *Harvard Encyclopedia of the Classical Tradition* (Cambridge, MA, 2010), 155-56

Christian, Kathleen Wren. *Empire without End: Antiquities Collections in Renaissance Rome, c. 1350-*

1527 (New Haven and London, 2010)

Christiansen, Keith. *The Genius of Andrea Mantegna* (New Haven and London, 2009)

Christiansen, Keith and Stefan Weppelmann (eds). *The Renaissance Portrait: From Donatello to Bellini* (Exhib. Cat., New York, 2011)

'Chronicle', *Journal of the Royal Institute of British Architects*, 1906, 444-45

Clark, Anna. *Scandal: The Sexual Politics of the British Constitution* (Princeton, 2003)

Clark, H. Nichols B. 'An Icon Preserved: Continuity in the Sculptural Images of Washington', in Barbara J. Mitnick et al., *George Washington: American Symbol* (New York, 1999), 39-53

Cleland, Elizabeth (ed.). *Grand Design: Pieter Coecke van Aelst and Renaissance Tapestry* (Exhib. Cat., New York, 2014)

Clifford, Timothy et al. *The Three Graces. Antonio Canova* (Exhib. Cat., Edinburgh, 1995)

Coarelli, Filippo (ed.). *Divus Vespasianus: Il bimillenario dei Flavi* (Exhib. Cat., Rome, 2009)

Coarelli, Filippo and Giuseppina Ghini (eds), *Caligola: La trasgressione al potere* (Exhib. Cat., Rome, 2013)

Cohn, Marjorie B. 'Introduction', in Condon et al. (eds), *Ingres,* 10-33

Cole, Emily. 'Theobalds, Hertfordshire: The Plan and Interiors of an Elizabethan Country House', *Architectural History* 60 (2017), 71-116

Cole, Nicholas. 'Republicanism, Caesarism, and Political Change', in Griffin (ed.), *Companion to Julius Caesar*, 418-30

Collins, Jeffrey. 'A Nation of Statues: Museums and Identity in Eighteenth-Century Rome', in Denise Amy Baxter and Meredith Martin (eds), *Architectural Space in Eighteenth-Century Europe: Constructing Identities and Interiors* (London and New York, 2010), 187-214

Combe, Taylor, et al. *A Description of the Collection of Ancient Marbles in the British Museum*, Part 11 (London, 1861)

Condon, Patricia et al. (eds), *Ingres. In Pursuit of Perfection: The Art of J.-A.-D. Ingres* (Louisville, 1983)

Conte, Gian Biagio. *Latin Literature: A History*, trans. Joseph B. Solodow (Baltimore and London, 1994)

Costello, Donald P. *Fellini's Road* (Notre Dame, 1983)

Cottafavi, Clinio. 'Cronaca delle Belle Arti', *Bollettino d'arte* June 1928, 616-23

Cottrell, Philip. 'Art Treasures of the United Kingdom and the United States: The George Scharf Papers', *Art Bulletin* 94 (2012), 618-40

Coulter, Frances. 'Drawing Titian's "Caesars": A Rediscovered Album by Bernardino Campi', *Burlington Magazine* 161 (2019), 562-71

Coulter, Frances. 'Supporting Titian's Emperors: Giulio Romano's Narrative Framework in the *Gabinetto dei Cesari*'(forthcoming)

Craske, Matthew. *The Silent Rhetoric of the Body* (New Haven and London, 2007)

Crawford, Michael H. 'Hamlet without the Prince', *Journal of Roman Studies* 66 (1976), 214-17

Cropp, Glynnis M. 'Nero, Emperor and Tyrant, in the Medieval French Tradition', *Florilegium* 24 (2007), 21-36

Crowe, Joseph Archer and Giovanni Battista Cavalcaselle. *Titian: His Life and Times*, vol. 1 (London, 1877)

Cunnally, John. *Images of the Illustrious: The Numismatic Presence in the Renaissance* (Princeton, 1999)

Cunnally, John. 'Of Mauss and (Renaissance) Men: Numismatics, Prestation and the Genesis of Visual Literacy', in Alan M. Stahl (ed.), *The Rebirth of Antiquity: Numismatics, Archaeology and Classical Studies in the Culture of the Renaissance* (Princeton, 2009), 27-47

Cutler, Anthony. 'Octavian and the Sibyl in Christian Hands', *Vergilius* 11 (1965), 22-32

D'Alessi, Fabio (ed.). *Hieronymi Bononii tarvisini antiquarii libri duo* (Venice, 1995)

D'Amico, Daniela. *Sullo Pseudo-Vitellio* (Tesi di laurea, Universita Ca' Foscari, Venice, 2012/13)

Dandelet, Thomas James. *The Renaissance of Empire in Early Modern Europe* (Cambridge, 2014)

D'apres l'antique (Exhib. Cat., Paris, 2000)

Darcel, Alfred (ed.). *La Collection Spitzer: Antiquite, Moyen Age, Renaissance*, vol. 3 (Paris, 1891)

Darley, Gillian. *John Soane: An Accidental Romantic* (New Haven and London, 1999)

Daunt, Catherine. *Portrait Sets in Tudor and Jacobean England* (DPhil dissertation, University of Sussex, 2015)

Davies, Glenys. 'Portrait Statues as Models for Gender Roles in Roman Society', *Memoirs of the American Academy at Rome*, supplementary vol. 7: *Role Models in the Roman World. Identity and Assimilation* (2008), 207-20

Davies, Glenys. 'Honorific vs Funerary Statues of Women: Essentially the Same or Fundamentally Different?', in Emily Hemelrijk and Greg Woolf (eds), *Women and the Roman City in the Latin West* (*Mnemosyne* supplement 360, Leiden, 2013), 171-99

de Bellaigue, Geoffrey. *French Porcelain in the Collection of Her Majesty the Queen*, 3 vols (London, 2009)

de Grummond, Nancy Thomson. *Rubens and Antique Coins and Gems* (PhD dissertation, University of North Carolina, Chapel Hill, 1968)

de Grummond, Nancy Thomson. 'The Real Gonzaga Cameo', *American Journal of Archaeology* 78 (1974), 427-29

de Grummond, Nancy Thomson (ed.). *Encyclopaedia of the History of Classical Archaeology* (London and New York, 1996)

Dekesel, Christian. 'Hubert Goltzius in Douai (5.11.1560-14.11.1560)', *Revue belge de numismatique* 127 (1981), 117-25

Delaforce, Angela. 'The Collection of Antonio Perez, Secretary of State to Philip II', *Burlington Magazine* 124 (1982), 742-53

Della Porta, Giambattista. *De humana physiognomonia, libri IIII* (Vico Equense, 1586)

Dempsey, Charles. 'The Carracci *Postille* to Vasari's *Lives*', *Art Bulletin* 68 (1986), 72-76

Dempsey, Charles. 'Nicolas Poussin between Italy and France: Poussin's *Death of Germanicus* and the Invention of the Tableau', in Max Seidel (ed.), *L'Europa e l'arte italiana: Per cento anni dalla Fondazione del Kunsthistorisches Institut in Florenz* (Venice, 2000), 321-35

de' Musi, Giulio. *Speculum Romanae Magnificentiae* (Venice, 1554)

De Santi, Pier Marco, *La Dolce Vita: Scandalo a Roma, Palma d'oro a Cannes* (Pisa, 2004)

Desmas, Anne-Lise and Francesco Freddolini. 'Sculpture in the Palace: Narratives of Comparison, Legacy and Unity', in Gail Feigenbaum (ed.), *Display of Art in the Roman Palace, 1550-1750* (Los Angeles, 2014), 267-82

Dessen, Cynthia S. 'An Eighteenth-Century Imitation of Persius, *Satire* 1', *Texas Studies in Literature and Language* 20 (1978), 433-56

Devonshire, Duchess of. *Treasures of Chatsworth: A Private View* (London, 1991)

Diderot, Denis. *Oeuvres complètes,*, vol. 10 (ed. J. Assézat) (Paris, 1876)

Diemer, Dorothea et al. (eds). *Die Munchner Kunstkammer*, 3 vols (Munich, 2008)

Diemer, Dorothea and Peter Diemer. 'Mantua in Bayern? Eine Planungsepisode der Munchner Kunstkammer', in Diemer et al. (eds), *Munchner Kunsthammer*, vol. 3, 321-29

Diemer, Peter (ed.). *Das Inventar der Munchner herzoglichen Kunstkammer von 1598* (Munich, 2004)

Dillon, Sheila. *Ancient Greek Portrait Sculpture: Contexts, Subjects and Styles* (Cambridge, 2006)

Dillon, Sheila. *The Female Portrait Statue in the Greek World* (Cambridge, 2010)

Dohl, H. and Paul Zanker. 'La scultura', in F. Zevi (ed.), *Pompei 79* (Naples, 1979), 177-210

Dolce, Lodovico. *Dialogo della pittura* (Venice, 1557)

Dolman, Brett. 'Antonio Verrio and the Royal Image at Hampton Court', *British Art Journal* 10 (2009/10), 18-28

Draper, James David and Guilhem Scherf (eds). *Playing with Fire: European Terracotta Models, 1740-1840* (Exhib. Cat., New York 2003)

Duindam, Jeroen. *Romanità: A Global History of Power, 1300-1800* (Cambridge, 2016)

Dunnett, Jane. 'The Rhetoric of Romanita: Representations of Caesar in Fascist Theatre', in Wyke, *Julius Caesar*, 244-65

Dutton Cook, Edward. *Art in England: Notes and Studies* (London, 1869)

Edmondson, Jonathan (ed.). *Augustus* (Edinburgh, 2009)

Edwards, Catharine. *Writing Rome: Textual Approaches to the City* (Cambridge, 1996)

Eidelberg, Martin and Eliot W. Rowlands. 'The Dispersal of the Last Duke of Mantua's Paintings', *Gazette des Beaux-Arts* 123 (1994), 207-87

Ekserdjian, David. *Parmigianino* (New Haven and London, 2006)

Elkins, James. 'From Original to Copy and Back Again', *British Journal of Aesthetics* 33 (1993), 113-20

Elliott, Jesse D. *Address of Com. Jesse D. Elliott, U.S.N., Delivered in Washington County, Maryland, to His Early Companions at Their Request, on November 24, 1843* (Philadelphia, 1844)

Erasmus, Desiderio. *De puritate tabernaculi sive ecclesiae christianae* (Basel, 1536)

Erasmus, Desiderio. *The Correspondence of Erasmus, 1252-1355* (Collected Works of Erasmus 9), trans. R.A.B. Mynors (Toronto, 1989)

Eredità del Magnifico (Exhib. Cat., Florence, 1992)

Erizzo, Sebastiano. *Discorso sopra le medaglie antiche* (Venice, 1559)

Esch, Arnold. 'On the Reuse of Antiquity: The Perspectives of the Archaeologist and of the Historian', in Brilliant and Kinney (eds), *Reuse Value*, 13-31

Fabbricotti, E. *Galba* (Rome, 1976)

Fehl, Philipp. 'Veronese and the Inquisition: A Study of the Subject Matter of the So-called "Feast in the House of Levi" ', *Gazette des Beaux-Arts* 103 (1961), 325-54

Fejfer, Jane. *Roman Portraits in Context* (Berlin, 2008)

Fejfer, Jane. 'Statues of Roman Women and Cultural Transmission: Understanding the So-called Ceres Statue as a Roman Portrait Carrier', in Jane Fejfer, Mette Moltesen and Annette Rathje (eds),

Tradition: Transmission of Culture in the Ancient World (*Acta Hyperborea* 14, Copenhagen, 2015), 85-116

Ferguson, J. Wilson. 'The Iconography of the Kane Suetonius', *The Princeton University Library Chronicle* 19 (1957), 34-45

Ferrari, Daniela (ed.). *Le collezioni Gonzaga: L'inventario dei beni del 1540-1542* (Milan, 2003)

Fiedrowicz, Michael. 'Die Christenverfolgung nach dem Brand Roms in Jahr 64', in *Nero: Kaiser, Kunstler und Tyrann*, 250-56

Filarete (Antonio di Piero Averlino). *Filarete's Treatise on Architecture*, vol. 1, trans. John R. Spencer (New Haven, 1965), with facsimile of manuscript *Codex Magliabechiano*, c. 1465, in vol. 2.

Fishwick, Duncan, 'The Temple of Caesar at Alexandria', *American Journal of Ancient History* 9 (1984) 131-34.

Fishwick, Duncan. *The Imperial Cult in the Latin West: Studies in the Ruler Cult of the Western Provinces of the Roman Empire*, Part 2, 1 (Leiden, 1991)

Fittschen, Klaus. *Die Bildnisgalerie in Herrenhausen bei Hannover: Zur Rezeptions-und Sammlungsgeschichte antiker Porträts* (*Abhandlungen der Akademie der Wissenschaften zu Göttingen. Philologisch-Historische Klasse*, third series, vol. 275) (Göttingen, 2006)

Fittschen, K. 'Sul ruolo del ritratto antico nell'arte italiana', in Salvatore Settis (ed.), *Memoria dell'antico nell'arte italiana*, vol. 2 (Turin, 1985), 383-412

Fittschen, K. 'The Portraits of Roman Emperors and their Families: Controversial Positions and Unsolved Problems', in Björn C. Ewald and Carlos F. Norena (eds), *The Emperor and Rome: Space, Representation, and Ritual* (Cambridge, 2010), 221-46

Fittschen, K and P. Zanker. *Katalog der römischen Porträts in den Capitolinischen Museen und den anderen kommunalen Sammlungen der Stadt Rom. 1. Kaiser-und Prinzenbildnisse* (Mainz, 1985)

Fitzpatrick, John C. *The Writings of George Washington, 1745-1799*, vol. 28: *December 5 1784–August 30 1785* (Washington, 1938)

Flanagan, Laurence. *Ireland's Armada Legacy* (Dublin and Gloucester, 1988)

Flory, Marleen B. 'Livia and the History of Public Honorific Statues for Women in Rome', *Transactions of the American Philological Association* 123 (1993), 287-308

Flower, Harriet. *Ancestor Masks and Aristocratic Power in Roman Culture* (Oxford, 1996)

Fontana, Federica Missere, 'La controversia "monete o medaglie": Nuovi documenti su Enea Vico e Sebastiano Erizzo', *Atti dell'Istituto veneto di scienze, lettere ed arti* 153 (1994-95), 61-103

Fontane, Theodor. *Effi Briest* (Oxford, 2015) (first published as a serial in German, 1894-95)

Forti Grazzini, Nello. 'Catalogo', in Giuseppe Bertini and Forti Grazzini (eds), *Gli arazzi dei Farnese e dei Borbone: Le collezioni dei secoli XVI–XVIII* (Exhib. Cat., Colorno, 1998), 93-216

Franceschini, Michele and Valerio Vernesi (eds), *Statue di Campidoglio: Diario di Alessandro Gregorio Capponi (1733-1746)* (Rome, 2005)

Frazer, R. M. 'Nero, the Singing Animal', *Arethusa* 4 (1971), 215-19

Freedman, Luba. 'Titian's *Jacopo da Strada*: A Portrait of an "antiquario" ', *Renaissance Studies* 13 (1999), 15-39

Fried, Michael. 'Thomas Couture and the Theatricalization of Action in 19th-Century French Painting', *Art Forum* 8 (1970) (no pg. nos)

Fried, Michael. *Manet's Modernism, or, The Face of Painting in the 1860s* (Chicago, 1996)

Fulvio, Andrea. *Illustrium imagines* (Rome, 1517)

Furlotti, Barbara. *Antiquities in Motion: From Excavation Sites to Renaissance Collections* (Los Angeles, 2019)

Furlotti, Barbara and Guido Rebecchini. *The Art of Mantua: Power and Patronage in the Renaissance* (Los Angeles, 2008)

Furlotti, Barbara and Guido Rebecchini. ' "Rare and Unique in this World": Mantegna's Triumph and the Gonzaga Collection', in *Charles I*, 54-59

Furtwangler, Adolf. *Neuere Fälschungen von Antiken* (Berlin, 1899)

Fusco, Laurie and Gino Corti. *Lorenzo de'Medici: Collector and Antiquarian* (Cambridge, 2006)

Gaddi, Giambattista. *Roma nobilitata* (Rome, 1736)

Gallo, Daniela. 'Ulisse Aldrovandi: Le statue di Roma e i marmi romani', *Mélanges de l'Ecole francaise de Rome: Italie et Méditerranée* 104 (1992), 479-90

Galt, John. *The Life, Studies and Works of Benjamin West, Esq.* (London, 1820)

Gautier, Theophile. *Salon de 1847* (Paris, 1847)

Gautier, Théophile. *Les Beaux-arts en Europe, 1855* (Paris, 1855)

Gaylard, Susan. *Hollow Men: Writing, Objects and Public Image in Renaissance Italy* (New York, 2013)

Gérôme (Exhib. Cat., Paris, 2010)

Gesche, Inga. 'Bemerkungen zum Problem der Antikenerganzungen und seiner Bedeutung bei J. J. Winckelmann', in Herbert Beck and Peter C. Bol (eds), *Forschungen zur Villa Albani* (Berlin, 1982), 439-60

Ghini, Giuseppina et al. (eds), *Sulle trace di Caligola: Storie di grandi recuperi della Guardia di Finanza al lago di Nemi* (Rome, 2014)

Giannattasio, Bianca Maria. 'Una testa di Vitellio in Genova', *Xenia* 12 (1985), 63-70

Ginsburg, Judith. *Representing Agrippina: Constructions of Female Power in the Early Roman Empire* (Oxford, 2006)

Giuliani, Luca and Gerhard Schmidt*, Ein Geschenk für den Kaiser. Das Geheimnis des Grossen Kameo* (Munich, 2010)

Giulio Romano (Exhib. Cat., Milan, 1989)

Glass, Robert. 'Filarete's Renovation of the Porta Argentea at Old Saint Peter's', in Rosamond McKitterick et al. (eds), *Old Saint Peter's, Rome* (Cambridge, 2013), 348-70

Glass, Robert. 'Filarete and the Invention of the Renaissance Medal', *The Medal* 66 (2015), 26-37

Gold, Susanna W. 'The Death of Cleopatra/The Birth of Freedom: Edmonia Lewis at the New World's Fair', *Biography* 35 (2012), 318-41

Goltzius, Hubert. *Vivae omnium fere imperatorum imagines* (Antwerp, 1557)

Goltzius, Hubert. *C. Iulius Caesar* (Bruges, 1563)

Gottfried, Johann Ludwig. *Historische Chronica oder Beschreibung der fürnehmsten Geschichten* (Frankfurt, c. 1620)

Goyder, David George. *My Battle for Life: The Autobiography of a Phrenologist* (London, 1857)

Granboulan, Anne. 'Longing for the Heavens: Romanesque Stained Glass in the Plantagenet Domain', in Elizabeth Carson Pastan and Brigitte Kurmann-Schwarz (eds), *Investigations in Medieval Stained Glass: Materials, Methods, and Expressions* (Leiden and Boston, MA, 2019), 36-48

Green, David and Peter Seddon (eds). *History Painting Reassessed: The Representation of History in Contemporary Art* (Manchester, 2000)

Greenblatt, Stephen. *Renaissance Self-Fashioning: From More to Shakespeare* (revised edition, Chicago, 2012)

Griffin, Francis (ed.). *Remains of the Rev. Edmund D. Griffin*, vol. 1 (New York, 1831)

Griffin, Jasper and Miriam Griffin. 'Show us you care, Ma'am', *New York Review of Books*, 9 October 1997, 29

Griffin, Miriam (ed.). *A Companion to Julius Caesar* (Chichester and Malden, MA, 2009)

Griffiths, Antony. *The Print in Stuart Britain: 1603-1689* (London, 1998)

Groos, G. W. (ed.). *The Diary of Baron Waldstein: A Traveller in Elizabethan England* (London, 1981)

Grunchec, Philippe. *Le Grand Prix de Peinture: Les concours des Prix de Rome de 1797 à 1863* (Paris, 1983)

Grunchec, Philippe. *The Grand Prix de Rome: Paintings from the Ecole des Beaux-Arts 1797-1863* (Exhib. Cat., Washington, DC, 1984)

Gualandi, Maria Letizia and A. Pinelli. 'Un trionfo per due. La matrice di Olbia: un *unicum* iconographico "fuori contesto" ', in Maria Monica Donato and Massimo Ferretti (eds), *'Conosco un Ottimo storico dell'arte ...'. Per Enrico Castelnuovo: Scritti di allievi e amici pisani* (Pisa, 2012), 11-20

Guida del visitatore alla esposizione industriale italiana del 1881 in Milano (Milan, 1881)

Haag, Sabine (ed.). *All'Antica: Gotter und Helden auf Schloss Ambras* (Exhib. Cat., Vienna, 2011)

Hall, Edith and Henry Stead. *A People's History of Classics: Class and Greco-Roman Antiquity in Britain 1689-1939* (Abingdon and New York, 2020)

Halsema-Kubes, W. 'Bartholomeus Eggers' keizers-en keizerinnenbusten voor keurvorst Friedrich Wilhelm van Brandenburg', *Bulletin van het Rijksmuseum* 36 (1988) 44-53 (with English summary, 73-74)

Handbook to the New York Public Library: Astor, Lenox and Tilden Foundations (New York, 1900)

Hanford, James Holly. ' "Ut Spargam": Thomas Hollis Books at Princeton', *The Princeton University Library Chronicle* 20 (1959), 165-74

Harcourt, Jane and Tony Harcourt. 'The Loggia Roundels', in *The Development of Horton Court: An Architectural Survey*, (National Trust Report, 2009), Appendix 9, 87-90

Hardie, Philip. 'Lucan in the English Renaissance', in Paolo Asso (ed.), *Brill's Companion to Lucan* (Leiden, 2011), 491-506

Harprath, Richard. 'Ippolito Andreasi as a Draughtsman', *Master Drawings* 22 (1984), 3-28; 89-114

Harris, Ann Sutherland. *Seventeenth-Century Art and Architecture* (London, 2005)

Hartt, Frederick. *Giulio Romano*, 2 vols (New Haven, 1958)

Harvey, Tracene. *Julia Augusta: Images of Rome's First Empress on Coins of the Roman Empire* (Abingdon and New York, 2020)

Harwood, A. A. 'Some Account of the Sarcophagus in the National Museum now in charge of the Smithsonian Institution', *Annual Report of the Board of Regents of the Smithsonian Institution*, 1870, 384-85

Haskell, Francis. *History and Its Images: Art and the Interpretation of the Past* (New Haven and London, 1993)

Haskell, Francis. *The King's Pictures* (New Haven and London, 2013)

Haskell, Francis and Nicholas Penny. *Taste and the Antique* (New Haven and London, 1981)

Haydon, Benjamin Robert. *Lectures on Painting and Design* (London, 1844)

Hekster, Olivier. 'Emperors and Empire, Marcus Aurelius and Commodus', in Aloys Winterling (ed.), *Zwischen Strukturgeschichte und Biographie* (Munich, 2011), 317-28

Hekster, Oliver. *Emperors and Ancestors: Roman Rulers and the Constraints of Tradition* (Oxford, 2015)

Henderson, George. 'The Damnation of Nero and Related Themes', in A. Borg and A. Martindale (eds), *The Vanishing Past: Studies of Medieval Art, Liturgy and Metrology presented to Christopher Hohler* (Oxford, 1981), 39-51

Hennen, Insa Christiane. *'Karl zu Pferde': Ikonologische Studien zu Anton van Dycks Reiterportrats Karls I. von England* (Frankfurt am Main, 1995)

Hentzner, Paul. *Paul Hentzner's Travels in England, during the reign of Queen Elizabeth, translated by Horace, late Earl of Orford* (London, 1797)

Hicks, Philip. 'The Roman Matron in Britain: Female Political Influence and Republican Response, 1750-1800', *Journal of Modern History* 77 (2005), 35-69

Hobson, Anthony. *Humanists and Bookbinders: The Origins and Diffusion of Humanistic Bookbinding, 1459-1559* (Cambridge, 1989)

Hölscher, Tonio. *Visual Power in Ancient Greece and Rome: Between Art and Social Reality* (Berkeley and Los Angeles, 2018)

Hopkins, Lisa. *The Cultural Uses of the Caesars on the English Renaissance Stage* (Farnham, 2008)

Horejsi, Nicole. *Novel Cleoptras: Romance Historiography and the Dido Tradition in English Fiction, 1688-1785* (Toronto, 2019)

House, John. 'History without Values? Gérôme's History Paintings', *Journal of the Warburg and Courtauld Institutes* 71 (2008), 261-76

Howarth, David. *Images of Rule: Art and Politics in the English Renaissance, 1485-1649* (Basingstoke, 1997)

Howley, Joseph A. 'Book-Burning and the Uses of Writing in Ancient Rome: Destructive Practice between Literature and Document', *Journal of Roman Studies* 107 (2017), 213-36

Hub, Berthold. 'Founding an Ideal City in Filarete's *Libro architettonico*', in Maarten Delbeke and Minou Schraven (eds), *Foundation, Dedication and Consecration in Early Modern Europe* (Leiden, 2012), 17-57

Hulsen, Christian. *Das Skizzenbuch des Giovannantonio Dosio* (Berlin, 1933)

I Borghese e l'antico (Exhib. Cat., Milan, 2011)

I Campi e la cultura artistica cremonese del Cinquecento (Exhib. Cat., Milan, 1985)

I tesori dei d'Avalos: Committenza e collezionismo di una grande famiglia napoletana (Exhib. Cat., Naples, 1994)

Ioele, Giovanna. *Prima di Bernini: Giovanni Battista Della Porta, scultore (1542-1597)* (Rome, 2016)

Jacobus de Voragine. *The Golden Legend: Readings on the Saints*, trans. William Granger Ryan, with introduction by Eamon Duffy (revised edition, Princeton and Oxford, 2012), based on Latin text of Theodor Graesse (Leipzig, 1845)

Jacopo Tintoretto (Exhib. Cat., Venice, 1994)

Jaffe, David (ed.). *Titian* (Exhib. Cat., London, 2003)

Jaffe, Michael. 'Rubens's Roman Emperors', *Burlington Magazine* 113 (1971), 297-98; 300-301; 303

Jansen, Dirk Jacob. *Jacopo Strada and Cultural Patronage at the Imperial Court*, 2 vols (Leiden and Boston, MA, 2019)

Jean-Paul Laurens 1838-1921: Peintre d'histoire (Exhib. Cat., Paris, 1997)

Jecmen, Gregory and Freyda Spira. *Imperial Augsburg: Renaissance Prints and Drawings, 1475-1540* (Exhib. Cat., Washington, DC, 2012)

Jenkins, Gilbert Kenneth. 'Recent Acquisitions of Greek Coins by the British Museum', *Numismatic Chronicle* 19 (1959), 23-45

Jestaz, Bertrand. *L'Inventaire du palais et des propriétés Farnèse à Rome en 1644* (Rome, 1994)

Johansen, Flemming S. 'Antichi ritratti di Gaio Giulio Cesare nella scultura', *Analecta Romana Instituti Danici* 4 (1967), 7-68

Johansen, Flemming S, 'The Portraits in Marble of Gaius Julius Caesar: A Review', *Ancient Portraits in the J. Paul Getty Museum*, vol. 1 (Occasional Papers on Antiquities 4) (Malibu, 1987), 17-40

Johansen, Flemming S. 'Les portraits de César', in Long and Picard (eds), *Cesar* 78-83

Johns, Christopher M. S. 'Subversion through Historical Association: Canova's *Madame Mère* and the Politics of Napoleonic Portraiture', *Word & Image* 13 (1997), 43-57

Johns, Christopher M. S. *Antonio Canova and the Politics of Patronage in Revolutionary and Napoleonic Europe* (Berkeley etc., 1998)

Johns, Richard. ' "Those Wilder Sorts of Painting": The Painted Interior in the Age of Antonio Verrio', in Dana Arnold and David Peters Corbett (eds), *A Companion to British Art: 1600 to the Present* (Chichester and Malden, MA, 2013), 77-104

Jonckheere, Koenraad. *Portraits after Existing Prototypes* (Corpus Rubenianum Ludwig Burchard 19) (London, 2016)

Jones, Mark (ed.). *Fake? The Art of Deception* (Exhib. Cat., London, 1990)

Jones, Mark (ed.). *Why Fakes Matter: Essays on Problems of Authenticity* (London, 1992)

Joshel, Sandra et al. (eds). *Imperial Projections: Ancient Rome in Popular Culture* (Baltimore and London, 2001)

Karafel, Lorraine. 'The Story of Julius Caesar', in Cleland (ed.), *Grand Design*, 254-61

Keaveney, Arthur. *Sulla: The Last Republican* (second edition, Abingdon, 2005)

Kellen, Sean. 'Exemplary Metals: Classical Numismatics and the Commerce of Humanism', *Word & Image* 18 (2002), 282-94

Keysler, John George. *Travels through Germany, Hungary, Bohemia, Switzerland, Italy and Lorrain*, vol. 4 (London, 1758; originally published in German by Johann Georg Keysler, 1741)

King, Elliott. '*Ten Recipes for Immortality*: A Study in Dalinian Science and Paranoiac Fictions', in Gavin Parkinson (ed.), *Surrealism, Science Fiction and Comics* (Liverpool, 2015), 213-32

Kinney, Dale. 'The Horse, the King and the Cuckoo: Medieval Narrations of the Statue of Marcus Aurelius', *Word & Image* 18 (2002), 372-98

Kinney, Dale. 'Ancient Gems in the Middle Ages: Riches and Ready-Mades', in Brilliant and Kinney (eds), *Reuse Value* 97-120

Kleiner, Diana E. E. *Roman Sculpture* (New Haven, 1992)

Kleiner, Diana E. E. *Cleopatra and Rome* (Cambridge, MA, 2005)

Knaap, Anna C. and Michael C. J. Putnam (eds), *Art, Music, and Spectacle in the Age of Rubens: The Pompa Introitus Ferdinandi* (Turnhout, 2013)

Knox, Tim. 'The Long Gallery at Powis Castle', *Country Life* 203 (2009), 86-89

Koeppe, Wolfram (ed.). *Art of the Royal Court: Treasures in Pietre Dure from the Palaces of Europe* (Exhib. Cat., New Haven and London, 2008)

Koering, Jérémie. 'Le Prince et ses modeles: Le Gabinetto dei Cesari au palais ducal de Mantoue', in Philippe Morel (ed.). *Le Miroir et l'espace du prince dans l'art italien de la Renaissance* (Tours, 2012), 165-94

Koering, Jérémie. *Le Prince en representation: Histoire des décors du palais ducal de Mantoue au XVIᵉ siècle* (Arles, 2013)

Koortbojian, Michael. *The Divinization of Caesar and Augustus: Precedents, Consequences, Implications* (Cambridge and New York, 2013)

Kroll, Maria (trans. and ed.). *Letters from Liselotte: Elisabeth Charlotte, Princess Palatine and Duchess of Orleans, 'Madame', 1652-1722* (London, 1970)

Kuhns, Matt. *Cotton's Library: The Many Perils of Preserving History* (Lakewood, 2014)

Kulikowski, Michael. *The Triumph of Empire: The Roman World from Hadrian to Constantine* (Cambridge, MA, 2016), published in the UK as *Imperial Triumph* (London, 2016)

Kunzel, Carl (ed.). *Die Briefe der Liselotte von der Pfalz, Herzogin von Orleans* (reprinted Hamburg, 2013, from original edition, 1914)

Ladendorf, Heinz. *Antikenstudium und Antikenkopie* (Berlin, 1953)

Lafrery, Antonio. *Effigies viginti quatuor Romanorum imperatorum* (Rome, c. 1570) Lamo, Alessandro. *Discorso ... intorno alla scoltura e pittura ... dall'Eccell. & Nobile M. Bernardino Campo* (Cremona, 1581)

Landau, Diana (ed.), *Gladiator: The Making of the Ridley Scott Epic* (New York, 2000)

Lane, Barbara. *Hans Memling: Master Painter in Fifteenth-Century Bruges* (Turnhout, 2009)

Lapenta, Stefania and Raffaella Morselli (eds). *Le collezioni Gonzaga: La quadreria nell'elenco dei beni del 1626-1627* (Milan, 2006)

La Rocca, Eugenio et al. (eds), *Augusto* (Exhib. Cat., Rome, 2013)

Lattuada, Riccardo (ed.), *Alessandro Farnese: A Miniature Portrait of the Great General* (Milan, 2016).

Laurence, Ray. 'Tourism, Town Planning and *romanitas*: Rimini's Roman Heritage', in Michael Biddiss and Maria Wyke (eds), *The Uses and Abuses of Antiquity* (Bern, 1999), 187-205

Le Bars-Tosi, Florence. 'James Millingen (1774-1845), le "Nestor de l'archéologie moderne" ', in Manuel Royo et al. (eds), *Du voyage savant aux territoires de l'archeologie: Voyageurs, amateurs et savants à l'origine de l'archéologie moderne* (Paris, 2011), 171-86

Lessmann Johanna, and Susanne König-Lein. *Wachsarbeiten des 16. bis 20. Jahrhunderts* (Braunschweig, 2002)

Leuschner, Eckhard. *Antonio Tempesta: Ein Bahnbrecher des romischen Barock und seine europaische Wirkung* (Petersberg, 2005)

Leuschner, Eckhard. 'Roman Virtue, Dynastic Succession and the Re-Use of Images: Constructing Authority in Sixteenth-and Seventeenth-Century Portraiture', *Studia Rudolphina* 6 (2006), 5-25

Levick, Barbara. *Vespasian* (London and New York, 1999)

Lightbown, Ronald. *Sandro Botticelli*, vol. 1: *Life and Work* (London, 1978)

Limouze, Dorothy. 'Aegidius Sadeler, Imperial Printmaker', *Philadelphia Museum of Art Bulletin* 85 (1989), 1; 3-24

Limouze, Dorothy. *Aegidius Sadeler (c. 1570-1629): Drawings, Prints and Art Theory* (PhD dissertation, Princeton University, 1990)

Lintott, Andrew. *The Constitution of the Roman Republic* (Oxford, 1999)

Liverani, Paolo. 'La collezione di antichita classiche e gli scavi di Tusculum e Musignano', in Marina Natoli (ed.), *Luciano Bonaparte: Le sue collezioni d'arte, le sue residenze a Roma, nel Lazio, in Italia (1804-1840)* (Rome, 1995), 49-79

Liversidge Michael, 'Representing Rome', in Liversidge and Edwards (eds), *Imagining Rome*, 70-124

Liversidge Michael and Catharine Edwards (eds), *Imagining Rome: British Artists and Rome in the Nineteenth Century* (Exhib. Cat., Bristol, 1996)

Lobelle-Caluwé, Hilde. 'Portrait d'un homme avec une monnaie', in Maximilian P. J. Martens (ed.), *Bruges et la Renaissance: De Memling à Pourbus. Notices* (Exhib. Cat., Bruges, 1998), 17

Locatelli, Giampetro. *Museo Capitolino, osia descrizione delle statue ...* (Rome, 1750)

L'Occaso, Stefano. *Museo di Palazzo Ducale di Mantova. Catalogo generale delle collezioni inventariate: Dipinti fino al XIX secolo* (Mantua, 2011)

Loh, Maria H. *Still Lives: Death, Desire, and the Portrait of the Old Master* (Princeton, 2015)

Lomazzo, Giovanni Paolo. *Trattato dell'arte della pittura, scoltura et architettura* (Milan, 1584)

Long, Luc. 'Le regard de César: Le Rhône restitue un portrait du fondateur de la colonie d'Arles', in Long and Picard (eds), *César*, 58-77

Long, Luc and Pascale Picard (eds), *César. Le Rhône pour mémoire: Vingt ans de fouilles dans le fleuve à Arles* (Exhib. Cat., Arles, 2009)

Lorenz, Katharina. 'Die römische Porträtforschung und der Fall des sogennanten Ottaviano Giovinetto im Vatikan: Die Authentizitätsdiskussion als Spiegel des Methodenwandels', in Sascha Kansteiner (ed.), *Pseudoantike Skulptur 1: Fallstudien zu antiken Skulpturen und ihren Imitationen* (Berlin and Boston, MA, 2016), 73-90

Lubbren, Nina. 'Crime, Time, and the Death of Caesar', in Allan and Morton (eds), *Reconsidering Gérôme*, 81-91

Luzio, Alessandro. *La galleria dei Gonzaga, venduta all'Inghilterra nel 1627-28* (Milan, 1913)

Lyons, John D. *Exemplum: The Rhetoric of Example in Early Modern France and Italy* (Princeton, 1990)

McCuaig, William. *Carlo Sigonio: The Changing World of the Late Renaissance* (Princeton, 2014)

McFadden, David. 'An Aldobrandini Tazza: A Preliminary Study', *Minneapolis Institute of Arts Bulletin* 63 (1976-77), 43-56

McGrath, Elizabeth. 'Rubens's Infant-Cornucopia', *Journal of the Warburg and Courtauld Institutes* 40 (1977), 315-18

McGrath, Elizabeth. ' "Not Even a Fly": Rubens and the Mad Emperors', *Burlington Magazine* 133 (1991), 699-703

McKendrick, Neil. 'Josiah Wedgwood: An Eighteenth-Century Entrepreneur in Salesmanship and Marketing Techniques', *Economic History Review*, n.s., 12 (1960), 408-43

McKendrick, Neil. 'Josiah Wedgwood and the Commercialization of the Potteries', in McKendrick et al., *The Birth of Consumer Society: The Commercialization of Eighteenth-Century England* (London,

1982), 100-145

McLaughlin, Martin. 'Empire, Eloquence, and Military Genius: Renaissance Italy', in Griffin (ed.), *Companion to Julius Caesar*, 335-55

McNairn, Alan. *Behold the Hero: General Wolfe and the Arts in the Eighteenth Century* (Montreal, 1997)

Macsotay, Tomas. 'Struggle and the Memorial Relief: John Deare's Caesar Invading Britain', in Macsotay (ed.), *Rome, Travel and the Sculpture Capital, c. 1770-1825* (Abingdon and New York, 2017), 197-224

Mainardi, Patricia. *Art and Politics of the Second Empire: The Universal Expositions of 1855 and 1867* (New Haven and London, 1987)

Malamud, Margaret. *Ancient Rome and Modern America* (Malden, MA and Oxford, 2009)

Malgouyres, Philippe (ed.). *Porphyre: La Pierre Poupre des Ptolemees aux Bonaparte* (Exhib. Cat., Paris, 2003)

Mamontova, N. N. 'Vasily Sergeevich Smirnov, Pensioner of the Academy of Arts', in *Russian Art of Modern Times. Research and Materials. Vol. 10: Imperial Academy of Arts. Cases and People* (Moscow, 2006), 238-48 (in Russian)

Maral, Alexandre. 'Vraies et fausses antiques', in Alexandre Maral and Nicolas Milovanovic (eds), *Versailles et l'Antique* (Exhib. Cat., Paris, 2012), 104-11

Marcos, Dieter. 'Vom Monster zur Marke: Neros Karriere in der Kunst', in *Nero: Kaiser, Kunstler und Tyrann*, 355-68

Marsden, Jonathan (ed.). *Victoria and Albert: Art and Love* (Exhib. Cat., London, 2010)

Marlowe, Elizabeth. *Shaky Ground: Context, Connoisseurship and the History of Roman Art* (London, 2013)

Martin, John Rupert. *The Decorations for the Pompa Introitus Ferdinandi* (Corpus Rubenianum Ludwig Burchard 16) (London, 1972)

Martindale, Andrew. *The 'Triumphs of Caesar' by Andrea Mantegna, in the Collection of Her Majesty the Queen at Hampton Court* (London, 1979)

Marx, Barbara, 'Wandering Objects, Migrating Artists: The Appropriation of Italian Renaissance Art by German Courts in the Sixteenth Century', in Herman Roodenburg (ed.), *Forging European Identities, 1400-1700* (Cultural Exchange in Early Modern Europe 4) (Cambridge, 2007), 178-226

Mathews, Thomas F. and Norman E. Muller. *The Dawn of Christian Art in Panel Paintings and Icons* (Los Angeles, 2016)

Mattusch, Carol C. *The Villa dei Papyri at Herculaneum: Life and Afterlife of a Sculpture Collection* (Los Angeles, 2005).

Maurer, Maria F. *Gender, Space and Experience at the Renaissance Court: Performance and Practice at the Palazzo Te* (Amsterdam, 2019)

Meganck, Tine. 'Rubens on the Human Figure: Theory, Practice and Metaphysics', in Arnout Balis and Joost van der Auwera (eds), *Rubens, a Genius at Work: The Works of Peter Paul Rubens in the Royal Museums of Fine Arts of Belgium Reconsidered* (Exhib. Cat., Brussels, 2007), 52-64

Mementoes, Historical and Classical, of a Tour through Part of France. Switzerland, and Italy, in the Years 1821 and 1822, vol. 2 (London, 1824)

Menegaldo, Silvère. 'César "d'ire enflamaz et espris" (v. 1696) dans le Roman de Jules César de Jean

de Thuin', *Cahiers de recherches médiévales* 13 (2006), 59-76

Meulen, Marjon van der. *Rubens Copies after the Antique*, vol. 1 (Corpus Rubenianum Ludwig Burchard 23) (London, 1994)

Meyer, Susanne Adina and Chiara Piva (eds), *L'arte di ben restaurare: La 'Raccolta d'antiche statue' (1768-1772) di Bartolomeo Cavaceppi* (Florence, 2011)

Michel, Patrick. *Mazarin, prince des collectionneurs: Les collections et l'ameublement du Cardinal Mazarin (1602-1661). Histoire et analyse* (Notes et Documents des Musees de France 34) (Paris, 1999)

Middeldorf, Ulrich. 'Die zwölf Caesaren von Desiderio da Settignano', *Mitteilungen des Kunsthistorischen Institutes in Florenz* 23 (1979), 297-312

Millar, Oliver (ed.). *Abraham van der Doort's Catalogue of the Collections of Charles I* (Walpole Society, vol. 37, 1958-60)

Millar, Oliver (ed.). *The Inventories and Valuations of the King's Goods, 1649-1651* (Walpole Society, vol. 43, 1970-72)

Miller, Peter Benson. 'Gérôme and Ethnographic Realism at the Salon of 1857', in Allan and Morton (eds), *Reconsidering Gerome*, 106-18

Miller, Stephen. *Three Deaths and Enlightenment Thought: Hume, Johnson, Marat* (Lewisburg and London, 2001)

Miner, Carolyn and Jens Daehner. 'The Emperor in the Arena', *Apollo*, February 2010, 36-41

Mingazzini, Paolino. 'La datazione del ritratto di Augusto Giovinetto al Vaticano', *Bullettino della Commissione archeologica comunale di Roma* 73 (1949-50), 255-59

Minor, Heather Hyde. *The Culture of Architecture in Enlightenment Rome* (University Park, PA, 2010)

Mitchell, Eleanor Drake. 'The Tête-à-Têtes in the "Town and Country Magazine" (1769-1793)', *Interpretations* 9 (1977), 12-21

Morbio, Carlo. 'Notizie intorno a Bernardino Campi ed a Gaudenzio Ferraro', *Il Saggiatore: Giornale romano di storia, belle arti e letteratura* 2 (1845), 314-19

Moreno, Paolo and Chiara Stefani, *The Borghese Gallery* (Milan, 2000)

Morgan, Gwyn. *69 AD: The Year of Four Emperors* (Oxford, 2005)

Morscheck, Charles R. 'The Certosa Medallions in Perspective', *Arte lombarda* 123 (1998), 5-10

Morselli, Raffaella (ed.), *Le collezioni Gonzaga: L'elenco dei beni del 1626-1627* (Milan, 2000)

Morselli, Raffaella (ed.). *Gonzaga. La Celeste Galeria: L'esercizio del collezionismo* (Milan, 2002)

Morselli, Raffaella (ed.). *Gonzaga. La Celeste Galeria: Le raccolte* (Exhib. Cat., Milan, 2002)

Mortimer, Nigel. *Medieval and Early Modern Portrayals of Julius Caesar* (Oxford, 2020)

Mounier, Pascale and Colette Nativel (eds), *Copier et contrefaire à la Renaissance: Faux et usage de faux* (Paris, 2014)

Mulryne, J. R. et al. (eds), *Europa Triumphans: Court and Civic Festivals in Early Modern Europe* (Farnham, 2004)

Munk Højte,, Jakob, *Roman Imperial Statue Bases: From Augustus to Commodus* (Acta Jutlandica 80: 2) (Aarhus, 2005)

Murray, John (publisher). *Handbook for Travellers in Central Italy: Including the Papal States, Rome, and the Cities of Etruria* (London, 1843)

Murray, John (publisher). *Handbook for Travellers in Central Italy: Part II, Rome and its Environs*

(London, 1853)

Murray, John (publisher). *Handbook of Rome and the Campagna* (London 1904)

Nalezyty, Susan. *Pietro Bembo and the Intellectual Pleasures of a Renaissance Writer and Art Collector* (New Haven and London, 2017)

Napione, Ettore. 'I sottarchi di Altichiero e la numismatica: Il ruolo delle imperatrici', *Arte veneta: Rivista di storia dell'arte* 69 (2012), 23-39

Napione, Ettore. 'Tornare a Julius von Schlosser: I palazzi scaligeri, la "sala grande dipinta" e il primo umanesimo', in Serena Romano and Denise Zaru (eds), *Arte di corte in Italia del nord: Programmi, modelli, artisti (1330-1402 ca.)* (Rome, 2013), 171-94

Neale, John Preston. *Views of the Seats of Noblemen and Gentlemen, in England, Wales, Scotland, and Ireland*, second series 2, vol. 2 (London, 1825)

Nelis, Jan. 'Constructing Fascist Identity: Benito Mussolini and the Myth of *romanità'*, *Classical World* 100 (2007), 391-415

Nelson, Charmaine A. *The Color of Stone: Sculpting the Black Female Subject in Nineteenth-Century America* (Minneapolis, 2007)

Nemerov, Alexander. 'The Ashes of Germanicus and the Skin of Painting: Sublimation and Money in Benjamin West's *Agrippina'*, *The Yale Journal of Criticism* 11 (Summer 1998), 11-27

Nero: Kaiser, Kunstler und Tyrann (Exhib. Cat., Schriftenreihe des Rheinischen Landesmuseums Trier 40, 2016)

Nesi, Antonella (ed.), *Ritratti di Imperatori e profili all'antica: Scultura del Quattrocento nel Museo Stefano Bardini* (Florence, 2012)

Nicolas Poussin, 1594-1665 (Exhib. Cat., Paris and London, 1994)

Nilgen, Ursula. 'Der Streit über den Ort der Kreuzigung Petri: Filarete und die zeitgenössische Kontroverse', in Hannes Hubach et al. (eds), *Reibungspunkte: Ordnung und Umbruch in Architektur und Kunst* (Petersberg, 2008), 199-208

Nochlin, Linda. *The Body in Pieces: The Fragment as a Metaphor of Modernity* (London, 1994)

Nogara, Bartolemeo (ed.), *Scritti inediti e rari di Biondo Flavio* (Vatican City, 1927)

Norena, Carlos F. *Imperial Ideals in the Roman West: Representation, Circulation, Power* (Cambridge, 2011)

Northcote, James. *The Life of Titian: With Anecdotes of the Distinguished Persons of his Time*, vol. 2 (London, 1830)

Nuttall, Paula. 'Memling and the European Renaissance Portrait', in Borchert (ed.), *Memling's Portraits*, 69-91

Oldenbourg, Rudolf. 'Die niederländischen Imperatorenbilder im Königlichen Schlosse zu Berlin', *Jahrbuch der Königlich Preussischen Kunstsammlungen* 38 (1917), 203-12

Orgel, Stephen. *Spectacular Performances: Essays on Theatre, Imagery, Books and Selves in Early Modern England* (Manchester, 2011)

Orso, Steven N. *Philip IV and the Decoration of the Alcázar of Madrid* (Princeton, 1986)

Otter, William. *The Life and Remains of Edward Daniel Clarke* (London, 1824)

Painter, Kenneth and David Whitehouse. 'The Discovery of the Vase', *Journal of Glass Studies* 32, *The Portland Vase* (1990), 85-102

Paleit, Edward. *War, Liberty, and Caesar: Responses to Lucan's* Bellum Ciuile, *ca. 1580-1650* (Oxford,

2013)

Paley, Morton D. 'George Romney's *Death of General Wolfe*', *Journal for the Study of Romanticisms* 6 (2017), 51-62

Panazza, Pierfabio. 'Profili all'antica: da Foppa alle architetture bresciane del primo rinascimento', *Commentari dell'Ateneo di Brescia* 2016 (2018), 211-85

Panvinio, Onofrio. *Fasti et triumphi Rom(ani) a Romulo rege usque ad Carolum V Caes(arem) Aug(ustum)* (Venice, 1557)

Panzanelli, Roberta (ed.). *Ephemeral Bodies: Wax Sculpture and the Human Figure* (Los Angeles, 2008)

Parisi Presicce, Claudio. 'Nascita e fortuna del Museo Capitolino', in Carolina Brook and Valter Curzi (eds), *Roma e l'Antico: Realtà e visione nel '700* (Exhib. Cat., Rome, 2010), 91-98

Parshall, Peter. 'Antonio Lafreri's *Speculum Romanae Magnificentiae*', *Print Quarterly* 23 (2006), 3-28

Pasqualini, Anna. 'Gli scavi di Luciano Bonaparte alla Rufinella e la scoperta dell'antica Tusculum', *Xenia Antiqua* 1 (1992), 161-86

Pasquinelli, Chiara. *La galleria in esilio: Il trasferimento delle opere d'arte da Firenze a Palermo a cura del Cavalier Tommaso Puccini (1800-1803)* (Pisa, 2008)

Paul, Carole. *The Borghese Collections and the Display of Art in the Age of the Grand Tour* (Aldershot, 2008)

Paul, Carole. 'Capitoline Museum, Rome: Civic Identity and Personal Cultivation', in Paul (ed.), *The First Modern Museums of Art: The Birth of an Institution in 18th-and Early 19th-Century Europe* (Los Angeles, 2012), 21-45

Peacock, John. *The Stage Designs of Inigo Jones: The European Context* (Cambridge, 1995)

Peacock, John. 'The Image of Charles I as a Roman Emperor', in Ian Atherton and Julie Sanders (eds), *The 1630s: Interdisciplinary Essays on Culture and Politics in the Caroline Era* (Manchester, 2006), 50-73

Peintures italiennes du Musée des Beaux-Arts de Marseille (Exhib. Cat., Marseille, 1984)

Penny, Nicholas and Eike D. Schmidt (eds), *Collecting Sculpture in Early Modern Europe* (Studies in the History of Art 70) (New Haven and London, 2008)

Perini, Giovanna (ed.). *Gli scritti dei Carracci: Ludovico, Annibale, Agostino, Antonio, Giovanni Antonio* (Bologna, 1990)

Perkinson, Stephen. 'From an "*Art de Memoire*" to the Art of Portraiture: Printed Effigy Books of the Sixteenth Century', *Sixteenth Century Journal* 33 (2002), 687-723

Perry, Marilyn 'Cardinal Domenico Grimani's Legacy of Ancient Art to Venice', *Journal of the Warburg and Courtauld Institutes* 41 (1978), 215-44

Petrarch, Francesco. *Letters on Familiar Matters*, trans. Aldo S. Bernardo (reprinted New York, 2005; from original 3 vols, New York and Baltimore, 1975-85)

Pfanner, Michael. 'Über das Herstellen von Porträts: Ein Beitrag zu Rationalisierungsmassnahmen und Produktionsmechanismen von Massenware im späten Hellenismus und in der Romischen Kaiserzeit', *Jahrbuch des Deutschen Archäologischen Instituts* 104 (1989), 157-257

Pieper, Susanne. 'The Artist's Contribution to the Rediscovery of the Caesar Iconography', in Jane Fejfer et al. (eds), *The Rediscovery of Antiquity: The Role of the Artist* (Acta Hyperborea 10) (Copenhagen, 2003), 123-45

Pilaski Kaliardos, Katharina. *The Munich Kunstkammer: Art, Nature and the Representation of Knowledge in Courtly Contexts* (Tubingen, 2013)

Pocock, John G. A. *Barbarism and Religion*, vol. 3: *The First Decline and Fall* (Cambridge, 2003)

Pointon, Marcia. 'The Importance of Gems in the Work of Peter Paul Rubens, 1577-1640', in Ben J. L. van den Bercken and Vivian C. P. Baan (eds), *Engraved Gems: From Antiquity to the Present* (Papers on Archaeology of the Leiden Museum of Antiquities 14) (Leiden, 2017), 99-111

Pollard, John Graham. *Renaissance Medals*, vol. 1: *Italy*; vol. 2: *France, Germany, The Netherlands and England* (Oxford, 2007)

Pollini, John, *The Portraiture of Gaius and Lucius Caesar* (New York, 1987)

Pollini, John. *From Republic to Empire: Rhetoric, Religion, and Power in the Visual Culture of Ancient Rome* (Norman, 2012)

Pons, Nicoletta. 'Portrait of a Man with the Medal of Cosimo the Elder, c. 1475', in Daniel Arasse et al. (eds), *Botticelli: From Lorenzo the Magnificent to Savonarola* (Exhib. Cat., Paris, 2003), 102-5

Porter, Martin. *Windows of the Soul: Physiognomy in European Culture, 1470-1780* (Oxford, 2005)

Poskett, James. *Materials of the Mind: Phrenology, Race and the Global History of Science, 1815-1920* (Chicago, 2019)

Postnikova, Olga. 'Historismus in Russland', in Hermann Fillitz (ed.), *Der Traum vom Glück: Die Kunst des Historismus in Europa* (Vienna, 1996), 103-11

Pougetoux, Alain. *Georges Rouget (1783-1869): Élève de Louis David* (Exhib. Cat., Paris, 1995)

Power, Tristan and Roy K. Gibson (eds), *Suetonius the Biographer: Studies in Roman Lives* (Oxford, 2014)

Prettejohn, Elizabeth, 'Recreating Rome in Victorian Painting: From History to Genre', in Liversidge and Edwards (eds), *Imagining Rome*, 54-69

Prettejohn, Elizabeth et al. (eds), *Sir Lawrence Alma-Tadema* (Exhib. Cat., Amsterdam, 1996)

Principi, Lorenzo. 'Filippo Parodi's *Vitellius*: Style, Iconography and Date', in Davide Gambino and Principi (eds), *Filippo Parodi 1630-1702, Genoa's Bernini: A Bust of Vitellius* (Exhib. Cat., Genoa, 2016), 31-68

Prown, Jules David. 'Benjamin West and the Use of Antiquity', *American Art* 10 (1996), 28-49

Puget de la Serre, Jean. *Histoire de l'Entrée de la Reyne-Mère ... dans la Grande-Bretaigne* (London, 1639)

Purcell, Nicholas. 'Livia and the Womanhood of Rome', *Proceedings of the Cambridge Philological Society* 32 (1986), 78-105

Quatremère de Quincy, Antoine C. *Canova et ses ouvrages, ou, Mémoires historiques sur la vie et les travaux de ce célèbre artiste* (second edition, Paris, 1836)

Raatschen, Gudrun. 'Van Dyck's *Charles I on Horseback with M. de St Antoine*', in Hans Vlieghe (ed.), *Van Dyck 1599-1999: Conjectures and Refutations* (Turnhout, 2001), 139-50

Raes, Daphné Cassandra. *De Brusselse Julius Caesar wandtapijtreeksen (ca. 1550-1700): Een stilistiche en iconografische studie* (MA dissertation, Leuven, 2016)

Raimondi, Gianmario. 'Lectio Boethiana: L'"example" di Nerone e Seneca nel *Roman de la Rose*', *Romania* 120 (2002), 63-98

Raubitschek, Antony E. 'Epigraphical Notes on Julius Caesar', *Journal of Roman Studies* 44 (1954), 65-75

Rausa, Federico. ' "Li disegni delle statue et busti sono rotolate drento le stampe": L'arredo di sculture antiche delle residenze dei Gonzaga nei disegni seicenteschi della Royal Library a Windsor Castle', in Morselli (ed.), *Gonzaga.... L'esercizio del collezionismo*, 67-91

Raybould, Robin. *The Sibyl Series of the Fifteenth Century* (Leiden and Boston, MA, 2016)

Rebecchini, Guido. *Private Collectors in Mantua, 1500-1630* (Rome, 2002)

Redford, Bruce. ' "Seria Ludo": George Knapton's Portraits of the Society of Dilettanti', *British Art Journal* 3 (2001), 56-68

Redford, Bruce. *Dilettanti: The Antic and the Antique in Eighteenth-Century England* (Los Angeles, 2008)

Reed, Christopher (ed.). *A Roger Fry Reader* (Chicago, 1996)

Reeve, Michael D. 'Suetonius', in Leighton D. Reynolds and Nigel G. Wilson (eds), *Texts and Transmission: A Survey of the Latin Classics* (Oxford, 1983), 399-406

Reilly, Robin and George Savage. *Wedgwood: The Portrait Medallions* (London, 1973)

Relihan, Joel. 'Late Arrivals: Julian and Boethius', in Kirk Freudenburg (ed.), *The Cambridge Companion to Roman Satire* (Cambridge, 2005), 109-22

Rice Holmes, Thomas. *Caesar's Conquest of Gaul: An Historical Narrative* (second, amended, edition, London, 1903; first edition, 1899)

Richards, John. *Altichiero: An Artist and His Patrons in the Italian Trecento* (Cambridge, 2000)

Richter, Jean Paul (ed.). *Lives of the Most Eminent Painters, Sculptors, and Architects: translated from the Italian of Giorgio Vasari*, vol. 4 (London, 1859)

Rickert, Yvonne. *Herrscherbild im Widerstreit: Die Place Louis XV in Paris: Ein Königsplatz im Zeitalter der Aufklärung* (Hildersheim etc., 2018)

Riebesell, Christina. 'Guglielmo della Porta', in Francesco Buranelli (ed.), *Palazzo Farnèse: Dalle collezioni rinascimentali ad Ambasciata di Francia* (Exhib. Cat., Rome, 2010), 255-61

Ripa, Cesare. *Iconologia* (revised edition, Siena, 1613; first edition without illustrations, Rome, 1593)

Ripley, John. *Julius Caesar on Stage in England and America, 1599-1973* (Cambridge, 1980)

Roberts, Sydney Castle. *Zuleika in Cambridge* (Cambridge, 1941)

Robertson, Clare. 'The Artistic Patronage of Cardinal Odoardo Farnese', in *Les Carrache et les décors profanes* (Rome 1988), 359-72

Rome, Romains et romanité dans la peinture historique des XVIIIᵉ et XIXᵉ siècles (Exhib. Cat., Narbonne, 2002)

Ronchini, Amadio. 'Bernardino Campi in Guastalla', *Atti e memorie delle RR Deputazioni di storia patria per le provincie dell'Emilia* 3 (1878) 67-91

Rose, C. Brian. *Dynastic Commemoration and Imperial Portraiture in the Julio-Claudian Period* (Cambridge, 1997)

Rosenblum, Robert. *Transformations in Late Eighteenth Century Art* (second edition, Princeton, 1969)

Rosenthal, Mark. *Anselm Kiefer* (Chicago and Philadelphia, 1987)

Rossi, Toto Bergamo. *Domus Grimani: The Collection of Classical Sculptures Reassembled in Its Original Setting after 400 Years* (Exhib. Cat., Venice, 2019)

Rouillé, Guillaume. *Promptuaire des Medalles des plus renommées personnes qui ont esté depuis le commencement du monde* (Lyon, 1553; cited from second edition, Lyon, 1577)

Rowan, Clare. *Under Divine Auspices: Divine Ideology and the Visualisation of Imperial Power in the*

Severan Period (Cambridge, 2012)

Rowlandson, Jane (ed.). *Women and Society in Greek and Roman Egypt: A Sourcebook* (Cambridge, 2009)

Roworth, Wendy Wassyng. 'Angelica Kauffman's Place in Rome', in Paula Findlen, Roworth and Catherine M. Sama (eds), *Italy's Eighteenth Century: Gender and Culture in the Age of the Grand Tour* (Stanford, 2009), 151-72

Rubin, Patricia Lee. 'Understanding Renaissance Portraiture', in Christiansen and Weppelmann (eds), *Renaissance Portrait*, 2-25

Ruckstall, Frederick Wellington (writing as Petronius Arbiter). 'A Great Ethical Work of Art: *The Romans of the Decadence*', *Art World* 2 (1917), 533-35

Ruskin, John. 'Notes on Some of the Principal Pictures Exhibited in the Rooms of the Royal Academy: 1875', in Edward Tyas Cook and Alexander Wedderburn (eds), *The Works of John Ruskin*, vol. 14 (London, 1904), 271-73

'S...' [Charles Bruno]. *Iconoclaste: Souvenir du Salon de 1847* (Paris, 1847)

Saavedro Fajardo, Diego de. *Idea de un príncipe político christiano* (Munich, 1640), trans. J. Astry as *The royal politician represented in one hundred emblems* (London, 1700)

Sadleir, Thomas U. (ed.). *An Irish Peer on the Continent (1801-1803): Being a Narrative of the Tour of Stephen, 2nd Earl Mount Cashell, through France, Italy etc., as related by Catherine Wilmot* (London, 1920)

Safarik, Eduard A. (ed.). *Domenico Fetti: 1588/9-1623* (Exhib. Cat., Mantua, 1996)

Salomon, Xavier F. *Veronese* (Exhib. Cat., London, 2014)

Salomon, Xavier F. 'The *Dodici Tazzoni Grandi* in the Aldobrandini Collection', in Siemon (ed.), *Silver Caesars*, 140-47

Saltzman, Lisa. *Anselm Kiefer and Art after Auschwitz* (Cambridge, 1999)

Santolini Giordani, Rita. *Antichità Casali: La collezione di Villa Casali a Roma* (Studi Miscellanei 27) (Rome 1989)

Sapelli Ragni, Marina (ed.). *Anzio e Nerone: Tesori dal British Museum e dai Musei Capitolini* (Exhib. Cat., Anzio, 2009)

Sartori, Giovanni. 'La copia dei Cesari di Tiziano per Sabbioneta', in Gianluca Bocchi and Sartori (eds), *La Sala degli Imperatori di Palazzo Ducale a Sabbioneta* (Sabbioneta, 2015), 15-28

Sartwell, Crispin. 'Aesthetics of the Spurious', *British Journal of Aesthetics* 28 (1988), 360-62

Savage, Kirk. *Monument Wars: Washington, D.C., the National Mall, and the Transformation of the Memorial Landscape* (Berkeley etc., 2009)

Scalamonti, Francesco. *Vita viri clarissimi et famosissimi Kyriaci Anconitani*, ed. And trans. Charles Mitchell and Edward W. Bodnar (Philadelphia, 1996; original manuscript 1464)

Schafer, Thomas. 'Drei Portrats aus Pantelleria: Caesar, Antonia Minor und Titus', in Rainer-Maria Weiss, Schafer and Massimo Osanna (eds), *Caesar ist in der Stadt: Die neu entdeckten Marmorbildnisse aus Pantelleria* (Exhib. Cat., Hamburg, 2004), 18-38

Schama, Simon. *Dead Certainties (Unwarranted Speculations)* (London, 1991)

Schatzkammer der Residenz München (third edition, Munich, 1970)

Scher, Stephen K. (ed.). *The Currency of Fame: Portrait Medals of the Renaissance* (Exhib. Cat., New York and Washington, DC, 1994)

Schmitt, Annegrit. 'Zur Wiederbelebung der Antike im Trecento. Petrarcas Rom-Idee in ihrer Wirkung auf die Paduaner Malerei: Die methodische Einbeziehung des römischen Münzbildnisses in die Ikonographie "Berühmter Männer" ', *Mitteilungen des Kunsthistorischen Institutes in Florenz* 18 (1974), 167-218

Schraven, Minou. *Festive Funerals in Early Modern Italy: The Art and Culture of Conspicuous Commemoration* (Farnham, 2014)

Scott, Frank J. *Portraitures of Julius Caesar* (New York, 1903)

Serie, Pierre. 'Theatricality versus Anti-Theatricality: Narrative Techniques in French History Painting (1850-1900)', in Peter Cooke and Nina Lübbren (eds), *Painting and Narrative in France, from Poussin to Gaugin* (Abingdon and New York, 2016), 160-75 Servolini, Luigi. 'Ugo da Carpi: Illustratore del libro', *Gutenberg-Jahrbuch* (1950), 196-202

Settis, Salvatore. 'Collecting Ancient Sculpture: The Beginnings', in Penny and Schmidt (eds), *Collecting Sculpture*, 13-31

Seznec, Jean. 'Diderot and "The Justice of Trajan" ', *Journal of the Warburg and Courtauld Institutes* 20 (1957), 106-11

Shakespeare, William. *2 Henry IV*; *Julius Caesar*; *Love's Labours Lost*; *The Winter's Tale*, cited from Stanley Wells and Gary Taylor (eds), *The Oxford Shakespeare: The Complete Works* (Oxford, 1988)

Sharpe, Kevin. *Sir Robert Cotton, 1586-1631: History and Politics in Early Modern England* (Oxford, 1979)

Shearman, John. *The Early Italian Pictures* (*The Pictures in the Collection of Her Majesty the Queen*) (Cambridge, 1983)

Shotter, David C. A. 'Agrippina the Elder: A Woman in a Man's World', *Historia: Zeitschrift für Alte Geschichte* 49 (2000), 341-57

Siebert. Gerard. 'Un portrait de Jules César sur une coupe à médaillon de Délos', *Bulletin de correspondance hellenique* 104 (1980), 189-96

Siegfried, Susan L. 'Ingres' Reading: The Undoing of Narrative', *Art History* 23 (2000), 654-80

Siegfried, Susan L. *Ingres: Painting Reimagined* (New Haven and London, 2009)

Siemon, Julia. 'Renaissance Intellectual Culture, Antiquarianism, and Visual Sources', in Siemon (ed.), *Silver Caesars*, 46-77

Siemon, Julia. 'Tracing the Origin of the Aldobrandini Tazze', in Siemon (ed.), *Silver Caesars*, 78-105

Siemon, Julia (ed.). *The Silver Caesars: A Renaissance Mystery* (New Haven and London, 2017)

Silver, Larry. *Marketing Maximilian: The Visual Ideology of a Holy Roman Emperor* (Princeton, 2008)

Simon, Erika. 'Das Caesarporträt im Castello di Aglie', *Archäologischer Anzeiger* 67 (1952), 123-38

Small, Alastair. 'The Shrine of the Imperial Family in the Macellum at Pompeii', in Small (ed.), *Subject and Ruler: The Cult of the Ruling Power in Classical Antiquity* (*Journal of Roman Archaeology* supplement 17) (Ann Arbor, 1996), 115-36

Smith, Amy C. *Polis and Personification in Classical Athenian Art* (Leiden, 2011)

Smith, Anthony D. *The Nation Made Real: Art and National Identity in Western Europe, 1600-1850* (Oxford, 2013)

Smith, R.R.R. 'Roman Portraits: Honours, Empresses and Late Emperors', *Journal of Roman Studies* 75 (1985), 209-21

Smith, R.R.R. 'The Imperial Reliefs from the Sebasteion at Aphrodisias', *Journal of Roman Studies* 77

(1987), 88-138

Smith, R.R.R. "Typology and Diversity in the Portraits of Augustus', *Journal of Roman Archaeology* 9 (1996), 30-47

Smith, R.R.R. *The Marble Reliefs from the Julio-Claudian Sebasteion* (*Aphrodisias 6*) (Darmstadt and Mainz, 2013)

Sparavigna, Amelia Carolina. 'The Profiles of Caesar's Heads Given by Tusculum and Pantelleria Marbles', Zenodo. DOI: 10/5281/zenodo.1314696 (18 July 2018)

Spiegel, Gabrielle M. *Romancing the Past: The Rise of Vernacular Prose Historiography in Thirteenth-Century France* (Berkeley etc., 1993)

Spier, Jeffery, 'Julius Caesar', in Spier, Timothy Potts and Sara E. Cole (eds), *Beyond the Nile: Egypt and the Classical World* (Exhib. Cat., Los Angeles, 2018), 198-99

Splendor of Dresden: Five Centuries of Art Collecting (Exhib. Cat., New York, 1978)

Staley, Allen. 'The Landing of Agrippina at Brundisium with the Ashes of Germanicus', *Philadelphia Museum of Art Bulletin* 61 (1965-66), 10-19

Starkey, David (ed.). *The Inventory of King Henry VIII*, vol. 1: *The Transcript* (London, 1998)

Stefani, Grete. 'Le statue del *Macellum* di Pompei', *Ostraka* 15 (2006), 195-230

Stenuit, Robert. *Treasures of the Armada* (London, 1972)

Stevenson, Mrs Cornelius. 'An Ancient Sarcophagus', *Bulletin of the Pennsylvania Museum* 12 (1914), 1-5

Stewart, Alison. 'Woodcuts as Wallpaper: Sebald Beham and Large Prints from Nuremberg', in Larry Silver and Elizabeth Wyckoff (eds), *Grand Scale: Monumental Prints in the Age of Dürer and Titian* (Exhib. Cat., New Haven, 2008), 73-84

Stewart, Jules. *Madrid: The History* (London and New York, 2012)

Stewart, Peter. *The Social History of Roman Art* (Cambridge, 2008)

Stewart, Peter. 'The Equestrian Statue of Marcus Aurelius', in Marcel Van Ackeren (ed.), *A Companion to Marcus Aurelius* (Chichester and Malden, MA, 2012), 264-77

Stirnemann, Patricia. 'Inquiries Prompted by the Kane Suetonius (Kane MS 44)', in Colum Hourihane (ed.), *Manuscripta Illuminata: Approaches to Understanding Medieval and Renaissance Manuscripts* (Princeton, 2014), 145-60

Strada, Jacopo. *Imperatorum Romanorum omnium orientalium et occidentalium verissimae imagines ex antiquis numismatis quam fidelissime delineatae* (Zurich, 1559)

Stuart Jones, Henry. 'The British School at Rome', *The Athenaeum*, no. 4244 (27 February 1909), 265

Stuart Jones, Henry (ed.). *A Catalogue of the Ancient Sculptures Preserved in the Municipal Collections of Rome: The Sculptures of the Museo Capitolino* (Oxford, 1912)

Stuart Jones, Henry (ed.). *A Catalogue of the Ancient Sculptures Preserved in the Municipal Collections of Rome: The Sculptures of the Palazzo dei Conservatori* (Oxford, 1926)

Stupperich, Reinhard. 'Die zwölf Caesaren Suetons: Zur Verwendung von Kaiserporträt-Galerien in der Neuzeit', in Stupperich (ed.), *Lebendige Anike. Rezeptionen der Antike in Politik, Kunst und Wissenschaft der Neuzeit* (Mannheim, 1995), 39-58

Synopsis of the Contents of the British Museum (48th edition, London, 1845)

Synopsis of the Contents of the British Museum (49th edition, London, 1846)

Synopsis of the Contents of the British Museum (62nd edition, London, 1855)

Syson, Luke. 'Witnessing Faces, Remembering Souls', in Campbell et al., *Renaissance Faces*, 14-31

Syson, Luke and Dora Thornton. *Objects of Virtue: Art in Renaissance Italy* (London and Los Angeles, 2001)

Tatum, W. Jeffrey. *The Patrician Tribune: Publius Clodius Pulcher* (Chapel Hill, 1999)

Tesori gotici dalla Slovacchia: L'arte del Tardo Medioevo in Slovacchia (Exhib. Cat., Rome, 2016)

Thackeray, William Makepeace. *The Paris Sketch Book* (London, 1870; first published 1840)

Thomas, Christine M. *The Acts of Peter, Gospel Literature and the Ancient Novel: Rewriting the Past* (Oxford, 2003)

Thonemann, Peter. *The Hellenistic World: Using Coins as Sources* (Cambridge, 2015)

Thoré, Théophile. *Salons de T. Thoré 1844, 1845, 1846, 1847, 1848* (second edition, Paris, 1870)

Tite, Colin G. C. *The Manuscript Library of Sir Robert Cotton* (Panizzi Lectures 1993) (London, 1994)

Tomei, Maria Antoinetta and Rossella Rea (eds), *Nerone* (Exhib. Cat., Rome, 2011)

Tosetti Grandi, Paola. *I trionfi di Cesare di Andrea Mantegna: Fonti umanistiche e cultura antiquaria alla corte dei Gonzaga* (Mantua, 2008)

Trimble, Jennifer. 'Corpore enormi: The Rhetoric of Physical Appearance in Suetonius and Imperial Portrait Statuary', in Jas´ Elsner and Michel Meyer (eds), *Art and Rhetoric in Roman Culture* (Cambridge, 2014), 115-54

Tytler, Alexander Fraser. *Elements of General History, Ancient and Modern* (revised edition, London, 1846)

Usher, Phillip John, *Epic Arts in Renaissance France* (Oxford, 2014)

Vaccari, Maria Grazia. 'Desiderio's Reliefs', in Bormand et al. (eds), *Desiderio da Settignano*, 176-95

Varner, Eric R. *Mutilation and Transformation:* Damnatio Memoriae *and Roman Imperial Portraiture* (Leiden and Boston, MA, 2004)

Vasari, Giorgio. *Le vite de' più eccellenti pittori, scultori ed architetti* (first published Florence 1550, revised 1568; cited from Luciano Bellosi and Aldo Rossi (eds), Turin, 1986)

Vázquez-Manassero, Margarita-Ana. 'Twelve Caesars' Representations from Titian to the End of 17th Century: Military Triumph Images of the Spanish Monarchy', in S. V. Maltseva et al. (eds), *Actual Problems of Theory and History of Art*, vol. 5 (St Petersburg, 2015), 655-63

Venturini, Elena. *Le collezioni Gonzaga: Il carteggio tra la corte Cesarea e Mantova (1559-1636)* (Milan, 2002)

Verheyen, Egon. 'Jacopo Strada's Mantuan Drawings of 1567-1568', *Art Bulletin* 49 (1967), 62-70

Vertue, George. *Vertue's Note Book, A.g. (British Museum Add. MS 23,070)* (Walpole Society, vol. 20, Vertue Note Books, vol. 2, 1931-32)

Vickers, Michael. 'The Intended Setting of Mantegna's "Triumph of Casar", "Battle of the Sea Gods" and "Bacchanals" ' *Burlington Magazine* 120 (1978), 360 + 365-71

Vico, Enea. *Discorsi sopra le medaglie de gli antichi* (Venice, 1555)

Viljoen, Madeleine. 'Paper Value: Marcantonio Raimondi's "Medaglie Contraffatte" ', *Memoirs of the American Academy in Rome* 48 (2003), 203-26

Visconti, Ennio Quirino. *Il Museo Pio-Clementino*, vol. 6, (Milan, 1821; first edition, Rome, 1792)

The Visitor's Hand-Book to Richmond, Kew Gardens, and Hampton Court; ... (London, 1848)

Vollenweider, Marie-Louise. 'Die Gemmenbildnisse Cäsars', *Antike Kunst* 3 (1960), 81-88

Vollenweider, Marie-Louise and Mathilde Avisseau-Brouset, *Camées et intailles*, vol. 2: *Les Portraits*

romains du Cabinet de médailles (Paris, 2003)

Voltaire, *Letters Concerning the English Nation* (London, 1733)

Voltelini, Hans von. 'Urkunden und Regesten aus dem k. u. k. Haus-, Hof-und Staats-Archiv in Wien', *Jahrbuch der Kunsthistorischen Sammlungen des Allerhöchsten Kaiserhauses* 13 (1892), 26-174

Vout, Caroline. 'Antinous, Archaeology and History', *Journal of Roman Studies* 95 (2005), 80-96

Vout, Caroline. *Classical Art: A Life History from Antiquity to the Present (Princeton, 2018)*

Waddington, Raymond B. 'Aretino, Titian, and *La Humanità di Cristo*', in Abigail Brundin and Matthew Treherne, *Forms of Faith in Sixteenth-Century Italy* (Aldershot, 2009) 171-98

Wagenberg-Ter Hoeven, Anke A. van. 'A Matter of Mistaken Identity: In Search of a New Title for Rubens's "Tiberius and Agrippina" ', *Artibus et Historiae* 26 (2005), 113-27

Walker, Susan. 'Clytie: A False Woman?', in Jones (ed.), *Why Fakes Matter*, 32-40

Walker, Susan, and Morris Bierbrier, *Ancient Faces: Mummy Portraits from Roman Egypt* (London, 1997)

Wallace-Hadrill, Andrew. 'Civilis princeps: Between Citizen and King', *Journal of Roman Studies* 72 (1982), 32-48

Wallace-Hadrill, Andrew. *Suetonius: The Scholar and His Caesars* (London, 1983; reissued pb, 1998)

Ward-Jackson, Philip. *Public Sculpture of Historic Westminster*, vol. 1 (Liverpool, 2011)

Ward-Perkins, John B. 'Four Roman Garland Sarcophagi in America', *Archaeology* 11 (1958), 98-104

Wardropper, Ian (with Julia Day). *Limoges Enamels at the Frick Collection* (New York, 2015)

Warren, Charles. 'More Odd Byways in American History', *Proceedings of the Massachusetts Historical Society*, third series, 69 (1947-50), 252-61

Warren, Richard. *Art Nouveau and the Classical Tradition* (London, 2017)

Washburn, Wilcomb E. 'A Roman Sarcophagus in a Museum of American History', *Curator* 7 (1964), 296-99

Wegner, Max. 'Macrinus bis Balbinus', in Heinz B Wiggers and Wegner, *Das römische Herrscherbild*, Part 3, vol. 1 (Berlin, 1971), 131-249

Wegner, Max. 'Bildnisreihen der Zwölf Caesaren Suetons', in Hans-Joachim Drexhage and Julia Sünskes (eds), *Migratio et commutatio: Studien zur alten Geschichte und deren Nachleben* (St Katharinen, 1989), 280-85

Weigert, Laura. *French Visual Culture and the Making of Medieval Theater* (Cambridge, 2015)

Weir, David. *Decadence: A Very Short Introduction* (Oxford, 2018)

Weiss, Roberto. *The Renaissance Discovery of Classical Antiquity* (Oxford, 1969)

West, Shearer. *Portraiture* (Oxford, 2004)

Wethey, Harold E. *The Paintings of Titian: Complete Edition*, vol. 3: *The Mythological and Historical Portraits* (London, 1975)

Wheelock, Arthur K. et al, *Anthony van Dyck* (Exhib. Cat., Washington, DC, 1990)

Wheelock, Arthur K. *Flemish Paintings of the Seventeenth Century* (Collections of the National Gallery of Art, Systematic Catalogue) (Washington, DC, 2005)

Whitaker, Lucy and Martin Clayton. *The Art of Italy in the Royal Collection: Renaissance and Baroque* (London, 2007)

White, Cynthia. 'The Vision of Augustus: Pilgrims' Guide or Papal Pulpit?', *Classica et Mediaevalia* 55 (2005), 247-77

Wibiral, Norbert. 'Augustus patrem figurat: Zu den Betrachtungsweisen des Zentralsteines am Lotharkreuz im Domschatz zu Aachen' *Aachener Kunstblatter* 60 (1994), 105-30

Wielandt, Manuel 'Die verschollenen Imperatoren-Bilder Tizians in der Koniglichen Residenz zu Munchen', *Zeitschrift fur bildende Kunst* 19 (1908), 101-8

Wilks, Timothy. ' "Paying Special Attention to the Adorning of a Most Beautiful Gallery": The Pictures in St James's Palace, 1609-49', *The Court Historian* 10 (2005), 149-72

Williams, Clare (ed.). *Thomas Platter's Travels in England, 1599* (London, 1937)

Williams, Gareth D. *Pietro Bembo on Etna: The Ascent of a Venetian Humanist* (Oxford, 2017)

Williams, Richard L. 'Collecting and Religion in Late Sixteenth-Century England', in Edward Chaney (ed.), *The Evolution of English Collecting: The Reception of Italian Art in the Tudor and Stuart Period* (New Haven and London, 2003), 159-200

Willis, Robert (ed. John Willis Clark). *The Architectural History of the University of Cambridge and of the Colleges of Cambridge and Eton*, vol. 3 (Cambridge, 1886)

Wills, Garry. 'Washington's Citizen Virtue: Greenough and Houdon', *Critical Inquiry* 10 (1984), 420-41

Wills, Garry. *Cincinnatus: George Washington and the Enlightenment* (Garden City, 1984)

Wilson, James. *A Journal of Two Successive Tours upon the Continent in the Years 1816, 1817 and 1818*, vol. 2 (London, 1820)

Wilson, Michael I. *Nicholas Lanier: Master of the King's Musick* (Farnham, 1994)

Winckelmann, Johann Joachim. *Geschichte der Kunst des Alterthums* (Dresden, 1764); trans. H. F. Mallgrave as *History of the Art of Antiquity* (Los Angeles, 2006)

Winckelmann, Johann Joachim. *Anmerkungen über die Geschichte der Kunst des Alterthums* (Dresden, 1767; cited from the edition, with commentary, by Adolf. H. Borbein and Max Kunze, Mainz, 2008)

Wind, Edgar. 'Julian the Apostate at Hampton Court', *Journal of the Warburg and Courtauld Institutes* 3 (1939-40), 127-37

Winkes, Rolf. *Livia, Octavia, Iulia: Portrats und Darstellungen* (Providence and Louvain-la-Neuve, 1995)

Winkler, Martin M. (ed.). *Gladiator: Film and History* (Malden, MA and Oxford, 2004)

Wood, Christopher S. *Forgery, Replica, Fiction: Temporalities of German Renaissance Art* (Chicago, 2008)

Wood, Jeremy. 'Van Dyck's "Cabinet de Titien": The Contents and Dispersal of His Collection', *Burlington Magazine* 132 (1990), 680-95

Wood, Susan E. 'Subject and Artist: Studies in Roman Portraiture of the Third Century', *American Journal of Archaeology* 85 (1981), 59-68

Wood, Susan E. *Roman Portrait Sculpture 217-260 AD: The Transformation of an Artistic Tradition* (Leiden, 1986)

Wood, Susan E. 'Messalina Wife of Claudius: Propaganda Successes and Failures of his Reign' *Journal of Roman Archaeology* 5 (1992), 219-234

Wood, Susan E. *Imperial Women: A Study in Public Images, 40 BC—AD 68* (revised edition, Leiden etc., 2001)

Woodall, Joanna (ed.). *Portraiture: Facing the Subject* (Manchester, 1997)

Woods, Naurice Frank. 'An African Queen at the Philadelphia Centennial Exposition 1876: Edmonia

Lewis's "The Death of Cleopatra" ', *Meridians* 9 (2009), 62-82

Worsley, Lucy. 'The "Artisan Mannerist" Style in British Sculpture: A Bawdy Fountain at Bolsover Castle', *Renaissance Studies* 19 (2005), 83-109

Wyke, Maria. *Projecting the Past: Ancient Rome, Cinema and History* (New York and London, 1997)

Wyke, Maria (ed.). *Julius Caesar in Western Culture* (Malden, MA and Oxford, 2006)

Wyke, Maria. *Caesar: A Life in Western Culture* (London, 2007)

Wyke, Maria. *Caesar in the USA* (Berkeley and Los Angeles, 2012)

Yarrington, Alison. ' "Under Italian skies", the 6th Duke of Devonshire, Canova and the Formation of the Sculpture Gallery at Chatsworth House', *Journal of Anglo-Italian Studies* 10 (2009), 41-62

Zadoks-Josephus Jitta, Annie Nicolette 'A Creative Misunderstanding', *Netherlands Yearbook for History of Art* 23 (1972), 3-12

Zanker, Paul. *The Power of Images in the Age of Augustus* (Ann Arbor, 1988)

Zanker, Paul. 'Da Vespasiano a Domiziano: Immagini di sovrani e moda', in Coarelli (ed.), *Divus Vespasianus*, 62-67

Zanker, Paul. 'The Irritating Statues and Contradictory Portraits of Julius Caesar', in Griffin (ed.), *Companion to Julius Caesar*, 288-314

Zeitz, Lisa. *Tizian, Teurer Freund: Tizian und Federico Gonzaga, Kunstpatronage in Mantua im 16. Jahrhundert* (Petersberg, 2000)

Zimmer, Jürgen.. 'Aus den Sammlungen Rudolfs II: "Die Zwölff Heidnischen Kayser sambt Iren Weibern" mit einem Exkurs: Giovanni de Monte', *Studia Rudolphina* 10 (2010), 7-47

Zimmern, Helen. *Sir Lawrence Alma Tadema R.A.* (London, 1902)

Zwierlein-Diehl, Erika. *Antike Gemmen und ihr Nachleben* (Berlin and New York, 2007)

圖錄

1.1 Visitors looking at 'The Tomb in Which Andrew Jackson Refused to be Buried' in front of the Arts and Industries Building at the Smithsonian, Smithsonian Institution Archives, image no. OPA-965-08-S-1

1.2 Portrait statue of Alexander Severus, c. 222-24 CE, marble, height 76 cm, Musei Capitolini, Rome, Palazzo Nuovo, 'Room of the Emperors', inv. 480

1.3 Giovanni Battista Piranesi and Jean Barbault, *Great Marble Coffin, Believed to be of Alexander Severus and His Mother Julia Mamaea*, etching, 45.7×55.7 cm, in *Le antichità romane de' tempi della prima Repubblica e de' primi imperatori*, vol 2 (plate 33) (Rome, 1756). The Picture Art Collection / Alamy Stock Photo

1.4 Wallpaper with emperors, German, c. 1555, colour woodcut from two blocks in dark brown and ochre and letterpress, 30×41.6 cm (borderline), British Museum, inv. 1895,0122.126. ©The Trustees of the British Museum

1.5 Tondo: panel of the family of Septimius Severus, Roman Egyptian, c. 200 CE, tempera on wood, diameter 30.5 cm, Staatliche Museen zu Berlin, Altes Museum, Antikensammlung, inv. 31329. Bridgeman Images

1.6 'Poitiers Nero', detail of stained glass in Cathedrale Saint-Pierre, Poitiers, Nouvelle-Aquitaine, France. Jorge Tutor / Alamy Stock Photo

1.7 The 'Lothar Cross', c. 1000 CE, gold-and silver-plated oak with engraved gemstones, height 50 cm (excl. fourteenth-century base), Aachen Cathedral Treasury Museum. Tarker / Bridgeman Images

1.8 Versailles busts: emperors Augustus and Domitian, seventeenth century. Augustus: marble, onyx and porphyry, height 97 cm; Domitian: porphyry (head); Levanto marble (torso); gilded bronze, 86 cm; Palace of Versailles, inv. MV 7102 and MV 8496.Photo: Coyau / Wikimedia

1.9 Transportation of the Powis Castle emperors. Reproduced with the kind permission of Cliveden Conservation andNational Trust

1.10 Michael Sweerts, *Boy Drawing before the Bust of a Roman Emperor*, c. 1661, oil on canvas, 49.5×40.6 cm, Minneapolis Institute of Art, inv. 72.65. The Walter H. and Valborg P. Ude Memorial Fund

1.11 Inkwell in the form of Marcus Aurelius on horseback, Italian (Padua), sixteenth century, bronze, height 23.5 cm. Photo courtesy of Sotheby's New York

1.12 Giovanni Maria Nosseni, one of a set of twelve imperial chairs made for the elector August of Saxony, c. 1580, Kunstgewerbemuseum, Staatliche Kunstsammlungen Dresden, inv. 47720. Photo: Jürgen Lösel

1.13 Cameo from necklace or collar, recovered off Lacada Point, Co. Antrim, gold with lapis lazuli and pearl, height 4.1 cm, National Museums Northern Ireland, inv. BELUM.BGR.5. © National

Museums Northern Ireland, Collection Ulster Museum

1.14 Angelo Minghetti, *Tiberius*, mid-nineteenth century, after 1849, enamelled terracotta, height 82 cm (excl. base), Victoria and Albert Museum, London, inv. 172-1885. © Victoria and Albert Museum, London

1.15 William Hogarth, *A Rake's Progress* (London, 1735), plate 3: *The Tavern*, etching and engraving, 35.6×40.8 cm (plate), Princeton University Art Museum, Princeton, NJ, inv. x1988-32. Gift of Mrs. William H. Walker II

1.16 (Workshop of) Altichiero da Zevio, charcoal wall sketch of a 'comic' emperor, found beneath fresco, Palazzo degli Scaligeri, Verona, fourteenth century, Museo degli Affreschi 'G. B. Cavalcaselle', Verona, inv. 36370-1B3868

1.17 Paris Bordone, *Apparition of the Sibyl to Caesar Augustus*, 1535, oil on canvas, 165×230 cm, Pushkin State Museum of Fine Arts, Moscow, inv. 4354. Album / Alamy Stock Photo

1.18a Still from Federico Fellini (dir.), *La dolce vita* (1960). Reporters Associati & Archivi SRL, S.U. Roma

1.18b Chris Riddell, *Re-election Blues*, from *The Guardian*, 22 March 2009. © Guardian News & Media Ltd 2021 and Chris Riddell

1.18c 'The Emperor' pub sign, Hills Road, Cambridge, England. Photo: Alistair Laming / Alamy Stock Photo

1.18d 'Augustus' beer, by Milton Brewery, Cambridge, England. Image courtesy of Milton Brewery

1.18e 'Nero' boxer shorts, by Munsingwear. Image courtesy of The Advertising Archives

1.18f 'Nero' matches. Photo: Robin Cormack

1.18g A chocolate coin with an imperial head. Photo: Robin Cormack

1.18h Kenneth Williams as Julius Caesar in the film *Carry on Cleo* (1964). Studiocanal Ltd, UK

1.18i Caesar, from R. Goscinny and A. Uderzo, *Astérix* series. ASTERIX®--OBELIX®--IDEFIX®- / ©2021 LES EDITIONS ALBERT RENE / GOSCINNY–UDERZO

1.19 Bust of the emperor Commodus, ? 180-85 CE, marble, height 69.9 cm, John Paul Getty Museum, inv. 92.SA.48

1.20 Giovanni da Cavino, *Antonia, 36 BCE–c. 38 CE, Daughter of Mark Antony and Octavia* (obverse) and *Claudius Caesar* (reverse), bronze, diameter 3.18 cm, Samuel H. Kress Collection, National Gallery of Art, Washington, DC, inv. 1957.14.995.a–b. Courtesy National Gallery of Art, Washington

1.21 Statue of Alessandro Farnese, first century CE/head sixteenth century, marble, height 172 cm excl. head, Musei Capitolini, Rome, Palazzo dei Conservatori, 'Hall of the Captains', inv. Scu 1190. Archivio Fotografico dei Musei Capitolini, photo: Antonio Idini © Roma, Sovrintendenza Capitolina ai Beni Culturali

1.22a Statue of Helena (so-called 'Agrippina'), c. 320-25 CE, marble, height 123 cm, Capitoline Museums, Rome, Palazzo Nuovo, 'Room of the Emperors', inv. Scu 496. Archivio Fotografico dei Musei Capitolini, photo: Barbara Malter © Roma, Sovrintendenza Capitolina ai Beni Culturali

1.22b Antonio Canova, *Madame Mère*, 1804-7, marble, height 145 cm, Sculpture Gallery, Chatsworth House, Derbyshire, UK. Wikimedia

1.23 Paolo Veronese, *The Feast in the House of Levi*, 1573, oil on canvas, 1309×560 cm, Gallerie dell'Accademia, Venice, inv. 203. Bridgeman Images

1.24 Male bust, so-called 'Grimani *Vitellius*', first half of second century CE, marble, height 48 cm,

Museo Archeologico Nazionale di Venezia, Venice, inv. 20

1.25 Henry Fuseli, *The Artist's Despair before the Grandeur of Ancient Ruins*, 1778-80, red chalk and sepia wash on paper, 35×42 cm, Kunsthaus, Zurich, inv. Z.1940/0144. Bridgeman Images

2.1 The 'Arles *Caesar*', mid-first century BCE, Dokimeion (Phrygia) marble, height 39.5 cm, Musée Départemental Arles Antique, inv. RHO.2007.05.1939. © Rémi Bénali

2.2 The *Great Cameo of France* (*Grand Camee de France*), 50-54 CE, sardonyx, 31×26.5 cm, Bibliothèque Nationale de France, Paris, Cabinet des Médailles, inv. Camée.264

2.3 Coin (*denarius*) with wreathed head of Caesar (obverse), Rome, 44 BCE, silver, ANS Roman Collection, inv. 1944.100.3628. © American Numismatic Society

2.4a Hudson River *Caesar*, marble, height 23 cm, Carl Milles Collection, Millesgården Museum, Stockholm, inv. A 38. Photo: Per Myrehed, 2019. © Millesgården Museum

2.4b Pantelleria *Caesar*, mid-first century CE, Greek marble, height 42 cm, Dipartimento dei Beni Culturali e dell'Identita Siciliana, inv. IG 7509

2.4c The *Green Caesar*, Roman Egyptian, ? first century CE, from Wadi Hammamat (eastern desert of Egypt), greywacke, height 41 cm, Staatliche Museen zu Berlin, Altes Museum, Antikensammlung, inv. Sk 342. Photo: Johannes Laurentius

2.4d The Casali *Caesar*, first century BCE or later, marble, height 77 cm, Palazzo Casali, Rome. Photo: Deutsches Archaeologisches Institut, Rome, D-DAI-ROM-70.2015

2.4e Vincenzo Camuccini, *The Death of Caesar* (detail), 1804-5, oil on canvas, 112×195 cm, Galleria Nazionale d'Arte Moderna e Contemporanea, Rome, inv. 10159. © Adam Eastland / agefotostock.com

2.4f Desiderio da Settignano, profile of a man with a laurel crown, often identified as Julius Caesar, c. 1460, marble, 43×29×10 cm, Musée du Louvre, Paris, inv. RF 572. Photo: René-Gabriel Ojéda © RMN-Grand Palais / Art Resource, NY

2.5 Benito Mussolini announcing the abolition of the Chamber of Deputies and formation of the Assembly of Corporations in Rome, 25 March 1936. Photo by Keystone-France / Gamma-Keystone via Getty Images

2.6 Head of Julius Caesar, Rome, probably c. 1800, marble, height 35 cm, British Museum, inv. 1818,0110.3. © The Trustees of the British Museum

2.7 Bust of Julius Caesar found at Tusculum, ? c. 45 BCE, Luna marble, height 33 cm, Museo di Antichità, Castello di Aglie, Turin, inv. 2098. © MiBACT–Musei Reali di Torino

2.8 Detail of Bust of Julius Caesar at the British Museum, **2.6**. Photo: Mary Beard

2.9 The 'Meroe Head'/head of Augustus (findspot Meroe, Nubia, now in Sudan), 27-25 BCE, plaster, glass, calcite and bronze, height 46.2 cm, British Museum, inv. 1911,0901.1. © The Trustees of the British Museum

2.10a Detail of statue of Augustus, Rome (found in the ruins of the villa of Livia, Augustus's wife, at Prima Porta on the via Flaminia), early first century CE, marble, height 208 cm, Musei Vaticani, Vatican City, Museo Chiaramonti, Braccio Nuovo, inv. 2290. Adam Eastland / Alamy Stock Photo

2.10b Diagram of hair lock scheme, from Dietrich Boschung, *Die Bildnisse des Augustus* (Berlin, 1993), Part 1, vol. 2, Fig. 83. Photo: Robin Cormack

2.10c Head from a statue of Tiberius Caesar, c. 4-14 CE, set on a modern bust, marble, total height 48.3 cm, British Museum, inv. 1812,0615.2. © The Trustees of the British Museum

2.10d Portrait bust of the emperor Caligula (Gaius), 37-41 CE, marble, height 50.8 cm, Metropolitan Museum, New York, inv. 14.37. Rogers Fund, 1914

2.10e Portrait head, marble, height 35.6 cm, British Museum, inv. 1870,0705.1. © The Trustees of the British Museum

2.10f Portrait head variously identified, ? of young Nero (reworked from a head of Gaius Caesar or of Octavian) on a modern bust, late first century BCE–early first century CE, white marble, height 52 cm, Musei Vaticani, Vatican City, Museo Pio-Clementino, Sala dei Busti, inv. 591. Photo ©Governatorato SCV–Direzione dei Musei e dei Beni Culturali. All rights reserved

2.11 Detail from the Temple of Dendur, Egypt, completed by 10 BCE, Aeolian sandstone, total length 24.6 m. Metropolitan Museum of Art, New York, inv. 68.154

2.12 Head of the emperor Vespasian, c. 70 CE, marble, height 40 cm, Ny Carlsberg Glyptotek, Copenhagen, inv. 2585. Photo: Ny Carlsberg Glyptotek, Copenhagen

2.13 Bust (believed to be) of the emperor Otho, later first century CE, marble, height 81 cm, Musei Capitolini, Rome, Palazzo Nuovo, 'Room of the Emperors', inv. Scu 430. Archivio Fotografico dei Musei Capitolini, photo Barbara Malter, © Roma, Sovrintendenza Capitolina ai Beni Culturali

2.14 Nicolò Traverso, *The Genius of Sculpture*, early nineteenth century, marble and plaster, height 140 cm, Palazzo Reale, Genoa, Galleria degli Specchi. Photo: Chiara Scabini. With the permission of the Ministero per i Beni e le Attività Culturali e per il Turismo, Palazzo Reale di Genova

2.15 Giambattista della Porta, illustration from *De humana physiognomonia, libri IIII*, (Vico Equense, 1586). Wellcome Trust, London

3.1 Hans Memling, *Portrait of a Man with a Roman Coin* [possibly Bernardo Bembo], 1470s, oil on oak panel, 31×23.2 cm, Collection KMSKA (Royal Museum of Fine Arts)— Flemish Community (CC0), Antwerp, inv. 5. Photo: Dominique Provost

3.2 Sandro Botticelli, *Portrait of a Man with a Medal of Cosimo the Elder*, 1474-75, tempera on wood, 57.5×44 cm, Galleria degli Uffizi, Florence, inv. 1890.1488. © Fine Art Images / agefotostock.com

3.3 Titian, *Portrait of Jacopo Strada*, 1567-68, oil on canvas, 125×95 cm, Kunsthistorisches Museum, Vienna, inv. GG 81. © DEA / G. Nimatallah / agefotostock.com

3.4 Jacopo Tintoretto, *Portrait of Ottavio Strada*, 1567, oil on canvas, 128×101 cm, Rijksmuseum, Amsterdam, inv. SK-A-3902. Purchased with the support of the J. W. Edwin Vom Rath Fonds/ Rijksmuseum Fonds

3.5 Casket, German (Nuremberg?), later sixteenth century, silver and gold plated, 40×23×15.8 cm, Kunsthistorisches Museum, Vienna, inv. KK 1178 (on display at Schloss Ambras, Innsbruck, Kunstkammer)

3.6 Chalice of Udalric de Buda (canon of Alba Julia), early sixteenth century, gold coated silver and gold coins, height 21 cm, Diocesan Museum of Nitra. With kind permission of the Roman Catholic Diocese of Nitra, Slovak Republic

3.7a The emperor Galba, from a midfourteenth-century manuscript, Fermo, Biblioteca Comunale, MS 81, fol. 40v (illustrated in Annegrit Schmidt, 'Zur Wiederbelebung der Antike im Trecento', *Mitteilungen des Kunsthistorischen Institutes in Florenz* 18 (1974), plate 61). Photo: Kunsthistorisches Institut in Florenz–Max-Planck-Institut

3.7b Coin (*sestertius*) with bust of the emperor Galba, laureate, draped (obverse), Rome, 68 CE, copper alloy, British Museum, inv. R.10162. © The Trustees of the British Museum

3.7c Coin (*denarius*) with bust of Maximinus Thrax, laureate, draped, cuirassed (obverse), Rome, 236-38 CE, silver, ANS Roman Collection, inv. 1935.117.73. © American Numismatic Society

3.7d Head of Maximinus Thrax from Giovanni de Matociis (d. 1337), *Historia imperialis* (begun around 1310), Biblioteca Apostolica Vaticana, Vatican City, MS Chig.I.VII.259, fol. 11r. © Biblioteca Apostolica Vaticana

3.7e Head of Caracalla from Giovanni de Matociis, *Historia imperialis* [see 3.7c above], Biblioteca Apostolica Vaticana, Vatican City, MS Chig. I.VII.259, fol. 4r. © Biblioteca Apostolica Vaticana

3.7f Coin (*denarius*) with bust of Marcus Aurelius, laureate (obverse), Rome, 176-77[?], silver, British Museum, inv. 1995,0406.3. © The Trustees of the British Museum

3.7g Altichiero da Zevio, *Bust of Marco Antonio Bassiano* [= the emperor 'Caracalla'] *e decorazioni*, fourteenth century, wall painting (fresco; removed in 1967 from Palazzo dei Scaligeri, Verona), Museo degli Affreschi 'G. B. Cavalcaselle', Verona, inv. 36358-1B3856

3.7h Image of Nero from Andrea Fulvio, *Illustrium imagines* (Rome, 1517), Bibliothèque Nationale de France, RES-J-3269-fol. XLVIIr

3.7i Image of Cato, from Fulvio, *Illustrium imagines* (Rome, 1517), Bibliothèque Nationale de France, RES-J-3269-fol. XLVIIr

3.7j Portrait of Eve, from Guillaume Rouillé, *Promptuaire des medalles des plus renommees personnes qui ont esté depuis le commencement du monde* (Lyon, 1577; 2 vols), vol. 1, p. 5, 'Adam and Eve', Bibliothèque Nationale de France, J-4730

3.7k Roundel of Nero on the facade of La Certosa, Pavia, Italy, late fifteenth century. Fototeca Gilardi

3.7l Roundel of Attila the Hun, on facade of La Certosa, Pavia, Italy, late fifteenth century. Fototeca Gilardi

3.7m Roundel of Julius Caesar in loggia at Horton Court, Gloucestershire, UK, early sixteenth century. National Trust Images

3.7n Marcantonio Raimondi, 'Vespasian' from the Twelve Caesars series, c. 1500-1534 (plate 91 taken from vol. 3 of the later sixteenthcentury album *Speculum romanae magnificentiae*), engraving, 17×15 cm (sheet), The Metropolitan Museum of Art, New York, inv. 41.72(3.91). Rogers Fund, transferred from the Library

3.8 'Nero' (opening page) from a manuscript copy of Suetonius's *Lives* (*C. Suetonii Tranquilli duodecim Caesares*) commissioned by Bernardo Bembo, c. 1474, illumination on parchment, Bibliothèque Nationale de France, MS lat. 5814, fol. 109r

3.9 Ceiling of the 'Camera picta' in the Ducal Palace at Mantua, painted c. 1470. With permission of the Ministero per i Beni e le Attivita Culturali e per il Turismo, Palazzo Ducale di Mantova

3.10 Vincenzo Foppa, *Crucifixion*, 1456, tempera on wood, 68.5×38.8 cm, Accademia Carrara, Bergamo, inv. 58AC00040. The Picture Art Collection / Alamy Stock Photo

3.11 Titian, *Christ and the Woman Taken in Adultery*, c. 1510, oil on canvas, 139.3×181.7 cm,. Culture and Sport, Glasgow, Kelvingrove Art Gallery and Museum, inv. 181. © Fine Art Images / agefotostock.com

3.12 Michael Rysbrack, *George 1*, 1739, marble, height 187 cm (left) and Joseph Wilton, *George II*, 1766, marble, height 187 cm (right). © The Fitzwilliam Museum, Cambridge. Reproduced with the kind permission of the University of Cambridge

3.13 George Knapton, *Charles Sackville, 2nd Duke of Dorset*, 1741, oil on canvas, 91.4×71.1 cm.

Reproduced by kind permission of the Society of Dilettanti, London

3.14 Follower of Sir Anthony van Dyck, *Portrait of King Charles I*, eighteenth century, oil on canvas, 137×109.4 cm, private collection. © The National Trust

3.15 African American school children facing the Horatio Greenough statue of George Washington at the US Capitol, Washington, DC, 1899. Photo: The Library of Congress, Washington, DC

3.16 Joseph Wilton, *Thomas Hollis*, c. 1762, marble, height 66 cm, National Portrait Gallery, London, inv. 6946. Photo: © Stefano Baldini / Bridgeman Images

3.17 Emil Wolff, *Prince Albert*, 1844 (left), marble, height 188.3 cm, Osborne House and *Prince Albert*, 1846-49 (right), marble, height 191.1 cm, Buckingham Palace, Royal Collection Trust, inv. RCIN 42028 and inv. RCIN 2070 respectively. © Her Majesty Queen Elizabeth II 2021

3.18 Benjamin West, *The Death of General Wolfe*, 1770, oil on canvas, 151×213 cm, National Gallery of Canada, inv 8007. Wikimedia

3.19 'Master of the Vitae Imperatorum', image of Augustus and the Sibyl, from manuscript edition of Suetonius's *Lives of Caesars* (*De vita Caesarum*, Milan, 1433), illumination on parchment, Princeton University Library, MS Kane 44, fol. 27r

3.20 Mino da Fiesole, busts of Piero de' Medici, c. 1453, marble, height 54 cm (left; Masterpics / Alamy Stock Photo) and Giovanni de' Medici, c. 1455, marble, height 52 cm (right; Bridgeman Images), Museo Nazionale del Bargello, Florence, inv. 75 and 117

3.21 Pisanello (Antonio Pisano), *Leonello d'Este, 1407-1450, Marquis of Ferrara* (obverse) and *Lion Being Taught by Cupid to Sing* (reverse), 1441-44, bronze, diameter 10.1 cm, National Gallery of Art, Washington, DC, Samuel H. Kress Collection, inv. 1957.14.602.a/b. Courtesy National Gallery of Art, Washington

4.1 Claudius Tazza (Aldobrandini Tazze), late sixteenth century, gilded silver, height 40.6, diameter 38.1 cm, private collection, on loan to The Metropolitan Museum of Art, New York, inv. L1999.62.1. Image ©The Metropolitan Museum of Art, New York /Art Resource NY

4.2a Scene from Tazza with Tiberius figure and dish with scenes from the life of Nero (Aldobrandini Tazze: for details see 4.1 above), private collection, on loan to The Metropolitan Museum of Art, New York, inv. L1999.62.2. Image © The Metropolitan Museum of Art, New York/ Art Resource NY

4.2b Scene from the Galba Tazza (Aldobrandini Tazze: for details see 4.1 above), Bruno Schroder Collection

4.2c Scene from the Julius Caesar Tazza (Aldobrandini Tazze: for details see 4.1 above), Museo Lázaro Galdiano, Madrid, inv. 01453. © Museo Lázaro Galdiano, Madrid

4.2d Scene from the Otho Tazza (Aldobrandini Tazze: for details see 4.1 above), Royal Ontario Museum, Toronto. From the collection of Viscount and Viscountess Lee of Fareham, given in trust by the Massey Foundation. Courtesy of the Royal Ontario Museum, © ROM

4.2e Scene from the Claudius Tazza (Aldobrandini Tazze: for details see 4.1 above), The Metropolitan Museum of Art, New York, inv. L1999.62.1. Image © The Metropolitan Museum of Art, New York / Art Resource NY

4.2f Detail of scene from Tazza with Tiberius figure and dish with scenes from the life of Nero (Aldobrandini Tazze: for details see 4.1 above), private collection, on loan to The Metropolitan Museum of Art, New York, inv. L.1999.62.2. Image © The Metropolitan Museum of Art, New York / Art Resource NY

4.3 Giovanni Battista Della Porta, busts of the Twelve Caesars in the entrance hall (Salone d'ingresso) of the Villa Borghese, Galleria Borghese, Rome. Photo: Luciano Romano

4.4 Hieronymus Francken II and Jan Brueghel the Elder, *The Archdukes Albert and Isabella Visiting the Collection of Pierre Roose*, c. 1621-23, oil on panel, 94×123.2 cm, Walters Art Museum, Baltimore, inv. 37.2010

4.5 Imperial casket, attributed to Colin Nouailher, French, c. 1545, enamel on copper with gilt-metal frame, 10.6×17.1×11.3 cm, The Frick Collection, inv. 1916.4.15. Henry Clay Frick Bequest

4.6 Portrait medallion of Caligula, nineteenth century, bronze, diameter 10 cm, private collection. Photo: Robin Cormack

4.7 Christian Benjamin Rauschner, four imperi-al heads (Julius Caesar, Augustus, Tiberius, Claudius), mid-eighteenth century, wax, height c. 14 cm (panel). Herzog Anton Ulrich-Museum Braunschweig, Kunstmuseum des Landes Niedersachsen, inv. Wac 63, 64, 65, 66. Photo: Museum

4.8 Marcantonio Raimondi, 'Trajan' (misidentified as Nerva), engraving from The Twelve Caesars series (plate 94 taken from vol. 3 of *Speculum romanae magnificentiae*; details as at 3.7 above), The Metropolitan Museum of Art, New York, inv. 41.72(3.94). Rogers Fund, transferred from the Library

4.9 Hendrick Goltzius, *Vitellius*, early seventeenth century, oil on canvas, 68.1×52.2 cm. Stiftung Preusische Schlosser und Garten Berlin-Brandenburg, inv. GK I 980. Photo: Stiftung Preusische Schlosser und Garten Berlin-Brandenburg

4.10 Johann Bernhard Schwarzenburger, *Titus*, shortly before 1730, hardstones, gold, black enamel and precious stones, height 26.6 cm (with pedestal), Grunes Gewölbe, Staatliche Kunstsammlungen Dresden, inv. V151. Photo: Jürgen Karpinski

4.11 Joost van Sasse (from a drawing by Johann Jacob Muller), *Interior View of the Great Royal Gallery at Herrenhausen* (Hanover), c. 1725, copperplate engraving, c. 19.5×15 cm (image). The Picture Art Collection / Alamy Stock Photo

4.12 Photograph showing view of the 'Room of Emperors' in the Capitoline Museums, Rome, 1890s. Granger Historical Picture Archive

4.13a Statue of Baby Hercules, third century CE, basalt, height 207 cm, Musei Capitolini, Rome, Palazzo Nuovo, inv. Scu 1016. Colaimages / Alamy Stock Photo

4.13b Statue of a young man with his foot resting on a rock, 117-38 CE, marble, height 184.5 cm, Musei Capitolini, Rome, Palazzo Nuovo, inv. Scu 639. Archivio Fotografico dei Musei Capitolini, photo: Stefano Castellani, © Roma Sovrintendenza Capitolina ai Beni Culturali

4.13c The 'Capitoline Venus', second century CE, marble, height 193 cm, Musei Capitolini, Rome, inv. Scu 409. Archivio Fotografico dei Musei Capitolini, photo: Araldo De Luca, © Roma, Sovrintendenza Capitolina ai Beni Culturali

4.14 Photograph of snow on the emperors' heads outside the Sheldonian Theatre, Oxford. Ian Fraser / Alamy Stock Photo

4.15a and **4.15b** Scenes from the Tiberius Tazza (previously identified as that of Domitian; Aldobrandini Tazze: for details see 4.1 above): *The Triumph of Tiberius under Augustus* (4.15a) and *The Escape of Tiberius and Livia* (4.15b), Victoria and Albert Museum, London, inv. M.247-1956. © Victoria and Albert Museum, London

4.15c Scene from the Caligula Tazza (previously identified as that of Tibertius; Aldobrandini Tazze: for details see 4.1 above), *Caligula on His Bridge of Boats*, Casa-Museu Medeiros e Almeida Museum,

Lisbon, inv. FMA 1183. Courtesy of the Medeiros e Almeida Museum

5.1 After Titian, *Tiberius*, copy once owned by Abraham Darby IV, by 1857, oil on canvas, 130.2×97.2 cm, private collection. Photo courtesy of Christie's London

5.2a–k Aegidius Sadeler (after Titian), prints of Titian's *Eleven Caesars*, 1620s, line engravings, approx. 35×24 cm (sheets), British Museum, inv. 1878,0713.2644-54. © The Trustees of the British Museum. All rights reserved

5.3 Porcelain cup showing Augustus, French, acquired (with matched saucer showing Augustus's wife Livia Drusilla: see 7.8 below) 1800, hard paste porcelain, tortoiseshell ground and gilded decoration, height 8.8 cm, Royal Collection Trust, inv. RCIN 5675. © Her Majesty Queen Elizabeth II 2021

5.4 The 'Camerino dei Cesari' at the Ducal Palace at Mantua as it is now. With permission of the Ministero per i Beni e le Attivita Culturali e per il Turismo, Palazzo Ducale di Mantova

5.5a Workshop of Giulio Romano, *The Omen of Claudius's Imperial Powers* c. 1536-39, oil on panel, 121.4×93.5 cm, Hampton Court Palace, Royal Collection Trust, inv. RCIN 402806. © Her Majesty Queen Elizabeth II 2021

5.5b Workshop of Giulio Romano, *Nero Playing while Rome Burns*, c. 1536-39, oil on panel, 121.5×106.7 cm, Hampton Court Palace Royal Collection Trust, inv. RCIN 402576. © Her Majesty Queen Elizabeth II 2021

5.6 Giulio Romano, *A Roman Emperor*[?] *on Horseback*, oil on panel, 86×55.5 cm, Christ Church Picture Gallery, Oxford, inv. JBS 132

5.7 Composite reconstruction of the west wall of the Camerino dei Cesari, from drawings of Ippolito Andreasi, c. 1570, pen, brown ink and grey wash over black chalk, Museum Kunstpalast, Dusseldorf. Upper level: portraits of Nero (20.5×15.9 cm), Galba (20.5×15.8 cm) and Otho (20.5×16 cm) (inv. F.P. 10910, 10911, 10931); niche figures (c. 23.5×8.5 cm) (inv. F.P. 10885, 10886, 10881, 10883). Lower level: with 'stories' (the fire of Rome, Galba's dream and Otho's suicide) and horsemen (35.8×97.9 cm) (inv. F.P. 10940). Images © Kunstpalast-Horst Kollberg-ARTOTHEK

5.8 Giulio Romano. *The Modesty of Tiberius*, c. 1536-37, pen brown ink and brown wash over black chalk, 51×42 cm, Musée du Louvre, Paris, inv. 3548-recto. Photo: Thierry Le Mage © RMN-Grand Palais / Art Resource, NY

5.9 Ippolito Andreasi, c. 1570, *Lower Right Half of the North* [*sic*; in fact *East*] *Wall* of the Camerino dei Cesari, pen, brown ink and grey wash over black chalk, 31.8×47.7 cm, Museum Kunstpalast, Düsseldorf, inv. F.P. 10878. Image © Kunstpalast-Horst Kollberg-ARTOTHEK

5.10a Bernardino Campi, *The Emperor Domitian*, after 1561, oil on canvas, 138×110 cm, Museo e Real Bosco di Capodimonte, Naples, inv. Q1152. With permission of the Ministero per i Beni e le Attivita Culturali e per il Turismo, Museo e Real Bosco di Capodimonte–Fototeca della Direzione Regionale Campania

5.10b Domenico Fetti, *The Emperor Domitian*, c. 1616-17, oil on canvas, 151 ×112 cm, Musée du Louvre, Paris, inv. 279. © Photo Josse / Bridgeman Images

5.10c Domenico Fetti, *The Emperor Domitian*, 1614-22, oil on canvas,133×102 cm, Schloss Weissenstein, Pommersfelden, Bavaria, inv. 177. Photo: Robin Cormack

5.10d Unknown artist, *Domitian* (wrongly labelled *Titus*), before 1628, oil on canvas, 126×88 cm, private collection

5.10e E003354 Supraporte 'Imperatorenbildnis' (Domitianus), Umkr. Tizian. Residenz Munchen,

Reiche Zimmer, Antichambre (R.55), inv. ResMu. Gw 0156. © Bayerische Schlösserverwaltung, Schaller, Munich

5.10f Aegidius Sadeler, *The Emperor Domitian*, line engraving, approx. 35×24 cm, British Museum, inv. 1878,0713.2655. © The Trustees of the British Museum. All rights reserved

5.10g *Domitian* from the set acquired by the Ducal Palace in Mantua in the 1920s. With permission of the Ministero per i Beni e le Attività Culturali e per il Turismo, Palazzo Ducale di Mantova

5.11a Anthony van Dyck, *Charles I with M. de St Antoine*, 1633, oil on canvas, 370×270 cm, Windsor Castle, Royal Collection Trust, inv. RCIN 405322. © Her Majesty Queen Elizabeth II 2021

5.11b Guido Reni, *Hercules on the Funeral Pyre*, 1617, oil on canvas, 260×192 cm, Musée du Louvre, Paris, France, inv. 538. Photo: Franck Raux © RMN-Grand Palais / Art Resource

5.12 Giovanni di Stefano Lanfranco, *Sacrifice for a Roman Emperor*, c. 1635, oil on canvas, 181×362 cm, Museo Nacional del Prado, Madrid, inv. P000236. Photo © Museo Nacional del Prado

5.13a Bernardino Campi after Titian, *The Emperor Augustus*, 1561, oil on canvas, 138×110 cm. Museo e Real Bosco di Capodimonte, Naples, inv. Q1158. With permission of the Ministero per i Beni e le Attivita Culturali e per il Turismo–Fototeca della Direzione Regionale Campania

5.13b Unknown artist, *Ottaviano Cesare Augusto*, before 1628, oil on canvas, 126×88 cm, private collection, Mantua

5.14 Edition of Suetonius's *Twelve Caesars*, printed in Rome, 1470; the binding c. 1800, with Augsburg enamels c. 1690 after Sadeler's Twelve Caesars inset into the inside front cover. Collection of William Zachs, Edinburgh. Photo courtesy of Sotheby's London

5.15 Bartholomeus Eggers, *Marcus Salvius Otho*, late seventeenth century, lead, height 89 cm, Rijksmuseum, Amsterdam, inv. BK-B-68-C. Peter Horree / Alamy Stock Photo

6.1 'The King's Staircase', Hampton Court Palace, featuring the mural by Antonio Verrio, with a scheme based on Julian the Apostate's satire *The Caesars*, written in mid fourth century. Historic Royal Palaces. © Historic Royal Palaces

6.2a Detail of the 'King's Staircase', Hampton Court Palace, showing Julius Caesar, Augustus (and Zeno). Historic Royal Palaces. © Historic Royal Palaces

6.2b Detail of the 'King's Staircase', Hampton Court Palace, showing Nero. Historic Royal Palaces. © Historic Royal Palaces

6.2c 'The King's Staircase', Hampton Court Palace: south elevation, showing Hermes and Julian the Apostate (seated). Historic Royal Palaces. © Historic Royal Palaces

6.3 The 'Table of the Great Commanders of Antiquity' (full table top, and detail of Caesar), French (Sèvres porcelain factory), 1806-12, hard-paste porcelain, gilt bronze mounts, internal wooden frame, diameter 104 cm, Buckingham Palace, Royal Collection Trust, inv. RCIN 2634. © Her Majesty Queen Elizabeth II 2021

6.4 John Deare, *Julius Caesar Invading Britain*, 1796, marble, 87.5×164 cm, Victoria and Albert Museum, London, inv. A.10:1-2011. © Victoria and Albert Museum, London

6.5 Ceiling decoration, 1530-31, of the 'Chamber of the Emperors' at the Palazzo Te, Mantua. © Mauro Flamini / agefotostock.com

6.6 Andrea Mantegna, *The Triumphs of Caesar*, c. 1484-92: 1. *The Picture-Bearers* (left); 2. *The Bearers of Standards and Siege Equipment* (right), tempera on canvas, c. 270×281 cm, Hampton Court Palace, Royal Collection Trust, inv. RCIN 403958 and 403959. © Her Majesty Queen

Elizabeth II 2021

6.7 Andrea Mantegna, *The Triumphs of Caesar*, c. 1484-92: 9. *Caesar on His Chariot*, tempera on canvas, 270.4×280.7 cm, Hampton Court Palace, Royal Collection Trust, inv. RCIN 403966. © Her Majesty Queen Elizabeth II 2021

6.8 *The Assassination of Caesar* (tapestry), Brussels, 1549, wool and silk, 495×710 cm, Musei Vaticani, Vatican City, Galleria degli Arazzi, inv. 43788. Photo © Governatorato SCV–Direzione dei Musei e dei Beni Culturali. All rights reserved

6.9 Tapestry captioned '*Abripit absconsos thesaurus Caesar ...*', Brussels, c. 1560-70, wool and silk, 430×585 cm, present location unknown (auctioned by Graupe, Berlin, 26-27 April 1935, lot 685)

6.10 Ilario Mercanti ('lo Spolverini') (artist), Francesco Domenica Maria Francia (engraver), *Facade of Parma Cathedral Richly Decorated on the Occasion of the Marriage of Elisabetta Farnese, Queen of Spain* (16 September 1714) watercoloured engraving, c. 1717, 43.7×50.2 cm, Biblioteca Palatina, Parma, inv. S* II 18434

6.11 Tapestry captioned '*Iacta alea est transit Rubicone ...*', Brussels, sixteenth century, wool and silk, 420×457 cm, in New York Persian Gallery (saleroom), inv. 27065

6.12 Tapestry captioned '*Iulius hic furiam Caesar fugitat furietem ...*', Brussels, c. 1560-70, wool and silk, 415×407 cm, Palacio Nacional de Sintra/ National Palace of Sintra, Sintra, Portugal. Image © Parques de Sintra-Monte da Lua, S.A. / EMIGUS

6.13 Tapestry captioned *'Iulius Caesar impetum facit'*, Brussels, c. 1655-70, wool and silk, 335.5×467 cm, Blue Drawing Room, Powis Castle, Powys, Wales, inv. NT 1181080.1. © National Trust Images / John Hammond

6.14a Adriaen Collaert (engraver) after Jan van der Straet (Stradanus), *Augustus*, c. Netherlandish, 1587-89, engraving, 32.3×21.7 cm (sheet), The Metropolitan Museum of Art, New York, inv. 49.95.1002(2), The Elisha Whittelsey Collection. The Elisha Whittelsey Fund, 1949

6.14b Adriaen Collaert (engraver) after Jan van der Straet (Stradanus), *Domitian*, c. 1587-89, engraving, 32.4×21.6 cm (sheet), The Metropolitan Museum of Art, New York, inv. 49.95.1002(12). The Elisha Whittelsey Collection, The Elisha Whittelsey Fund, 1949

6.15 Peter Paul Rubens, sketch of Roman emperors, early seventeenth century CE, pen and brown ink, on paper, 23.6×41.9 cm, Kupferstichkabinett, Staatliche Museen zu Berlin, Germany, inv. KdZ 5783 (verso). Photo: Dietmar Katz © bpk Bildagentur / Staatliche Museen zu Berlin / Dietmar Katz / Art Resource, NY

6.16 Jean-Léon Gérôme, *The Age of Augustus: The Birth of Jesus Christ*, (c. 1852-54; exhibited 1855), oil on canvas, 620×1015 cm, Collection du Musée d'Orsay, Paris, dépôt au Musée de Picardie, Amiens, inv. RF 1983 92. Photo: Marc Jeanneteau / Musée de Picardie

6.17: Carle (or Charles-André) Van Loo, *Augustus Closing the Gates of the Temple of Janus*, (exhibited) 1765, oil on canvas, 300×301 cm, Collection du Musée de Picardie, Amiens, inv. M.P.2004.17.29. Photo: Marc Jeanneteau / Musée de Picardie

6.18 Thomas Couture, *The Romans of the Decadence*, 1847, oil on canvas, 472×772 cm, Musée d'Orsay, Paris, inv 3451. Wikimedia

6.19 Georges Rouget, *Vitellius, Roman Emperor, and Christians Thrown to the Wild Beasts*, exhibited 1847, oil on canvas, 116×90 cm, Musée du Berry, Bourges, inv. 949.I.2. Photo: Robin Cormack

6.20a Jules-Eugène Lenepveu *The Death of Vitellius*, 1847, oil on canvas, 32.5×24 cm, Musée d'Orsay,

Paris, inv. RF MO P 2015 27. © Beaux-Arts de Paris, Dist. RMN-Grand Palais / Art Resource, NY

6.20b Paul Baudry *The Death of Vitellius*, 1847, oil on canvas, 114×146 cm, Musée Municipal de La Roche-sur-Yon, inv. 857.1.1. © Musée de La Roche-sur-Yon / Jacques Boulissière

6.21 Jean-Léon Gérôme, *The Death of Caesar*, 1859-67, oil on canvas, 85.5×145.5 cm, The Walters Art Museum, Baltimore, inv. 37.884

6.22 Jean-Paul Laurens, *The Death of Tiberius*, 1864, oil on canvas, 176.5×222 cm, Musée Paul-Dupuy, Toulouse, inv. 49 3 23. Photo: M. Daniel Molinier

6.23 Sir Lawrence Alma-Tadema, *The Roses of Heliogabalus*, 1888, oil on canvas, 133.5×214.5 cm, Pérez Simón Collection, Mexico. Active-Museum / Alamy Stock Photo

6.24 Sir Lawrence Alma-Tadema, *A Roman Emperor: AD 41*, 1871, oil on canvas, 86×174.3 cm, The Walters Art Museum, Baltimore, inv. 37.165

6.25 Vasiliy Smirnov, *The Death of Nero*, 1887-88, oil on canvas, 177.5×400 cm, The Russian Museum, St Petersburg, inv. Ж-5592. The Picture Art Collection / Alamy Stock Photo

6.26 *Boy with Goose*, first–second century CE (copy of Greek original of ? second century BCE), height 92.7 cm, Musee du Louvre, Paris, inv. Ma 40 (MR 168). Wikimedia

7.1 Sir Lawrence Alma-Tadema, *Agrippina Visiting the Ashes of Germanicus*, 1866, oil on panel, 23.3×37.5 cm, private collection. Artepics / Alamy Stock Photo

7.2 Bust identified as Faustina, Roman, c. 125-59 CE, Greek marble, height 76 cm, Palazzo Ducale, Mantua, inv. 6749. With permission of the Ministero per i Beni e le Attività Culturali e per il Turismo, Palazzo Ducale di Mantova

7.3a–c Statues from Velleia, Emilia Romagna (Roman Veleia), 37-41 CE: Livia (7.3a), marble, height 224.5 cm; Agrippina the Elder (7.3b), marble, height 209 cm; Agrippina the Younger (7.3c), marble, height 203 cm, Museo Nazionale Archeologico di Parma, Parma, inv. 828, 829 and 830 respectively. With permission of the Ministero per i Beni e le Attività Culturali e per il Turismo, Complesso Monumentale della Pilotta

7.4 Cameo bust often identified as Messalina, laureate, with her children Britannicus and Octavia, Roman, mid-first century CE, sardonyx, seventeenth-century enamelled gold frame, 6.7×5.3 cm, Paris, Bibliothèque Nationale de France, Paris, Cabinet des Medailles, inv. Camée.277

7.5a Statue of Messalina with Britannicus, Roman, c. 50 CE (heavily restored in the eighteenth century), marble, height 195 cm, Musée du Louvre, Paris, inv. Ma 1224 (MR 280). © Peter Horree / agefotostock.com

7.5b Kephisodotos's *Eirene and Ploutos*, c. 375-360 BCE, later Roman copy, marble, 201 cm, Munich Glypothek, inv. 219. Munich Glypothek /Art Resource, NY

7.6 Bas-relief of Agrippina the Younger and Nero, from the Sebasteion at Aphrodisias, Roman, mid-first century CE, marble, 172×142.5 cm, Archaeological Museum, Aphrodisias, Caria, Turkey, inv. 82-250. © Funkystock / agefotostock.com

7.7a-l Aegidius Sadeler, prints of twelve empresses from the series 'The Emperors and Empresses of Rome' published by Thomas Bakewell, (London 'Next the Horn Tavern in Fleet-street', active c. 1730[?]), line engravings, approx. 35×24 cm, British Museum, inv. 1878,0713.2656-67. © The Trustees of the British Museum. All rights reserved

7.8 Porcelain saucer showing Livia Drusilla, French, acquired (with matched cup showing Augustus: see **5.3** above) 1800, hard paste porcelain, tortoiseshell ground and gilded decoration, diameter 13.5

cm, Royal Collection Trust, inv. RCIN 5675. © Her Majesty Queen Elizabeth II 2021

7.9 Aubrey Beardsley, *Messalina and Her Companion*, 1895, graphite, ink and watercolour on paper, 27.9×17.8 cm, Tate, London, inv. N04423. Digital Image: Tate Images

7.10 James Gillray, *Dido, in Despair!*, 1801, hand-coloured etching, 25.2×36 cm, pic. ID 161499. Courtesy of the Warden and Scholars of New College, Oxford / Bridgeman Images

7.11 Georges Antoine Rochegrosse, *The Death of Messalina*, 1916, oil on canvas, 125.8×180 cm, private collection. The History Collection / Alamy Stock Photo

7.12 Angelica Kauffman, *Virgil Reading the 'Aeneid' to Augustus and Octavia*, 1788, oil on canvas, 123×159 cm, The State Hermitage Museum, St Petersburg, inv. ГЭ-4177. Photo: Vladimir Terebenin © The State Hermitage Museum

7.13a Jean-Auguste-Dominique Ingres, *Virgil Reading Sixth Book of the 'Aeneid' to Augustus, Octavia and Livia*, c. 1812, oil on canvas, 304×303 cm, Musée des Augustins, Toulouse, inv. RO 124. Album / Alamy Stock Photo

7.13b Jean-Auguste-Dominique Ingres, *Augustus Listening to the Reading of the 'Aeneid'*, c. 1819, oil on canvas,138×142 cm, Musées Royaux des Beaux-Arts de Belgique, Brussels, inv. 1836. Bridgeman Images

7.13c Jean-Auguste-Dominique Ingres, *Virgil Reading from the 'Aeneid'* [*to Augustus, Octavia and Livia*], 1864, oil on paper on panel, 61×49.8 cm, private collection. Photo courtesy of Christie's New York

7.14 Benjamin West, *Agrippina Landing at Brundisium with the Ashes of Germanicus*, 1768, oil on canvas, 168×240 cm, Yale University Art Gallery, inv. 1947.16. Yale University Art Gallery. Gift of Louis M. Rabinowitz. Photo: Yale University Art Gallery

7.15 *Agrippina the Elder and Tiberius*, from an incunable German translation by Heinrich Steinhöwel of Boccaccio's *De mulieribus claris*, c. 1474 (printed at Ulm by Johannes Zainer), hand-coloured woodcut illustration, 8×11 cm, Penn Libraries, Kislak Center for Special Collections, Rare Books, and Manuscripts, call number Inc B-720 (leaf [n]7r, f. cxvij)

7.16 *Nero and Agrippina*, from 'Baron d'Hancarville' [Pierre-Francois Hugues], *Monumens de la vie privée des XII Césars*, Bibliothèque Nationale de France, Paris, RESERVE 4-H-9392, view 212

7.17 William Waterhouse, *The Remorse of Nero after the Murder of His Mother*, 1878, oil on canvas, 94×168 cm, private collection. Painters / Alamy Stock Photo

7.18 Arturo Montero y Calvo, *Nero before the Corpse of His Mother*, 1887, oil on canvas, 331×500 cm, Museo del Prado, Madrid, inv. P006371. Wikimedia

7.19 *Nero and Agrippina*, illustrating *Roman de la Rose*, Netherlandish, 1490-1500, detail of illuminated manuscript on parchment, 39.5×29 cm, copying (text only) of edition printed in Lyon, c. 1487, British Library, London, Harley MS 4425, fol. 59r. © British Library Board. All Rights Reserved / Bridgeman Image

7.20a Peter Paul Rubens, *Germanicus and Agrippina*, c. 1614, oil on panel, 66.4×57 cm, National Gallery of Art, Washington, DC, inv. 1963.8.1. Andrew W. Mellon Fund. Courtesy National Gallery of Art, Washington

7.20b Peter Paul Rubens*, Germanicus and Agrippina*, c. 1615, oil transferred to Masonite panel, 70.3×57.5 cm, Ackland Art Museum, Chapel Hill, NC, inv. 59.8.3. Ackland Fund

7.21 'The Gonzaga Cameo' (portraits variously identified), third century BCE or later (setting: later

work), sardonyx, silver and copper, 15.7×11.8 cm, The State Hermitage Museum, St Petersburg, inv. ГР-12678. Photo: Vladimir Terebenin © The State Hermitage Museum

8.1a Edmonia Lewis, *Young Octavian*, c. 1873, marble, height 42.5 cm,. Smithsonian American Art Museum, Washington, DC, inv. 1983.95.180. Gift of Mr. and Mrs. Norman Robbins

8.1b Head of 'Young Octavian', first century BCE/CE (on modern bust), white marble, height 52 cm, Musei Vaticani, Vatican City, Museo Pio-Clementino, Galleria dei Busti, inv. 714. Photo © Governatorato SCV–Direzione dei Musei e dei Beni Culturali. All rights reserved

8.2 Edmonia Lewis, *The Death of Cleopatra*, 1876, marble, 160×79.4×116.8 cm, Smithsonian American Art Museum, Washington, DC, inv. 1994.17. Gift of the Historical Society of Forest Park, Illinois

8.3 President Franklin D. Roosevelt's togaparty birthday celebration, Washington, DC, 1934. © Franklin D. Roosevelt Presidential Library and Museum

8.4a James Welling, *Julia Mamaea*, 2018, gelatin dichromate print with aniline dye and India ink, 35.6×27.9 cm. © James Welling

8.4b Barbara Friedman, *Julia Mamaea Mother of the Future Emperor Alexander Severus*, 2012, oil on linen, 76.2×55.8 cm. © Barbara Friedman

8.4c Genco Gulan, *Chocolate Emperor*, 2014, chocolate, plaster, marble and acrylic, height 60 cm, EKA Foundation Collection. © Estate Genco Gulan

8.4d Medardo Rosso, *The Emperor Vitellius*, c. 1895, gilt bronze, height 34 cm. Victoria and Albert Museum, London, inv. 210-1896. © Victoria and Albert Museum, London

8.4e Jim Dine, *Head of Vitellius*, 2000, shellac, charcoal and paint on felt, 115.3×77.8 cm, Fine Arts Museums of San Francisco, inv. 2013.75.14. © 2021 Jim Dine / Artists Rights Society (ARS), New York

8.5 Alison Wilding, *Romulus Augustus*, 2017, inks and collage on paper, 37×37 cm, private collection. Photo: Robin Cormack © Alison Wilding 2017

8.6 Anselm Kiefer, *Nero Paints*, 1974, oil on canvas, 221.5×300.6 cm, Staatsgalerie Moderner Kunst, Munich, WAF PF 51. Photo: Atelier Anselm Kiefer © Anselm Kiefer **8.7a** Jean-Léon Gérôme, *Pollice Verso*, 1872, oil on canvas, 149.2×96.5 cm, Phoenix Art Museum, Phoenix, AZ, inv. 1968.52. Museum purchase

8.7b Still from Ridley Scott (dir.), *Gladiator* (2000). United Archives GmbH / Alamy Stock Photo

8.8 Sarcophagus (see **1.1** above) in its current location in Suitland, MD. Photo: Robin Cormack

HISTORY 115

十二凱撒：從古代世界到現代的權力形象

Twelve Caesars: Images of Power from the Ancient World to the Modern

作者	瑪莉・畢爾德（Mary Beard）
譯者	陳綉媛、戴郁文
主編	王育涵
封面設計	許晉維
內頁排版	張靜怡
總編輯	胡金倫
董事長	趙政岷
出版者	時報文化出版企業股份有限公司
	108019 臺北市和平西路三段 240 號 7 樓
	發行專線｜02-2306-6842
	讀者服務專線｜0800-231-705｜02-2304-7103
	讀者服務傳真｜02-2302-7844
	郵撥｜1934-4724 時報文化出版公司
	信箱｜10899 臺北華江橋郵政第 99 信箱
時報悅讀網	www.readingtimes.com.tw
人文科學線臉書	http://www.facebook.com/humanities.science
法律顧問	理律法律事務所｜陳長文律師、李念祖律師
印刷	勁達印刷有限公司
初版一刷	2023 年 9 月 15 日
定價	新臺幣 720 元

ISBN 978-626-374-266-6｜Printed in Taiwan

十二凱撒：從古代世界到現代的權力形象／瑪莉・畢爾德（Mary Beard）著；陳綉媛、戴郁文譯.
-- 初版. -- 臺北市：時報文化，2023.09｜432 面；17×23 公分.
譯自：Twelve Caesars: Images of Power from the Ancient World to the Modern
ISBN 978-626-374-266-6（平裝）｜1. CST：藝術史 2. CST：帝王 3. CST：羅馬帝國
909.401｜112013800

時報文化出版公司成立於一九七五年，並於一九九九年股票上櫃公開發行，於二〇〇八年脫離中時集團非屬旺中，以「尊重智慧與創意的文化事業」為信念。